KB139995

중국 고대

서예론 선역

중국 고대

서예론
선역

박낙규 외 5인 편역

[국문]

이 논문 또는 저서는 2007년 정부(교육과학기술부)의 재원으로 한국연구재단의 지원을 받아 수행된 연구임(NRF-2007-361-AL0016).

[영문]

This work was supported by the National Research Foundation of Korea Grant funded by the Korean Government(NRF-2007-361-AL0016).

머리말

중국의 미학 관련 문헌 및 텍스트는 매우 길고 풍부한 역사를 갖고 있다. 즉 악론(樂論, 음악론), 화론(畵論, 회화론), 서론(書論, 서예론), 시론(詩論, 시학), 문론(文論, 산문론), 원림론(園林論, 건축 및 조경론), 그리고 전각(篆刻) 및 문방구, 음차(飮茶), 화훼(花卉) 등에 대한 사대부의 취향을 논한 역사가 실로 다양하고도 오묘하다. 예술 및 취미에 관한 이론이 이처럼 풍성하면서도 다양하게 발달하게 된 데에는 철학적 사상은 물론 정치, 경제, 종교, 풍토 및 환경 등의 복잡한 요소들이 배경으로 자리하며 부단한 영향을 미쳐왔다.

글씨의 예술인 서예도 중국에서 오랜 역사적 자취를 이어오고 있는데, 그에 따라 서예에 관한 사색의 자취, 즉 서론도 그림자처럼 형성되어 왔다. 본서에서는 중국 서예론의 역사 중 전반부에 해당된다고 할 수 있는 한(漢), 위진남북조(魏晉南北朝), 당(唐), 송(宋)의 서론들 가운데 미학적 관점에서 의미가 있다고 판단되는 텍스트를 골라서 번역하고, 주석하여 해설을 덧붙였다.

본문을 읽는 독자에게 우선 다가오는 문제는 아마도 번역된 텍스트 자체의 이해에 장애가 많다는 점일 것이다. 그리고 다소 이해가 되더라도 그때 떠오르는 의문점, 즉 '옛 중국인들은 글씨를 쓰면서 왜 저러한 생각을 하게 되었는가'라는 궁금증에 대하여 텍스트 안에

서 해답을 구하기가 여전히 쉽지는 않을 것이다.

이에 대해 역해자(譯解者)의 입장에서 스스로 지적하고 싶은 점은 두 가지이다. 바로 주해의 정확성과 학술적인 수준의 문제이다. '번역'의 중요성과 난해함은 새삼 지적할 필요도 없듯, 본 서에도 이 문제는 여전히 적용되고 향후 개선의 과제를 연구자에게 무겁게 남긴다. 수준의 문제는, 주석과 해설에서 중국 예술론 전반을 넓게 아우르는 시야를 갖추고 각기 전제된 예술론 상호 간의 관련성을 적절히 밝힐 수 있는가, 그리고 그것을 뒷받침하는 기본 문헌(즉 경전 및 관련 기본 문헌)과 치밀하게 연계하여 텍스트를 해석할 수 있는가라는 견지에서 학술적으로 얼마나 깊은 수준의 성취가 있는지를 의미한다. 이 또한 연구자들에게 선진 연구들을 충분히 섭렵하고 비판해야 하는 과제를 남긴다.

이러한 작업이 기초적으로 이루어졌을 때, 우리는 서론의 본문뿐 아니라 그 배경까지도 남김없이 이해할 수 있게 되는 것이다. 왜냐하면 서예론은 그 자체 하나만 독자적으로 발달한 것이 아니라, 위에 열거한 이웃 분야와 긴밀하게 연계되어 진화해왔고, 또 그 이면에는 위에 언급한 기본 또는 주변 요소들이 깊이 침투해 있기 때문이다.

저본으로는 『역대서법논문선(歷代書法論文選)』을 택하였다. 당(唐)의 『법서요록(法書要錄)』이래로 서론 모음집이 여러 차례 편찬되어 왔지만, 현대의 관점에서 표준적인 전집으로는 사실 마땅한 것이 없는 상황이다. 따라서 우선 이 책을 중국에서 현대에 출간된 대표적인 전집으로 선택하여 번역의 저본으로 삼게 되었다.

위에서 지적한 여러 문제를 안고 있다 하더라도 이 책은 현재로써

는 각 번역자들이 최선을 다한 결과물이라고 본다. 그러나 향후의 발전을 위하여 독자들의 가차 없는 질정을 바란다. 끝으로 이 어려운 출판 작업에 수고를 아끼지 않은 한국학술정보(주) 관계자 여러분의 노고에 깊이 감사드리는 바이다.

여러 번역자들을 대신하여
관악산 자락에서 박낙규 삼가 씀

차례

머리말 ··· 5
일러두기 ··· 10

제1부 한(漢) 및 위진남북조(魏晋南北朝)

허신(許愼): 설문해자서(說文解字序) ··· 13
채옹(蔡邕): 필론(筆論), 구세(九勢) ··· 25
위항(衛恒): 사체서세(四體書勢) ··· 29
위삭(衛鑠): 필진도(筆陣圖) ··· 47
왕희지(王羲之): 제위부인필진도후(題衛夫人筆陣圖後) ··· 54
왕승건(王僧虔): 서부(書賦) ··· 60
소연(蕭衍): 관종요서법십이의(觀鍾繇書法十二意) ··· 63
유견오(庾肩吾): 서품(書品) ··· 66

제2부 당(唐)

우세남(虞世南): 필수론(筆髓論) ··· 77
손과정(孫過庭): 서보(書譜) ··· 89
장회관(張懷瓘): 서단(書斷) ··· 128
안진경(顔眞卿): 술장장사필법십이의(述張長史筆法十二意) ··· 231
한유(韓愈): 송고한상인서(送高閑上人序) ··· 241

제3부 송(宋)

소식(蘇軾): 논서(論書) ··· 247
황정견(黃庭堅): 논서(論書) ··· 254
미불(米芾): 해악명언(海嶽名言) ··· 265
강기(姜夔): 속서보(續書譜) ··· 278

해제 : 중국 서론(書論)의 이해와 미학적 관점

Ⅰ. 서론이란 … 307

Ⅱ. 서론의 출발과 전개 – 한(漢), 위진남북조(魏晉南北朝),
　　당(唐), 송(宋) … 315

　　1. 한 및 위진남북조의 서론 … 315

　　2. 당의 서론 … 323

　　3. 송의 서론 … 332

Ⅲ. 서론에 나타나는 미학적 문제들 … 338

　　1. 서체의 변천사 … 338

　　2. 글씨의 아름다움의 발견과 서론의 탄생 … 344

　　3. 청류(淸流), 일민(逸民), '위진인(魏晉人)'의 역사적 배경과
　　　 그들의 정신세계 … 347

　　4. 위진남북조 시기 글씨의 세속적 명성과 미적 체험 … 351

　　5. 글씨를 통한 위진인의 초월적 세계의 지향(志向) … 354

　　6. 인물 품평의 유행과 글씨의 평론 … 357

　　7. 위진남북조 서론에 나타난 중요 미학적 개념과 의미 … 359

　　8. 당(唐)과 송(宋) 시기에 나타난 서론의 변화와
　　　 미학사적 의미 … 366

　　9. 서론 연구의 사례와 향후 과제들 … 372

참고문헌 … 375
참고도판 … 377

일러두기

이 책의 원문은 『역대서법논문선(歷代書法論文選)』과 『역대서법논문선속편
(歷代書法論文選續編)』(上海書畵出版社)을 저본으로 삼았고, 문맥을 고려
하여 다른 판본을 참조한 경우에는 각주로 표기하였다.

번역에 참고한 번역서 및 주해서는 다음과 같다.

곽노봉 편저, 『소동파의 서예세계』, 다운샘, 2005.
곽노봉 편저, 『中國書學論著解題』, 다운샘, 2000.
손과정 저, 임태승 역해, 『손과정 서보』역해, 미술문화, 2008.

姜澄淸 著, 『中國書法思想史』, 河南美術出版社, 1997.
潘運告 編著, 『中國書畵論叢書·漢魏六朝書畵論』, 湖南美術出版社, 1997.
潘運告 編著, 『中國書畵論叢書·張懷瓘書論』, 湖南美術出版社, 1997.
潘運告 編注, 『中國歷代書論選 上』, 湖南美術出版社, 2007.
蕭元 編著, 『中國書畵論叢書·初唐書論·書譜』, 湖南美術出版社, 1997.
于民, 孫通海, 『中國古典美學擧要』, 敎育出版社, 2000.

中田勇次郎, 『中國書論大系』, 二玄社, 1982~1986.
福永光司, 『中國文明選 14·藝術論輯』, 朝日新聞社, 1971.

제1부

한(漢) 및
위진남북조(魏晉南北朝)

허신(許愼): 설문해자서(說文解字序)

설문해자를 펴내며

■ 해제

『설문해자(說文解字)』의 저자인 허신(許愼)은 『한서(漢書)·유림전(儒林傳)』에 의하면 자가 숙중(叔重)이고 여남(汝南) 소릉(召陵) 출신이다. 그 외 그의 가계, 관력이나 생졸 연대 등에 대한 기록은 없다. 청대 엄가균(嚴可均)의 연구에 의하면 허신은 한(漢) 명제(明帝) 영평(永平, 58~75) 초에 태어나 환제(桓帝) 건화(建和, 147~149) 초에 생애를 마친 것으로 짐작된다. 금문학, 고문학, 문자학에 능했다고 한다. 저술로는 『설문해자』 외에 『오경이의(五經異義)』가 있다고 하나 현재 전하지 않는다.

『설문해자』는 기원후 2세기 초에 완성된 것으로 추정되는, 최고(最古)의 현존 자전(字典)이다.[1] 목차 1권을 비롯해 15편 15권으로 구성되어 있다. 허신은 540개의 부수(部首)를 창제하고 이에 따라 9,353개의 글자를 분류하였다. 소전(小篆)의 글자를 정문(正文)으로 취하고 고문(古文)·주문(籀文)을 중문(重文)으로 그다음에 표시했다.

1) 이병관, 「『설문해자(說文解字)』 역주(譯註)」(1), 『중국어문학논집』 제20호, 2002. 6. 참조.

그리고 글자마다 글자의 본의(本義), 자형(字形)·자의(字意)·자음(字音)의 관계를 해석했다. 그 해석의 원칙들이 이른바 육서(六書), 즉 지사(指事)·상형(象形)·형성(形聲)·회의(會意)·전주(轉注)·가차(假借)의 원칙들로 이하「서(序)」에 서술되어 있다. 원본은 전하지 않는다. 가장 오래된 판본인 당초본(唐鈔本)은 허신의『설문해자』의 부분만 전하고『설문해자』의 전체는 송대(宋代) 서현(徐鉉)이 교정한 대서본(大徐本)으로부터 전해지기 시작해, 청대 여러 학자에 의해 수정, 주해되었으며, 단옥재(段玉裁)가 교정 주해한『설문해자주(說文解字註)』가 최고의 연구서로 꼽힌다.[2]

■ 역주

古者, 庖犧氏之王天下也,[3] 仰則觀象於天, 俯則觀法於地, 視鳥獸之文與地之宜, 近取諸身, 遠取諸物. 於是始作易八卦以垂憲象. 及神農氏結繩爲治而統其事,[4] 庶業其繁, 飾僞萌生. 黃帝之史倉頡,[5] 見鳥獸蹏迒之迹, 知分理之可相別異也, 初造書契.[6] 百工以乂, 萬品以察, 蓋取

2) 염정삼,『설문해자주(說文解字注) 부수자(部首字) 역해(譯解)』, 서울대학교 출판부, 2007 참조.

3) 庖犧氏(포희씨): 중국의 전설적인 제왕이다. 복희씨(伏義氏) 혹은 복희(宓義)라고도 하며, 팔괘를 처음으로 만들고 치세를 이루었다고 한다.

4) 神農氏(신농씨): 복희를 이은 중국의 전설적인 제왕이다. 염제(炎帝)라고도 불린다. 농기구를 발명하는 등 농업과 의약에 공헌을 했고, 줄을 묶은 [結繩] 표식을 써서 백성을 다스렸다고 한다(『주역(周易)·계사(系辭)·하(下)』,『장자(莊子)』등 참조).

5) 倉頡(창힐): 황제(黃帝)의 사관으로 글자를 만들었다고 전해진다(『여씨춘추(呂氏春秋)·군수(君守)』,『한비자(韓非子)·오두(五蠹)』등 참조).

6) 書契(서계): 문자를 말한다. 공영달(孔穎達)의「상서서(尙書序)」에 대한 육덕명(陸德明)의 석문(釋文)에 의하면, "서는 문자를 말하고 결이란 나무를 깎아 그 옆에 쓰는 것(書者, 文字. 契者, 刻木而書其側)"이다.

諸夫.7) 夫揚于王庭,8) 言文者, 宣教明化於王者朝廷. 君子所以施祿及
下, 居德則忌也. 倉頡之初作書, 蓋依類象形, 故謂之文. 其後形聲相益,
卽謂之字. 文者, 物象之本, 字者, 言孳乳而浸多也. 著於竹帛, 謂之書.
書者, 如也. 以迄五帝三王之世, 改易殊體. 封于泰山者七十有二代, 靡
有同焉.

　옛날에 포희씨가 천하를 다스릴 때, 우러러 하늘에서 상을 관찰하
고 아래로 굽어보아 땅에서 법을 관찰했으며, 새와 짐승의 무늬, 지
상에서의 [만물의] 옳음을 관찰하고, 가까이는 몸에서 취하고 멀리
서는 사물에서 취하였다. 이에 역의 팔괘를 처음 만들어 [사물의] 규
칙의 형상을 보였다. 신농씨가 결승문자로써 백성을 다스리고 일을
관장하는 데 이르니, 여러 사업이 번다해지고 꾸밈과 거짓의 싹이
텄다. 황제의 사관 창힐은 새와 짐승이 지나간 발자국을 보고, 그 무
늬가 서로 구별되고 다르다는 것을 알아 처음으로 서계를 만들었다.
백공이 잘 다스려지고 만물을 잘 살필 수 있던 것은 대부분 '쾌' 괘
에서 취하였기 때문이다. "[만물을 단정하는 법인] 쾌가 조정에서 드
날렸다"는 것은, 문자가 왕의 조정에서 가르침을 베풀고 교화를 밝
히는 수단임을 말한다. 군자는 이에 따라 아랫사람에게 은혜를 베풀
고 덕을 쌓고 경계할 바를 알게 되었다. 창힐이 처음 문자를 만들 때
종류에 따라 형태를 그렸으므로 '문'이라 한다. 이후 형태와 소리가
함께 더해진 것은 '자'라고 부른다. '문'이란 사물의 형상의 근본이
고, '자'란 불어나서 점차로 많아진 것을 말한다. 죽백에 기록한 것

7) 百工以乂, 萬品以察, 蓋取諸夬(백공이예, 만품이찰, 재취저쾌): 『주역・계사・하』에 동일한 문장이
　있다.
8) 夬揚于王庭(쾌양우왕정): 『주역・쾌괘(夬卦)』 괘사(卦辭)의 한 부분이다.

을 '서'라 하는데, '서'란 같다는 뜻이다. 오제와 삼왕의 시대에 이르러, [문자를] 고쳐 형태를 바꿨다. [그래서] 72대에 걸쳐 태산에 봉선 제사를 올렸지만, 같은 [글자를 쓴 적이] 없다.

周禮, 八歲入小學, 保氏教國子, 先以六書.[9] 一曰指事. 指事者, 視而可識, 察而見意, 上下是也. 二曰象形. 象形者, 畵成其物, 隨體詰詘, 日月是也. 三曰形聲. 形聲者, 以事爲名, 取譬相成, 江河是也. 四曰會意. 會意者, 比類合誼, 以見指撝, 武信是也. 五曰轉注. 轉注者, 建類一首, 同意相受, 考老是也. 六曰假借. 假借者, 本無其事, 依聲托事, 令長是也.

주례에 "[국자는] 8세에 소학에 들어간다", "보씨가 국자를 가르칠 때 먼저 육서를 가르쳤다"라고 했는데, [육서란] 첫째는 지사를 말한다. 지사라는 것은 보아서 알 수 있고 살펴서 그 뜻을 알 수 있는 것이니, '상(上)'·'하(下)' 자가 그러하다. 둘째는 상형이다. 상형이란 그려서 사물을 형성하는데 그 형체를 따라 구불거린 것이니, '일(日)'·'월(月)'이 그러하다. 셋째는 형성이다. 형성이란 상황[사물]을 이름으로 삼고 비슷한 [소리를] 취해 [형과 성이] 함께 이루는 것이니, '강(江)'·'하(河)'가 그러하다. 넷째는 회의이다. 회의라는 것은 종류에 따라 나열하고 나서 그 [뜻들의] 적절함을 종합하여, 지

9) 保氏教國子先以六書(보씨교국자선이육서): '보씨(保氏)'는 교육을 담당하는 관명이며, '국자(國子)'는 공경사대부의 자제를 말한다. 『주례(周禮)·지관(地官)·보씨(保氏)』에 "보씨는 왕의 악행에 대해 간하는 것을 주관하고 국자를 도로써 길렀다. 그들에게 육예를 가르치는데 첫 번째가 오례, 두 번째가 육악, 세 번째가 오사, 네 번째가 오어, 다섯 번째가 육서, 여섯 번째가 구수이다(保氏掌諫王惡, 而養國子以道. 乃教之六藝, 一曰五禮, 二曰六樂, 三曰五射, 四曰五馭, 五曰六書, 六曰九數)"라고 하였다. 또한 『대대예기(大戴禮記)·보부(保傅)』에서는 "옛날에 나이가 여덟 살이 되면 집을 나가 외사에 머물면서 소예를 학습하고 소절을 익혔다. 열다섯 살이 되어 머리를 묶고 태학에 나아가면 대예를 학습하고 대절을 익혔다. 외사는 소학을 말하며 호위란 사보가 가르치는 곳이다(古者, 年八歲而出就外舍, 學小藝焉, 履小節焉. 束髮而就太學, 學大藝焉, 履大節焉, 外舍, 小學謂, 虎闈師保之學也)"라고 하였다.

시하는 것을 나타내는 것이니, '무(武)'·'신(信)'이 그러하다. 다섯째는 전주이다. 전주란 같은 종류[의 글자]끼리 모으고 나서 하나를 부수로 삼되, 같은 뜻이면 함께 받는 것이니, '고(考)'·'노(老)'가 그러하다. 여섯째는 가차이다. 가차란 본래 그 상황이 없는데 소리에 상황을 의탁하는 것이니, '영(令)'··'장(長)'이 그러하다.

及宣王太史籒著大篆十五篇,[10] 與古文或異. 至孔子書六經,[11] 左丘明述春秋傳, 皆以古文, 厥意可得而說. 其後諸侯力政, 不統於王, 惡禮樂之害己, 而皆去其典籍. 分爲七國, 田疇異畝, 車涂異軌, 律令異法, 衣冠異制, 言語異聲, 文字異形. 秦始皇初兼天下, 丞相李斯乃奏同之, 罷其不與秦文合者. 斯作倉頡篇,[12] 中車府令趙高作爰歷篇,[13] 太史令胡毋敬作博學篇,[14] 皆取史籒大篆, 或頗省改, 所謂小篆者也. 是時秦燒滅經書, 滌除舊典. 大發吏卒, 興戍役, 官獄職務繁, 初有隸書. 以趣約易, 而古文由此絶矣. 自爾秦書有八體, 一曰大篆, 二曰小篆, 三曰刻符,[15] 四曰蟲書,[16]

10) 及宣王太史籒著大篆十五篇(급선왕태사주저대전십오편): '선왕(宣王)'은 주(周)나라 제11대 임금(재위: 기원전 827~782)이다. '태사주(太史籒)'는 주나라 선왕때 태사 관직을 맡았던 주를 가리킨다. 태사는 역사를 기록하고 역사서를 편찬하며, 국가전적(國家典籍)과 천문역법(天文曆法) 등도 관장했다. '대전(大篆)'은 한자 서체의 하나이다(『한서·예문지(藝文志)』). 주문(籒文) 혹은 주서(籒書)라고도 한다. 진(秦)나라 때 대전이라고 불러 소전과 구별했다. 또한 같은 글에 사주가 저술한 15편의 제목이 『사주편(史籒篇)』이며, 주나라 때 사관(史官)이 학동(學童)들을 가르치던 책이라고 기록되어 있다.

11) 六經(육경): 『시경(詩經)』·『상서(尚書)』·『역경(易經)』·『의례(儀禮)』(한대 이후에는 『예기(禮記)』로 바뀌었다)·『악경(樂經)』·『춘추(春秋)』를 말한다.

12) 倉頡篇(창힐편): 일실되었다. 현재 왕국유 편 『중집창힐편(重輯倉頡篇)』이 존재한다.

13) 中車府令趙高作爰歷篇(중거부령조고작원력편): '중거부령(中車府令)'은 『한서·백관공경표(百官公卿表)』에 따르면 태복(太卜)에 속한 관직 중 하나로 진(秦)에 존재했다. 황실의 말이나 수레를 관장한다고 한다. 다른 진대의 관인들의 경우와 달리 조고(趙高)만 '거부령' 앞에 '중' 자가 붙어 있는데 그 이유는 명확하지 않다. 「원력편(爰歷篇)」은 일실되었다.

14) 太史令胡毋敬作博學篇(태사령호무경작박학편): '호무경(胡毋敬)'은 진(秦)대 역양(櫟陽)의 옥리 출신으로서 후에 '태사령(太史令)'이 되었다. 「박학편(博學篇)」은 일실되었다.

15) 刻符(각부): 부신(符信)에만 새기는 글자의 형태로서 전서체의 일종이다.

五曰摹印,[17) 六曰署書,[18) 七曰殳書,[19) 八曰隷書.

[주나라] 선왕의 태사인 주가 대전으로 [『사주편』] 15편을 저술하는 데 이르면, 고문과 혹 다르기도 했다. 공자가 육경을 편찬하고 좌구명이 『춘추좌전』을 저술하는 때에 이르면, 모두 고문이기 때문에 그 뜻은 이해할 수 있다. 이후 제후들은 힘으로 정벌하고 왕의 통치를 받지 않았으며 예악이 자신에게 해가 된다고 싫어하여 모두 그 전적을 없애버렸다. 일곱 나라로 나뉘니, 밭은 크기가 다르고, 수렛길은 폭이 다르고, 율령은 법이 다르고, 의관은 제도가 다르고, 말은 발음이 다르고, 문자는 형태가 달랐다. 진시황이 처음으로 천하를 통일하자, 승상인 이사가 이것들을 통일하고, 진나라 문자와 부합하지 않는 것은 없애버릴 것을 주청했다. 이사가 지은 「창힐편」, 중거부령 조고가 지은 「원력편」, 태사령 호무경이 지은 「박학편」은 모두 태사 주의 대전을 사용하되 간혹 상당히 빼고 수정했으니, 이른바 소전이라는 것이다. 이때 진나라에서 경서를 불태워 없애고 옛 전적들을 씻은 듯이 없애버렸다. 아전과 병졸을 크게 징발하여 변방수자리와 사역을 확대하고 관부와 감옥의 업무가 번잡해지면서 드디어 예서가 생겨났다. [문자가] 간략하고 쉬운 것을 숭상하자, 이 때문에 고문이 사라졌다. 이때부터 진나라 글씨에는 여덟 서체가 있었으니 첫째는 대전, 둘째는 소전, 셋째는 각부, 넷째는 충서, 다섯째는 모

16) 蟲書(충서): 조서(鳥書) 혹은 조충서(鳥蟲書)라고도 한다. 글자의 필획이 일어나고 맺는 모습이 마치 새의 머리, 벌레의 몸과 같은 형태라서 이름이 붙여졌으며 주로 기치(旗幟)에 사용된다.

17) 摹印(모인): 새인(璽印)에 주로 사용된다. 자체는 소전을 약간 변형한 것이라고 한다.

18) 署書(서서): 방서(榜書)라고도 한다. 단옥재(段玉裁)에 따르면, 봉투를 봉할 때 쓰는 글자를 서(署)라고 한다.

19) 殳書(수서): 병기에 새기는 글씨이다. 진대 유물 중 <대량조앙극(大良造鞅戟)>과 <여불위극(呂不韋戈)>에 새겨진 문자를 볼 때 결구상 소전에 속한다.

인, 여섯째는 서서, 일곱째는 수서, 여덟째는 예서이다.

漢興有草書. 尉律學童十七以上始試,[20] 諷籀書九千字, 乃得爲史,[21] 又以八體試之. 郡移大史幷課,[22] 最者以爲尙書史. 書或不正, 輒擧劾之. 今雖有尉律不課, 小學不修,[23] 莫達其說久矣. 孝宣皇帝時, 召通倉頡讀者, 張敞從受之.[24] 涼州刺史杜業,[25] 沛人爰禮, 講學大夫秦近,[26] 亦能言之. 孝平皇帝時, 徵禮等百餘人, 令說文字未央廷中, 以禮爲小學元士. 黃門侍郞揚雄采以作訓纂篇.[27] 凡倉頡以下十四篇, 凡五千三百四十字, 群書所載, 略存之矣.

한나라가 일어나자 초서가 생겼다. 위율에 따르면 학동이 17세 이상이면 시험을 보기 시작하는데 주서 9천 자를 외워야 관리가 될 수 있었고, 여덟 서체로 시험을 보았다. 군에서 [추천을 받아 중앙에 있는] 태사에게 보내져 다시 시험을 치르며, 가장 뛰어난 자를 상서사로 삼았다. [그의] 글씨가 바르지 않은 경우 매번 잡아가 죄를 물었

20) 尉律(위율): 한대 율령은 정위(廷尉)가 관장하므로 위율이라고 부른다.

21) 籀書(주서): 여기서 주서는 단옥재의 주해에 의하면 대전(大篆)을 가리킨다.

22) 大史(태사): 『한서·광무기(光武紀)』에 의하면 본래 사관(史官)의 수장으로서 천문역법을 주관하는 관직을 지칭한다. 태상(太常)에 속한다.

23) 小學(소학): 문자학(文字學)을 말한다.

24) 張敞(장창): 기원전 ?~기원전 48년. 자는 자고(子高)이며 하동(河東) 평양(平陽: 현 산서山西 임분臨汾 서남西南) 출신이다.

25) 杜業(두업): 전한 시기 문인이다. 『한서·두업전(杜業傳)』, "두업은 자가 자하이며, 본래 위군 번양 출신인데 무릉으로 옮겼다. 그의 어머니는 장창의 딸이며, 두업은 장창의 아들인 길을 따라 학문하였고, 그 가서를 얻었다(漢書杜鄴傳, 鄴字子夏, 本魏郡繁陽人也, 徙茂陵, 其母張敞女, 鄴從敞子吉學問, 得其家書)."

26) 講學大夫(강학대부): 왕망이 설치한 관명이다.

27) 訓纂篇(훈찬편): 진대에 문자통일정책을 펴면서 3대 한자 학습서가 등장하니, 이사(李斯)의 「창힐편(倉頡篇)」과 조고(趙高)의 「원력편」, 호무경(胡毋敬)의 「박학편」이 그것이다. 한초 이 셋을 합해 다시 「창힐편」이라고 칭했고, 양웅은 이 한대 「창힐편」을 재정리하여 「훈찬편」을 저술했다. 「훈찬편」은 「창힐편」, 가방(賈魴)의 「방희편(滂喜篇)」과 함께 한대 3대 글자 학습서로 꼽힌다.

다. 지금 비록 정위가 있지만 시험을 보지 않고, 소학을 익히지 않아 그 논의에 통달한 자가 없어진 지 오래되었다. 선제 때 「창힐편」을 다 읽을 수 있는 자를 불러 장창이 그로부터 전수받도록 하였다. 양주자사 두업, 패현의 원례, 강학대부 진근 역시 [「창힐편」을] 읽을 수 있었다. 평제 때 원례 등 100여 명을 소집하여 미앙정에서 문자를 강설하도록 했고, 원례를 소학원사로 삼았다. 황문시랑 양웅은 이 [「창힐편」을] 가려서 「훈찬편」을 지었다. 「창힐편」 이하 [「훈찬편」을 포함한] 14편은 모두 5,340자로 모든 전적에서 사용하는 글자들을 대략 기록했다.

及亡新居攝, 使大司空甄豊等校文書之部. 自以爲應制作, 頗改定古文. 時有六書, 一曰古文, 孔子壁中書也. 二曰奇字, 卽古文而異者也. 三曰篆書, 卽小篆, 秦始皇帝使下杜人程邈所作也. 四曰左書, 卽秦隸書. 五曰繆篆, 所以摹印也. 六曰鳥蟲書, 所以書幡信也. 壁中書者, 魯恭王壞孔子宅,[28] 而得禮記尙書春秋論語孝經. 又北平侯張蒼獻春秋左氏傳,[29] 郡國亦往往於山川得鼎彝,[30] 其銘卽前代之古文, 皆自相似. 雖叵復見遠流, 其詳可得略說也. 而世人大共非訾, 以爲好奇者也, 故詭更正文, 鄕壁虛造不可知之書, 變亂常行以耀於世. 諸生競逐, 說字解經誼, 稱秦之隸書爲倉頡時書, 云父子相傳, 何得改易. 乃猥曰, 馬頭人爲長, 人持十爲斗, 虫者屈中也. 廷尉說律,[31] 至以字斷法, 苛人受錢, 苛

28) 魯恭王(노공왕): 한대 경제(景帝)의 아들인 유여(劉餘)를 가리킨다. 그는 왕부(王府)를 확대하려고 공자의 옛 집을 허물다가 옛 서적들을 발견했다고 한다.

29) 張蒼(장창): 기원전 256∼152. 서한의 승상으로 북평후에 봉해졌다. 『구장산술(九章算術)』을 교정하여 역법을 제정하였다.

30) 郡國(군국): 한대 초에는 봉건제와 군현제를 함께 실시했다. 군은 중앙에 직속된 행정지역명이며 국은 왕·후에게 분봉된 지역을 말한다.

之字止句也.32) 若此者甚衆, 皆不合孔氏古文, 謬於史籀. 俗儒鄙夫玩其所習, 蔽所希聞, 不見通學, 未嘗覩字例之條,33) 怪舊藝而善野言, 以其所知爲秘妙, 究洞聖人之微恉. 又見倉頡篇中幼子承詔,34) 因曰古帝之所作也, 其辭有神僊之術焉. 其迷誤不諭, 豈不悖哉.

신나라의 왕망이 섭정할 때, 대사공 견풍 등에게 문서를 교정하는 관청을 담당하게 했다. [견풍 등은] 스스로 황제의 명을 받들어 만들어야 한다고 여기고서 고문을 상당히 개정했다. 당시 육서가 있었는데 첫째가 고문으로 공자 저택의 벽에서 나온 글씨를 말한다. 둘째, 기자이니 고문이지만 형태가 다른 것을 말한다. 셋째, 전서이니 소전으로서 진시황제가 하두 출신 정막으로 하여금 만들도록 한 것을 말한다. 넷째, 좌서이니 진나라의 예서를 말한다. 다섯째는 무전으로서 인장을 모각할 때 사용한 글자체를 말한다. 여섯째는 조충서이니 기치(旗幟)나 [관호를 표시하는] 부신에 썼던 글자체를 말한다. 공자 저택의 벽에서 나온 글씨란 노공왕이 공자의 옛집을 허물고 얻은 『예기』·『상서』·『춘추』·『논어』·『효경』을 말한다. 또 북평후 장창이 『춘추좌씨전』을 바쳤고, 군과 국 역시 종종 산천에서 정과 이를 얻었는데, 그 명문은 이전 시대의 고문으로 모두 서로 비슷했다. 비록 아득한 시대 문자를 다시 볼 수 있는 것은 아니나 그 상세한

31) 廷尉(정위): 구경(九卿)에 속하는 관명으로서 형옥(刑獄)을 담당하는 최고 관리를 말한다. 진(秦)대에 설치되었고 한, 북주까지 지속되었다.

32) 止句(지구): 가(苟)라는 글자를 지(止)와 구(句)를 합친 글자로 보고, 그 의미를 '사람을 저지해서 돈을 받아낸다(止人而句取人錢)'로 해석했다는 뜻이다.

33) 字例之條(자례지조): 글자의 형태를 만드는 법칙이니, 즉 육서(六書)를 말한다.

34) 倉頡篇中幼子承詔(창힐편중유자승조): '조(詔)'라는 글자는 진한시기 이전에는 반드시 왕명을 받는다는 의미가 아니라 가르친다는 일반적인 뜻으로 쓰였다. 그런데 이 글자를, 왕명을 받아 해석하고 또한 「창힐편」을 황제시대의 저술로 간주하면서 신선의 술수, 즉 황제가 죽을 때 용을 타고 승천했다는 이야기에 근거해, 어린이가 왕위를 계승받았다고 해석했다는 것이다.

바를 대략 말할 수는 있다. 세상 사람들이 모두 비난하면서 기이함을 좋아하는 자들이 고의로 바른 문자를 고쳐 속이고는 벽과 관련해 알지 못하는 글자를 허구로 만들어내 일상에서 행해지는 [문자]를 어지럽혀 세상을 현혹시킨다고 여겼다. 여러 유생은 다투어 문자를 설명하고 경전을 풀이하면서, 진나라의 예서가 창힐 때의 글씨이며 [대대로] 아비가 자식에게 서로 전한 것인데 어찌 고쳐지고 바뀌겠는가라고 했다. 이에 함부로 '마(馬)' 자의 머리에 '인(人)'을 얹어 '장(長)'이라고 하고, '인(人)'이 '십(十)'[승(升)]을 가진 것이 '두(斗)'이며, '충(蟲)'은 '중(中)'을 구부린 것이라고 했다. 정위는 법률을 해설할 때 심지어 글자로 법을 판단하여, '사람을 위협해서 돈을 받는다[苛人受錢]'에서 '가(苛)' 자를 '지(止)'와 '구(句)'가 합친 것이라고 하였다. 이와 같은 것은 매우 많은데 모두 공자의 고문에 부합하지 않았고, 사주의 주서와도 어긋난다. 세속의 선비와 어리석은 자들은 그 익숙한 바는 반기고 잘 들어보지 못한 것은 버리며, 박통한 학자를 본 적이 없고 자례의 조항을 본 적이 없어서, 옛날 경적들을 괴이하게 여기고 야언을 좋아하니, 자신이 아는 바가 비밀스럽고 오묘하여 성인의 미묘한 뜻에 통달했다고 여겼던 것이다. 또한 「창힐편」에서 '어린아이들이 가르침을 받는다[幼子承詔]'라는 구절을 보고는, [이 책은] 옛 황제 때 만든 것이며 그 말에 신선의 술수가 함축되어 있다고 말한다. 그들이 미혹되어 잘못을 깨닫지 못하니 어찌 잘못된 것이 아니겠는가!

書曰, 予欲觀古人之象,35) 言必遵修舊文而不穿鑿. 孔子曰, 吾猶及史之闕文, 今亡也夫.36) 蓋非其不知而不問. 人用己私, 是非無正, 巧說

邪辭, 使天下學者疑. 蓋文字者, 經藝之本, 王政之始. 前人所以垂後, 後人所以識古. 故曰, 本立而道生,[37] 知天下之至賾而不可亂也. 今叙篆文, 合以古籒, 博采通人, 至于小大, 信而有證, 稽譔其說. 將以理群類, 解謬誤, 曉學者, 達神恉. 分別部居, 不相雜厠也. 萬物咸睹, 靡不兼載. 厥誼不昭, 爰明以諭. 其稱易孟氏書孔氏詩毛氏禮周官春秋左氏論語孝經,[38] 皆古文也, 其於所不知, 蓋闕如也.[39]

『상서』에 이르길 "내가 옛사람들의 [옷 무늬] 모습을 보고 싶다"고 했는데, 그 말은 반드시 옛글을 따르지만 천착하지 않겠다는 말이다. 공자가 말씀하시길, "나는 다행히 사관이 궐문으로 남겨두는 것을 보았는데 지금은 [그런 사람이] 없구나!"라고 했다. [이는] 사람들이 알지 못하면서도 묻지도 않는 것을 비판한 것이다. 사람들이 멋대로 하니 시비를 가리는 데 바름이 없고, 교묘하고 그릇된 말[을 쓰니] 세상의 배우는 사람들이 의심을 품게 된다. 문자란 경학과 기예의 근본이며 왕도로 다스리는 시작이다. 이전 사람들이 [이를 통해] 후대로 내려주고, 뒷사람들은 이를 통해 옛것을 알게 된다. 그래서 "근본이 서면 도가 생긴다"고 했으니, 세상의 지극히 정미한 바

35) 予欲觀古人之象(여욕관고인지상):『상서・익직(益稷)』에 나온다.

36) 孔子曰~今亡也(공자왈~금망야):『논어・위령공(衛靈公)』, "내가 다행히 사관이 정확하지 않은 일을 빈칸으로 놓아두고, 말이 있는 사람은 다른 사람에게 빌려주는 것을 보았다. 그러나 지금은 그런 사람들이 없다(吾猶及史之闕文也, 有馬者, 借人乘之, 今亡矣夫)."

37) 本立而道生(본립이도생):『논어・학이(學而)』에 나온다.

38) 其偁易孟氏書孔氏詩毛氏禮周官春秋左氏論語孝經(기칭역맹씨서공씨시모씨예주관춘추좌씨논어효경): '맹씨(孟氏)'는 맹희(孟喜)를 말한다. 아버지 맹경(孟卿)을 이어 전한시대 뛰어난 금문학자로 꼽힌다. 특히『주역』연구에 뛰어났다. '공씨(孔氏)'는 한나라 무제 때 활동한 경학자인 공안국(孔安國, ?~?)을 말한다.『한서(漢書)・예문지(藝文志)』에 의하면, 공안국은 무제 말기에 공자가벽에서 출현한 고문 경전들을 해독하여 금문으로 정리해『고문상서(古文尙書)』・『고문효경전(古文孝經傳)』・『논어훈해(論語訓解)』등을 남겼다. '모씨(毛氏)'는 모형(毛亨)을 말한다. 서한 노지방의 경학자라고 전해진다. '좌씨(左氏)'는 좌구명(左丘明)을 말한다. 춘추시대 노(魯)의 사학자이다. 저술로는『좌씨춘추(左氏春秋)』와『국어(國語)』가 있다.

39) 其所不知蓋闕如也(기소부지개궐여야):『논어(論語)・자로(子路)』에 나온다.

를 알면 혼란스럽지 않다는 것이다. 지금 서술하는 전문은 고문과 주문을 참작하고 널리 해박한 사람들로부터 얻어, 작고 크건 확실하게 증거가 있으면 그 말을 참작하여 선정했다. 여러 종류를 분류하는 데 오류를 없애 배우는 사람을 깨닫게 하며 신묘한 뜻에 도달하게 하고자, 부수에 따라 [글자들을] 분별하여 나누어놓아 서로 섞이지 않게 했다. 만물을 다 볼 수 있고 온전히 기록하지 않은 것이 없다. 그 의미가 분명하지 않으면 [경적들을] 인용하여 밝혔다. 인용한 것은 『주역』은 맹희본이고, 『상서』는 공안국본이며, 『시경』 모형본, 『예기』·『주례』·『춘추』는 좌구명본, 『논어』·『효경』은 모두 고문이며, 모르는 것은 '궐'이라고 써놓았다.

(정혜린)

채옹(蔡邕): 필론(筆論), 구세(九勢)

■ 해제

　채옹(蔡邕, 133~192)은 동한의 문학가이자 서예가이다. 자는 백개(伯喈)이고 연주(兗州) 진류군(陳留郡) 어현(圉縣) 사람이다. 헌제 때 좌중낭장(左中郎將)을 지내 '채중랑(蔡中郎)'이라고 불리기도 한다. 경사·천문·음률에 밝았고 사부(辭賦)에 뛰어났는데 「술행부(述行賦)」가 가장 잘 알려져 있다. 그는 글씨도 잘 썼는데 특히 예서에 가장 뛰어났다. 영자팔법(永字八法)을 고안하고 비백체(飛白體)를 창시했다고 알려져 있다. 희평 4년 다른 학자들과 함께 육경을 교정한 후 태학 앞에 그 내용을 그의 글씨로 쓴 비각을 세웠으니 <홍도석경(鴻都石經)>(혹은 <희평석경(熹平石經)>)이 그것이다. 저술로는 조정의 제도와 칭호에 대하여 기록한 『독단(獨斷)』, 시문집 『채중랑집(蔡中郎集)』이 있다.

　「필론(筆論)」은 북송 주장문(朱長文)이 편찬한 『묵지편(墨池編)』에 처음 등장하는데, 한대 소하(蕭何)·채옹의 『필법(筆法)』 내에 그 전문이 포함되어 있다. 후에 송대 진사(陳思)의 『서원정화(書苑菁華)』에서는 「진한위사조용필법(秦漢魏四朝用筆法)」 중 한 부분으로서 등장했다. 이후 청대 『패문재서화보(佩文齋書畫譜)』에서 처음으로 「필론」

이라는 제목하에 독립적인 글로서 소개된다. 이러한 글의 전승과정으로 보아 이 글은 채옹의 이름을 위탁한 위서일 가능성이 높다. 그 내용은 글씨를 잘 쓰기 위한 마음과 자세에 대한 것이다. 「구세(九勢)」는 『서원정화』에서 채옹의 「구세팔결(九勢八訣)」이라는 제목으로 처음 등장했고, 『패문재서화보』에 이르러 「구세」라는 제목으로 등장한다. 역시 위작일 가능성이 높다. 내용은 점획법과 결구법을 주제로 한다.

■ 역주

筆論 필론

書者, 散也. 欲書先散懷抱, 任情恣性, 然後書之. 若迫於事, 雖中山兎豪,[40) 不能佳也. 夫書, 先默坐靜思, 隨意所適, 言不出口, 氣不盈息, 沉密神彩, 如對至尊, 則無不善矣. 爲書之體, 須入其形. 若坐若行, 若飛若動, 若往若來, 若臥若起, 若愁若喜, 若蟲食木葉, 若利劍長戈, 若强弓硬矢, 若水火, 若雲霧, 若日月. 縱橫有可象者, 方得謂之書矣.

글씨라는 것은 [마음을] 풀어놓는 것이다. 글씨를 쓰려면 먼저 마음속에 품고 있는 것들을 흩어 정과 성을 자유롭게 한 후에 쓴다. 일에 쫓기면, 비록 중산의 토끼털로 만든 붓이라 하더라도 아름답게 쓸 수 없다. 글씨를 쓸 때는, 먼저 잠잠히 앉아 생각하고, 뜻에 맞는

40) 中山兎豪(중산토호): '중산(中山)'은 안휘성(安徽省) 선성현(宣城縣)에 있는 산이다. 옛날에 토끼털이 많이 나와서 붓의 명산지로 꼽힌다. 이백의 「은십일증율강연(殷十一贈栗岡硯)」과 한유(韓愈)의 「모영전(毛穎傳)」 등은 중산에서 만든 붓을 소재로 한 대표적인 문학작품이다. '호(豪)'는 '호(毫)'의 오기(誤記)인 듯하다.

것을 따르되 입으로 말을 하지 않고 숨이 차지 않게 하며, 신채를 고요히 가라앉혀 마치 지극히 존귀한 이를 대하는 것처럼 하면 좋지 않은 것이 없게 된다. 글씨를 쓰는 바탕에 [사물의] 형상들이 들어와야 한다. 마치 앉은 것 같고 걸어가는 것 같고, 나는 것 같고 움직이는 것 같고, 가는 것 같고 오는 것 같고, 누운 것 같고 일어나는 것 같고, 근심하는 것 같고 기뻐하는 것 같고, 벌레가 나뭇잎을 갉아먹는 것 같고, 예리한 칼과 긴 창 같고, 강한 활과 단단한 화살 같고, 물과 불 같고, 구름과 안개 같고, 해와 달 같아야 한다. 종횡으로 모습을 본뜰 수 있어야 비로소 서예라고 일컬을 수 있다.

九勢 구세

夫書肇於自然. 自然旣立, 陰陽生焉, 陰陽旣生, 形勢出矣. 藏頭護尾, 力在字中, 下筆用力, 肌膚之麗. 故曰, 勢來不可止, 勢去不可遏, 惟筆軟則奇怪生焉. 凡落筆結字, 上皆覆下, 下以承上, 使其形勢遞相映帶, 無使勢背. 轉筆, 宜左右回顧, 無使節目孤露. 藏鋒, 點畫出入之迹, 欲左先右, 至回左亦爾. 藏頭, 圓筆屬紙, 令筆心常在點畫中行. 護尾, 畫點勢盡, 力收之. 疾勢, 出於啄磔之中,[41] 又在竪筆緊趯之內.[42] 掠筆,[43] 在於趲鋒峻趯用之. 澁勢, 於緊駃戰行之法. 橫鱗, 竪勒之規. 此名九勢,

41) 啄磔(탁책): '탁(啄)'은 '영(永)' 자의 네 번째 획 즉, 짧은 별(撇)로서, 마치 새가 먹이를 쪼는 형세와 같다. 행필이 빠르고 필봉이 예리하다. 왼쪽에서 출발해 예리하게 비스듬히 아래로 향한다. '책(磔)'은 '영(永)' 자의 마지막 획과 같은 것으로서, 파임이고 필봉을 넓게 펴는 것이다.

42) 趯(적): '영(永)' 자의 수획의 끝 갈고리 모양의 마무리 부분인데, 힘을 축적한 후 갈고리 모양으로 뛰듯이 재빨리 힘이 있게 붓을 거두어야 한다고 한다.

43) 掠筆(약필): '영(永)' 자에서 네 번째 획과 같은 것으로서, 빗자루로 쓸어내는[掠] 형세를 가지고 있다. 점점 행필에 속도가 붙으며 출봉할 때는 가볍고 빠르게 하여 소쇄한 형태를 취하는데, 힘이 끝까지 계속되어야 한다.

得之雖無師授, 亦能妙合古人. 須翰墨功多, 即造妙境耳.

글씨란 자연에 근원한다. 자연이 형성된 후 음과 양이 생겨났고, 음과 양이 생긴 후에 형세가 나타났다. 붓의 머리를 감추고 꼬리를 보호하며 힘이 글씨의 가운데 있게 하고 붓을 내릴 때 힘을 쓰면, 겉모습이 수려하게 된다. 그러므로 필세가 오는 것을 멈출 수 없고 필세가 가는 것을 막을 수 없다. 붓은 유연해야 기괴함이 생겨난다. 붓을 내려 글자를 구성할 때에는 위는 모두 아래를 덮고 아래는 위를 이어서 그 필세가 갈마들며 서로 호응하여 형세가 [서로] 등을 맞대지 않게 해야 한다. 붓을 돌릴 때는 좌우를 주의하여 필획의 마디가 따로따로 드러나지 않게 해야 한다. 필봉을 감춘다는 것은 점과 획이 나오고 들어가는 자취인데, 왼쪽으로 가려면 먼저 오른쪽으로 가며 왼쪽에서 다시 돌릴 때에도 역시 마찬가지로 한다. 머리를 감춘다는 것은 붓을 둥글게 종이에 대어 필의 중심이 항상 점과 획의 가운데에서 움직이게 하는 것이다. 붓 끝을 감춘다는 것은 점과 획이 기세를 다했을 때 힘을 주어 거두는 것이다. 빠른 기세는 탁 획과 책 획에서 나오고, 또한 붓을 수직으로 하여 긴밀하게 [거두어들이는] 적에도 있다. [왼쪽 아래로 길게] 붓을 삐친다는 것은 필봉을 편 다음 긴장되게 달리는 것이다. 필획의 껄끄러운 형세는 긴장하면서 쉬지 않고 전투하듯이 나아가는 법에 있다. 가로획은 물고기의 비늘처럼 하며 세로획은 마소의 굴레처럼 하는 것이 법이다. 여기서 이름붙인 아홉 가지 필세는, 얻기만 한다면 비록 스승으로부터 가르침이 없더라도 또한 묘하게 옛사람과 합할 수 있다. 모름지기 글씨에 많은 공을 들여야만 오묘한 경지로 나아갈 수 있다.

(정혜린)

위항(衛恒): 사체서세(四體書勢)

네 가지 서체를 논함

■ 해제

위항(衛恒, ?~291)은 서진(西晉)의 서예가이다. 자는 거산(巨山)이고, 하동 안읍(河東 安邑: 지금의 산서山西 하현夏縣 북쪽) 사람이다. 관직은 황문시랑(黃門侍郞)에 이르렀고, 혜제(惠帝) 초에 가후(賈后)와 초왕(楚王) 사마위(司馬瑋)에게 살해되었다. 서법은 동한의 장지(張芝)를 추앙하였고, 초서, 장초(章草), 예서, 산예(散隷) 등 네 가지 서체에 능했다. 아버지 위관(衛瓘), 동생 위선(衛宣), 위정(衛庭), 아들 위조(衛璪), 위개(衛玠) 모두가 글씨로 이름을 날렸다.

「사체서세(四體書勢)」는 『진서(晉書)·위항전(衛恒傳)』에 모두 수록되어 있다. 사체란 고문, 전서, 예서, 산예 네 가지 서체를 말한다. 「사체서세」의 구성을 살펴보면 먼저 각 서체의 기원을 서술하고, 이어서 아울러 전하여오는 사적을 언급하고 있으며 마지막에서는 찬을 덧붙였다. 네 개의 찬 중에서 「자세(字勢)」와 「예세(隷勢)」는 위항 스스로 지은 것으로 보이며, 「전세(篆勢)」는 채옹(蔡邕)이 지은 것이고, 「초세(草勢)」는 최원(崔瑗)이 지은 것이다. 네 개의 찬은 질박하면서도 기교가 뛰어나 매우 좋은 글이라고 할 수 있다.

■ 역주

衛恒字巨山, 少辟司空齊王府,[44] 轉太子舍人, 尙書郎, 秘書丞, 太子
庶子, 黃門郎. 恒善草隷書, 爲四体書勢云.

위항은 자가 거산으로, 젊어서 제왕부에 초빙되어 사공으로 벼슬
을 시작하여, 태자사인, 상서랑, 비서승, 태자서자, 황문랑을 두루 거
쳤다. 위항은 초서, 예서를 잘 썼고「사체서세」를 지어 다음과 같이
말했다.

昔在黃帝, 創制造物. 有沮誦倉頡者,[45] 始作書契以代結繩, 蓋睹鳥跡
以興思也. 因而遂滋, 則謂之字, 有六義焉. 一曰指事, 上下是也. 二曰象
形, 日月是也. 三曰形聲, 江河是也. 四曰會意, 武信是也. 五曰轉注, 老
考是也. 六曰假借, 令長是也. 夫指事者, 在上爲上, 在下爲下. 象形者,
日滿月虧, 象其形也. 形聲者, 以類爲形, 配以聲也. 會意者, 止戈爲武,
人言爲信是也. 轉注者, 以老爲壽考也. 假借者, 數言同字, 其聲雖異,
文意一也.

옛날 황제시대에 법제를 창립하고 사물을 만들었다. 저송과 창힐
이란 사람이 서계를 만들어서 결승을 대신했는데, 새 발자국을 보고

44) 少辟司空齊王府(소벽사공제왕부): '제왕(齊王)'은 사마유(司馬攸, 248~283)로 자는 대유(大猷), 아
 명은 도부(桃符)이며 하내(河內) 온현(溫縣) 사람이다. 삼국시대 조위(曹魏)의 관리였고 서진의 왕
 족이었다. '벽(辟)'은 징벽(徵辟)의 의미다. 포의(布衣)를 초빙하여 벼슬을 주는 것이다. 조정에서
 초빙하는 것을 '징(徵)', 삼공(三公) 이하가 초빙하는 것을 '벽'이라 한다.

45) 沮誦倉頡(저송창힐): '저송(沮誦)'은 축송(祝誦)이라고도 하며 창힐과 같은 시대 사람으로 황제(黃
 帝)의 우사(右史)였다. 역사의 기록에 의하면 문자는 창힐과 저송이 공동으로 창조했다고 전해진
 다. '창힐(倉頡)'은 황제의 좌사(左史)로 황힐(皇詰) 또는 사황(史皇)이라고도 불렸다. 창힐이 문자
 를 만들었다는 전설은 선진시대 제자백가의 저작과 동한시기 허신의 『설문해자(說文解字)』에서
 도 여러 차례 언급되었다.

발상한 것이다. 이 서계로부터 점점 불어난 것을 '자(字)'라고 이르는데 여기에는 육의가 있다. 첫째는 지사이니 '상(上)', '하(下)'란 글자가 그것이다. 둘째는 상형이니 '일(日)', '월(月)'이 그것이다. 셋째는 형성이니 '강(江)', '하(河)'이다. 넷째는 회의이니 '무(武)', '신(信)'이 그것이다. 다섯째는 전주이니, '노(老)', '고(考)'가 그런 경우이다. 여섯째는 가차이니 '영(令)', '장(長)'이 그것이다. 지사라는 것은 짧은 선이 한일[一] 자 위에 있으면 상이 되고, 아래에 있으면 하가 되는 것이다. 상형이라는 것은 해가 차고 달이 이지러지는 형태를 본뜬 것이다. 형성이라는 것은 비슷한 종류로 '형'을 삼고 거기에 소리를 짝지은 것이다. 회의라는 것은 '지(止)'와 '과(戈)'가 [합쳐져] '무(武)'가 되고, '인(人)'과 '언(言)'이 [합쳐져] '신(信)'이 되는 것이다. 전주라는 것은 '노(老)'로 [수고의] '고(考)' 자를 전용하는 것이다. 가차라는 것은 몇 가지 단어가 한 글자를 공유하는 것으로서, 그 소리는 비록 다르더라도 문자의 뜻은 같은 것이다.

自黃帝至於三代,[46] 其文不改. 及秦用篆書, 焚燒先典, 而古文絶矣. 漢武帝時魯恭王壞孔子宅, 得尙書, 春秋, 論語, 孝經, 時人已不復知有古文, 謂之科斗書.[47] 漢世秘藏, 希有見者. 魏初傳古文者出於邯鄲淳[48],

46) 三代(삼대): 중국 고대의 하(夏), 상(商), 주(周)를 지칭하는 말.

47) 科斗書(과두서): 과두전(科斗篆)이라고도 하며 한말(漢末)에 시작된 글씨체를 말한다. 과두라는 명칭이 붙은 이유는 붓을 처음 댈 때 뾰쪽하게 시작하여 움직일 때에는 처음엔 무겁고 뒤에는 가볍게 하기 때문이다. 머리 부분은 굵고 꼬리 부분은 가늘어 올챙이와 같은 모양을 하고 있기 때문에 과두문(蝌蚪文)이라고도 한다. 서주(西周)의 종정문(鐘鼎文)에서 이러한 흔적이 발견되며, 은(殷)대의 갑골이나 옥편(玉片)·도기(陶器) 위에 쓰인 글씨에서도 발견된다. 그러나 이러한 것들은 단편적인 것에 불과하고 과두문의 특징이 가장 잘 나타나 있는 것은 위(魏)의 <정시석경(正始石經)>에 쓰인 소전에서 찾아볼 수 있다. 이것을 보면 필획이 비록 비교적 가늘지만 항상 붓이 들어갈 때는 눌렀으며 거둘 때에는 뾰쪽한 필봉을 그대로 유지하는 특색을 가지고 있다. 그러므로 이러한 풍격은 탄력성을 이용하여 시작되고 멈추는 곳이 뾰쪽하며 중간 부분은 앞부분에 비교하

恒祖敬侯寫淳尙書,[49]　後以示淳而淳不別.　至正始中,　立三字石經,[50]
轉失淳法, 因科斗之名, 遂效其形. 太康元年, 汲縣人盜發魏襄王冢, 得
策書十餘萬言, 按敬侯所書, 猶有彷彿. 古書亦有數種, 其一卷論楚事者
最爲工妙, 恒竊悅之, 故竭愚思以贊其美, 愧不足以厠前賢之作, 冀以存
古人之象焉. 古無別名, 謂之字勢云.

황제시대부터 삼대에 이르기까지 글자의 형태는 바뀌지 않았다.
진나라에 이르러 전서를 사용했고 이전의 전적을 불태워 고문은 끊
어지게 되었다. 한무제 때 노공왕이 공자의 집을 허물다가 『상서』·
『춘추』·『논어』·『효경』 등을 얻었는데, 당시 사람들은 이미 고문
이 있다는 것을 알지 못하여 이를 과두서라 일컬었다. 한나라 때는
비장해두었으므로 본 사람이 드물었다. 위나라 초에 고문을 전한 이
는 한단순에게서 나왔다. 나의 조부 경후 위기는 한단순의 서체로
상서를 쓴 뒤, 한단순에게 보였는데 한단순도 구별하지 못하였다.
정시 연간에 이르러 <삼자석경>을 세웠는데 한단순의 필법은 상실
되었으나, 과두서라는 이름 때문에 드디어 그 형태를 본받았다. 태
강 원년에 급현 사람이 위양왕의 무덤을 도굴하여 죽책에 쓰인 글

여 약간 굵어 모필의 특성을 잘 나타내고 있다.

48) 邯鄲淳(한단순): 약 132~221. 자가 자숙(子叔)이고 영천(潁川) 사람이다. 뜻이 결백하고 행실이
청렴하며 재주가 민첩하고 학문에 정통했다. 처음에 임치왕의 사부가 되었다가 급사중으로 옮겼
다. 글씨는 필체가 모두 공교하였는데, 조희를 스승으로 삼았다. 특히 고문과 대전, 팔분과 예서
에 정통했다.

49) 敬侯(경후): 경후는 위기(衛覬, 약 155~229)를 말한다. 위기의 자는 백유(伯儒)이며 하동군 안읍
현 사람이다. 그는 고문, 전서, 예서, 초서에 두루 능했고 위기가 죽자 시호를 경후(敬侯)라고 했
다. 아들 위관(衛瓘)이 뒤를 이었다. 위관은 함희(咸熙) 연간에 진서장군(鎭西將軍)이 되었고, 위항
(衛恒)이 그의 아들이다.

50) 三字石經(삼자석경): 위(魏)나라 때(240~248)에 세워진 <정시석경(正始石經)>(<삼체석경三體石
經>이라고도 한다)을 지칭한다. '석경(石經)'은 경전의 글귀를 돌에 새긴 것을 말하는데, 특히 삼
자석경은 한 글자마다 고문·전서·예서라는 세 가지 서체로 새겨졌다. 널리 경문의 표준을 나타
냈고, 오래도록 후세에 전하는 것을 목적으로 삼았다.

십여만 글자를 얻었는데, 위기가 쓴 것을 참조해보니 비슷했다. 옛날 책 또한 몇 종류가 있는데, 그 가운데 한 권은 초나라의 일을 논한 것으로 가장 공교하고 묘한 글씨였다. 내가 이를 좋아하여 우둔한 생각을 다하여 그 아름다움을 찬양하려고 하나, 선현의 저작에 끼어들 만하지 못하여 부끄럽고, 단지 여기에 옛사람이 쓴 형상이 보존하길 바랄 뿐이다. 고문은 예부터 별도의 명칭이 없어 이를 '자세'라고 일컬으니, 내용은 다음과 같다.

黃帝之史, 沮誦倉頡者, 眺彼鳥跡, 始作書契. 紀綱萬事, 垂法立制, 帝典用宣, 質文著世. 爰暨暴秦, 滔天作戾, 大道旣泯, 古文亦滅. 魏文好古, 世傳丘墳,[51] 歷代莫發, 眞僞靡分. 大晉開元, 弘道敷訓, 天垂其象, 地耀其文. 其文乃耀, 粲矣其章, 因聲會意, 類物有方. 日處君而盈其度, 月執臣而虧其旁. 雲委蛇而上布, 星離離以舒光. 禾苯䔿以垂穎, 山嵯峨而連岡. 蟲跂跂其若動, 鳥飛飛而未揚. 觀其措筆綴墨, 用心精專, 勢和體均, 發止無間. 或守正循檢, 矩折規旋, 或方圓靡則, 因事制權. 其曲如弓, 其直如弦. 矯然突出, 若龍騰於川, 渺爾下頹, 若雨墜於天. 或引筆奮力, 若鴻鵠高飛, 邈邈翩翩, 或縱肆婀娜, 若流蘇懸羽,[52] 靡靡綿綿. 是故遠而望之, 若翔風厲水, 淸波漪漣, 就而察之, 有若自然. 信黃唐之遺跡, 爲六藝之範先, 籒篆蓋其子孫, 隷草乃其曾玄. 睹物象以致思, 非言辭之所宣.

51) 丘墳(구분): '구(丘)'는 『구구(九丘)』라는 중국의 고서로 구주(九州)의 토산품이나 기후 조건 등을 모아 기록한 지리서이며, 지금은 전하지 않는다. '분(墳)'은 『삼분(三墳)』으로, 현재는 『삼분서(三墳書)』, 『고삼분서(古三墳書)』라는 책으로 전하며, 중국에 현존하는 가장 오래된 책이다. 책의 구성은 산분(山墳)에서 복희씨의 『연산역(夏易)』, 기분(氣墳)에서 헌원씨의 『귀장역[殷易]』, 형분(形墳)에서 신농씨의 『건곤역[周易]』을 나누어 설명하고 있다.

52) 流蘇(유소): 기(旗)나 승교(乘轎) 등에 다는 술.

황제의 사관, 저송과 창힐이 새 발자국을 보고 처음 서계를 만들었네. 나라의 많은 일을 다스리고 법과 제도를 세우는 데 사용되었으며, 제왕의 가르침도 이를 써서 선포되었으니 질박함과 화려함이 세상에 나타났네. 포악한 진나라에 이르러 무서운 기세로 사나운 폭정을 하자 대도가 이미 사라졌고 고문 또한 없어졌네. 위문제 [조비]가 고문을 좋아하여 대대로 『구구』와 『삼분』을 전했으나 역대로 [자세한 전말이] 드러나지 않아 진위를 분별할 수 없었네. 위대한 진이 나라를 열어 대도를 발양하고 가르침을 펴니, 하늘은 그 형상을 드리우고 땅은 그 문채를 빛냈네. 그 문장이 이에 찬란히 빛나게 되었고 소리에 근거하고 뜻을 모았으며, 사물을 분류하는 데에도 일정한 법도가 있었네. 날일[日]은 [해와 같이] 군왕의 위치에 처하여 자신의 법도를 가득 채우고, 달월[月]은 신하의 자리에서 그 곁을 이지러지게 하였네. 구름은 구불구불 위에 깔렸고 별은 또렷하게 빛을 비추네. 벼는 떨기로 무성하여 나서 이삭을 드리우고 산은 높고 우뚝 솟아 산둥성이를 잇네. 벌레는 꿈틀거리는 모양이 움직이는 것 같고 새는 날아가려 하나 아직 하늘을 날지 못하는 것 같도다. 그 붓을 대어 먹을 적신 것을 보면, 마음 쓰는 것이 정성스럽고 집중되어 필세는 조화롭고 형체는 고르며 나아가고 그침에 빈틈이 없다. 혹은 정도를 지키고 법도를 따르며 법도에 맞게 꺾고 돌린다. 혹은 모나고 둥근 것에는 법칙이 없어 사정에 따라 권도를 행한다. 그 굽음은 활과 같고 그 곧음은 활시위와 같네. 굳세게 갑자기 쑥 나온 것은 마치 용이 내에서 오르는 것 같고 아득하여 아래로 기울어진 것은 마치 비가 하늘에서 떨어지는 것 같네. 혹 붓을 당겨 힘을 떨치면 마치 큰 기러기가 높이 날아 멀리 훨훨 나는 것 같고, 혹 자유분방하고 아리

따운 것은 마치 유소에 깃을 매달아 화려하고 안정된 것 같네. 그러므로 멀리서 보면 마치 높이 부는 바람이 물을 쳐서 맑은 파랑이 잔물결을 일으키는 것 같으며, 가까이 가서 살피면 마치 스스로 그러한 것 같네. 진실로 황제와 당의 요임금이 남긴 자취는 육예의 앞선 모범이 되니 주문과 전서는 그 자손이고, 예서와 초서는 그 증손과 현손이로다. 사물의 형상을 보고 생각에 이르는 것이니 언사로 펴낼 수 있는 바가 아니로다.

昔周宣王時史籒始著大篆十五篇, 或與古同, 或與古異, 世謂之籒書也. 及平王東遷, 諸侯立政, 家殊國異, 而文字乖形. 秦始皇帝初兼天下, 丞相李斯乃損益之, 奏罷不合秦文者. 斯作倉頡篇, 中車府令趙高作爰歷篇,[53) 太史令胡毋敬作博學篇,[54) 皆取史籒大篆, 或頗省改, 所謂小篆者. 或曰下杜人程邈爲衙吏,[55) 得罪始皇, 幽繫雲陽十年, 從獄中改大篆, 少者增益, 多者損減, 方者使圓, 圓者使方. 奏之始皇, 始皇善之, 出爲御史, 使定書. 或曰邈定乃隸字也.

옛날 주 선왕 때, 태사 주가 처음으로 대전 15편을 저술하였는데, 혹 고문과 같기도 하고 고문과 다르기도 하여 세상에서 그것을 주서라 일컬었다. 평왕이 동천하고 제후들이 각자 정치를 행함에 이르러, 국가가 나뉘어 달라지고 문자도 형태가 달라졌다. 진시황제가 처음으로 천하를 통일하자 승상 이사가 글자를 조정하고 진나라 문자와

53) 趙高(조고): ?~기원전 207. 진나라의 환관, 정치가.

54) 胡毋敬(호무경): 호무경은 조고, 이사와 함께 문자 통일에 공헌한 서예가이다. 소전체 문자는 『사주편』에서 많이 취했으며 전체(篆體)가 또 매우 특이하다.

55) 程邈(정막): 진(秦)대의 서예가로 자는 원잠(元岑)이고 하두 사람이다. 처음에는 현의 옥리(獄史)였다가 시황제(始皇帝)의 노여움을 사서 운양(雲陽)의 옥에 갇혔다. 옥에서 오랫동안 대전(大篆)과 소전(小篆)의 필획을 개조하여 예서, 3천여 글자를 만들었다. 그래서 예서의 창시자로 추앙받았다.

합치하지 않는 것을 없애버리도록 상주했다. 이사는 「창힐편」을 짓고 중거부령 조고는 「원력편」을 지었으며 태사령 호무경은 「박학편」을 지었는데, 모두 태사 주의 대전을 취해 덜어내고 고쳤으니 이 문자가 이른바 소전이다. 어떤 사람들은 말하기를, 하두 사람 정막은 관청의 관리였는데 진시황에게 죄를 지어 운양에서 십 년을 죄수로 갇혀 있다가 옥중에서 대전을 고쳐서 필획이 적은 것은 더하여 늘리고 많은 것은 덜고 줄였으며 모난 것은 둥글게 하였고 둥근 것은 모나게 하였다. 이를 진시황에게 아뢰자 진시황이 이를 가상히 여겨 그를 석방하고 어사로 삼아 글씨를 제정하도록 했다. 어떤 사람은 정막이 제정한 것이 곧 예서라고 일컬었다.

自秦壞古, 文有八體. 一曰大篆, 二曰小篆, 三曰刻符, 四曰蟲書, 五曰摹印, 六曰署書, 七曰殳書, 八曰隸書. 王莽時,[56] 使司空甄豐校文字部[57] 改定古文, 復有六書. 一曰古文, 卽孔子壁中書也. 二曰奇字, 卽古文而異者也. 三曰篆書, 卽秦篆書也. 四曰佐書, 卽隸書也. 五曰繆篆, 所以摹印也. 六曰鳥書, 所以書幡信也. 及漢祭酒許愼撰說文,[58] 用篆書爲正, 以爲體例, 最新, 可得而論也. 秦時李斯號爲工篆, 諸山及銅人銘皆斯書也. 漢建初中, 扶風曹喜善篆,[59] 少異於斯, 而亦稱善. 邯鄲淳師焉, 略究其

56) 王莽(왕망): 기원전 45~기원후 23. 자는 거군(巨君)이고 신(新)나라의 건립자이다.

57) 甄豐(견풍): 견풍은 서한 평제 때 정책공으로 소부(少傅)가 되고 광양후(廣陽侯)에 봉해졌다. 왕망의 조정에서 다시 장군을 시작하고 광신공(廣新公)에 봉해졌다. 대사공을 역임했고 고문을 잘 썼다.

58) 許愼(허신): 후한(後漢)시대의 경학자이자 문자 학자이다. 본서의 허신 『설문해자』 해제(p.13) 참조.

59) 曹喜(조희): 후한의 서예가이며 자는 중칙(仲則)이고 부풍(扶風) 평릉(平陵) 사람이다. 한나라 장제(章帝) 건초(建初) 연간에 비서랑이 되었다. 전서, 예서에 능했는데, 특히 전서를 잘 썼고 현침수로(懸針垂露, 세로획을 형용하는 말로 아래 끝의 뾰족한 모양이 침을 매달아놓은 것 같아서 현침이라 하고, 아래 끝에 마치 이슬이 맺혀 있는 모양 같아서 수로라 함)법을 만들어 이사(李斯)의 전법(篆法)을 더욱 아름답게 개량했다. 소전(小篆)을 잘 쓴 다섯 사람(조희, 채옹, 한단순, 최원, 위관) 중의 한 사람이다.

妙, 韋誕師淳而不及也.60) 太和中, 誕爲武都太守, 以能書留補侍中, 魏氏寶器銘題, 皆誕書也. 漢末又有蔡邕爲侍中,61) 中郞將, 善篆, 採斯喜之法, 爲古今雜形, 然精密閑理不如淳也. 邕作篆勢云.

진나라 때부터 고문이 파괴되어 글자에 팔체가 있었다. 첫째는 대전, 둘째는 소전, 셋째는 각부, 넷째는 충서, 다섯째는 모인, 여섯째는 서서, 일곱째는 수서, 여덟째는 예서라고 한다. 왕망 때, 사공 견풍으로 하여금 문자의 부를 교정하고 고문을 개정하도록 하여 다시 육서가 있었다. 첫째는 고문으로 공자의 벽에서 나온 글씨다. 둘째는 기자이니 고문이지만 다른 것이다. 셋째는 전서로 곧 진나라 전서다. 넷째는 좌서로, 즉 예서이다. 다섯째는 무전이니 도장에 본뜨는 것이다. 여섯째는 조서이니 깃발과 부절(符節)에 쓴 서체이다. 한나라 좨주 허신은 『설문해자』를 저술하며 전서를 정체로 여겨 글자체의 법식으로 삼았는데, 가장 새로운 것이며 논할 만하다. 진나라 때 이사가 전서를 잘 쓴다고 일컬어졌으니, 여러 명산과 동인에 새긴 명문은 모두 이사가 쓴 것이다. 한나라 건초 연간, 부풍 사람 조희는 전서를 잘 썼는데 이사와 조금 달랐으나 또한 잘 쓴다고 일컬어졌다. 한단순은 그를 스승으로 삼아 대략 그 묘함을 연구하였고 위탄은 한단순을 스승으로 삼았으나 그에 미치지 못했다. 태화 연간, 위탄이 무도 태수가 되었는데 글씨를 잘 써서 수도에 남아 시중에 임명되었으니 위나라 조조 일가의 보배로운 기물의 명문 제자는 모

60) 韋誕(위탄): 179~251(또는 253). 자가 중장(仲將)이고, 한말 삼국시대 위(魏)나라의 유명한 서예가로, 경조(京兆) 두릉(杜陵) 사람이다. 처음에는 무도태수(武都太守)가 되었다가 건안 연간에 낭중(郞中), 정시 연간에 시중(侍中), 중서감(中書監)으로 천거되었고, 말년에는 광록대부(光祿大夫)에 이르렀다. 시문과 서예에 능했는데, 장지의 제자로 특히 초서에 뛰어나서 '초성(草聖)'이라 불렸다.

61) 蔡邕(채옹): 133~192. 동한의 문학가이자 서예가이다. 본서의 채옹 『구세』, 『필론』해제(p.25)와 『서단·중·신품』의 채옹 조(p.205)를 참조하라.

두 위탄이 쓴 것이다. 한나라 말에 또한 채옹이 있었는데, 시중, 중랑장이 되었고, 전서를 잘 썼는데, 이사와 조희의 법을 채택하여 옛날과 지금의 형태를 섞어 썼으나 정밀하고 세련됨은 한단순만 못하였다. 채옹은 <전세>를 지었으니 다음과 같다.

字畵之始, 因於鳥跡. 蒼頡循聖作則, 制斯文體有六篆, 妙巧入神. 或龜文針裂, 櫛比龍鱗, 紓體放尾, 長翅短身. 頹若黍稷之垂穎, 蘊若蟲蛇之棼縕. 揚波振撇, 鷹跱鳥震, 延頸協翼, 勢欲凌雲. 或輕筆內投, 微本濃末, 若絶若連, 似水露緣絲, 凝垂下端. 從者如懸, 衡者如編, 杳杪斜趣, 不方不圓, 若行若飛, 跂跂翾翾. 遠而望之, 若鴻鵠群遊, 駱驛遷延. 迫而視之, 端際不可得見, 指撝不可勝原. 硏桑不能數其詰屈,62) 離婁不能睹其隙間,63) 般倕揖讓而辭巧,64) 籒誦拱手而韜翰.65) 處篇籍之首目, 粲斌斌其可觀, 摛華艶於紈素, 爲學藝之范先. 嘉文德之弘蘊, 愲作者之莫刊, 思字體之俯仰, 擧大略而論旀.

자획의 시초는 새 발자국에서 기인한다네. 창힐이 성인을 좇아 법칙을 만들고 문자를 제정하였으니, 글씨의 형체는 여섯 가지 전서가 있는데, 아름답고 정교하여 영묘한 경지에 이르렀네. 혹 거북 껍질에 문자를 침으로 새기고, 용의 비늘을 빗살처럼 늘어서게 한 것 같

62) 硏桑(연상): '연(硏)'은 계연(計硏)으로, 춘추시대 월나라 범려(范蠡)의 스승이다. '상(桑)'은 상홍양(桑弘羊)으로, 한나라 무제 때 어사대부(御史大夫)이다.

63) 離婁(이루): 이루는 황제(黃帝) 때 사람이며 눈이 매우 밝아 백 보 밖에서도 가을 터럭[秋毫]의 끝을 볼 수 있었다고 한다.

64) 般倕(반수): 뛰어난 장인 공수반(公輸般)과 요순시대의 장인 수(倕)를 함께 지칭하는 말. 공수반의 본명은 노반(魯班)인데, 춘추시대 말엽의 유명한 장인이었고 후세에 중국 장인의 비조로 일컬어졌다.

65) 籒誦(주송): 주(周)나라 선왕(宣王) 때 태사(太史) 주(籒)와 황제(黃帝)시대에 사관 저송(沮誦)을 말한다.

다네. 느슨한 체세에 꼬리를 드러내어 날개는 길고 몸은 짧네. 아래로 늘어진 것은 마치 수수나 기장이 이삭을 드리운 것 같고, 쌓여 있는 것은 마치 벌레와 뱀이 어지럽게 얽힌 것 같네. 파임이 들리고 삐침이 떨치는 것은 솔개가 웅크리고 새가 떨쳐 나는 것 같네. 목을 뻗고 날개를 움츠리는 형세는 구름을 뚫고 하늘 높이 솟는 듯하네. 혹 붓을 가볍게 하여 안으로 보내어 근본을 희미하게 하고 끝을 짙게 하여, 끊어진 듯 이어진 듯 마치 물과 이슬이 실로 연결된 것이 응축하여 하단에 드리운 것 같네. 세로획은 마치 매달린 것 같고 가로획은 마치 엮은 것 같고, 아득한 끝이 기울어진 것은 모나지도 않고 둥글지도 않네. 마치 걸어가는 듯 나는 듯하여 꾸물꾸물 기어가고 가벼이 나는 것 같네. 멀리서 이를 바라보면 큰 기러기와 고니가 무리지어 노닐며 끊임없이 계속 배회하는 것 같네. 가까이서 이를 보아도 붓질이 이어진 곳을 보기 어렵고, 손가락으로 가리켜도 근원을 다 찾을 수 없네. 계연과 상홍양이라도 그 구부러진 것을 헤아릴 수 없고 이루라도 그 틈을 볼 수 없으며 공수반과 수라도 공교함을 정중히 사양하고 사주와 저송이라도 손을 모으고 붓을 감출 것이라네. 책과 서적의 머리에 처하여 찬란히 빛나니 볼만하도다. 화려하고 고움이 흰 비단에 번져 서예를 배우는 모범과 우선이 되도다. 문덕의 넓고 아름다움을 경하하며, 작자가 펴낼 수 없음을 원망한다네. 글자체의 구부림과 우러름을 생각하며 대략을 들어 여기에서 논하네.

秦旣用篆, 奏事繁多, 篆字難成。 卽令隷人佐書,[66] 曰隷字. 漢因用之,

66) 隷人(예인): 예인은 공문을 담당하는 신분이 낮은 하급 관리, 즉 도예(徒隷)를 지칭하는 것으로 보인다. 도예가 범죄자의 신분을 지칭한다는 설도 있는데, 정막이 감옥에 갇혀 도예의 신분에서 만

獨符璽幡信題署用篆.67) 隸書者, 篆之捷也. 上谷王次仲始作楷法,68) 至靈
帝好書, 時多能者, 而師宜官爲最.69) 大則一字徑丈, 小則方寸千言, 甚矜
其能. 或時不持錢詣酒家飮, 因書其壁, 顧觀者以酬酒値, 計錢足而滅之.
每書輒削而焚其枘, 梁鵠乃益爲枘, 而飮之酒, 候其醉而竊其枘. 鵠卒以
書至選部尙書. 宜官後爲袁術將,70) 今巨鹿宋子有耿球碑, 是術所立, 其
書甚工, 云是宜官書也. 梁鵠奔劉表, 魏武帝破荊州, 募求鵠. 鵠之爲選
部也, 魏武欲爲洛陽令而以爲北部尉, 故懼而自縛詣門, 署軍假司馬, 在
秘書以勤書自效,71) 是以今者多有鵠手跡. 魏武帝懸著帳中, 及以釘壁玩
之, 以爲勝宜官, 今宮殿題署多是鵠書. 鵠宜爲大字, 邯鄲淳宜爲小字,
鵠謂淳得次仲法, 然鵠之用筆, 盡其勢矣. 鵠弟子毛弘敎於秘書,72) 今八
分皆弘之法也. 漢末有左子邑,73) 小與淳鵠不同, 然亦有名. 魏初, 有鍾
胡二家爲行書法,74) 俱學之於劉德升, 而鍾氏小異, 然亦各有其巧, 今盛

든 글자체라 하여 예서라는 명칭이 만들어졌다고도 한다.

67) 符璽幡信題署(부새번신제서): '부새(符璽)'는 옥새다. '번신(幡信)'은 옛날에 표지(標識)가 그려져
있는 기(旗)를 사용하여 명령을 전달하였는데 이를 '부신'이라 했다. '제서(題署)'는 궁실의 기둥
이나 여러 기물에 쓰는 문자다.

68) 王次仲(왕차중): 일설에 의하면 한대의 서예가라고 하지만, 장회관의 『서단』에서는 진시황 때의
사람으로 보기도 한다. 역대의 서론들에는 왕차중을 해법을 창제한 사람으로 보고 있으나, 여기
에서의 해법은 현대의 해서와는 다르며 당시의 표준적 서체를 의미하는 것으로, 지금의 예서에
해당한다.

69) 師宜官(사의관): 중국 후한 말의 뛰어난 서예가로, 형주(荊州) 남양군(南陽郡) 사람이다.

70) 袁術(원술): 자가 공로(公路)이며, 여남(汝南) 여양(汝陽), 오늘날의 하남(河南) 상수(商水) 사람이다.
동한 말기 삼국시대 초기에 활동하던 군벌로서 명문 관료 출신이다.

71) 秘書(비서): 관서의 이름. 동한시대에 처음으로 비서감이란 관직이 설치되었고 남북조시대 이후에
비서성이 설치되었다.

72) 毛弘(모홍): 자가 대아(大雅)이며 하남무양(河南武陽) 사람이다. 헌제(獻帝) 때(190~220) 낭중(郎
中)이 되어 비서성에서 배웠으며, 양곡을 중심으로 받들어서 팔분서를 정밀하게 연마하여 일가를
이루었다. 고문, 예서, 장초에 두루 능했다.

73) 左子邑(좌자읍): 이름은 좌백(左伯)으로, 자가 자읍(子邑)이며 동래(東萊) 사람이다. 특히 팔분에 능
했으며, 모홍과 함께 명성을 날렸다. 종이를 만드는 데도 재능이 있어 채륜을 이어 종이를 더욱
정교하게 만들었다고 전한다.

74) 鍾胡(종호): '종(鍾)'은 종요(151~230)로, 자는 원상(元常)이고 영천(潁川) 장사(長社, 지금의 하남
성河南省 장갈長葛) 사람으로 삼국시대 위나라의 뛰어난 서예가이다. 명제(明帝, 재위 227~239)

行於世. 作隸勢云.

　진나라는 이미 전서를 사용하였는데, 상주할 사무가 번잡하고 많아지자 전서로는 하기 어려워 하급 관리들이 쓰는 것을 돕게 하였으니 그래서 예서라 불렀다. 한나라는 이를 그대로 사용했으나 단지 부인(符印), 옥새(玉璽), 번신, 제서에만 전서를 사용하였다. 예서라는 것은 전서를 빠르게 쓴 것이다. 상곡의 왕차중이 비로소 해법을 만들었다. 영제가 글씨를 좋아하게 되자 당시에 글씨에 능한 사람들이 많아졌는데, 사의관이 그중에서도 가장 뛰어났다. 큰 것은 한 글자의 지름이 한 길이었고 작은 것은 사방 1촌에 천 글자를 써서 그 능력을 매우 자랑하였다. 혹 때때로 돈을 지니지 않고 술집에 가서 술을 마시고는 벽에 글씨를 써놓고 보는 사람들을 불러서 술값을 치르게 하고, 술값 계산에 돈이 충분하면 글씨를 없앴다. 글씨를 쓸 때마다 번번이 깎고 그 나뭇조각을 불태웠는데, 양곡은 나뭇조각을 덧붙여 만들어서, 술을 먹이고 취하기를 기다린 뒤에 그 나뭇조각을 훔쳤다. 양곡은 마침내 글씨로 선부상서에 이르렀고, 사의관은 뒤에 원술의 장령이 되었다. 지금 거록군 송자현에 있는 <경구비>는 원술이 세운 것으로 그 글씨는 매우 공교하였는데, 이는 사의관이 썼다고 전해진다. 양곡이 유표에게 달아나자 위무제가 형주를 격파하고 양곡을 탐방하여 찾았다. 양곡이 선부가 되었을 때, 위무제가 낙양령이 되고자 했으나 양곡은 그를 북부위로 간주했는데, 양곡은 두

때 태부(太傅)의 벼슬을 지냈기 때문에 종태부(鍾太傅)라고도 부른다. 젊어서 한나라의 조희(曹喜), 채옹(蔡邕), 유덕승(劉德昇)에게 사사하였다. 학습이 정치하고 근면하여 여러 가지 장점을 널리 습득하였고 예서와 해서, 그리고 행서에 두루 뛰어났으나 특히 예서 [正楷]에 정통하였다. 왕희지와 함께 "종왕(鍾王)"이라고 불리는데, 진적은 전하지 않는다. '호(胡)'는 호소(胡昭)로, 자가 공명(孔明)이고 영천(潁川) 사람이다. 어려서 널리 배우고 영달과 이익을 바라지 않아서 백이와 사호의 절개가 있었다. 예서에 매우 능했고, 진서와 행서 또한 묘하였다.

려워 자신을 포박하여 군문에 이르렀다. 위무제는 그를 군가사마에 임명하여 비서성에서 부지런히 글씨를 써서 자신의 정성을 다하게 했고, 그리하여 오늘날 양곡의 필적이 많이 있게 되었다. 위무제는 군막에 양곡의 글씨를 매달아 붙이거나 못으로 벽에 걸어놓고 완상하며 사의관보다 낫다고 여겼다. 지금 궁전의 제서는 대부분 양곡의 전서이다. 양곡은 큰 글씨 쓰기에 적당하고, 한단순은 작은 글씨 쓰기에 적당하다. 양곡은 한단순이 왕차중의 필법을 얻었다고 하였으나, 양곡의 용필은 자신의 형세를 다하였다. 양곡의 제자 모홍이 비서성에서 가르침을 받았는데, 지금 팔분은 모두 모홍의 필법이다. 한나라 말에 좌자읍이 있었는데, 한단순, 양곡과 약간 달랐으나 역시 유명했다. 위나라 초에 종요와 호소 두 서예가가 행서법을 썼는데, 함께 유덕승에게 배웠다. 종요는 글씨체가 조금 달랐지만 또한 각기 공교함이 있어 지금 세상에서 매우 왕성하게 유행하고 있다. <예세>를 지어 다음과 같이 말한다.

鳥跡之變, 乃惟佐隸, 蠲彼繁文, 從此簡易. 厥用旣弘, 體象有度, 煥若星陳, 鬱若雲布. 其大徑尋, 細不容髮, 隨事從宜, 靡有常制. 或穹窿恢廓, 或櫛比鍼裂, 或砥平繩直, 或蜿蜒繆戾, 或長邪角趣, 或規旋矩折. 修短相副, 異體同勢. 奮筆輕擧, 離而不絶. 纖波濃點, 錯落其間, 若鐘簴設張, 庭燎飛煙. 嶄巖嵯峨, 高下屬連, 似崇臺重宇, 層雲冠山. 遠而望之, 若飛龍在天. 近而察之, 心亂目眩, 奇姿譎詭, 不可勝原. 研桑所不能計, 宰賜所不能言,[75] 何草篆之足算, 而斯文之未宣, 豈體大之難睹, 將秘奥

75) 宰賜(재사): 재여(宰予)와 단목사(端木賜: 자공子貢)를 지칭한다. 두 사람 모두 공자의 제자로 빼어난 언변으로 유명하다.

之不傳. 聊佇思而詳觀, 舉大較而論旀.

　새 발자국 글자가 변한 것이 곧 예서라네. 저 번거로운 문자를 덜어내고 이 간략하고 쉬움을 따랐다네. 그 쓰임은 넓고 체세와 모양에는 법도가 있네. 빛남은 마치 별을 늘어놓은 것 같고, 울창함은 마치 구름을 편 것과 같네. 그 큰 것은 지름이 한 길이고, 가는 것은 머리털도 용납하지 못하네. 일에 따라 적당한 방법을 취하니 고정된 제도가 없네. 혹 궁륭처럼 크며, 혹 즐비하게 침처럼 배열되고, 혹 숫돌처럼 평평하고 먹줄처럼 곧으며, 혹 구불거리고 뒤엉켜 있으며, 혹 길고 기울어진 뿔의 정취가 있고, 혹 그림쇠로 돌리고 곱자로 꺾음이 있네. 길고 짧음이 서로 부합하여 형체는 다르나 태세는 같네. 붓을 떨쳐 가볍게 드니 떨어져도 끊어지지 않네. 파임을 섬세하게 하고 점을 짙게 하여 그 사이에 섞네. 마치 종을 다는 틀을 설치하고 뜰에 화톳불을 피워 연기가 나는 것 같네. 높은 바위와 험준한 산이 우뚝 솟아 높고 낮음이 연속된 것 같네. 마치 돈대를 높게 하고 처마를 중첩하며 구름이 겹겹이 산에 씌운 것 같네. 멀리서 이를 바라보면 마치 용이 하늘에서 나는 것 같고, 가까이서 살피면 마음이 어지럽고 눈이 아찔하네. 그 기이한 자태와 기괴함은 근원을 다할 수 없네. 계연과 상홍양이라도 헤아릴 수 없는 바이고, 재여와 단목사라도 말할 수 없는 바이네. 어찌 초서와 전서 따위와 함께 헤아리랴, 이 도가 펼쳐지지 않았을 뿐이라네. 어찌 그 위대한 체제를 보기 어려운 것이랴, 그 비밀스럽고 오묘함이 전해지지 않았을 뿐이네. 그런대로 오래 생각하고 자세히 관찰하여 그 대략을 들어 여기에서 논하네.

　漢興而有草書, 不知作者名. 至章帝時, 齊相杜度, 號稱善作. 後有崔瑗

崔寔76), 亦皆稱工. 杜氏殺字甚安,77) 而書體微瘦. 崔氏甚得筆勢, 而結字
小疏. 弘農張伯英者因而轉精其巧, 凡家之衣帛, 必先書而練之. 臨池學
書, 池水盡墨. 下筆必爲楷則, 常曰匆匆不暇草書. 寸紙不見遺, 至今世
尤寶其書, 韋仲將謂之草聖. 伯英弟文舒者次伯英,78) 又有姜孟穎梁孔達
田彥和及韋仲將之徒, 皆伯英之弟子, 有名於世, 然殊不及文舒也. 羅叔景
趙元嗣者與伯英同時, 見稱於西州, 而矜此自與, 衆頗惑之. 故伯英自稱,
上比崔杜不足, 下方羅趙有餘. 河間張超亦有名, 然雖與崔氏同州, 不如
伯英之得其法也. 崔瑗作草勢云.

한나라가 일어나자 초서가 나타났는데, 그것을 만든 사람의 이름
은 알지 못한다. 장제 때에 이르러 제나라의 승상 두도가 [초서를]
잘 쓰기로 유명했다. 뒤에 최원과 최식이 있어 또한 모두 공교하다
일컬어졌다. 두도는 붓을 거두어들임이 매우 안정되었으나 서체는
조금 파리했다. 최원은 깊이 필세를 얻었으나 결자가 조금 성글었다.
홍농 사람 백영 장지는 이를 계승하여 더욱더 기술적 완성도를 정밀
하게 했다. 집의 모든 옷감은 반드시 글씨를 쓴 뒤에야 희게 누였고,
연못에서 글씨를 공부하자 연못물이 다 검어졌다. 글씨를 쓰면 반드
시 정확한 법칙으로 했으며, 항상 "바빠서 초서를 쓸 겨를이 없다"

76) 崔瑗崔寔(최원최식): 최원(崔瑗, 77~142)의 자는 자옥(子玉)이고 탁군(涿郡) 안평(安平, 오늘날의
하북성) 사람이며 동한(東漢)의 서예가이다. 그의 부친 최인(崔駰)은 박학다재하여 반고(班固), 부
의(傅毅)와 이름을 나란히 하였다. 최원은 배우기를 좋아하고 성품이 강직하여 부친의 업을 전할
수 있었다. 젊었을 때, 부풍 사람 마융(馬融)과 남양 사람 장형(張衡)과 특히 친했다. 벼슬은 처음
에 고을의 관리로 시작하여 제북상(濟北相)에 이르렀다. 최원의 글씨에서 가장 뛰어난 것은 장초
이고 두도(杜度)를 법으로 삼았기 때문에 병칭하여 '최두'라고 하였으며, 그의 글씨는 당시에 매
우 큰 영향을 주었다. 최식(崔寔, 약 103~170)의 자는 자진(子眞)이며 탁군 안평 사람이다. 최원
의 아들로 전적을 좋아하는 박학한 준재였고 글씨에도 능했는데 특히 장초를 잘 썼다. 본서의 장
회관『서단·중·신품』의 최원 조(p.202) 참조.

77) 殺字(살자): 초서에서 붓을 거두어들이는 것을 말한다.

78) 文舒(문서): 장지의 동생 장창(張昶)의 자(子)이다.

고 했다. 그런데도 작은 종이도 버려지지 않아 지금 세상에 이르러 더욱 그 글씨를 보배롭게 여기니 위탄은 그를 '초성'이라 했다. 장지의 동생 문서 장창은 장지 다음이다. 또한 강후(姜詡), 양선(梁宣), 전언화 및 위탄의 무리가 있어 모두 장지의 제자로 세상에서 유명했지만, 장창에게 한참 미치지 못한다. 나휘(羅暉)와 조습(趙襲)은 장지와 같은 시대 사람으로 서주에서 칭찬을 받아 이를 뻐기고 스스로 자부하였으나 뭇사람들이 자못 이를 의심하였다. 그러므로 장지는 스스로 "위로는 최원과 두도에 비하여 부족하고, 아래로 나휘와 조습과 견주면 남음이 있다"고 했다. 하간 사람 장초 또한 유명했다. 그러나 비록 최원과 같은 고을 사람이지만 장지가 그 법을 얻은 것만 못하다. 최원은 「초세」를 지었으니 다음과 같다.

書契之興, 始自頡皇, 寫彼鳥跡, 以定文章. 爰暨末葉, 典籍彌繁, 時之多僻, 政之多權, 官事荒蕪, 剿其墨翰, 惟多佐隸, 舊字是刪, 草書之法, 蓋又簡略, 應時諭指, 用於卒迫, 兼功並用, 愛日省力, 純儉之變, 豈必古式. 觀其法象, 俯仰有儀, 方不中矩, 圓不副規. 抑左揚右, 兀若竦崎, 獸跂鳥跱, 志在飛移, 狡兔暴駭, 將奔未馳. 或黝黔黤黕, 狀似連珠, 絶而不離. 畜怒怫鬱, 放逸生奇. 或凌邃惴慄, 若據高臨危, 旁點邪附, 似蜩螗挶枝. 絶筆收勢, 餘綖糾結, 若杜伯揵毒, 看隙緣巇, 騰蛇赴穴, 頭沒尾垂. 是故遠而望之, 摧焉若阻岑崩崖, 就而察之, 一畫不可移, 幾微要妙, 臨時從宜. 略舉大較, 彷彿若斯.

서계의 일어남은 창힐로부터 비롯되었네. 새 발자국을 그려 문자를 제정하였다네. 후대에 이르러 전적이 더욱 번다해졌고, 시대가 괴이해져 정치에 변칙이 많아지자 관청의 일이 황폐하고 먹과 붓이

피폐하여지면서, 예서가 많아지고 옛날 문자는 없어졌다네. 초서의 법은 더욱 간략하므로 그때그때 뜻을 표시하여 긴급할 때 사용되니 그 공용은 늘어나고 시간과 노력은 절약되었네. 순수하고 검소한 것이 변한 것이니 어찌 반드시 옛날 법식이랴? 그 모습을 관찰하니 굽어보아도 우러러보아도 법도가 있는데, 네모는 곱자에 들어맞지 않고 원은 그림쇠를 따르지 않네. 왼쪽은 누르고 오른쪽은 드날려, 우뚝하여 험하게 솟아 있다네. 짐승이 웅크리고 있고 새가 머뭇머뭇하면서도 날아 움직이려고 하는 것과 같다네. 교활한 토끼가 갑자기 놀라 달아나려고 하나 아직 달리지 못하고 있는 것과 같다네. 붓으로 찍은 새까만 점들은 마치 구슬을 이어놓은 것 같아 끊어질 듯 떨어지지 않네. 노함을 쌓아 울분을 떨치니 방일하며 생동감 넘치고 기이하네. 깊은 경지에 다다라 벌벌 떨며 두려워하니 마치 높고 위험한 곳에 있는 듯하네. 곁의 점이 비스듬히 붙은 것은 마치 매미가 나뭇가지를 움켜잡은 것 같네. 붓을 다하고 형세를 거두어도 남은 실이 아직도 헝클어져 엉켜 있는 것은 마치 전갈이 재빠르게 기회를 타서 독침을 쳐들고 있고, 솟구친 뱀이 구멍에 다다라 머리를 묻고 꼬리를 세우는 것 같다. 그러므로 멀리서 바라보면 무너져 내린 모습이 마치 봉우리와 절벽이 무너진 것 같고, 가까이 가 살피면 한 획도 옮길 수 없는 듯하다네. 기미가 심오하고 미묘하여 그때그때 마땅함을 좇는다네. 그 대략을 들자면 대충 위와 같을 것이네.

(박낙규)

위삭(衛鑠): 필진도(筆陣圖)

■ 해제

　위삭(衛鑠, 272~349)은 동진시대 여성 서예가로 자는 무의(茂漪)이고 하동 안읍(安邑, 지금의 서하현) 사람이다. 여음태수(汝陰太守) 이구(李矩)의 아내이며 위항(衛恒)의 질녀로, '위부인'이라고 불린다. 글씨를 잘 썼으며 예서에 특히 뛰어났다. 종요(鍾繇)를 사승하여 그의 법을 전수하였으며, 왕희지가 어렸을 때 위부인의 서법을 배웠다고 한다.

　일반적으로 「필진도(筆陣圖)」의 저자는 위부인이라고 알려져 있으나, 왕희지 혹은 육조시대 인물의 위작으로 의심되기도 한다. 당나라 손과정(孫過庭)은 「서보(書譜)」에서 왕희지가 지은 것으로 의심하였으나 장언원(張彦遠)은 『법서요록(法書要錄)』에서 처음으로 위부인 찬이라고 제목을 달았다. 송대 주장문(朱長文)이 편집한 『묵지편(墨池編)』에서는 왕희지가 지은 것이라고 하여 「서론(書論)」이라고 제목을 달았다. 진사가 편찬한 『서원정화(書苑菁華)』는 다시 위부인 작이라고 하였으며 이후 이 주장이 통용되고 있다. 그러나 이 책에서는 옛 제목을 그대로 살려 위부인의 글을 배치하고, 왕희지의 「제

위부인필진도후(題衛夫人筆陣圖後)」를 함께 수록하여 서로 참고하도
록 하였다.

「필진도(筆陣圖)」는 저자가 밝히듯이 이사(李斯)의 「필묘(筆妙)」를
윤색한 것으로서 전편은 모두 오백여 자로 집필과 용필법에 대하여
서술한 것이다. 위탁이라고 하지만 이 글은 집필법과 용필법에 깊은
영향을 주었고, 특히 당(唐)의 영자팔법(永字八法)은 이 글을 기초로
발전한 것이다. 서예를 전쟁을 하는 진법에 비유한 것은 매우 독창적인
것으로 이후 많은 서론에서 이 비유가 즐겨 사용되었다.

■ 역주

夫三端之妙,[79] 莫先乎用筆, 六藝之奧,[80] 莫匪乎銀鉤.[81] 昔秦丞相斯
見周穆王書,[82] 七日興歎, 患其無骨, 蔡尙書邕入鴻都觀碣,[83] 十旬不返,

[79) 三端(삼단): 문사의 붓끝[筆鋒], 무사의 칼끝[劍鋒], 변사의 혀끝[舌鋒]을 가리킨다.

80) 六藝(육예): 고대 중국 교육의 여섯 가지 과목인 예(禮), 악(樂), 사(射), 어(御), 서(書), 수(數)를 가
리킨다.

81) 莫匪乎銀鉤(막비호은구): '비(匪)'는 '비(斐)'라는 의미이며 문채가 있는 모양을 말한다. '은구(銀
鉤)'는 은색의 갈고리를 말하는데 여기서는 갈고리 모양의 서법, 즉 '丁'이나 '亭'의 끝에 사용된
서법이다. 굳세고 아름다운 서법을 비유하며 여기서는 육예 중 '서(書)'를 가리킨다.

82) 昔秦丞相斯見周穆王書(석진승상사견주목왕서): '진승상(秦丞相)'은 이사(李斯)를 가리킨다. '주목
왕(周穆王)'은 서주시대 다섯 번째 천자로서, 소왕(昭王)의 아들이며 성은 희(姬)이고 이름은 만
(滿)이다. 그의 재위 기간 중 국력이 강성해져서 서쪽으로 영토를 확장하였으며 동남지역의 여러
나라도 주나라의 통치권 아래 두었다. 이와 반대로 서방의 견융(犬戎)을 토벌하려다가 실패하여
제후의 이반을 초래하였으므로 형벌을 정했는데, 이때부터 주나라의 덕이 쇠퇴하였다는 설도 있
다. 이사(李斯)가 목왕의 글씨에 골이 없다고 탄식하였다고 한다.

83) 蔡尙書邕入鴻都觀碣(채상서옹입홍도관갈): '채상서(蔡尙書)'는 채옹(蔡邕)으로, 동한의 문학가이
자 서예가이다. 본서의 채옹 『구세』, 『필론』 해제(p.25)와 『서단(書斷)·비백(飛白)』(p.169), 『서단·
중·신품』의 채옹 조(p.205)를 참조하라. '홍도(鴻都)'는 동한시대 황실의 책을 보관하던 장소, 또
는 동한 영제가 글씨, 회화 및 사부 교육을 위해 178년 설립한 교육기관으로서 성적이 우수한 자
는 고위 관리에 임용되었으므로 태학의 경학 교육과 경쟁 관계에 있었다. 홍도문학을 통해 이름
을 얻은 서예가로는 사의관(師宜官), 양곡(梁鵠) 등이 있다. '갈(碣)'은 비석의 둥근 정상을 말한]

嗟其出羣. 故知達其源者少, 闇於其理者多. 近代以來, 殊不師古,[84] 而
緣情棄道, 纔記姓名, 或學不該瞻, 聞見又寡, 致使成功不就, 虛費精神.
自非通靈感物, 不可與談斯道矣. 今刪李斯筆妙, 更加潤色, 總七條. 幷
作其形容, 列事如左. 貽諸子孫, 永爲模範, 庶將來君子, 時復覽焉.

삼단의 오묘한 작용 중 용필보다 앞서는 것이 없고 육예의 심오함
중 서예보다 문채가 있는 것이 없다. 옛날 진나라 승상 이사는 주나라
목왕의 글씨를 보고 7일 동안 탄식하면서 그것에 골이 없는 것을 걱
정했으며 채옹은 홍도문에 가서 비갈의 글을 보고 100일 동안 돌아오
지 않으면서 그 뛰어남을 찬탄했다. 그러므로 서예의 원류에 통달한
사람은 적고 그 이치를 모르는 사람이 많다는 사실을 알 수 있다. 근
래 이래 대부분 고인을 스승으로 삼지 않고 감정에 얽혀 서예의 도를
방기하여 겨우 성명만 쓸 뿐, 어떤 이는 배움이 깊고 넓지 못한데다가
보고 들은 것마저 적어서 아무런 성취도 없이 정신을 허비하기까지
한다. 만약 신령에 통하고 만물에 감응하지 못하면 이 도를 함께 이야
기할 수 없을 것이다. 지금 이사의 「필묘」를 산정하고 다시 윤색하였
더니 모두 일곱 항목이 되었다. 아울러 그 모양을 그리고 아래와 같이
사례를 열거하였다. 자손들에게 물려주노니, 길이 모범을 삼아 미래의
군자가 시간이 날 때마다 다시 읽어보기를 바라노라.

筆要取崇山絶仞中兔毫, 八九月收之, 其筆頭長一寸, 管長五寸, 鋒齊腰
强者. 其硯取煎涸新石,[85] 潤澀相兼, 浮津耀墨者. 其墨取廬山之松煙,[86]

다. 여기서는 비갈(碑碣)의 문자를 가리킨다. 채옹이 홍도문에 갔을 때 분 옆에서 입궁 명령을 기
다리며 서 있다가 한 공인이 회칠하는 붓에 백토를 묻혀 글씨를 쓰는 것을 보고 비백서를 창안
하였다는 이야기를 말한다.

84) 殊(수): 『묵지편』에서 '다(多)'로 되어 있으므로 이를 따랐다.

代郡之角膠,[87] 十年以上, 強如石者爲之. 紙取東陽魚卵,[88] 虛柔滑淨者. 凡學書字, 先學執筆. 若眞書, 去筆頭二寸一分, 若行草書,[89] 去筆頭三寸一分, 執之. 下筆點畫波撇屈曲,[90] 皆須盡一身之力而送之. 初學先大書, 不得從小. 善鑒者不寫, 善寫者不鑒. 善筆力者多骨, 不善筆力者多肉. 多骨微肉者謂之筋書,[91] 多肉微骨者謂之墨猪.[92] 多力豐筋者聖, 無力無筋者病. 一一從其消息而用之.[93]

붓은 반드시 숭산의 절벽에 사는 토끼의 털 중에서 8월이나 9월에 모은 것을 선택하되, 붓 머리의 길이는 1촌, 붓대는 5촌이며 붓끝이 가지런해야 하고 붓털 가운데 부분이 강한 것이어야 한다. 벼루는 아주 엷은 검은색의 마른 새 돌 중 부드러움과 껄끄러움을 겸하면서 먹물이 뜨면서 빛나게 하는 것을 택해야 한다. 먹은 여산의 송연과 대군의 녹교를 섞어 10년 이상 묵혀 돌처럼 단단해진 것을 사용해야 한다. 종이는 동양에서 만든 어란지(魚卵紙) 중 부드러우면서 매끄럽고 깨끗한 것을 택해야 한다. 일반적으로 글자 쓰기를 배

85) 煎涸(전학): 천흑색(淺黑, 아주 엷은 검은색)이면서 마른 것.

86) 松煙(송연): 소나무를 태운 재를 말하는데, 송연과 아교를 섞어 송연묵을 만든다. 명나라 도종의(陶宗儀)의 『철경록(輟耕錄)·묵(墨)』에는 "당나라 때 고려에서 해마다 공물로 송연묵을 보냈다. 늙은 소나무 재와 사슴의 아교를 여러 해 묵혀 만든다"는 기록이 있다.

87) 鹿膠(녹교): 녹각을 졸여 만든 아교. 『주례(周禮)·고공기(考工記)·궁인(弓人)』에서 "녹교(鹿膠)는 푸른빛이 감도는 흰색이고, 마교(馬膠)는 붉은빛이 감도는 흰색이다"라고 하였다. 정현(鄭玄)의 주석에 따르면, "모두 그 가죽이나 녹각을 사용하여 졸인 것이다"라고 한다.

88) 東陽魚卵(동양어란): '동양(東陽)'은 지금의 안휘성(安徽省) 천장현(天長縣)을 가리키며, '어란(魚卵)'은 종이의 이름이다.

89) 行草書(행초서): 흘려 쓴 행서의 일종이다. 비교적 유동적이고 초서에 가까운 행서체이다.

90) 波撇(파별): '파별(波撇)'은 『법서요록』에는 '삼파(芟波)'로 되어 있는데, 파임[磔, 오른쪽으로 비스듬히 내려쓰는 획]과 삐침[掠, 길게 왼쪽으로 삐친 획], 곧 날(捺)과 별(撇)을 가리킨다.

91) 筋書(근서): 수척하고 굳세어 힘 있는 글씨를 가리킨다.

92) 墨猪(묵저): 필획이 지나치게 비대하여 힘이 없는 글씨를 말한다.

93) 消息(소식): 오묘한 이치 또는 근본의 미세한 것을 말한다.

우려면 붓 잡는 법부터 배워야 한다. 진서는 필두에서 2촌 1분 떨어진 곳을 쥐고, 행초서는 필두에서 3촌 1분 떨어진 지점을 잡아야 한다. 붓을 대어 점과 획, 파임과 삐침, 굽거나 꺾은 획을 쓸 때 온몸의 힘을 전부 다 쏟아 부어야 한다. 만약 처음 배우는 사람이라면 먼저 큰 글씨를 써야지 작은 글씨부터 쓰면 안 된다. 글씨를 잘 아는 사람은 글씨를 잘 쓰지 못하고 글씨를 잘 쓰는 사람은 글씨를 잘 알지 못한다. 필력이 좋은 사람은 골이 많고 필력이 좋지 못한 사람은 육이 많다. 골이 많고 육이 적은 것을 근서라고 하고 육이 많고 골이 적은 것을 묵저라고 부른다. 힘이 많고 근이 풍부한 것은 훌륭한 것이며 힘이 없고 근력이 없는 것은 병폐이다. 하나하나 그 오묘한 이치에 따라 운용해야 한다.

一94) 如千里陣雲, 隱隱然其實有形

丶95) 如高峰墜石, 磕磕然實如崩也

丿96) 陸斷犀象

乀97) 百鈞弩發98)

丨99) 萬歲枯藤

乁100) 崩浪雷奔

94) 一: 가로획이며 '인륵(鱗勒)'이라고도 부른다.

95) 丶: 측(側), 곧 점이다. 이 필세는 험악하고 치우쳐야 한다.

96) 丿: 별략(撇掠), 곧 삐침이다. 이 필세는 끝이 날카롭고 육지의 무소의 뿔이나 코끼리의 이빨을 자를 만한 기세를 요구한다.

97) 乀: 과필(戈筆)이다. 또는 배추법(背趨法)이라고 부른다.

98) 鈞(균): 고대 무게의 단위로, 1균(鈞)은 삼십 근이다.

99) 丨: 노필(努筆)이다. 노(努)의 필세는 끌어당겨 굳세야 하며 곧으면 안 된다. 곧으면 힘을 잃기 때문에 오래된 덩굴이 마디가 많아도 수척하고 굳센 것과 같은 모양이어야 한다.

100) 乁: 배포법(背拋法)이다. 외략법(外略法), 을각(乙脚), 용미(龍尾), 봉시(鳳翅), 원각(跪脚)이라고도

¬101) 勁弩筋節102)

'一'은 아득히 먼 곳에 진을 치고 있는 구름처럼, 분명하지 않지만 실제로 [높고 낮은] 모양이 있다.

'ヽ'는 높은 봉우리에서 떨어지는 돌처럼 우르르 실제로 산이 무너지는 것 같다.

'ノ'은 육지의 무소뿔이나 코끼리 이빨을 자르는 것처럼 [날카롭고 단단하다.]

'乀'은 삼천 근의 쇠뇌를 당기는 것 같아야 한다.

'丨'은 만 년 묵은 마른 덩굴처럼 [마디가 많고 수척하고 굳세어야] 한다.

'乁'는 산이 무너지고 파도가 치며 뇌성이 치는 것처럼 [느리지만 힘이 있어야] 한다.

'亅'는 강한 쇠뇌와 같으며 근육과 관절과 같이 [강하고 힘이 넘쳐야] 한다.

右七條筆陣出入斬斫圖.103) 執筆有七種, 有心急而執筆緩者, 有心緩而執筆急者. 若執筆近而不能緊者,104) 心手不齊, 意後筆前者敗. 若執筆遠而急, 意前筆後者勝. 又有六種用筆 結構圓備如篆法,105) 飄颺灑落

한다. 필세가 느리면서도 은근하고 힘이 있다.

101) 亅: 강한 쇠뇌의 필세

102) 筋節(근절): 사람의 근육을 가리키는데, 필획이 회전하여 꺾이는 곳이 마치 사람의 근육과 골이 강하고 힘이 넘치는 것과 같은 것을 말한다.

103) 斬斫圖(참작도): 일곱 종류의 용필법을 군대가 전쟁하고 살육하는 것에 비유한 그림이다. 이 구절은 앞으로 용필을 군대의 진을 치는 데 비유하고 그 변화를 나타낸 참작도를 설명하겠다는 의미이다.

104) 執筆近(집필근): 붓 끝에서 가깝게 붓을 쥔 것을 말하는데, 이처럼 붓 끝에서 가까운 곳을 쥐면 손목을 돌려 붓을 운용하기 좋지 않다. 붓을 쥐었으나 단단하지 않으면 운필이 힘이 없게 된다.

如章草,[106] 凶險可畏如八分,[107] 窈窕出入如飛白,[108] 耿介特立如鶴頭, 鬱拔縱橫如古隸.[109] 然心存委曲, 每爲一字, 各象其形. 斯造妙矣, 書道 畢矣. 永和四年,[110] 上虞制記.[111]

위의 일곱 가지 항목은 필진의 출입을 나타낸 <참작도>이다. 붓을 잡는 데 일곱 가지가 있으니, 마음은 급하지만 붓을 느슨하게 잡는 것이 있고, 마음은 느긋하지만 붓을 꽉 잡는 것도 있다. 만약 붓 끝에 잡아서 단단하지 못하면 마음과 손이 한결같지 못하여 뜻이 뒤따라오고 붓이 앞서 가게 되어 반드시 패배한다. 붓 끝에서 멀리 꽉 잡아 뜻이 앞서고 붓이 뒤따라오면 승리한다. 또 여섯 가지 용필법이 있으니, 글자의 결구가 완전하게 갖추어진 것이 전서와 같고, 필세가 바람에 날려 흩어지는 것은 장초와 같으며, 험악하고 두려운 것은 팔분과 같으며, 필법이 아름답게 출입하는 것은 비백과 같고, 필획이 홀로 우뚝 선 것은 학두와 같으며, 성대하게 종횡으로 달리는 것은 고예와 같다. 그러므로 세밀하고 철저하게 생각하고 한 글자를 쓸 때마다 각각 그 모양을 형상화해야 한다. 이것이 조화의 오묘함이며 글씨의 궁극적인 지점이다. 영화 4년 상우 사람이 짓고 기록하다.

(명법)

105) 又有六種用筆 結構圓備如篆法(우유육종용필 결구원비여전법): '육종용필(六種用筆)'은 여섯 가지 서체의 상이한 필법을 가리키며, '결구원비(結構圓備)'는 글자의 점획의 구성과 형세, 구도가 완전한 것을 말한다. '전법(篆法)'은 소전(小篆), 대전(大篆)을 모두 가리킨다.

106) 飄颺灑落(표양쇄락): 장초(章草)가 자유분방하게 흩어져 떨어지는 필세를 가리킨다.

107) 八分(팔분): 동한 후기 표준적인 예서체를 말하는데, 그 필세가 흉험하여 두렵다.

108) 窈窕出入如飛白(요조출입여비백): '비백(飛白)'은 채옹이 처음 썼다고 한다. 필획선이 평평하고 전체적으로 고르면서도 약간 흰색이 노출되는 것이 그 특징이다. 또 흰색이 약간 노출된 곳에 들어가고 나오면서 분명히 고요하고 아름다움을 얻었기 때문에 '요조(窈窕)'라고 말한다.

109) 古隸(고예): 서한에서 동한 전기까지 통용된 예서를 말한다.

110) 永和(영화): 동진(東晉) 목제(穆帝) 사마담(司馬聃)의 연호이다.

111) 上虞(상우): 지금의 절강성 상우현 서쪽에 있다.

왕희지(王羲之) :
제위부인필진도후(題衛夫人筆陣圖後)

위부인의 「필진도」에 제함

■ 해제

 왕희지(王羲之, 321~379, 혹은 303~361)는 동진시대 서예가로
자는 일소(逸少), 원적은 낭야(琅琊) 임기(臨沂, 지금의 산동에 속함)
이며 회계산 남쪽에 살았으며 만년에 섬현(剡縣) 금정(金庭)에 은거
하였다. 관직이 우군장군(右軍將軍), 회계내사(會稽內史)까지 올랐으
므로 "왕우군"이라고 불렸다. 어렸을 때 위부인에게서 글씨를 배웠
으며 나중에 전대 명가들의 법서를 두루 종합하여 일가를 이루었다.
초서는 장지를 스승으로 삼았으며, 해서는 종요를 바탕으로 고법을
절충하여 한·위의 질박한 서풍을 완전히 변화시켜 아름답고 유려
하며 편리한 금체(今體)를 창조했다. 그는 초서, 해서, 팔분, 비백, 행
서 등 각 체에 능통하여 일가를 이루었는데, 그의 글씨는 귀족적이
고 전아하며 세속을 초탈한 기운이 있다고 평가를 받았으며, 중국
서예사에서 최고의 경지에 이른 '서성(書聖)'으로 칭송되고 있다.
<악의론(樂毅論)>·<난정서(蘭亭序)>·<십칠첩(十七帖)> 등 여
러 판본의 각본과 곽전본 <쾌설시청(快雪時晴)>·<봉률(奉栗)>·
<상란(喪亂)>·<공시중(孔侍中)> 및 당나라 승 회인(懷仁)이 집서

한 <집왕성교서(集王聖敎序)> 등의 묵적이 그의 글씨로서 거론되어 왔으나 진적은 현존하지 않는 것으로 알려져 있다.

이 글은 영화(永和) 12년(356)에 위부인의 「필진도」에 제(題)한 것으로, 자신의 필법에 대한 이론을 펼치고 있다. 원제는 「위부인필진도후(衛夫人筆陣圖後)」이며 일설에 「제필진도후서설(題筆陣圖後序說)」이라고도 한다. 송대 진사(陳思)의 『서원정화(書苑菁華)』 제1권에 가장 먼저 수록되었다. 겉표지에 '희지필진도첩(羲之筆陣圖帖)'이라 제첨되어 있으며 본문은 단정한 해서로 한 면마다 네 글자에 세 줄로 쓰여 있다. 원문과 비교했을 때 중간에 상당 부분이 결락되어 있어 이 책만으로는 온전한 내용을 파악하기 어렵다.

■ 역주

夫紙者陣也, 筆者刀矟也, 墨者鍪甲也, 水硯者城池也,[112] 心意者將軍也, 本領者副將也, 結構者謀畧也, 颶筆者吉凶也,[113] 出入者號令也, 屈折者殺戮也.[114] 夫欲書者, 先乾研墨,[115] 凝神靜思, 預想字形大小, 偃仰平直振動,[116] 令筋脈相連,[117] 意在筆前, 然後作字. 若平直相似, 狀如算

112) 水硯者城池(수연자성지): 물과 연적을 성과 해자에 비유한 것은 모양이 비슷하기 때문이다.

113) 颶筆者吉凶(양필자길흉): 용필이 좋으면 글씨도 좋고, 용필이 나쁘면 글씨도 나쁘기 때문에 '길흉'이라고 하였다.

114) 屈折者殺戮(굴절자살육): 필세가 굽은 곳이 가장 힘을 많이 쓰는 곳이기 때문에 '살육'이라고 하였다.

115) 先乾研墨(선간연묵): 물을 붓지 않고 공연히 먹을 가는 것으로 글씨를 쓰기 전에 먼저 구상하는 것을 말한다.

116) 振動(진동): 용필이 갑자기 꺾여 껄끄럽게 한 마디 한 마디 더해가며 진행됨을 말한다.

117) 筋脈(근맥): 글씨를 쓸 때의 필세를 가리킨다. 한 글자, 심지어 한 편의 글에서 필획은 끊어질 수

子, 上下方整, 前後齊平, 便不是書, 但得其點畫耳.

종이는 진이고 붓은 칼과 긴 창이며 먹은 투구와 갑옷이고 물과 벼루는 성의 해자이며 마음은 장군이며 본령은 부대장이며 글자의 결구는 모략이며 붓을 드는 것은 길흉이며 [붓의] 출입은 호령이며 굽히고 꺾는 것은 살육이다. 글을 쓰려면 먼저 물을 붓지 않은 채 먹을 갈면서 정신을 집중하여 생각을 고요하게 하고 자형의 크고 작음, 높임과 내림, 평평함과 곧음, 떨치고 움직임을 미리 생각하여 필세가 서로 연결되게 하여 마음이 붓보다 앞서게 된 다음, 글자를 써야 한다. 만약 평평하고 곧은 것이 비슷하며 모양이 산가지처럼 위 아래가 방정하고 앞과 뒤가 고르기만 하다면, 이는 글씨가 아니라 글자의 점과 획을 얻은 것일 뿐이다.

昔宋翼常作此書,[118] 翼是鍾繇弟子, 繇乃叱之. 翼三年不敢見繇, 卽潛心改迹. 每作一波, 常三過折筆,[119] 每作一點, 常隱鋒而爲之,[120] 每作一橫畫, 如列陣之排雲, 每作一戈, 如百鈞之弩發, 每作一點, 如高峰墜石, □□□□, 如屈折鋼鉤,[121] 每作一牽, 如萬歲枯藤,[122] 每作一放縱, 如足行之趣驟. 翼先來書惡, 晉太康中有人于許下破鍾繇墓,[123] 遂得筆勢論, 翼讀之, 依此法學書, 名遂大振. 欲眞書及行書, 皆依此法.

있지만 필세는 연속되어야 한다.

118) 宋翼(송익): 삼국시대 위나라 사람. 종요의 외종질이라고도 한다.

119) 三過折筆(삼과절필): 용필법의 하나. 파와 책에서 한 획에 세 번의 꺾임이 있는 것을 말한다.

120) 隱鋒(은봉): 붓 끝을 감추는 것, 즉 장봉(藏鋒)을 말한다.

121) 如屈折鋼鉤(여굴절강구): 굳세고 힘이 있는 것을 비유한다. 갈고리를 만드는 필획에서 많이 사용된다.

122) 如萬歲枯藤(여만세고등): 마르고 질긴 것을 비유한다.

123) 晉太康中有人于許下破鍾繇墓(진태강중유인우허하파종요묘): '태강(太康)'은 진(晉) 무제(武帝)의 연호이다. 280년부터 289년 사이. '허하(許下)'는 지금의 하남성 허창시(許昌市)를 말한다.

옛날 종요의 제자였던 송익이 항상 이런 글씨를 쓰면 종요가 [그를] 꾸짖었다. 송익이 3년 동안 종요를 감히 만나러 가지 못하고 마음을 하나로 모아 글씨를 고쳤다. 파임[波] 하나를 쓸 때마다 항상 붓을 세 번 꺾었고, 점 하나를 찍을 때마다 항상 붓 끝을 감추었다. 하나의 가로획을 그을 때마다 줄지어 늘어선 구름처럼 하였고, 하나의 과를 그을 때마다 마치 삼천 근의 쇠뇌를 당기는 것과 같이 하였으며, 점 하나를 찍을 때마다 높은 봉우리에서 떨어지는 돌과 같이 하고, ㅁㅁㅁㅁ, 굽히거나 꺾인 강철 고리와 같이 하였으며, 한 번 당길 때마다 오래된 마른 덩굴같이, 한 번 놓을 때마다 빨리 달리듯이 했다. 송익은 원래 악필이었지만 진 태강 연간에 어떤 사람이 허창(許昌)에서 종요의 묘를 도굴해서 「필세론」을 얻었는데, 송익이 바로 그것을 읽고 이 법에 따라 배워서 마침내 이름을 크게 떨쳤다. 진서와 행서를 쓰고자 하면 모두 이 필법에 의지해야 한다.

若欲學草書, 又有別法. 須緩前急後, 字體形勢, 狀如龍蛇, 相鉤連不斷, 仍須棱側起伏,124) 用筆亦不得使齊平大小一等. 每作一字須有點處, 且作餘字摠竟, 然後安點, 其點須空中遙擲筆作之.125) 其草書, 亦復須篆勢八分古隸相雜,126) 亦不得急, 令墨不入紙. 若急作, 意思淺薄, 而筆即直

124) 棱側(능측): 초서의 운필의 변화를 묘사한 것이다. '능(棱)'은 뽑아 든 것을 비유하고, '측(側)'은 빙 돌아 돌아오는 것을 비유한다. 또 '능(棱)'은 뾰족한 모서리(능각, 棱角)가 돌출하고 가로획이 물고기 비늘 같은 것이 그것이다. '측(側)'은 기울여 써야 하는데, 곧은 획은 오히려 붓 끝을 기울여 필세를 취해야 한다. 초서의 필획이 서로 연결되기 때문에 명나라의 팽대익(彭大翼)은 『산당사고(山堂肆考)』에서 그것이 "가지런하고 평평하고 대소가 한결같은 것"을 걱정하여 "모나고 기울며 높았다가 낮아져야 한다"고 강조했다.

125) 空中遙擲筆(공중요척필): 붓이 종이에 닿기 전에 먼저 공중에서 흔들고 끌어 필세를 취한 다음 붓을 대는 것을 말한다.

126) 왕희지의 <십칠첩(十七帖)>은 장초(章草)를 금초(今草)로 변화시킨 대표작이다.

過. 惟有章草及章程行狎等,127) 不用此勢, 但用擊石波而已.128) 其擊石波者, 缺波也. 又八分更有一波謂之隼尾波,129) 卽鍾公泰山銘及魏文帝受禪碑中已有此體.

초서를 배우려면 다른 필법을 써야 한다. 반드시 처음에는 천천히 하고 마지막은 급하게 써야 하며, 글자의 형세는 용과 뱀 같아 서로 갈고리로 이어져 끊어지지 않아야 하며 아울러 모나거나 기울고 기복이 있어야 하며, 용필 또한 가지런하고 평평하거나 크고 작음이 한결같아서는 안 된다. 한 글자를 쓸 때마다 점을 찍어야 하는 곳이 있으면 나머지 부분을 다 쓴 다음에 점을 찍되, 그 점은 허공에서 붓을 흔들어 던져서 써야 한다. 초서는 또한 전서와 팔분, 고예가 서로 섞이도록 해야 하며 행필도 급하게 하면 안 되고, 먹이 종이에 들어가지 않도록 해야 한다. 만약 급하게 쓰면 생각이 천박하고 붓이 똑바로 지나가게 된다. 다만 장초와 장정, 행압 등은 이 필세를 쓰지 않고 격석파만 사용한다. 이 격석파가 곧 '결파'이다. 또한 팔분에는 '준미파'라고 부르는 파가 한 가지 더 있는데, 바로 종요의 <태산명>과 <위문제수선비>에 이 서체가 있다.

夫書先須引八分章草入隸字中, 發人意氣. 若直取俗字,130) 不能先發. 予少學衛夫人書, 將謂大能. 及渡江北遊名山, 見李斯曹喜等書,131) 又

127) 惟有章草及章程行狎等(유유장초급장정행압등): '장초(章草)'는 예서의 첩(捷)으로서, 급취(急就) 또는 행장(行章)이라고 한다. '장정(章程)'은 팔분(八分)을 말하는데, 이 서체로 시문의 편장(篇章)과 법령(法令)을 썼기 때문에 장정(章程)이라고 불렸다. '행압(行狎)'은 행서의 초기 이름으로 서신에 사용되었다. 종요의 글씨에는 세 가지 서체가 있는데, 세 번째가 행압이다.

128) 擊石波(격석파): 서예 용어로 날법(捺法)의 일종이다. 장초와 장정, 행압 등에 사용하는데 용필이 곧게 지나간다.

129) 隼尾波(준미파): 팔분체의 일종으로, 새매의 꼬리와 닮은 파임의 필세가 있다.

之許下, 見鍾繇梁鵠書, 又之洛下, 見蔡邕石經三體書.132) 又于從兄洽處,
見張昶華岳碑, 始知學衛夫人書, 徒費年月耳. 遂改本師, 仍於衆碑學習焉.
時年五十有三, 或恐風燭奄及,133) 聊遺教於子孫耳. 可藏之石室,134) 勿傳
非其人也.

글씨는 먼저 팔분, 장초를 예서 속으로 끌어들여 사람의 뜻과 기
운을 펼쳐야 한다. 만약 곧바로 속자를 택하면 먼저 사람의 뜻과 기
운을 펼칠 수 없다. 나는 어릴 때 위부인의 글씨를 배우면서 매우 뛰
어나다고 생각했다. 양자강을 건너 북쪽 지방의 명산을 유람하면서
이사, 조희 등의 글씨를 보기도 했고 허창에 도착하여 종요, 양곡의
글씨를 보기도 했으며 낙양으로 가서 채옹의 <석경삼체>를 보기도
했다. 또 사촌 형 왕흡(王洽)의 집에서 장창의 <화악비>를 보게 되
었는데 [그때] 비로소 위부인에게 글씨를 배우느라 헛되이 세월을
낭비한 것을 알게 되었다. 드디어 처음 서법을 배웠던 스승[위부인]
을 바꾸고 자주 여러 비문을 학습하였다. 이제 나이가 53살이니 문
득 여생이 얼마 남지 않았음을 걱정하여 자손에게 가르침을 남길 따
름이다. 석실에 보관해두되 전할 만한 사람이 아니면 전하지 말라.
(명법)

130) 俗字(속자): 세상에서 유행하지만 자형이 규범에 맞지 않는 글자, 즉 속체자(俗體字)를 가리키며
 정체자(正體字)와 구별하기 위해 사용하는 말이다.

131) 曹喜(조희): 후한의 서예가. 본서 제1부 각주 59번 참조.

132) 石經三體(석경삼체): <삼체석경(三體石經)> 또는 <정시석경(正始石經)>이라고도 한다. 동한 채
 옹의 <희평석경(熹平石經)>을 계승하여 위(魏) 제왕(齊王) 정시(正始) 2년(261)에 건립되었다.
 고문·소전·한예로 『상서』와 『춘추』의 부분을 기록하였다.

133) 風燭(풍촉): 풍촉잔년(風燭殘年), 즉 생명이 얼마 남지 않음을 말한다.

134) 石室(석실): 고대 그림과 책을 보관하던 은밀한 곳.

왕승건(王僧虔): 서부(書賦)

■ 해제

　왕승건(王僧虔, 426~485)은 남조 제나라의 서예가로 낭야(琅琊)
임기(臨沂, 지금의 산동) 사람이며 관직이 시중까지 올랐다. 시호는
간목(簡穆)이다. 문사(文辭)를 좋아하고 음률을 잘했으며 글씨에 뛰
어났다. 왕도(王導)의 오세손(五世孫)이며 왕희지의 사세족손(四世族
孫)이다. 그의 글씨는 조상의 법을 이었으며 풍후순박(豊厚淳樸)하고
골력(骨力)이 있었다. 왕승건의 글씨는 그 시대에 명성을 떨쳤을 뿐
만 아니라 당송대까지 큰 영향을 주었다. 서첩은 <왕염첩(王琰帖)>
이 있고, 저서는 『논서(論書)』, 『기록(伎錄)』 등이 있다.

■ 역주

　情憑虛而測有,[135] 思沿想而圖空. 心經於則, 目像其容. 手以心麾, 毫

135) 憑虛(빙허): 무에 의탁하다. 여기서는 허구를 말한다.

以手從. 風搖挺氣, 姸靡深功. 爾其隷明敏婉, 蠖絢蒨趣. 將傋文篚繡,
托韻笙簧. 儀春等愛,136) 麗景依光, 沉若雲郁, 輕若蟬揚. 稠必昴萃,137) 約
實箕張.138) 垂端整曲, 裁邪製方. 或具美於片巧, 或雙競於兩傷.139) 形綿靡
而多態, 氣陵厲其如芒. 故其委貌也必姸,140) 獻體也貴壯. 迹乘規而騁勢,
志循檢而懷放.

뜻은 텅 빔[虛]에 의탁하여 유를 측량하고 생각은 상상을 따라 공
(空)을 그린다. 마음은 법칙을 따르고 눈은 그 모습을 본뜬다. 손은
마음을 따라 휘두르고 붓은 손을 따라 움직인다. 바람이 불어 요동
하는 듯 필세가 빼어나고 글씨의 아름다움은 깊고 두터운 공력에서
나온다. 이와 같은 예서는 명쾌하고 민첩하며 예뻐서 자벌레의 문채
가 선명하게 꿈틀거리는 것 같다. 선명한 문채는 번잡하지 않으며
의탁된 운은 생황 소리처럼 그윽하다. 봄빛처럼 따뜻하고 미려한 경
치는 빛이 가득하다. 무거운 것은 구름이 뭉게뭉게 피어오르는 것
같고 가벼운 것은 매미가 바람에 날리는 것 같으며, 빽빽한 것은 별
들이 모인 것 같고 간략한 것은 키의 양 끝이 펼쳐진 것 같다. 수직
으로 그은 획은 단정하면서도 전체적으로 변화가 있으며, 비스듬히
삐친 획[撇]은 칼로 자른 것 같고, 방절(方折)의 필력은 굳세다. 어떤

136) 儀春等愛(의춘등애): '의춘(儀春)'은 봄 날씨 같다는 뜻이다. '애(愛)'는 '난(暖)'의 오자인 것으로
보이며, '등난(等暖)'은 '한결같이 온난하다'는 의미이다.

137) 稠必昴萃(조필묘췌): '조(稠)'는 빽빽하다는 뜻이며, '묘(昴)'는 이십팔수의 열여덟 번째 별로 여
러 별이 모여 있는 산개성단이다.

138) 箕張(기장): 키처럼 양 끝으로 뻗은 모양. 예서의 글자 생김새가 양쪽에 날개를 단 것처럼 펼쳐
진 키의 모양과 닮은 것을 가리킨다.

139) 雙競於兩傷(혹쌍경어양상): '쌍경(雙競)'은 함께 뛴다는 뜻이고, '상(傷)'은 '장(壯)'과 같은 뜻이
다. 이 두 구절의 뜻은 "어떤 것은 독특한 오묘함에 의해 아름다움을 갖추었고 어떤 것은 필세
가 급하면서도 강건하다"이다.

140) 委貌(위모): 주나라의 갓의 이름이다. 여기서는 옷을 갖추어 입은 모양을 말한다.

것은 하나의 오묘함으로 모두 아름다워지고 어떤 것은 쌍으로 씩씩함을 다툰다. 형체가 끊임없이 이어지면서 화려하고 아름다우면서 다종다양한 모양이 있으며, 필세가 맹렬하여 칼끝처럼 예리한 것도 있다. 그러므로 그 꾸민 모습은 반드시 예쁘겠지만, 노출된 글자의 형체는 강건한 것을 귀하게 여긴다. 글씨는 규범을 따르면서도 마음대로 필세를 발휘하고 뜻은 검속함을 따르면서도 방일함을 품고 있다.

(명법)

소연(蕭衍): 관종요서법십이의 (觀鍾繇書法十二意)

종요의 서법 12의를 논함

■ 해제

소연(蕭衍, 464~549)은 남조(南朝) 양(梁)나라의 건립자인 무제(武帝, 재위: 502~549)다. 자(字)는 숙달(叔達)이며, 남난릉(南蘭陵: 현재의 강소성江蘇省 상주常州 서북西北) 사람이다. 동위(東魏)의 대장인 후경(侯景)이 투항한 후 반란을 일으켜 수도를 함락하자 울분으로 병사했다. 그는 불교를 매우 숭상하여 그의 치세기간 불교문화가 크게 발달했다. 문학(文學)과 악률(樂律)에 뛰어났으며, 글씨도 잘 썼다. 소연의 저작집은 오래전에 일실되었고, 명대(明代)에 이르러 『양무제어제집(梁武帝御製集)』이 편찬되었다.

이 글은 종요의 필법 열두 가지 특질에 대해 간단히 해설하고, 다음으로 왕희지, 왕헌지, 종요의 글씨의 특징에 대해 논했다. 소연은 세상에서 칭송되는 왕희지, 왕헌지에 비해 종요가 주목받고 있지 못함을 지적하고, 종요의 우월함에 대해 강조했다.

■ 역주

平, 謂橫也. 直, 謂縱也. 均, 謂間也. 密, 謂際也. 鋒, 謂端也. 力, 謂體也. 輕, 謂屈也. 決, 謂牽掣也. 補, 謂不足也. 損, 謂有餘也. 巧, 謂布置也. 稱, 謂大小也.

'평'은 가로획을 말한 것이다. '직'은 세로획을 말한 것이다. '균'은 '간가(間架)'를 말함이고, '밀'은 '제'를 말함이다. '봉'은 붓 끝을 말한 것이다. '힘이 있다[力]'라는 것은 글의 체세(體勢)에 대해 말한 것이다. '경쾌함[輕]'은 전절(轉折)을 말한 것이다. '결'은 힘을 실어 붓을 끌어당기는 것을 말한다. '보충함[補]'은 부족함을 말함이고, '덜어냄[損]'은 남음이 있음을 말한다. '솜씨 좋게 잘 처리함[巧]'은 포치에 대해 말한 것이다. '균형이 잘 맞음[稱]'은 크고 작음을 적절히 조절함을 말한 것이다.

字外之奇, 文所不書. 世之學者宗二王, 元常逸迹, 曾不睥睨. 羲之有過人之論,[141] 後生遂爾雷同. 元常謂之古肥, 子敬謂之今瘦. 今古旣殊, 肥瘦頗反, 如自省覽, 有異衆說. 張芝鍾繇, 巧趣精細, 殆同機神. 肥瘦古今, 豈易致意. 眞迹雖少, 可得而推. 逸少至學鍾書, 勢巧形密, 及其獨運, 意疏字緩. 譬猶楚音習夏, 不能無楚. 過言不悋, 未爲篤論. 又子敬之不迨逸少, 猶逸少之不迨元常. 學子敬者如畫虎也, 學元常者如畫龍也. 余雖不習, 偶見其理. 不習而言, 必慕之歟. 聊復自記, 以補其闕, 非欲明解, 强以示物也. 倘有均思, 思盈半矣.

141) 羲之有過人之論(희지유과인지론): 왕희지는 「필세론십이장병서(筆勢論十二章幷序)」의 서문에서 "나는 살피기로 네 타고난 글씨 재주가 남보다 뛰어나지만, 여태껏 법도를 익히지 못했다(吾察汝書性過人, 仍未閑規矩)"라고 말했다.

글자 너머의 기이함은 글로 표현할 수 없다. 글씨를 배우는 사람들은 모두 왕희지, 왕헌지를 숭상하면서, 종요의 빼어난 작품에는 눈길조차 주지 않는다. 왕희지가 자신의 아들 왕헌지에 대해 '남보다 뛰어난 글씨의 재능을 타고났다'고 논평한 뒤로 후세 사람들은 모두 그것을 맹목적으로 추종하게 되었다. 종요의 글씨는 '예스럽고 살지다'라고, 왕헌지는 '동시대적이고 말랐다'라고 평가된다. '예스럽다'와 '동시대적이다', '살지다'와 '말랐다'라는 평어는 완전히 상반된다. 그런데 잘 살펴본 결과 나는 세간의 논의와는 다른 생각을 갖고 있다. 장지와 종요는 솜씨나 의취가 정세(精細)하여 그 천기(天機)와 정신을 거의 같이 하고 있다. 그들의 살지고 마르며 예스럽고 동시대적인 경지에 어찌 쉽게 통달할 수 있으랴. 그 진적은 적지만 넉넉히 헤아릴 수 있다. 일소 왕희지는 종요의 글씨를 배워 그 형세가 교묘하고 정밀하지만, 독자적인 면도 있어 담긴 뜻과 글자의 모습이 넉넉하고 여유롭다. 비유하자면 초나라 사람이 중원의 말을 배워도 초나라다움을 아예 없앨 수는 없는 것과 같다. 왕희지는 거리낌 없이 지나친 주장을 폈으니 철저한 이론이 될 수 없다. 게다가 왕헌지는 왕희지에도 미치지 못하니 이는 마치 왕희지가 종요에 미치지 못함과 같다. 왕헌지를 배우는 것은 호랑이를 그리는 것과 같고, 종요를 배우는 것은 용을 그리는 것과 같다. 나는 제대로 익히지 못했지만 우연히 그 이치를 알게 되었다. 익히지 못했으면서도 이런 말이 나오니 종요를 숭모하기 때문이 아니겠는가. 부족하나마 내 생각을 기술하여 그의 미진함을 보충하려 할 뿐, 분명히 해설하여 억지로 그 본질을 드러내려 함은 아니다. 독자들은 적절히 감안하여 반이라도 채우길 도모하시라.

(윤성훈)

유견오(庾肩吾): 서품(書品)

■ 해제

　유견오(庾肩吾, 487~551)는 남조(南朝) 양(梁)의 서예평론가, 문학가이다. 자는 자신(子愼)·신지(愼之)이며 남양(南陽) 신야(新野, 지금의 하남) 사람이다. 처음에 진안왕(晉安王) 소강(蕭綱)의 상시(常侍)였다가 강(綱)이 즉위하여 제왕이 되자 관직이 탁지상서(度支尙書)가 되었다. 시부에 뛰어나 문집을 모았으나 산실되었다. 명나라 때 편집된 『유탁지집(庾度支集)』이 있다. 여러 이름난 서예가로부터 두루 배워 글씨에 뛰어났으며 특히 초서와 예서를 잘했다. 아들 신(信)은 북주의 문학가이다.

　「서품(書品)」은 유견오가 쓴 최초의 체계적인 서론이다. 「서품」 한 권에는 한나라에서 제와 양에 이르기까지 진서와 초서를 잘 쓴 사람 123명이 실려 있는데, 9품으로 나누고 다시 각 품에 서예가의 특징과 글씨의 풍격, 신운, 기세, 사승, 창신 등을 짧게 서술하였다. 글의 첫머리에 총서를 두고 서체의 역사를 서술하였다.

■ 역주

元靜先生曰,[142] 予遍求鑿古, 遡訪厥初. 書名起于玄洛,[143] 字勢發于倉史.[144] 故遺結繩,[145] 取諸文, 象諸形, 會諸人事, 未有廣此緘縢,[146] 深茲文契.[147] 是以一畫加大,[148] 天尊可知, 二方增土,[149] 地卑可審. 日以君道, 則字勢圓, 月以臣輔, 則文體缺. 及其轉注假借之流, 指事會意之類, 莫不狀範毫端, 形呈字表. 開篇玩古,[150] 則千載共明, 削簡傳今, 則萬里對面. 記善則惡自削, 書賢則過必改. 玉曆頒正而化俗,[151] 帝載陳言而設教, 變通不極, 日用無窮, 與聖同功, 參神並運.

원정 선생이 말씀하셨다. 나는 아득히 먼 옛날까지 샅샅이 뒤지며

142) 元靜(원정): 하사징(何思澄)의 자(字)이다. 남조 양나라 동해담(東海郯) 사람이다. 하사징은 어렸을 때 열심히 공부하여 문사(文辭)에 뛰어났으며 출세하여 남강왕(南康王)의 시랑(侍郎)이 되었다가 시어사(侍御史)로 관직을 옮겼다. 부임한 곳에서 「유여산시(遊廬山詩)」를 지었는데 심약(沈約)이 그것을 보고 크게 칭찬하며 자신이 그에 미치지 못한다고 생각했다고 한다. 문집 15권을 지었다. 사징은 일가인 손(遜)과 자랑(子朗)과 함께 문장에서 이름을 날렸다. 『법서요록(法書要錄)』, 『묵지편(墨池編)』, 『서원정화(書苑菁華)』, 『패문재서화보(佩文齋書畵譜)』 등에는 '현정(玄靜)'으로 되어 있는데, 유견오 자신을 일컫는다고 한다.

143) 書名起于玄洛(서명기우현락): '서명(書名)'은 서사하는 데 사용되는 문자이고, '현락(玄洛)'은 신비한 낙서(洛書)를 가리킨다.

144) 倉史(창사): 창힐(倉頡)을 말한다. 전설에 따르면 황제(黃帝) 때 사관(史官)이었으므로 '창사'라고 부른다.

145) 結繩(결승): 문자가 사용되기 이전에 새끼줄이나 가죽 끈 따위를 묶어 매듭을 지어서 계약의 증거로 삼거나 징세의 기록을 위한 수를 셈하던 방법.

146) 緘縢(함등): 물건을 포장하여 봉인하다.

147) 文契(문계): 매매하거나 빌릴 때 계약자 쌍방이 만든 계약문서. 즉, 문자, 서계문자를 가리킨다.

148) 一畫加大(일획가대): '대(大)'에 '일(一)'을 더하여 '천(天)'을 만들었다는 의미.

149) 二方增土(이방증토): '토(土)'에 '방(方)'을 두 개 첨가하여 '곤(坤)'을 만들었다. '방(方)'은 본래 땅을 의미한다. 즉, '하늘은 둥글고 땅은 모나다(天圓地方)'가 이것을 말한다. 그러므로 '곤(坤)'은 땅이 낮음을 살필 수 있게 한다.

150) 開篇(개편): 글씨를 베껴 쓰기 시작하다. 글 한 편을 쓰기 시작하다.

151) 玉曆頒正(옥력반정): '옥력(玉曆)'은 천자가 제후에게 나누어주는 달력을 말한다. 원래 정삭(正朔)을 가리키나, 의미가 확장되어 역수(曆數), 국운(國運)을 의미하기도 한다. 정(正)은 일 년의 시작이고 삭(朔)은 한 달의 시작이다. 그러므로 왕이 정치를 펴서 새것을 열고 옛것을 고쳐 새롭게 사용하는 것을 말한다. '반정(頒正)'은 새해 달력을 반포하는 것을 말한다.

멀리 [문자의] 시원을 찾아보았다. 문자는 현묘한 낙수에서 시작되었고, 글자의 형세는 창힐로부터 시작되었다. 이 때문에 결승문자를 버리고 하늘의 무늬를 취하며 만물의 형상을 본받고 세상만사에 적용시켰지만, 그 함축된 내용을 널리 퍼뜨려서 깊이 문자의 심오함에 통달한 사람은 아직까지 없었다. 이 [문자의 심오함] 때문에 '대(大)' 자에 한 획을 더함으로써 하늘의 높음을 알 수 있고, '토(土)' 자에 두 개의 '방(方)' 자를 더함으로써 땅의 낮음이 밝혀진다. '일(日)' 자는 군왕의 도리이기 때문에 글자의 형세가 둥글고, '월(月)' 자는 신하가 보좌하는 것이기 때문에 글자체가 일그러져 있다. 전주와 가차의 종류, 지사와 회의 따위의 문자라도 붓 끝으로 형태를 묘사하지 못하는 것이 없고 형상(形象)이 글자 표면에 드러나지 않는 것이 없다. 책을 펼쳐 고문을 익히니 천 년이 지났어도 똑같이 명확하고 죽간을 깎아서 오늘날의 사람들에게 전하니 만 리를 떨어져 있어도 얼굴을 마주 대하는 것 같다. 선한 일을 기록하면 악이 자연히 점점 약해지고 현자의 사적을 쓰면 잘못이 반드시 고쳐진다. 옥력을 반포하여 국운을 새롭게 함으로써 풍속을 바꾸고, 글로 제왕의 통치를 펼침으로써 교화를 실현할 수 있으니, 그 어떤 변화에도 자재하게 대처하고 날마다 이용되어 끝도 없는 효용을 발휘하여, 성인의 공덕에 필적하며 신과 교감하여 그와 함께 작용을 미치도록 한다.

爰泊中葉, 捨繁從省, 漸失潁川之言, 竟逐雲陽之字.[152] 若乃鳥跡孕於古文,[153] 壁書存於科斗.[154] 符陳帝璽,[155] 摹調蜀漆,[156] 署表宮門,[157]

152) 雲陽(운양): 지금의 강소성(江蘇省) 단양시(丹陽市)를 가리키는 것으로, 이 글에서는 진시황 때 정막(程邈)이 썼다는 예서(隸書)를 지칭한다.

銘題禮器. 魚猶舍鳳.158) 鳥已分蟲.159) 仁義起于麒麟.160) 威形發于龍虎,161) 雲氣時飄五色,162) 仙人還作兩童.163) 龜若浮溪, 蛇如赴穴, 流星疑燭, 垂露似珠.164) 芝英轉車,165) 飛白掩素. 參差倒薤,166) 旣思種柳之

153) 鳥跡(조적): 한자의 필적을 비유한 말. 황제 때 창힐이 새의 발자국을 보고 문자를 만들었다는 전설에서 유래되었다.

154) 壁書存於科斗(벽서존어과두): '벽서(壁書)'는 한무제 때 발견된 공자 고택의 벽에 감추어두었던 책을 일컫는다. 이 책들은 전국시대의 사본으로 생각되는데, 진시황이 분서갱유할 때 공자의 8세손인 공부(孔鮒) 또는 그의 동생 등(騰)이 벽 속에 숨겨둔 것이다. '과두(科斗)'는 과두문자(科斗文字)를 가리킨다. 글자의 획이 머리는 굵고 끝은 가늘어서 올챙이 모양이 되었기 때문에 이 이름을 붙였다. 또는 고문과 경전 서적을 가리킨다.

155) 符陳帝璽(부진제새): 부신(符信)의 도장으로 황제의 옥새가 사용되었는데, 절반을 지방 관리와 변경의 장수가 주고받는다. 군대를 일으켜 관리를 파견할 때 군령에 도착했을 때 서로 맞으면 받아들였다. 본서의 허신『설문해자서』를 참조하라.

156) 蜀漆(촉칠): 필묵이 사용되지 않았을 때 죽간에 옻을 묻혀 쓴 글을 쓴 것을 말한다. 옛날 옻을 사용하여 대나무 목간에 글씨를 썼던 칠서(漆書)를 말한다.

157) 題署(제서): 궁전 기둥의 주련이나 기타 기물에 쓰는 문장 또는 이름. 첨서(簽署), 첨발(簽發)을 말하기도 한다.

158) 魚猶舍鳳(어유사봉):『법서요록』권2 양 유원위(庾元威)의「논서(論書)」에 열거된 '백체서(百體書)' 중 봉어전(鳳魚篆)이다. 전자(篆字)의 꼬리에 조서(鳥書)와 물고기 모양의 장식을 더한 것이다.

159) 鳥已分蟲(조이분충): '백체서(百體書)' 중 조서(鳥書)와 충서(蟲書)이다. 이 서체는 모두 전서(篆書)의 일종으로 장식적인 특징이 강하다. 조충전(鳥蟲篆)은 전서의 일종으로 필획의 굴곡이 충서와 닮았고 글자의 윗부분은 새 모양으로 장식되어 있다. 노나라 추호(秋胡)의 아내가 누에를 보고 만들었다고 한다. 고대의 '충(蟲)'은 날짐승과 길짐승 및 인간을 모두 지시하기 때문에 '충서'는 사실상 조충서를 말한다. 한대 신망(新莽) 시기에도 육서가 남아 있었는데 당시 충서는 이미 조충서(鳥蟲書)로 대체되어 있었다. 새 모양이 가장 두드러진 특징이기 때문에 후에 조충서를 '조전(鳥篆)' 또는 '조서(鳥書)'라고 불렀다.

160) 麒麟(기린): 기린전(麒麟篆). 전자의 필획으로 기린의 미적 특징을 그린 것. 기린은 옛사람이 인의의 동물로 여겼다. 당나라 위적(偉績)의「오십육종서(五十六種書)」에 따르면, 기린전은 공자의 제자가 만든 것이라고 한다.

161) 龍虎(용호): 즉, 용호전(龍虎篆). '백체서' 중 하나.

162) 雲氣(운기): 운서(雲書)를 가리키는데, 황제(黃帝)시대에 구름의 형태를 모방하여 만들었다고 전해지는 서체.

163) 仙人(선인): 곧 선인전(仙人篆). 고신씨(高辛氏)인 제곡(帝嚳)이 만들었다고 전해진다. 북조 왕음(王愔)의 <고금문자지목(古今文字志目)>에 선인전이 있다. 이 아래는 고문의 52가지 서법에 대하여 밝혔다. 당나라 봉연(封演)은『봉씨문견기(封氏聞見記)·문자(文字)』에서 "남제의 소자량(蕭子良)이 고문의 서법으로 52가지를 선택했다. 곡두(鵠頭), 문자(蚊脚), 현침(懸針), 수로(垂露), 용조(龍爪), 선인(仙人), 지영(芝英) …… 언파(偃波), 비백(飛白) 등은 모두 그 모양을 형상화하여 붙인 이름이다"라고 하였다.

164) 垂露(수로): 세로획을 만드는 필법 중 하나. 세로로 내려 긋는 획의 끝을 뾰족하게 하지 않고 붓을 눌러 그치는 필법으로 마치 이슬이 매달려 있는 것처럼 둥근 것을 말한다.

165) 芝英(지영): 지영전(芝英篆)을 말한다. 육국시대에 부신(符信)으로 사용하기 위해 만들어졌다. 생

유건오(庾肩吾): 서품(書品) 69

謠,167) 長短懸針,168) 複相定情之制,169) 蚊脚傍低, 鵠頭仰立, 填飄板上, 謬起印中.170) 波回墮鏡之鸞,171) 楷顧雕陵之鵲172) 幷以篆籀重複, 見重昔人. 或巧能售酒, 或妙令鬼哭. 信無味之奇珍, 非趨時之急務. 且具錄前訓, 今不復兼論, 惟草正疏通, 專行於世. 其或繼之者, 雖百代可知. 尋隷體發源秦時, 隷人下邳程邈所作, 始皇見而奇之, 以奏事繁多, 篆字難制, 遂作此法, 故曰隷書, 今時正書是也. 草勢起于漢時, 解散隷法, 用以赴急, 本因草創之義, 故曰草書. 建初中,173) 京兆杜操始以善草知名,174) 今之草書是也.

략해서 '지영(芝英)'이라고도 부른다.

166) 倒薤(도해): 길고 가늘면서 끝이 뾰족한 풀잎을 모방하여 쓴 소전체(小篆體)의 하나.

167) 種柳(종류): 도잠(陶潛)을 가리킨다. 그는 문 밖에 다섯 개의 버드나무를 심고 스스로 오류선생(五柳先生)이라고 불렀다.

168) 懸針(현침): 서법 중 세로획을 가르치는 명사 중 하나. 세로획의 끝 부분이 침이 매달린 듯 뾰족하게 만드는 필법.

169) 定情(정정): 동한(東漢) 때 번흠(繁欽)의 「정정시(定情詩)」에는 한 여자가 정인(情人)에게 패물을 보내어 정을 표시하였다는 이야기가 있다. 그 후 남녀가 서로 신물(信物)을 주어 변치 않는 애정과 충절을 표시하는 것을 '정정(定情)'이라고 했다.

170) 謬(류):『진체비서(津逮秘書)』에는 '무(繆)'로 되어 있다. 무전체(繆篆體)를 말하는데, 육체서(六體書)의 하나로서, 팔체(八體)의 모인(摹印)과 같이, 도장(圖章)의 크고 작음과 글자의 많고 적음을 맞추어 새기는 글자체이다. 이 글씨체가 옥새를 새길 때 사용되었으므로 '류기인중(謬起印中)'이라고 말했다. 이상 위에서 말한 용서, 사서, 운서, 수로, 전서류의 자체와 귀서, 학두서, 지영서 등 자체의 종류는 모두 회화적으로 그 모양을 대강 그리거나 혹은 당시의 상서로움을 그리기도 하여 문양과 같은 성격을 가졌다고 한다.

171) 波回墮鏡之鸞(파회타경지란): '파(波)'는 언파전을 말한다. 이 구절은 언파전의 서체적 특징을 설명한 것이다. 송나라 승려 몽영(夢英)의 <십팔체전서비(十八體篆書碑)>에 "회란체(回鸞篆)은 사일(史佚)이 만든 것이다"는 말이 나오며『오십육종서(五十六種書)』에는 난봉서(鸞鳳書)가 나온다. 청나라 노일정(魯一貞)과 장정상(張廷相)은『옥연루서법(玉燕樓書法)·일칙(一則)』에서 "당태종이 그 뜻을 모범으로 삼았으므로 그의 서예에는 춤추듯 날아오르다가 빙빙 도는 듯한 기세가 있다"고 하였는데, 고대에 회란전이라는 서체가 존재했으며 이 구절은 언파전에 회란전과 같은 특징이 있음을 말하는 듯하다.

172) 雕陵(조릉): 밤나무 숲을 말한다. 이것은『장자』에 나오는 '조릉의 까치'를 법으로 삼은 조서(鳥書)를 말한다. 장자가 조릉 밤나무 밑에서 거닐고 있을 때 보았다는 날개 너비가 7척이나 되고 눈의 크기는 직경이 한 치나 되는 까치를 말한다. 유원위(庾元威)가 쓴 '백체서'에 금작서(金鵲書)가 있는데 이 서체를 말하는 것 같다. 이 글에서 '난작(鸞鵲)'이란 말이 처음 사용되었으며 후에 글씨의 아름다움을 일컫는 말이 되었다.

173) 建初(건초): 한나라 숙종(肅宗), 효장황제(孝章皇帝) 유달(劉炟)의 연호. 서기 76년부터 84년까지.

174) 京兆杜操(경조두조): '경조(京兆)'는 당의 수도 장안을 말한다. '두조(杜操)'는 두도(杜度)를 가리

진한시대에 이르러 번잡한 것을 버리고 간략한 것을 좇아, 점차 고문을 버리고 마침내 예서를 좇았다. 예를 들면, 새 발자국을 모방한 [원시문자는] 고문을 낳았고, 벽 속에 숨겨둔 책에 과두문자가 보존되어 있었다. 각부(刻符)는 제왕의 옥새에 늘어놓았고, 모인(摹印)은 옷으로 쓴 글씨와 잘 조화되었으며, 서서(署書)는 궁문의 제액에 사용되었으며, 명(銘)은 제기에 글씨를 새길 때 사용되었다. 어서(魚書)는 봉서(鳳書)의 특징을 제거했고, 조서(鳥書)는 충서(蟲書)에서 분리되어 나왔다. 인의 사상은 기린전(麒麟篆)에서 유래했고 위엄 있고 용맹한 형상은 용호전(龍虎篆)에서 시작되었다. 운서(雲書)의 기운은 때로 오색으로 길게 뻗고 선인전(仙人篆)은 또 두 사람의 선동(仙童)을 닮았다. 귀전(龜篆)은 시내 위에 떠 있는 것 같고, 사서(蛇書)는 구멍 속으로 달아나는 것 같다. 유성서(流星書)는 등불의 반짝거림인가 의심스럽고 수로전(垂露篆)은 이슬과 꼭 닮았다. 지영전(芝英篆)은 수레를 굴리는 모양과 유사하고, 비백은 하얀 바탕을 가렸다. 들쑥날쑥한 도해(倒薤)는 도연명의 노래를 생각나게 하고, 길거나 짧은 현침전(懸針篆)은 사람들이 서로 정표를 주는 격식을 연상케 한다. 문각(蚊脚)은 필획 아래에 비스듬히 생기고, 곡두(鵠頭)는 필획 끝에 우뚝 솟아 있으며 전서(塡書)는 판자 위에 나부끼는 것 같고 무전체(繆篆體)는 옥새에서 일어나는 것 같다. 언파전(偃波篆)은 거울에 부딪힌 봉황을 방불케 하고 해서(楷書)는 조릉의 까치를 되돌아보게 한다. 둘 다 전서(篆書)나 주문(籀文)의 기법을 다시 종합하였으며 고인을 중시했음을 알 수 있다. 어떤 이는 훌륭한 글씨로 술

킨다. 위나라 때 위무제 조조(曹操)의 이름을 휘(諱)하기 위하여 '조(操)'를 '도(度)'로 바꾸었다는 설이 있는데, 장회관은 『서단』에서 이 설이 틀렸다고 주장하였다(본서 p.201 참조).

을 팔기도 하고 어떤 이는 교묘한 서법으로 귀신을 곡하게도 하니, 참으로 무미(無味)의 기이하고 진귀한 보배이지 시간에 쫓겨 성급하게 쓰는 서법이 아니다. 여기에 옛사람의 여러 가지 서체를 모두 기록했으나 다시 전체적으로 논의하지 않겠다. 오직 초서와 정서만 유통되어 그것만 세상에서 행해지게 되었다. 만약 그것들을 계승한다면 백대가 지나더라도 알 수 있을 것이다. 예서가 시작된 진나라 시대를 살펴보면, 죄수인 하비 사람 정막이 지은 것을 진시황이 보고 특이하다고 생각하였다. 진나라의 업무가 번다하고 전서는 쓰기 힘들었기 때문에 마침내 이 서법을 만들었다. 그러므로 예서라고 하는데 오늘날의 정서가 그것이다. 초세(草勢)는 한나라 때 일어나서 예서법을 해체하여 글씨를 급히 쓸 때 사용하였는데, 본래 거칠고 간략하다[草創]는 의미 때문에 초서라고 불렀다. 건초에 경조의 두도가 처음으로 초서를 잘 써서 이름을 알렸으니 오늘날의 초서가 그것이다.

余自少迄長, 留心玆藝, 敏手謝于臨池,175) 銳意同於削板. 而戴山之扇,176) 竟未增錢, 凌雲之台,177) 無因誡子, 求諸古跡, 或有淺深. 輒刪

175) 臨池(임지): 『진서(晉書)·위항전(衛恒傳)』에서 "한나라가 일어나자 초서가 성행하였다. …… 장지는 이 때문에 더욱 글씨 공부에 전념하였다. 연못가에서 글씨를 공부하여 못의 물이 다 검어졌다"라고 한 이후로 서법을 학습하는 것을 가리키게 되었다.

176) 戴山之扇(즙산지선): '즙산(戴山)'은 소흥(紹興) 고성(古城)에 있는 세 개의 산 중 하나이다. '즙(戴)'은 즙초(戴草)이며 잠초(岑草)라고도 부르는데, 이 산에 이 풀이 많이 자란 데서 이름이 유래했다. 왕가산(王家山)이라고도 부르는데, 왕희지(王羲之)의 옛집이 이 산 아래 있기 때문이다. 어느 날 왕희지가 즙산을 산책하다가 육각 부채를 팔고 있는 노파를 보았다. 그가 노파의 육각 부채 위 각 면에 다섯 글자를 써주었으나 팔리지 않았다. 그러자 왕희지가 노파에게 "'이것은 왕희지가 쓴 것이다'고 말하면 백 전에 팔릴 것입니다"라고 말해주었다. 노파가 이렇게 외치자 수많은 사람이 부채를 사려고 몰려들었다. 그 뒤 어느 날 노파가 부채 하나를 들고 찾아왔지만 왕희지가 웃으며 응해주지 않았다.

177) 凌雲之臺(능운지대): 능운대를 말하며, 삼국시대 위나라 문제(文帝)가 만든 누대이다. 위탄(韋誕)

善草隷者一百二十八人,[178] 伯英以稱聖居首, 法高以追駿處末, 推能相越, 小例而九, 引類相附, 大等爲三, 複爲略論, 總名書品.

 나는 어렸을 때부터 어른이 될 때까지 이 기예에 마음을 두어, 민첩한 솜씨에 관해서는 장지보다 못했지만 글씨를 계속 연습하는 데 마음을 쏟았다. 즙산에 사는 노파의 부채는 결국 [왕희지가 쓴 글자를 얻어] 다시 돈을 벌 수 없었고 능운고대의 제서 때문에 위탄이 자손들에게 [이 서체를 쓰지 말도록] 훈계하였으니, 옛 묵적을 모두 구해 보았지만 깊은 것도 있고 얕은 것도 있었다. 초서와 예서를 잘하는 사람을 산정하면 128인인데, 장지는 '초성(草聖)'이라고 일컬어지기 때문에 제일 앞에 두었고, 법고도인은 현인을 모방했으므로 그 끝에 두었다. 재능의 차이를 헤아리자면 서로 우열을 가릴 수 없지만 작게는 아홉 가지로 분류되고 같은 종류끼리 서로 묶으면 크게 셋이 된다. 다시 약론을 하고 전체를 「서품」이라고 명명하였다.

(명법)

에게 편액을 쓰게 했다. 높은 데서 보는 것과 낮은 데서 보는 것이 달랐기 때문에 쓰기가 쉽지 않았다. 위탄은 위태로움과 두려움 때문에 머리카락과 귀밑머리가 모두 백발이 되었다. 대에서 내려온 다음 그는 자손들에게 다시는 대자 해서를 쓰지 말라고 명령했다고 한다.

178) 실제로 이 글에 실린 사람은 모두 123명이다.

제2부

당(唐)

우세남(虞世南): 필수론(筆髓論)

■ 해제

　우세남(虞世南, 558~638)은 당나라 초에 활동한 서예가이다. 자는 백시(伯施)이며 조주(趙州) 여요(余姚: 지금의 절강성에 속한다) 사람이다. 수(隨)양제(煬帝) 때 출사했으나, 관직은 비서랑(秘書郞) 기거사인(起居舍人)에 그쳤다. 당태종(太宗)의 총애를 받아 관직은 비서감(秘書監), 홍문관 학사를 겸했으며 영흥현공(永興縣公)에 봉해져서 '우영흥(虞永興)'이라고 불렸으며 은청광록대부(銀靑光祿大夫)를 제수받았다. 사후, 예부상서로 추서되었으며 문의(文懿)라 시호(謚號)를 받았으며 소릉(昭陵)에 배장(陪葬)되었다. 박학하고 문사를 잘하였으며 글씨에 매우 뛰어났는데, 지영(智永) 스님에게 배웠으며 왕희지의 정류(正流)를 전한다. 그의 서풍은 온아한 기품이 넘치며 행서를 특히 잘 썼으나 만년에는 정서와 해서를 주로 썼다. 홍문관에서 구양순과 함께 태종에게 해서를 교수하였다. 해서, 행서, 초서의 각 체를 잘하고, 특히 해서에 뛰어난 구양순, 저수량(褚遂良), 설직(薛稷)과 더불어 초당사대가(初唐四大家)로 꼽힌다. 태종이 그에게서 '과법(戈法)'을 배웠으며 덕행, 충직, 박학, 문사, 서예 분야에서

우세남의 탁월함을 소중하게 여겨 그를 '오절(五絶)'이라고 칭했으며, 그가 81세로 세상을 떠나자 칙명을 내려 그의 초상을 능연각(凌煙閣)에 그렸다고 한다.

장회관은 『서단』에서 구양순과 우세남을 비교하여 "우세남은 안으로 강유(剛柔)를 머금고, 구양순은 밖으로 근골(筋骨)을 드러냈다. 군자는 재주를 감추는 법이니, 우세남이 더 낫다고 할 수 있다"라고 평하였다. 안에 엄중함을 간직하여 밖으로 표출된 뛰어난 그의 인품은 해서의 걸작 <공자묘당비(孔子廟堂碑)>에도 잘 나타나 있다. 온화하며 높은 기품은 타의 추종을 불허한다. 현존하는 필적에는 <공자묘당비>, <여남공주묘지(汝南公主墓誌)>가 있다. 또 저서로는 『북당서초(北堂書鈔)』, 『제왕약론(帝王略論)』, 서론으로 『서지술(書旨述)』, 『필수론』, 『권학편(勸學篇)』이 있다.

■ 역주

敍體 서체(書體)를 말하다

文字經藝之本,[1] 王政之始也. 蒼頡象山川江海之狀, 龍蛇鳥獸之迹, 而立六書.[2] 戰國政異俗殊, 書文各別, 秦患多門, 約爲八體,[3] 後複訛謬, 凡五易焉,[4] 然幷不述用筆之妙. 及乎蔡邕張索之輩, 鍾繇衛王之流, 皆

1) 經藝(경예): 유가에서 경전을 일컫는 통칭. 고대에는 육경을 육예라고 하였다.

2) 六書(육서): 한자의 글자를 형성하는 여섯 가지 원리, 즉 지사(指事), 상형(象形), 형성(形聲), 회의(會義), 전주(轉注), 가차(假借).

3) 八體(팔체): 진나라 때에 쓰인 여덟 가지 서체. 곧, 대전(大篆), 소전(小篆), 각부(刻符), 충서(蟲書), 모인(摹印), 서서(署書), 수서(殳書), 예서(隸書).

4) 凡五易焉(범오역언): 한자 자체의 다섯 차례의 변화를 말한다. 당나라 위속(韋續)의 「오십육종서법

造意精微, 自悟其旨也.

　문자는 경서의 근본이며 바른 통치의 기초이다. 창힐은 산천과 강과 바다의 모양과 용과 뱀, 조수의 자취를 본떠서 육서를 만들었다. [그런데] 전국시대에 이르러 각국의 정치체제가 다르고 풍속이 달랐으며 문자도 각각 달랐다. 진시황이 문자의 종류가 너무 많다고 하여 팔체를 정했다. 그 후에도 다시 잘못된 곳이 있어서 모두 다섯 차례 개정했지만, 용필의 오묘함에 대하여 언급한 적이 없었다. 채옹, 장지, 삭정과 같은 사람들이나 종요, 위관, 왕희지 등은 모두 서예에 대한 조예가 매우 깊고 용필이 정밀하고 미묘한 경지에 도달하였으니, 스스로 마음속의 오묘한 비밀을 이해하고 있었기 때문이다.

　辨應 변별하여 대응시키다.

　心爲君, 妙用無窮, 故爲君也. 手爲輔, 承命竭股肱之用故也.5) 力爲任使, 纖毫不撓, 尺寸有餘故也. 管爲將帥, 處運用之道, 執生殺之權, 虛心納物, 守節藏鋒故也. 毫爲士卒, 隨管任使, 跡不凝滯故也. 字爲城池, 大不虛, 小不孤故也.

　마음이 군주이다. 그 오묘한 작용이 무궁하기 때문에 군주이다. 손은 보좌하는 것이다. 군주의 명령을 받들어 중신이 모든 역량을 다 발휘하기 때문이다. 힘은 명령을 전달하는 봉명(奉命)이다. 조금도 흔들리지 않고 법도에 맞으면서도 여유가 있기 때문이다. 붓대는 장수이다. 병력을 이끌고 작전을 수행할 때 군사들의 목숨을 죽이고

서(五十六種書法序)」에서 "글자에 다섯 번의 변화가 있었다. 창힐이 고문을 변화시켰고, 사주가 대전을 만들었고, 이사가 소전을 만들었으며 정막이 예서를 창안했고 한대에 장초가 쓰인 것이 그것이다"라고 하였다.

5) 股肱(고굉): 다리와 팔. 온몸, 또는 임금이 가장 신임하는 중신을 뜻한다.

살리는 대권을 장악하였으나 마음을 비워 외물을 받아들이고 절제하면서 칼끝을 드러내지 않기 때문이다. 붓털은 병사다. 붓대의 힘을 따라갈 때 행동이 머뭇거리지 않기 때문이다. 글자는 성의 해자이다. 큰 것은 비어 있지 않고 작은 것은 고립되어 있지 않기 때문이다.

指意 뜻을 가리키다

用筆須手腕輕虛. 虞安吉云,[6] 夫未解書意者, 一點一畫皆求象本, 乃轉自取拙, 豈成書邪. 太緩而無筋, 太急而無骨. 橫毫側管則鈍慢而肉多, 竪管直鋒則乾枯而露骨. 終其悟也, 粗而能銳, 細而能壯, 長者不爲有餘, 短者不爲不足.

붓을 쓸 때 반드시 손과 손목이 가볍고 텅 비어야 한다. 우안길은 "서법의 정수를 알지 못하면 한 점, 한 획을 모두 원본을 모사하더라도 오히려 스스로 서투름을 취하는 것이니, 어찌 글씨가 [제대로] 될 수 있겠는가!"라고 하였다. 너무 느슨하면 근이 없고 너무 급하면 골이 없다. 만약 측필을 사용하면 둔하고 느려서 글자가 육이 많아진다. 붓대를 세워 붓을 곧게 하면 글자가 마르고 골이 드러난다. 그 속에 있는 도리를 깨달으면 [필획이] 거칠어도 오히려 예리해질 수 있고 [필획이] 가늘어도 오히려 씩씩하게 되며, 긴 [필획도] 길다고 생각되지 않고, 짧은 [필획도] 모자라다고 생각되지 않는다.

釋眞 진서를 풀이하다

筆長不過六寸,[7] 捉管不過三寸, 眞一行二草三, 指實掌虛.[8] 右軍云,

6) **虞安吉**(우안길): 동진의 서예가. 생몰 연대 미상. 당나라 위속의 『묵수(墨藪)·구품서인론(九品書人論)』에서 우안길의 정서, 초서, 대전을 상품 중 중품으로 평가하였다.

書弱紙强筆, 强紙弱筆. 强者弱之, 弱者强之,9) 遲速虛實, 若輪扁斲輪,10) 不疾不徐, 得之于心, 應之於手, 口所不能言也. 拂掠輕重,11) 若浮雲蔽于晴天, 波撇勾截,12) 若微風搖于碧海. 氣如奔馬, 亦如朵鉤, 輕重出于心, 而妙用應乎手. 然則體約八分,13) 勢同章草,14) 而各有趣, 無問巨細, 皆有虛散, 其鋒圓毫蒜, 按轉易也.15) 豈眞書一體, 篆草章行八分等, 當

7) 筆長不過六寸(필장불과육촌): 한대의 일촌(一寸)은 2.25~2.3cm로, 6촌은 15cm 이내이다. 작은 손가락으로 중간 정도를 잡으면, 손은 붓대의 가운데보다 위쪽에 있게 된다.

8) 指實掌虛(지실장허): 붓을 쥐는 기본적인 방법이다. 과거에 염(擫), 압(押), 구(鉤), 격(格), 저(抵)가 이른바 '오자집필법(五字執筆法)'이다. 명나라의 팽대익(彭大翼)은 『산당사고(山堂肆考)』에서 "붓을 쥐는 법은 손가락이 실하고, 드는 힘이 고르고, 손바닥을 비게 하면 운영하기가 쉽다"고 하였다.

9) 弱者强之(약자강지): 필획이 굳은 것을 '강필(强筆)' 또는 '강필(鋼筆)'이라고 한다. 필획이 유연한 것을 '약필(弱筆)' 또는 '유필(柔筆)'이라고 부른다.

10) 輪扁斲輪(윤편착륜): 『장자(莊子)·천도(天道)』에 나오는 윤편의 이야기이다. 원문은 다음과 같다. "수레바퀴를 깎을 때 느슨하게 깎으면 헐렁해서 꽉 끼이지 않고 빡빡하게 깎으면 너무 조여서 들어가지 못한다. 그러므로 느슨하지도 않고 빡빡하지도 않게 적절히 손을 놀려야 한다. 그러나 그것은 손으로 익혀 마음으로 짐작할 뿐 입으로 말할 수 없다. 거기에 요령이 있다(斲輪, 徐則甘而不固, 疾則苦而不入, 不徐不疾, 得之于手而應於心, 口不能言, 有數存乎其間)."

11) 拂掠(불략): 영자팔법(永字八法) 중 '탁(啄)'법의 이세(異勢) 중 하나이다. 청대 서예가 과수지(戈守智)의 『한계서법통해(漢溪書法通解)·운필(運筆)』제4권에서 "불략의 법은 붓을 반대로 오른쪽에서 부딪쳐 들어가며 처음과 끝이 다 일어나며 삐치는 획이 지나가는 곳은 위쪽은 경사지고 아래쪽은 수평이며 일반적으로 글자의 첫머리에 사용되는데, '애(愛)', '간(看)' 따위가 그것이다"라고 하였다.

12) 波撇勾截(파별구절): '파별(波撇)'은 '파(波)'와 '별(撇)'을 가리키는데, '파(波)'는 '책(磔)'이라고도 한다. 곧 붓을 눌러 쓰는 서법이다. 붓을 누를 때 붓 끝을 반대 방향으로 하여 낙필을 가볍게 해야 하며, 붓 끝을 꺾어 털을 펴서 천천히 쓰다가 마지막에 붓 끝을 거두는데 이중적인 함축이 있다. 또 삼과절필(三過折筆)이라고도 한다. '별(撇)'은 '략(掠)'이라고도 부르는데, 길게 삐치는 서법을 가리킨다. 길게 삐칠 때 붓을 세워서 가지런히 곧게 그어야 하며 붓 끝을 나타낼 때 점차 살찌게 하다가 보내는 곳에 이르면 힘을 들여야 한다. '구절(勾截)'은 누르는 서법 중 갈고리가 있고 끊음이 있는 것이다. 누르는 서법의 상이한 필세 중 반대 방향으로 당기는 필세처럼 붓이 끝에 이르렀을 때 위로 향하여 갈고리를 만든다. 누르는 서법은 매우 예리하여 무쇠나 코끼리의 뿔이나 상아를 쳐서 자를 수 있어야 하기 때문에 '절(截)'이라고도 한다.

13) 八分(팔분): 예서의 한 종류로 '팔서(八書)'라고도 한다. 자체는 예서와 같지만 파책(波磔)이 더 발달해 있다.

14) 章草(장초): 초기의 초서. '예초(隷草)', '급취(急就)'라고도 한다. 이것은 예초를 빠르게 쓴 것으로 예서를 해체하였으나 예서의 파책(波磔)은 남아 있는데, 이 서법은 필획은 서로 연결되지만 글자는 각각 독립되어 있어 이어지지 않는다.

15) 按轉(안전): '안(按)'은 붓을 아래로 향하여 누르는 것이다. '전(轉)'은 붓을 좌우로 둥글게 돌려서 쓰다가 점획을 쓸 때 하나의 선이 연속되면서도 잠깐 머무는 경향이 있다. 그래서 연속과 끊어짐 사이가 나뉘는 것 같기도 하고 나뉘지 않는 것 같기도 하다.

覆腕上搶,16) 掠毫下開, 牽撇撥趯,17) 鋒轉, 行草稍助指端鉤鉅轉腕之
狀矣.18)

붓의 길이는 여섯 마디를 넘지 않으며, 붓대를 잡는 부분도 두 마
디를 넘어서는 안 된다. 진서는 첫 번째 마디, 행서는 두 번째 마디,
초서는 세 번째 마디에서 붓을 잡되, 손가락으로 단단하게 붓을 잡
고 손바닥은 텅 비게 해야 한다. 왕희지는 "부드러운 종이에는 단단
한 붓으로 글을 써야 하고, 강한 종이에는 부드러운 붓을 사용해야
한다. 강한 것은 약하게 하고 약한 것은 강하게 해야 한다"고 하였
다. 글씨를 쓰는 속도와 허실(虛實)이 윤편이 수레바퀴를 깎듯이 빨
라서도 안 되고 느려서도 안 되니, 마음으로 체득하고 손으로 응하
기 때문에 입으로 말할 수 없다. [붓이 종이 위에 닿을 때] 불락(拂
掠)의 경중은 떠 있는 구름이 맑은 하늘을 가리는 것과 같고, 파별
(波撇)과 구절(勾截)은 푸른 바다에 미풍이 불어오는 것 같아야 한다.
기세는 빨리 달리는 말과 같거나 또는 휘늘어진 갈고리와 같아야,

16) 覆腕上搶(부완상창): '부완(覆腕)'은 손목을 덮어 거기에 의지하여 글자를 쓰는 운필법. 완법(腕法)
 에는 세 가지 종류가 있다. ① 침완법(枕腕法): 왼쪽 손바닥으로 종이 위를 덮은 다음 그 손등에
 오른쪽 손목을 얹고 쓰는 법으로 잔글씨를 쓸 때 쓰인다. ② 제완법(提腕法): 오른쪽 팔을 책상에
 대고 쓰는 법으로 중간 크기의 글자를 쓰는 데 적당하다. ③ 현완법(懸腕法): 팔을 어깨높이로 들
 어 운필하는 법으로 큰 글자 쓰는 데 적당하다. '상창(上搶)'은 용필법 중 하나로 행필이 필획이
 끝나는 곳에 이르렀을 때 위로 향하여 붓을 들어 종이에서 떼는 '회력(回力)' 동작을 가리킨다.

17) 牽撇撥趯(견별발력): 네 가지 종류의 필법. '견(牽)'은 끌어당기는 필법. '별(撇)'은 별략(撇掠)법,
 길게 삐치는 서법. '발(撥)'은 발등법(撥鐙法), 또는 발등(撥鐙)을 말한다. 붓대에 중지와 무명지
 끝을 붙여서 원활하고 쉽게 움직이도록 하는 것이다. '력(趯)'은 붓을 가볍게 움직이는 것이다.
 행필할 때 '제법(提法)'과 '안법(按法)'을 결합하여 강하고 부드러운 것을 결합하여 빠른 필세로
 다투어 행필하여야 한다. 그래야 웅장하고 아름다우면서 힘 있는 효과를 얻을 수 있다.

18) 鋒轉行草稍助指端鉤鉅轉腕之狀矣(봉전행초조지단구거전완지상의): '봉전(鋒轉)'은 붓 끝을 회전
 시키는 것이고. '지단구거(指端鉤鉅)'는 붓을 쥐는 것이다. 붓을 쥐는 것은 일반적으로 엄지손가
 락과 검지로 붓을 끼고 중지로 안으로 갈고리를 만들고 무명지로 밖을 향해 지탱해주고 약지로
 무명지를 팽팽하게 받쳐준다. '구거(鉤鉅)'는 '구거(鉤拒)'로, 미늘로 갈고리를 걸어 끌어당기는 것
 이다. '전완(轉腕)'은 손과 손목을 회전시켜 운필하는 것을 말한다. 손목을 움직일 때 붓대를 단단
 하게 쥐는 것이 필요하다.

경중의 변화가 마음에서 나오고 교묘한 운용이 손의 움직임과 일치하게 된다. 이렇게 하면 서체는 팔분을 따르고 필세는 장초와 같아서 각각의 정취가 있을 뿐 아니라 큰 글씨나 작은 글씨를 불문하고 모두 텅 비어 흩어짐이 있으면서도 그 필봉이 둥글게 회전하고 붓끝이 작아서 붓을 아래로 누르거나[按] 좌우로 둥글게 돌리는 것[轉]이 쉬워진다. 어찌 진서 한 가지 서체만 그렇겠는가? 전서, 초서, 장초, 행서, 팔분 등도 응당 팔을 엎어서 위로 붓을 빼고, 붓을 눌러 아래로 열어주고, 끌고[牽], 삐치고[撇], 빼고[撥] 지나가야[趯] 하며, 필봉을 회전할 때 행서와 초서는 손가락 끝으로 갈고리를 만들어 팔을 돌리는 것을 조금이나마 도울 수 있다.

釋行 행서를 풀이하다

行書之體, 略同于眞. 至于頓挫磅礴,[19] 若猛獸之搏噬,[20] 進退鉤距, 若秋鷹之迅擊. 故覆腕搶毫, 乃按鋒而直引,[21] 其腕也則內旋外拓,[22] 而環轉紆結也.[23] 旋毫不絶, 內轉鋒也.[24] 加以掉筆聯毫,[25] 若石璺玉瑕, 自然

19) 頓挫磅礴(돈좌방박): '돈(頓)'은 돈필(頓筆)이고, '좌(挫)'는 좌필(挫筆)이다. 돈필(頓筆)이란 수직 방향으로 내려 긋는 붓의 동작을 가리킨다. 그 힘의 강도가 준(蹲)과 주(駐)보다 크다. 그래서 이른바 "힘이 종이 뒤로 뚫고 나간다"고 한다. 좌필(挫筆)이란 장회관의 『옥당금경(玉堂禁經)』용필법에서 "두 번째는 좌필(挫筆)이니 붓 끝을 밀치면서 민첩하게 나아가는 것이 그것이다"라고 하였는데, 운필할 때 갑자기 정지하여 방향을 바꾸는 동작을 가리킨다. '방박(磅礴)'은 기세가 충만하다, 넘친다는 뜻이다.

20) 搏噬(단서): 때려잡아 씹어 삼키다. 즉, 용맹스럽고 힘 있는 모양.

21) 按鋒(안봉): 수직 방향 상하로 붓을 사용할 때의 동작.

22) 外拓(외척): 밖으로 뻗는다. 일반적으로 '내엽(內擫)'과 반대되는 의미로, 내엽이란 필의가 긴밀하고 험준한 효과이다.

23) 環轉紆結(환전서결): '환전(環轉)'은 순환한다는 뜻이고, '서결(紆結)'은 천천히 붓을 맺는 것으로, 결필(結筆) 또는 수필(收筆)이라고도 한다.

24) 內轉鋒(내전봉): 운필법의 하나로서 일반적으로 팔을 움직여 쓰며 동작이 비교적 느리다. "왼쪽은 바깥이고 오른쪽은 안"이라는 우세남의 설명에 따르면, 내전봉은 오른쪽으로 필봉을 돌리는 것이다.

25) 掉筆聯毫(도필연호): 낙필하여 필획이 연결되는 것을 일컫는다. 행서에는 필획이 연속되는 곳이

之理. 亦如長空游絲, 容曳而來往, 又如蟲網絡壁,[26] 勁而復虛. 右軍云,
游絲斷而能續, 皆契以天眞, 同于輪扁. 又云, 每作一點畫, 皆懸管掉之,
令其鋒開, 自然勁健矣.

행서의 서체는 대략 진서와 같다. 붓을 내려 긋다가 갑자기 정지
하여 꺾을 때는 기세가 충만하여 마치 맹수가 덮쳐서 무는 것 같고,
앞으로 나아가고 뒤로 물러나면서 붓을 운용할 때는 마치 가을 솔개
가 신속하게 공격하는 것과 같이 해야 한다. 그러므로 팔을 엎고 붓
을 휘두를 때 필봉을 눌러 똑바로 당기다가, 팔을 안으로 돌리거나
밖으로 꺾어 돌리면서 천천히 붓을 거두어야 한다. 이른바 붓을 돌
리는데 끊어지지 않는다는 것은 오른쪽으로 필봉을 돌리는 것을 말
한다. 그 위에 다시 낙필하여 필획이 연결되면 돌이 갈라진 틈과 옥
의 티와 같은 형태가 나타나는데, 이는 자연스러운 모습이다. 또한
푸른 하늘에 날리는 실오라기처럼 오르락내리락하면서 왔다 갔다
해야 하며, 마치 벽을 휘감고 있는 거미줄처럼 굳세면서도 또 텅 비
어야 한다. 왕희지는 "날리는 실이 끊어졌다가 다시 이어지는 것이
모두 자연스러워서 윤편이 바퀴를 깎는 것과 같다"고 하였으며 "[행
서를 쓸 때] 한 점, 한 획이 모두 붓대를 들고 움직여서 붓 끝이 펼
쳐지게 하면 자연히 굳세고 힘 있게 된다"고 하였다.

釋草 초서를 풀이하다

草卽縱心奔放, 覆腕轉蹙, 懸管聚鋒, 柔毫外拓, 左爲外, 右爲內, 起
伏連卷, 收攬吐納, 內轉藏鋒也. 旣如舞袖揮拂而縈紆, 又若垂藤樛盤而

있다.
26) 絡壁(낙벽): 벽 위에 칭칭 휘감는다.

繚繞. 麞旋轉鋒, 亦如騰猿過樹, 逸虯得水, 輕兵追虜, 烈火燎原. 或體雄而不可抑, 或勢逸而不可止, 縱于狂逸, 不違筆意也. 羲之云, 透嵩華兮不高, 逾懸壑兮能越, 或連或絶, 如花亂飛. 若雄若强, 逸意不相副, 亦何益矣. 但先緩引興, 心逸自急也, 仍接鋒而取興,[27] 興盡則已. 又生簇鋒, 任毫端之奇, 象冤絲之縈結,[28] 轉剔刓角多鉤,[29] 篆體或如蛇形, 或如兵陣, 故兵無常陣, 字無常體矣, 謂如水火, 勢多不定, 故云字無常定也.

초서는 마음대로 자유분방하여 팔목을 엎어 돌려서 누르고 붓대를 들어 필봉을 모으고 부드럽고 긴 붓털로 바깥으로 꺾으면 왼쪽이 밖이 되고 오른쪽이 안이 된다. 기복이 이어지고, 거두어들여서 삼키고 뱉는 모양을 만들고, 필봉을 점획 속에 감추어 드러내지 않는다. 춤추는 사람이 긴 소매를 휘젓는 것처럼 빙빙 감기게 하고 또 늘어진 덩굴이 구불거리며 얽혀 있는 것처럼 감겨야 한다. [붓을] 돌리다가 거두어들일 때도 날뛰는 원숭이가 이 나무에서 저 나무로 건너가는 것 같고, 달아나는 규룡이 물을 만난 것 같고, 발 빠른 병사가 포로를 뒤쫓아 가는 것 같고, 타오르는 불이 넓은 벌판을 태우는 것과 같다. 어떤 때는 서체가 웅대해서 억누를 수 없고 어떤 때는 필세가 초일하여 그칠 수 없지만, 미친 듯 표일해도 필의를 어기지 않는다. 왕희지는 "숭산과 화산을 지나가니 [그 산들도] 높지 않고 험난하고 가파른 산골짜기도 충분히 넘어갈 수 있다. 때로 이어지고 때로 끊어져서 마치 꽃이 어지럽게 흩날리는 것 같고, 웅장함과 강건함이 방일함과 서로 긴밀하게 연결되지 않으면 무슨 이익이 있겠는

27) 接鋒(섭봉): 탑봉(搭鋒), 곧 어떤 글자의 첫 번째 점획을 기필할 때 바로 위 글자의 마지막 획의 붓 끝을 이어서 쓰는 서법을 가리킨다.

28) 冤絲(토사): 토사자(菟絲子) 또는 여몽(女夢)을 말하며, 소나무를 빙빙 감고 있다.

29) 轉剔(전척): 회전하여 붓을 위로 올려 선을 긋는 것을 말한다.

가?"라고 하였다. 처음에 천천히 흥취를 일으키면 마음이 내달려 저절로 급해진다. 또한 필봉을 연결시켜 흥취를 따르고 흥취가 다하면 그친다. 또 필봉을 모아 붓 끝의 기이함에 맡겨 마치 실새삼의 씨가 나무에 얽힌 것처럼 [느리고 껄끄러운運澀 효과를 만들고], [모를] 깎아서 능각을 둥글게 하고 갈고리를 많이 만든다. 전서의 서체는 뱀 모양과 비슷하기도 하고 군대의 진영과 비슷하기도 하다. 그러므로 군대에 일정한 형태의 군진이 없듯이 글자도 일정한 서체가 없다. 마치 흐르는 물과 타는 불처럼 필세가 매우 많아 정할 수 없으므로 "글자에는 일정함이 없다"고 말한다.

契妙 오묘함에 계합하다

欲書之時, 當收視反聽, 絶慮凝神, 心正氣和, 則契于妙. 心神不正, 書則攲斜, 志氣不和, 字則顚仆. 其道同魯廟之器, 虛則攲, 滿則覆, 中則正, 正者冲和之謂也. 然則字雖有質, 迹本無爲, 稟陰陽而動靜, 體萬物以成形, 達性通變, 其常不主. 故知書道玄妙, 必資神遇,[30] 不可以力求也. 機巧必須心悟, 不可以目取也. 字形者, 如目之視也. 爲目有止限, 由執字體旣有質滯, 爲目所視遠近不同, 如水在方圓, 豈由乎水. 且筆妙喩水, 方圓喩字, 所視則同, 遠近則異, 故明執字體也. 字有態度, 心之輔也, 心悟非心, 合于妙也. 且如鑄銅爲鏡, 明非匠者之明, 假筆轉心, 妙非毫端之妙. 必在澄心運思至微妙之間, 神應思徹. 又如攲瑟輪音,[31] 妙響隨意而生, 握管使鋒, 逸態逐毫而應. 學者心悟於至道, 則書契於無爲,

30) 神遇(신우): 정신적 작용으로 사물이나 사리를 느끼고 아는 것. 『장자·양생주(養生主)』에 "신은 정신으로써 감응하지 눈으로 보지 않는다(臣以神遇, 而不以目視)"라는 말이 처음 나온다.

31) 輪音(윤음): 현악기를 연주하는 방법 중 하나. 손가락 몇 개를 번갈아 움직여 연속적으로 튕기는 방법이다.

苟涉浮華, 終懵於斯理也.[32]

글씨를 쓰려고 할 때 눈을 감고 귀를 닫고서 생각을 끊고 정신을 집중하면 마음이 바르고 기운이 조화로워져서 오묘함에 계합한다. 마음이 바르지 못하면 글씨도 비뚤어지고, 의지와 기가 조화롭지 않으면 글자가 뒤집히거나 잘못된다. 이 이치는 노나라 사당의 법기와 같다. 텅 비면 기울어지고 가득 차면 엎어지며 반쯤 차면 바르게 된다. 바르다는 것은 [성정이] 담백하고 조화롭다는 의미이다. 그러므로 글자가 비록 고유의 구조를 가지고 있지만 글씨를 쓸 때 결구, 용필, 용묵 등은 근본적으로 인위적으로 정해진 법칙이 없기[無爲] 때문에 음양을 품부받아 [붓을] 움직여야 하며 만물을 체득한 뒤 형태를 완성시켜야 한다. 본성과 변화에 통달하면 일정한 형식에 구속되지 않는다. 그러므로 서예의 깊고 미묘한 도는 반드시 정신적 감응을 통해 얻어지는 것이지 노력해서 구할 수 있는 것이 아니며, 반드시 마음으로 깨달아야지 눈으로 보아서 얻을 수 있는 것이 아니다. 글자의 모양은 눈으로 본 대로이지만 시력의 한계 때문에 글자의 형체를 고집하면 그 형질에 막혀서 눈으로 본 것이 멀 때와 가까울 때가 같지 않게 되는데, 마치 물이 둥근 그릇이나 모난 그릇에 담겨 있는 것처럼 [그 모양이 다른 것이] 어찌 물 때문이겠는가? 우선 붓의 오묘함을 물에 비유하고 모난 그릇과 둥근 그릇을 글자에 비유하면 눈으로 본 대상은 같지만 멀리 떨어진 것과 가까이 떨어진 것이 다르다. 그러므로 글자의 형체에 집착하는 것이 분명해졌다. 글자의 모양은 마음에 의해 결정된다. 마음이 마음 아닌 것을 깨달아야 비

32) 『묵지편』에는 이 글 다음에 「권학(勸學)」편이 더 있다.

로소 오묘한 작용에 합치하게 된다. 또 동을 주조하여 거울을 만들
수 있지만 그 밝음이 장인이 만든 밝음이 아닌 것처럼, 붓을 빌어 마
음을 전할 수 있지만 그 미묘함은 붓 끝으로 만든 미묘함이 아니다.
마음을 맑게 하고 사색하여 매우 미묘한 경지에 도달해야 정신이 감
응하고 생각이 통하지 않는 곳이 없게 된다. 또 슬을 튕겨 소리를 낼
때 미묘한 소리가 마음대로 나오는 것과 마찬가지로, 붓을 잡고 글
씨를 쓸 때 탁월한 모양이 붓을 움직이는 데 따라 나타나게 된다. 글
씨를 배우는 사람이 지극한 도를 마음으로 깨달으면 글씨를 쓸 때
무위의 경지에 계합할 것이다. 만약 실속이 없고 겉만 화려한 것을
일삼으면 끝내 이 이치를 분명히 알지 못할 것이다.

(명법)

손과정(孫過庭): 서보(書譜)

■ 해제

손과정(孫過庭, 약 648~703 이전)은 당대(唐代) 초기의 서예가이자 서예이론가이다. 자(字)는 건례(虔禮)이고, 오군(吳君: 지금의 강소성 소주 일대) 사람으로 알려졌으나 부양(富陽)이나 진류(陳留) 출신이라고 하는 사람도 있다. 관직은 솔부녹사참군(率府錄事參軍)에 이르렀으나, 다른 사적은 정확하게 알려져 있지 않다. 왕희지의 서법을 배웠으며 행서와 초서를 잘 썼다.

그의 서예 이론서인 「서보」는 직접 쓴 자필본(自筆本)이며, 중화(中和)의 이론을 바탕으로 자신의 서예 이론을 전개하고 있다. 그는 당대 초기 서단의 영향을 받아 사현(四賢), 즉 장지·종요·왕희지·왕헌지 중 특히 왕희지를 높이 받들면서 왕희지가 여러 서체를 능숙하게 구사하고 또 글의 내용에 부합하는 감정을 전달하려고 노력한 점을 부각시키고 있다. 아울러 그는 서예가 지닌 적극적 가치를 기술하면서 그 공적은 예악과 같으며 다양한 변화는 자연의 조화와 같다고 주장한다. 그는 전서·예서·초서·장초가 지닌 서체의 특징과 상호 관계에 대하여 설명하면서, 서예를 배우는 사람은 위의 서체는

물론 비백·팔분 등 각종의 서체에 대해서도 공부하여야 한다고 강조한다. 또 중화를 주장하는 과정에서 그는 서예가 도를 밝히는 것만이 아니라 마음의 표현임을 주장함으로써 장회관과 한유 등이 전개하는 서예론의 기초를 마련하였다. 이러한 과정에서 느리게 함[淹留]과 굳세며 빠르게 함[勁疾]·메마름[燥]과 윤택함[潤]·진함[濃]과 흐림[枯]·어긋남[違]과 벗어남[犯]·골기와 세련미[遒潤]·조화[和]와 같음[同] 등 중화의 구체적 조건을 열거하고 동시에 오괴오합(五乖五合)의 제시 및 집사전용(執使轉用)과 같은 용필의 분석 등 후대의 서예에 많은 영향을 끼친 이론을 전개하였다. 자신의 이론을 실천하려고 끊임없이 정진하는 염원이 "마음으로는 정치하게 되는 것을 싫어하지 않고, 손으로는 숙련되게 하는 노력을 잊지 않는다.(心不厭精, 手不忘熟)"는 주장에서 명확하게 구현되고 있다. 서보 외의 진적으로는 <초서천자문(草書千字文)>·<경복전부(景福殿賦)>가 전해지고 있다.

■ 역주

夫自古之善書者, 漢魏有鍾張之絶,[33] 晉末稱二王之妙.[34] 王羲之云,

33) 鍾張(종장): '종(鍾)'은 종요이며, 삼국시대 위나라의 서예가이다. 본서 제1부 각주 74번과 『서단·중·신품』의 종요 조(p.206) 참조. '장(張)'은 장지(張芝, ?~약 192)로 동한의 저명한 서예가이다. 자는 백영(伯英)이고 감숙성(甘肅省) 돈황(敦煌) 주천(酒泉) 출신이다. 최원(崔瑗)과 두도(杜度)에게 글씨를 배웠으며 장초로 명성을 떨쳤다. 당시 초서는 글자들이 서로 구분되고 필과 획이 분리되어 있었는데 장지는 이를 연결하며 또한 많은 변화를 준 '일필서(一筆書)', 즉 금초(今草)라고 하는 서체를 창안하였다. 삼국시대 위나라의 위탄(韋誕)이 그를 기려 초성(草聖)이라고 하였다. 그의 진적은 전해지지 않지만 북송대에 간행된 『순화각첩(淳化閣帖)』에 <팔월첩(八月帖)> 등이 실려 있다. 본서 『서단·중·신품』의 장지 조(p.203) 참조.

頃尋諸名書, 鍾張信爲絶倫, 其餘不足觀.[35] 可謂鍾張云沒, 而義獻繼之.
又云, 吾書比之鍾張, 鍾當抗行,[36] 或謂過之, 張草猶當雁行.[37] 然張精
熟,[38] 池水盡墨.[39] 假令寡人耽之若此, 未必謝之. 此乃推張邁鍾之意也.
考其專擅, 雖未果於前規, 摭以兼通, 故無慙於卽事.

예부터 글씨를 잘 쓴다고 하는 사람으로 한나라와 위나라에서는
종요와 장지가 최고의 경지에 이르렀고, 진나라 말에는 왕희지와 왕
헌지가 오묘한 경지에 이르렀다. 왕희지는 "요즈음 여러 유명한 글
씨를 찾아보았는데 종요와 장지가 진실로 누구보다 뛰어나며 그 나
머지 사람으로는 볼만한 점이 없다."고 하였으니, 종요와 장지가 죽
은 뒤 왕희지와 왕헌지가 이들을 계승하였다고 할 만하다. 또 "나의
글씨를 종요와 장지에 비교한다면 종요는 필적할 만하거나 혹은 내

34) 二王(이왕): 왕희지(王羲之)와 왕헌지(王獻之) 부자를 가리킨다. 왕희지는 동진의 서예가이다. 본서
의 왕희지 『제위부인필진도후(題衛夫人筆陣圖後)』 해제와 장회관 『서단·중·신품』의 왕희지 조
(p.211) 참조. 왕헌지는 왕희지의 일곱째 아들로, 자는 자경(子敬)이고 역시 동진의 뛰어난 서예가
이다. 관직은 중서령(中書令)에 이르러 세상에서 대령(大令)이라고 불렸다. 어려서 부친에게 배워
많은 것을 체득하였다. 그 뒤 널리 명적을 보고, 각 서체에 모두 정통하게 되어 마침내 새로운 서
체를 창조하였다. '진말칭이왕지묘(晉末稱二王之妙)'는 우화(虞龢) 「논서표(論書表)」의 "한나라와
위나라에 이르러 종요와 장지가 미명을 독차지하였고, 진말에는 왕희지와 왕헌지가 뛰어나다고
일컬어졌다(泊漢魏鍾張擅美, 晉末二王稱英)"에 근거하였다. 본서 장회관 『서단·중·신품』의 왕
헌지 조(p.213) 참조.
35) 其餘不足觀(기여부족관): 우화의 「논서표」에 "최근에 여러 유명한 글을 찾아보았더니 종요와 장
지는 진실로 뛰어났으나 그 나머지는 보존할 만한 것이 못 된다(頃尋諸名書, 鍾張信爲絶倫, 其餘
不足存)"에 근거하였다.
36) 抗行(항행): '항형(抗衡)'과 같으며 앞서거나 뒤처짐이 없다는 뜻이다.
37) 雁行(안행): 큰기러기가 차례대로 열을 지어 날아가는 것에 비유하여 장지의 초서가 조금 나은 것
을 가리킨다. 여기에 나온 글은 우화(虞龢) 「논서표(論書表)」의 "내 글씨를 종요와 장지에 비교하
면 종요는 필적할 만하나, 장지의 초서는 오히려 나보다 낫다(吾書比之鍾張, 當抗行. 張草猶當雁
行)"에 근거하였다.
38) 精熟(정숙): 이 글의 뒷부분에 나오는 "심불염정, 수불망숙(心不厭精, 手不忘熟)"이라는 구절
(p.114) 참조.
39) 池水盡墨(지수진묵): 위항(衛恒) 「사체서세(四體書勢)」의 "홍농의 장지라고 하는 사람은 그 기교가
점차 정치하게 되었는데, 온 집안의 비단으로 된 옷에는 반드시 글씨를 쓴 뒤에 표백하고 연못에
가 글씨를 배웠기 때문에 연못 물이 다 먹색으로 되었으므로 글씨를 쓰면 반드시 법도에 맞았다
(弘農張伯英者, 因而轉精其巧, 凡家之衣帛, 必書而後練之, 臨池學書, 池水盡墨, 下筆必爲楷則)"에
서 나온 말이다(p.44).

가 낫기도 한데, 장지의 초서는 오히려 나보다 낫다. 그러나 장지는 마음이 정치하고 손이 숙련된 경지에 이르기 위하여 연못 물이 다 먹색이 될 정도로 노력하였다. 내가 그처럼 정진하였다면 그보다 못하지 않았을지 모른다."고 하였다. 이는 장지를 존숭하면서 종요보다는 낫다는 뜻이다. 한 가지만 파고들어 뛰어난 점을 고려하면 앞선 사람보다 낫다고 할 수는 없으나 두루 통달한 것을 참고하여야 하므로 실제로는 그들의 서예에 부끄러울 것이 없다.

評者云, 彼之四賢, 古今特絶. 而今不逮古, 古質而今妍40). 夫質以代興,41) 妍因俗易. 雖書契之作,42) 適以記言, 而淳醨一遷,43) 質文三變, 馳鶩沿革, 物理常然. 貴能古不乖時, 今不同弊, 所謂文質彬彬, 然後君子.44) 何必易雕宮於穴處,45) 反玉輅於椎輪者乎.46) 又云, 子敬之不及逸少, 猶逸少之不及鍾張,47) 意者以爲評得其綱紀, 而未詳其始卒也.

40) 古質而今妍(고질이금연): 일반적으로는 문예상의 내용과 형식을 말한다. '질(質)'은 본래 사물의 본질을 의미하는데 공자는 이를 통해 군자의 도덕과 수양을 나타냈다. '연(妍)'은 사물의 형식을 의미하며 '문(文)'과 같은 뜻이 된다.

41) 代(대): 세(世)의 뜻이며 당나라의 임금이었던 이세민을 피휘(避諱)한 것이다.

42) 書契(서계): 『주역(周易)·계사(繫辭)·하(下)』에 "상고시대에는 결승으로 백성을 다스렸으나 후세에 성인이 이를 서계로 바꾸었다(上古結繩而治, 後世聖人易之以書契)"라고 하였는데, 이는 문자를 가리킨다.

43) 淳醨(순리): '순(淳)'은 진한 술이고 '리(醨)'는 싱거운 술을 의미하여, 순리(淳醨)는 후박(厚薄)함을 나타낸다.

44) 文質彬彬然後君子(문질빈빈연후군자): 이 구절의 전거는 『논어(論語)·옹야(雍也)』인데, '문(文)'은 문식을 나타내고 '질(質)'은 성질·본질을 나타낸다. '빈빈(彬彬)'은 문과 질이 모두 풍족한 모습이다.

45) 雕宮於穴處(조궁어혈처): '조궁(雕宮)'은 화려하게 장식한 궁전주택을 나타내며, '혈처(穴處)'는 상고시대 사람이 들판과 동굴에서 거처하던 곳이다.

46) 反玉輅於椎輪者乎(반옥락어추륜자호): '옥락(玉輅)'은 화려한 수레이며, '추륜(椎輪)'은 원시적인 간단하고 누추한 수레를 나타낸다.

47) 猶逸少之不及鍾張(유일소지불급종장): 소연(蕭衍)의 「관종요서법십이의(觀鍾繇書法十二意)」에 "왕헌지가 왕희지에게 미치지 못하는 것은, 왕희지가 종요에 미치지 못하는 것과 같다. 왕헌지를 배우는 사람은 호랑이를 그리는 것과 같고, 종요를 배우는 사람은 용을 그리는 것과 같다(子敬之不

서예에 대해 어느 비평가는 "네 명의 현인은 고금에 걸쳐서 매우 뛰어난 사람들이다. 그러나 현대는 과거에 미치지 못하는데, 과거는 질박하고 현대는 아름다움을 추구하기 때문이다."라고 하였다. 무릇 질박함과 아름다움은 세속에 따라 흥망하고 변화하는 것이다. 문자가 처음 만들어진 것은 언어를 기록하기 위해서라고 하더라도, 진한 술이 싱거운 술로 완전히 변하고 질박함과 문채도 자주 변하듯이 세상의 변이를 추종하는 것은 사물의 당연한 이치이다. 과거를 본받으면서 시대에 어긋나지 않고, 현대를 따르면서 폐단에 뇌동하지 않을 수 있음을 귀하게 여기는 것이 이른바 "형식과 내용이 잘 어우러진 이후에야 군자라고 할 수 있다."는 것이다. 왜 반드시 화려한 궁전을 동굴로 바꾸어야 하며, 아름다운 수레를 원시적인 수레로 바꾸어야 하는가? 또 "왕헌지가 왕희지에 미치지 못하는 것은 왕희지가 종요와 장지에 미치지 못하는 것과 같다."라고 하였는데, 말한 사람의 뜻은 그들의 대체적인 모습을 평한 것이며 그 전말에 대해서는 자세히 알지 못한 것이라고 생각된다.

且元常專工於隸書, 伯英尤精於草體, 彼之二美, 而逸少兼之, 擬草則餘眞, 比眞則長草.[48) 雖專工小劣,[49) 而博涉多優. 摠其終始, 匪無乖互.[50)
또한 종요는 오직 예서를 잘 썼고 장지는 초서에 더욱 정치하였으

逸少, 猶逸少之不治元常, 學子敬者如畵虎也, 學元常者如畵龍也)"에 근거하였다(p.64).

48) 擬草則餘眞 比眞則長草(의초즉여진, 비진즉장초): 단지 초서 한 부분만 비교한다면 그의 예서를 생략해 버리는 것이 되고, 단지 예만 비교한다면 그는 또 초서를 잘 쓴다고 할 수 있다. '진(眞)'은, 장회관「육체서론(六體書論)」의 "예서는 정막이 만들었으며 글자가 모두 단정하므로 진서라고도 한다(隸書者 程邈造也, 字皆眞正, 曰眞書)"를 참조하라.

49) 專工小劣(전공소열): 어떤 한 부문의 연구로 본다면 사소한 부족이 있는 것을 나타낸다.

50) 匪無乖互(비무괴호): 착오가 없지 않은 것으로 위에 나오는 왕희지에 대한 옹호를 말한다.

나 왕희지는 그들의 두 가지 아름다움을 겸비하였으므로, 초서를 비교하면 왕희지는 [장지에 비해] 진서의 힘을 여분으로 가지고 있고 진서를 비교하면 [종요에 비해] 초서를 잘 쓴다. 하나의 서체만을 비교한다면 [왕희지가] 조금 떨어지나, 널리 섭렵하여 뛰어난 점이 많다. 자초지종을 살펴볼 경우 [왕희지가 장지와 종요에 비해 못하다는 비평은] 잘못된 점이 없지 않다.

謝安素善尺牘,[51] 而輕子敬之書. 子敬嘗作佳書與之, 謂必存錄, 安輒題後答之, 甚以爲恨. 安嘗問子敬, 卿書何如右軍, 答云, 故當勝. 安云物論殊不爾, 子敬又答, 時人那得知. 敬雖權以此辭折安所鑒, 自稱勝父, 不亦過乎.

사안은 평소 서예를 잘 썼는데, 왕헌지의 글씨를 경시하였다. 왕헌지가 일찍이 글씨를 잘 써 사안에게 주면서 반드시 보존할 것이라고 여겼는데, 사안은 곧 [그 편지] 뒤에 답장을 써서 보냈으므로 이를 매우 유감스럽게 생각하였다. 사안이 일찍이 왕헌지에게 "그대의 글씨가 왕희지에 비해 어떻다고 생각하오?" 하고 묻자 왕헌지는 "물론 [제가] 낫지요"라고 답하였다. 이에 사안이 "중론은 전혀 그렇지 않던데요."라고 하니 왕헌지가 또 "요새 사람들이 무엇을 알겠습니

51) 謝安素善尺牘(사안소선척독): '사안(謝安, 320~385)'의 자는 안석(安石)이며 호는 동산(東山)으로, 동진의 서예가이다. 절강(浙江) 소흥(紹興) 출신으로 관직은 상서복야(尙書僕射)에 이르렀고, 사후 태부겸여릉군공(太傅兼廬陵郡公)에 봉해져 사태부(謝太傅)라고 불리기도 하며, 시호는 문정공(文靖公)이다. 성격이 강직하고 인품이 높을 뿐 아니라 은둔하면서 풍류를 즐긴 동진의 대표적인 명사이다. 왕희지의 난정계에 참여하여 더불어 시주창화(詩酒唱和)를 즐겼다. 『서단』에 의하면 그는 왕희지로부터 초서를 배웠고, 당시 글씨로 명성이 높았다. 필적으로는 <근문첩(近問帖)>·<선터첩(善攄帖)>·<중랑첩(中郞帖)> 등이 전해진다. '척독(尺牘)'은 서신이다. 고대의 편지 상자는 길이가 일반적으로 약 한 자이었으므로 척독이라고 이름 지었다. 장회관이 『서단』에서 사안을 묘품에 두면서 예서·행서·초서가 묘품에 들어간다고 한 것을 보면 척독을 꼭 편지 글씨를 잘 썼다기보다 서예를 가리킨다고 봄이 좋다.

까!"라고 답하였다. 왕헌지가 당시 상황에 따라 이러한 말로 사안의
감식에 대해 반론을 제기한 것이라고 하더라도, 스스로 아버지보다
낫다고 한 것은 잘못이 아니겠는가!

　　且立身揚名, 事資尊顯, 勝母之里, 曾參不入.52) 以子敬之豪翰, 紹右
軍之筆札, 雖復粗傳楷則, 實恐未克箕裘.53) 況乃假託神仙,54) 耻崇家範,
以斯成學, 孰愈面墻.55) 後羲之往都, 臨行題壁. 子敬密拭除之, 輒書易
其處, 私爲不惡. 羲之還見, 乃歎曰, 吾去時眞大醉也, 敬乃內慙. 是知
逸少之比鍾張, 則專博斯別,56) 子敬之不及逸少, 無或疑焉.

　　또 출세하여 명성을 드날리는 것은 조상을 섬기고 그 이름을 높이
드러내려는 것에 있으므로 승모라는 명칭을 지닌 마을에 증삼은 들
어가지 않았다. 왕헌지의 호탕한 필치는 왕희지의 서예를 이어받은
것인데, 비록 대체적으로는 법을 전해 받았다고 하더라도 실제로는
아마도 그 유업을 잘 이어받지 못한 것이라고 생각된다. 하물며 거
짓으로 신선에 기탁하며 집안의 법도를 숭상하는 것을 수치스럽게

52) 勝母之里, 曾參不入(승모지리, 증삼불입):『사기(史記)・추양전(鄒陽傳)』에 보면, 마을 이름이 승모,
　　즉 어미를 이긴다는 뜻을 지니고 있어 증자는 그 마을에 들어가지 않았다고 한다.

53) 未克箕裘(미극기구):『예기(禮記)・학기(學記)』에 "훌륭한 대장장이의 아들은 반드시 갖옷 만드는
　　것을 배우고, 활을 잘 쏘는 사람의 아들은 반드시 키 만드는 것을 배운다(良冶之子, 必學爲裘 良
　　弓之子, 必學爲箕)"라고 하였는데, '기구(箕裘)'는 선조의 사업을 말하며, '미극기구(未克箕裘)'는
　　부모가 지향하는 사업을 계승할 수 없는 것을 말한다.

54) 假託神仙(가탁신선):『선화서보(宣和書譜)』에 "왕헌지는 신선이 서예에 대하여 논의하는 꿈을 꾸
　　고, 글자의 모양이 더욱 훌륭하게 되었다. (王獻之夢神人論書, 而字體加妙)"고 하고, 또 "왕헌지가
　　'내 나이 스물네 살이 되어, 명산을 두루 유람하면서 579자를 [신선으로부터] 받은 적이 있는데,
　　처음 그 글자를 얻었을 때 매일같이 연습하였으므로 일 년이 되지 않아 방불하게 쓸 수 있었다'
　　고 하였다.(獻之自謂年二十有四, 游名山間, 有授其五百七十九字者, 初得此書日習之, 未經一周, 形
　　容髣髴)"라고 되어 있다.

55) 面墻(면장):『서(書)・주관(周官)』의 "배우지 않으면 담벼락을 대하는 것과 같다(不學牆面)"를 참조
　　하라.

56) 專博(전박): '전(專)'은 전일, 오로지 한 방면에 정진하는 것을 가리키며, 종요와 장지를 말한다.
　　'박(博)'은 다방면에 널리 통하는 것으로 왕희지를 가리킨다.

여겼으니, 이러한 마음으로 배움을 이룩한들 담벼락을 대하는 것보다 무엇이 낫겠는가? 뒷날 왕희지가 서울에 가면서 출발에 즈음하여 벽에 글씨를 썼다. 왕헌지가 몰래 이를 지워버리고 그곳에 자신이 글씨를 바꾸어 쓰고는 스스로 나쁘지 않다고 생각하였다. 왕희지가 돌아와 보고는 탄식하면서 "내가 이 글씨를 쓸 때에는 정말 크게 취하였구나."라고 하자 왕헌지는 속으로 부끄러워하였다. 이를 통해 보면 왕희지를 종요와 장지에 비교하는 것은 [종요와 장지처럼] 전문적으로 한 서체를 잘 쓰느냐 혹은 [왕희지처럼] 여러 서체를 다 잘 쓰느냐 하는 구별의 문제이지만, 왕헌지가 왕희지에 미치지 못하는 것은 의심할 수 없는 사실임을 알 수 있다.

余志學之年,[57] 留心翰墨, 味鍾張之餘烈, 挹羲獻之前規, 極慮專精, 時逾二紀.[58] 有乖入木之術,[59] 無間臨池之志.

내 나이 15살에 서예에 뜻을 두어 종요와 장지가 남긴 업적을 음미하고, 왕희지와 왕헌지가 앞서 남긴 모범을 참고로 하면서 24년이 넘도록 온갖 사려를 다하고 정신을 집중하였다. 그리하여 필력이 강하여 먹의 흔적이 나무 속으로 3푼이나 들어갔다는 [왕희지의] 경지에는 이르지 못하였으나, 연못 물이 까맣게 될 정도로 정진하였다는 [장지의] 노력에는 필적할 정도였다.

57) 志學之年(지학지년): 『논어·위정(爲政)』에 공자가 "내 나이 열다섯 살에 학문에 뜻을 두었다(吾十有五而志于學)"고 한 것에 연유하여, 15세 전후를 의미한다.

58) 紀(기): 12년이 일기(一紀)이다.

59) 入木(입목): 필력이 아주 힘찬 것을 뜻하는 고사로 왕희지가 목판에 축사를 썼는데, 목공이 이를 새기려고 깎으면서 보니 먹물의 흔적이 나무속에 세 푼이나 스며들어 가 있었다고 하는 것에 유래하며 이를 입목삼푼(入木三分)이라고 한다.

觀夫懸針垂露之異,60) 奔雷墜石之奇,61) 鴻飛獸駭之資,62) 鸞舞蛇驚
之態, 絶岸頹峯之勢, 臨危據槁之形, 或重若崩雲, 或輕如蟬翼. 導之則
泉注, 頓之則山安, 纖纖乎似初月之出天崖, 落落乎猶衆星之列河漢, 同
自然之妙有, 非力運之能成. 信可謂智巧兼優, 心手雙暢, 翰不虛動, 下
必有由. 一畫之間, 變起伏於峯杪,63) 一點之內, 殊衄挫於豪芒.64) 況云
積其點畫, 乃成其字, 曾不傍窺尺牘, 俯習寸陰. 引班超以爲辭,65) 援項
籍而自滿,66) 任筆爲體, 聚墨成形. 心昏擬效之方, 手迷揮運之理, 求其
姸妙, 不亦謬哉.

그런데 옛사람의 필적을 보면, 아래로 내려뜨린 바늘처럼 뾰족한
획이나 이슬이 맺힌 듯 아래가 둥근 획과 치닫는 우레나 떨어지는
돌 같은 점이 기이하고, 기러기가 날고 짐승들이 놀라며 봉황새가
춤추고 뱀이 놀라는 것 같은 자태를 지녔으며, 깎아지른 듯한 절벽

60) 懸針垂露(현침수로): '현침(懸針)'은 서법의 한 체로, 십(十)이나 평(平)이라는 글자의 세로획을 그
을 때, 그 획의 끝을 바늘이 늘어뜨려진 것처럼 뾰족하게 하기 때문에 현침이라고 한다. '수로(垂
露)'는 서예에서 복(卜)이나 하(下)처럼 붓을 그대로 내려 그은 다음 다시 올리면 중간은 늘어뜨려
지면서도 끝이 둥글게 되어 이슬이 매달린 것처럼 되는 것을 말한다.

61) 奔雷墜石之奇(분뢰추석지기): '분뢰(奔雷)'는 점을 찍은 뒤 왼쪽으로 짧게 비틀어서 나오는 형태를
말하는 것으로 '영(永)' 자의 처음 획인 측(側)이 이에 해당된다. '추석(墜石)'은 돌이 떨어지는 듯
한 무거운 점으로 위부인의 「필진도」에 용례가 있다.

62) 資(자): '자(姿)'와 통한다.

63) 峯杪(봉초): '봉(峯)'은 '봉(鋒)'과 통하므로 '봉초(峯杪)'는 붓 끝을 말한다.

64) 衄挫(육좌): '육(衄)'은 붓이 아래로 내려갔는데 끝에서 또 위로 올라가는 용필이다. 육(衄)은 역
(逆)의 법을 쓰며, 전(轉)의 법을 쓰는 회봉(回鋒)과는 다르다. '좌(挫)'는 돈필(頓筆) 이후 붓을 들
어 필봉을 굴리는 것을 말한다.

65) 引班超以爲辭(인반초이위사): 『후한서(後漢書)·반초전(班超傳)』에 따르면, 반초의 집안은 가난하
여 언제나 다른 사람에게 글씨를 대신 써주면서 부모를 공양하였다. 오랫동안 고생하다가 학업을
그만두고 붓을 던지면서 "대장부에게는 별다른 지략이 없다. 마땅히 부개자나 장건을 본받아 이
역 땅에서 공을 세워 제후에 봉해져야 할 것이다. 어찌 오랫동안 붓과 벼루를 일삼아서야 되겠는
가?(大丈夫無他志畧, 猶當效傅介子張騫, 立功異域, 以取封侯, 安能久事筆硯間乎)"라고 하였다.

66) 援項籍而自滿(원항적이자만): 『사기·항우본기(項羽本紀)』에 항량(項梁)이 항적에게 서예를 가르
쳤는데, 항적이 "서예는 단지 이름을 쓸 수 있으면 되며, 더 이상 배울 필요가 없다."고 하며 떠
나서 검술을 배웠다고 한다.

과 무너져 내릴 듯한 봉우리나 위험한 곳에 가까이 서 있는 고목과 같은 형세를 지녀서, 어떤 것은 장중하기가 무너져 내리는 구름과 같은가 하면 어떤 것은 경미하기가 매미 날개와 같다. 또 붓을 움직이면 샘이 솟는 듯하고 붓을 멈추면 산처럼 안정돼 있으며, 섬세하기로는 초승달이 하늘 끝에 걸친 듯하고 촘촘하기로는 뭇별들이 은하수에 늘어서 있는 것 같아서 자연의 오묘함, 즉 자연의 조화와 같으니, 이러한 것들은 인위적으로 힘써 붓을 움직인다고 해서 이룰 수 있는 것이 아니다. 이는 진실로 지혜와 기교가 함께 뛰어나고 마음과 손 둘 다 어우러져 있으며, 붓이 부질없이 절로 움직인 것이 아니라 붓을 댈 때에 반드시 연유가 있었다고 할 수 있는 것이다. 한 획 안에서도 붓이 일어나고 엎드려지는 변화가 붓 끝에 있고, 한 점 안에서도 육봉과 좌봉의 차이가 붓 끝에 보인다. 그런데 사람들은 점과 획이 모여 글자가 된다고 하면서도, 곁에서나마 서한을 보거나 촌음을 아껴 연습하지 않는다. 그리고 반초를 인용하여 변명거리로 삼고 항적을 이끌어대어 스스로 만족하며, 붓 가는 대로 쓰거나 먹칠하는 것을 서체라고 한다. 마음으로는 임서하는 방법을 모르고 손으로는 운필의 이치를 모르면서 아름답고 오묘한 글씨를 추구하는 것은 잘못된 일이 아니겠는가!

然君子立身, 務修其本. 楊雄謂詩賦小道, 壯夫不爲, 況復溺思毫釐,[67] 淪精翰墨者也. 夫潛神對弈, 猶標坐隱之名,[68] 樂志垂綸, 尙體行藏之

67) 毫釐(호리): '호(毫)'는 '호(毫)'와 통하여 붓이며, '리(釐)'는 긴 털이다. '호리(毫釐)'는 붓이다.
68) 猶標坐隱之名(유표좌은지명): '표(標)'는 칭호이며, '좌은(坐隱)'은 『세설신어(世說新語)·교예(巧藝)』에 나오는데 왕탄지(王坦之)가 바둑을 일컬어 한 말이다.

趣.69) 詎若功定禮樂,70) 妙擬神仙. 猶挻埴之罔窮,71) 與工爐而幷運.72)
好異尙奇之士, 翫體勢之多方, 窮微測妙之夫, 得推移之奧賾. 著述者假
其糟粕, 藻鑑者挹其菁華. 固義理之會歸, 信賢達之兼善者矣. 存精寓
賞, 豈徒然歟.

　그러나 군자가 입신하려면 힘써 근본적인 것을 닦아야 한다. 따라
서 양웅은 시와 부가 지엽말단적인 도이기 때문에 대장부는 하지 않
는다고 하였으니, 미세한 붓 끝에 온 생각을 집중하고 붓과 먹에 온
정신을 쏟아 붓는 것은 더 말할 나위 없다. 그런데 정신을 기울여 바
둑을 두어도 오히려 은자라는 명성을 얻고, 낚시를 즐기는 마음도
오히려 벼슬에 나아가거나 물러서는 뜻을 구현하는 것이다. [생각건
대 바둑이나 낚시와 같은 것들이], 어떻게 그 공적은 예와 악을 확정
하며 오묘함은 신선에 비유되는, 서예와 같을 수 있겠는가? [서예의
기능은] 흙을 이겨서 무수한 도구를 만드는 도예처럼 무궁하고, 뛰
어난 장인의 야금처럼 조화와 그 운용을 같이하는 것이다. 기이한
것을 좋아하고 숭상하는 선비는 서체의 다양한 방면을 완상하고, 미
묘한 변화를 궁구하고 연구하는 사람은 다양한 변화 속에 담긴 깊은
이치를 얻을 수 있다. [서예의 이치를] 글로 쓰는 사람은 피상적인
설명에 의거하지만 뛰어난 감상자는 그 정수를 파악한다. 서예는 진

69) 行藏(행장): 『논어·술이(述而)』에 "등용이 되면 나아가고 버려지면 물러난다(用之則行, 舍之則
藏)"고 하였는데, 후에 출처행지(出處行止)를 대표하는 말이 되었다.

70) 詎若功定禮樂(거약공정예악): '거약(詎若)'은 '기약(豈若)', '하황(何況)'과 같으며, '공정예악(功定
禮樂)'은 문자의 공용을 가리킨다.

71) 猶挻埴之罔窮(유연치지망궁): 『순자(荀子)·성악(性惡)』에 "그러므로 도공은 흙을 이겨서 그릇을
만든다. (故陶人挻埴而爲器)"라고 하였는데, 주에 "연은 이기는 것이며 치는 점토이다. (挻擊也,
埴黏土也)"라고 하였다. '연(挻)'은 '연(埏)'과 통하며, 이긴다는 뜻이다. '망궁(罔窮)'은 다함이 없
다, 무궁하다는 뜻이다.

72) 工鑪(공로): 공로는 원래 조물주를 뜻하는데, 여기에서는 뛰어난 대장장이를 가리킨다.

정 당연한 이치가 귀결되는 곳이며 진실로 현인 달사가 [다른 것과] 겸하여 잘하는 것이다. 그 정수를 보존하고 감상하는 것이 어찌 무의미한 일이겠는가!

而東晉士人, 互相陶染,[73] 至於王謝之族,[74] 郗庾之倫,[75] 縱不盡其神奇, 咸亦挹其風味. 去之滋永, 斯道逾微. 方復聞疑稱疑, 得末行末, 古今阻絶, 無所質問. 設有所會, 緘秘已深, 遂令學者茫然, 莫知領要. 徒見成功之美, 不悟所致之由. 或乃就分布於累年, 向規矩而猶遠, 圖眞不悟, 習草將迷. 假令薄解草書, 粗傳隸法, 則好溺偏固, 自閡通規. 詎知心手會歸,[76] 若同源而異派, 轉用之術, 猶共樹而分條者乎.

동진의 선비들은 서로 훈도하여 서예를 배웠으므로 왕씨·사씨 일족과 치씨·유씨 일문은 비록 신묘하고 뛰어난 경지에까지는 이르지 못하였으나 모두 풍미를 터득하였다. 그러나 이들로부터 세월이 멀어질수록 서예의 도는 더욱 쇠미하게 되었다. 바야흐로 의심스러운 것을 듣고도 그것을 그대로 말하고 지엽적인 것을 알 뿐인데도 그것을 그대로 실행하기 때문에 과거와 현재가 완전히 막히고 질문을 할 수 없게 되었다. 설령 깨달음이 있어도 가슴에 간직한 채 비밀로 하는 것이 심하게 되어 드디어 배우는 사람들은 망연하여 아무도 서예의 요체를 알지 못하게 되었다. 그리하여 [앞사람이] 이룬 필적

73) 陶染(도염): 질그릇을 만들고 옷에 물들이는 것으로, 전하여 감화한다는 뜻을 지니고 있다.

74) 王謝(왕사): '왕(王)'은 왕도(王導)·왕소(王劭)·왕념(王恬)·왕치(王治)·왕희지(王羲之)·왕헌지(王獻之)·왕흡(王廞)을 가리키며 당시에 팔왕(八王)이라고 불렸다. '사(謝)'는 사상(謝尙)·사혁(謝奕)·사안(謝安)을 가리키며 당시에 삼사(三謝)라고 불렸다.

75) 郗庾(치유): '치(郗)'는 치감(郗鑒)·치핍(郗愔)·치현(郗縣)·치초(郗超)·치검(郗儉)·치회(郗恢)를 가리키며 당시에 육치(六郗)라고 불렸다. '유(庾)'는 유량(庾亮)·유역(庾懌)·유익(庾翼)·유준(庾準)을 말하며 당시에 사유(四庾)라고 불렸다.

76) 心手會歸(심수회귀): 손과 마음이 서로 상응하는 것.

의 아름다움을 보기만 할 뿐 그렇게 된 연유를 깨닫지 못하였다. 서예의 구도를 몇 년씩이나 연구하고 법칙에 마음을 쏟지만 오히려 멀어지게 되어, 진서를 쓴다고 해도 그 진수를 깨닫지 못하고 초서를 연습해도 미혹될 뿐이다. 또 초서를 조금 알고 예서의 법을 약간 전수받는다고 해도 편협하고 고루한 서예를 좋아하는 데 빠져들어 스스로 보편적인 법칙에 눈을 가린다. 그러니 [모든 서체에서] 마음과 손이 회귀하는 것은 근원이 동일하면서도 물결이 서로 다른 것과 같으며, [모든 필법에서] 집사전용(執使轉用)하는 기술이 나무는 하나이면서 가지가 나뉘는 것과 같은 것임을 어떻게 알겠는가?

加以趨變適時, 行書爲要, 題勒方畐,[77] 眞乃居先. 草不兼眞, 殆於專謹, 眞不通草, 殊非翰札. 眞以點畫爲形質,[78] 使轉爲情性.[79] 草以點畫爲情性, 使轉爲形質. 草乖使轉, 不能成字, 眞虧點畫, 猶可記文. 廻互雖殊, 大體相涉. 故亦傍通二篆, 俯貫八分,[80] 包括篇章,[81] 涵泳飛白.[82] 若毫釐不察, 則胡越殊風者焉. 至如鍾繇隸奇, 張芝草聖, 此乃專精一

77) 方畐(방폭): 네모진 전책(箋冊), 즉 쪽지나 책을 가리킨다. 고대에는 전고(典誥)나 조명(詔命)·표주(表奏) 등은 모두 네모진 쪽지나 책을 사용하였으므로, 전하여 중요한 문서를 가리킨다.

78) 形質(형질): 점과 획의 구조. 예를 들어 길고 짧음, 크고 작음, 높고 낮음, 성글고 치밀함 등을 가리킨다.

79) 使轉爲情性(사전위정성): '사전(使轉)'은 위아래 혹은 좌우로 끌어당기거나 곡선적인 요소가 들어가는 용필법을 가리키며, 뒤에 나오는 집사전용(執使轉用)과 관련이 있다. '정성(情性)은 점과 획 사이의 생동하는 억양이나 돈좌의 신묘한 기운을 조형화하는 것을 가리키며, 형질과 표리를 이룬다. 형질은 구조에 중심을 두므로 정적이며, 정성은 기운의 움직임에 중심을 두므로 동적이다.

80) 八分(팔분): 서체 이름, 진(秦)나라 도사인 상곡 출신의 왕차중(王次仲)이 만들었다. 예초(隸草)로서 법칙을 만들었으며, 글자가 팔(八) 자 모양으로 퍼져 있으므로 팔분이라는 이름이 붙었다고 한다.

81) 篇章(편장): 일반적으로 편적문장(篇籍文章)의 뜻으로 쓰이지만 여기에서는 문맥상 장초의 뜻으로 보는 것이 좋다.

82) 涵泳飛白(함영비백): '함영(涵泳)'은 몰두하다, 깊이 체험하다의 뜻을 지니고 있으며, '비백(飛白)'은 서체 이름이고, 동한의 채옹이 만들었으며 필세가 나르는 듯하고 글자의 획 안에 공백이 있다.

體, 以致絶倫. 伯英不眞, 而點畫狼藉, 元常不草, 使轉從橫. 自玆已降, 不能兼善者, 有所不逮, 非專精也.

　게다가 시세의 변화에 적합하게 따르는 데에는 행서가 으뜸이고, 중요한 문서에 써야 할 때에는 진서가 제일이다. 초서를 잘 쓰면서 겸하여 진서를 잘 쓰지 못하면 단정하게 써야 할 때 문제가 생기고 진서를 잘 쓰면서 초서에 통하지 못한다면 특히 서찰을 제대로 쓰지 못하게 된다. 진서는 점과 획이 모여서 형체를 이루고 붓의 움직임이 정취를 나타낸다. 초서에서는 점과 획이 정취를 나타내며, 붓의 움직임이 형체를 이룬다. 초서에서 붓의 움직임이 어그러지면 글자라고 할 수 없으나, 진서에서는 점과 획이 빠지더라도 여전히 글을 기록할 수 있다. 이처럼 상호 관계가 서로 다르지만 대체적으로 볼 때는 서로 보완적이다. 그러므로 대전과 소전에 두루 통하고 팔분을 익히며 장초를 포괄하고 비백을 깊이 이해하여야 한다. 이들을 조금이라도 잘 살피지 않고 소홀히 한다면 남쪽 지방과 북쪽 지방의 풍속이 다른 것처럼 되리라. 종요의 뛰어난 예서나 성인의 경지에 이른 장지의 초서와 같은 것들은 하나의 서체에만 정치하여 남보다 우수한 경지에 이른 것이다. 그런데 장지가 잘 쓰는 서체는 진서가 아니지만 [진서와 같은] 점과 획이 많이 흩어져 있고, 종요가 잘 쓰는 서체는 초서가 아니지만 [초서에서 사용하는] 용필의 움직임을 자유자재로 쓰고 있다. 이 이후로부터 여러 서체를 겸하여 잘 쓸 수 없는 사람은 다양한 서체를 구사하지 못하는 것이지 하나의 서체에만 정치하여서 그렇게 된 것이 아니다.

雖篆隸草章, 工用多變, 濟成厥美, 各有攸宜. 篆尙婉而通, 隸欲精而密, 草貴流而暢, 章務檢而便. 然後凜之以風神, 溫之以姸潤, 鼓之以枯勁, 和之以閑雅. 故可達其情性, 形其哀樂. 驗燥濕之殊節, 千古依然, 體老壯之異時, 百齡俄頃. 嗟乎, 不入其門, 詎窺其奧者也.

전서·예서·초서·장초의 기능과 작용은 다양한데, 그 아름다움을 보완하고 이루려면 각각 적절성을 지니고 있어야 한다. 전서는 아름다우면서도 원만한 것을 숭상하고, 예서는 정치하면서도 치밀한 것이 바람직하며, 초서는 물 흐르듯이 사방으로 펼쳐 나가는 것을 귀하게 여기고, 장초는 법도를 지키면서도 편리한 것에 힘써야 한다. 그런 뒤에 기운을 갖추어 늠름하게 하고, 예쁘고 윤택함을 통해 온화하게 하며, 메마른 듯 굳세게 함으로써 정신을 진작시키며, 여유롭고 우아함을 통해 조화롭게 해야 한다. 그러므로 성정(性情)을 전달하거나 슬프고 즐거운 감정을 조형화할 수 있는 것이다. 서로 다른 네 계절의 메마르거나 습기 차게 되는 변화를 확인해보면 [그 자체는] 영원히 변하지 않는데, 노년과 장년의 시간의 추이를 겪어보면 백 년도 잠깐이다. 아! 서예의 길에 들어서지 않고 어떻게 그 심오한 이치를 엿볼 수 있겠는가?

又一時而書, 有乖有合.83) 合則流媚, 乖則彫疎. 略言其由, 各有其五. 神怡務閑,84) 一合也, 感惠徇知,85) 二合也, 時和氣潤, 三合也, 紙墨相發,

83) 有乖有合(유괴유합): 글씨를 쓸 때에 정(情)과 경(景), 마음과 손이 서로 어긋나거나 상응하는 것을 가리킨다.

84) 神怡務閑(신이무한): 채옹(蔡邕)은 「필론(筆論)」에서 "서예는 [마음의] 발산이다. 서예를 쓰려면 먼저 회포를 발산하여야 하므로, 정성(情性)에 맡겨 놓은 후에 글을 써야 한다. 만약 일에 좇긴다면 중산에서 나는 토끼털로 만든 붓으로도 아름답게 쓸 수 없다. (書者散也, 欲書先散懷抱, 任情恣性, 然後書之. 若迫於事, 雖中山兎毫不能佳也)"고 하였다.

四合也. 偶然欲書, 五合也. 心遽體留, 一乖也, 意違勢屈, 二乖也, 風燥
日炎, 三乖也, 紙墨不稱, 四乖也, 情怠手闌, 五乖也. 乖合之際, 優劣互
差. 得時不如得器, 得器不如得志. 若五乖同萃, 思遏手蒙, 五合交臻,
神融筆暢. 暢無不適, 蒙無所從. 當仁者得意忘言,[86] 罕陳其要. 企學者
希風敍妙,[87] 雖述猶疎, 徒立其工, 未敷厥旨. 不揆庸昧, 輒効所明, 庶
欲弘旣往之風規, 導將來之器識. 除繁去濫, 覩迹明心者焉.

또 같은 때에 글씨를 써도 여건이 맞지 않는 때가 있는가 하면 맞
을 때가 있다. 여건이 맞으면 원활하고 아름답게 되지만 맞지 않으
면 시들어 조잡하게 된다. 그러한 상황을 간략하게 말하면 각기 다
섯 가지가 있다. 정신이 편안하고 일이 한가한 것이 첫 번째 알맞음
이요, 영감이 떠오르고 이해가 빨리 되는 것이 두 번째 알맞음이요,
계절이 온화하고 대기가 맑은 것이 세 번째 알맞음이요, 종이와 먹
이 서로 잘 받는 것이 네 번째 알맞음이요, 우연하게도 쓰고 싶은 마
음이 드는 것이 다섯 번째 알맞음이다. 마음은 급한데 몸이 따르지
않는 것이 첫 번째 어긋남이요, 뜻이 어그러져 기세가 오르지 않는
것이 두 번째 어긋남이요, 바람이 불어 날씨가 건조하고 햇볕이 뜨
거운 것이 세 번째 어긋남이요, 종이와 먹이 서로 어울리지 않는 것
이 네 번째 어긋남이요, 마음이 해이해지고 손이 나른한 것이 다섯
번째 어긋남이다. 어긋날 때와 알맞을 때에, 우열이 서로 차이 나게
된다. 좋은 때를 만나는 것은 좋은 도구를 얻는 것만 못하고 좋은 도

85) 感惠徇知(감혜순지): '혜(惠)'는 두루 통하는 지혜이다. '순(徇)'은 따른다는 뜻이며, '지(知)'는 '지
(智)'와 같고, 영감이나 지혜에 순응함을 말한다.

86) 當仁者得意忘言(당인자득의망언): '당인자(當仁者)'는 서예에서 업적을 이룬 사람을 가리킨다. '득
의망언(得意忘言)'은 『장자·외물』의 "말이라고 하는 것은 뜻을 나타내는 것이므로 뜻이 통했으
면 말을 잊어야 한다.(言者所以在意, 得意而忘言.)"는 구절에서 유래한다.

87) 企學者(기학자): 아직 학습 단계에 속하는 사람을 가리킨다.

구를 얻는 것은 뜻을 얻는 것만 못하다. 다섯 가지의 어긋남이 함께 모이면 생각은 막히고 손이 말을 안 듣게 되며, 다섯 가지 알맞음이 뒤섞여 겹치면 정신은 뻗어 나가고 붓질도 유창하게 된다. 유창하게 되면 생각한 대로 다 써지고, 손이 말을 안 들으면 생각한 대로 써지지 않는다. 인(仁)을 마주 대한 사람 [즉 서예의 도를 깨달은 사람]이 뜻을 얻게 되면, 그 수단인 말을 잊어 그 요체를 진술하는 경우가 거의 없다. [이에 비해] 도를 배우려고 하는 사람은 옛사람의 풍치를 사모하여 그 오묘한 경지를 설명하지만 진술하면 할수록 더욱 멀어지게 되는데, 부질없이 기교만 내세울 뿐 그 뜻을 제대로 펴내지 못하기 때문이다. 이에 나의 어리석음을 생각하지 않은 채 [지금까지] 해오던 것을 드러내고자 하니, 바라는 것은 서예에 관한 과거 앞선 사람들의 풍취와 규범을 넓히고 장래 배우는 사람들의 기량과 식견을 이끌어내는 것이며, 아울러 번거롭고 넘치는 것을 제거하여 필적을 보는 사람들이 마음으로 환히 깨닫는 것이다.

代有筆陣圖七行.[88] 中畵執筆三手, 圖貌乖舛, 點畫湮訛. 頃見南北流傳, 疑是右軍所制.[89] 雖則未詳眞僞, 尙可發啓童蒙. 旣常俗所存, 不藉編錄.

세상에 「필진도」라고 하는 글이 전해오는데 일곱 줄로 되어 있다. 그 안에 붓을 잡는 세 가지 방법이 그려져 있는데, 그림 모양이 잘못돼 있으며 점과 획이 없거나 잘못 쓰여 있다. 또 요즈음 남쪽 지방과

88) 代有筆陣圖七行(대유필진도칠항): '대(代)'는 '세(世)'이다. '필진도(筆陣圖)'는 글자를 쓰는 방법을 해석하였으며, 진(晋)대 위부인(衛夫人)이 지은 것으로 전해진다.

89) 앞의 것은 위부인이 지었다고 전해지는 「필진도」이고, 뒤의 것은 이 「필진도」 뒤에 왕희지가 첨부하여 쓴 「제위부인필진도후(題衛夫人筆陣圖後)」를 말한다.

북쪽 지방에 유통되는 것을 보았는데 [앞의 「필진도」에] 왕희지가 덧붙여 쓴 것 같다. 비록 진위를 확실히 알 수 없으나 그래도 초학자 를 계발할 수는 있다. 이미 세간에 존속하고 있으므로 다시 또 엮어 서 기록하지는 않겠다.

至於諸家勢評,90) 多涉浮華, 莫不外狀其形, 內迷其理, 今之所撰, 亦 無取焉.

여러 사람이 서예에 대하여 비평하는 경우 대부분 경박하고 화려 한데, 외면적으로 글자의 형태를 모두 묘사하고 있으나 내용 면에서 는 그 이치가 혼란스럽지 않은 것이 없으므로 지금 내가 지은 글에 서는 아무 것도 선택하지 않았다.

若乃師宜官之高名,91) 徒彰史牒, 邯鄲淳之令範,92) 空著縑緗.93) 曁乎 崔杜以來,94) 蕭羊以往,95) 代祀綿遠, 名氏滋繁. 或藉甚不渝, 人亡業顯,

90) 勢評(세평): 필세를 논하는 글로 널리 서론을 가리킨다.

91) 師宜官(사의관): 중국 후한 말의 서예가로 형주(荊州) 남양(南陽) 사람이다. 영제(靈帝)가 서예를 좋아하여 세상에서 글씨 잘 쓰는 사람을 홍도문(鴻都門)에 모았는데 수백 명에 달하였다. 그중 팔분체(八分體)로는 사의관이 최고라고 일컬어졌는데 큰 글자는 지름이 한 길이나 되었으며 작은 글자는 사방 한 치에 천 글자를 써 넣었다는 일화가 전해진다. 본서 위항『사체서세』(p.41) 참조.

92) 邯鄲淳之令範(한단순지영범): '한단순(邯鄲淳)'의 다른 이름은 축(竺)이고 자는 자숙(子叔)이며 삼 국시대 위나라 영천(潁川) 사람이다. 박학다재하여 서예는 팔체를 두루 잘 썼는데 특히 고문·대 전·팔분·예서에 정통하였다. '영범(令範)'은 모범이다.

93) 縑緗(겸상): '겸(縑)'은 좋은 비단이고 '상(緗)'은 옅은 황색 비단이며, '겸상'은 비단으로 짠 물건 을 가리킨다. 고대에는 비단으로 서질(書帙)을 만들었으므로, 서적을 대신하는 명칭으로 사용하기 도 한다.

94) 崔杜(최두): '최(崔)'는 최원(崔瑗)으로, 동한시대의 서예가이다. 본서 제1부 각주 76번과 장회관 『서단·중·신품』의 최원 조(p.202) 참조. '두(杜)'는 두도이고 자는 백도(伯度)이며 경조(京兆) 두 릉(杜陵) 사람이다. 초서를 잘 썼다. 본서 장회관『서단·중·신품』의 두도 조(p.200) 참조.

95) 蕭羊(소양): '소(蕭)'는 소자운(蕭子雲)이며, 자가 경교(景喬)이고 남조 양(梁)나라의 남난릉(南蘭陵) 사람이다. 26세에『진서(晉書)』를 저술한 후에 태자사인(太子舍人), 이부장사겸시중(吏部長史兼 侍中)을 지냈다. 저서에는『동관신기(東宮新記)』가 있다. 초서와 예서에 능했고 종요와 왕희지를

或憑附增價, 身謝道衰. 加以糜蠹不傳, 搜秘將盡, 偶逢緘賞, 時亦罕窺, 優劣紛紜, 殆難觀縷. 其有顯聞當代, 遺迹見存, 無俟抑揚, 自標先後.

사의관이 서예가로서 지닌 높은 명성 같은 것도 부질없이 역사서에서만 빛날 뿐이며, 한단순의 뛰어난 서예도 공허하게 서적에만 드러날 뿐이다. 최원과 두도 이래 소자운과 양흔 이전까지는 연대가 오래되었기 때문에 서예의 명인이 많다. 어떤 사람은 명성이 변하지 않아 죽은 뒤에 그 필적이 더욱 드러났지만, 어떤 사람은 권세에 의지하고 아부하여 값을 높였기 때문에 죽은 뒤에는 [자연스럽게] 명성이 시들어졌다. 게다가 문드러지거나 좀이 먹어 전해지지 않기도 하며, 누군가가 수집하고 비장하여 세상에서 다 없어지기도 하였는데, 간혹 우연히 감상할 수 있다고 해도 그때 제대로 작품의 가치를 알 수 있는 사람이 거의 없다면 우열이 분분하게 됨으로써 그 가치를 자세히 말할 수 없게 된다. 그러므로 당대에 평판이 드러나고 남긴 필적이 아직도 존재한다면 새삼스레 높이거나 깎아내릴 것 없이 절로 그 우열이 드러나게 된다.

且六文之作,96) 肇自軒轅,97) 八體之興,98) 始於嬴政,99) 其來尙矣, 厥用斯弘. 但今古不同, 姸質懸隔, 旣非所習, 又亦略諸. 復有龍蛇雲露之

본받았다. '양(羊)'은 양흔(羊欣)이고 자는 경원(敬元)이며 남조 송(宋)나라의 태산(泰山) 사람이다. 경적(經籍)을 널리 보았으며 특히 예서를 잘 썼다.

96) 六文(육문): 육서(六書)로 지사(指事)·상형(象形)·형성(形聲)·회의(會意)·전주(轉注)·가차(假借)를 가리킨다.

97) 軒轅(헌원): 황제(黃帝)를 가리키며, 그의 사관 창힐이 처음으로 서계를 만들었다고 전한다.

98) 八體(팔체): 진서의 팔체를 말하는데, 대전(大篆)·소전(小篆)·각부(刻符)·충서(蟲書)·모인(摹印)·서서(署書)·수서(殳書)·예서(隷書)이다.

99) 嬴政(영정): 곧 진시황(秦始皇)인데, 영(嬴)이 성이고 정(政)은 이름이다.

流,100) 龜鶴花英之類,101) 乍圖眞於率爾, 或寫瑞於當年, 巧涉丹靑, 工虧翰墨, 異夫楷式, 非所詳焉.

또 육문 [즉 한자]가 생긴 것은 헌원 때부터이며, 팔체 [즉 다양한 서체]가 흥성한 것은 진시황 때부터이므로 그 유래가 오래되었고 그 사용 범위도 상당히 넓다. 다만 과거와 현대가 서로 다르고 질박함과 아름다움에 현저한 차이가 있어서 이미 오늘날 익히는 바가 아니므로 또한 여기에서 생략하고자 한다. 또 용서·사서·운서·수로전과 같은 종류, 귀서·학두서·화서·영지서와 같은 부류는 가벼운 마음으로 언뜻 보이는 모습[眞]을 그렸거나 당년에 발생한 상서로운 일을 그린 것이어서, 기교가 그림에 가깝고 서예로서의 기법에는 어긋나 정통적인 법도와 다르므로 상세히 기술하지 않겠다.

代傳義之與子敬筆勢論十章,102) 文鄙理疎, 意乖言拙, 詳其旨趣, 殊非右軍. 且右軍位重才高, 調淸詞雅, 聲塵未泯,103) 翰牘仍存. 觀夫致一書陳一事, 造次之際, 稽古斯在. 豈有貽謀令嗣,104) 道叶義方,105) 章

100) 龍蛇雲露之流(용사운로지류): 용마가 지고 나온 그림에서 단서를 얻어 포희(庖犧)씨가 처음으로 용서(龍書)를 만들었다. 노나라 사람 당종(唐綜)은 한말 위초시대에 뱀이 자신의 몸을 휘감는 꿈을 꾸고 깨어나서 사서(蛇書)를 만들었다. 황제(黃帝)시대에 상서로운 구름으로 말미암아 운서(雲露書)를 만들었으며, 한나라 장제(章帝) 때에 조희(曹喜)는 수로전(垂露篆)을 만들었다.

101) 龜鶴花英之類(구학화영지류): 요(堯)임금 도당씨는 <헌원영구부도(軒轅靈龜負圖)>를 보고 구서(龜書)를 만들었으며, 학두서(鶴頭書, 학서鶴書로도 불림)와 언파서(偃波書)는 모두 조칙을 쓸 때에 사용되었다. 한나라에서는 이를 척일간(尺一簡)이라고 하였다. 하동(河東)의 산윤(山胤)이 화서(花書)를 만들었다. 한나라 무제(武帝) 때에 영지(靈芝) 세 줄기를 대궐 앞에 심은 뒤에 지방(芝房)의 노래를 부르고 영지서(靈芝書)를 만들었다.

102) 筆勢論(필세론): 『진사(晋史)』는 왕희지가 글을 써서 필법을 기술하였다고 하지 않았으며, 진사(陳思)의 『서원정화(書苑菁華)』에 처음으로 「왕우군필세론(王右軍筆勢論)」 12장을 싣고 있는데, 후학이 기술한 것으로 보인다.

103) 聲塵(성진): 불가에서는 색성향미촉법(色聲香味觸法)을 육진(六塵)이라 하는데, 성진은 곧 소리를 가리키며 여기서는 명성을 뜻한다.

104) 貽謀令嗣(이모영사): 자손과 후대에 가르침을 남기는 것을 말한다.

則頓躓,106) 一至於此. 又云與張伯英同學, 斯乃更彰虛誕. 若指漢末伯英, 時代全不相接, 必有晉人同號, 史傳何其寂廖. 非訓非經, 宜從棄擇.

세상에는 왕희지가 왕헌지에게 준「필세론」10장이 전해지는데 문장이 비속하고 논리가 엉성하며 [말하고자 하는] 뜻은 통하지 않고 용어가 졸렬하여 그 말하는 취지를 자세히 본다면 결코 왕희지가 지은 것이 아니다. 또 왕희지는 지위가 높고 재주가 뛰어나며 어조가 세련되고 언어는 고아하여 명성이 시들지 않은데다 그 필적이 아직까지 남아 있다. 서신 하나를 보낸 것이나 한 가지 일을 진술한 것을 보면, 아무리 급한 때라도 과거의 사실을 고려하면서 쓰고 있다. 아버지가 아들에게 서예를 가르치는데, 어떻게 말하는 것은 도리에 맞으면서 문장의 조잡함이 한결같이 이 지경에 이를 수 있는가? 또 장백영과 동학이라고 하였는데 이렇게 되면 그 황당함이 더욱 드러난다고 할 수 있다. 만약 한나라 말의 장지라고 한다면 시대가 전혀 [진(晉)나라와는] 맞지 않으므로 반드시 진나라 사람으로 같은 호를 지닌 사람이 있어야 하는데, 그렇다면 역사에서 어떻게 그렇듯 [아무런 기록도 없이] 고요할 수 있겠는가! 이는 제대로 된 가르침이나 경전이 될 만한 것이 아니므로 결코 선택하지 말아야 한다.

夫心之所達, 不易盡於名言, 言之所通, 尚難行於紙墨. 粗可髣髴其狀, 綱紀其辭. 冀酌希夷,107) 取會佳境, 闕而未逮, 請俟將來.

105) 道叶義方(도협의방): '협(叶)'은 부합하다는 의미이고, '의방(義方)'은『좌전(左傳)・은공(隱公)』삼년에 석작(石碏)이 간하기를 "신이 듣건대, 자식을 사랑하면 정의롭고 바른 것[義方]을 가르치고 간사함을 용납해서는 안 됩니다. (石碏諫曰, 臣聞, 愛子, 教之以義方, 弗納於邪)"라고 하였는데, 올바른 길을 뜻한다.

106) 章則頓躓(장즉돈휴): 서예의 구도법을 논술하면 막히고 빠진 것이 많음을 가리킨다.

107) 希夷(희이):『노자』14장에 "보아도 보이지 않는 것을 이(夷)라 하고 들어도 들리지 않는 것을

마음으로 깨달은 것을 말로 다 표현하기는 어려우며, 말로 소통할 수 있는 것을 글로 나타내는 것도 어렵다. 그럼에도 조잡하게나마 그 모습을 비슷하게 드러내거나 그 말을 요약할 수는 있다. [그러므로 이 글을 통해] 심오한 서예의 도를 참작하여 그 뛰어난 경지를 깨닫기 바라며, 빠져서 언급하지 못한 부분은 장래의 가르침을 기다리겠다.

今撰執使轉用之由, 以袪未悟. 執謂深淺長短之流是也.[108] 使謂縱橫牽掣之類是也.[109] 轉謂鉤鐶盤紆之類是也.[110] 用謂點畫向背之類是也. 方復會其數法, 歸於一途, 編列衆工, 錯綜群妙, 擧前賢之未及, 啓後學於成規, 窺其根源, 析其枝派. 貴使文約理瞻, 迹顯心通, 披券可明, 下筆無滯. 詭詞異說, 非所詳焉.

이제 집(執)·사(使)·전(轉)·용(用)의 이치를 기록하여 이를 이해하지 못하는 사람의 의혹을 없애도록 하겠다. 집은 높고 낮은 것을 말하는데 붓을 지면에서 짧게 잡느냐 길게 잡느냐 하는 집필법이다. 사는 내려 긋거나 옆으로 긋는 것을 말하는데, 붓을 상하좌우로 끌어당기는 용필법이다. 전은 갈고리나 고리를 말하는데, 선을 꺾거나 구부리는 전절법이다. 용은 점과 획을 말하는데, 이들을 서로 마주

희(希)라고 한다. (視之不見名曰夷, 聽之不聞名曰希)"고 하였는데, 심오한 도리를 말한다.

108) 執謂深淺長短之流(집위심천장단지류): '집(執)'은 집필을 말한다. 서위(徐渭) 「필법요지(筆法要旨)」에 "붓대를 잡을 때는 얕고 깊음, 길고 짧음을 알아야 한다."고 하였는데 '천(淺)'은 종이에서 조금 떨어진 것이고 '심(深)'은 종이에서 많이 떨어진 것이다. '장(長)'은 필두가 길어 종이에서 많이 떨어진 것이고, '단(短)'은 필두가 작아 종이에서 조금 떨어진 것이다.

109) 使謂縱橫牽掣之類(사위종횡견체지류): '사(使)'는 운필을 말한다. '종횡견체(縱橫牽掣)'에서 '종'은 직선으로 내려 긋는 것이고 '횡'은 옆으로 긋는 것이며 '견체'는 잡아당겨 긋는 것을 가리킨다.

110) 轉謂鉤鐶盤紆之類(전위구환반우지류): '구환(鉤鐶)'은 용필법에서 각이 지게 하거나 붓을 잡아당겨 돌리는 것이고, '반우(盤紆)'는 돌려서 굽게 하거나 꺾어지게 하는 것이다. 위의 '사(使)'가 직선을 긋는 용필법인 데 비하여 '전(轉)'은 곡선을 긋는 법이다.

보게 하거나 서로 등지게 하는 배치법이다. 그리하여 다시 그 여러 가지 기법을 결합하여 하나의 원리로 귀결시키고 많은 기교를 계열화하며 다양한 수법을 종합하여, 앞 시대 현인들이 미처 생각하지 못한 부분을 드러내 보완하고 후학들에게는 완성된 법도를 깨우쳐 주기 위해 그 근원적인 것을 탐구하고 확장된 유파를 분석하고자 한다. 문장은 간략하지만 이치는 풍부하며 글을 한 번 보면 마음으로 확실히 이해할 수 있고 두루마리를 펼치면 [기법의 설명이] 분명하여 붓을 댈 때에 막힘이 없는 것을 귀하게 여기고, 궤변적인 말이나 이상한 주장은 상술하지 않겠다.

然今之所陳, 務裨學者. 但右軍之書, 代多稱習, 良可據爲宗匠, 取立指歸. 豈唯會古通今. 亦乃情深調合. 致使摹榻日廣, 硏習歲滋. 先後著名, 多從散落, 歷代孤紹,[111] 非其效歟.

그런데 지금 진술하는 것은 배우는 사람들을 힘써 돕고자 하는 것이다. 다만 왕희지의 서예는 세상에서 대부분 칭송하며 익히는 것이므로 진실로 이에 의지하여 서예 최고의 모범으로 삼아 서예가 지향하는 귀착점으로 삼을 만하다. 그것이 어찌 고금의 서예를 깨닫고 통달하기만 하였겠는가? 이는 곧 감정이 심원하게 발현되고 격조가 [자연조화의 질서에] 부합하는 것이기도 하다. 그리하여 임서하며 베끼는 것이 날이 갈수록 많아지고 연구하며 익히는 것이 세월이 갈수록 더욱 늘어나고 있다. [왕희지] 앞뒤의 저명한 서예 작품들이 대부분 흩어져 없어졌는데도 역대에 홀로 이어져 존속하고 있는 것을

111) 孤紹(고소): 홀로 가법을 전수받는 것으로 왕희지의 서예를 가리킨다.

보면, 그 효험이 드러나는 것이 아니겠는가?

試言其由, 略陳數意. 止如樂毅論,[112] 黃庭經,[113] 東方朔畵讚,[114] 太師箴,[115] 蘭亭集序,[116] 告誓文,[117] 斯幷代俗所傳, 眞行絕致者也. 寫樂毅則情多怫鬱, 書畵讚則意涉瑰奇, 黃庭經則怡懌虛無,[118] 太師箴又從橫爭折. 暨乎蘭亭興集, 思逸神超, 私門誡誓, 情拘志慘. 所謂涉樂方笑, 言哀已歎. 豈惟駐想流波, 將貽噕嗳之奏,[119] 馳神睢渙,[120] 方思藻繪之文. 雖其目擊道存, 尙或心迷義舛, 莫不强名爲體, 共習分區. 豈知情動

112) 樂毅論(악의론): 삼국시대 위나라의 하후현(夏候玄)이 지은 것을 왕희지가 영화 4년(348)에 소해(小楷)로 썼는데, 44줄로 되어 있다. 악의는 전국시대 연(燕)나라의 장군으로 당시 강대국이던 제(齊)나라를 무찌른 공을 세웠으나 후에 모함을 받아 조(趙)나라로 도망가지 않으면 안 되었다. 「악의론」은 악의의 인물됨을 논한 글이다. 저수량(褚遂良)은 <악의론>의 필세가 정묘하면서도 모든 법칙을 두루 갖추고 있어 왕희지의 해서 중 으뜸가는 것이라고 평하였는데 진적은 전하지 않는다.

113) 黃庭經(황정경): 『황정경』은 도가의 수양법을 기술한 경전으로 「내경경(內景經)」과 「외경경(外景經)」 두 가지로 되어 있는데 왕희지가 쓴 것은 「외경경」이며, 소해로 썼고 모두 60줄이다. 지영(智永)・구양순(歐陽詢)・우세남(虞世南)・저수량의 모본이 있으며, 저수량은 왕희지의 해서 중 두 번째 가는 것이라고 평하였다.

114) 東方朔畵讚(동방삭화찬): 한무제 때 골계(滑稽)로 유명하였던 동방삭의 초상화에 대한 찬(讚)으로, 진(晉)나라 하후담(夏候湛)의 글을 왕희지가 소해로 썼으며 모두 33줄이다. 진적은 전하지 않으며 저수량은 이를 해서 중 세 번째의 위치에 놓았다.

115) 太師箴(태사잠): 삼국시대 위나라 혜강(嵇康)의 글을 왕희지가 해서로 쓴 것이라고 전해지며, 지금 전하지 않아 내용을 확인하기 어렵다.

116) 蘭亭集序(난정집서): 동진 목제(穆帝) 영화(永和) 9년(353) 회계산의 난정에서 왕희지・사안(謝安)・손작(孫綽) 등 당시의 명사들이 모여 계제(禊祭)를 지내면서 시를 지었는데, 왕희지는 직접 이에 대한 서를 썼다. 모두 28줄 324자로 된 행서이며 <난정서(蘭亭序)>・<난정연집서(蘭亭宴集序)>・<임하서(臨河序)>・<계서(禊序)>・<계첩(禊貼)>이라고도 한다. 당 태종의 유언에 따라 함께 부장(副葬)되어 진적은 전하지 않으며, 풍승소(馮承素)・저수량・우세남의 모본이 있다.

117) 告誓文(고서문): 왕희지가 직접 짓고 쓴 글로 그 내용은 자신의 정적인 왕술(王述)과 다투다가 질병을 이유로 은퇴하면서 다시는 관직에 나아가지 않을 것을 조상에게 고하고 맹세한 글이다. 진적은 전해지지 않는다.

118) 虛無(허무): 『회남자(淮南子)・정신훈(精神訓)』에 "허무라고 하는 것은 도가 머무르는 곳이다. (虛無者道之所居也)"라고 하였다.

119) 噕嗳(천원): 『예기(禮記)・악기(樂記)』의 "마음에 즐거움을 느끼는 사람은 그 소리가 화평하며 여유롭다. (其樂心感者, 其聲噕以緩)"에 근거한다. '원(嗳)'은 '완(緩)'의 잘못인 것 같다.

120) 睢渙(수환): '수(睢)'와 '환(渙)' 모두 강의 이름이다.

形言, 取會風騷之意, 陽舒陰慘, 本乎天地之心. 旣失其情, 理乖其實,
原夫所致, 安有體哉.

　이제 한 번 그 자초지종을 말하고자 하는데 몇 가지 생각을 간략
하게 진술하겠다. <악의론>·<황정경>·<동방삭화찬>·<태사
잠>·<난정집서>·<고서문>과 같은 것들은 모두 세상에 전해지
는 것으로 가장 뛰어난 진서와 행서이다. <악의론>을 쓸 때에는
마음에 답답한 점이 많았고, <동방삭화찬>을 쓸 때에는 생각이 기
괴한 것에 이끌렸으며, <황정경>에서는 도가의 허(虛)와 무(無)의
경지를 기쁘게 여겼고 <태사잠>에서는 [세상 모습의] 분쟁과 기복
을 종횡무진으로 서술하였다. <난정집서>에 이르러서는 정신이 이
세상을 아득히 초월하였고, 집안사람들에게 경계하고 맹서하는 <고
서문>에서는 감정이 억울하고도 참담하였다. 이른바 즐거워지면 곧
바로 웃고 슬픔을 말하면 곧 탄식한다는 것[과 같은 현상이 그가 도
달한 예술의 경지]이다. 어떻게 흐르는 물에 생각을 집중해야만 화
평하고 한가로운 곡을 연주할 수 있으며, 수(睢)강과 환(渙)강의 아름
다운 모습에 [정신이] 이끌려야만 아름다운 문양을 수놓은 직물이
생각나겠는가? 이처럼 [왕희지의 서예를] 보면 서예의 도가 갖추어
져 있음을 한 눈에 알 수 있는데도, 어떤 사람은 여전히 마음에 의혹
이 들어 논의를 잘못함으로써 억지로 무슨 서체라고 이름 짓고는 이
를 함께 학습하면서도 유파를 나누지 않음이 없다. [왕희지의 서예
는] 감정이 움직여 언어를 조형화한 것으로『시경』의 풍(風)과 초나
라의 소(騷)가 감정의 표현이라는 취지를 깨달은 것이며, 날씨가 따
뜻하면 마음이 펼쳐지고 날씨가 음산하면 마음이 참담하게 되는 것
처럼 [서예의 용필도] 천지의 마음에 근본하여 이루어진 것임을 그

러한 사람이 어떻게 알겠는가! [이를 모른다면 왕희지 서예의] 본질을 놓치고 또 이론도 실제에서 벗어나게 되는데, 어떻게 [왕희지가] 도달한 경지를 살피건대 어떻게 그들이 말하는 [인위적인] 서체 따위가 있겠는가!

夫運用之方, 雖由己出, 規模所設, 信屬目前, 差之一毫, 失之千里, 苟知其術, 適可兼通. 心不厭精, 手不忘熟. 若運用盡於精熟, 規矩闇於胸襟,[121] 自然容與徘徊, 意先筆後. 瀟灑流落, 翰逸神飛. 亦猶弘羊之心, 豫乎無際,[122] 庖丁之目, 不見全牛.[123]

운필하는 방법이 비록 자신으로부터 나오는 것이지만 설정된 본보기가 눈앞에 있는데, 조금이라도 어긋나게 되면 나중에는 천리의 차이가 발생하고 법칙을 제대로 알면 꼭 여러 서체를 겸하여 통달할 수 있다. 마음으로는 정치한 것을 싫어하지 않고 손으로는 능숙하게 되는 것을 잊지 않아야 한다. 붓의 운필법이 마음의 정치함과 손의 능숙함을 극도로 추구하고 가슴속에 서예의 법칙이 가만히 떠오르게 되면, 붓은 자연스럽고 여유롭게 오가게 되어 마음먹은 대로 붓이 움직인다. 이때 마음은 소쇄하고 유려한 경지가 되므로, 필치는 표일하고 정신은 비양한다. 또한 [이재(理財)에 밝은 후한시대의] 상

121) 闇(암): '諳(암)'과 통하며, 외우다 또는 암송하다의 뜻을 지니는데, 여기에서는 단순히 암송하는 것이 아니라 숙련하여 자연스럽게 떠오르는 것을 말한다.

122) 弘羊之心豫乎無際(홍양지심예호무제): 『한서(漢書)·식화지(殖貨志)』에 따르면, 낙양(洛陽) 상인의 아들인 상홍양(桑弘羊)은 매우 총명하고 민첩하여 다른 사람들과 이재에 관한 이야기를 하면 주판을 사용하지 않고 마음속으로 용건을 계산하면서도 추호도 틀리지 않게 할 수 있었다고 한다.

123) 庖丁之目, 不見全牛(포정지목, 불견전우): 『장자(莊子)·양생주(養生主)』에 "처음 신이 소를 잡을 때에 보이는 것이라고는 소 아닌 것이 없었습니다. 삼 년이 지난 후에는 소가 전혀 보이지 않았습니다. (始臣之解牛之時, 所見無非牛者, 三年之後, 未嘗見全牛也)"로 되어 있는데, 뒷날 기예가 숙련된 경지에 들어감으로써 마음으로 터득하고 손이 이에 응하는 것을 비유하게 되었다.

홍양의 마음처럼 뚜렷한 단서가 없는데도 잘 예견할 수 있게 되며, 포정의 눈처럼 대상이 전혀 소로 보이지 않게 된다.

嘗有好事, 就吾求習, 吾乃粗擧綱要, 隨而授之, 無不心悟手從, 言忘意得. 縱未窺於衆術, 斷可極於所詣矣. 若思通楷則, 少不如老, 學成規矩, 老不如少. 思則老而逾妙, 學乃少而可勉. 勉之不已, 抑有三時. 時然一變, 極其分矣. 至如初學分布, 但求平正, 旣知平正, 務追險絶. 旣能險絶, 復歸平正. 初謂未及, 中則過之, 後乃通會. 通會之際, 人書俱老.

일찍이 배우기 좋아하는 사람이 나에게 와서 배우기를 청하기에 서예의 개요를 대략 들어 순서대로 그에게 전수하였는데, 마음으로 깨닫고 손으로도 그대로 따르지 않음이 없었으며, 내 말의 개념적인 이해를 넘어 그 참뜻을 터득하였다. 여러 가지 기법을 다 깨우치지는 못하였더라도 단연 그 추구하는 것에서는 최고의 경지에 이를 수 있었다. 서예의 규범을 이해하는 것과 같은 일은 젊은이가 노인만 못하고, 서예의 법칙을 배우는 일은 노인이 젊은이만 못하다. 이해력은 나이가 들수록 더욱 뛰어나게 되지만 배우는 것은 젊어야지 근면하게 할 수 있기 때문이다. 근면하게 노력하여 쉬지 않는다고 해도 세 번의 단계가 있다. 때가 되면 완전히 변하게 되는데, 그 때마다 분수를 극도로 발휘하도록 해야 한다. 처음 배치와 구도를 배우는 것과 같은 때에는 평정함만을 추구하다가, 평정할 줄 알게 되면 험절함을 힘써 추구해야 한다. 또 험절하게 쓸 수 있으면 다시 평정함으로 돌아와야 한다. 처음 단계는 미치지 못한 것이고 중간 단계는 넘친 것이며 마지막 단계가 바로 융회관통의 단계이다. 융회관통한 때에 사람과 서예 모두가 노련하게 된다.

仲尼云, 五十知命, 七十從心.124) 故以達夷險之情, 體權變之道. 亦猶謀而後動,125) 動不失宜, 時然後言,126) 言必中理矣. 是以右軍之書, 末年多妙, 當緣思慮通審, 志氣和平, 不激不厲, 而風規自遠. 子敬已下, 莫不鼓努爲力,127) 標置成體. 豈獨工用不侔. 亦乃神情懸隔者也.

공자는 "쉰 살에 천명을 알게 되었고 일흔 살에 마음대로 하여도 법도를 넘지 않았다"고 하였다. 그러므로 사람은 평정하고 험절한 정황을 거쳐야지 비로소 다양한 변화의 도리를 깨우치게 된다. 이는 또한 잘 생각한 뒤에 움직여야 움직여도 실수가 없으며, 때가 된 후에 말하여야지 말하는 것이 반드시 이치에 들어맞게 되는 것과 같은 것이다. 따라서 왕희지의 서예는 말년에 뛰어난 것이 많았는데, 그것은 응당 사려가 깊어 [모든 것을] 잘 살피고 마음이 온화하고 평정을 유지하여 과격하지도 않고 사납지도 않아서 품격과 도량이 절로 심원하게 되었기 때문이다. 이에 비해 왕헌지 이하는 억지로 세차게 힘을 써서, 두드러지게 나타나는 것을 자신의 서체로 삼고 있다. 어떻게 기술만 왕희지에 대등하지 못하였겠는가! 정신 역시 현저하게 차이가 있는 것이다.

或有鄙其所作, 或乃矜其所運. 自矜者將窮性域, 絶於誘進之途, 自鄙

124) 五十知命七十從心(오십지명칠십종심):「논어(論語)·위정(爲政)」에 "내가 열다섯 살 때에 학문에 뜻을 두고 서른 살이 되어 주관이 확립되고, 마흔 살이 되어 미혹되지 않게 되었으며, 쉰 살이 되어서는 천명을 알게 되었고, 예순 살이 되자 어떤 일을 들어도 이해하게 되었으며, 일흔 살이 되어서는 마음먹은 대로 행하여도 법도를 벗어나지 않게 되었다. (吾十有五而志於學, 三十而立, 四十而不惑, 五十而知天命, 六十而耳順, 七十而從心所欲不逾矩)"고 하였다.

125) 謀而後動(모이후동): 이 구절은『주역·계사·상』의 "논의한 뒤에 행동한다. (議之而後動)"에 근거하고 있다.

126) 時然後言(시연후언): 이 구절은『논어·헌문』의 "선생님께서는 때가 된 후에 말씀하시므로, 사람들이 그 말씀을 싫어하지 않는다. (夫子時然後言, 人不厭其言)"에 근거하고 있다.

127) 鼓努(고노): '고노(鼓怒)'와 같으며 물이 세차게 파도를 일으키는 모양이다.

者尚屈情涯, 必有可通之理. 嗟乎, 蓋有學而不能, 未有不學而能者也.
考之卽事, 斷可明焉.

　간혹 자신의 서예를 비하하는 사람이 있는가 하면, 또 자신의 필적에 자만하는 사람도 있다. 자만하는 사람은 주어진 본성의 한계에 부딪혀 더욱 발전시킬 수 있는 길이 끊길 것이고, 스스로 비하하는 사람은 감정의 벽에 부딪혀 꺾이기도 하지만 반드시 더욱 발전시킬 수 있는 방법을 얻을 것이다. 아! 일반적으로 말한다면 모든 일이라는 것이 배우고도 [최고의 경지에] 이를 수 없는 경우는 있으나 배우지 않고도 이를 수 있는 경우는 없다. 눈앞의 일을 생각해보아도 분명한 일이다.

　然消息多方, 性情不一, 乍剛柔以合體, 忽勞逸而分驅. 或恬澹雍容, 內涵筋骨, 或折挫槎蘖,[128] 外曜鋒芒. 察之者尚精, 擬之者貴似. 況擬不能似, 察不能精. 分布猶疎, 形骸未檢, 躍泉之態, 未覩其姸, 窺井之談, 已聞其醜. 縱欲搪突羲獻, 誣罔鍾張, 安能掩當年之目, 杜將來之口. 慕習之輩, 尤宜愼諸.

　그러나 서체의 변화는 다양하고 서예가의 성정도 똑같지 않으므로 어떤 때는 강함과 부드러움이 서로 보완하며 통일된 형체를 추구하고 어떤 때는 신속하게 하거나 느긋하게 하여 모습을 달리하기도 한다. [훌륭한 서체는] 혹 담박하고 온화하면서도 안으로는 근골을 간직하고 혹은 꺾이거나 비스듬하게 잘린 그루터기에서 나온 싹처

128) 槎蘖(사얼): 장형(張衡)의 「동경부(東京賦)」에 "산에는 그루터기에서 나온 싹이 없네. (山無槎蘖)" 라 하였는데 비스듬하게 자른 것을 '사(槎)'라 하며, 베었는데 다시 나는 싹을 '얼(蘖)'이라고 한다. 여기에서 '사얼(槎蘖)'은 그루터기에서 새로 돋은 싹처럼 날카로운 모양을 말한다.

럼 곁에 붓 끝을 드러내기도 한다. 그러므로 잘 살펴서 배우려는 사람은 정밀하게 관찰하는 것을 제일로 치고 임서하는 사람은 그대로 비슷하게 하는 것을 중요하게 여긴다. 하물며 임서하면서 비슷하게 할 수 없고 관찰을 정밀하지 않음에랴. 그렇게 되면 글자의 구성과 배치가 엉성하며 모양이 법도에 맞지 않게 되므로, 용이 못에서 뛰어오르는 모습[이라고 그들이 자랑하는 서예]에서도 그 아름다움을 볼 수 없고, [서시(西施)가] 우물을 엿보는 모습이라는 이야기에서도 그 추한 면만 들을 수 있을 뿐이다. 이런 사람들이 비록 왕희지와 왕헌지에 필적하려 하고 종요와 장지의 가치를 기만하여 떨어뜨리고자 한들 어찌 당대 사람들의 눈을 가리고 후대 사람들의 입을 막을 수 있겠는가! 이들을 흠모하여 배우려는 사람들은 더욱 신중하여야만 한다.

至有未悟淹留,129) 偏追勁疾, 不能迅速, 翻效遲重. 夫勁速者超逸之機, 遲留者賞會之致. 將反其速, 行臻會美之方, 專溺於遲, 終爽絶倫之妙. 能速不速, 所謂淹留, 因遲就遲, 詎名賞會. 非夫心閑手敏, 難以兼通者焉.

붓을 천천히 움직이는 법을 깨닫지 못하여 오로지 굳세고 빠른 것만을 추구하거나, 붓을 신속하게 움직일 줄 몰라 도리어 느리고 무거운 필치를 모방하는 경우가 있다. 굳세고 빠르게 붓을 놀리면 초탈하면서 표일하게 되는 계기가 되고, 느려서 멈추는 듯이 붓을 놀

129) 淹留(엄류): 용필이 느리고 삽(澀)한 것인데, 삽은 붓이 매끄럽게 나아가는 것을 방지하기 위해 역세(逆勢)를 취하는 것을 말한다. 한나라의 채옹(蔡邕)은 「석실신수필세(石室神授筆勢)」에서 "서예에 두 가지 법이 있는데 하나는 질속이고 다른 하나는 삽이다. 질속과 삽의 두 법을 터득하면 서예가 아주 오묘한 경지에 이르게 된다. (書有二法, 一曰疾, 二曰澀, 得疾澀二法, 書妙盡矣)"고 하였고, 왕희지는 「필세론십이장(筆勢論十二章)」에서 "느린 용필은 형세를 확정하는데, 바쁘게 용필하면 그 법도를 잃게 된다. (緩筆定其形勢, 忙則失其規矩)"고 하였다.

리면 감상 가치가 뛰어난 운치를 지니게 된다. [느리게 쓰는 것을 깨달은 사람이] 속필에 돌아가 쓴다면 곧 미를 깨닫는 길에 이르게 되는데, 오로지 느린 것에만 빠지면 끝내 남달리 뛰어난 경지를 잃게 된다. 빠르게 쓸 수 있는데도 빠르게 쓰지 않는 것이 이른바 붓을 천천히 움직이는 것이며, 느리게 쓰기 시작해서 끝까지 느리게 쓴다면 어떻게 감상할 만한 가치가 있겠는가! 마음이 여유롭고 손이 민첩하지 않으면 엄류와 경질 둘 다에 통달하기 어렵다.

假令衆妙攸歸, 務存骨氣, 骨旣存矣, 而遒潤加之. 亦猶枝幹扶疏, 凌霜雪彌勁, 花葉鮮茂, 與雲日而相暉. 如其骨力偏多, 遒麗蓋少, 則若枯槎架險, 巨石當路, 雖妍媚云闕, 而體質存焉. 若遒麗居優, 骨氣將劣, 譬夫芳林落蘂, 空照灼而無依, 蘭沼漂萍, 徒青翠而奚托. 是知偏工易就, 盡善難求.

가령 여러 가지 오묘한 기법에 통달했다 하더라도 또한 골기를 갖추는 데 힘써야 하며, 골기가 갖추어지면 세련미를 덧붙여야 한다. 가지와 줄기가 우거지려면 서리나 눈을 떨쳐내면서 더욱 굳건해져야 하고, 꽃과 잎이 아름답고 무성해지려면 구름이나 햇빛 속에서도 빛나야 하는 것과 같다. 골력만이 많고 세련미가 많이 떨어지면 마른 나무가 험난한 지형에 비스듬하게 놓여 있고 큰 돌이 길을 가로막고 있는 것과 같아 비록 아름다움이 결여되어 있다고 하더라도 본질은 갖추게 된다. 그러나 세련됨이 앞선다면 골기가 떨어질 터인데, 아름다운 숲속에 떨어지는 꽃잎처럼 부질없이 찬란하게 빛날 뿐 의지할 곳이 없고 멋있는 연못 위에 떠 있는 부평초에 비유할 수 있을 뿐이므로 한갓되이 푸르기만 할 뿐 무엇에 기탁할 것인가? 이로써

하나만 뛰어나게 되는 것은 쉬우나 둘 다 잘하는 것은 추구하기 어려움을 알 수 있다.

雖學宗一家, 而變成多體, 莫不隨其性欲, 便以爲姿. 質直者則俓侹不遒,[130] 剛很者又掘强無潤, 矜斂者弊于拘束, 脫易者失於規矩, 溫柔者傷於軟緩, 躁勇者過於剽迫, 狐疑者溺於滯澁, 遲重者終於蹇鈍, 輕瑣者染於俗吏. 斯皆獨行之士, 偏翫所乖.

어떤 대가를 스승으로 하여 배운다고 하더라도 여러 가지 모습을 이루게 되는데, 그 사람의 본성에 의거하여 자기 고유의 서예 형태를 이룰 수밖에 없게 된다. 솔직한 사람은 직선적이어서 세련됨이 부족하고, 까다로운 사람은 또 고집이 세서 윤택하지 못하며, 꼼꼼한 사람은 법칙에 구애되는 폐단이 많고, 경솔한 사람은 법도에서 벗어나기 쉬우며, 성격이 온화한 사람은 유약하고 느슨한 것이 흠이고, 조급한 사람은 침착하지 못한 잘못을 저지르며, 의심이 많은 사람은 용필이 막혀 느려지고, 느리고 둔한 사람은 굼뜨고 둔중하게 끝나며, 경박하고 잔단 사람은 세속적 관리가 쓰는 글씨체의 영향을 받기 쉽다. 이것은 모두 외곬에 치우친 성격을 지닌 사람들이 오로지 어그러진 것을 좋아하기 때문이다.

易曰, 觀乎天文, 以察時變, 觀乎人文, 以化成天下,[131] 況書之爲妙, 近

130) 遒(주): 굳건하다는 뜻이나 솔직한 사람의 경우와 어울리지 않으므로 앞에 나온 '주윤(遒潤)', 즉 세련미로 보았다.

131) 觀乎~天下(관호~천하): 이 구절은 『주역·비괘(賁卦)』의 단사(彖辭)로 성인의 교화를 나타내는 데, 서예도 자연의 조화를 본받아 세상 만물에서 그 단서를 끌어내는 것임을 밝히기 위하여 인용되었다.

取諸身.132) 假令運用未周, 尙虧工於祕奧, 而波瀾之際, 已濬發於靈臺.133) 必能傍通點畫之情, 博究始終之理, 熔鑄蟲篆, 陶均草隸. 體五材之幷用,134) 儀形不極, 象八音之迭起,135) 感會無方.

주역에서는 "자연 현상을 관찰하여 계절의 변화를 알고 인류의 문화를 관찰하여 온 세상 사람들을 교화 육성한다."고 하였는데, 더구나 서예의 오묘함으로 말한다면 가까이는 몸에서 터득하[고 멀리는 사물에서 터득하]는 것이다. 가령 붓의 운용이 주밀하지 않아 아직 서예의 심오한 경지에 이르지 못한다고 할지라도 운필의 약동은 이미 마음[의 깊은 곳]에서부터 발양하고 있다. 그러므로 점과 획의 모습에 두루 정통하고, 시작하고 끝내는 이치를 널리 탐구하여 충서와 전서를 잘 쓰고, 초서와 예서를 잘 빚어낼 수 있어야 한다. 오재를 다 잘 쓰는 것을 체득하면 삼라만상의 형태를 끝없이 만들 수 있고, 팔음을 조화롭게 번갈아 잘 사용하면 감상의 운치가 무한하게 되는 것과 같다.

至若數畫幷施, 其形各異, 衆點齊列, 爲體互乖. 一點成一字之規, 一字乃終篇之准. 違而不犯, 和而不同. 留不常遲, 遣不恒疾. 帶燥方潤, 將濃遂枯. 泯規矩於方圓, 遁鉤繩之曲直, 乍顯乍晦, 若行若藏. 窮變態於毫端, 合情調於紙上, 無間心手, 忘懷楷則, 自可背羲獻而無失, 違鍾張

132) 近取諸身(근취저신):『주역·계사·하』에 "가까이로는 몸에서 터득하고 멀리는 사물에서 터득한다. (近取諸身, 遠取諸物)"라고 하였는데, 서예의 오묘함은 문자가 창제될 때부터 사람 자신, 즉 사람의 마음과 손의 교묘한 작용으로부터 유래되는 것임을 말해주고 있다.

133) 靈臺(영대): 마음. 여기에서는 사상과 감정을 가리킨다.

134) 五材(오재): 금(金)·목(木)·수(水)·화(火)·토(土)를 말한다.

135) 八音(팔음): 금(金)·석(石)·토(土)·혁(革)·사(絲)·목(木)·포(匏)·죽(竹)으로 만든 악기에서 나는 소리를 말한다.

而尙工. 譬夫絳樹靑琴,[136] 殊姿共艷, 隨珠和璧, 異質同姸. 何必刻鶴圖
龍, 竟慙眞體, 得魚獲兎, 猶吝筌蹄.[137]

　　여러 획을 나란히 긋는 것과 같은 경우 그 형태가 각기 다르며,
여러 점을 나란히 찍을 때에도 그 형태가 서로 다르게 된다. 하나의
점이 찍힐 때 한 글자의 규범이 되며 하나의 글자는 전체 글의 본보
기가 된다. [임서할 때에 체본과] 다르면서도 근본 원칙에 어긋나지
않고, 조화를 이루면서도 똑같이 되어서는 안 된다. 천천히 쓰면서
도 언제나 느려서는 안 되고, 자유롭게 쓰면서도 언제나 빨라서는
안 된다. 먹이 메마른 듯하면서도 윤택하여야 하며 진한 듯하면서도
연한 색채를 띠어야 한다. 원필이나 방필을 사용할 때에 일체의 법
칙을 잊어야 하며, 굽은 선이나 곧은 선의 형태를 그을 때에도 일체
의 규범이 드러나지 않게 하여, 분명하기도 하고 어슴푸레 하기도
하며, 드러나기도 하고 숨은 듯하기도 해야 한다. 그리하여 붓 끝에
서 변화무쌍함이 드러나야 하고 종이 위에 정취가 다 드러나서 마음
과 손이 완전히 합치하고 법도를 잊는 경지에 이르면, 절로 왕희지·
왕헌지와 달라져도 잘못됨이 없고, 종요와 장지에 어긋나도 오히려
뛰어날 수 있게 된다. 비유하자면 강수와 청금은 서로 자태가 다르
지만 다 아름다우며, 수(隋)나라 제후의 구슬과 화씨벽의 재질은 달
라도 똑같이 고운 것과 같다. 그러니 무엇 때문에 학을 새기고 용을

136) 絳樹靑琴(강수청금): '강수(絳樹)'는 고대의 미녀이다. 유견오(庾肩吾)의 「영미인(咏美人)」 시에
　　"강수와 서시는 모두 얼굴과 자태가 아름다웠네(絳樹及西施, 俱是好容儀)"라 하였다. '청금(靑
　　琴)'도 고대의 미녀이다. 『한서(漢書)·사마상여전(司馬相如傳)에 "청금이나 복비와 같은 무리
　　는, 매우 빼어나 속세와는 떨어져 있으며, 요염하고 아름다우면서도 품위가 있네. (若夫靑琴宓
　　妃之徒, 絶殊離俗, 妖冶嫺都)"라 하면서 "청금은 고대의 신녀"라는 주를 달았다.

137) 筌蹄(전제): '전(筌)'은 물고기를 잡는 통발이며, '제(蹄)'는 토기를 잡는 올가미이다. 위의 네 구
　　절은 서예와 법첩의 관계를 말하면서 창조성을 강조하였다.

그리면서 그것들이 진짜 모습[形似]과 다르다고 마음으로부터 부끄러워하거나, 고기를 잡거나 토끼를 잡고서도 오히려 통발과 덫을 아껴야 할 것인가?

聞夫家有南威之容,[138] 乃可論於淑媛, 有龍泉之利,[139] 然後議於斷割. 語過其分, 實累樞機.[140] 吾嘗盡思作書, 謂爲甚合, 時稱識者, 輒以引示, 其中巧麗, 曾不留目, 或有誤失, 翻被嗟賞. 旣昧所見, 尤喩所聞. 或以年職自高, 輕致陵誚. 余乃假之以緗縹,[141] 題之以古目, 則賢者改觀, 愚夫繼聲, 競賞毫末之奇, 罕議峰端之失. 猶惠侯之好僞,[142] 似葉公之懼眞.[143] 是知伯子之息流波,[144] 蓋有由矣.

138) 南威(남위): 남지위(南之威)의 생략된 명칭으로, 고대의 미녀이다. 『전국책(戰國策)·위책(魏策)』에 진문공(晋文公)이 남지위를 얻고 삼 일간 정사를 돌보지 않았다. 마침내 남지위를 물리쳐 멀리하면서 "후세에 반드시 여색으로 나라를 망치는 자가 있을 것이다. (後世必有以色亡其國者)"라고 하였다.

139) 龍泉(용천): 고대의 명검.

140) 樞機(추기): 언행과 뜻을 가리킨다. 『주역·계사·상』에서 "언행은 군자의 관건이요, 관건이 드러나면 영화와 치욕의 중요한 원인이 된다. (言行君子之樞機, 樞機之發, 榮辱之主也)"고 하였다.

141) 緗縹(상표): '상(緗)'은 옅은 황색의 직물로 짠 물건이고, '표(縹)'는 청백색의 직물로 짠 물건이다. 모두 서질을 만드는 데 쓸 수 있으므로 서질을 가리키는 것으로 사용되기도 한다. 혹은 서권을 뜻하기도 한다.

142) 惠侯之好僞(혜후지호위): 우화(虞龢)의 「논서표(論書表)」에 "신투(新渝)의 혜후(惠侯)는 평소에 왕희지의 서를 아끼고 소중히 여겨 돈을 걸고 사 모았는데 귀천을 가리지 않았다. 경박한 무리들이 뜻을 다하여 모방술을 배워 초가집의 비가 샌 물로 종이 색을 물들여 바꾸고 여기에 온갖 수고로움을 더하여 오래된 글씨와 비슷하게 만들었다. 그러자 진위가 뒤섞여 아무도 구별할 수 없게 되었으므로 혜후가 모은 것에는 진짜 아닌 것이 많았다. (新渝惠侯雅所愛重, 懸金招買, 不計貴賤, 而輕薄之徒銳意摹學, 以茅屋漏汁染變紙色, 加以勞辱, 使類久書, 眞僞相糅, 莫之能別. 故惠侯所蓄, 多有非眞)"고 하였다.

143) 葉公之懼眞(엽공지구진): 유향(劉向)의 「신서(新序)·잡사(雜事)」편에 "엽공 자고는 용을 좋아하여 갈고리로 용을 그리고 끌로 용을 새기고 집 안에도 용을 그려 장식하였다. 이에 용이 이를 듣고 내려와 창문에 머리를 디밀어 엿보고, 대청에 꼬리를 내렸다. 엽공이 이를 보고는 모두 다 버리고 달아나면서 그 정신이 혼미해지고 창백해졌다. 이로써 보건대 엽공은 용을 좋아한 것이 아니다. 좋아한 것은 용과 비슷한 것이지 용이 아니다. (葉公子高好龍, 鉤以寫龍, 鑿以寫龍, 屋室雕文以寫龍. 於是天龍聞而下之, 窺頭於牖, 拖尾於堂. 葉公見之, 棄而還走. 失其魂魄, 五色無主. 是葉公非好龍也, 好夫似龍, 而非眞者也)"라고 하였다.

144) 伯子之息流波(백자지식유파): 『여씨춘추(呂氏春秋)·본미(本味)』에 "백아가 금을 타면 종자기는

집안에 남지위와 같은 아름다운 얼굴이 있어야 미인에 대하여 논의할 수 있고 용천검과 같은 날카로운 검이 있어야 칼로 자르는 것에 대하여 논의할 수 있다고 들었다. 이 말은 그 정도가 지나친 것이며 이렇게 되면 사람들이 말을 못하게 된다. 내가 일찍이 온 생각을 다 하여 글씨를 쓰고 아주 마음에 든다고 여겨 당시 식자라고 불리는 사람들에게 수시로 보여 주었는데, 그중 훌륭하고 아름다운 것에는 눈길도 주지 않다가 간혹 잘못된 부분에 대해서는 도리어 칭찬을 받았다. 그들은 자신이 직접 본 것에는 어둡고 듣는 것으로 깨우칠 뿐이다. 어떤 사람은 나이가 많고 관직이 높은 것을 내세워 함부로 능멸하고 꾸짖기도 한다. 그래서 내가 담황색이나 옥색 비단으로 그럴듯하게 표장(表裝)한 다음 예스러운 제목을 붙였더니 현자라고 하는 사람은 다시 보고 어리석은 사람도 부화뇌동하며 다투어 뛰어난 붓 솜씨를 칭찬하고 용필의 잘못을 지적하는 일이 거의 없었다. 이는 혜후가 [왕희지와 왕헌지의] 가짜 작품을 좋아하고 엽공이 진짜 용을 무서워한 것과 비슷한 일이다. 이를 통해 [종자기가 죽은 후] 백아가 유파의 명곡을 타지 않은 것이 다 까닭이 있는 것임을 알 수 있다.

夫蔡邕不謬賞,[145] 孫陽不妄顧者,[148] 以其玄鑒精通, 故不滯於耳目也. 向使奇音在爨,[147] 庸聽驚其妙響, 逸足伏櫪,[148] 凡識知其絶群, 則伯喈

이를 잘 감상하였다. 바야흐로 금을 타는데…… 뜻이 흐르는 물에 있으면, 종자기는 '금을 잘도 타는구나, 넘실넘실 흐르는 물과 같구나'라고 하였다. 종자기가 죽자 백아는 금을 뻐개고 줄을 끊어 죽을 때까지 다시는 금을 타지 않았다. (伯牙鼓琴, 鍾子期善聽之. 方鼓琴, …… 志在流水, 鍾子期曰, 善哉乎鼓琴, 洋洋乎若流水. 鍾子期死, 伯牙擗琴絶絃, 終身不復鼓琴)"라고 하였다.

145) 蔡邕(채옹): 동한의 저명한 문학가이자 서예가이다. 본서의 채옹 『구세』, 『필론』 해제(p.25)와 『서단·중·신품』의 채옹 조(p.205) 참조.

不足稱, 良樂未可尙也.149) 至若老姥遇題扇, 初怨而後請,150) 門生獲書
机, 父削而子懊,151) 知與不知也. 夫士屈於不知己, 而申於知己, 彼不知
也, 曷足怪乎. 故莊子曰, 朝菌不知晦朔, 蟪蛄不知春秋.152) 老子云, 下
士聞道, 大笑之. 不笑之, 則不足以爲道也.153) 豈可執冰而咎夏蟲哉.154)

채옹이 소리 감상을 잘못하는 일이 없고, 손양이 평범한 말을 망
령되게 돌아보지 않는 것은 남달리 뛰어난 감식력이 정통하였으므
로 눈과 귀[의 일차적 감각]에만 얽매이지 않았기 때문이다. 만약 기
이한 소리가 부엌에서 울려나오는데 보통 사람이 듣고 그 오묘한 소

146) 孫陽(손양): 춘추시대 진목공 때에 말을 잘 알아보는 사람으로 명성을 드러내었다. 손양은 말을
잘 부렸으므로 백락(伯樂)으로도 불리는데, 백락은 하늘의 별 이름이며 주로 천마를 관장한다.

147) 奇音在爨(기음재찬):『후한서·채옹전』에 "오지방 사람 중에 오동나무를 때어 밥을 짓는 사람이
있었다. 채옹이 불타는 소리를 듣고 훌륭한 재목인 줄 알고, 달라고 하여 깎아 금으로 만들었는
데, 과연 좋은 소리가 났다. (吳人有燒桐以爨者. 邕聞火烈之聲, 知其良木, 因請而裁爲琴, 果有美
音)"에 근거하고 있다.

148) 逸足(일족): 빠른 발을 뜻하며 훌륭한 말을 가리킨다.

149) 良(양):『패문재서화보』에 의거하여 '양(良)'을 '백(伯)'으로 교정하여 번역하였다.

150) 至若老姥遇題扇, 初怨而後請(지약노로우제선, 초원이후청):『진서(晉書)·왕희지전(王羲之傳)』에
"일찍이 즙산(戢山)에서 늙은 할머니를 보았는데, 대나무로 만든 육각 부채를 팔고 있었다. 왕희
지가 그 부채마다 다섯 글자를 써주었는데, 처음 할머니가 화를 내자 할머니에게 '왕희지가 썼
다고만 하고 백 냥을 받으시오'라고 하여 할머니가 그대로 하였더니 사람들이 다투어 이를 샀
다. (嘗在戢山見一老姥, 持六角竹扇賣之. 羲之書其扇各爲五字, 姥初有慍色, 因謂姥曰, 但言是王
右軍書, 以求百錢邪. 姥如其言, 人競買之)'라고 되어 있다.

151) 門生獲書机, 父削而子懊(문생획서궤, 부삭이자오): 우화(虞龢)「논서표(論書表)」의 "왕희지가 일
찍이 문하생의 집에 들렀는데, 맛있는 음식을 차려놓고 대접하는 것이 심히 성대하였다. 이에 감
동하여 글씨를 써주어 보답하려고 하였다. 마침 비자나무로 만든 새 책궤가 있어 아주 매끈하고
깨끗하였으므로 여기에 썼는데, 초서와 예서가 반반이었다. 문하생은 왕희지가 군으로 돌아가는
것을 환송하러 집에 돌아왔는데 그 아버지가 이미 궤를 다 깎아버렸다. 문하생은 글씨 잃은 것에
놀라고 며칠이나 애석해하였다. (嘗詣一門生家, 設佳饌供億甚盛. 感之, 欲以書相報. 見有一新柒牀几,
至滑淨, 乃書之草正相半. 門生送王歸郡, 還家, 其父已刮盡. 生失書, 驚懊累日)"가 그 출전이다.

152) 故莊子曰~不知春秋(고장자왈~부지춘추): 이 말은『장자(莊子)·소요유(逍遙遊)』에 나온다. 그
뜻은 아침에 나서 저녁에 죽는 이끼류는 한 달의 광경을 알지 못하고 여름에 나서 가을에 죽는
씽씽매미는 일 년 사계절의 광경을 알지 못한다는 것이다.

153) 老子云~以爲道也(노자운~이위도야): 이 말은『노자』제41장에 나온다. 그 뜻은 하등 수준의 사
람은 '도'에 대해서 들으면 크게 웃으며, 따라서 조소를 받지 않으면 심오한 대도라고 하기에
부족하다는 것이다.

154) 執冰而咎夏蟲(집빙이구하충):『장자(莊子)·추수(秋水)』에 "여름 벌레는 얼음에 대해 말할 수 없
는데, 한때에만 살기 때문이다. (夏蟲不可以語於氷者, 篤於時也)"라고 되어 있다.

리에 놀라고, 준마가 마구간에 엎드려 있는데 평범한 사람이 그 뛰어남을 안다면 채옹도 칭찬받기에 부족하고 손양도 존경받을 수 없을 것이다. 늙은 할머니가 부채에 쓴 글씨를 보고 처음에는 원망을 하다가 나중에 다시 글씨 써줄 것을 청하고, 또 왕희지의 문하생이 비자나무 책상에 써준 글씨를 얻었는데 그 아비가 깎아내자 아들이 매우 원통하게 여겼던 것과 같은 경우는, [왕희지 글씨의 가치를] 아는 것과 모르는 것의 차이이다. 무릇 선비가 자기를 알아주지 않는 사람에게 몸을 굽히지만 자기를 알아주는 사람에게 그 뜻을 펴는 것은, [앞의 경우] 그 사람이 자신을 몰라보기 때문이니 어떻게 이를 괴이하다고 할 만하겠는가? 그러므로 장자는 다음과 같이 말하였다. "[아침에 나서 저녁에 죽는 버섯인] 조균은 한 달이라는 개념을 모르고 [한여름에만 사는] 씽씽매미는 봄과 가을을 알지 못한다." 또 노자는 다음과 같이 말하였다. "못난 사람이 도에 대해서 들으면 크게 웃는다. 그러므로 웃지 않는다면 도라고 말할 수 없다." 어떻게 얼음을 들고 여름벌레가 그것을 알지 못한다고 탓할 수 있겠는가?

自漢魏以來, 論書者多矣, 姸蚩雜糅, 條目糾紛. 或重述舊章, 了不殊於旣往, 或苟興新說, 竟無益於將來. 徒使繁者彌繁, 闕者仍闕. 今撰爲六篇, 分成兩券, 第其工用, 名曰書譜. 庶使一家後進, 奉以規模, 四海知音, 或存觀省. 緘祕之旨, 余無取焉. 垂拱三年寫記.[155]

한나라와 위나라 시대 이후로 서예에 대해서 논한 사람이 많은데, 뛰어난 것과 나쁜 것이 뒤섞여 있고 조목도 혼란스럽게 얽혀 있다.

155) 垂拱(수공): 당나라 무측천(武則天)의 연호(서기 685~688)이다.

어떤 것은 옛글을 중복해서 기술하고 있으므로 결국 과거와 다른 점이 없고, 어떤 것은 진실로 새로운 주장을 내세우고 있으나 끝내 장래의 학습자에게 도움이 되지 않는다. 그리하여 번거로운 것은 부질없이 더욱 번거롭게 되고 빠진 것은 여전히 빠져 있게 되었을 뿐이다. 이제 [내가] 여섯 편을 지어 두 권으로 나누고 순서대로 서예의 효용과 작용을 설명하면서 「서보」라고 이름 지었다. 우리 집안의 자제들이 법도로 받들고, 나를 이해해 주는 온 세상의 사람들도 간직하면서 읽어보아 주기 바란다. [깨달은 것을] 비밀로 하여 묻어두는 것은 내가 바라는 것이 아니다. 수공 3년에 쓰다.

(백윤수)

장회관(張懷瓘): 서단(書斷)

■ 해제

장회관(張懷瓘)의 정확한 생몰년은 불확실하며 당대(唐代) 개원(開元) 연간(713~741)에 서예가이자 서예평론가로 활약하였다. 해릉(海陵: 지금의 강소성江蘇省 태주泰州) 출신이며, 관직은 악주사마(鄂州司馬)를 거쳐 한림원공봉(翰林院供奉)이 되었다. 해서·행서·소전·팔분체·초서 등 여러 서체에 두루 뛰어났다. 저서에『서의(書議)』·『서고(書估)』·『서단(書斷)』·『문자론(文字論)』·『평서약석론(評書藥石論)』등이 있으며, 이와는 별도로 그림에 대하여 논한『화단(畫斷)』이 있는데 일실되었다.

『서단(書斷)』은 서와 본문에 해당하는 상·중·하 3권 및 평(評)으로 되어 있다. 서에서는 문자가 처음 만들어지는 과정을, 문자의 효능과 다양하게 구현되는 변화와 함께 설명하고 아울러 서예 창작에서 의상[意]과 붓의 연계성 및 이를 구성하기 위한 신령스러움과 기의 관계를 간단하게 약술하고 있다. 상권에서는 고문(古文)·대전(大篆)·주문(籀文)·소전(小篆)·팔분(八分)·예서(隷書)·장초(章草)·행서(行書)·비백(飛白)·초서(草書) 등 열 가지 서체에 대해 그 개념·

기원과 역사적 발전 및 뚜렷하게 나타난 실례를 서술하고 뒤에 찬(贊)을 붙이는 형식으로 전개하면서 끝에 총론 한 편을 더했다. 중권 및 하권에서는 고금의 서예가를 신품(神品)·묘품(妙品)·능품(能品)의 삼품으로 구분하여 먼저 각 서체에 따라 글씨를 잘 썼던 사람들의 명단을 수록하고 다음에 각 서예가의 성명과 이력 및 글씨의 특징을 설명하고 있다. 이러한 신묘능 삼품의 구별 방식은 품평을 소박하게 상중하로 분류하던 종래의 방식에서 진일보한 것으로 아름다움과 기교를 지닌 것보다 기운과 골기 지닌 것을 높게 평가하는 근거를 확실하게 마련하였다고 할 수 있으며, 이러한 품평 방식은 화론에 직접적인 영향을 끼쳤다. 장회관은 또 왕희지의 글씨가 조화를 잘 이룬 것에 비해 왕헌지의 글씨는 웅건하다고 칭송함으로써 당대 초기 왕희지를 숭상하던 서예계의 옛 관습을 맹목적으로 따르지 않고 새로운 안목을 제시하였다. 장언원(張彦遠)의 『법서요록(法書要錄)』에 『서단』 전문이 실려 있으며 맨 뒤에는 조선(趙僎)이 쓴 「계론(繫論)」이 발미(跋尾)로 붙어 있다.

■ 역주[156]

書斷 序 서단 서

昔庖犧氏畫卦以立象,[157] 軒轅氏造字以設敎.[158] 至於堯舜之世, 則

156) 『서단』은 전문(全文)을 번역하지 않고, 「서(序)」와 「상(上)」, 「중(中)」의 신품(神品) 조, 「평(評)」 부분만 발췌하여 번역하였다.

煥乎有文章.¹⁵⁹⁾ 其後盛於商周, 備夫秦漢, 固夫所由遠矣. 文章之爲用,
必假乎書,¹⁶⁰⁾ 書之爲徵, 期合乎道. 故能發揮文者, 莫近乎書. 若乃思賢
哲于千載, 覽陳迹于縑簡,¹⁶¹⁾ 謀猷在覩, 作事粲然, 言察深衷, 使百代無
隱, 斯可尙也. 及夫身處一方, 含情萬里, 摽撥志氣, 黼藻精靈, 披封覩迹,
欣如會面, 又可樂也.

옛날 포희씨는 팔괘를 그려 형상을 나타내는 수단으로 삼았고, 헌
원씨는 글자를 만들어 교화를 실시하였다. 요임금과 순임금의 세대
가 되자, 문물제도를 통해 찬란함이 드러나게 되었다. 그 후 문자는
상대와 주대에 번성하였으며, 진대와 한대에 완비되었으므로, 그 유
래가 참으로 오래되었다. 문물제도가 역할을 다하려면 반드시 문자
의 힘을 빌려야 하는데, 문자가 상징하는 것은 반드시 도에 부합되
어야 한다. 그러므로 문자의 기능을 잘 발휘하려면 글씨로 쓰는 것
만 한 것이 없다. 천여 년 동안의 어질고 밝은 사람들을 생각하며 비
단이나 간찰에 쓰인 오래된 필적을 보고 그들의 지략과 계책을 살펴
보면 그들의 행적이 찬란하게 드러나고, 심원한 마음을 잘 살피면

157) 昔庖犧氏畫卦以立象(석포희씨획괘이입상): '포희(庖犧)'는 포희(包犧)・복희(伏犧)・복희(伏義)・
복희(宓羲)라고도 하는데, 사람들에게 밭 갈고 고기 잡으며 목축하는 법을 가르쳐 부엌을 채우
게 하였기에 이러한 이름이 붙었으며, 삼황 중의 한 명이다. '획괘이입상(畫卦以立象)'은 『주역
(周易)・계사(繫辭)・상(上)』의 "성인은 팔괘의 상을 세워 생각하고 있던 뜻을 다 드러내고, 괘
를 만들어 사물의 진위를 반영할 수 있게 하였다(聖人立象以盡意, 設卦以盡情僞)"에 근거한다.

158) 軒轅氏造字以設教(헌원씨조자이설교): '헌원씨(軒轅氏)'는 황제(黃帝)이며 헌원이라는 언덕에 살
았기 때문에 혹은 지위가 높은 사람[軒轅]의 복식을 만들었기 때문에 이러한 이름이 붙여졌다고
한다. 오제 중의 한 명이다. '헌원씨조자(軒轅氏造字)'에서 헌원이 글자를 지었다고 하는 것은
사관인 창힐에게 명하여 글자를 창제한 것을 말한다.

159) 煥乎有文章(환호유문장): 『논어(論語)・태백(泰伯)』에 "위대하도다. 요의 임금 됨이여! …… 빛나
도다. 그의 문물제도여!(大哉, 堯之爲君也! …… 煥乎其有文章)"라고 하였다.

160) 必假乎書(필가호서): 장회관은 『서단・상』 본문에 기술하는 고문(古文)에 대한 설명 중 문자(文
字)의 뜻을 풀이하면서, 상형(象形)의 방식을 통해 이루어진 글자를 '문(文)'이라 하고, 여기에서
파생되어 나온 형성(形聲)이나 회의(會意)와 같은 방식에 의해 이루어진 글자를 '자(字)'라고 하
며, 이와 같은 '문'과 '자'를 대나무나 비단에 쓴 것을 '서(書)'로 파악하고 있다.

161) 縑簡(겸간): 고대에는 문자를 비단이나 죽간에 썼다.

오랜 세월이 지난 지금에도 숨김없이 드러나게 할 수 있으므로, 이는 진정 숭상할 만한 일이다. 또 내 몸이 한곳에 머물러 있으면서 멀리 떨어진 사람에게 마음을 전달하고자 할 경우, 나의 뜻과 기개를 펼쳐내고 정신을 아름답게 꾸며낸다면, 봉함된 것을 열어 필적을 볼 때 얼굴을 마주 대한 것처럼 기쁘게 되니 또한 즐길 만한 것이다.

爾其初之微也, 蓋因象以瞳朧, 眇不知其變化, 範圍無體,162) 應會無方. 考沖漠以立形, 齊萬殊而一貫, 合冥契.163) 吸至精, 資運動於風神, 頤浩然於潤色. 爾其終之彰也. 流芳液於筆端, 忽飛騰而光赫, 或體殊而勢接, 若雙樹之交葉, 或區分而氣運, 似兩井之通泉. 麻蔭相扶,164) 津澤潛應, 離而不絶, 曳獨繭之絲, 卓爾孤標, 竦危峰之石. 龍騰鳳翥, 若飛若驚, 電烻燀爌,165) 離披爛熳. 翕如電布,166) 曳若星流, 朱焰綠烟, 乍合乍散. 飄風驟雨, 雷怒霆激, 呼吁可駭也. 信足以張皇當世, 軌範後人矣.

문자가 처음 창제될 때 미미하였던 까닭은 대체로 만물의 형상이 아주 어슴푸레하고, 아득하여 그 변화하는 모습을 알 수 없으므로 본받으려고 해도 일정한 서체가 없고 상응하여 이해하려 해도 일정한 방법이 없었기 때문이었다. 그리하여 공허하고 적막한 자연의 도

162) 範圍(범위): '범(範)'은 주형(鑄型), '위(圍)'는 울타리이며 '범위(範圍)'는 주형과 울타리로 한정하는 것, 전하여 일정한 울타리를 지닌 장소를 말한다. 또 법으로 포괄하여 처리하다. 본받아 법으로 삼다라는 의미로도 쓰이는데, 『주역‧계사‧상』에 "자연의 변화를 본받아 법으로 삼아도 허물이 되지 않고, 만물을 다 성취시키면서 어느 하나 빠짐이 없다(範圍天地之化而不過, 曲成萬物而不遺)"고 하였다.

163) 冥契(명계): 천의(天意), 천기(天機)로 자연의 정취를 말한다.

164) 麻(마): 『진체비서(津逮秘書)』본에 의거하여 '휴(庥)'로 교정하여 번역하였다.

165) 燀爌(곽확): '곽확(燀爌)'은 '곽확(灌濩)'과 통하는데, '곽확(灌濩)'은 채색이 번쩍번쩍 빛나는 모양이다.

166) 翕如電布(흡여전포): 『진체비서』본에 의거하여 '전(電)'은 '운(雲)'으로 교정하여 번역하였다.

를 고찰하여 형태를 만들고, 각종의 다른 사물들을 정리해서 일관된 질서를 부여하여 자연의 정취에 합치시키며, 신묘하여 보이지 않으면서도 지극하게 변화하는 자연의 모습을 끌어들였는데, 필묵의 운동에 바탕하여 풍채와 기운을 나타내고 호연지기를 길러 윤색하였다. 문자가 완성되어 아름다움이 뚜렷하게 되자 향기로운 먹물을 붓 끝에 적시면 홀연히 날아올라 광채가 빛나서, 어떤 것은 글자가 달라졌으나 필세가 이어져 두 나무의 잎이 서로 얽힌 것 같고 어떤 것은 획이 달라졌으나 기세가 움직여 두 우물의 샘이 이어진 것 같다. 서로 보호하여 붙들어주며 먹물이 슬그머니 상응하여 서로 떨어졌으나 단절되지 않아 한 줄기 비단 실을 끌어당긴 듯하고, 우뚝하니 치솟아 높은 봉우리에 있는 돌이 솟구쳐 있는 것 같기도 하다. 용이 뛰어오르고 봉황이 나는 것 같은 모습이어서 날고 있는 듯 놀라는 듯하며, 번갯불이 번쩍하고 빛나면서 멀리까지 환하게 비치는 것 같기도 하다. 모이면 구름이 빽빽하게 낀 듯하고 끌어당기면 유성이 떨어지는 듯하며, 붉은 화염과 녹색 안개가 홀연히 모이기도 하고 흩어지는 것 같기도 한다. 회오리바람이 불고 소나기가 내리며, 천둥이 울리고 벼락이 치는 것도 같으니, 아아! 참으로 놀랍기만 하다. 진실로 당대(當代)를 밝혀주고, 후세 사람들의 모범이 될 만한 것이로다.

至若磔髦竦骨, 褲短截長, 有似夫忠臣抗直補過匡主之節也, 矩折規轉, 却密就疏, 有似夫孝子承順愼終思遠之心也,[167] 耀質含章, 或柔或

[167] 愼終思遠(신종사원): '신종(愼終)'은 부모의 상사를 당하여 삼가 신중하고 시종여일하게 해야 하는 것을 말하며, '사원(思遠)'은 조상의 제사를 지낼 때 비록 먼 조상일지라도 효심을 다하여 제

剛, 有似夫哲人行藏知進知退之行也. 固其發迹多端, 觸變成態. 或分鋒各讓,[168] 或合勢交侵,[169] 亦猶五常之與五行,[170] 雖相剋而相生,[171] 亦相反而相成. 豈物類之能象賢. 實則微妙而難名. 詩云, 鐘鼓欽欽,[172] 鼓瑟鼓琴, 笙磬同音, 是之謂也. 使夫觀者玩迹探情, 循由察變, 運思無已, 不知其然. 瑰寶盈矚, 坐啓東山之府,[173] 明珠曜掌, 頓傾南海之貲.[174] 雖彼迹已緘, 而遺情未盡, 心存目想, 欲罷不能. 非夫妙之至者, 何以及此

붓을 펼쳐 골력을 뚜렷하게 드러내는 경우, 부족한 것을 보충하고 넘치는 것을 덜어내는 면으로 본다면 강직하게 잘못을 보정하여 임금을 바로잡는 충신의 절개와 같은 것이 있고, 법도에 따라 획을 꺾

사를 지내는 것이다.

168) 分鋒各讓(분봉각양): 쓰인 필획이 서로 겸양하는 것으로, 예를 들어 '삼(三)'이나, '강(江)'의 왼쪽 부수처럼 획이 서로 겹치지 않는 것을 말한다.

169) 合勢交侵(합세교침): 어떤 필획은 서로 겹쳐져 침범하는데, 예를 들어 '차(車)'나 '위(韋)'와 같은 글자이다.

170) 五常之與五行(오상지여오행): '오상(五常)'은 인(仁)·의(義)·예(禮)·지(智)·신(信)이며, '오행(五行)'은 금(金)·목(木)·수(水)·화(火)·토(土)이다.

171) 相剋而相生(상극이상생): '상극(相剋)'은 음양오행설에서 목이 토를 이기고, 토는 수를 이기며, 수는 화를 이기고, 화는 금을 이기며, 금은 목을 이긴다는 주장을 말한다. '상생(相生)'은 목이 화를 낳고, 화는 토를 낳으며, 토는 금을 낳고, 금은 수를 낳으며, 수는 목을 낳는다는 주장을 말한다.

172) 鐘鼓欽欽(종고흠흠): 인용된 시는 『시경(詩經)·소아(小雅)·고종(鼓鐘)』에 보인다. 원래의 시는 '고종흠흠(鼓鐘欽欽)'으로 되어 있는데, '흠흠(欽欽)'은 종소리이다. 여기에서는 북소리, 금과 슬 소리, 생황과 석경의 소리가 조화를 이루어 잘 어울리는 것을 말한다.

173) 東山之府(동산지부): 『한서(漢書)·매승전(枚乘傳)』에 "'한나라가 24군과 17제후를 아우르면서 사방 여러 곳에서 조공품을 바치자, 그 나르는 것이 수천 리가 되는 길에 그치지 않았으나, 진기한 것은 동산의 창고만 못하였다'고 하였는데 안사고는 이에 대해 주를 달아 여순을 인용하면서 '동산은 오나라 왕 궁정의 곳간이다.'라고 하였다(大漢幷二十四郡, 十七諸侯, 方輪錯出, 運行數千里, 不絶於道, 其珍怪不如東山之府. 顔師古注, 引如淳曰, 東山吳王之府藏也)." 안사고는 당나라 초기의 학자로 이름은 주(籒)이고 사고는 그의 자이다. 젊은 시절부터 학문을 열심히 익혀 많은 책을 보고 훈고(訓詁)에 정통하며 문장에 뛰어났다. 『오경(五經)』의 교정에 종사하여 「정본(定本)」을 만들었으며, 『한서주(漢書注)』는 전대의 여러 주석을 집대성한 것이다.

174) 頓傾南海之貲(돈경남해지자): '돈(頓)'은 전부이며, '남해지자(南海之貲)'는 한나라 반고(班固)의 『백호통(白虎通)·봉선(封禪)』에 "강에서는 큰 조개가 나오고, 바다에서는 밝은 구슬이 나온다(江出大貝, 海出明珠)"에 근거한다. 또 장회관의 「서의(書議)」에서는 "기이한 보배가 동산에 가득 차 있고, 밝은 구슬이 남해에 넘친다. (奇寶盈乎東山, 明珠溢乎南海)"고 하였다.

고 둥글게 그으며 조밀한 것을 배제하고 성근 것으로 나아가는 면으로 본다면 부모의 뜻을 잘 따라 상사(喪事)에 정성을 다하고 먼 조상을 지극하게 제사 지내는 효자의 마음과 같은 것이 있으며, 겉으로 질박함을 드러내면서도 안으로 아름다운 덕을 갖추어 부드럽기도 하고 굳건하기도 한 면으로 본다면 처신함에 나아갈 때와 물러날 때를 아는 철인의 행동과 유사한 점이 있다. 물론 글씨를 쓸 때 여러 가지 단서가 있으며, 변화에 응하여 여러 가지 모습을 형성한다. 어떤 것은 필획을 나누어 각기 양보하기도 하고 어떤 글자의 필획은 서로 힘을 합쳐 침범하기도 하여, 오상이 오행과 함께 비록 상극하면서도 상생하며, 서로 이반하면서도 서로 보완하여 주는 것과 같다. 서예가 현인[인 충신·효자·철인]의 덕을 어떻게 본받을 수 있겠는가? 참으로 이것은 미묘하여 이름 지어 말하기 어렵다. 『시경』에서 "종소리 둥둥 울리는데 슬을 뜯고 금을 치니 생황과 석경도 소리를 함께하네."라고 하였는데, 이를 말한 것이다. 감상자가 필적을 완상하고 그 마음을 헤아리며, 유래를 더듬어가 변화를 살펴보면서, 끝없이 생각을 하더라도 그렇게 된 연유를 알 수 없다. 기이한 보배가 눈에 가득 차, 앉아서 동산의 창고를 연 것 같으며, 아름다운 구슬이 손바닥에 반짝이는데 남해의 재보를 전부 기울인 것 같다. 비록 그 필적을 봉함하더라도 남아 있는 여운이 그대로 있어 마음에 남고 눈에도 아련히 떠올라 그만두려고 해도 그만둘 수 없다. [그러하니 서예가] 지극히 오묘한 것이 아니라면 어떻게 이러한 경지에 이를 수 있겠는가?

　且其學者, 察彼規模, 采其玄妙, 技由心付, 暗以目成. 或筆下始思,

困於鈍滯. 或不思而制, 敗於脫略. 心不能授之於手, 手不能受之於心. 雖自己而可求, 終杳茫而無獲, 又可怪矣. 及乎意與靈通, 筆與冥運, 神將化合, 變出無方, 雖龍伯系鼇之勇,[175] 不能量其力, 雄圖應籙之帝,[176] 不能抑其高. 幽思入于毫間, 逸氣彌於宇內, 鬼出神入, 追虛補微, 則非言象筌蹄所能存亡也.[177] 夫幼童而守一藝, 白首而後能言, 固不可恃才曜識, 以爲率爾可知也. 且知之不易, 得之有難, 千有餘年, 數人而已. 昔之評者, 或以今不逮古, 質於醜姸, 推察疵瑕, 妄增羽翼, 自我相物, 求諸合己, 悉爲鑒不圓通也. 亦由倉黃者唱首, 冥昧者繼聲, 風議混然, 罕詳孰是. 又兼論文字始祖, 各執異端, 臆說蜂飛, 竟無稽古, 蓋眩如也.

서예를 배우는 사람은 서예의 규범을 살펴보고 그중의 현묘한 도리를 채택하며, 기법에 대해서는 마음에 떠오르는 것을 새기면서 가만히 눈으로 관찰하여야 한다. 어떤 사람은 붓을 대면서 비로소 생각하는데, 이 경우 용필이 둔중하고 가로막힌다는 문제점이 발생한다. 어떤 사람은 생각하지도 않고 글씨를 쓰는데, 이 경우 경솔한 글씨가 되어 실패하게 된다. [이렇게 되면] 마음은 손에 전달해줄 수

175) 龍伯(용백): 고대 전설에 나오는 대인국의 사람. 『열자(列子)‧탕문(湯問)』에 "용백이라는 나라에 거인이 살았는데, 발을 들면 몇 걸음 안 가서 오산이 있는 곳에 다다랐고 한 번 물을 뜨면 육오가 함께 걸렸다(龍伯之國有大人, 擧足不盈數步而曁五山之所, 一釣而連六鼇)"라고 되어 있다. 오산(五山)은 바다 가운데에 있다는 전설상의 선산(仙山)으로 대여(岱輿)‧원교(員嶠)‧방호(方壺)‧영주(瀛洲)‧봉래(蓬萊)이며, 육오(六鼇)는 신화에서 다섯 선산을 머리에 이고 있다는 여섯 마리의 큰 자라인데, 발해의 동쪽 깊은 골짜기에 살고 있다고 한다.

176) 雄圖應籙(웅도응록): '웅도(雄圖)'는 원대한 포부, 광대한 전략이며, '응록(應籙)'은 부명(符命)에 순응하는 것으로 고대에는 이것을 제왕의 징조로 여겼다.

177) 言象筌蹄(언상전제): '언상(言象)'은 언어의 흔적이고, '전(筌)'은 대나무로 만든 물고기 잡는 도구 즉 통발이며, '제(蹄)'는 토끼를 잡는 도구 즉 올가미이다. 『장자(莊子)‧외물(外物)』의 통발은 물고기를 잡기 위한 것이므로 물고기를 잡으면 통발을 잊어야 하며, 올가미는 토끼를 잡기 위한 것이므로 토끼를 잡으면 올가미를 잊어야 한다는 것에 근거한다. '전제(筌蹄)'는 본질의 외재적 형식을 말한다.

없고 손도 마음에서 이어받을 수 없다. [이처럼 미묘한 정황을] 비록 자신이 추구해야 하지만 아득하여 끝내 깨닫지 못할 수 있으니, 얼마나 괴이한 일인가! 그 뜻이 신령스러움과 통하고 붓이 도리와 함께 운용되어서 정신과 하나로 융합하여 변화가 무한하게 일어나면, 자라를 잡아 올리는 용백의 용기일지라도 그 필력을 다 헤아릴 수 없고 원대한 포부를 지니고 천명에 부응하는 임금일지라도 그 고아함을 억누를 수 없다. 그윽한 생각이 붓 끝에 스며들고, 세속을 초월한 기개가 가슴속에 가득 차 귀신이 출몰하는 것처럼 되고 추상적이고 미묘한 것을 추구하며 보충할 수 있다면 언어나 형상, 통발이나 올가미와 같은 도구로는 그 존재를 헤아릴 수 없는 경지가 된다. 무릇 어린아이일 때부터 한 가지 기예를 고수하더라도 늙은이가 된 뒤에야 그 기예에 대해 말할 수 있는 것이므로, 진실로 자신의 재주를 믿고 지식을 자랑하면서 경솔하게 알 수 있다고 생각해서는 안 된다. 게다가 아는 것도 쉽지 않은데 깨닫는 것은 더욱 어려우며, 천여 년 동안에 몇 사람뿐이다. 과거의 평론자 중 어떤 사람은 현재가 과거에 미치지 못한다고 생각하여 추하고 아름다운 것을 결정할 때 단점을 대충 짐작으로 살펴 함부로 징험자료를 덧붙이는가 하면, 자신의 기준으로 사물을 보고 자신의 취향에 맞는 것을 추구하였는데, 이는 감식안이 원만 통달하지 못하였기 때문이다. 또한 급한 사람이 먼저 말하고 몽매한 사람이 맞장구치는 것으로 말미암아 제멋대로의 논의가 분분하게 일어나 뒤섞이면 어느 것이 옳은지 자세히 알 길이 없다. 또 문자의 시조를 논하는 경우, 각자가 다른 단서를 고집하여 억설이 벌떼처럼 일어나 끝내 역사를 참조할 수 없게 되는데 이는 모두 미혹되어 있기 때문이다.

懷瓘質蔽愚蒙, 識非通敏, 承先人之遺訓,[178] 或紀錄萬一. 輒欲芟夷浮
議, 揚搉古今, 拔狐疑之根, 解紛拏之結. 考窮乖謬, 敢無隱於昔賢, 探索
幽微, 庶不欺於玄匠. 爰自黃帝史籕蒼頡, 迄於皇朝黃門侍郎盧藏用,[179]
凡三千二百餘年, 書有十體源流,[180] 學有三品優劣.[181] 今敍其源流之
異, 著十贊一論, 較其優劣之差, 爲神妙能三品, 人爲一傳. 亦有隨事附
著, 通爲一評, 究其臧否, 分成上中下三卷, 名曰書斷. 其目錄如後, 庶
業儒君子知小學有矜式焉.[182]

나 회관은 질박하고 사리에 어두우며 어리석고 몽매하여 식견이
두루두루 민첩하지 못한데 돌아가신 부친의 유훈을 받들어 만에 하
나라도 기록하고자 하였다. 번번이 근거 없는 논의는 삭제하고 고금
의 사례를 들어 헤아리면서 의혹의 근원은 뽑아내고 혼란을 야기하
는 매듭은 풀고자 하였다. 어그러지고 잘못된 관점을 탐구할 때에는
옛날 현인일지라도 감히 덮어 가리지 않고, 은미한 도리를 탐색할
때에는 거장이라고 해서 그 권위에 기만당하지 않기를 바랐다. 이에
황제·사주·창힐로부터 우리 왕조의 황문시랑인 노장용에 이르기
까지 모두 3,200여 년간에 걸친 서예사에서 열 가지 서체의 기원과
유파를 설정하고, 서예를 배우며 내리는 평가로 말하면 세 가지 품
등의 우열을 설정하였다. 이제 서로 다른 그 기원과 유파를 서술하

178) 先人(선인): 돌아가신 아버지. 장회관의 아버지는 장소종(張紹宗)이며 서예로 명성을 떨쳤다.

179) 盧藏用(노장용): 자는 자잠(子潛)이며, 관직은 황문시랑(黃門侍郎)과 상서우승(尙書右丞)을 지냈으
며 초서·예서·대전·소전·팔분서를 잘 썼다.

180) 十體(십체): 고문(古文)·대전(大篆)·주문(籕文)·소전(小篆)·팔분(八分)·예서(隸書)·장초(章草)·
행서(行書)·비백(飛白)·초서(草書)

181) 三品(삼품): 장회관이 처음으로 서예가의 공졸과 우열을 고려하여 신·묘·능 삼품으로 나누었다.

182) 小學(소학): 옛날 소학에서 육예(六藝), 즉 예악사어서수(禮樂射御書數)를 가르쳤으므로 육예를
소학이라고 했으나 『한서(漢書)·예문지(藝文志)』에서는 문자학을 소학이라고 하였다. 여기에서
는 문자학을 말한다.

면서 열 편의 찬과 하나의 논을 지었고, 각 서예가가 이룬 우열의 차이를 비교하여 신품·묘품·능품의 삼품으로 하면서 사람마다 하나의 전기를 썼다. 또 경우에 따라 다른 사람을 첨부하여 쓰면서 모두하나의 평을 하여 그 좋고 나쁨을 고구하면서, 상중하 세 권으로 나누어 쓰고 『서단』이라고 이름 지었다. 그 목록은 다음과 같으며 유학을 업으로 삼는 군자들은 문자학에 법도가 있음을 알기 바란다.

卷上: 古文·大篆·籒文·小篆·八分·隸書·章草·行書·飛白·
　　草書, 作書九人, 附者四人, 讚十首, 論一首.
卷中: 三品優劣, 神品十二人, 傳附九人, 妙品三十九人.
卷下: 能品三十五人, 傳附二十九人.
凡一百七十四人, 評一首.
상권: 고문·대전·주문·소전·팔분·예서·장초·행서·비백·
　　초서, 서체 만든 사람 9인, 첨부한 사람 4인, 찬 10편, 논 1편.
중권: 삼품 우열, 신품 12인, 전기에 첨부한 사람 9인, 묘품 39인.
하권: 능품 35인, 전기에 첨부한 사람 29인.
모두 174인, 평 1편.

書斷 上 서단 상

古文 고문

案古文者, 黃帝史蒼頡所造也. 頡首四目,[183] 通於神明, 仰觀奎星圓

183) 頡首四目(힐수사목): 『태평어람(太平御覽)』과 왕충(王充)의 『논형(論衡)』 등에 창힐은 눈이 네 개라고 하였는데, 이는 사방을 관찰할 수 있는 능력을 비유한다.

曲之勢,184) 俯察龜文鳥跡之象, 博采衆美, 合而爲字, 是曰古文. 孝經
援神契云,185) 奎主文章, 蒼頡倣象是也. 夫文字者, 總而爲言, 包意以名
事也. 分而爲義, 則文者祖父, 字者子孫. 得之自然, 備其文理, 象形之
屬,186) 則謂之文, 因而滋蔓, 母子相生,187) 形聲會意之屬,188) 則謂之字.
字者, 言孶乳浸多也. 題之竹帛, 謂之書, 書者, 如也, 舒也, 著也, 記也.
著明萬事, 記往知來, 名言諸無, 宰制羣有. 何幽不貫, 何往不經, 實可
謂事簡而應博, 豈人力哉.

생각건대 고문은 황제의 사관이었던 창힐이 만든 것이다. 창힐의
얼굴은 눈이 네 개이므로 천지신명에 통하여 하늘을 우러러보고는
규성(奎星)이 지닌 둥글게 구부러진 기세를 관찰하고 땅을 굽어보면
서 거북의 무늬와 새 발자국의 모습을 살펴, 여러 아름다운 것들을
널리 채집하고 결합하여 글자를 만들었는데 이를 고문이라고 한다.
『효경원신계』에 "규성은 문장을 주관하는데 창힐이 그 모습을 본떴
다"라고 했는데, 이를 말한 것이다. 문자의 '문'과 '자'를 결합해서

184) 奎星(규성): 28개 별자리[宿] 중 서방에 있는 7개 별자리 중의 하나인데, 16개의 별로 구성되며
 문장을 관장한다. 규성은 구부려져 갈고리 같은 모습을 지니고 있어서, 고문・대전의 획과 비슷
 하므로 문장을 관장하는 것으로 되었다.

185) 孝敬援神契(효경원신계)」: 『효경(孝經)』의 위서 중 하나로 한(漢)대의 유자(儒者)가 『효경』에 의
 탁하여 부명(符命)과 서응(瑞應)에 대해 진술한 참위서. 부명은 하늘이 제왕이 될 사람에게 주는
 것이고, 서응은 임금의 어진 정치가 하늘에 감응되어 나타나는 길한 조짐이며, 참위(讖緯)는 미
 래의 일을 예언한 기록이다.

186) 象形(상형): 육서의 하나로 일(日)・월(月)・산(山)・천(川)처럼 자연 대상물의 형태를 본떠 글자
 를 만드는 법을 말한다.

187) 母子相生(모자상생): '모자(母子)'는 편의복사(偏義復詞), 즉 뜻은 하나인데 습관상 두 글자를 사
 용한 것으로 근원을 뜻하며 여기에서는 구체적으로 상형을 의미한다. '상생(相生)'은 끊임없이
 낳는 것으로 '모자상생(母子相生)'은 어미인 상형에서 끊임없이 자식인 형성과 회의가 발생하는
 것을 말한다.

188) 形聲會意(형성회의): '형성(形聲)'은 육서의 하나로 글자를 만드는 방식이다. '강(江)'과 '하(河)'처
 럼 반은 뜻을, 반은 음을 나타내도록 한 것을 말한다. '회의(會意)' 역시 육서의 하나인데 '무
 (武)'처럼 '과(戈)'와 '지(止)'를 합치거나 '신(信)'처럼 '인(人)'과 '언(言)'의 두 글자를 결합하여
 그 뜻이 합해지도록 하는 방식이다.

말한다면 뜻을 포괄하여 사물에 명칭을 부여하는 것이고, 분해해서 정의한다면 '문'이라고 하는 것은 조부에 해당하고 '자'는 자손에 해당한다. 자연에서 가져와 그 문채를 갖춘 글자, 즉 상형과 같은 무리를 '문'이라고 하며, 이로부터 불어나서 어미가 자식을 낳듯이 파생된 것, 즉 형성이나 회의와 같은 무리는 '자'라고 한다. '자'는 낳아길러서 점점 많아지는 것을 말한다. 이를 대나무나 비단에 쓰면 '서(書)'라고 하는데 서라고 하는 것은 ~과 같은 것[如]이고, 펼쳐내는 것[舒]이며, 드러내는 것[著]이고, 기록하는 것[記]이다. 그것은 온갖일을 분명하게 드러내는 것이며, 과거를 기록하고 미래를 알아내는 것으로 형체 없는 추상적인 온갖 것[無]에 대해 명칭을 부여하여 말하는 것이고 형체 있는 모든 것[有]을 통괄하는 것이므로 아무리 그윽한 것이라도 관통하지 않는 것이 없고, 지나간 어떤 일이라도 이를 거치지 않은 것이 없다. 실로 일은 간이한 데 비해 대응하는 것이 광대하니 어떻게 사람의 힘이라고 할 수 있겠는가?

易曰, 上古結繩以治,[189] 後世聖人易之以書契.[190] 夫至德之道, 化其性於未然之前, 結繩之敎, 懲其罪於已然之後. 故大道衰而有書, 利害萌而有契.[191] 契爲信不足, 書爲言立徵. 書契者, 決斷萬事也. 凡文書相約束, 皆曰契. 契亦誓也, 諸侯約信曰誓. 故春秋傳曰, 王叔氏不能擧其

189) 結繩(결승): 상고시대에는 문자가 없으므로 새끼줄을 묶어 문자를 대신하였는데 일이 중대하면 크게 묶고 사소한 일이면 작게 묶었다.

190) 書契(서계): 문자와 계약으로, 고대에는 약속을 주로 나무에 새겨 넣었다. 이에 따라 중국 상고시대의 문자를 뜻하기도 한다.

191) 大道衰而有書, 利害萌而有契(대도쇠이유서, 이해맹이유계): 『노자(老子)·제18장』의 "크나큰 도가 쇠미해진 뒤에 인의가 발생하고, 지혜가 나온 뒤에 크나큰 거짓이 나왔다(大道廢有仁義, 知慧出有大僞)"에 근거한 말이다.

契,[192] 是知契者書其信誓之言, 而盟之濫觴,[193] 君臣之大約也. 亦謂刻木剖而分之, 君執其左, 臣執其右, 卽昔之銅虎竹使,[194] 今之銅魚,[195] 幷契之遺象也.

『역경』에 "상고시대에는 결승으로 다스렸으나 후세에 성인이 이를 서계로 바꾸었다"라고 하였다. 지극한 덕을 갖춘 도는 사태가 일어나기 전에 본성을 교화시키지만 결승의 가르침은 사태가 이미 발생한 후에 그 죄를 징계한다. 그러므로 크나큰 도가 쇠미해지자 '서(書)'가 있게 되었고 이해관계의 싹이 트자 '계(契)'가 있게 되었다. '계'는 믿음이 부족하기 때문에 발생하였고 '서'는 말로 증거를 확보하기 위한 것이다. 서계라는 것은 만사를 확실하게 단정하는 것이다. 문서로 서로 약속하는 것을 모두 '계'라고 한다. '계'는 맹서이기도 하며 제후들이 약속하고 신뢰하는 것을 '서(誓)'라고 한다. 그러므로 『춘추전』에 "왕숙씨는 그 '계'를 제시하지 못하였다"고 하였는데, 이로써 '계'가 믿고 맹서하는 말을 쓴 것이며 맹약의 시초이자 임금과 신하의 크나큰 약속임을 알 수 있다. 또한 나무에 새긴 뒤 쪼개

192) 春秋傳~其契(춘추전~기계): 『춘추』는 공자가 『노사(魯史)』에 근거하면서 이를 수정하여 완성한 편년체 형식의 역사서인데, 은공(隱公) 원년부터 애공(哀公) 14년까지 기록되어 있다. 『춘추』를 자세히 설명한 것으로 『좌전(左傳)』·『공양전(公羊傳)』·『곡량전(穀梁傳)』의 세 종류가 있다. 『춘추좌전』 양공(襄公) 10년 왕숙씨와 백여(伯輿)가 서로 다투자 두 사람에게 각각 천자가 내린 명령서를 증거로 내라고 하였는데, 왕숙씨는 그 계를 제출할 수 없게 되자 진(晉)나라로 도망갔다.

193) 盟(맹): 고대에 맹서를 맺은 뒤에 작성하는 문서.

194) 銅虎竹使(동호죽사): '동호(銅虎)'는 동으로 만든 호랑이 모양의 부절이고 '죽사(竹使)'는 대나무로 만든 부절인데, 국가가 군대를 발병할 때에 사자를 보내 군(郡)에 도착하여 부절을 맞추어 보고 서로 부합하면 그 명령에 따랐다. 현존하는 동호에 "갑병의 병부가 오른쪽은 임금에게 있고 왼쪽은 양릉에 있다(甲兵之符, 右才(在)皇帝, 左才(在)陽陵)"라는 명문이 있어 양릉 지역의 군대에 파견하는데 본문과는 달리 병부의 오른 쪽을 임금이 지니고 왼쪽을 군의 수령이 지녔다는 것을 알 수 있다. 중국문명박물관, 진한 시대, 『황제의 나라』, 유위(劉煒) 지음, 김양수 옮김, 시공사(p.45) 참조.

195) 銅魚(동어): 동으로 만든 물고기 모양의 부절. 고대에 관원이 신분을 증명하고 병역과 조세를 징발하는 증거로 삼았다.

나누어 임금은 그 왼쪽 부분을 간직하고 신하는 그 오른쪽 부분을 간직한다고 하는데, 옛날의 동호・죽사, 오늘날의 동어는 모두 옛날의 '계'가 남아 있는 모습이다.

皇甫謐曰,[196] 黃帝使蒼頡造文字, 記言行, 策而藏之,[197] 名曰書契, 故知黃帝導其源, 堯舜揚其波. 是有虞夏商周之書, 神化典謨,[198] 垂範萬世. 及周公相成王,[199] 申明禮樂, 以加朝祭服色, 尊卑之節. 又造爾雅,[200] 宣尼卜商,[201] 增益潤色, 釋言暢物, 略盡訓詁.

황보밀은 "황제가 창힐에게 문자를 만들어 언행을 기록하고 책(策)에 써 보관하게 하면서 이를 서계라고 이름 지었다."고 하였으므로, 황제가 그 근원을 시작하였고 요임금과 순임금이 그 물결을 일으킨 것을 알 수 있다. 이리하여 순임금・하나라・상나라・주나라의 서(書)가 나타나게 되었으며, 성인의 교화를 기록한 전(典)과 모(謨)

196) 皇甫謐(황보밀): 『진서(晉書)』에 그의 전기가 기록되어 있는데, 위진시대의 의학자로 자는 사안(士安)이고 어렸을 때의 이름은 정(靜)이며 스스로 현안선생(玄晏先生)이라고 호를 지었다. 저서에 『제왕세기(帝王世紀)』・『년력(年曆)』・『고사전(高士傳)』・『일사전(逸士傳)』・『열녀전(列女傳)』・『현안춘추(玄晏春秋)』 등이 있다.

197) 策(책): 일을 기록한 대나무나 목편 등을 고대에는 모두 책이라고 하였다.

198) 典謨(전모): 『상서(尙書)』의 「요전(堯典)」・「순전(舜典)」・「대우모(大禹謨)」・「고요모(皐陶謨)」 등을 함께 말한 것.

199) 周公相成王(주공상성왕): '주공(周公)'의 성은 희(姬)이며 이름은 단(旦)인데, 문왕(文王)의 아들이자 무왕(武王)의 동생으로 무왕을 도와 은(殷)나라를 토벌하였다. 무왕이 사망하자 그의 아들인 성왕이 어렸으므로 주공이 섭정하여 무경(武庚)・관숙(管叔)・채숙(蔡叔)의 반란을 진압하고 예악제도를 정비하였다고 전해진다.

200) 爾雅(이아): 훈고서로 13경의 하나. 옛날부터 주공이 지었다고도 하고 공자 문인이 지었다고도 하는데 오늘날에는 한대의 학자들이 집록한 것으로 본다. 「석고(釋詁)」・「석언(釋言)」・「석훈(釋訓)」・「석친(釋親)」・「석궁(釋宮)」・「석기(釋器)」・「석악(釋樂)」・「석천(釋天)」・「석지(釋地)」・「석구(釋丘)」・「석산(釋山)」・「석수(釋水)」・「석초(釋草)」・「석목(釋木)」・「석충(釋蟲)」・「석어(釋魚)」・「석조(釋鳥)」・「석수(釋獸)」・「석축(釋畜)」의 19편(篇)으로 구성되어 있다

201) 宣尼卜商(선니복상): 한나라 평제(平帝) 원시(元始) 원년에 공자를 포성선니공(襃成宣尼公)이라고 추시(追諡)하였는데 후에 이로 말미암아 공자를 '선니(宣尼)'라고 부른다. '복상(卜商)'은 공자의 제자로 자는 자하(子夏)이며 문학에 뛰어났다.

같은 것은 만대의 모범으로 전해지게 되었다. 주공이 성왕을 보좌할 때 예악 제도를 밝게 펼치면서 조회와 제사에 대한 복장의 예와 존비의 절도를 더하였다. 또 『이아』가 만들어지자 공자와 자하는 더욱 보태고 윤색하였으며, 「석언」에서는 만물을 펼쳐내어 대략 문자의 뜻을 모두 풀이하였다.

及秦用小篆, 焚燒先典,202) 古文絶矣. 漢文帝時, 秦博士伏勝獻古文尙書.203) 時又有魏文侯樂人竇公, 年二百八十歲,204) 獻古文樂書一篇, 以今文考之, 乃周官之大司樂章也.205) 及武帝時, 魯恭王壞孔子宅,206) 壁內石函中得孝經尙書等經. 宣帝時, 河內女子壞老子屋,207) 得古文二篇.208) 晉

202) 焚燒先典(분소선전): '선전(先典)'은 고대의 전적이다. '분소(焚燒)'는 진시황 34년 승상 이사(李斯)가 진기(秦記)·의약·복서(卜筮)와 나무 심는 것에 관한 책을 제외한 민간이 소유하고 있는 『시』·『서』와 제자백가의 책을 모두 태워 없애버릴 것을 건의하자 진시황이 이를 받아들여 고대의 전적을 태워 없애버린 것을 말한다.

203) 伏勝(복승): 진나라의 박사이었으며 복생(伏生)이라고도 한다. 전한 문제 때 『상서』를 잘 아는 사람을 구하려다가 복생을 찾았는데, 당시 나이가 90세로 늙어서 조정에 나갈 수 없었기 때문에 문제는 조조(鼂錯)를 보내 복생으로부터 『상서』를 받게 하여 29편을 얻었는데 한예(漢隸)로 쓰여 있어서 『금문상서(今文尙書)』로 불린다. 이에 비해 공자의 집 벽에서 나온 『상서』는 고문으로 되어 있었기 때문에 『고문상서』로 불리는데 본문에서는 오류를 범하여 복승의 『상서』를 『고문상서』라고 하였다.

204) 時又有魏文侯樂人竇公, 年二百八十歲(시우유위문후악인두공, 연이백팔십세): '위문후(魏文侯)'는 전국시대 위나라의 건립자이며 기원전 445년에서 기원전 396년까지 재위하였다. '악인두공, 연280세(樂人竇公, 年二百八十歲)'는 『한서·예문지』에 "여섯 나라의 임금 중 위나라의 문후가 옛 것을 가장 좋아하였다. 효문제 때에 악공 두공을 얻었는데, 그가 책을 바쳤으니 곧 『주관(周官)·대종백(大宗伯)·대사악(大司樂)』 장이다(六國之君, 魏文侯最爲好古, 孝文時得其樂人竇公, 獻其書, 乃周官大宗伯之大司樂章也)"라고 되어 있는데 안사고가 주를 달아 "두공은 나이가 180세이며 두 눈이 멀었다.(竇公年百八十歲, 兩目皆盲)"라고 하여 본문에서처럼 280세가 아닌 것으로 되어 있다.

205) 乃周官之大司樂章也(내주관지대사악장야): '주관(周官)'은 『주관경(周官經)』이라고도 하며 『주례(周禮)』를 말한다. 유가 경전의 하나로 주나라 왕실의 관제 및 전국시대 각국의 제도와 문헌을 수집하고 여기에 유가의 정치 이념을 첨부한 뒤 완성한 서적이다. 고문 경학가들은 주공이 지었다고 하고, 금문 경학가들은 전국시대에 나왔다고 주장하거나 서한 말 유흠(劉歆)이 위조하였다고도 한다. '대사악(大司樂)'은 『주례』 춘관(春官)에 속하며 악관의 우두머리이다.

206) 魯恭王壞孔子宅(노공왕괴공자택): '노공왕(魯恭王)'은 한나라 경제(景帝)의 아들 유여(劉餘)이다. 궁실 수리하기를 좋아하였으며, 전해지는 바로는 공자의 구택을 헐고 그 집을 넓혔다고 한다.

207) 河內(하내): 춘추전국시대에는 황하 이북을 하내라고 하였다.

咸寧五年,[209] 汲郡人不準盜發魏安釐王冢,[210] 得冊書千餘萬言.[211] 或寫
春秋經傳易經論語夏書周書瑣語大曆梁丘藏穆天子傳及魏史至安釐王二
十年.[212] 其書隨世變易, 已成數體, 其周書論楚事者最妙, 於是古文備矣.

진나라가 소전을 사용하고 앞 시대의 전적을 불태우자 고문이 끊
어졌다. 한나라 문제 때에 진(秦)나라 박사이었던 복승이『고문상서』
를 바쳤다. 또 그때 위문후의 악공이었던 두공은 나이가 280세로
『고문악서』1편을 바쳤는데, 이를 금문으로 고찰해본다면 바로『주
관』의『대사악장』이다. 무제 때에 노공왕이 공자의 집을 헐었는데
벽 속의 돌로 된 함에서『효경』과『상서』등의 경전을 얻었다. 선제
때에는 하내의 여자가 노자의 집을 헐었는데, 고문 두 편을 얻었다.
진(晉)나라 함녕 5년에 급군 사람 부준이 위나라 안리왕의 무덤을
도굴하여 천만여 글자의 책서(冊書: 竹冊書)를 얻었는데, 어떤 것은
『춘추경전』·『역경』·『논어』·『하서』·『주서』·『쇄어』·『대력』·『양
구장』·『목천자전』및 안리왕 20년까지의『위사』를 쓴 것이었다.
그 글씨는 시대를 따라 변하여 이미 몇 가지 서체가 되었는데『주서』
에서 초나라 일을 논한 것이 가장 뛰어나며, 이때에 고문은 완비되었다.

208) 得古文二篇(득고문이편):『상서(尙書)·서(序)』의 소(疏)에 왕충의『논형』과『후한사(後漢史)』를 인
 용하면서 선제(宣帝)의 본시(本始) 원년(기원전 73)에 하내의 여자가 노자의 집을 헐고 고문『태서
 (泰誓)』3편을 얻었다고 하였는데 본문에서는 잘못하여 2편이라고 하였다.

209) 咸寧(함녕): 진나라 무제 사마염(司馬炎)의 연호로 서기 275~279년에 해당하므로, 함녕 5년은
 서기 279년이다.

210) 魏安釐王冢(위안리왕총): 일설에는 위양왕(魏襄王)의 묘라고 한다. '안리왕(安釐王)'은 전국시대
 위나라 임금 소(昭)의 아들이다.

211) 得冊書千餘萬言(득책서천여만언): 서진(西晉)시대 급군(汲郡)의 부준(不準)이 위나라 안리왕의 무
 덤을 도굴하여 얻은 선진의 고서를 급총서(汲冢書)라고 한다. 현재는 「목천자전(穆天子傳)」만 남
 아 있는데 그 내용은 주나라의 목왕이 세상을 유람하면서 신인(神人)인 제대(帝臺)와 서왕모를
 본 것을 서술하고 있다. 본문에서는 '책서십여만언(冊書十餘萬言)'을 잘못하여 '책서천여만언(冊
 書千餘萬言)'이라고 하였다.

212) 大曆梁丘藏(대력양구장): '대력(大曆)'을 연호, '양구장(梁丘藏)'을 인명으로 보는 것은 잘못이며,
 서명으로 보아야 한다.

甄酆删定舊文,[213] 制爲六書, 一曰古文, 卽此也, 以壁中書爲正. 周幽王時,[214] 又有省古文者, 今汲冢書中多有是也. 滕公冢內得石銘, 人無識者, 惟叔孫通云,[215] 此古文科斗書也, 科斗者卽古文之別名也. 衛恒古文贊云. 黃帝之史, 沮誦蒼頡,[216] 眺彼鳥跡, 始作書契, 紀綱萬事, 垂法立制. 觀其措筆綴墨, 用心精專. 守正循檢, 矩折規旋, 其曲如弓, 其直如弦. 矯然特出, 若龍騰於川, 森爾下隤, 若雨墜於天. 信黃唐之遺迹, 爲六藝之範先. 籀篆蓋其子孫, 隷草乃其曾元. 蒼頡卽古文之祖也.

견풍은 옛 문자를 산정하여 육서로 만들면서 첫 번째를 고문이라고 하였는데 바로 이것이며 벽 속에서 나온 것을 표준으로 삼았다. 주나라 유왕 때에 또 고문을 간략하게 한 것이 있었는데, 지금 급총에서 나온 글씨의 대부분이 이것이다. 등공의 무덤 안에서 돌에 쓰인 명문을 얻었는데 이를 알아보는 사람이 없었으나 오직 숙손통은 "이것은 고문인 과두서이다."라고 하였는데, 과두서는 고문의 또 다른 이름이다. 위항은 「고문찬」에서 다음과 같이 말하였다. "황제의 사관 저송과 창힐이 새의 발자국을 보고 처음으로 서계를 만들어, 온갖 일을 다스리는 법을 세우고 제도를 확립하였다. 붓을 운용하고 먹 쓰는 것을 보면, 마음 쓰는 것이 정치하고 전일하였다. 정도를 지키고 법식을 좇으며 법도에 따라 꺾고 둥글게 긋는데 굽은 것은 활과 같고, 곧은 것은 활시위 같았다. 굳세게 우뚝 치솟는 것은 용이 강에서 승천하는 것 같으

213) 甄酆(견풍): 서한 평제 때에 소부(少傅)였으며, 광양후(廣陽侯)에 봉해졌는데, 왕망의 신(新)나라 때에는 경시장군(更始將軍)이 되고 광신공(廣新公)에 봉해졌다. 고문을 잘 썼다. 허신의 『설문해자(說文解字)·서(序)』에 의거하면 왕망 때에 사공 견풍을 시켜 문자부를 교정하게 하였으므로 이로 말미암아 육서가 있게 되었다고 하는데, 육서는 고문(古文)·기자(奇字)·전서(篆書)·좌서(佐書)·무전(繆篆)·조서(鳥書)이다.

214) 周幽王(주유왕): 서주 최후의 임금으로 기원전 781~771년까지 재위하였다.

215) 叔孫通(숙손통): 진(陳)나라의 박사였다가 한나라의 태자태부(太子太傅)가 되었다.

216) 沮誦蒼頡(저송창힐): 둘 다 황제의 사관으로 '창힐(蒼頡)'은 좌사(左史)이었고 '저송(沮誦)'은 우사(右史)이었다.

며, 무성하고 치밀하게 아래로 내리 쏟아지는 것은 비가 하늘에서 내리는 것 같다. 진실로 황제와 요임금이 남긴 자취이며, 육예의 모범이 되었다. 주서와 전서는 그 아들이나 손자이고 예서와 초서는 증손이자 현손에 해당한다." 창힐은 곧 고문의 시조이다.

贊曰. 邈邈蒼公, 軒轅之史. 創製文字, 代彼繩理. 粲若星辰, 鬱爲綱紀. 千齡萬類, 如掌斯視. 生人盛德, 莫斯之美. 神章靈篇, 自玆而起.

찬한다. 아득하도다, 창힐이여! 헌원씨의 사관이었다네. 문자를 창제하여 결승의 이치를 대신하였다네. 그 업적은 별처럼 찬란하여 성대한 법도가 되었다네. 그리하여 오랜 옛날의 일과 세상 모든 만물을 손바닥처럼 모두 보게 되었다네. 사람을 생동하게 하는 융성한 덕 가운데 이처럼 훌륭한 것이 없다네. 신령스러운 문장 이로부터 일어나게 되었다네.

大篆 대전

案大篆者, 周宣王太史史籒所作也.[217] 或云柱下史始變古文,[218] 或同或異, 謂之爲篆. 篆者傳也, 傳其物理, 施之無窮. 甄酆定六書, 三曰篆書,[219] 八體書法,[220] 一曰大篆. 又漢書藝文志云, 史籒十五篇, 並此

217) 周宣王太史史籒所作也(주선왕태사사주소작야): '주선왕(周宣王)'은 주왕조 제11대 임금으로 성은 희(姬)씨이고 이름은 정(靜)이며 생졸년은 ?~기원전 782년이다. '태사사주(太史史籒)'는 『설문해자·서』에 "선왕의 태사사주가 대전으로 15편을 지었는데 어떤 것은 고문과 다르다(宣王太史籒著大篆十五篇, 與古文或異)"고 하였는데, 태사는 관직 이름이고 주가 사람이며 사주는 이를 연결하여 쓴 것이다. 장언원이 『설문해자』를 인용하면서 태사사주라고 하여 주(籒)의 성을 사(史)씨라고 보았는데 이는 오류이다.

218) 柱下史(주하사): 주대의 관직 이름, 어사(御史)를 말하며 궁전의 기둥 아래에서 사무를 보았기 때문에 이러한 이름이 붙었다.

219) 三曰篆書(삼왈전서) ; 『설문해자·서』에서는 육서의 세 번째를 전서라고 하면서 소전이라고 설명하고 있는데 장회관은 이를 대전으로 보고 있다.

也, 以史官製之, 用以敎授, 謂之史書, 凡九千字. 秦趙高善篆,[221] 敎始
皇少子胡亥書. 又漢元帝王遵嚴延年並工史書是也.[222] 秦焚書惟易與
此篇得全. 呂氏春秋云, 蒼頡造大篆,[223] 非也. 若蒼頡造大篆, 則置古
文何地. 所謂籀篆蓋其子孫是也. 蔡邕篆讚曰, 體有六篆[224], 巧妙入神, 或象龜文,
或比龍鱗, 紆體放尾, 長翅短身, 延頸負翼, 狀似凌雲. 史籀卽大篆之祖也.

　생각건대 대전은 주선왕의 태사이었던 사주가 만들었다. 어떤 사
람은 "주하사가 처음으로 고문을 바꾸어 어떤 것은 같고 어떤 것은
다르게 되었는데, 이것을 전이라고 한다."고 하였다. 전(篆)은 전(傳)
한다는 의미이며, 그 사물의 이치를 전하는 것인데 기능이 무궁무진
하다. 견풍이 육서를 정할 때 세 번째를 전서라고 하였으며, [진나
라] 팔체의 서예에서는 첫째를 대전이라고 하였다. 또『한서』「예문
지」에서 말하는『사주』15편이 모두 이것이며, 사관이 만들었고, 학
동들을 가르치는 데 이를 사용하였으므로『사서』라고도 하는데 대
략 9,000자이다. 진나라 조고(趙高)가 대전을 잘 썼으며, 진시황의

220) 八體(팔체): 대전(大篆)·소전(小篆)·각부(刻符)·충서(蟲書)·모인(摹印)·서서(署書)·수서(殳書)·
예서(隸書)를 말한다.

221) 趙高(조고): 진나라의 환관이었으며 중거부령(中車府令)을 지냈고, 진시황의 둘째 아들로 후에
이세황제가 된 호해(胡亥, 기원전 209~207 재위)에게 서書와 옥률령법(獄律令法)을 가르쳤다.

222) 漢元帝王遵嚴延年(한원제왕준엄연년): '한원제(漢元帝)'의 이름은 유석(劉奭)이며 유학을 좋아하
고 재주와 기예가 뛰어났다. '왕준(王遵)'은 한원제시대의 사람으로『한서』에는 '왕존(王尊)'으로
되어 있는데 자는 자공(子贛)이며, 익주자사를 지냈고 동평왕(東平王)의 재상이 되었다. '엄연년
(嚴延年)'은 한선제(宣帝) 시대 사람으로 자는 차경(次卿)이며 탁군(涿群) 태수와 하남 태수를 지
냈다.

223) 蒼頡造大篆(창힐조대전):『여씨춘추(呂氏春秋)·군수편(君守篇)』에는 "창힐작서(蒼頡作書)", 즉
창힐이 글자를 만들었다고 되어 있지 대전을 만들었다고 쓰여 있지 않으므로 이는 장회관의 오
류이다.

224) 體有六篆(체유육전): 명(明)대 풍방(豊坊)의「서결(書訣)」에 따르면, 육전은 첫째가 고문으로 사황
과 창힐이 천황(天皇)의 서체를 확장시킨 것이며, 둘째는 기자(奇字)로 황제의 사관이었던 저송
(沮誦)이 고문에서 늘리거나 덜어낸 것이며, 셋째는 대전으로 주공(周公)이 사일(史佚)에게 시켜
온 세상의 글을 동일하게 한 것이며, 넷째는 소전으로 이사가 만든 것이고, 다섯째는 무전(繆篆)
으로 한(漢)대와 진(晉)대의 도장에 쓰인 글이며, 여섯째는 첩전(疊篆)으로 명(明)대의 관청에서
사용하는 인장에 쓰이는 것과 같은 것이다.

어린 아들 호해에게 글씨를 가르쳤다. 또 한나라의 원제·왕준과 엄연년은 모두 사서를 잘 썼다고 하는데 이것이다. 진나라가 분서할때 『역경』과 이 편(篇)만은 온전할 수 있었다. 『여씨춘추』에서는 "창힐이 대전을 만들었다"고 하는데, 잘못된 것이다. 창힐이 대전을 만들었다면 고문은 어디에 두어야 할 것인가? 주서와 대전이 그 자손이라고 하는 것은 옳은 말이다. 채옹은 「전찬」에서 다음과 같이 말하였다. "전서체에 여섯 가지 전(篆)이 있어 교묘함이 입신의 경지에 들어갈 만한데, 어떤 것은 거북 무늬를 본떴고 어떤 것은 용의 비늘 모습을 따라서, 몸을 구부리고 꼬리를 펴기도 하며, 날개를 길게 하고 몸체를 오므리기도 하며, 목을 늘어뜨리고 날갯짓을 하기도 하는 모습은 구름 위로 솟구치는 듯하다." 사주는 곧 대전의 시조이다.

贊曰. 古文元胤, 太史神書. 千類萬象, 或龍或魚. 何詞不錄, 何物不儲. 懌思通理, 從心所如. 如彼江海, 大波洪濤, 如彼音樂, 干戚羽旄.[225]
찬한다. 고문의 맏아들이며 태사가 만든 신기한 서체라네, 온갖 종류의 삼라만상을 담을 수 있어 혹은 용처럼 혹은 물고기처럼 나타나네. 어떤 말인들 기록하지 못할 것이며, 어떤 사물인들 담지 못할 것인가? 기쁜 마음으로 사리에 통달하니 마음이 가는대로 따를 뿐이라네. 강과 바다의 큰 물결과 거대한 파도처럼 기세가 웅장하고, 음악의 간척우모처럼 조화를 이룬다네.

225) 干戚羽旄(간척우모): 『예기(禮記)·악기(樂記)』에 "음을 늘어놓고 이를 연주하며 간척과 우모를 가지고 춤을 출 정도로 진보되면, 이를 악이라고 한다.(比音而樂之, 及干戚羽旄, 謂之樂)"고 하였다. 공영달(孔穎達)의 소(疏)에서 "간(干)은 방패이며 척(戚)은 도끼인데 무무(武舞)를 출 때 잡는 도구이다."라고 하였고, 정현(鄭玄)의 주에 따르면 "우(羽)는 꿩의 깃털이고 모(旄)는 소꼬리로 문무(文舞)를 출 때 잡는 도구이다."라고 하였다.

籀文 주문

案籀文者,[226) 周太史史籀之所作也. 與古文大篆小異, 後人以名稱書, 謂
之籀文. 七略曰,[227) 史籀者, 周時史官教學童書也. 與孔氏壁中古文異體.
甄酆定六書, 二曰奇字是也. 其跡有石鼓文存焉.[228) 蓋諷宣王畋獵之所作,
今在陳倉. 李斯小篆兼采其意. 史籀卽籀文之祖也.

생각건대 주문은 주나라의 태사이었던 사주가 만든 것이며, 고문
이나 대전과는 조금 다른데 후대에 사람들이 사람 이름으로 서체에
이름을 붙여 주문이라고 하였다. 『칠략』에서 "『사주』는 주나라 때
사관이 학동들에게 가르친 글씨 교본인데, 공자의 집 벽에서 나온
고문과는 다른 글씨체이다"라고 하였다. 견풍이 육서를 정할 때 두
번째 기자라고 한 것이 이것이며, 그 필적으로 <석고문>이 남아
있다. 대체로 선왕이 사냥하는 것을 풍자하여 지은 것인데 지금 진
창에 있다. 이사의 소전은 그 뜻을 겸하여 채택하고 있다. 사주는 주
문의 시조이다.

226) 籀文(주문): 주문에 대해서는 여러 가지 설이 분분한데, 중요한 것을 들어본다면 대전과 같은 것
이라는 설과 사주가 만든 서체라는 설 등이 있다. 또 주문은 서주의 금문(金文)에서 파생된 서체
이며, 전국시대 진(秦)나라에서 사용했던 것인 데 비해 고문은 동방 6개국에서 사용하였던 서체
라고도 한다. 그러나 일반적으로는 서주의 금문도 주문이라고 하는 경우도 있으므로 정해진 것
은 아니다.

227) 七略(칠략): 중국에서 가장 일찍이 도서목록을 분류한 책으로, 한대 유흠(劉歆)이 지었다. 지금은
일실되었으나 『한서·예문지』는 이를 근거로 하여 지은 것이며 「집략(輯略)」·「육예략(六藝略)」·
「제자략(諸子略)」·「시부략(詩賦略)」·「병서략(兵書略)」·「술수략(術數略)」·「방기략(方技略)」으
로 구성되어 있다.

228) 石鼓文(석고문): <엽갈(獵碣)>·<옹읍석각(雍邑石刻)>·<진창십갈(陳倉十碣)>이라고도 하며
중국에 현존하는 가장 오래된 석각문자이다. 열 개의 돌 위에 새겨져 있는데, 돌마다 사언시 10
수가 있다. 당대 초기 옹현 남쪽에서 발견되었고 현재는 북경에 있다. 석고문의 제작 시기에 대
해서는 주선왕(周宣王)·진문공(秦文公)·진목공(秦穆公)·진양공(秦襄公) 등 여러 학설이 있으
나 지금은 진헌공(秦獻公) 11년(기원전 374)으로 고증되었다. 내용은 진나라 임금이 사냥놀이
하는 것이며 선왕을 풍자하는 것이 아니다. 서체는 주문으로 보이지만 소전과 비슷한 것도 있다.

贊曰. 體象卓然, 殊今異古. 落落珠玉, 飄飄纓組. 蒼頡之嗣, 小篆之祖. 以名稱書, 遺跡石鼓.

찬한다. 그 모습이 뚜렷하며, 금문과 다르고 고문과도 다르다네. 아로새겨 넣은 주옥과 같고 바람에 날리는 갓끈과 같네. 창힐의 후손이며 소전의 시조라네. 사람 이름으로 서체 이름을 삼았는데, 그 흔적으로 <석고문>이 남아 있다네.

小篆 소전

案小篆者, 秦始皇丞相李斯所作也. 增損大篆, 異同籀文, 謂之小篆, 亦曰秦篆. 始皇二十年, 始幷六國, 斯時爲廷尉,[229] 乃奏罷不合秦文者. 於是天下行之. 畫如鐵石, 字若飛動, 作楷隸之祖, 爲不易之法. 其銘題鍾鼎及作符印, 至今用焉. 則離之六二, 黃離元吉,[230] 得中道也. 斯雖草創, 遂造其極矣. 蔡邕小篆贊云, 龜文鍼列, 櫛比龍鱗. 隕若黍稷之垂穎, 蘊若蟲蛇之棼縕. 若絶若連, 似水露緣絲, 凝垂下端. 而望之, 遠象鴻鵠羣遊, 絡繹遷延. 研桑不能數其詰曲,[231] 離婁不能覩其隙間.[232] 般倕揖讓而辭巧,[233] 籀誦拱手而韜翰. 摛筆艶於觚素, 爲

229) 廷尉(정위): 관직 이름이며 진대에 설치되었는데 구경(九卿) 중의 하나로 사법을 관장하였다.

230) 黃離元吉(황리원길): '리(離)'는 부착되는 것을 말하며, '황리(黃離)'는 황색이 사물에 부착되는 것이다. 색은 독자적으로 존립할 수 없고 반드시 사물에 부착되어야 하는데, 황색이 사람의 몸에 부착되었다는 것은 황색이 중정의 색이므로 그 사람이 중정의 도를 터득하였다는 것을 의미한다. 여기에서는 소전이 중정의 도를 지녔다는 것을 뜻한다.

231) 硏桑不能數其詰曲(연상불능수기힐곡): '연(硏)'은 계연(計硏)이며, 춘추시대 월나라 사람으로 성은 신(辛)이고 자는 문자(文子)이다. 박학하고 계산을 잘하였는데 범려(范蠡)는 그를 스승으로 모시고 그의 계책을 사용하여 거부가 되었다. '상(桑)'은 상홍양(桑弘羊)이며 전한 낙양 사람으로 암산에 밝았기 때문에 무제의 부름을 받아 13살 때 시중(侍中)이 되었다. '힐곡(詰曲)'은 꺾어지고 구부러지는 용필에서 필세를 취하는 것을 말한다. 용필에서 앞으로 나아가고자 할 때에는 먼저 물러서며 왼쪽으로 가고자 할 때에는 먼저 오른쪽으로 나아가는 것이 종종 있는데, 이처럼 필획의 형성은 꺾이고 구부러지는 것이 일정하지 않다.

232) 離婁不能覩其隙間(이루불능도기극간): '이루(離婁)'는 『맹자(孟子)·이루·상』에 나오며 황제(黃帝) 때 사람이다. 눈이 아주 밝았으므로 황제가 구슬을 잃어버렸을 때에 이루를 시켜 구슬을 찾게 하였다. 그는 백 보 바깥에 있는 것을 볼 수 있었고 가느다란 터럭의 끝도 볼 수 있었다. '불능도기극간(不能覩其隙間)'의 간격을 볼 수 없다는 것은 글자의 결체가 치밀하여 불필요하게 넘

學藝之範先 李斯卽小篆之祖也.

생각건대 소전은 진시황 때 승상이던 이사가 만든 것이다. 대전을 더하기도 하고 덜어내기도 하면서 주문과 같기도 하고 다르게도 만든 것을 소전이라고 하며 진전(秦篆)이라고도 한다. 진시황 20년 처음으로 여섯 나라를 병탄하였을 때 이사는 당시 정위벼슬을 하고 있었는데, 진나라 글자에 부합하지 않는 것을 폐기하라고 상주하였다. 이리하여 온 세상에 이것이 행해지게 되었다. 획은 쇠나 돌 같고 글자는 나는 듯 역동적이었으며 해서와 예서의 할아비 격으로 불변의 법이 되었다. 종정에 새겨 넣는다든지 부절과 도장을 만드는 데에 지금도 쓰인다. 이것은『주역』이(離)괘의 두 번째 음효에서 "중정(中正)의 색인 황색이 붙은 것이니 크게 길하다. 중도를 얻었기 때문이다."라고 한 것에 해당한다. 이사가 처음 창조하였음에도 결국 최고의 수준에 이르렀다. 채옹의「소전찬」에 다음과 같이 말하고 있다. "거북 무늬가 촘촘하게 나열되고 용의 비늘이 즐비하게 이어진 것 같다. 늘어뜨려진 모습은 메기장과 차기장이 이삭을 아래로 드리운 것 같고, 치밀하게 짜인 모습은 벌레나 뱀이 어지러이 모여 있는 것 같다. 끊어진 듯 이어진 듯 이슬이 실에 매달려 아래쪽으로 방울져 늘어진 것 같다. 멀리서 본 모습은 큰 기러기와 고니가 무리지어 노는 듯 끊임없이 이어져 있다. 계연(計研)과 상홍양(桑弘羊)일지라도 그 [필획의] 구부러지는 필세를 헤아릴 수 없고, 이루라 할지라도 그 간격을 볼 수 없다. 공수반과 순임금의 신하인 수도 예를 표하면서 그 교묘함에 양보하고, 사주와 저송일지라도 손을 모으며 붓을 놓을 것이다. 흰 깁에 글씨를 아름답게 펼쳐내니, 학예의 법도가 되었

치는 간격을 볼 수 없다는 의미이다.

233) 般倕(반수): '반(般)'은 노나라 애공 때의 공장(工匠)인 공수반(公輸般)을 말하며 '수(倕)'는 요임금의 공장인 수를 말한다.

다." 이사는 소전의 시조이다.

贊曰. 李君創法, 神慮精微. 鐵爲肢體, 虯作驂騑. 江海渺漫, 山嶽峨巍. 長風萬里, 鸞鳳于飛.

찬한다. 이사가 서체를 창제하니 신묘한 사려는 정치하고 은미하다네. 사지와 몸통은 쇠처럼 단단하고, 규룡이 곁말이 된 것처럼 약동한다네. 강과 바다처럼 아득하고 질펀하며, 산악처럼 높고 높다네. [이사의 공적은] 머나먼 곳에서 불어오는 바람 타고, 난새와 봉새가 춤을 추는 듯하네.

八分 팔분

案八分者, 秦羽人上谷王次仲所作也.[234] 王愔云,[235] 次仲始以古書方廣,[236] 少波勢, 建初中,[237] 以隸草作楷法,[238] 字方八分,[239] 言有模楷. 又蕭子良云, 靈帝時, 王次仲飾隸爲八分. 二家俱言後漢, 而兩帝不同. 且靈帝之前, 工八分者非一, 而云方廣, 殊非隸書. 旣言古書, 豈得稱隸.

234) 王次仲(왕차중): 전설상의 인물로 전기에 불명확한 점이 많다. 그 생졸 연대에 관해서도 진시황 때의 사람이라는 설과 후한 장제(章帝) 혹은 영제(靈帝) 때 사람이라는 설이 대립하고 있다. 장회관은 문자의 발전을 소전에서 팔분으로 또 예서의 순으로 이어졌다고 보는데 이는 오늘날의 통설에 맞지 않는다. 오늘날에는 전한의 소박한 예서를 고예(古隸)라고 하는 데 비해 기원 전후에 급속히 발달하여 붓을 댈 때 역입(逆入)으로 들어가고 붓을 거둘 때에 파책의 특색을 나타내는 새로운 예서를 팔분이라고 보는 것이 보통이다.

235) 王愔(왕음): 남조시대 송나라 사람. 위나라 평북장군이던 왕예(王乂)의 아들이며 초서를 잘 썼다. 저서로 「고금문자지목(古今文字志目)」이 남아 있다.

236) 古書方廣(고서방광): '고서(古書)'는 고문, 전서, 주서와 같은 고문자를 말한다. '방광(方廣)'을 본문처럼 각지고 넓은 것이 아니라 사방이 넓은 것 즉 글자가 차지하는 면적이 크다는 뜻으로 볼 수도 있다.

237) 건초(建初): 한대 장제 유달(劉炟)의 연호(서기 76~84).

238) 예초(隸草): 예서를 빠르게 쓰는 것으로 장초를 말한다. 한대의 장제는 특히 장초를 선호하였다.

239) 字方八分(자방팔분): 한 글자의 사방을 8분으로 하여, 즉 글자 크기를 종전의 80%로 쓰는 것이라고 해석할 수도 있다.

若驗方廣, 則篆籀有之, 變古爲方, 不知其謂也.

생각건대 팔분은 진나라의 선인(仙人)인 상곡의 왕차중이 만든 것이다. 왕음은 다음과 같이 말하였다. "왕차중은 고서가 각이 지고 넓으며 파세가 적다고 생각하여 건초 연간에 빠르게 쓰는 예서[장초]로 표준 서법을 만들었는데, 글자는 각이 지고 팔분이었으며 법도가 있었다." 또 소자량은 "영제 때에 왕차중이 예서를 수식하여 팔분을 만들었다"고 하였다. 두 사람 모두 후한이라고 이야기하는데 두 명의 임금은 다르다. 게다가 영제 이전에 팔분을 잘 쓰는 사람이 한둘이 아닌데다, 각이 지고 넓다고 하였으니 결코 예서가 아니다. 왜냐하면 이미 고서라고 하였는데 어떻게 예서라고 할 수 있겠는가? 각이 지고 넓은 것을 징험해보면 전서와 주서에 그런 성질이 있는데, 고서를 변화시켜 각이 지게 만들었다는 것이 무엇을 말하는지 모르겠다.

案序仙記云,[240] 王次仲上谷人, 少有異志, 早年入學, 屢有靈奇, 年未弱冠, 變蒼頡書爲今隷書. 始皇時官務煩多, 得次仲文簡略, 赴急疾之用, 甚喜, 遣使召之. 三徵不至, 始皇大怒, 制檻車送之. 於道化爲大鳥, 出在檻外, 翻然長引, 至於西山, 落二翮於山上, 今爲大翮小翮山.[241] 山上立祠, 水旱祈焉. 又魏土地記云, 沮陽縣城東北六十里, 有大翮小翮山, 又楊固北都賦云,[242] 王次仲匿術於秦皇, 落雙翮而沖天. 案數家之言, 明次仲是秦人. 旣變蒼頡書, 卽非效程邈隷也.

240) 序仙記(서선기): 일실되어 전하지 않는다.

241) 大翮小翮山(대핵소핵산): 하북성 연경현(延慶縣) 서북쪽에 있다.

242) 楊固北都賦(양고북도부): 일실되어 전하지 않는다.

생각건대 『서선기』는 다음과 같이 말하고 있다. "왕차중은 상곡 사람으로 어려서부터 기이한 뜻을 지니고 있어서, 이른 나이에 배움의 길에 들어섰는데, 여러 번 영험하고 기이한 행적이 있었고 스무 살이 되기 전에 창힐의 글자를 고쳐서 오늘날의 예서를 만들었다. 진시황 때에 행정 사무가 번다하였는데 왕차중의 글자가 간략하여 급박한 용무에 대비할 수 있었으므로 매우 기뻐하여 사신을 보내어 불렀다. 세 번 호출하였으나 오지 않자 진시황은 크게 노하여 우리가 있는 수레를 만들어 그를 압송하였다. 오는 길에 그는 큰 새로 변신하여 우리 밖에 있다가 높이 날아 멀리 가서 서쪽 산에 이르자 산 위에 깃촉 두 개를 떨어뜨렸는데 그것이 오늘날의 대핵산과 소핵산이 되었다. 산 위에 사당을 세우고 수해나 한발이 일어날 때 기원하였다." 또 『위토지기』에서는 "조양현 성 동북쪽 60리 되는 곳에 대핵산과 소핵산이 있다."고 하였으며, 양고의 「북도부」에서도 "왕차중은 진시황에게 술법을 감춘 채 깃촉 두 개를 떨어뜨리고 하늘로 올라갔다."라고 하였다. 여러 사람의 말을 고찰해보면 왕차중은 진대의 사람임이 분명하다. 또 창힐의 글씨를 바꾼 것이지 정막의 예서를 본뜬 것이 아니다.

案蔡邕勸學篇, 上谷王次仲, 初變古形, 是也. 始皇之世, 出其數書, 小篆古形猶存其半, 八分已減小篆之半, 隷又減八分之半. 然可云子似父, 不可云父似子. 故知隷不能生八分矣. 本謂之楷書,[243] 楷者法也, 式也, 模也. 孔子曰, 今世行之, 後世以爲楷式.[244] 或云, 後漢亦有王次仲, 爲上谷太

243) 해서(楷書): 정서(正書)·진서(眞書)·정해(正楷)라고도 한다. 당(唐)대 이전에는 해서가 팔분과 예서를 겸하여 가리키는 것이었으므로 여기에서는 팔분을 해서라고 하였다.

守, 非上谷人. 又楷隸初制, 大範幾同, 故後人惑之, 學者務之.[245] 蓋其歲深,
漸若八字分散,[246] 又名之爲八分. 時人用寫篇章或寫法令, 亦謂之章程書.
故梁鵠云, 鍾繇善章程書是也.[247] 夫人才智有所偏工, 取其長而捨其短.
諺曰, 韓詩鄭易挂着壁,[248] 且二王八分卽挂壁之類. 唯蔡伯喈乃造其極焉.
王次仲卽八分之祖也.

내 생각으로는 채옹의 「권학편」에서 "상곡 왕차중이 처음으로 옛
형태를 바꾸었다."고 하였는데 옳은 말이다. 진시황 때에 몇 가지 서
체가 나왔는데, 소전은 옛 형태를 여전히 반이나 지니고 있었고 팔
분은 이미 소전의 반으로 줄었으며 예서는 또 팔분의 반으로 줄었
다. 그런데 아들이 아버지를 닮았다고 할 수 있지만 아버지가 아들
을 닮았다고는 할 수 없다. 그러므로 예서는 팔분을 낳을 수 없다는
것을 알 수 있다. 본래는 이것[팔분]을 해서라고 하였는데 해(楷)라
고 하는 것은 법(法)이고 규범[式]이며 본보기[模]이다. 공자는 "오늘
날 실천하고 후세를 본보기[楷式]로 삼는다."고 하였다. 어떤 사람은
"후한에도 왕차중이 있었다."고 하는데, 그는 상곡의 태수이었으며,
상곡 사람이 아니다. 또 해서[팔분]와 예서가 처음 제정되었을 때 대

244) 今世行之, 後世以爲楷式(금세행지, 후세이위해식): 『예기(禮記)·유행편(儒行篇)』에 "선비는 지금
사람들과 함께 살면서, 옛사람과 함께 헤아려 오늘날 그것을 실천하는데 후세를 본보기로 삼는
다(儒有今人與居, 古人與稽, 今世行之, 後世以爲楷)"고 하였다. 본문에서는 일부를 인용하면서
끝에 식(式)을 첨부하였다.

245) 務(무): '무(瞀)'와 통하여 어두운 것을 의미한다.

246) 八字分散(팔자분산): 한예(漢隸)에 파절(波折)이 있고 좌우로 분산되는 것이 '팔(八)'이라는 글자
와 같은 것임을 가리키며, 팔분의 명칭이 붙은 유래에 대해서도 이 설이 제일 많이 통용되고 있다.

247) 鍾繇善章程書(종요선장정서): 양곡의 말에는 이 말이 보이지 않고, 양흔(羊欣)의 「고래능서인명
(古來能書人名)」에 종요가 장정서를 잘 썼다는 기록이 있다.

248) 韓詩鄭易挂着壁(한시정역괘착벽): '한시(韓詩)'는 『시경』 금문학파의 네 종류(한시, 제시齊詩, 노
시魯詩, 모시毛詩) 중 하나로 한대의 한영(韓嬰)이 전수한 것인데 후한의 정현과 마음(馬融)이 『모
시』를 숭상하자 쇠퇴하게 되었다. '정역(鄭易)'은 정현이 전한 『역경』으로 후에 위나라 왕필(王
弼)의 주(注)가 널리 퍼짐에 따라 쇠미해졌다. '괘착벽(挂着壁)'은 벽에 걸어두기만 한다는 것으
로 경시하며 고려하지 않는다는 뜻이다.

체적인 법도는 거의 같았으므로 후인들이 미혹되었으며, 배우는 사람들도 어두워지게 되었다. 대체로 세월이 오래되자 점차 팔(八)이라는 글자처럼 좌우로 분산되어 또 팔분이라는 이름이 붙게 되었다. 당시 사람들이 이것으로 책을 쓰거나 법령을 썼기 때문에 장정서라고도 한다. 그러므로 양곡이 "종요는 장정서를 잘 썼다."고 하는 것이 그것이다. 무릇 사람의 재주와 지혜에는 외곬으로 잘하는 것이 있으므로 그 장점을 택하고 그 단점을 버려야 한다. 속담에 이르기를 "한영(韓嬰)의 『시』와 정현(鄭玄)의 『역』은 벽에 걸어라."라고 하였는데, 바로 왕희지와 왕헌지의 팔분이 벽에 걸 부류이다. 채옹만이 최고의 수준에 올랐다. 왕차중은 팔분의 시조이다.

贊曰. 仙客遺範, 靈姿秀出. 奮研揚波, 金相玉質. 龍騰虎踞兮, 勢非一. 交戟橫戈兮, 氣雄逸. 楷之爲妙兮, 備華實.

찬한다. 신선이 모범을 남겼으니 영험한 모습이 매우 뛰어나네. 분발하여 연구하며 물결을 일으키면 금 같은 모습에 구슬 같은 성질을 지닐 것이네. 용이 올라가고 범이 웅크리고 있는 모습이니, 필세는 하나가 아니라네. 창을 맞대거나 창을 빗긴 모습이니, 기운이 웅장하고 뛰어나다네. 팔분의 훌륭함이여, 화려함과 내실을 다 갖추었다네.

隷書 예서

案隷書者, 秦下邽人程邈所造也. 邈字元岑, 始爲衙縣獄吏, 得罪始皇, 幽繫雲陽獄中, 覃思十年, 益大小篆方圓而爲隷書三千字.[249] 奏之始皇, 善之, 用爲御史.[250] 以奏事繁多, 篆字難成, 乃用隷字, 以爲隷人佐

書, 故曰隸書. 蔡邕聖皇篇云,[251] 程邈删古立隸文. 甄酆六書云, 四曰佐書, 是也. 秦造隸書以赴急速, 惟官司刑獄用之, 餘尙用小篆焉. 漢亦因循至和帝時.[252] 賈魴撰滂喜篇,[253] 以蒼頡爲上篇,[254] 訓纂爲中篇,[255] 滂喜爲下篇, 所謂三蒼也. 皆用隸字寫之, 隸法由玆而廣.

생각건대 예서는 진나라 하규 사람인 정막이 만든 것이다. 정막의 자는 원잠이며 처음에는 아현의 옥리이었으나 진시황에게 죄를 지어 운양의 감옥에 갇혀 있었는데, 십 년 동안 깊이 생각하여 대전과 소전의 네모진 성질과 둥근 성질을 확장하여 예서 3,000자를 만들었다. 이를 진시황에게 올리자, 쓰기에 좋다고 여겨 벼슬을 내려 어사로 삼았다. 하급 관리들[隸人]이 상주할 일은 번거롭게 많고 전서체로는 쓰기 어려워서 예서 글자로 쓰면서, 보조적인 글씨로 생각하였으므로 예서라고 하였다. 채옹은 「성황편」에서 "정막이 고서를 삭감하여 예서의 글자를 만들었다."고 하였다. 견풍의 육서에서 "네 번째는 좌서"라고 하였는데 바로 이것이다. 진나라에서는 예서를 만들어 급박한 일에 대비하였는데, 소송이나 형벌 관계에서만 쓰였고, 나머지는 여전히 소전을 사용하였다. 한나라에서도 화제 때까지 이를 따라 하였다. 가방이 『방희편』을 지으면서 「창힐」을 상편으로 하고 「훈찬」을 중편으로 하며 「방희」를 하편으로 하였으니,

249) 方圓(방원): 네모진 것과 둥근 것인데, 여기에서는 널리 사물의 형체와 특성을 가리킨다.

250) 御史(어사): 춘추전국 시대에는 열국이 모두 어사를 두었는데, 문서 및 기록을 관장하였다.

251) 聖皇篇(성황편): 현재는 유실되었다.

252) 和帝(화제): 동한의 유조(劉肇)를 말하며, 생졸년은 서기 89~167년이다.

253) 賈魴(가방): 동한 화제(和帝) 때의 인물로 낭중 벼슬을 하였으며 글씨를 잘 썼다.

254) 蒼頡(창힐): 동한시대에 이사의 『창힐편』, 호무경(胡母敬)의 『박학편(博學篇)』과 조고의 『원력편(爰歷篇)』을 통합하여 한 편으로 만들면서 『창힐편』이라고 하였다.

255) 訓纂(훈찬): 양웅(揚雄)이 지은 『훈찬편(訓纂篇)』을 말한다.

이른바『삼창』이다. 모두 예서 글씨로 썼는데, 예서의 법이 이로부터
퍼져 나갔다.

酈道元水經曰, 臨淄人發古冢得銅棺. 前和外隱起爲字, 言齊太公六
世孫胡公之棺也.[256] 惟三字是古, 餘同今書. 證知隸字出古, 非始於秦
時. 若爾則隸法當先於大篆矣. 案胡公者, 齊哀公之弟靖胡公也. 五世六
公計一百餘年, 當周穆王時也.[257] 又二百餘歲, 至宣王之朝, 大篆出矣.
又五百餘載, 至始皇之世, 小篆出焉, 不應隸書而先小篆, 然程邈所造書
籍具傳, 酈道元之說恐未可憑也.

역도원은『수경』에서 "임치 사람이 옛 무덤을 파헤쳐 동으로 만
든 관을 얻었다. 관의 머리 부분 바깥쪽에 음각으로 글자가 새겨져
있는데, 제태공의 6세손인 호공의 관이라고 되어 있었다. 오직 세 글
자가 옛 글자이고 나머지는 오늘날의 글자와 같았다. 이로부터 예서
의 글자는 옛날에 나온 것이며 진나라에서 시작한 것이 아님을 증거
를 통해 알 수 있다."고 하였다. 만약 그렇다고 한다면 예서의 법이
응당 대전보다 앞서야 한다. 생각건대 호공이라는 사람은 제애공의
동생인 정호공이다. 다섯 세대에 걸친 여섯 사람의 임금을 계산해보
면 100여 년이 되며 주목왕 때에 해당된다. 또 200여 년이 지나 주
선왕 때에 이르러야 대전이 출현한다. 또 500여 년이 흘러 진시황
때에 이르러서야 소전이 출현하는데, 예서가 소전에 앞선다는 것은
합당하지 않으며, 정막이 지은 서적은 모두 전해지고 있으니 역도원

256) 齊太公(제태공): 태공망(太公望) 여상(呂尙)을 말한다.
257) 周穆王(주목왕): 주왕조 제5대 임금, 성은 희(姬)이고 이름은 만(滿)이다.『목천자전(穆天子傳)』의
 주인공이다.

의 주장은 대체로 믿을 수 없는 것이리라.

　案八分則小篆之捷, 隷亦八分之捷. 漢陳遵字孟公京兆杜陵人. 哀帝
之世,[258] 爲河南太守, 善隷書. 與人尺牘, 主皆藏之以爲榮, 此其創開
隷書之善也. 爾後鍾元常王逸少各造其極焉. 蔡邕隷書勢曰,[259] 鳥跡之變, 乃
惟佐隷, 蠲彼繁文, 從茲簡易. 脩短相副, 異體同勢. 煥若星陳, 鬱若雲布, 纖波濃點, 錯落
其間. 若鍾簴設張, 庭燎飛煙. 似崇臺重宇, 層雲冠山. 遠而望之, 若飛龍在天, 近而察之,
心亂目眩. 成公綏隷勢曰,[260] 籀篆旣繁, 草藁近僞, 適之中庸, 莫尙於隷. 程邈卽隷書
之祖也.

　생각건대 팔분은 소전을 빨리 쓰는 것이고, 예서는 또 팔분을 빨
리 쓰는 것이다. 한나라 진준의 자는 맹공이며 경조 두릉 사람으로
서, 애제 때 하남 태수가 되었으며 예서를 잘 썼다. 다른 사람에게
편지를 보내면, 이를 받은 주인들은 모두 간직하며 영예롭게 생각하
였는데, 이는 예서의 훌륭함을 처음으로 보여준 것이다. 그 후 종요
와 왕희지는 각기 최고의 경지에 나아갔다. 채옹의「예서세」에 다음과 같이
말하고 있다. "새 발자취가 변해서 예서가 되었는데, 그 번거로운 수식을 덜어내었으므
로 이로부터 간이하게 되었다. 길고 짧은 것이 서로 어우러지고 서로 다른 모습이라도
같은 필세를 이루었다. 별들이 늘어선 것처럼 찬란하고, 구름이 끼어 있는 것처럼 성대
한데, 섬세한 파책과 진한 점이 그 사이에 섞여 있다. 편종의 틀을 설치한 것 같기도 하
고, 마당의 횃불에서 날아오르는 연기와도 같다. 높은 대 위에 여러 층으로 된 집과도

258) 哀帝(애제): 기원전 7년~기원전 1년까지 재위하였다.

259) 蔡邕隷書勢(채옹예서세): 이 글은 위항의「사체서세」의 예세를 설명하는 부분에 나오는 글인데,
　　위항은 이 글을 지은 사람이 채옹이라고 말하지 않고 있다.

260) 成公綏(성공수): 생졸년은 231~273년이며 자는 자안(子安)이고, 서진시대의 문학가이자 서예가
　　이다. 그의「예세(隷勢)」가 진사(陳思)의『서원정화(書苑菁華)』에 실려 있으며, 원래의 제목은「
　　예서체(隷書體)」이다.

같고 층층이 낀 구름이 산 위에 덮여 있는 것 같기도 하다. 멀리서 바라보면 하늘에 나는 용이 있는 것 같고 가까이에서 살펴보면 마음이 어지럽고 눈이 휘둥그레진다." 성공수(成公綏)의 「예세」에서는 "주문과 전서는 번잡하고 초서는 거짓에 가까운데, 중용에 맞는 것은 예서보다 나은 것이 없다."라고 하였다. 정막은 예서의 시조다.

贊曰. 隷合文質, 程君是先. 乃備風雅, 如聆管弦. 長毫秋勁, 素體霜姸. 推峰劍折,[261] 落點星懸. 乍發紅焰, 旋凝紫煙. 金芝瓊草,[262] 萬世芳傳.

찬한다. 예서는 문[형식]과 질[내용]이 조화를 이루어야 한다는 요구에 부합하는데, 정막이 원조라네. 풍[민요]과 애[아악]를 갖추어 관현악을 듣는 것 같다네. 긴 획은 나는 듯하면서도 굳건하고, 소박한 서체는 결백하고 아름다우네. 필봉을 꺾어 그으면 검을 부러뜨리는 듯 굳세고, 점을 찍으면 별이 걸린 듯 빛난다네. 붓을 빨리 그으면 갑자기 붉은 불꽃을 뱉어내는 듯하더니 점점 보라색 안개로 응결된다네. 이는 금색의 영지와 선초(仙草)처럼 영원한 향기를 전해주리라.

章草 장초

案章草者, 漢黃門令史游所作也.[263] 衛恒李誕並云,[264] 漢初而有草法, 不知其誰. 蕭子良云, 章草者, 漢齊相杜操始變藁法,[265] 非也. 王愔云,

261) 推(추):『진체비서(津逮秘書)』본에 의거하여 '최(推)'로 교정하여 번역하였다.

262) 金芝瓊草(금지경초): '금지(金芝)'는 금색의 선초로 전설상의 선약이며, '경초(瓊草)'도 선초의 일종이다.

263) 黃門令(황문령): 천자의 측근에서 모시는 관직.

264) 李誕(이탄): 누구인지 알 수 없으며 위탄을 잘못 쓴 것일 수 있다.

265) 杜操始變藁法(두조시변고법): '두조(杜操)'는 두도를 말한다. 삼국시대 위나라 무제의 이름 조를 휘하여 두도로 개명하였다는 설이 있는데 장회관은 이 글의 중(中) 신품(神品) 두도 조(p.201)에서 이 설이 틀렸다고 말하고 있다. '고법(藁法)'은 초고(草稿)를 말한다. 공문을 기초할 때 먼저 초고를 쓰는데 글자가 소루(疏漏)하고 꼼꼼하지 못하기 때문에 고쳐 쓴 것이 많아 고서(藁書)라

漢元帝時史游作急就章,[266] 解散隸體, 兼書之,[267] 漢俗簡惰, 漸以行之, 是也. 此乃存字之梗概, 損隸之規矩, 縱任奔逸, 赴連急就,[268] 因草創之意, 謂之草書. 惟君長告令臣下則可. 後漢北海敬王劉穆善草書,[269] 光武器之. 明帝爲太子,[270] 尤見親幸, 甚愛其法. 及穆臨病, 明帝令爲草書尺牘十餘首, 此其創開草書之先也.[271]

생각건대 장초는 한대 황문령이었던 사유가 만든 것이다. 위항과 이탄은 모두 "한나라 초기에 초서의 필법이 있었는데, 누가 만든 것인지 알 수 없다."라고 하였다. "장초는 한대 제나라 재상이었던 두도가 처음으로 초고 쓰는 법을 바꾼 것이다."라고 소자량이 말하였는데, 잘못된 것이다. 왕음은 "한나라 원제 때 사유가 「급취장」을 지어, 예서의 형체에서 벗어나 거칠게 썼는데, 한나라 풍속은 간이하고 단정하지 않은 것을 좋아하였기 때문에 점차 이것이 행해지게 되었다."라고 하였는데, 맞는 말이다. 이것은 문자의 대체적인 모습을 보존하면서도, 예서의 법칙을 덜어내어 자유분방하게 구사하고 급속한 것에 대비하여 신속하게 나아가며 '초안을 잡는다는[草創]' 뜻을 따라 '초서'라고 하였다. 임금이나 제후가 신하에게 명령한 경우에만 쓸 수 있었다. 후한시대 북해경왕 유목은 초서를 잘 썼는데,

고 하였다.

266) 急就章(급취장):「급취편(急就篇)」이라고도 하며, 아동에게 글자를 가르치는 데 사용하였다. 성명·의복·음식·기용 등으로 분류하였으며 세 글자·네 글자 혹은 다섯 글자로 운을 맞추어 썼는데 처음 구절이 급취라는 두 글자로 시작되어 「급취장」이라는 이름을 얻었다.

267) 兼(겸):『법서요록』에 의거하여 '조(粗)'로 보았다.

268) 連(연):『묵지편(墨池篇)』에 의거하여 '속(速)'으로 정정하였다.

269) 劉穆(유목):『후한서(後漢書)』에는 유목(劉睦)으로 되어 있는데, 광무의 형인 유백승(劉伯升)의 손자이다.

270) 明帝(명제): 광무제(기원전 6~서기 57) 유수(劉秀)가 죽은 뒤, 태자 유장(劉莊)이 임금 자리를 계승하였는데 그가 바로 명제(서기 28~75)이다.

271) 先(선):『진체비서(津逮秘書)』본에 의거하여 '선(善)'으로 교정하여 번역하였다.

광무제가 그를 중히 여겼다. 명제가 태자이었을 때 특히 총애하여 그의 필법을 매우 좋아하였다. 유목이 병이 들자 명제는 초서로 편지 10여 장을 쓰게 하였는데, 이것이 초서의 뛰어남을 처음으로 보여준 예이다.

至建初中, 杜度善草, 見稱於章帝, 上貴其迹, 詔使草書上事. 魏文帝亦令劉廣通草書上事.[272] 蓋因章奏,[273] 後世謂之章草, 惟張伯英造其極焉. 韋誕云, 杜氏傑有骨力, 而字畫微瘦. 惟劉氏之法,[274] 書體甚濃, 結字工巧, 時有不及. 張芝喜而學焉, 專其精巧, 可謂草聖, 超前絶後, 獨步無雙. 崔瑗 「草書勢」云, 書契之興, 始自頡皇, 寫彼鳥跡, 以定文章. 章草之法, 蓋又簡略, 應時諭指, 周旋卒迫. 兼功幷用, 愛日省力, 純儉之變, 豈必古式. 觀其法象, 俯仰有儀, 方不中矩, 圓不副規. 抑左揚右, 望之若崎, 鸞企鳥跱,[275] 志意飛移, 狡獸暴駭, 將奔未馳. 狀似連珠, 絶而不離, 畜怒從鬱,[276] 放逸生奇, 騰蛇赴穴,[277] 頭沒尾垂. 機要微妙, 臨時章宜.[278]

건초 연간(서기 76~84)에 이르러 두도가 초서를 잘 써서 장제로

272) 魏文帝亦令劉廣通草書上事(위문제역령유광통초서상사): '위문제(魏文帝)'는 삼국시대 위나라 문제인 조비(曹丕)를 말하며, 조조의 장자이다. '유광통(劉廣通)'은 유이(劉廙)의 잘못이다. 즉, 『삼국지(三國志)・위서(魏書)・유이전」에 "문제가 그를 귀중하게 여겨 유이에게 두루 초서를 쓰게 하였다(文帝器之, 命廙通草書)"라고 하였는데 후에 '이(廙)'와 '통(通)'이 이어지고 또 '이'가 잘못 '광(廣)'으로 되면서 '광통(廣通)'이라는 이름이 되었다. 유이의 자는 공사(恭嗣)이고 글씨를 잘 썼다.

273) 章奏(장주): 신하들이 임금에게 올리는 문서인데 여기에서 '장(章)'이라는 글자를 따와 장초로 하였다는 뜻이다.

274) 劉氏(유씨): 『법서요록』과 『묵지편』에는 '유씨'로 되어 있으나 본서의 중(中)의 신품(神品) 두도 조에도 위탄의 이 말이 그대로 전재되어 있는데 '유씨'가 '최씨(崔氏)', 즉 최원으로 바뀌었다. 장지가 최원의 필법을 배웠다는 서예사의 통설에 부합하므로 최씨로 바꾸었다.

275) 鸞企鳥跱(난기조치): 정중동(靜中動)의 모습을 표현한 것이다.

276) 從(종): 위항의 「사체서세」에 나오는 최원의 「초세」에 의거하여 '불(佛)'로 보았다.

277) 騰蛇(등사): 용과 비슷하고 하늘을 날 수 있는 전설상의 뱀.

278) 章(장): 위항의 「사체서세」에 나오는 최원의 「초세」에 의거하여 '종(從)'으로 보았다.

부터 칭송을 받았으며 임금은 그의 필적을 귀하게 여겨 초서를 사용하여 상소문을 올리게 하였다. 위문제도 유이(劉廙)에게 초서로 상소문을 쓰게 하였다. 대체로 이 서체로 임금에게 올렸기 때문에 후세에 장초라고 부르게 되었는데, 장지만이 그 최고의 경지에 나아갔다. 위탄이 "두도는 뛰어나서 골력이 있는데, 글자의 획이 조금 말랐다. 최원은 이를 본받아 서체가 진하고 글자의 구성이 매우 뛰어나 당시 사람들이 이에 미치지 못하였다. 그런데 장지는 즐겨 이를 배웠으며 자신의 온 마음을 기울여 기교에 정통하였으므로 초성이라 할 만하며, 앞사람을 뛰어넘고 뒤에도 그만한 사람이 없을 것이니 둘도 없는 독보적인 존재다."라고 하였다. 최원은 「초서세」에서 다음과 같이 말하였다. "문자의 시작은 창힐로부터 비롯되었으니, 새 발자취를 그려 문자를 확정하였다. 장초의 필법은 대체로 이것을 더욱 간략하게 만든 것이며 때에 상응하여 취지를 드러내고 급박한 일에 응수하기 위한 것이다. 그 효능은 정자체와 동일한데도 시간을 아끼고 힘을 덜기 위한 것이므로, 순전히 검소하게 변하면 되는 것이지, 왜 반드시 옛 법을 지켜야만 할 것인가! 그 모습을 위아래로 살펴보면 법도가 있으면서, 네모진 것일지라도 꺾자에 맞지 않고 둥근 것일지라도 컴퍼스에 합치하지 않는다. 왼쪽을 누르고 오른쪽을 올렸으므로 바라보면 가파른 듯하고, 봉황이 발돋움하고 새가 날려고 머뭇거릴 때 뜻과 마음이 먼저 날아 움직이고, 교활한 짐승이 갑자기 놀라서 달리려고 하는데 아직 내닫지 못한 것 같다. 그 모양은 구슬을 이은 듯 끊어졌으나 흩어지지 않고, 노여움이 쌓여 울분에 찬 듯 분방하면서도 기이하며, 등사가 구멍으로 치닫는 듯 머리를 감추고 꼬리를 늘어뜨렸다. 그 요지는 미묘하나, 때에 맞추어 적절하게 따를 수 있다.

懷瓘案. 草之書, 字字區別, 張芝變爲今草. 如流水速, 拔茅連茹,[279]

上下牽連, 或借上字之下而爲下字之上, 奇形離合,[280] 數意兼包. 若懸
猿飮澗之象, 鉤鎖連環之狀, 神化自若, 變態不窮. 呼史游草爲章, 因張
伯英草而謂也. 亦猶篆, 周宣王時作, 及有秦篆, 分別而有大小之名. 魏
晉之時, 名流君子一槩呼爲草, 惟知音者乃能辨焉. 章草卽隷書之捷, 草
亦章草之捷也. 案杜度在史游後一百餘年, 卽解散隷體, 明是史游創焉.
史游卽章草之祖也.

　나는 다음과 같이 생각한다. 장초의 글자는 한 글자 한 글자가 구
별되는데, 장지가 이를 금초로 바꾸었다. 흐르는 물처럼 빠른데, 띠
를 뽑으면 옆의 띠가 서로 얽혀 끌려오는 것처럼 위아래가 이어져
있거나 혹은 위 글자의 아래를 빌려 아래 글자의 위로 삼으므로 기
이한 형태가 서로 합쳐져 여러 가지 필의를 지니게 된다. 나무에 매
달린 원숭이가 계곡의 물을 마시는 모습 같기도 하고 쇠사슬로 이
어진 고리 모습 같기도 하여 신비한 조화는 자연스럽고 변화무쌍하
다. 사유의 초서를 장초라고 하는 것은 장지의 초서가 있기 때문에
그렇게 부르는 것이다. 이것은 전서가 주선왕 때에 만들어졌으나
또 진전(秦篆)이 생겼기 때문에 이를 나누어 대전·소전이라는 이름
이 있는 것과 같은 이치이다. 위진시대의 명사나 군자들은 한결같
이 초서라고 하였으나 나를 이해하는 사람들은 이와 같이 구별할
수 있을 것이다. 장초는 예서를 빨리 쓴 것이고 초서는 또 장초를
빨리 쓴 것이다. 생각건대 두도는 사유보다 100년 뒤에 나왔으니,

279) 拔茅連茹(발모연여): 『주역(周易)·태(泰)』괘에 "띠를 뽑는데 뿌리가 서로 얽혀 있다. 같은 무리
　　와 정벌하러 가면 좋으리라(拔茅茹, 以其彙, 征, 吉)"라고 하였는데, 한 포기의 띠를 뽑으면 다른
　　띠의 뿌리도 함께 얽혀 같이 뽑히는 것처럼 무리들의 마음이 서로 이어져 한마음이 되면 아무
　　장애가 없다는 뜻이다. 여기에서는 초서의 글씨가 띠처럼 서로 이어져 있음을 말한다.
280) 奇形離合(기형이합): 기이한 형태가 서로 합치는 것이다. 여기의 '이합(離合)'은 편의복사(偏意復
　　詞)로 합친다는 뜻만 풀이하여야 한다.

예서의 서체에서 벗어난 것은 분명히 사유의 창안이다. 사유는 장초의 시조이다.

贊曰. 史游製草, 始務急就. 婉若回鸞281), 攫如搏獸.282) 遲回縑簡, 勢欲飛透. 敷華垂實,283) 尺牘尤奇. 幷功惜日, 學者爲宜.

찬한다. 사유가 초서를 제정할 때 처음에는 빨리 쓰는 것에 힘을 썼다네. 아름답기로는 새 신부 같고, 단호하기로는 짐승을 때려잡는 용사 같다네. 필획은 비단이나 죽간 사이를 맴돌며 필세는 날아 뚫을 듯하네. 꽃이 피고 열매가 맺힌 듯하니 편지글에 더욱 뛰어나다네. 똑같은 노력인데도 시간을 아낄 수 있으니 배우는 사람들이 편리하다고 여기네.

行書 행서

案行書者, 後漢潁川劉德昇所造也,284) 卽正書之小譌. 務從簡易, 相間流行, 故謂之行書. 王愔云, 晉世以來, 工書者多以行書著名. 昔鍾元常善行押書是也, 爾後王羲之獻之並造其極焉. 獻之常白父云. 古之章草, 未能宏逸, 頓異眞體,285) 今窮僞略之理, 極草縱之致, 不若藁行之間,286)

281) 婉若回鸞(완약회란): '회란(回鸞)'은 혼인한 후 3일째 되는 날 딸이 남편과 함께 근친(覲親)오는 것을 말하는데, 뒤의 '확여박수(攫如搏獸)' 구절과 호응하여 새 신부로 의역하였다. 여기에서는 초서의 아름다운 모습을 형용한 것이다.

282) 攫如搏獸(확여박수): 민첩하고 힘이 있는 것을 형용한 것이다.

283) 敷華垂實(부화수실): 아름다움과 내실이 겸비된 것을 비유한다.

284) 劉德昇(유덕승): 한말 영천 사람으로 자는 군사(君嗣)이다. 행서를 창제했다고 전해지며, 호소(胡昭)와 종요의 스승이다.

285) 頓異眞體(돈이진체): 장회관의 「서고(書估)」에 같은 내용의 글이 있는데 거기에는 '파이제체(頗異諸體)'로 되어 있어 약간의 차이가 난다. 즉, 「서고」에서는 장초가 다른 여러 서체와 차이가 난다고 하는 데 반해 여기에서는 장초가 정체와 다르다고 할 뿐이다.

286) 藁行之間(고행지간): 고초(藁草), 즉 초서와 행서 사이의 특징을 지닌 새로운 서체를 말한다. 장

於往法固殊也, 大人宜改體. 觀其騰煙爇火, 則回祿喪精,287) 覆海傾河,
則元冥失馭,288) 天假其魄, 非學之巧. 若逸氣縱橫, 則羲謝於獻. 若簪
裾禮樂,289) 則獻不繼羲. 雖諸家之法悉殊, 而子敬最爲遒拔.

　생각건대 행서는 후한시대 영천의 유덕승이 만든 것이며, 정서
를 조금 변화시킨 것이다. 힘써 간이한 것을 추구하고 한 글자에
서 다른 글자 사이로 물 흐르듯 가기[行] 때문에 행서라고 한다.
왕음은 "진(晉)대 이후로 글씨를 잘 쓰는 사람 대부분이 행서로 명
성을 날렸다"고 하였다. 옛날 종요가 행압서를 잘 썼는데 바로 이
것이며, 그 후 왕희지와 왕헌지 모두 최고의 경지로 나아갔다. 왕
헌지는 일찍이 아버지에게 다음과 같이 아뢰었다. "옛날의 장초는
굉대하고 초일한 필치가 될 수 없어서 아무래도 진체와는 다릅니
다. 이제 변화가 다양하면서도 간략하게 하는 이치를 궁구하며 초
솔(草率)하고 자유분방한 운치를 극도로 추구하려면 초고와 행서
사이에서 과거의 필법과 아주 다른 필법을 추구하는 것보다 나은
것이 없습니다. 부친께서는 서체를 바꾸시기 바랍니다." 피어오르
는 안개와 타오르는 불길과도 같은 두 사람의 글씨를 보면 불의
신 회록도 정신을 잃을 것 같고 바다를 뒤엎고 강물을 기울일 것

회관은 「서의(書議)」에서 이에 대하여 비교적 자세하게 설명하고 있다. "왕헌지의 재주는 뛰어
나고, 식견은 심원하여, 행서와 초서 너머로 새로운 문호를 열었다. 그의 행서는 초서도 진서도
아니다. …… 진서의 필법을 겸비한 것을 진행이라고 하며, 초서의 필법을 구비한 것을 행초라고
한다. 왕헌지의 법은 초서도 행서도 아니어서 유창함은 초서에 가까우며, 행서보다는 확대하여
전개되고 있다.(子敬才高識遠, 行草之外, 更開一門. 夫行書, 非草非眞 …… 兼眞者謂之眞行, 帶草
者謂之行草. 子敬之法, 非草非行, 流便於草, 開張於行)"

287) 回祿(회록): 전설에 나오는 불의 신이다.
288) 元冥(원명): '현명(玄冥)'이라고도 하며 전설에 나오는 물의 신이다.
289) 若簪裾禮樂(약잠거예악): '잠(簪)'은 비녀, '거(裾)'는 옷자락이며, '잠거(簪裾)'는 의미가 바뀌어
　　고관의 복장을 말하는데 여기에서는 고아함을 뜻한다. '예악(禮樂)'이 추구하는 기본적인 목표
　　는 중화(中和)의 달성이다.

같은 모양을 보면 물의 신 원명도 통제할 수 없을 터인데, 이는 하늘이 부여한 기백이지 배워서 될 수 있는 교묘함이 아니다. 세속을 초월한 기개로 종횡무진 필치를 구사하는 측면에서 본다면 왕희지가 왕헌지보다 못하고, 고아함을 갖추고 중화(中和)를 지킨다는 측면에서 본다면 왕헌지는 왕희지를 계승하지 못하고 있다. 비록 여러 사람의 필법이 다 뛰어나다고 하더라도 왕헌지가 가장 웅건하고 뛰어나다.

夫古今人民, 狀貌各異, 此皆自然妙有, 萬物莫比, 惟書之不同, 可庶幾也. 故得之者, 先稟於天然, 次資於功用. 而善學者乃學之於造化, 異類而求之, 固不取乎原本, 而各逞其自然. 王珉行書狀云. 邈乎嵩岱之峻極,[290] 爛若列宿之麗天. 偉字挺特, 奇書秀出. 揚波騁藝, 餘妍宏逸. 虎踞鳳跱,[291] 龍伸蠖屈. 資胡氏之壯傑,[292] 兼鍾公之精密. 總二妙之所長, 盡衆美乎文質, 詳覽字體, 究尋筆迹, 粲乎偉乎, 如珪如璧.[293] 宛若盤螭之仰勢, 翼若翔鸞之舒翮. 或乃放乎飛筆, 雨下風馳.[294] 綺靡婉麗, 縱橫流離. 劉德昇卽行書之祖也.

과거와 현대 사람들의 얼굴 모습이 제각기 다른 것이 모두 자연의 오묘한 이치이듯 만물은 서로 비교할 수 없는데, 어떻게 서예만이

290) 嵩岱(숭대): '숭(嵩)'은 숭산이며 하남성 등봉현 북쪽에 있고 '대(岱)'는 태산으로 산동성 태안현에 있다.

291) 虎踞鳳跱(호거봉치): '호거(虎踞)'는 호랑이가 덤벼들기 전에 웅크리고 있는 모습이고 '봉치(鳳跱)'는 봉황이 날기 전에 머뭇거리는 모양으로, '호거봉치(虎踞鳳跱)'는 위무가 당당한 것을 나타내고 있다.

292) 胡氏(호씨): 호소(胡昭)를 말하며 한말에서 위나라 때까지 활동했고, 종요와 함께 유덕승에게 행서를 배웠다.

293) 如珪如璧(여규여벽): '규(珪)'나 '벽(璧)'은 모두 아름다운 옥으로 '규벽(珪璧)'은 고대에 제사나 조빙(朝聘) 등에 사용하였다.

294) 雨下風馳(우하풍치): 비가 골고루 내리듯 필세가 두루 퍼지고 바람이 불 듯 필세가 유창한 것을 말한다.

여기에서 벗어나기를 바랄 수 있겠는가? 그러므로 서예의 이치를 터득하려는 사람은 먼저 자연의 성정을 하늘로부터 받아야 하며 다음으로 공부에 바탕을 두어야 한다. 잘 배우는 사람은 자연의 조화로부터 배우는데, 서로 다른 서체도 탐구하여 진실로 원래의 양식만을 근본으로 하지 않고 제각기 그 자연의 [성정을] 다 드러내야 한다. 왕민(王珉)은 「행서장」에서 다음과 같이 말하였다. "아득히 솟은 숭산과 태산처럼 아주 험준하고, 찬란하게 빛나는 하늘의 뭇별들과 같다. 아름다운 글자는 다른 어느 것보다도 뛰어나며, 기묘한 글씨는 빼어나다. 물결을 일으키듯 기예를 펼치는데, 넘쳐나는 아름다움이 대단하고 초일하다. 호랑이가 웅크려 앉고 봉황이 날려는 듯하며, 용이 몸을 쭉 편 듯 자벌레가 몸을 구부린 듯하다. 호소(胡昭)의 장대하고 웅걸한 필법을 갖추고, 아울러 종요의 정치하고 치밀함을 겸하였다. 두 가지 오묘한 장점을 합하였고 여러 가지 아름다운 형식과 내용의 조화로운 미를 다 지녀, 글자의 모습을 자세히 보고 필적을 세밀하게 탐구해보면, 찬란하고 아름다워 규 같기도 하고 벽 같기도 하다. 구부러진 모양은 서려 있는 용이 머리를 쳐들고 있는 듯하고, 덮어 감싼 모양은 하늘을 나는 봉황새가 날개를 편 듯하다. 간혹 붓을 날아가듯 휘두르면 비가 내리는 듯 바람이 몰아치는 듯하다. 아름답고도 어여쁘게 종횡으로 누비며 광채가 찬란하다." 유덕승은 행서의 시조이다.

贊曰. 非草非眞,[295] 發揮柔翰. 星劍光芒, 雲虹照爛. 鸞鶴嬋娟, 風行雨散. 劉子濫觴, 鍾胡彌漫.

찬한다. 초서도 아니고 해서도 아닌데, 부드러운 필적을 나타내네. 보검에서 흘러나오는 한 줄기 빛과도 같고, 채운(彩雲)과 무지개가

295) 非草非眞(비초비진): 행서가 초서와 해서 사이에 있는 서체임을 나타낸다.

찬란하게 비추는 것 같다네. 봉황과 학처럼 자태가 아름답고 바람이 부는 것처럼 유창하고 비가 내리는 것처럼 두루 퍼진다네. 유덕승이 시작하였고 종요와 호소가 널리 퍼지게 하였다네.

飛白 비백

案飛白者, 後漢左中郎將蔡邕所作也. 王隱王愔並云,[296] 飛白變楷制也.[297] 本是宮殿題署, 勢旣徑丈,[298] 字宜輕微不滿, 名爲飛白. 王僧虔云, 飛白, 八分之輕者. 雖有此說, 不言起由. 案漢靈帝熹平年, 詔蔡邕作聖皇篇, 篇成, 詣鴻都門上.[299] 時方修飾鴻都門, 伯喈待詔門下, 見役人以堊帚成字, 心有悅焉, 歸而爲飛白之書.

생각건대 비백은 후한시대 좌중랑장이었던 채옹이 만든 것이다. 왕은과 왕음은 모두 "비백은 팔분의 필법을 변화시킨 것이다. 본래는 궁전의 제액에 쓰던 서체인데, 글자의 직경이 한 장이나 되기 때문에 글자가 가볍고 미묘하면서도 꽉 채워지지 않아야 했으므로 비백이라고 이름 지었다."고 하였다. 왕승건은 "비백은 팔분을 가볍게 쓴 것이다."라고 하였다. 이와 같은 주장이 있지만 그 유래에 대해서는 말하지 않고 있다. 생각건대 한나라 영제 희평 연간(172~178)에 채옹에게 조칙을 내려 「성황편」을 짓게 하였는데, 글이 완성되자 홍도문 앞에 나아갔다. 그때 마침 홍도문을 수리하고 있었는데, 채옹은 문 아래에서 조칙을 기다리다가 일꾼이 회칠하는 빗자루로 글씨

296) 王隱(왕은): 자는 처숙(處叔)이며 저서에 『진서(晋書)』・『진지도기(晋地道記)』 등이 있다.

297) 楷制(해제): 해서의 필법으로 여기에서는 팔분을 가리킨다.

298) 丈(장): 길이의 단위로 1장은 10자에 해당한다.

299) 鴻都門(홍도문): 한대에 도서를 수장하던 곳으로 그 안에 학교를 설치하여 학생들을 가르쳤다.

쓰는 것을 보고 마음속으로 기뻐하면서 집에 돌아와 비백이라는 서체를 만들었다.

漢末魏初, 並以題署宮闕. 其體有二, 創法於八分, 窮微於小篆. 自非蔡公設妙, 豈能詣此. 可謂勝寄, 冥通縹緲, 神仙之事也. 張芝草書得易簡流速之極, 蔡邕飛白得華豔飄蕩之極, 字之逸越, 不復過此二途.

한나라 말기와 위나라 초기 궁궐의 제액은 모두 비백으로 썼다. 그 서체에 두 가지가 있는데, 하나는 팔분에서 필법을 창안한 것이고 다른 하나는 소전을 아주 미묘하게 발전시킨 것이다. 본래 채옹이 이처럼 오묘한 것을 창설하지 않았다면, 어떻게 이러한 경계에까지 이를 수 있었겠는가! 뛰어난 응용이 깊이 통하고 아득하게 드러나니 신선의 일이라고 할 수 있다. 장지의 초서는 간이함과 유창함이 최고의 수준에 이른 것이고 채옹의 비백은 화려함과 역동성이 최고의 수준에 이른 것이어서, 서예의 높고 뛰어난 경지는 이 두 가지 길에서 벗어나지 않는다.

爾後羲之獻之並造其極. 其爲狀也, 輪囷蕭索, 則虞頌以嘉氣非雲,[300] 離合飄流, 則曹風以麻衣似雪,[301] 盡能窮其神妙也. 衛恒祖述飛白, 而造

300) 虞頌以嘉氣非雲(우송이가기비운): '우송(虞頌)'은 우순시대의 가곡으로 우송에 「경운(卿雲)」이 있는데, 「경운」은 곧 '경운(慶雲)'이며, 순임금이 우임금에게 선양할 때 모든 관료가 일제히 부른 노래라고 전해진다. 고대에는 이를 구름 같은데 구름이 아니고, 안개 같은데 안개가 아닌 상서로운 기운으로 여겼다. 여기에서는 비백 서체의 모양이 구불구불 구부러지고 소쇄하여 팔분의 모습을 나타내고 소전의 모습이 보이지 않는 것 같지만, 앞에서 말한 비백의 또 한 가지 발생 근원인 소전의 전통도 잇고 있음을 가리킨다.

301) 曹風以麻衣似雪(조풍이마의사설): '마의(麻衣)'는 옛날 귀인이 입는 윗도리와 아랫도리가 서로 연결된 옷으로 제후·대부·사(士)가 집에 머물 때 입었다. 마의는 하얀 천에 채색으로 그림을 그렸기 때문에 그려지지 않은 부분은 하얀 색이 그대로 남는데, 장회관은 이것을 비백의 하얀 부분에 비유하고 있다. '마의사설(麻衣似雪)'은 『시경·조풍(曹風)·부유(蜉蝣)』에 "하루살이가

散隸之書,302) 開張隸體, 微露其白, 拘束於飛白, 蕭洒於隸書, 處其季孟
之間也.303) 劉彦祖飛白贊云,304) 蒼頡觀鳥悟迹興文, 名繁類殊, 有革有因. 世絶常妙, 索
草鍾眞, 爰有飛白, 貌艷藝珍. 若乃較析毫芒, 纖微和惠, 素翰冰鮮, 簡墨電掣, 直準箭飛, 屈
擬蠖勢.

　그 후 왕희지와 왕헌지가 최고의 경지로 나아갔다. 그 글자의 모
습을 보면 구불구불 구부러지면서도 소쇄하여 「우송」이 상서로운
기를 구름 같으나 구름 아닌 것으로 여기는 것과 같고, 먹이 끊어
졌다 합해졌다 하면서 표류하는 것 같은 모습을 보면 「조풍」 시가
마의를 하얀 눈처럼 생각하는 것과 같아서, 그 신묘한 경지를 다
궁구할 수 있었다. 위항은 비백을 본받아 산예(散隸)라는 서체를
만들어 예서의 서체를 확장하면서, 하얀 부분을 조금 드러냈는데,
비백보다는 야무지고 예서보다는 소쇄하여 양자 사이에 위치하고
있다. 유소는 「비백찬」에서 다음과 같이 말하고 있다. "창힐이 새를 보고 그 발자취
에서 깨달아 글자를 만들었는데, [사물에] 이름도 번거롭게 많고 종류가 다른 것처럼
[글자에도] 원래의 형태를 바꾼 것도 있고 그대로 이어받은 것도 있다. 이 세상에서
아주 뛰어나게 오묘한 글씨로는 삭정의 초서와 종요의 진서가 있으며, 또 비백이 있
는데 모양이 아름답고 기예는 진귀하다. 그 필치를 비교 분석해보면 섬세하고 미묘하
며 조화를 이루고 순조로워서, 비단 위의 필적이 얼음처럼 선명하고 간결한 먹 자취
는 번개처럼 그어지는데, 곧은 것은 화살촉이 날아가는 것을 본받은 것이고 굽은 것

구멍을 파고 나오니 마의가 눈과 같도다.(蜉蝣掘閱, 麻衣如雪)"라 하였는데, 장회관은 '여(如)'를
'사(似)'로 바꾸었다.

302) 散隸(산예): 산필(散筆)로 써서 하얀 부분이 많이 드러나는 예서.

303) 季孟之間(계맹지간): 춘추시대 노나라에 삼경(三卿)이 있었는데, 그중 계손(季孫)씨와 맹손(孟孫)
　　씨 사이를 말하며, 어슷비슷하거나 백중지세를 뜻한다.

304) 劉彦祖(유언조): 이름은 유소(劉劭 혹은 劉紹)이며 자가 언조이다. 동진시대 팽조 사람으로 관직
　　은 상서(尙書)와 예장태수(豫章太守)를 지냈으며 글씨를 잘 썼다.

은 자벌레의 모습을 본뜬 것이다."

梁武帝謂蕭子雲言.305) 頃見王獻之書, 白而不飛. 卿書飛而不白. 可斟
酌爲之, 令得其衷. 子雲乃以篆文爲之, 雅合帝意. 既括鏃而籍羽, 則望遠
而益深. 雖創法於八分, 實窮微於小篆. 其後歐陽詢得焉. 蔡伯喈卽飛白
之祖也.

양무제가 소자운에게 다음과 같이 말하였다. "요즈음 왕헌지의 글
씨를 보았는데 하얀 부분이 있는데도 나는 것 같지 않았소. 이에 비
해 그대의 글씨는 나는 것 같은데 하얗지 않소. 이를 충분히 고려하
여 쓴다면, 양자의 중용을 얻을 수 있을 것이오." 이리하여 소자운은
소전체로서 비백을 썼는데, 늘 임금의 뜻에 부합하게 되었다. [화살
에] 오늬와 촉을 달면서 [오늬에] 깃털을 붙이는 것은 화살이 더 멀
리 가고 더 깊게 박히기를 바라는 것이다. 비록 팔분에서 필법을 창
안하였으나 실은 소전에서 그 미묘함을 다 이루려는 것이며, 그 후
구양순이 이를 터득하였다. 채옹은 비백의 시조이다.

贊曰. 妙哉飛白, 祖自八分. 有美君子, 潤色斯文. 絲縈箭激,306) 電繞
雪霧. 淺如流霧, 濃若屯雲.307) 擧衆仙之奕奕, 舞羣鶴之紛紛. 誰其覃思,
於戲蔡君.

찬한다. 오묘하도다. 비백이여, 시조는 팔분에서 시작하였다네. 홀

305) 梁武帝(양무제): 이름은 소연(蕭衍)이고 자는 숙달(叔達)인데 글씨를 잘 썼다. 본서의 소연『관종
요서법십이의』해제 참조.

306) 絲縈箭激(사영전격): '사영(絲縈)'은 먹 자취가 섬세한 것을 말하며, '전격(箭激)'은 용필이 빠른
것을 말한다.

307) 淺如流霧, 濃若屯雲(천여유무, 농약둔운): 옅은 것은 비백의 하얀 부분을 말하고 진한 것은 비백
의 검은 부분을 말한다.

륭한 군자가 이 문자를 윤색하였다네. 그 모습은 실처럼 엉켜 있고 화살처럼 빠르며 번갯불처럼 휘감고 눈 내리는 것처럼 분분하다네. 옅은 것은 안개가 흐르는 듯하고 진한 것은 구름이 끼어 있는 듯하네. 아름다운 뭇 신선들이 날아오르는 듯하고, 많은 학이 뒤섞여 춤추는 듯하네. 이처럼 심오한 생각을 한 이는 누구인가. 아아! 채군이로다.

草書 초서

案草書者, 後漢徵士張伯英之所造也.[308] 梁武帝草書狀曰. 蔡邕云, 昔秦之時, 諸侯爭長, 簡檄相傳, 望烽走驛, 以篆隷之難, 不能救速, 遂作赴急之書, 蓋今草書是也. 余疑不然. 創制之始, 其閑者鮮.[309] 且此書之約略, 旣是蒼黃之世, 何粗魯而能識之. 又云, 杜氏之變隷, 亦由程氏之改篆. 其先出自杜氏, 以張爲祖, 以衛爲父, 索爲伯叔, 二王爲兄弟, 薄爲庶息[310], 羊爲僕隷者.

생각건대 초서는 후한시대 징사였던 장지가 만든 것이다. 양무제는 「초서장」에서 다음과 같이 말하였다. "채옹은 '옛날 진나라 때 제후들이 패권을 다투며 군사에 관한 문서를 서로 주고받는 경우 봉홧불을 보거나 역말을 달리면서, 전서나 예서는 쓰기 어려워 신속을 요하는 일에 맞출 수 없으므로 마침내 급박한 일에 대비하는 문자를 만들었는데 오늘날의 초서가 바로 그것이다'라고 하였다." 그러나

308) 徵士(징사): 조정에서 부른 학덕이 높은 선비를 말한다.

309) 閑(한): 익숙하다는 뜻을 지닌 '한(嫻)'과 통한다.

310) 薄爲庶息(박위소식): '박(薄)'은 박소지(薄紹之)를 가리키는데 자가 경숙(敬叔)이다. 남조 송나라 단양(丹陽) 출신으로, 관직은 급사중(給事中)에 이르렀다. 행서와 초서를 잘 썼으며 당시 양흔과 함께 글씨로 명성을 떨쳤다.

내가 생각하기에는 그렇지 않은 것 같다. 문자가 창제되는 초기에는
익숙한 사람이 거의 없다. 게다가 이처럼 간략한 서체를 [진대와 같
은] 급박한 시대의 거칠고 아둔한 사람들이 어떻게 알아볼 수 있었
겠는가? 또 양무제는 말하였다. "두도가 예서를 변화시킨 것은 정막
이 전서를 바꾼 것과 같다. 그 선조는 두씨에서부터 나왔는데, 장지
가 할아버지에 해당하고, 위관은 아버지에, 삭정은 백부나 숙부에,
왕희지와 왕헌지는 형제에, 박소지(薄紹之)는 서자에, 양흔(羊欣)은
노복에 해당한다."

懷瓘以爲諸侯爭長之日, 則小篆及楷隷未生, 何但於草. 蔡公不應至此,
誠恐厚誣. 案杜度, 漢章帝時人,[311] 元帝朝史游已作草,[312] 又評羊薄等
曰, 未知書也. 歐陽詢與楊駙馬書章草千文批後云.[313] 張芝草聖, 皇象八
絶,[314] 並是章草. 西晉悉然. 迨乎東晉, 王逸少與從弟洽, 變章草爲今草,
韻媚婉轉, 大行於世, 章草幾將絶矣.

내가 생각하기에 제후들이 패권을 다투던 때에는 소전과 해예도
아직 나오지 않았는데, 어떻게 초서만이 나왔을 것인가? 채옹은 틀
림없이 이와 같이 말하지 않았을 것이며 진실로 후인들이 크게 꾸며

311) 章帝(장제): 서기 75년부터 88년까지 재위하였다.

312) 元帝(원제): 기원전 49년부터 기원전 33년까지 재위하였다.

313) 楊駙馬(양부마): 이름은 양사도(楊師道)이며 자는 경유(景猷)인데 관직은 시중(侍中)·예조정(預朝
政)을 거쳤다. 초서와 예서를 잘 썼다

314) 皇象(황상): 삼국시대 오(吳)나라의 서예가로, 자는 휴명(休明)이며 광릉(廣陵) 강도(江都, 현 강소
성 양주) 출신이다. 관직은 시중(侍中), 청주자사(靑州刺史) 등에 이르렀다. 두도에게 글씨를 배
웠으며, 장초와 팔분을 잘 써서 서성으로 불렸다. 글씨에 대한 그의 명성은 갈홍(葛洪)의 『포박
자(抱樸子)』, 장회관의 『서단』 등에 전해진다. <문무첩(文武帖)>, <급취장(急就章)> 석각, <천
발신참비(天發神讖碑)> 등이 그의 작품으로 전한다. 당시 서예의 황상·그림의 조불흥(曹不興)·
바둑의 엄무(嚴武)·관상의 정구(鄭嫗)·꿈 해석의 송수(宋壽)·기상예측의 오범(吳范)·계산의
조달(趙達)·점성술의 유돈(劉敦) 등을 아울러 팔절(八絶)이라고 하였다. 이글의 중(中) 신품(神
品) 황상 조(p.207) 참조.

낸 것이리라. 생각건대 두도는 한나라 장제 때 사람인데, 원제 때 사유가 이미 장초를 만들었고 또 양무제는 양흔과 박소지를 평하면서 서예를 모른다고 하였다. 구양순은 양사도에게 장초로 쓴 「천자문」을 주면서 뒤에 쪽지를 달아 다음과 같이 말하였다. "장지는 초성이고 황상은 팔절인데 모두 장초이다. 서진시대까지는 모두 그러하였다. 동진에 이르러 왕희지와 종제인 왕흡이 장초를 바꾸어 금초로 만들었는데, 그 글씨가 운치가 있고 어여쁘며 변화가 풍부하고 아취가 있어 세상에 크게 유행하게 되자 장초는 거의 끊어지게 되었다."

懷瓘案. 右軍之前, 能今草者, 不可勝數, 諸君之說. 一何孟浪. 欲杜衆口, 亦猶踐履滅跡, 扣鐘消聲也. 又王愔云, 藁書者, 若草非草, 草行之際者, 非也. 案, 藁亦草也. 因草呼藁, 正如眞正書寫而又塗改, 亦謂之草藁, 豈必草行之際謂之草耶. 蓋取諸渾沌天造草昧之意也.[315] 變而爲草, 法此也. 故孔子曰, 裨諶草創之,[316] 是也. 楚懷王使屈原造憲令, 草藁未成, 上官氏見而欲奪之,[317] 又董仲舒欲言災異,[318] 草藁未上, 主父偃竊而奏之,[319] 並是也. 如淳曰,[320] 所作起草爲藁, 姚察曰,[321] 草猶粗也, 粗書爲本曰藁. 蓋草書之

315) 草昧(초매): 천지가 개벽하였으나 아직 광명한 세계가 아닌 어두컴컴한 세상을 말한다. 『주역·단사(彖辭)·준(屯)』괘에 "준은 강함과 부드러움이 처음으로 섞이니 어려움이 생긴다. 험한 가운데에 움직이니, 크게 형통하고 곧아야 하는 것은 우레와 비의 움직임이 가득 차 있기 때문이다. 하늘이 어두컴컴하므로 나아갈 때에는 제후를 세워야 하나, 편안하지는 않으리라.(彖曰, 屯剛柔始交而難生. 動乎險中, 大亨貞, 雷雨之動滿盈. 天造草昧宜建候, 而不寧)"고 하였다.

316) 裨諶草創之(비심초창지): 『논어·헌문(憲問)』에 "사령을 작성할 때 비심이 초안을 잡고 세숙이 이를 검토하고 행인 자우가 어구를 수정하고 동리 자산이 이를 윤색하였다.(爲命, 裨諶草創之, 世叔討論之, 行人子羽修飾之, 東里子産潤色之)"라고 되어 있다.

317) 上官氏見而欲奪之(상관씨견이욕탈지): 이 일은 『사기(史記)·굴원전(屈原傳)』에 실려 있다. 상관 대부는 굴원을 참소한 정적이다.

318) 董仲舒(동중서): 한대의 유학자이며, 한무제는 그의 건의를 받아들여 유학만을 존숭하고 나머지 학문을 몰아내었다.

319) 主父偃竊而奏之(주보언절이주지): 이 일은 『사기(史記)·동중서전(董仲舒傳)』에 실려 있다.

祖出之於此, 草書之先因於起草.

　나는 다음과 같이 생각한다. 왕희지 이전에 금초를 잘 쓸 수 있는
사람이 이루 헤아릴 수 없이 많았는데, 여러 사람의 주장이 어쩌면
한결같이 그처럼 맹랑하단 말인가! 그런데 여러 사람의 입을 막으려
고 하는 것은 길을 가면서 발자취를 없애고 종을 치면서 소리 나지
않게 하는 것처럼 어려운 일이다. 또 왕음이 "고서(藁書)라고 하는
것은 초서 같지만 초서가 아니며 초서와 행서의 중간에 있는 것이
다."라고 하였는데, 틀린 말이다. 생각건대 고(藁)는 또한 초(草)이다.
'초'와 '고'를 이어서 '초고'라고 부르는데, 예를 들어 해서로 쓴 뒤
에 고치더라도 '초고'라고 하는데, 왜 초서와 행서의 중간이라야만
초서라고 하는가? 대체로 말한다면 혼돈에서 천지가 개벽하여 아직
어두컴컴함[草昧]으로 나아간다는 뜻에서 취한 것이다. 여기에서 변
화하여 초고를 만든다고 하는 말이 되었는데, 이를 본받은 것이다.
그러므로 공자는 "비심이 초안을 잡았다."라고 하였는데, 이러한 뜻
이다. 초회왕이 굴원에게 나라의 법령을 만들라고 하였는데 초고가
아직 완성되기 전에 상관 대부가 이를 보고 탈취하려고 하였으며,
또 동중서가 천재지이에 대해 말하고자 하여 초고를 아직 올리기 전
에 주보언이 이를 훔쳐 상주하였다고 하는데 모두 이것이다. 여순은
"글을 지어 초안 만드는 것을 고라고 한다."라고 하였으며 요찰은
"초는 거칠다는 것이다. 거칠게 써서 저본으로 삼는 것을 고라고 한
다."라고 하였다. 대체로 초서라고 하는 말의 근원은 여기에서 나온

320) 如淳(여순): 삼국시대 위나라 사람이다.

321) 姚察(요찰): 북조의 진(陳)나라에서 수(隋)나라까지 생존했던 사람으로 자는 백심(伯審)이고 관직
　　은 이부상서에 이르렀다. 저서에 『한서훈찬(漢書訓纂)』·『설림(說林)』 등이 있다.

것이며 초서의 연원은 초고를 쓴다는 것에 말미암는다.

自杜度妙於章草, 崔瑗崔寔父子繼能, 羅暉趙襲亦法此藝, 襲與張芝相
善. 芝自云, 上比崔杜不足, 下方羅趙有餘. 然伯英學崔杜之法, 溫故知新,
因而變之以成今草, 轉精其妙. 字之體勢, 一筆而成, 偶有不連, 而血脉不
斷, 及其連者, 氣候通其隔行. 唯王子敬明其深指, 故行首之字, 往往繼前
行之末. 世稱一筆書者, 起自張伯英, 卽此也. 寔亦約文該思, 應指宣言, 列
缺施鞭, 飛廉縱轡也. 伯英雖始草創, 遂造其極. 索靖草書狀云,[322] 聖皇御世, 隨
時之宜. 蒼頡旣生, 書契是爲, 損之草隷, 以崇簡易. 草書之狀也, 宛若銀鉤, 飄若驚鸞. 舒翼
未發, 若擧復安. 於是多才之英, 篤藝之彦, 役心精微, 耽思文憲. 守道兼權, 觸類生變, 離析
八體,[323] 靡形不判. 騁辭放手, 雨行冰散.[324] 高音翰厲, 溢越流漫. 著絶藝於紈素, 垂百代
之殊觀. 伯英卽草書之祖也.

두도가 장초에 뛰어난 것에서부터 시작하여 최원·최식 부자가
이를 이어 잘 썼고, 나휘와 조습도 이 기예를 본받았는데, 조습은 장
지와 서로 친하였다. 장지는 스스로 "위로 최원·두도와 비교하면
부족하고, 아래로 나휘·조습과 비교한다면 남음이 있다."라고 하였
다. 그러나 장지는 최원과 두도의 필법을 배우면서 옛것을 익히고
새것을 알아내는 변화를 이룩하여 금초를 만들어냄으로써 더욱 그
뛰어난 경지를 정치하게 하였다. 글자의 체세를 일필로 썼는데 그것
이 우연하게 이어지지 않을지라도 혈맥이 끊어지지 않았으며, 그 이
어진 것들로 말한다면 기맥이 다음 줄까지 통하였다. 왕헌지만이 그

322) 草書狀(초서장): 원래의 제목은 「초서세(草書勢)」이다.

323) 八體(팔체): 진서 팔체를 말한다.

324) 雨行冰散(우행빙산): 비가 내리고 얼음 덩어리가 녹듯이 붓놀림이 신속한 것을 말한다.

심오한 취지를 명확히 알았으므로 줄 처음의 글자가 종종 앞줄 마지막 글자의 기맥을 이었다. 세상에서 일필서라고 부르는 것은 장지에서부터 시작하였는데, 바로 이것이다. 최식도 글을 요약하고 사려가 넓으며 자신의 취지에 상응하게 언어를 구사하는 것이 번개가 채찍을 후려치고 바람의 신 비렴이 고삐를 늦추어 마음껏 달리는 것과 같았다. 장지는 처음 창제하였으면서도, 끝내 그 최고의 경지에 이르렀다. 삭정(索靖)은 「초서장」에서 다음과 같이 말하였다. "성스러운 임금이 나라를 다스리면서, 당시 마땅히 따라야 할 것을 따랐다. 창힐이 태어나서 서계를 만들었으며, 초서와 예서는 이를 간략하게 하였는데 그 간이함을 숭상하였기 때문이다. 초서의 모양에서 굽은 획은 은으로 만든 갈고리 같으며, 날렵함은 놀라서 날아가는 봉황 같다. 날개를 폈으나 아직 날지 않은 듯, 높이 오르려다 다시 앉는 듯도 하다. 이때 재능이 많은 영재와 기예가 독실한 선비는 온 마음을 정치하고 미묘하게 기울여 서예의 도를 깊이 연구하였다. 그 이치를 지키고 아울러 임기응변하여 서로 비슷한 사물을 대하면 변화를 구사하고 여덟 가지 서체를 분석하는데 판별하지 못하는 형체가 없었다. 문사를 구사하고 손을 놀리는 것은 비가 내리고 얼음이 녹아버리는 것 같다. 고음(高音)처럼 높고 격렬하며 물이 흘러넘쳐 멋대로 흘러가는 것 같다. 비단에 뛰어난 기예를 드러내니 훌륭한 모습 영원히 이어가리라." 장지는 초서의 시조이다.

贊曰. 草法簡略, 省繁錄微. 譯言宣事, 如矢應機. 霆不暇擊, 電不及飛. 徵士已沒, 道逾光輝, 明神在享, 其靈有歇. 斯藝漫流, 終古無絶.

찬한다. 초서의 필법은 간략하므로 번거로운 것을 생략하고 간소한 필획을 사용한다네. 말을 전하고 일을 기록하는 것은, 화살이 활에 상응하는 것 같네. 빠른 것으로 말한다면 벼락도 칠 여유가 없고 번개도 날 겨를이 없다네. 장지가 죽은 뒤 서예의 도는 더욱 빛을 발

휘하였으니, 신명께서 제수를 향수한다면 그 영혼도 편안히 쉬시리라. 이 기예는 넘쳐흘러 영원토록 끊어지지 않으리라.

論曰. 夫卦象所以陰騭其理,[325] 文字所以宣載其能. 卦則渾天地之窈冥, 秘鬼神之變化. 文能以發揮其道, 幽贊其功. 是知卦象者文字之祖, 萬物之根, 衆學分鑣,[326] 馳騖不息. 或安其所習, 毀所不見, 終以自蔽也. 固須原心反本, 無漫學焉. 今欲稽其濫觴, 不可遵諸子之非, 弃聖人之是.

논한다. 괘상은 자연의 이치를 은연중에 안정되게 하며 문자는 그 기능을 드러내어 기재하는 도구이다. 괘는 천지의 심원한 이치를 총괄하고 있으며, 귀신의 변화를 비밀스럽게 간직하고 있다. 그리고 문자는 천지의 도리를 표현하고 그 일을 가만히 돕는다. 이로부터 괘상이라고 하는 것이 문자의 시조이자 만물의 근원임을 알수 있는데, 여러 학자는 다른 주장을 하면서 쉬지 않고 자기 의견만 내세우고 있다. 어떤 사람은 자신이 익힌 것에 안주하면서 자기가 알지 못하는 것은 비방하다가 끝내는 도리어 자기 자신이 덮이고만다. 진실로 자신의 마음을 찾고 근본적인 것으로 되돌아가야 하며, 함부로 배우지 말아야 한다. 이제 그 시초를 헤아려보고자 하니, 여러 사람의 잘못된 것을 좇거나 성인이 추구한 올바름을 버려서는 안 된다.

325) 夫卦象所以陰騭其理(부괘상소이음즐기리): '괘상(卦象)'은 『역』의 6효에 나타난 상을 말한다. 사물과 그 효위(爻位) 등의 관계에서 음과 양을 본뜬 효가 여러 가지로 착종하면서 다양한 관계를 나타내는데, 술수가(術數家)는 괘상을 보고 천리 및 인사를 살핀다. '음즐(陰騭)'은 하늘이 은연중에 백성을 안정시키거나, 은연중에 사람의 행위를 보고 화복을 내리는 것이다.

326) 分鑣(분표): '표(鑣)'가 재갈이므로 '분표(分鑣)'는 재갈을 나누는 것이 되는데, 여기서는 도를 달리하는 것을 뜻한다.

先賢說文字所起, 與八卦同作. 又云, 八卦非伏羲自重. 夫易者太古
之書, 夫子之文章可得而聞也. 彌綸乎天地, 錯綜乎四時, 究極人神, 盛
德大業也.[327] 子曰, 學以聚之, 問以辨之.[328] 蓋欲討論根源, 悉其枝派.
自仲尼沒而微言絶. 諸儒之說, 或是不經, 左丘明恥之,[329] 愧無獨斷之
明, 以釋天下之惑.

선현들은 문자의 기원이 팔괘와 함께 생겼다고 말한다. 또 "팔괘
는 복희 스스로가 중첩시킨 것이 아니다."라고 한다. 무릇 『역』이라
고 하는 것은 태고의 글이며 공자의 문장도 이를 통해 들을 수 있는
것이다. 『역』은 온 세상을 다스리며, 사계절을 서로 종합하고 사람
과 귀신에 관한 일을 끝까지 궁구하는 성대한 덕이자 크나큰 일이
다. 공자는 "배움을 통해 지식을 쌓고 질문을 통해 시비를 변별해야
한다."고 하였는데, 대체로 일의 근원을 검토하여 논의하면서 그 지
파를 알려고 한 것이다. 공자가 죽은 뒤로 심오한 말이 끊어지게 되
었다. 여러 학자의 주장 중 어떤 것은 도리에 맞지 않았는데 좌구명
은 이를 수치스럽게 여겼으며, 자신이 스스로 결단할 수 있는 현명
함으로 세상의 의혹을 풀지 못하는 것을 부끄러워하였다.

孔安國云,[330] 宓羲造書契代結繩, 非也. 厥初生人, 君道尙矣, 應而不
求, 爲而不恃, 執大象也. 迨乎伏羲氏作, 始定人道, 辨乎臣子, 伏而化之,

327) 盛德大業(성덕대업): 『주역·계사·상』의 "성대한 덕과 큰 사업은 지극하도다. 풍부하게 지니는
것을 대업이라 하고 날로 새로워지는 것을 성덕이라고 한다.(盛德大業至矣哉, 富有之謂大業, 日
新之謂盛德)"에서 나온 말이다.

328) 學以聚之, 問以辨之(학이취지, 문이변지): 『주역·문언전(文言傳)·건(乾)』 괘에 "군자는 배움을
통해 지식을 쌓고, 질문을 통해 시비를 변별한다(君子學以聚之, 問以辨之)"라는 구절이 있다.

329) 左丘明(좌구명): 노나라의 태사(太史)로 공자와 같은 시대 사람이다. 그는 공자가 만든 『춘추』 본
래의 뜻이 상실될 것을 우려하여 이에 해설을 붙인 『좌씨전(左氏傳)』을 지었다.

330) 孔安國(공안국): 한무제 때의 박사이자, 간대부(諫大夫)로 자는 자국(子國)이다.

結繩而治. 故孔子曰, 三皇伯世,331) 叶神無文, 洛書紀命, 頡字胥分.332)
又班固云,333) 庖犧繼天而王, 爲百王先, 並是也. 易曰,334) 庖義氏之王
天下也, 作結繩而爲網罟, 以畋以漁. 蓋取諸離. 離者, 麗也.335) 日月麗
乎天, 百穀草木麗乎地, 重明以麗乎正, 乃化成天下. 離也者,336) 明也,
萬物皆相見. 南方之卦也, 聖人南面而聽天下, 向明而治, 蓋取諸此也.

　공안국은 "복희가 문자를 만들어 결승을 대신하였다."고 하였는데
잘못된 것이다. 초기의 사람들은 임금의 도를 숭상하여 순응하면서
책망하지 않고 다른 사람을 위하여 일을 하였으나 보답을 바라지 않
았는데, 이는 크나큰 도를 수행하였기 때문이다. 복희씨가 등장하고
나서 비로소 사람이 지켜야 할 도를 확정하여, 신하와 자식을 변별
하고 가만히 이들을 교화시켰으며, 결승을 통해 다스렸다. 그러므로
공자는 "삼황이 천하를 다스릴 때는 자연의 도와 그대로 조화를 이
루어 글자가 없었으며, 낙서에 하늘의 명령이 기재되었다고 하나 창
힐의 글자는 아직 만들어지지 않았다."고 하였다. 또 반고는 "포희
씨가 하늘의 뜻을 이어받아 임금이 되면서 역대 임금들의 시조가 되
었다."고 하였는데 [이 두 주장은] 모두 맞는 말이다. 『역』에 "포희

331) 伯(패): '패(覇)'와 통한다.

332) 胥分(서분): '서(胥)'는 기다린다는 뜻이고 '분(分)'은 분효(分曉), 즉 충분히 안다는 뜻이므로, '서
　　분(胥分)'은 알려지는 것을 기다린다는 의미가 되어 창힐의 문자가 아직 만들어지지 않은 것을
　　가리킨다.

333) 班固云(반고운): 이어지는 세 구절은 『한서·율력지(律曆志)』에 실려 있다. 반고의 자는 맹견(孟
　　堅)이며 생졸년은 서기 32~92년인데, 아홉 살 때에 이미 문장과 시·부를 잘 지었다. 관직은
　　난대영사(蘭臺令史)와 교서랑(校書郎)을 지냈으며 아버지 반표(班彪)의 뜻을 이어받아 『한서(漢
　　書)』를 지었다.

334) 易曰(역왈): 아래 네 구절은 『주역·계사·하』에 실려 있다.

335) 離者麗也(이자리야): 이하 '내화성천하(乃化成天下)'까지는 『주역·이괘·단사(彖辭)』에 나오는
　　구절이다.

336) 離也者(이야자): 이하 끝까지는 『주역·설괘(說卦)』에 나오는 구절이다.

씨가 천하의 임금 노릇을 하면서 매듭을 합쳐 그물을 만들어 사냥을 하고 물고기를 잡았는데 대체로 '이(離)' 괘에서 그것을 생각해낸 것이다."라고 하였다. '이'라고 하는 것은 붙는다는 뜻이다. 해와 달이 하늘에 붙어 있고 온갖 곡물과 초목은 땅에 붙어 있으니, 사람도 밝은 지혜를 거듭하여 바른길에 붙어 있으면 온 세상을 교화하여 창성하게 할 수 있다. '이'라고 하는 것은 밝은 것[明]이며, 이를 통해 만물은 서로 볼 수 있다. 이는 또 남방의 괘인데, 성인이 남면하여 정치를 하며 밝은 곳을 향하여 다스리는 것도 대체로 괘의 이러한 뜻을 따른 것이다.

庖犧神農氏沒, 軒轅氏作, 始造圖書禮樂度數甲子律歷. 自開闢之事, 皆先聖傳流於口, 黃帝已後, 紀錄言之無幾. 故春秋國語唯發明五帝.[337] 太史公敍黃帝顓頊以下事,[338] 孔子撰書, 始自堯舜, 尙年月闕然. 詩人所述,[339] 起乎虞氏,[340] 其可知也. 巢燧之時, 淳一無敎. 故言上古昔者, 俱是伏羲神農之時, 言後世聖人者, 卽黃帝堯舜之際. 易曰, 上古結繩以治, 後世聖人易之以書契, 此猶太陽一照, 衆星沒矣. 史記及漢書皆云, 文王重八卦, 爲六十四卦, 又帝王世紀及孫盛等,[341] 以爲神農夏禹重之. 並非也.

337) 春秋國語(춘추국어): '춘추(春秋)'는 주시대 노나라의 제후 궁정에 있었던 연대기 『춘추』를 저본으로 하여 공자 또는 그의 제자가 정리·편집한 책으로서, 은공(隱公) 원년(기원전 722)부터 애공(哀公) 14년(기원전 481)까지의 기록이다. 이 경문을 해설한 것에 『좌씨전』·『공양전』·『곡량전』이 있다. '국어(國語)'는 춘추시대의 나라별로 쓴 역사서다. 노나라의 태사 좌구명이 썼다고 해서, 한대 초부터 『춘추외전(春秋外傳)』이라고도 하였다.

338) 太史公(태사공): 사마천을 말한다. 『사기(史記)』 권1에 「오제본기(五帝本紀)」가 있는데 황제와 전욱으로부터 시작하고 있다.

339) 詩人(시인): 『시경(詩經)』에 나오는 시의 작자를 말한다.

340) 虞氏(우씨): 여기서는 왕조, 즉 순임금의 시대를 말한다.

341) 帝王世紀及孫盛(제왕세기급손성): 『제왕세기(帝王世紀)』는 서진의 황보밀이 만든 책으로 한위시대의 임금에 관해 기록하였다. '손성(孫盛)'은 동진 초기의 사람으로 자는 안국(安國)이며 박

포희·신농씨가 죽고 헌원씨가 등장하여 처음으로 도서·예악·규칙·십간십이지·율력 등을 만들었다. 천지개벽 이래의 일은 모두 옛날 성인들의 입에서 입으로 전해졌고, 황제 이후에야 말을 기록하였으니 그렇게 오래된 일이 아니다. 그러므로 『춘추』와 『국어』는 오제만을 천술하고 있다. 사마천은 황제·전욱 이하의 일을 서술하였고, 공자는 『상서』를 지으면서 요임금과 순임금으로부터 시작하였는데, 오히려 정확한 해와 달수는 기록하지 않았다. 시인이 서술하는 것이 순임금시대로부터 시작하는 것을 보아도 알 수 있다. 유소씨와 수인씨 시대에는 사람들이 순박하고 통일돼 있어 가르침이라는 것이 없었다. 그러므로 상고의 옛날이라고 말하는 것은 모두 복희와 신농의 시대이며 후세의 성인이라고 말하는 것은 황제·요임금·순임금 때이다. 『역』에 "상고시대에는 결승으로 다스렸는데 후세의 성인이 이를 문자로 바꾸었다."라고 하였는데, 이는 태양이 한 번 비추자 뭇별들이 사라지는 것과 같은 것이다. 『사기』와 『한서』 모두 "문왕이 팔괘를 중첩하여 64괘를 만들었다."라고 하며 또 『제왕세기』 및 손성 등도 신농과 하우가 팔괘를 중첩하였다고 보는데 모두 잘못이다.

夫八卦雖理象已備, 尙隱神功, 引而伸之, 始通變吉凶, 成其妙用, 觸類而長, 天下之能事畢矣. 故易日. 聖人立象以盡意,[342] 設卦以盡情僞. 八卦成列,[343] 象在其中矣. 因而重之, 爻在其中矣, 剛柔相推, 變在其中矣.

학하였다. 벼슬은 비서감을 지냈으며 저서에 『역상묘어현형론(易象妙於見形論)』·『위씨춘추(魏氏春秋)』·『진양추(晋陽秋)』 등이 있다.

342) 聖人(성인): '성인(聖人)' 이하 두 구절은 『주역·계사·상』에 실려 있다.

343) 八卦(팔괘): '팔괘(八卦)' 이하 여섯 구절은 『주역·계사·하』에 실려 있다.

伏羲自重之驗也. 又曰, 聖人之作易也,[344] 觀變於陰陽而立卦, 發揮於剛柔而生爻. 是以立天之道, 曰陰與陽, 立地之道, 曰柔與剛, 立人之道, 曰仁與義. 兼三才而兩之,[345] 故易六畫而成卦, 六位而成章,[346] 又伏羲自重之驗也. 若以後世聖人易之以書契謂伏羲, 卽昔者聖人之作易也謂誰矣. 則知伏羲自重八卦, 不造書契, 煥乎可明, 不至疑惑也.

팔괘가 비록 이(理)와 상(象)을 이미 갖추고 있으나 아직 그 신묘한 기능이 감추어져 [외부에 드러나지 못하므로], 이를 64괘로 확대시켜야지 비로소 길흉에 통하고 변화를 이룩하여 그 오묘한 작용이 이루어지게 되는데, 이를 비슷한 사물에까지 유추하여 확장하게 되면 온 세상에서 할 수 있는 일을 다 할 수 있게 되는 것이다. 그러므로 『역』에서는 다음과 같이 말하고 있다. "성인이 팔괘의 상을 세워 생각하고 있던 뜻을 다 드러내고 또 64괘를 만듦으로써 사물의 진위를 다 반영할 수 있었다." "8괘가 나란히 늘어서자 만물의 상징이 그 속에 있게 되었다. 그래서 이를 중첩하니, 효(爻)가 그 속에서 기능을 발휘하게 되었고 강효(强爻)와 유효(柔爻)가 서로 밀어 올리면서 변화가 그 속에 있게 되었다." 이는 복희 스스로가 팔괘를 중첩하였다는 증거이다. 또 "성인이 『역』을 만들 때, 사물의 변화를 음양상호작용의 변화로 보고 괘를 설정하였으며, 그것을 강하고 부드러운[剛柔] 성격의 교차로 표현하여 효를 만들었다. 이로써 하늘의 도를 확립하여 음과 양이라 하고, 땅의 도를 확립하여 강과 유라고 하

344) 聖人(성인): 성인(聖人) 이하 12구절은 『주역・설괘(說卦)』에 실려 있다.

345) 兼三才而兩之(겸삼재이양지): 한 괘의 6효를 아래에서 두 효씩 분류하여 각각 지(地)・인(人)・천(天)을 나타내는 것으로 본다.

346) 六位(육위): 괘에서의 위치에 따라 효는 음위와 양위로 나뉘는데, 초효・삼효・오효는 양위가 되고 이효・사효・상효는 음위가 된다. 효의 성격(음과 양)과 효의 위치(음위와 양위)의 조합에 따라 다양한 변화와 문채가 이루어진다.

며, 사람의 도를 확립하여 인(仁)과 의(義)라고 하였다. 이 삼재[천·
지·인]를 합하면서 두 효씩 배치하였으므로, 『역』은 6획[六爻]으로
하나의 괘가 되고 6개의 위치로 문채를 이루게 되었다."고 하였는데
이 또한 복희가 스스로 8괘를 중첩하였다는 증거이다. 그런데 후세
의 성인이 이를 문자로 바꾸었다라고 할 때의 후세 성인을 복희라고
한다면, 옛날 성인이 『역』을 만들었다고 할 때의 성인은 누구인가?
이로써 복희가 스스로 8괘를 중첩하였으며 문자를 만든 것이 아니
라는 것은 환하게 밝힐 수 있는 사실이자, 의심의 여지가 없다는 것
을 알 수 있다.

又曰, 河出圖, 洛出書, 聖人則之.[347] 孔安國云, 河圖八卦, 是洛之九
疇,[348] 馬融王肅姚信等竝云,[349] 得河圖而作易, 禮含文嘉曰,[350] 伏羲則
龜書乃作八卦. 竝乘流而逝, 不討其源, 滋誤後生, 深可歎息. 去聖久矣,
百家衆言, 自古非一. 正史之書不經宣尼筆削則未可全是, 況儒者臆說耶.
悠悠萬載, 是非互起, 一犬吠形, 百犬吠聲, 一人構虛, 百人傳實. 按龍

347) 河出圖洛出書聖人則之(하출도낙출서성인즉지): 『주역·계사·상』에 나온다.

348) 河圖八卦是洛之九疇(하도팔괘시낙지구주): 『상서·고명(顧命)』에 대한 공안국의 전(傳)에 따르면
 '하도(河圖)'는 복희 때 황하에서 나온 용마(龍馬)의 등에 그려진 그림인데, 복희는 이것을 모범
 으로 하여 팔괘를 만들었으며, '낙(洛)'은 『낙서(洛書)』를 말하는데, 이는 우임금 때 낙수에서 나
 온 거북의 등에 쓰인 글인데 우임금은 이것을 모범으로 하여 천하를 다스리는 법인 홍범구주(洪
 範九疇)를 만들었다고 한다.

349) 馬融王肅姚信(마융왕숙요신): '마융(馬融)'의 자는 계장(季長)이며, 생졸년은 서기 79~166년이다.
 경학(經學)에 박통하였으며 노식(盧植)·정현(鄭玄) 등을 비롯하여 1,000명 이상의 제자를 길렀
 다. 「삼전이동설(三傳異同說)」을 지었고 『효경(孝經)』·『논어』·『시』·『역』·『상서』 등 많은 책
 을 주석하였다. '왕숙(王肅)'의 생졸년은 미상이다. 자는 자옹(子雍)이고 관직은 산기상시(散騎常
 侍)에 이르렀으며, 선인들 학설을 모아 『상서』·『시』·『논어』·『삼례(三禮)』·『좌씨(左氏)』등의
 주해를 만들었다. '요신(姚信)'의 생졸년은 미상이다. 자는 원직(元直)이며 혹 덕우(德祐)라고도
 하는데, 관직은 태상경(太常卿)을 지냈다. 천문과 역수(易數)에 밝았으며 『주역요씨주(周易姚氏
 注)』를 지었다.

350) 禮含文嘉(예함문가): 『예기』의 위서(緯書) 중 하나이다.

圖出河, 龜書出洛, 今或云法龍圖而作卦, 或云則龜書而畫之, 假欲遵之, 何者爲是. 案左傳庖羲氏有龍瑞,[351] 以龍紀官, 非得八卦. 八卦若先列於河圖, 又文王等重之, 則伏羲何功於易也. 又夫子不言因圖而畫卦, 自黃帝堯舜及周公攝政時, 皆得圖書, 河以通乾出天苞,[352] 雒以流川吐地符.[353] 是知有聖人膺運,[354] 則河洛出圖書, 何必八卦九疇. 九疇者天始錫禹, 而黃帝已獲洛書. 易曰, 蓍龜神物,[355] 聖人則之. 然伏羲豈則蓍龜而作易. 言聖人者, 通謂後世, 易經三古,[356] 不獨指伏羲也. 夫蓍龜者, 或悔吝有憂虞之象, 或得失有吉凶之徵, 或否泰有陰陽之詞,[357] 或剛柔有變通之理. 若河圖洛書者, 或天地彝倫之法, 或帝王興亡之數, 或山川品物之制, 或治化合神之符,[358] 故聖人則之而已. 孔子曰, 河不出圖,[359]

351) 龍瑞(용서): 용마가 그림을 지고 황하에서 나온 것을, 복희씨가 하늘로부터 명을 받은 상서로움으로 여긴 것을 말한다.

352) 天苞(천포): 하늘을 싼다는 뜻으로 기량이 큼을 이르는데 여기에서 천포는 하늘의 상서(祥瑞)로하도를 가리킨다.

353) 雒以流川吐地符(낙이유천토지부): '지부(地符)'는 대지의 부서(符瑞), 즉 낙서를 가리킨다. 『주역·계사·상』의 "황하에서 그림이 나오고, 낙수에서 글씨가 나왔다(河出圖, 洛出書)"에 대하여 공영달(孔穎達)은 "황하는 하늘에 통하기 때문에 하도를 내었으며, 낙수는 대지를 흐르기 때문에 낙서를 내었다(河以通乾出天苞, 洛以流川吐地符)"고 하였다. '천(川)'은 '곤(巛)'의 잘못이며, 곤(巛)은 '곤(坤)'의 옛 글자라는 『중국서론대계』제3권 p.94의 주에 따라서 '川'을 '巛'으로 수정하여해석하였다.

354) 膺運(응운): 미래기(未來記)의 글귀에 해당함, 곧 천자의 자리에 오를 운명을 받는 것을 말한다.

355) 蓍龜(시귀): '시(蓍)'는 『주역』에 따른 점을 칠 때 쓰는 시초이며, '귀(龜)'는 거북점을 칠 때 쓰는거북을 가리킨다.

356) 三古(삼고): 상고(上古)·중고(中古)·하고(下古)를 말하는데, 복희를 상고, 문왕(文王)을 중고, 공자를 하고로 본다. 그러나 복희를 상고, 신농(神農)을 중고, 오제(五帝)를 하고로 보는 설도 있다.

357) 否泰(비태): '비(否)'와 '태(泰)'는 모두 괘의 이름인데 '비'는 아래의 세 효가 음이 되고, 위의 세효가 양이 되는 괘, 즉 건과 곤이 바뀌지 않아 만물이 통하지 않는 형태이다. 이에 비해 '태'는아래의 세 효가 양이고 위의 세 효는 음이어서 건과 곤이 바뀌어 만물이 통하는 형태이다. 이로써 '비'는 막힌 것을 상징하며 '태'는 상통하는 것을 상징한다.

358) 合神(합신): 신에 합치하는 것 『제왕세기』에 "조화 및 신(神)에 합치하는 것을 황(皇)이라 하고, 덕과 천지에 합치하는 것을 제(帝)라고 하며, 인의에 합치하는 것을 왕(王)이라고 한다"고 하였다.

359) 河不出圖(하불출도): 이하 구절이 『논어·자한(子罕)』에는 "봉황새도 오지 않고 황하에서 그림도나오지 않으니 나도 다 틀렸구나.(鳳凰不至, 河不出圖, 吾已矣夫)"로 되어 있고 낙서에 관한 이야기는 없다.

洛不出書, 吾已矣夫, 是也.

또 『역』에 "황하에서 그림이 나오고 낙수에서 글씨가 나오니 성인은 이를 본받았다."라고 하였다. 공안국은 "하도는 팔괘이고 낙서(洛書)는 구주(九疇)이다."라고 하였고 마융·왕숙·요신 등은 모두 "하도를 얻어서 『역』을 만들었다."고 하였으며, 『예·함문가』는 "복희가 귀서(龜書)를 본받아 팔괘를 만들었다."고 하였다. 모두 시류를 따른 것으로 그 근원을 검토하지 않아서 후생들을 더욱 잘못된 길로 인도하였으니 참으로 한탄스러운 일이다. 성인들이 살던 시대로부터 오래되자, 많은 사람들의 제각기 다른 주장은 예로부터 일치하는 경우가 없었다. 정사에 실린 글도 공자의 필삭을 거치지 않으면 온전히 다 옳다고 할 수 없는데 하물며 선비들의 억설일 경우에는 더 말할 나위가 없다. 아득히 수많은 세월이 흐르자 시비가 일어났는데 그 상황은 한 마리 개가 사물의 형태를 보고 짖으면 백 마리 개가 그 소리를 들은 뒤 따라서 짖고, 한 사람이 거짓된 일을 꾸며내면 백 사람이 진실한 것으로 전하는 것과 같다. 하도는 황하에서 나오고 귀서는 낙수에서 나왔다는 것에 대해 고찰한다면, 이제 어떤 사람은 용도를 본받아 팔괘를 만들었다고 하고, 어떤 사람은 귀서를 모범으로 하여 팔괘를 그렸다고 하는데, 이를 따르려고 한다면 어떤 것이 옳다고 해야 하는가? 『좌전』에 따르면 포희씨에게는 용이 하늘에서 내려온 상서로운 징조가 있었기 때문에 관직명에 용을 썼다고 하는데, 이것이 팔괘를 얻은 것은 아니다. 그렇다고 해서 만약 팔괘가 하도보다 먼저 벌려 있었고, 또 문왕 등이 이를 중첩하였다고 한다면 복희는 『역』에 무슨 공을 끼쳤는가? 또 공자나 노자는 하도에 근거하여 괘를 그었다고 하지 않았으며 황제·요·순에서부터 주공이

섭정할 때에 이르기까지 이들은 모두 도서를 얻었는데, 황하는 하늘에 통하여서 하늘의 상서를 내었으며, 낙수는 대지에 흘러서 땅의 상서를 내었기 때문이다. 이로써 성인이 하늘의 명에 응해 임금이 될 때에는 황하와 낙수가 도서를 내었다는 것을 알 수 있는데, 왜 반드시 팔괘와 구주라야만 하는가? 구주라는 것은 하늘이 우임금에게 처음으로 내린 것이며 황제는 이에 앞서 낙서를 받았다. 『역』에 "시초와 귀갑은 신령스러운 사물인데, 성인이 이를 본받았다."라고 하였는데, 그렇다고 한다면 복희는 어떻게 시초와 귀갑을 본받아『역』을 만들었는가? 성인이라고 하면 보통 후세의 성인을 말하는데, 『역』은 삼고를 거쳐서 형성된 것이므로 복희만 가리키는 것이 아니다. 시초와 거북에 나타나는 점괘로 본다면, 어떤 것은 뉘우치고 부끄러워하는 것에 근심하고 걱정하는 모습이 있고, 어떤 것은 얻고 잃는 것에 길흉의 조짐이 있으며, 어떤 것은 막히고 통하는 것에 음양의 말이 있고, 어떤 것은 강하고 부드러운 것에 변하며 통하는 이치가 있다. 하도·낙서와 같은 것은 자연불변의 법칙이기도 하고 임금 흥망의 운수이기도 하며, 산천 만물의 법도이기도 하고, 정치·교화가 신에 부합하는 표지이기도 하므로 성인이 본받을 뿐이다. 공자가 "황하에서 그림이 나오지 않고 낙수에서 글이 나오지 않으니 나도 다 틀렸구나."라고 한 것은 이러한 의미이다.

　故知文字之作, 確乎權輿, 十體相沿, 互明創革. 萬事皆始自微漸, 至于昭著. 春秋則寒暑之濫觴, 爻畫則文字之兆朕. 其十體內, 或先有萌芽, 今取其昭彰者爲始祖. 夫道之將興, 自然玄應, 前聖後聖, 合矩同規. 雖千萬年, 至理斯會, 天或垂範, 或授聖哲, 必然而出, 不在考其甲之與乙

耶. 案道家相傳, 則有天皇地皇人皇之書各數百言. 其文猶在, 象如符印, 而不傳其音指. 審爾則八卦未爲雲孫矣,[360] 況古文乎. 且戎狄異音各貌, 會於文字, 其指不殊. 禽獸之情, 悉應若是, 觀其趣向, 不遠於人. 其有知方來辨音節, 非智能而及, 復何所學哉. 則知凡庶之流, 有如草木鳥獸之類. 或蘊文章, 又霹靂之下, 乃時有字, 或錫貺之瑞, 往往銘題,[361] 以古書考之, 皆可識也. 夫豈學之於人乎. 又詳釋典, 或沙劫已前, 或他方怪俗, 云爲事況, 與卽意無殊. 是知天之妙道, 施於萬類一也. 但所感有淺深耳, 豈必在乎羲軒周孔將釋老之敎乎. 況論篆籀將草隸之後先乎. 縷而分之則如彼, 總而言之其若此也.

그러므로 문자의 창조는 그 시초부터 확실한 것임을 알 수 있으며, 10가지 서체는 서로 이어받아 창시하면서 개혁한 것임이 명확하다. 모든 일은 다 싹에서부터 시작하여 현저한 것에 도달한다. 봄과 가을은 덥고 추운 것의 시작이고 효와 획은 문자의 전조이다. 그 열 가지 서체 중 어떤 것은 앞에 맹아가 있더라도 이제 그 분명하게 나타난 것을 택하여 시조로 삼는다. 무릇 도가 장차 흥성하려 할 때 자연스럽게 현묘한 감응이 있으며, 전대의 성인도 후대의 성인도 이러한 점에서는 서로 같은 규범을 지니고 있다. 비록 오랜 세월이 지나더라도 지극한 이치는 일치하는데 하늘이 규범을 내려주거나, 혹은 성인과 철인에게 전해주거나 해서 필연적으로 드러나므로 그것이 갑

360) 雲孫(운손): '운손(雲孫)'은 자신으로부터 8대째가 되는 자손이다. 대에 따른 자손의 명칭을 살펴보면, 자(子) → 손(孫) → 증손(曾孫) → 현손(玄孫) → 내손(來孫) → 곤손(昆孫) → 잉손(仍孫) → 운손(雲孫)이 된다.

361) 錫貺之瑞, 往往銘題(석황지서, 왕왕명제): 한나라 이후 여러 곳에서 종정이 출토되었는데 하늘이 내린 상서로운 징표로 존중되었다. 예를 들어 『설문해자(說文解字) 서(序)』에 보면 "군이나 나라에서도 종종 산천에서 정과 이를 얻었는데, 그 명문은 이전 시대의 고문으로 모두 서로 비슷하다.(郡國亦往往於山川得鼎彝, 其銘卽前代之古文, 皆自相似)"고 하였다.

인지 혹은 을인지를 구별할 일이 아니다. 생각건대 도가에는 천황·지황·인황의 글씨가 각각 수백 자나 있다고 전해진다. 그 글자가 아직도 존재하는데 모양은 부절이나 인장과 같으며 그 소리와 뜻은 전해지지 않는다. 과연 그렇다고 한다면 팔괘도 그 먼 후손으로조차 되지 못할 터인데 고문이야 말할 것도 없으리라. 게다가 이민족들은 각기 언어도 다르고 모습도 모두 다르지만 문자를 이해하게 되면 그 뜻은 다르지 않다. 금수의 감정도 모두 이와 같아서 그 취향을 보면 사람과 별 차이가 없다. 아마도 미래를 알고 소리와 절조를 구분하는 것이 있을 터인데, 이는 지식과 능력으로도 미칠 수 있는 것이 아닌데 어떻게 배울 수 있겠는가? 이로부터 보통 사람에게도 초목이나 조수 종류와 같은 것이 있음을 알 수 있다. 그리하여 혹 멋진 문장을 품고 있다가 벽력이 치는 것처럼 곧바로 문자를 만들어내기도 하고, 혹은 하늘이 내려준 상서로움이 종종 돌이나 금속에 새겨져 나타나기도 하는데, 이러한 사실은 옛 책의 기록을 고찰하면 모두 알 수 있다. 이런 것들이 어떻게 다른 사람에게 배운 것이겠는가? 또 불경을 잘 살펴보면, 태고 이전이거나 혹은 다른 지역의 괴이한 풍속에 나타나는 언행이나 상황이 우리가 생각한 것과 다르지 않다. 이로써 하늘의 오묘한 도가 만물에 베풀어지는 것은 동일하다는 것을 알 수 있다. 다만 느끼는 것에 깊고 얕음이 있을 뿐이니, 왜 그 도가 반드시 복희·헌원·주공·공자 그리고 석가와 노자의 가르침에만 있을 것인가? 하물며 전서와 주서, 그리고 초서와 예서의 선후를 논할 것인가! 자세히 분석하면 십체원류와 같고 종합해서 말하면 이와 같은 것이다.

(백윤수)

書斷 中 서단 중

我唐四聖, 高祖神堯皇帝, 太宗文武聖皇帝, 高宗天皇大聖皇帝, 鴻猷大業, 列乎册書. 多才能事, 俯同人境, 翰墨之妙, 資以神功, 開草隸之規模, 變張王之今古, 盡善盡美, 無得而稱. 今天子神武聰明,[362] 制同造化, 筆精墨妙, 思極天人. 或頌德銘勳, 函耀金石, 或恩崇惠綰, 載錫侯王, 赫矣光華, 懸諸日月, 然猶進而不已. 惟奧惟玄, 非區區小臣所敢揚述.

우리 당나라의 네 성인 [중] 고조 신요 황제, 태종 문무성 황제, 고종 천황대성 황제는 [그] 큰 계략과 위대한 업적이 서책에 나열되어 있다. 재주가 많아 [여러] 일에 능하고, 굽어보며 속세와 함께했으며, 필묵의 오묘함은 신묘한 공력을 빌려 초서와 예서의 모범을 열고 옛날부터 내려오는 장지와 왕희지[의 법]을 변화시켰으니, [그] 지극히 선하고 아름다움을 무어라 칭할 수 없다. 지금의 천자께서는 신령한 무덕과 총명함을 [갖추어] 만들어내는 것이 [자연의] 조화와 같고, 필묵은 정묘하여 생각이 천인[의 경지]에 이르렀다. 그 덕을 칭송하고 공훈을 새겨 금석을 빛나게 하기도 하고, 높고 무성한 은혜를 기록하여 제후들에게 하사하기도 하였으니, 그 밝게 빛나는 광휘는 해와 달에 걸려 있는 듯하여 나아가기만 할 뿐 그치지 않는다. 어찌나 깊고 현묘한지 한낱 보잘것없는 신하가 감히 거론하여 서술할 수 있는 것이 아니다.

362) 天子(천자): 당(唐) 현종(玄宗) 명(明) 황제를 가리킨다.

○ 神品二十五人 신품 25인

大篆一: 史籀.

籀文一: 史籀.

小篆一: 李斯.

八分一: 蔡邕.

隸書三: 鍾繇, 王羲之, 王獻之.

行書四: 王羲之, 鍾繇, 王獻之, 張芝.

章草八: 張芝, 杜度, 崔瑗, 索靖, 衛瓘, 王羲之, 王獻之, 皇象.

飛白三: 蔡邕, 王羲之, 王獻之.

草書三: 張芝, 王羲之, 王獻之.

대전 1인: 사주.

주문 1인: 사주.

소전 1인: 이사.

팔분 1인: 채옹.

예서 3인: 종요, 왕희지, 왕헌지.

행서 4인: 왕희지, 종요, 왕헌지, 장지.

장초 8인: 장지, 두도, 최원, 삭정, 위관, 왕희지, 왕헌지, 황상.

비백 3인: 채옹, 왕희지, 왕헌지.

초서 3인: 장지, 왕희지, 왕헌지.

○ 妙品九十八人 묘품 98인

古文四: 杜林, 衛宓, 邯鄲淳, 衛恒.

大篆四: 李斯, 趙高, 蔡邕, 邯鄲淳.

小篆五: 曹喜, 蔡邕, 邯鄲淳, 崔瑗, 衛瓘.

八分九: 張昶, 皇象, 邯鄲淳, 韋誕, 鍾繇, 師宜官, 梁鵠, 索靖, 王
　　　　羲之.

隷書二十五: 張芝, 鍾會, 蔡邕, 邯鄲淳, 衛瓘, 韋誕, 荀輿, 謝安,
　　　　　　 羊欣, 王洽, 王珉, 薄紹之, 蕭子云, 宋文帝, 衛夫人,
　　　　　　 胡昭, 曹喜, 謝靈運, 王僧虔, 孔琳之, 陸柬之, 褚遂
　　　　　　 良, 虞世南, 釋智永, 歐陽詢.

行書十六: 劉德升, 衛瓘, 王珉, 謝安, 王僧虔, 胡昭, 鍾會, 孔琳之,
　　　　　 虞世南, 阮研, 王洽, 羊欣, 薄紹之, 歐陽詢, 陸柬之, 褚
　　　　　 遂良.

章草八: 張昶, 鍾會, 韋誕, 衛恒, 郗愔, 張華, 魏武帝, 釋智永.

飛白五: 蕭子云, 張弘, 韋誕, 歐陽詢, 王廙.

草書二十二: 索靖, 衛瓘, 嵇康, 張昶, 鍾繇, 羊欣, 孔琳之, 虞世南,
　　　　　　 薄紹之, 鍾會, 衛恒, 荀輿, 桓玄, 謝安, 張融, 阮研,
　　　　　　 王珉, 王洽, 謝靈運, 王僧虔, 歐陽詢, 釋智永.

고문 4인: 두림, 위밀, 한단순, 위항.

대전 4인: 이사, 조고, 채옹, 한단순.

소전 5인: 조희, 채옹, 한단순, 최원, 위관.

팔분 9인: 장창, 황상, 한단순, 위탄, 종요, 사의관, 양곡, 삭정,
　　　　　 왕희지.

예서 25인: 장지, 종회, 채옹, 한단순, 위관, 위탄, 순여, 사안,
　　　　　　 양흔, 왕흡, 왕민, 박소지, 소자운, 송문제, 위부인,
　　　　　　 호소, 조희, 사령운, 왕승건, 공림지, 육간지, 저수
　　　　　　 량, 우세남, 석지영, 구양순.

행서 16인: 유덕승, 위관, 왕민, 사안, 왕승건, 호소, 종회, 공림

지, 우세남, 완연, 왕흡, 양흔, 박소지, 구양순, 육간

지, 저수량.

장초 8인: 장창, 종회, 위탄, 위항, 치음, 장화, 위무제, 석지영.

비백 5인: 소자운, 장홍, 위탄, 구양순, 왕이.

초서 22인: 삭정, 위관, 혜강, 장창, 종요, 양흔, 공림지, 우세남,

박소지, 종회, 위항, 순여, 환현, 사안, 장융, 완연,

왕민, 왕흡, 사령운, 왕승건, 구양순, 석지영.

○ 能品一百七人 능품 178인

古文四: 張敏, 衛覬, 衛瓘, 韋昶.

大篆五: 胡昭, 嚴延年, 韋昶, 班固, 歐陽詢.

小篆十二: 衛覬, 班固, 韋誕, 皇象, 張紘, 許愼, 蕭子云, 傅玄, 劉

紹, 張弘, 范曄, 歐陽詢.

八分三: 毛弘, 左伯, 王獻之.

隷書二十三: 衛恒, 張昶, 郗愔, 王濛, 衛覬, 張彭祖, 阮硏, 陶弘景,

王承烈, 庾肩吾, 王廙, 庾翼, 王脩, 王褒, 王恬, 李式,

傅玄, 楊肇, 釋智果, 高正臣, 薛稷, 孫過庭, 盧藏用.

行書十八: 宋文帝, 司馬攸, 王脩, 釋智永, 蕭子云, 王導, 陶弘景,

漢王元昌, 王承烈, 孫過庭, 蕭思話, 齊高帝, 裴行儉,

王知敬, 高正臣, 薛稷, 釋智果, 盧藏用.

章草十五: 羅暉, 趙襲, 徐幹, 庾翼, 張超, 王濛, 衛覬, 崔寔, 杜預,

蕭子云, 陸柬之, 歐陽詢, 王承烈, 王知敬, 裴行儉.

飛白一: 劉紹.

草書二十五: 王導, 陸柬之, 何曾, 楊肇, 李式, 宋文帝, 蕭子云, 宋

令文, 郗愔, 庾翼, 王廙, 司馬攸, 庾肩吾, 蕭思話, 范
曄, 孫過庭, 齊高帝, 謝朓, 王知敬, 裴行儉, 梁武帝,
高正臣, 釋智果, 盧藏用, 徐師道.

고문 4인: 장창, 위기, 위관, 위창.

대전 5인: 호소, 엄연년, 위창, 반고, 구양순.

소전 12인: 위기, 반고, 위탄, 황상, 장굉, 허신, 소자운, 부현,
　　　　　유소, 장홍, 범엽, 구양순.

팔분 3인: 모홍, 좌백, 왕헌지.

예서 23인: 위항, 장창, 치음, 왕몽, 위기, 장팽조, 완연, 도홍경,
　　　　　왕승렬, 유견오, 왕이, 유익, 왕수, 왕포, 왕념, 이식,
　　　　　부현, 양조, 석지과, 고정신, 설직, 손과정, 노장용.

행서 18인: 송문제, 사마유, 왕수, 석지영, 소자운, 왕도, 도홍경,
　　　　　한왕원창, 왕승렬, 손과정, 소사화, 제고제, 배행검,
　　　　　왕지경, 고정신, 설직, 석지과, 노장용.

장초 15인: 나휘, 조습, 서간, 유익, 장초, 왕몽, 위기, 최식, 두예,
　　　　　소자운, 육간지, 구양순, 왕승렬, 왕지경, 배행검.

비백 1인: 유소.

초서 25인: 왕도, 육간지, 하증, 양조, 이식, 송문제, 소자운, 송
　　　　　령문, 치음, 유익, 왕이, 사마유, 유견오, 소사화, 범
　　　　　엽, 손과정, 제고제, 사조, 왕지경, 배행검, 양무제,
　　　　　고정신, 석지과, 노장용, 서사도.

右包羅古今, 不越三品, 工拙倫次, 殆至數百. 且妙之企神, 非徒步驟, 能之
仰妙, 又甚規隨. 每一書之中, 優劣爲次, 一品之內, 復有兼幷. 至如神品則李

斯杜度崔瑗皇象衛瓘索靖各唯得其一，史籀蔡邕鍾繇得其二，張芝得其三，逸少父子幷各得其五，考上所列諸類，雖妙品尙不多得，況神。又上下差降，昭然可悉也。他皆仿此，後所列傳則當品之內，時代次之，或有紀名而不評迹者，蓋古有其傳，今絶其書，粗爲斟酌，列于品第，但備其本傳，無別商榷。而十書之外，乃有龜蛇麟虎雲龍蟲鳥之書，旣非世要，悉所不取也。

　앞에서 고금을 다 포함하여 열거한 것은 삼품을 넘지는 않지만, 공교함과 졸렬함으로 순서를 정하면 거의 수백에 달한다. 묘품이 신품[이 되기를] 바란다면 단지 걷고 뛰는 [정도의 차이가] 아닐 것이며, 능품이 묘품을 따르려면 또한 [앞사람이 세워놓은] 규범을 잘 따라야 한다. 모든 서체에서 우열로 차례를 정했고, 한 품등의 내에서는 다시 [여러 서체를] 겸하여 아우른 [사람도] 있다. 신품의 경우 이사, 두도, 최원, 황상, 위관, 삭정은 각기 오직 한 서체로 [이름을] 올렸고, 사주, 채옹, 종요는 둘, 장지는 셋, 왕희지와 왕헌지는 모두 각기 다섯 서체가 올라 있으니, 앞에서 열거한 여러 무리를 상고해보면 비록 묘품이라 할지라도 오히려 많지 않거늘 하물며 신품이겠는가. 또한 상하가 등급에 따라 차례로 내려가는 것이 매우 확실함을 알 수 있으니, 다른 것들도 모두 이와 같다. 뒤에 나열한 전기는 해당하는 품등 내에서 시대별로 배열하였다. 간혹 이름은 기록되어 있으나 필적에 대해 평하지 않은 사람들이 있는데, [이들은] 대개 옛날에는 그에 대해 전해지는 것이 있었으나 지금은 그 글씨가 남아 있지 않아 대강 짐작하여 품제에 나열하였고, 그 본전만을 구비해놓았을 뿐 별도로 상론하지는 않았다. 그리고 이 열 가지 서체 외에도 구서, 사서, 인서, 호서, 운서, 용서, 충서, 조서가 있으나 이미 세상에서 필요로 하지 않는 것들이므로 모두 취하지 않았다.

神品 신품

周史籀, 宣王時爲史官. 善書, 師模蒼頡古文.[363] 夫蒼頡者, 獨蘊聖
心, 啓冥演幽, 稽諸天意, 功侔造化, 德被生靈, 可與三光齊懸, 四序終
始, 何敢抑居品列. 殆籀以爲聖跡湮滅,[364] 失其眞本, 今所傳者纔髣髴
而已. 故損益而廣之, 或同或異, 謂之爲篆, 名曰史書. 加之銛利鉤殺,[365]
自然機發, 信爲篆文之權輿. 非至精, 孰能與於此[366] 窮物合數, 變類相
召, 因而以化成天下也. 故其稱謂無方, 亦難得而備擧. 今妙跡雖絶於世,
考其遺法, 肅若神明. 故可特居神品. 又作籀文, 其狀邪正, 體則石鼓文
存焉. 乃開闡古文, 暢其纖銳. 但折直勁迅, 有如鏤鐵. 而端姿旁逸, 又婉
潤焉. 若取於詩人, 則雅頌之作也.[367] 亦所謂楷隸曾高,[368] 字書淵
藪,[369] 使小學者,[370] 漁獵其中. 籀大篆籀文入神.

주나라의 사주는 선왕 때의 사관이다. 글씨를 잘 썼으며 창힐의
고문을 배워 모범으로 삼았다. 창힐은 홀로 성인의 마음을 품고 있
어 어두운 것을 열고 숨어 있는 것을 헤아려 천의를 고찰하였으니,
그 공은 조물주와 같고 덕은 생민(生民)에게 미쳐 해·달·별과 나

363) 蒼頡古文(창힐고문): '창힐(蒼頡)'은 중국 전설의 제왕인 황제(皇帝)의 사관(史官)으로 문자를 처
음으로 만든 것으로 알려져 있다. '고문(古文)'은 상고시대의 문자로 갑골문, 금문(金文), 주문(籀
文) 및 전국시대에 통용되던 육국(六國)의 문자를 가리킨다.

364) 殆(태): 『문연각사고전서』 전자판(이하 사고전서본)에는 '시(始)'로 되어 있어 이를 따라 해석했다.

365) 銛利鉤殺(섬리구살): '섬리(銛利)'는 예리함을 말하고, '구살(鉤殺)'은 갈고리처럼 날카롭고 삼엄
한 기운을 말하는 듯하다.

366) 非至精, 孰能與於此(비지정, 숙능여어차): 『주역(周易)·계사전(繫辭傳)』에 "천하에 지극히 정한
자가 아니면 그 누가 여기에 참여하겠는가!(非天下之至精, 其孰能與於此)"라는 구절이 있다.

367) 雅頌(아송): 『시경(詩經)』의 아(雅)와 송(頌)을 의미한다. '아(雅)'는 조정의 악곡으로 정악(正樂)이
고, '송(頌)'은 종묘 제사에서 조상의 공덕을 기리는 노래이다.

368) 曾高(증고): 증조(曾祖)와 고조(高祖), 즉 근원을 의미한다.

369) 字書淵藪(자서연수): '자서(字書)'는 글자의 형태나 독음, 의미 등을 해설한 책. '연(淵)'은 물고기
가 모이는 곳이고 '수(藪)'는 짐승이 모이는 곳으로 사람과 사물이 모이는 곳을 의미한다.

370) 小學(소학): 문자학을 의미한다.

란히 걸리고 봄·여름·가을·겨울과 더불어 시작과 끝을 함께할 수 있으니, 어찌 감히 품등의 열에 억눌러 둘 수 있겠는가. 처음에 사주는 성인의 필적이 인멸되고 그 진본이 없어져 지금 전해지는 것은 겨우 비슷한 것일 뿐이라고 생각했다. 그러므로 더하거나 빼서 확충하니 혹은 같은 것도 있었고 달라지는 것도 있게 되어 그것을 일러 전서라고 하고 사서라고 이름 하였다. 예리하고 삼엄한 필세를 더하니 자연스러운 조화의 작용이 발하여 진실로 전서의 맹아(萌芽)가 되었다. 지극히 정묘한 자가 아니라면 누가 여기에 참여할 수 있겠는가? 사물을 궁구하여 도리에 맞게 하고 같은 부류들을 변화시켜 서로 부르니 그것으로 천하를 교화하여 이룰 수 있다. 그러므로 그것을 칭찬하여 말하려 해도 방법이 없고, 또한 전부 거론하기도 어렵다. 지금 그 오묘한 필적이 비록 세상에서 없어졌지만, 그 남아 있는 필법을 숙고해보면 엄숙하기가 마치 신명과 같다. 그러므로 특히 신품에 둘 수 있다. 또한 [사주는] 주문을 만들었는데 그 형상이 비스듬하기도 하고 바르기도 하니, 그 양식의 법칙이 <석고문>에 보존되어 있다. 이에 고문을 변화시키고 그 섬세함과 예리함을 발전시켰다. 단, 절(折)과 직(直)은 굳세고 신속하게 하여 마치 강철과 같았지만 단정한 자태가 좌우로 거리낌이 없어 또한 아름답고 윤택했다. 시인에서 취해본다면 아·송이 지어진 것과 같다. 또한 소위 해서와 예서의 조상이자 자서가 귀일되는 곳으로, 문자학을 하는 사람으로 하여금 그 속에서 낚시하고 사냥하게 할 수 있다. 사주는 대전과 주문이 신품에 들어간다.

秦李斯, 楚上蔡人. 少從孫卿學帝王術,[371] 西入秦, 位至丞相 胡亥立,[372]

趙高譖之, 要斬, 夷三族. 斯妙大篆, 始省改之以爲小篆, 著蒼頡七篇.373) 雖
帝王質文, 世有損益, 終以文代質, 漸就澆淌, 則三皇結繩,374) 五帝畫
象,375) 三王肉刑,376) 斯可況也. 古文可爲上古, 大篆爲中古, 小篆爲下古,
三古爲實, 草隸爲華, 妙極於華者羲獻, 精窮於實者籀斯. 始皇以和氏之
璧琢而爲璽, 令斯書其文, 今泰山嶧山秦望等碑,377) 並其遺跡, 亦謂傳
國之偉寶,378) 百代之法式. 斯小篆入神, 大篆入妙也.

진나라의 이사는 초의 상채 사람이다. 어려서 손경을 따라 제왕술
을 배우고 서쪽으로 진나라에 들어가 직위가 승상에 이르렀다. 호해
가 즉위하자 조고가 그를 참소하여 허리를 베 죽이고 삼족을 멸하였
다. 이사는 대전에 능하여 처음으로 그것을 덜어내고 고쳐 소전을
만들어 「창힐일편(蒼頡一篇)」7장을 지었다. 비록 오제와 삼왕의 질
과 문은 시대에 따라 손익이 있었으나, 종국에는 문이 질을 대체하
여 점차적으로 경박함으로 나아갔으니, [이는] 곧 삼황 때는 결승[으
로 다스리고], 오제 때는 화상[으로 징계(懲戒)를 보이고], 삼왕 때는
육형을 [시행했던] 것과 비교할 수 있다. 고문은 상고라고 할 수 있

371) 孫卿(손경): 전국의 조(趙)나라 사람으로 순자(荀子)를 말한다.

372) 胡亥(호해): 진(秦)나라의 2세 황제로 시황제(始皇帝)의 아들이다. 시황제가 죽자 이사(李斯)·조
고(趙高) 등이 맏아들 부소(扶蘇)를 죽이고 호해를 황제로 삼았는데, 후에 조고에게 살해되었다.

373) 著蒼頡七篇(저창힐칠편):『한서(漢書)·예문지(藝文志)』의 '창힐일편(蒼頡一篇)'을 보면 "상 칠장
은 진의 승상 이사가 지은 것이다(上七章秦丞相李斯作)"라고 주가 달려 있다.

374) 結繩(결승): 아직 문자가 없던 시대에 새끼에 매듭을 묶어 일을 기록하던 방식이다.

375) 畫象(화상): 의관(衣冠)을 그리는 것으로, 상고시대에 복식에 오형(五刑)을 상징하는 그림을 그려
경계로 삼았던 것을 의미한다.

376) 肉刑(육형): 옛날에 몸에 가하던 형벌로 묵형(墨刑: 이마에 문신하던 형벌), 비형(劓刑: 코를 베는
형벌), 비형(剕刑: 발을 자르는 형벌), 궁형(宮刑: 거세하는 형벌), 대벽(大辟: 사형) 등이 있다.

377) 泰山嶧山秦望等碑(태산역산진망등비): 이사는 역산(嶧山), 태산(泰山), 낭야(瑯邪台), 지부(之罘,
2기), 갈석(碣石), 회계(會稽)의 여섯 곳에 있는 돌에 각각 글씨를 새겼는데 이를 '진의 7각석'이
라고 한다. '진망(秦望)'은 이 중 회계의 진망산에 세운 비이다.

378) 傳國之偉寶(전국지위보): 제위(帝位)를 계승하는 자가 전하는 옥새를 의미한다. 시황제 때 시작
되었고, 당(唐)대에 와서는 이것을 전국보(傳國寶)라 칭했다.

고, 대전은 중고, 소전은 하고라고 할 수 있으니, 삼고가 질실(質實)했다면 초서와 예서는 문채가 빛나니, 문채에 지극히 오묘했던 것은 왕희지와 왕헌지이고, 질실함을 정묘히 궁구한 자는 사주와 이사이다. 진시황제가 화씨의 벽옥을 쪼아 옥새를 만들고 이사에게 명하여 그 글을 쓰게 했으니, 지금의 <태산>·<역산>·<진망> 등의 비문은 모두 그가 남긴 필적으로, 또한 나라를 전하는 큰 보물이요, 백대의 법식이라 할 수 있을 것이다. 이사의 소전은 신품에 들어가고 대전은 묘품에 들어간다.

後漢杜度字伯度, 京兆杜陵人. 禦史大夫延年曾孫. 章帝時爲齊相,[379] 善章草. 雖史遊始草書,[380] 傳不紀其能, 又絶其跡, 創其神妙, 其唯杜公. 韋誕云,[381] 杜氏傑有骨力, 而字筆畫微瘦, 崔氏法之, 書體甚濃, 結字工巧, 時有不及, 張芝喜而學焉. 轉精其巧, 可謂草聖, 超前絶後, 獨步無雙. 張芝自謂上比崔杜不足, 下方羅趙有餘, 誠則尊師之辭, 亦其心肺間語. 伯英損益伯度章草, 亦猶逸少增減元常眞書, 雖潤色精於斷割, 意則美矣. 至若高深之意, 質素之風, 俱不及其師也. 然各爲今古之獨步. 蕭子良云, 本名操, 爲魏武帝諱, 改爲度, 非也. 案蔡邕勸學篇云, 齊相杜度, 美守名篇, 漢中郞不應預爲武帝諱也.

후한의 두도는 자가 백도이고 경조 두릉 사람이다. 어사대부 연년의 증손이다. 장제 때 제나라의 재상이 되었고, 장초에 능했다. 비록 사유가 초서를 처음으로 만들었으나, 전기에는 그가 [초서에] 능했

<hr>

379) 章帝(장제): 중국 후한의 제3대 황제(57~88)로 이름은 유달(劉炟), 묘호는 숙종(肅宗)이다.

380) 史遊始草書(사유시초서): '사유(史遊)'는 중국 전한(前漢) 원제(元帝: 재위 기원전 49~33) 때 사람으로 <급취장(急就章)>을 써 장초를 처음 만들었다고 전해진다.

381) 韋誕云(위탄운): 이하 위탄의 말은 이 글의 상편 장초(章草) 부분(p.162)에 나온다.

다는 것이 기록되어 있지 않고 또 그 필적이 끊어졌으니, 그 신묘함을 개창한 것은 오직 두도이다. 위탄이 이르기를 "두도는 걸출하게 골력이 있었고 글자의 필획이 조금 말랐는데, 최원(崔瑗)이 그를 본받아 서체가 매우 농후하고 글자의 결구가 매우 공교하여 당시 사람들이 그에 미치지 못하여 장지가 그를 좋아하며 배웠다. 그 교묘함을 한층 정교히 하여 초성이라 할 만하니, 앞 세대를 능가하고 뒤 세대에도 따라올 자가 없어 독보적이었으므로 비할 상대가 없었다"고 했다. 장지는 스스로 말하기를 "위로는 최원과 두도에 비해 부족하고 아래로는 나휘와 조습에 비해 남음이 있다"고 했으니, 참으로 스승을 존숭하는 말이요, 또한 마음에서 우러나온 말이로다. 장지가 두도의 장초를 가감하여 [변화시킨] 것은 또한 왕희지가 종요의 진서를 가감해서 [고친 것과] 같은데, 비록 윤색한 것이 끊어서 잘라버리는 것에 정묘했지만 그 의도는 훌륭했다. 높고 심오한 뜻이나 질박한 풍격과 같은 것에서는 모두 그 스승에 미치지 못했다. 그러나 각각 고금의 독보적인 존재가 되었다. 소자량이 말하기를 "본래 이름은 두조지만, 위무제 조조를 휘하여 두도라 개명했다"고 하는데, 이는 잘못되었다. 채옹의 「권학편」에 따르면 "제나라의 재상 두도는 명편을 아름답게 지켰다"라고 되어 있으니, 한나라의 중랑 채옹이 미리 위무제를 휘하지는 않았을 것이다.

崔瑗字子玉, 安平人. 曾祖蒙, 父駰. 子玉官至濟北相, 文章蓋世, 善章草. 師於杜度, 點畫之間, 莫不調暢. 伯英祖述之; 其骨力精熟過之也, 索靖乃越制特立, 風神凜然, 其雄勇勁健過之也, 以此有謝於張索. 袁昂云,[382] 如危峰阻日, 孤松一枝, 王隱謂之草賢.[383] 晉平苻堅,[384] 得摹子玉

書. 王子敬云, 張伯英極似之. 其遺跡絶少, 又妙小篆, 今有張平子碑. 以順帝漢安二年卒, 年六十六. 子玉章草入神, 小篆入妙.

최원은 자가 자옥이고 안평 사람이다. 증조부는 최몽, 아버지는 최인이다. 최원은 관직이 제북의 재상에 이르렀고, 문장으로 세상을 압도하였고 장초에 능했다. 두도를 스승으로 삼아 점획의 사이가 조화롭고 유창하지 않음이 없었다. 장지가 그를 바탕으로 보충하여 그 골력과 능숙함이 최원보다 뛰어났고, 삭정이 이에 법도를 뛰어넘어 우뚝 서서 풍채가 의젓하여 그 용맹하고 굳건함이 최원보다 뛰어났으니, 이로써 [보건데 최원은] 장지와 삭정보다는 못한 곳이 있었다. 원앙이 말하기를 "[최원의 글씨는] 우뚝 솟은 봉우리가 해를 가린 듯하고, 외로운 소나무의 한 가지와 같다"고 했고, 왕은은 그를 일러 '초현'이라고 했다. 동진이 부견을 평정했을 때 최원의 글씨 모본을 얻었다. 왕헌지는 "장지가 최원과 매우 비슷하다"고 말했다. 최원의 남아 있는 필적은 극히 드물고, 또 소전에 뛰어났는데 현재는 <장평자비>가 남아 있다. 순제 한안 2년(143)에 죽었으니, 그때 나이가 66세였다. 최원은 장초가 신품에 들어가고, 소전이 묘품에 들어간다.

張芝字伯英, 燉煌人. 父煥爲太常卿, 徙居弘農華陰. 伯英名臣之子, 幼而高操, 勤學好古, 經明行修, 朝廷以有道徵,[385] 不就. 故時稱張有

382) 袁昻云(원앙운): '원앙(袁昻, 461~540)'은 남조(南朝) 양(梁)나라의 서화가로, 이하의 인용은 그의 『고금서평(古今書評)』에 나오는 말이다.

383) 王隱(왕은): 진(晉)나라 사람으로 자는 숙처(叔處)이고 저작랑(著作郞)이 되었다. 『진사(晉史)』를 편찬하였다.

384) 晉平符堅(진평부견): '부견(符堅)'은 전진(前秦)의 제3대 왕(재위 357~385)으로, 그가 383년에 대군을 거느리고 동진(東晉)을 공격하였으나 비수(淝水) 전투에서 대패한 일을 가리킨다.

385) 有道(유도): 한(漢)대에 관리를 선발하던 과목 중 하나로, 재예(才藝)와 도덕을 갖춘 자를 의미한다.

道, 實避世潔白之士也. 好書, 凡家之衣帛, 皆書而後練. 尤善章草書, 出諸杜度. 崔瑗云, 龍驤豹變, 靑出於藍. 又創爲今草, 天縱穎異, 率意超曠, 無惜是非. 若淸澗長源, 流而無限, 縈回崖谷, 任於造化, 至於蛟龍駭獸奔騰拏攫之勢, 心手隨變, 窈冥而不知其所如, 是謂達節也已.386) 精熟神妙, 冠絶古今, 則百世不易之法式, 不可以智識, 不可以勤求, 若達士遊乎沉默之鄕, 鸞鳳翔乎太荒之野. 韋仲將謂之草聖, 豈徒言哉. 遺跡絶少, 故褚遂良云, 鍾張之跡, 不盈片素. 韋誕云, 崔氏之肉, 張氏之骨. 其章草金人銘可謂精熟至極, 其草書急就章, 字皆一筆而成, 合於自然, 可謂變化至極. 羊欣云, 張芝皇象鍾繇索靖, 時竝號書聖, 然張勁骨豊肌, 德冠諸賢之首, 斯爲當矣. 其行書則二王之亞也, 又善隷書. 以獻帝初平中卒. 伯英章草行入神,387) 隷書入妙.

　장지는 자가 백영으로 돈황 사람이다. 아버지 장환이 태상경이 되어 홍농의 화음으로 옮겨가 살았다. 백영은 명신의 아들로 어려서부터 고상한 지조가 있었고, 학문에 힘써 옛것을 좋아하였으며, 경전에 밝고 행실이 훌륭하였으므로 조정에서 도가 있다 하여 불러들였으나 응하지 않았다. 그러므로 당시에 그를 장유도라고 칭했으니, 실로 세상을 피해 은거한 결백한 선비였다. 글씨 쓰기를 좋아하여 무릇 집안의 옷과 비단에 모두 글씨를 쓴 이후에 누여 표백하였다. 장초를 더욱 잘 썼으니, [이는] 두도로부터 나온 것이다. 최원이 말하기를 "용이 머리를 들고 뛰어오르는 듯, 표범의 무늬가 현저히 변하는 듯하니 제자가 스승보다 낫다"고 했다. 또한 금초를 창안하여

386) 達節(달절): 일상적인 규범에 맞지 않으면서도 절의에 합한다는 의미이다.

387) 伯英章草行入神(백영장초행입신): 사고전서본에는 '백영장초초행입신(伯英章草草行入神)'으로 되어 있고, 초서의 신품에 장지도 포함되므로 이를 반영하여 해석하였다.

만들었고, 타고난 자질이 자유롭고 뛰어나고 기이하며, 뜻을 따라 초연히 거리낌 없어 시비를 두려워하지 않았다. 맑은 계곡의 수원(水源)이 심원하여 끝없이 흐르고 깊은 계곡을 따라 구불구불 도니 조화로운 [자연에] 맡긴 듯하고, 교룡이 갑자기 뛰어 오르고 놀란 짐승이 뒤엉켜 싸우는 듯한 필세에 이르면 마음과 손이 변화를 따라 [상응하여] 심원하고 미묘하면서도 그 가는 곳을 알지 못하니, 이것을 일러 달절이라고 할 뿐이다. 능숙하고 신묘하여 고금에 으뜸이 되었으니, [이는] 곧 백세가 지나도 바꿀 수 없는 법식으로, 지혜로도 알 수 없고 근면함으로도 구할 수 없어 마치 달사가 소리 없는 곳에서 노닐고 난새와 봉새가 태황의 들판에서 나는 것과 같다. 위탄이 그를 '초성'이라고 한 것이 어찌 한갓 말뿐이겠는가. 남아 있는 필적이 매우 적어서 저수량이 말하기를 "종요와 장지의 필적은 한 조각의 비단도 채우지 못한다"고 하였다. 위탄은 "최원의 육과 장지의 골"이라고 말했다. 그가 장초로 쓴 <금인명>은 능숙함이 지극하다고 할 수 있고, 그의 초서 작품인 <급취장>은 글자가 모두 하나의 필획으로 이루어져 자연에 합하니 변화가 지극하다고 말할 만하다. 양흔이 말하기를 "장지·황상·종요·삭정은 당시에 모두 '서성'이라 불렸지만, 장지는 골력이 굳세면서도 풍만한 아취가 있어 그 덕이 제현들의 으뜸을 차지한다"라고 하였으니 이 평가는 매우 합당한 것이다. 그의 행서는 왕희지·왕헌지에 버금가고, 또 예서를 잘 썼다. 헌제 초평 연간에 죽었다. 장지의 장초와 초서·행서는 신품에 들어가고, 예서는 묘품에 들어간다.

蔡邕字伯喈, 陳留圉人. 父陵, 徐州刺史, 有淸行, 謚眞定. 伯喈官至

左中郎將, 封高陽侯. 儀容奇偉, 篤孝博學, 能畫, 又善音律, 明天文數術
災變, 卒見問, 無不對. 工書, 篆隸絕世, 尤得八分之精微. 體法百變, 窮靈
盡妙, 獨步今古. 又創造飛白, 妙有絕倫, 動合神功, 眞異能之士也. 董卓用
天下名士, 而邕一月七遷, 光榮照顯, 顧寵彰著. 王允誅卓, 收伯喈付廷
尉,[388] 以獻帝初平三年, 死於獄中, 年六十一. 搢紳諸儒, 莫不流涕. 伯喈
八分飛白入神, 大篆小篆隸書入妙. 女琰甚賢明, 亦工書.

채옹의 자는 백개이고 진류 어현 사람이다. 아버지 채릉은 서주자
사가 되었고, 행실이 청렴하여 진정이라는 시호를 받았다. 채옹은 관
직이 좌중낭장에 이르렀고 고양후에 봉해졌다. 용모가 기이하고 훌륭
하였고 효행에 독실하고 박학했으며, 그림에 능했고 또 음률에도 밝
았으며 천문과 술수, 재변에도 밝아 갑자기 누가 물어보아도 대답하
지 못하는 법이 없었다. 글씨를 잘 써 전서와 예서가 세상에 따라올
자가 없었으며 특히 팔분의 정미함을 터득하였다. 서체의 법에 변화
가 풍부하고 영묘함을 다해서 고금에 독보적이었다. 또 비백을 창조
하여 그 절묘함이 타인의 추종을 불허하였고 항상 신묘한 공력에 합
치하였으므로 참으로 기이하고 재능 있는 선비였다. 동탁이 천하의
이름난 선비들을 등용하였는데, 채옹은 한 달에 일곱 번 승진하여 영
광이 밝게 빛나고 은총이 밝게 드러났다. 왕윤이 동탁을 죽이고 채옹
을 잡아들여 정위에게 넘겨 헌제 초평 3년에 옥중에서 죽으니 그때 나
이 61세였다. 여러 진신(搢紳) 선비들이 눈물을 흘리지 않는 이가 없었
다. 채옹은 팔분과 비백이 신품에 들어가고, 대전·소전·예서는 묘품
에 들어간다. 딸 채염이 매우 현명하고 또한 글씨도 잘 썼다.

388) 廷尉(정위): 형벌을 담당하던 관리.

魏鍾繇, 字元常, 潁川長社人. 祖皓, 至德高世, 父迪, 黨錮不仕.[389] 元常才思通敏, 舉孝廉尙書郎,[390] 累遷尙書僕射東武亭侯. 魏國建, 遷相國, 明帝卽位, 遷太傅. 繇善書, 師曹喜蔡邕劉德升. 眞書絶世, 剛柔備焉, 點畫之間, 多有異趣, 可謂幽深無際, 古雅有餘, 秦漢以來, 一人而已. 雖古之善政遺愛, 結於人心, 未足多也, 尙德哉若人.[391] 其行書則羲之獻之之亞, 草書則衛索之下, 八分則有魏受禪碑, 稱此爲最. 太和四年薨, 逮八十矣. 元常隸行入神, 八分草入妙.

위의 종요는 자가 원상이고 영천 장사 사람이다. 조부 종호는 지극한 덕이 세상에 높았고, 아버지 종적은 당고지화를 당해 벼슬하지 않았다. 종요는 재기와 사상이 통달하고 민첩하였고, 효렴으로 천거되어 상서랑에 올랐으며, 그 후에 상서복야·동무정후가 되었다. 위가 건국했을 때 재상이 되었고, 명제가 즉위하자 태부가 되었다. 종요는 글씨를 잘 썼는데, 조희·채옹·유덕승을 스승으로 삼았다. 진서는 세상에서 특출나 강함과 부드러움이 모두 갖추어져 있었고 점획의 사이에 기이한 의취가 많아 그윽하고 심오함이 끝이 없다고 할 만했으니, 고아하고 여유가 있는 것이 진한 이래로 [종요] 한 사람뿐이었다. 비록 옛날에 훌륭한 정치로 후세에 인애(仁愛)를 남겼다 하더라도 사람들의 마음에 맺혀 있는 것은 족히 많지 않으니, 덕을 숭상하는구나, 이 사람이여! 그의 행서는 왕희지·왕헌지에 버금가고,

389) 黨錮(당고): '당고지화(黨錮之禍)'를 의미하는 것으로, 후한(後漢)의 환제(桓帝)대에 환관들이 정권을 전단(專斷)하므로, 진번(陳蕃)·이응(李膺) 등의 우국지사들이 이들을 몹시 공격하였다. 환관들은 도리어 그들을 조정을 반대하는 당인(黨人)이라 하여 종신 금고에 처했는데, 이를 '당고지화'라 한다.

390) 孝廉(효렴): 한(漢)대에 관리를 선발하던 두 가지 과목으로, '효(孝)'는 효자, '렴(廉)'은 청렴한 선비를 가리킨다. 후에 이것으로 천거된 인물을 '효렴'이라 칭하였다.

391) 尙德哉若人(상덕재약인): 『논어(論語)·헌문(憲問)』에 "군자로구나, 이 사람이여, 덕을 숭상하는구나, 이 사람이여!(君子哉若人. 尙德哉若人)"라는 구절이 있다.

초서는 위관과 삭정의 아래이고, 팔분에는 위의 <수선비>가 있는데 이것은 최고라고 칭송된다. 태화 4년(230)에 죽으니 그때 나이가 80이었다. 종요의 예서·행서는 신품에 들어가고 팔분과 초서는 묘품에 들어간다.

吳皇象字休明, 廣陵江都人也. 官至侍中, 工章草, 師於杜度. 先是有張子並,[392] 於時有陳良輔, 並稱能書. 然陳恨瘦, 張恨峻, 休明斟酌其間, 甚得其妙, 與嚴武等稱八絕,[393] 世謂沉著痛快. 抱樸云,[394] 書聖者皇象. 懷瓘以爲右軍隸書以一形而衆相, 萬字皆別, 休明章草, 雖相衆而形一, 萬字皆同, 各造其極. 則實而不樸, 文而不華, 其寫春秋最爲絕妙. 八分雄才逸力, 乃相亞於蔡邕, 而妖冶不逮, 通議傷於多肉矣. 休明章草入神, 八分入妙, 小篆入能.

오의 황상은 자가 휴명이고 광릉 강도 사람이다. 관직은 시중에 이르렀고, 장초에 능했는데 두도를 스승으로 삼았다. 이전에는 장초(張超)가 있었고 이때에는 진량보가 있어, 함께 능서자라고 칭해졌다. 그러나 진량보는 애석하게도 자획이 너무 말랐고 장초는 애석하게도 너무 험준하였으나 황상이 그 중간을 잘 헤아려 그 묘처를 잘 터득했으니 엄무 등과 함께 팔절이라고 칭해졌고, 세상에서는 [그의

392) 張子並(장자병): 장초(張超)를 말한다. 하간(河間) 정현(鄭縣) 사람으로, 관직은 별부사마에 이르렀고 장초를 잘 썼다. 이 글의 하(下) 능품(能品) 조(條)에 나온다.

393) 八絕(팔절): 장언원의 『역대명화기(歷代名畫記)』 권4 오(吳) 조불흥(曹不興) 조(條)에 보면 장돈(張敦)의 『오록(誤錄)』을 인용하여 팔절을 설명하는데, 관상을 잘 보는 고성 출신의 정구(鄭嫗), 점성술에 뛰어난 유돈(劉敦), 기후를 잘 보는 오범(吳範), 산술에 뛰어난 조달(趙達), 바둑에 능한 엄무(嚴武), 꿈을 잘 풀이하는 송수(宋壽), 글씨를 잘 쓰는 황상, 그림을 잘 그리는 조불흥, 이렇게 오나라의 최고 기술자 8인을 말한다.

394) 抱樸(포박): 동진(東晉)의 갈홍(葛洪: 283∼343)이 지은 『포박자(抱樸子)』를 말한다. 중국의 신선방약(神仙方藥)과 불로장수의 비법을 서술한 도교 서적으로, 「내편(內篇)」 20편, 「외편(外篇)」 50편으로 이루어져 있고, 이하의 황상에 대한 기록은 「변문편(弁問篇)」에 있다.

글씨를] 침착하면서도 통쾌하다고 말한다. 『포박자』에 이르기를 "서성은 황상이다"라고 하였다. 나 장회관이 생각하기에 왕희지의 예서는 하나의 형태로 온갖 상을 [다 표현하여] 만 글자가 모두 다르고, 황상의 장초는 비록 상은 다 다르지만 형태는 하나로 [수렴되어] 만 글자가 모두 같으니, [왕희지와 황상은] 각기 그 최고의 경지로 나아간 것이다. 즉 질실하면서도 순박하지만은 않고 문채가 있으면서도 부화하지 않으니, 그가 쓴 <춘추>가 가장 절묘하다. 팔분의 웅대한 재주와 뛰어난 힘은 채옹과 서로 버금가지만, 아리땁고 아름다움에 있어서는 미치지 못하니, 통상적으로는 육이 많은 결함이 있다고 논의된다. 황상의 장초는 신품에 들어가고 팔분은 묘품에 들어가며, 소전은 능품에 들어간다.

晉衛瓘字伯玉, 河東安邑人. 父覬, 魏侍郎. 瓘弱冠仕魏, 爲尙書郎, 入晉爲尙書令. 善諸書. 引索靖爲尙書郎, 號一臺二妙. 時議放手流便過索, 而法則不如之. 嘗云我得伯英之筋, 恒得其骨, 靖得其肉. 伯玉採張芝法, 取父書參之, 遂至神妙. 天姿特秀, 若鴻雁奮六翮, 飄飆乎淸風之上, 率情運用, 不以爲難. 後爲侍中司空, 楚王瑋矯詔害之. 元康元年卒, 七十二. 章草入神, 小篆隷行草入妙.

진나라의 위관은 자가 백옥이고 하동 안읍 사람이다. 아버지 위기는 위나라의 시랑을 지냈다. 위관은 약관의 나이에 위나라에서 벼슬을 하여 상서랑이 되었고 진나라에 들어가 상서령이 되었다. 여러 서체에 능했다. 삭정이 상서랑이 되었던 것을 끌어와 '일대이묘(一臺二妙)'라고 불렀다. 당시에는 손을 자유롭게 놀리고 [필이] 막힘없이 유창한 면에서는 삭정보다 뛰어나지만 서법에 [의거하는 것]은

삭정보다 못하다고 논의되었다. 항상 말하기를 "나는 장지의 근을 터득했고, [아들] 위항은 그의 골을 얻었으며, 삭정은 그의 육을 얻었다"고 했다. 위관은 장지의 법을 취하고 아버지 위기의 글씨를 취하여 참고했으니 마침내 신묘함에 이르렀다. 타고난 자질이 매우 뛰어나 마치 큰 기러기가 양 날개를 떨쳐 청풍 위에서 표연히 날아다니듯 하니, 마음 가는 대로 운용하는 것을 어렵게 여기지 않았다. 후에 시중, 사공이 되었을 때 초왕 사마위(司馬瑋)가 조서를 거짓으로 꾸며 그를 시해하였다. 원강 원년(291)에 죽었으니 72세였다. 장초는 신품에 들어가고, 소전·예서·행서·초서는 묘품에 들어간다.

索靖字幼安, 燉煌龍勒人, 張伯英之離孫.[395] 父湛, 北地太守. 幼安善章草, 書出於韋誕, 峻險過之, 有若山形中裂, 水勢懸流, 雪嶺孤松, 冰河危石, 其堅勁則古今不逮. 或云楷法則過於瓘, 然窮兵極勢, 揚威耀武. 觀其雄勇欲陵於張, 何但於衛. 王隱云, 靖草絶世, 學者如雲, 是知趣皆然, 勸不用賞. 時人云, 精熟至極, 索不及張, 妙有餘姿, 張不及索. 蕭子良云, 其形甚異. 又善八分, 韋鍾之亞, 毋丘興碑是其遺跡也. 大安二年卒, 年六十, 贈太常. 章草入神, 八分草入妙.

삭정은 자가 유안이고 돈황 용륵 사람으로 장지의 이손이다. 아버지 삭담은 북지의 태수였다. 삭정은 장초를 잘 썼는데, 그 글씨가 위탄으로부터 나왔지만 준험함이 그보다 뛰어나 산의 형상이 가운데서 쪼개진 듯한 것도 있고, 물의 기세가 쏟아지는 듯한 것도 있고, 눈 덮인 산봉우리의 한 그루 소나무나 얼음 언 냇가의 큰 바위와 같

395) 離孫(이손): 여자 형제의 손을 이른다. 삭정은 장지 여동생의 손자이다.

은 형세가 있어 그 굳건함은 고금에 미칠 자가 없었다. 어떤 사람이 말하기를 "해서의 법은 위관보다 낫다"고 하였으나, 병력을 다 내어 기세를 다하고 위엄을 드날려 위무를 빛내 그 웅장한 용맹을 보면 장지를 능가할 듯하니, 어찌 단지 위관에 대해서만이겠는가. 왕은이 말하기를 "삭정의 초서는 세상에 따라올 자가 없어 배우려는 자가 구름 같았다"고 했으니, 이를 통해 그 의취가 모두 자연스러워서 권면하여 상찬할 필요가 없음을 알겠다. 당시 사람이 말하기를 "능숙함이 지극한 면에 있어서는 삭정이 장지에 미치지 못하지만, 절묘하여 남은 자태가 있는 것은 장지가 삭정에 미치지 못한다"고 했다. 소자량은 "그 [글씨의] 형태가 매우 기이하다"고 말했다. 또 팔분에 능하여 위탄과 종요에 버금가니, <무병흥비>가 그 남은 필적이다. 태안 2년(303)에 죽어 그때 나이 60세였으며 태상에 추증되었다. 장초가 신품에 들어가고, 팔분과 초서는 묘품에 들어간다.

王羲之字逸少, 瑯琊臨沂人. 祖正, 尙書郎, 父曠, 淮南太守. 逸少骨鯁高爽, 不顧常流, 與王承王悅爲王氏三少. 起家秘書郎, 累遷右軍將軍會稽內史. 初度浙江, 便有終焉之志. 昇平五年卒, 年五十九, 贈金紫光祿大夫加常侍. 尤善書, 草隸八分飛白章行, 備精諸體, 自成一家法, 千變萬化, 得之神功, 自非造化發靈, 豈能登峰造極. 然割析張公之草, 而濃纖折衷, 乃愧其精熟, 損益鍾君之隸, 雖運用增華, 而古雅不逮. 至硏精體勢, 則無所不工, 亦猶鍾鼓云乎,396) 雅頌得所.397) 觀夫開襟應務, 若養由之

396) 鐘鼓云乎(종고운호): 『논어·양화(陽貨)』의 "공자께서 말씀하셨다. 예다, 예다 하지만, 옥백을 이르는 것이겠는가? 악이다, 악이다 하지만 종고를 이르는 것이겠는가?(子曰, 禮云禮云, 玉帛云乎哉? 樂云樂云, 鐘鼓云乎哉)"라는 구절을 의미한다.

397) 雅頌得所(아송득소): 『논어·자한(子罕)』에 "공자께서 말씀하셨다. 내가 위나라로부터 노나라로

術,³⁹⁸⁾ 百發百中, 飛名蓋世, 獨映將來, 其後風靡雲從,³⁹⁹⁾ 世所不易, 可謂冥通合聖者也. 隷行草書章草飛白俱入神, 八分入妙. 妻郗氏甚工書. 有七子, 獻之最知名, 玄之凝之徽之操之並工草隷, 凝之妻謝道韞有才華, 亦善書, 甚爲舅所重.

왕희지는 자가 일소이며 낭야 임기 사람이다. 조부인 왕정은 상서랑을 지냈고, 아버지 왕광은 회남의 태수였다. 왕희지는 강직하고 고상하여 평범한 무리들을 돌아보지 않았으니 왕승·왕열과 함께 '왕씨삼소'라고 불렸다. 비서랑으로 벼슬을 시작하여 거듭 우군장군·회계내사가 되었다. 처음 절강으로 건너갔을 때 그곳에서 생을 마칠 뜻이 있었다. 승평 5년(361)에 죽으니 그때 나이 59세였고, 금자광록대부로 추증되고 상시를 더했다. 서예에 특히 뛰어났는데, 초서·예서·팔분·비백·장초·행서의 여러 체에 모두 정묘하여 스스로 일가의 법을 이루어 천변만화하고 신령스러운 공력에서 얻은 것으로 스스로 조화가 영험함을 발하지 않았다면 어떻게 이처럼 높은 봉우리에 올라 지극함으로 나아갈 수 있었겠는가. 그러나 장지의 초서를 분석하여 농후함과 섬세함을 절충했지만 능숙함에 있어서는 [장지에게] 부끄러워해야 할 것이고, 종요의 예서를 덜거나 보태 비록 [그것을] 운용하여 화려함을 더했지만 고아함은 [종요에] 미치지 못한다. 글씨의 체세를 연마하고 정교하게 하여 훌륭하지 않은 곳이 없었으니, 또한 [논어에서] "종고를 말하는 것입니까", "아와 송이 제

돌아온 뒤로 음악이 바루어져서 아와 송이 각기 제자리를 찾게 되었다(子曰, 吾自衛反魯, 然後樂正, 雅頌各得其所)"라는 구절을 의미한다.

398) 養由(양유): 춘추시대 초나라의 대부 양유기(養由基)를 말한다. 활을 잘 쏘는 것으로 이름이 높다.

399) 雲從(운종): '운종룡(雲從龍)'으로, 구름이 용을 좇음. 즉, 현군(賢君)이 세상에 나면 이에 감응하여 현신(賢臣)이 또한 나타난다는 뜻이다.

자리를 얻었습니다"라고 한 것과 같다. 옷깃을 풀어헤치고 정무를 처리하는 것을 보면 마치 양유기의 활 쏘는 기술처럼 백발백중이니, 높은 명성이 세상을 덮어 홀로 장래에 비추고 있어 그 뒤를 바람에 풀이 쓰러지듯 구름이 [용을] 좇듯 [따라] 세상에서 바꿀 수 없는 바가 되었으니, 오묘하게 [도리에] 통하고 성인의 [경지에] 합했다고 말할 수 있을 것이다. 예서·행서·초서·장초·비백이 모두 신품에 들어가고 팔분은 묘품에 들어간다. 아내인 치씨도 서예에 매우 능했다. 일곱 아들이 있었는데 왕헌지가 가장 이름이 알려졌고, 왕현지·왕응지·왕휘지·왕조지도 모두 초서와 예서를 잘 썼으며, 응지의 처인 사도온은 뛰어난 재주가 있고 또한 글씨를 잘 썼으므로 시아버지[인 왕희지]가 매우 중히 여겼다.

獻之字子敬, 逸少第七子. 累遷中書令, 卒. 初娶郗曇女, 離婚, 後尙新安湣公主.[400] 無子, 唯一女, 後立爲安僖皇后,[401] 后亦善書. 以后父追贈侍中特進光祿大夫太宰. 尤善草隷, 幼學於父, 次習於張, 後改變制度, 別創其法, 率爾私心, 冥合天矩, 觀其逸志, 莫之與京. 至於行草, 興合如孤峰四絶, 逈出天外, 其峻峭不可量也. 爾其雄武神縱, 靈姿秀出, 臧武仲之智, 卞莊子之勇.[402] 或大鵬搏風, 長鯨噴浪, 懸崖墜石, 驚電遺光, 察其所由, 則意逸乎筆, 未見其止, 蓋欲奪龍蛇之飛動, 掩鍾張之神氣. 惜其陽秋尙富,

400) 後尙新安湣公主(후상신안민공주): '상(尙)'은 공주에게 장가드는 것이고, '신안민공주(新安湣公主)'는 진(晉) 간문제(簡文帝: 재위 371~372)의 셋째 딸이다.

401) 安僖皇后(안희황후): 안제(安帝: 재위 396~418)의 황후.

402) 臧武仲之智卞莊子之勇(장무중지지변장자지용): '장무중(臧武仲)', '변장자(卞莊子)' 모두 춘추 노나라의 대부이다. 『논어·헌문』에 "자로가 완성된 사람을 물으니 공자께서 말씀하시기를, 만일 장무중의 지혜와 공작의 탐욕하지 않음과 변장자의 용기와 염구의 재예에 예악으로 문채를 내면 역시 성인이 될 수 있을 것이다.(子路問成人. 子曰, 若臧武仲之知, 公綽之不欲, 卞莊子之勇, 冉求之藝, 文之以禮樂, 亦可以爲成人矣.)"라고 되어 있다.

縱逸不羈, 天骨未全, 有時而瑣. 人有求書, 罕能得者, 雖權貴所逼, 靡不介懷. 偶其興會, 則觸遇造筆, 皆發於衷, 不從於外, 亦由或默或語, 卽銅鞮伯華之行也.[403] 初, 謝安請爲長史. 太康中新起太極殿, 安欲使子敬題榜, 以爲萬世寶, 而難言之, 乃說韋仲將題凌雲臺事.[404] 子敬知其指, 乃正色曰, 仲將, 魏之大臣, 寧有此事. 使其若此, 知魏德之不長, 安遂不之逼. 子敬五六歲時學書, 右軍潛於後掣其筆不脫, 乃歎曰, 此兒當有大名, 遂書樂毅論與之, 學竟, 能極小眞書, 可謂窮微入聖, 筋骨緊密, 不減於父. 如大則尤直而少態, 豈可同年. 唯行草之間, 逸氣過也. 及論諸體, 多劣於右軍, 總而言之, 季孟差耳.[405] 子敬隸行草章草飛白五體俱入神, 八分入能 或謂小王[406]爲小令, 非也. 子敬爲中書令, 太康十一年卒於官, 年四十三. 族弟瑉代居之,[407] 至十三年而卒, 年三十八. 時謂子敬爲大令, 季琰爲小令.

　왕헌지의 자는 자경으로 왕희지의 일곱 번째 아들이다. 관직이 중

403) 或默或語卽銅鞮伯華之行(혹묵혹어즉동제백화지행): '혹묵혹어(或默或語)'는 『주역·계사전·상』에 동인(同人)괘의 구오(九五)를 해석한 다음 구절에 보인다. "남과 함께하되 먼저는 울부짖다가 뒤에는 웃는다. 공자께서 다음과 같이 말씀하셨다. 군자의 도가 혹은 나아가고 혹은 처하며, 혹은 침묵하고 혹은 말하나 두 사람이 마음을 함께하니, 그 날카로움이 금을 절단한다. 마음을 함께하는 말은 그 향기로움이 난초와 같다(同人, 先號咷而後笑. 子曰, 君子之道, 或出或處, 或默或語, 二人同心, 其利斷金. 同心之言, 其臭如蘭)." 또 『중용(中庸)』에도 "나라에 도가 있으면 그 말이 족히 흥기시킬 수 있고, 나라에 도가 없으면 그 침묵이 족히 몸을 용납할 수 있다(國有道 其言足以興 國無道 其默 足以容)"는 구절이다. '동제백화(銅鞮伯華)'는 진(晉)나라의 명신으로 성은 양설(羊舌), 이름은 적(赤)이다. 공자가 그의 행동에 대해 "나라에 도가 있으면 그 말이 족히 다스릴 수 있고, 나라에 도가 없으면 그 침묵이 족히 살릴 수 있는데, 그것이 곧 동제백화의 행동이다(國家有道, 其言足以治, 無道, 其默足以生, 蓋銅鞮伯華之行也)"라고 칭찬한 것이 『공자가어(孔子家語)』 등에 실려 있다.

404) 韋仲將題凌雲臺事(위중장제능운대사): 명제 때 능운대가 처음 완성되어 위탄에게 편액을 쓰게 했는데, 높은 곳과 낮은 곳에서 보는 것이 달리 보여서 마땅히 높이 올라가 점획을 바르게 했어야 했다. 그때 위탄은 높은 곳에 올라 글씨를 쓰는 것이 위태롭고 두려워 머리카락과 귀밑머리가 모두 하얗게 되었다. 그래서 내려와서는 자손들에게 경계하기를 대자의 해서는 쓰지 말라고 했다고 한다. 이 고사가 이 글의 묘품(妙品) 위탄 조에 나온다.

405) 季孟差(계맹차): '계맹(季孟)'은 원래 노(魯)나라의 대부 계손씨와 맹손씨를 말하는 것으로, 계맹의 차란 상하(上下)의 차이지만, 여기에서는 서로 엇비슷함을 의미한다.

406) 小王(소왕) : 아버지인 왕희지를 "대왕(大王)"이라 하고, 아들인 왕헌지를 "소왕"이라고 한다.

407) 瑉(민): 왕민, 자가 계염(季琰)이고 왕흡의 아들이다. 이 글의 묘품에 이름을 올리고 있다.

서령으로 승진되어 죽었다. 처음에는 치담의 딸에게 장가를 들었다가 이혼하고 후에 신안의 민공주에게 장가들었다. 아들은 없고 오직 딸이 하나 있었는데, 후에 안제의 희황후로 즉위하였고, 희황후 역시 서예에 능했다. [왕헌지는] 황후의 아버지로서 시중, 특진, 광록대부, 태재로 추증되었다. 초서와 예서를 특히 잘 썼는데, 어려서는 아버지에게 배우고 다음에는 장지를 학습하여 후에 법식을 고쳐 변화시키고 그 법을 별도로 창안하였으니, 솔직하게 사심으로 글씨를 써도 자연의 법칙에 암암리에 부합했으며, 그 자유자재한 뜻을 보면 그보다 클 수 없었다. 행서와 초서에 이르면 흥회(興懷)가 깎아지른 높은 봉우리에 합하여 아득히 하늘 밖으로 나가니 그 준험하고 가파름을 헤아릴 수 없다. 웅건하고 무위하며 정신이 자유자재하고, 영묘한 자태가 빼어나게 드러나 장무중의 지혜와 변장자의 용맹스러움에 비길 수 있다. 혹은 대붕이 바람을 타고 맴돌듯, 큰 고래가 파도를 뿜어내듯, 깎아지른 벼랑에서 돌이 떨어지듯, 빠른 번개가 빛을 남기듯 하여, 그 말미암은 바를 살펴보면 뜻이 붓에서 자유로워 그치는 것을 볼 수 없으니, 대개 용이 날고 뱀이 움직이는 모습을 빼앗고 종요와 장지의 신기도 가릴 듯 하였다. 애석하게도 그 나이가 아직 어려 멋대로 분방하여 매이지는 않으나, 천골이 완성되지 않아 때로 졸렬한 필치가 있다. 그의 글씨를 구하고자 하는 사람이 있어도 좀처럼 얻을 수 없었으니, 권신이나 귀족들이 강요하더라도 전혀 개의치 않았다. 우연히 감흥이 일어나면 그때를 놓치지 않고 붓을 휘둘렀으니, [이는] 모두 마음속에서 발한 것이지 밖을 따른 것이 아니고, 또한 혹은 침묵하고 혹은 말을 하니 동제백화의 행동과 같았다. 이전에 사안이 청하여 장사가 되었던 적이 있었다. 태강 연간에

새로 태극전을 지었는데, 사안이 왕헌지에게 편액을 쓰게 하여 만세의 보배로 삼고자 하였지만 그것을 말하기가 어려워 위탄이 능운대에 제했던 고사를 말했다. 왕헌지가 그 뜻을 알아듣고는 곧 정색하며 말하길 "위탄은 위나라의 대신인데 어찌 이러한 일이 있었겠습니까? 만일 이런 일이 있었다면 위나라의 덕이 좋지 않았던 것을 알겠군요"라고 하니 사안이 마침내 그에게 강요하지 않았다. 왕헌지가 대여섯 살 때쯤 글씨 공부를 하는데 왕희지가 몰래 뒤에서 그의 붓을 당겨보았으나 빼앗지 못했다. 이에 감탄하며 말하기를 "이 아이는 분명히 크게 이름나겠구나"라 하고는 마침내 <악의론>을 써서 주었다. [왕헌지가] 학습을 마치자 지극히 작은 진서에도 능하게 되었으니, 미묘함을 다 발휘하여 서성의 경지에 들었다고 할 수 있었으며, 근골이 긴밀한 것이 아버지 못지않았다. 대자의 경우에는 너무 곧바르기만 해서 자태가 적으니 어찌 [소해를 썼을 때와] 같은 나이에 썼다고 할 수 있겠는가? 오직 행서와 초서 사이에서는 일기가 뛰어났다. 여러 체에 대해 논하자면 왕희지보다 못한 것이 많지만, 총괄해서 말하자면 계맹의 차이에 불과하다. 왕헌지의 예서·행서·초서·장초·비백 다섯 체는 모두 신품에 들어가고, 팔분은 능품에 들어간다. 혹자가 말하기를 소왕 [왕헌지]가 소령이라고 하는데, 이는 잘못된 것이다. 왕헌지는 중서령이 되어 태강 11년(388)에 관직에서 죽었으니 그때의 나이가 43세였다. 족제인 왕민이 그를 대신하여 그 자리에 있다가 13년에 이르러 죽었으니 그때 나이 38세였다. 당시에 왕헌지를 대령이라 하고 왕민을 소령이라고 하였다.

評 평하다

蓋一味之嗜, 五性不同,[408] 殊音之發, 契物斯失. 方類相襲, 且或如彼, 況書之臧否, 情之愛惡, 無偏乎. 若毫釐較量, 誰驗准的, 推其大率, 可以言詮. 觀昔賢之評書, 或有不當. 王僧虔云, 亡從祖中書令, 筆力過子敬者.[409] 君子周而不比[410], 乃有黨乎. 梁武帝云,[411] 鍾繇書法, 十有二意. 世之書者, 多師二王, 元常逸跡, 曾不睥睨. 競巧趨精, 殆同機神. 逸少至於學鍾勢巧, 及其獨運, 意疏字緩, 譬猶楚音夏習, 不能無異. 子敬之不逮.

대개 한 가지 맛을 좋아하면 다섯 가지 맛이 조화를 이루지 못하고, 특수한 음을 내면 조화로운 음악이 상실된다. 같은 종류가 서로 답습하는 것 또한 저와 같으니 하물며 글씨의 좋고 나쁨, 정의 좋아하고 싫어함에 치우침이 없겠는가? 털끝만큼 [미세한 곳에서] 비교하여 헤아려본다면 누가 표준을 증험했고 그 대체를 추론하였는지 말로 설명할 수 있을 것이다. 옛 현인들이 글씨를 평한 것을 보니 간혹 타당하지 않은 것이 있다. 왕승건이 말하길 "고(故) 중서령 왕민(王珉)의 필력이 왕헌지보다 뛰어나다"라고 하였다. 군자는 두루 포용하되 편당하지 않아야 하니 어찌 파벌을 두겠는가? 양무제가 말하기를 "종요의 서법에는 열두 가지 필의가 있다. 세상의 글씨 쓰는 자들 중 왕희지·왕헌지 부자를 배우는 이가 많아 종요의 뛰어난 필

408) 五性(오성): 사고전서본에는 '오미(五味)'로 되어 있어 이를 따라 해석했다. 신(辛)·산(酸)·함(鹹)·고(苦)·감(甘)의 다섯 가지 맛을 의미한다.

409) 亡從祖中書令筆力過子敬(망종조중서령필력과자경): 왕승건의 『논서(論書)』에 나온다.

410) 君子周而不比(군자주이불비): 『논어·위정(爲政)』에 나오는 말이다. "공자께서 말씀하시기를 군자는 두루 사랑하고 편당하지 않으며, 소인은 편당하고 두루 사랑하지 않는다고 하셨다(子曰, "君子周而不比, 小人比而不周)."

411) 梁武帝云(양무제운): 이하 양무제의 말은 양무제 소연(蕭衍)의 「관종요서법십이의(觀鍾繇書法十二意)」에 나온다.

적에는 일찍이 곁눈도 주지 않았으나, [장지와 종요는] 교묘함을 다투고 정세함으로 나아가 현묘한 기미에 거의 부합한다. 왕희지가 종요를 배운 데에서는 필세가 교묘했지만, 그 독자적인 운필의 경우에는 필의가 탁 트이고 글자는 여유로웠으니, 비유하자면 초나라의 음을 하나라 사람이 익힌다 해도 차이가 없을 수 없는 것과 같다. 왕헌지는 [왕희지에게도] 미치지 못한다"라고 하였다.

眞亦劣章草, 然觀其行草之會, 則神勇蓋世. 況之於父, 猶擬抗衡, 比之鍾張, 雖勍敵, 仍有擒蓋之勢.412) 夫天下之能事悉難就也, 假如效蕭子雲書, 雖則童孺, 但至效數日, 見者, 無不云學蕭書. 欲窺鍾公, 其牆數仞, 罕得其門者. 小王則若驚風拔樹, 大力移山, 其欲效之, 立見僵仆,413) 可知而不可得也. 右軍則雖學者日勤, 而體法日速,414) 可謂鑽之彌堅, 仰之彌高, 其諸異乎. 莫可知也已, 則優斷矣. 右軍云, 吾書比之鍾張, 鍾當抗衡, 或謂過之, 張草猶當雁行. 又云, 吾眞書勝鍾, 草故减張. 羊欣云, 羲之便是少推張學. 庾肩吾云,415) 張功夫第一, 天然次之, 天然不及鍾, 功夫過之.

[왕헌지는] 진서가 또한 장초보다 못했으나, 그의 행서와 초서가 융회하는 것을 보면 신묘함과 용맹스러움이 세상을 덮었다. 아버지와 비교해보자면 오히려 필적하는 듯하고, 종요나 장지에 견주어본

412) 蓋(개): 사고전서본에는 '맹(孟)'으로 되어 있는데, 이는 '맹(猛)'과 통한다. 문의를 살려 이를 따라 해석하였다.

413) 僵仆(강부): 사고전서본에는 '강외(彊外)'로 되어 있어 이를 따라 해석하였다.

414) 速(속): '칙(敕)'과 통하여 근경(謹敬), 정칙(整飭) 등의 뜻으로 해석되기도 하지만, 『어정패문재서화보(御定佩文齋書畫譜)』에는 '속(速)'이 '원(遠)'으로 되어 있으므로, 여기에서는 문맥을 고려하여 '원(遠)'으로 해석하였다.

415) 庾肩吾云(유견오운): 이하의 문장은 유견오의 『서품(書品)』에 나온다.

다면 비록 유력한 상대이더라도 여전히 맹수를 사로잡는 듯한 기세가 있다. 무릇 천하의 능사는 모두 다 성취하기 어려운 것이니, 가령 소자운의 글씨를 본받는다면 비록 아이라 하더라도 단지 며칠 동안만 지극히 배우면 보는 사람이 소자운의 글씨를 배웠다고 말하지 않을 이가 없을 것이다. [그러나] 종요의 [글씨를] 엿보고자 한다면 그 담의 높이가 수 길이나 되어 그 문경(門經)을 얻는 이가 드물 것이다. 왕헌지의 경우에는 사나운 바람이 나무를 뽑아버리고 큰 힘으로 산을 옮기는 것과 같으니, 그를 배우고자 해도 경계 밖에 서서 보는 것과 같아서 알 수는 있으나 [그 필법을] 터득하지는 못한다. 왕희지의 경우에는 비록 배우는 사람이 날마다 부지런히 하더라도 체법은 날로 멀어져 깊이 파고들수록 더욱 견고하고 올려볼수록 더욱 높다고 할 수 있으니, 어찌 [그러한 경지와] 다르겠는가? 잘 모르겠지만 우열을 단정할 수는 있다. 왕희지가 말하기를 "나의 글씨를 종요와 장지에 비교해 본다면 종요와는 마땅히 필적할 것이나 어떤 사람은 그보다 낫다고 하기도 할 것이고, 장지의 초서와는 오히려 마땅히 비슷할 것이다"라고 했다. 또 말하길 "나의 진서는 종요보다 뛰어나고 초서는 본래 장지보다 못하다"라고 했다. 양흔이 말하길 "왕희지는 장지의 초서를 약간 추숭하였다"고 했다. 유견오는 "장지는 공부가 제일이고 천연[의 자질]은 그다음이며, [왕희지는] 천연[의 자질]이 종요에 미치지 못하고 공부에서는 그보다 낫다"고 했다.

懷素以爲杜草蓋無所師, 鬱鬱靈變, 爲後世楷, 則此乃天然第一也.
有道變杜君草體, 以至草聖. 天然所資, 理在可度, 池水盡墨, 功又至焉. 太
傅雖習曹蔡隷法,[416] 藝過於師, 靑出於藍, 獨探神妙. 右軍開鑿通津,[417]

神模天巧, 故能增損古法, 裁成今體, 進退憲章, 耀文含質, 推方履度,
動必中庸, 英氣絶倫, 妙節孤峙.

회소는 두도의 초서가 스승 삼은 바가 없다고 생각했지만 아름답
고 신령스럽게 변하여 후세의 모범이 되었으니 이는 곧 천연의 [자
질이] 제일이기 때문이다. 장지는 두도의 초서체를 변화시켜 초성에
이르렀다. 천부적 자질이 있어 이치를 헤아릴 수 있었고, 연못이 모
두 검게 되었으니 노력 또한 지극했다. 종요는 비록 조희(曹喜)와 채
옹의 예서를 학습하였지만 재주가 스승보다 뛰어나 청출어람이니
독자적으로 신묘함을 탐구하였다. 왕희지는 사방으로 통하는 나루터
를 개척하여 천연의 기교를 신묘하게 모사하였으므로, 능히 고법에
더하고 덜어서 지금의 서체를 만들어내었고, 법도를 가감하여 변화
시켜 문채가 빛나면서도 질박함을 머금고 있어 정도(正道)를 행하고
법도를 따랐으니, [붓을] 움직이면 반드시 중용에 맞았고 영화로운
기운은 비할 자가 없어 고상한 절개가 우뚝 솟아 있다.

然此諸公皆籍因循, 至於變化天然, 何獨許鍾而不言杜. 亦由杜在張
前一百餘年, 神蹤罕見, 縱有佳者, 難乎其議. 故世之評者言鍾張. 夫鍾
張心晤手後, 動無虛發, 不復修飾, 有若生成. 二王心手或違, 因斯精
巧,[418] 發葉敷華, 多所默綴,[419] 是知鍾張得之於未萌之前, 二王見之於
已然之後. 然庾公之評未有焉.

416) 曹(조): 후한의 서예가 조희(曹喜)를 가리키는 것으로, 이 글의 묘품에 이름을 올리고 있다. 본서
 제1부 각주 59번 참조.
417) 通津(통진): 사방팔방으로 통하는 나루터를 이른다.
418) 斯(사): '사(思)'로 되어 있는 판본이 있어, 이를 따라 해석하였다.
419) 默綴(묵철): '점철(點綴)'로 되어 있는 판본이 있어 이를 따랐다.

그러나 이 여러 서예가가 모두 말미암아 계승한 것이 있고 변화가 자연스러움에 이르렀는데, 어째서 유독 종요만 받들어 칭송하고 두 도는 말하지 않는가? 그것은 두도가 장지보다 백여 년 앞의 사람으로 신묘한 자취가 보기 드물고 비록 좋은 글씨가 있더라도 의론하기가 어렵기 때문이다. 그러므로 세상의 글씨를 평하는 사람들이 종요와 장지만을 말했던 것이다. 종요와 장지는 마음으로 깨닫고 손이 그 뒤를 따라, 붓을 움직일 때 헛되이 휘두르지 않았고 다시 고쳐서 꾸미지 않았으니 자연스럽게 이루어진 것 같았다. 왕희지와 왕헌지는 마음과 손이 간혹 어긋났으나 생각이 정밀하고 공교했기 때문에 잎을 내고 꽃을 피워 윤색을 가한 것이 많았으니, 이로써 종요와 장지는 [서도가] 아직 싹을 틔우기 전에 그것을 터득했으며 왕희지와 왕헌지는 그것이 이미 이루어진 후에 나타났음을 알겠다. 그러나 유견오의 평에는 이러한 것이 있지 않았다.

故常文休云,[420] 二王自可, 未能足之書也,[421] 或此爲累. 然草隷之間, 已爲三古, 伯度爲上古, 鍾張爲中古, 羲獻爲下古. 王僧虔云, 謝安殊自矜重, 而輕子敬之書. 嘗爲子敬書稭中散詩, 子敬或作佳書與之, 謂必珍錄, 乃題後答之, 亦以爲恨. 或云, 安問子敬,[422] 君書何如, 答云, 家君固當不同,[423] 安云, 外論殊不爾, 又云, 人那得知, 此乃短謝公也.

420) 常文休(상문휴): 위창(韋昶) 즉, 위문휴(韋文休)의 오기이다. 이 글의 능품(能品)에 이름을 올리고 있다.

421) 未能足之書也(미능족지서야): 이 글의 「능품」에는 '지(之)'가 '지(知)'로 되어 있어 이를 따라 해석하였다. 다른 판본들에는 '二王自可謂能未知是書也', '二王自可謂能未是知書也', '二王自可謂能未足知書也' 등으로 되어 있다.

422) 安問子敬(안문자경): 이 구절부터 아래의 "고기의야(固其宜也)"까지의 내용은 모두 우화(虞龢)의 「논서표(論書表)」에 실려 있다.

423) 君書何如答云家君固當不同(군서하여답운가군고당부동): 사고전서본에는 '군서하여가군답운고당

그러므로 위창이 말하기를 "왕희지와 왕헌지는 스스로는 괜찮다고 여겼으나, [이는] 아직 글씨를 족히 알지는 못한 것이니 혹자는 이것이 잘못이라고 생각했다. 그러나 초서와 예서 사이에는 이미 삼고가 있으니, 두림과 두도는 상고이고 종요와 장지는 중고이며 왕희지와 왕헌지는 하고이다"라고 했다. 왕승건이 이르기를 "사안은 유달리 스스로를 자부하여 중하게 여기고 왕헌지의 글씨는 가벼이 여겼다. 일찍이 왕헌지가 혜강의 시를 썼는데, 왕헌지가 혹 좋은 글씨를 써서 사안에게 주고는 반드시 진귀하게 보관될 것이라고 여겼지만 [사안이] 그 뒷면에 글을 써서 답장으로 보내자 이를 한스럽게 여겼다"고 한다. 혹자가 말하기를 "사안이 왕헌지에게 묻기를 '그대의 글씨가 [아버지에 비해] 어떠한가?' 하자 [왕헌지가] 답하기를 '당연히 같지 않습니다'라 하니, 사안이 '바깥사람들의 논의는 정말 그렇지 않네'라고 하자 [왕헌지가] 또 말하길 '사람들이 어떻게 이것을 알겠습니까?'라고 했다"고 하니 이것은 사안을 비방한 것이다.

羊欣云, 張字形不及古, 自然不如小王. 虞龢云, 古質而今姸, 數之常, 愛姸而薄質, 人之情. 鍾張方之二王, 可謂古矣. 豈得無姸質之殊. 父子之間, 又爲今古, 子敬窮其姸妙, 固其宜也. 並以小王居勝, 達人通論, 不其然乎. 羊欣云, 右軍古今莫二. 虞龢云,[424] 獻之始學父書, 正體乃不相似. 至於筆絶章草, 殊相擬類, 筆跡流澤, 婉轉姸媚, 乃欲過之. 王僧虔云, 獻之骨勢不及父, 媚趣過之. 蕭子良云, 崔張以來, 歸美於逸少,

부동(君書何如家君答云固當不同)'으로 되어 있어 이를 참조하여 해석하였다. '고당부동(固當不同)'은 아버지보다 자기가 낫다는 의미이다.

424) 虞龢云(우화운): 이하 우화(虞龢)의 말은 「논서표(論書表)」에 실려 있다.

僕不見前古人之跡, 計亦無過之. 孫過庭云,[425] 元常專工於隷書, 伯英
尤精於草體, 彼之二美, 而羲獻兼之. 並有得也.

양흔이 말하기를 "장지의 자형은 왕희지에 미치지 못하고 자연스
러움은 왕헌지만 못하다"라고 했다. 우화가 말하기를 "옛 글씨가 질
박하고 현재의 것이 연미한 것은 이치의 상규(常規)이고, 연미한 것
을 좋아하고 질박한 것을 가벼이 여기는 것이 인지상정이다. 종요와
장지는 왕희지·왕헌지와 비교하면 예스럽다고 할 수 있다. 어찌 연
미하고 질박한 차이가 없을 수 있겠는가? 부자지간에도 또한 고금이
있으니, 왕헌지가 연묘함을 다했음은 진실로 그러할 것이다"라고 하
였다. [양흔과 우화] 모두 왕헌지를 뛰어나다고 평가하고 있으니, 통
달한 사람의 통달한 논의가 그러하지 않겠는가? 양흔은 "왕희지는
고금에 둘이 없었다"고 했다. 우화는 "왕헌지는 처음에 아버지의 글
씨를 배웠으나 정체에서는 비슷하지 않았다. 필세가 뛰어난 장초에
이르러서는 유독 서로 비슷해서 필적이 유창하고 윤택하며 완곡하
고 아름다운 것이 곧 아버지를 넘어설 듯했다"고 말한다. 왕승건은
"왕헌지의 골세는 아버지에 미치지 못하나 아름다운 의취에 있어서
는 아버지보다 뛰어나다"고 했다. 소자량은 "최원과 장지 이래로 아
름다움은 왕희지에게로 돌아갔으니, 내가 전대 고인들의 필적을 보
지는 못했으나 헤아려보면 또한 그보다 뛰어난 사람이 없을 것이다"
라고 말했다. 손과정은 "종요는 오로지 예서에만 뛰어났으며 장지는
초서체에 더욱 정묘했는데, 그 둘의 훌륭함을 왕희지와 왕헌지는 겸
비하고 있다"고 했다. [이들] 모두 일리가 있다.

425) 孫過庭云(손과정운): 이하 손과정의 말은 『서보(書譜)』에 나온다.

夫椎輪爲大輅之始,[426] 以椎輪之樸, 不如大輅之華, 蓋以拙勝工, 豈以文勝質. 若謂文勝質, 諸子不逮周孔, 復何疑哉. 或以法可傳, 則輪扁不能授之於子,[427] 是知一致而百慮, 異軌而同奔.[428] 鍾張雖草創稱能, 二王乃差池稱妙. 若以居先則勝, 鍾張亦有所師, 固不可文質先後而求之, 蓋一以貫之, 求其合天下之達道也. 雖則齊聖躋神, 妙各有最. 若眞書古雅, 道合神明, 則元常第一, 若眞行妍美,[429] 粉黛無施, 則逸少第一, 若章草古逸, 極致高深, 則伯度第一, 若章則勁骨天縱, 草則變化無方, 則伯英第一, 其間備精諸體, 唯獨右軍, 次至大令. 然子敬可謂武,[430] 盡美矣, 未盡善也, 逸少可謂韶,[431] 盡美矣, 又盡善也. 然此五賢, 各能盡心, 而躋於聖, 或有侮之, 亦猶日月之蝕, 無損於明, 白雲在天, 瞻望悠邈, 固同爲終古獨絶, 百世之模楷. 高步於人倫之表, 棲遲於墨妙之門, 不可以規矩其形, 律呂其度, 鵬搏龍躍, 絶跡霄漢, 所謂得玄珠於赤水矣.[432] 其或繼書者, 雖百世可知.

426) 椎輪爲大輅之始(추륜위대로지시): '추륜(椎輪)'은 바퀴에 살이 없는 질박한 수레를 의미하고 '대로(大輅)'는 천자가 타는 크고 화려한 수레를 의미한다.

427) 輪扁(윤편): 『장자(莊子)·천도(天道)』에 나오는 춘추시대에 수레를 만드는 명인이다.

428) 一致而百慮, 異軌而同奔(일치이백려, 이궤이동분): 『주역·계사·하』에 "공자께서 말씀하시기를, 천하가 무엇을 생각하며 무엇을 생각하겠는가. 천하가 돌아감은 같으나 길은 다르며, 이치는 하나이나 생각은 백 가지이니, 천하가 무엇을 생각하고 무엇을 생각하겠는가?(子曰, 天下何思何慮. 天下同歸而殊塗, 一致而百慮, 天下何思何慮)"라는 구절과 통한다.

429) 眞行(진행): 행서이면서 해서의 필의를 겸하고 있는 서체.

430) 武(무): 주나라 무왕의 음악.

431) 韶(소): 순임금의 음악. 『논어·팔일(八佾)』에 "공자께서는 소악을 말하여 지극히 아름답고 또 지극히 좋다고 하셨으며, 무악을 말하여 지극히 아름답지만 지극히 좋지는 못하다고 하셨다(子謂韶, 盡美矣, 又盡善也. 謂武, 盡美矣, 未盡善也)"라는 구절이 있다.

432) 得玄珠於赤水(득현주어적수): 『장자·천지(天地)』에 나오는 일화로, 무심(無心)의 경지를 예찬한 것이다. "황제가 적수 북녘을 여행하여 곤륜산을 올라 남쪽을 바라보고 돌아왔는데, 현주를 잃어버렸다. 지에게 찾게 했으나 얻지 못했고, 이주에게 찾게 했으나 얻지 못했고, 끽후에게 찾게 했지만 얻지 못했다. 이에 상망을 시켰더니 상망이 그것을 찾아냈다. 황제가 말하기를 '이상하구나, 상망이 그것을 찾아내다니!'라고 했다(黃帝遊乎赤水之北, 登乎崑崙之丘而南望, 還歸遺其玄珠. 使知索之而不得, 使離朱索之而不得, 使喫詬索之而不得也. 乃使象罔, 象罔得之. 黃帝曰, 異哉, 象罔乃可以得之乎)."

무릇 추룬이 대로의 시초이므로 추룬의 질박함이 대로의 화려함만 못하다고 하지만, 대개는 졸렬함이 공교로움을 이기니 어찌 문채나는 것이 질박한 것을 이기겠는가. 만약 문채남이 질박함보다 낫다고 해도, 제자들이 주공과 공자에 미치지 못하니 다시 무엇을 의심하리오? 혹자는 법을 전수할 수 있다고 여겼지만 윤편도 그의 아들에게 자신의 기술을 전수하지 못했으니, 이로써 이치는 하나이나 생각은 백 가지이고, 궤도가 달라도 함께 나아감을 알 수 있다. 종요와 장지가 비록 처음으로 능필이라고 불렸지만, 왕희지와 왕헌지도 제각각의 특징으로 묘필이라고 불렸다. 만일 전대에 살았다고 해서 뛰어나다고 한다면 종요와 장지 또한 스승 삼은 사람이 있을 것이므로 진실로 문질과 선후로는 [서법을] 탐구할 수 없을 것이니, 하나로 꿰뚫어 천하의 달도에 합치하기를 구해야 할 것이다. 비록 모든 성현이 신품에 오른다고 하더라도 각자 가장 뛰어나게 오묘한 부분이 있다. 진서와 같이 고아하고 도가 신명에 합하는 것은 종요가 제일이고, 진행서처럼 예쁘고 아름다워 화장을 하지 않은 듯한 것은 왕희지가 제일이고, 장초처럼 고일하여 지극한 운치를 높고 깊이 한 것은 두도가 제일이고, 장초에서 굳센 골기를 타고나고 초서에서 변화가 무궁한 것은 장지가 제일이고, 그 사이에서 여러 서체를 모두 정묘히 한 것은 오직 왕희지 한 사람이고, 그다음이 왕헌지이다. 그러나 왕헌지는 <무>악과 같아서 지극히 아름답지만 지극히 선하지는 못하다고 할 수 있고, 왕희지는 <소>악과 같아서 지극히 아름답고 또 지극히 선하다고 할 수 있다. 그러나 이 다섯 명의 현인들은 각기 마음을 다하여 서성(書聖)의 반열에 오를 수 있었으므로, 간혹 그들을 업신여기는 자들이 있더라도 또한 일식과 월식이 [원래의] 밝음

을 손상시킬 수 없고 흰 구름이 하늘에 있어 멀리 아득하게 바라보는 것과 같아서, 진실로 모두 영구히 홀로 뛰어난 백세의 모범이 될 것이다. 사람들 무리 밖으로 높이 오르고 정묘한 서예의 문에 느긋하게 깃들어 있어, 그 형적을 규구에 맞출 수 없으며 그 법도를 율려에 맞출 수 없어 붕새가 날개 치고 용이 뛰어올라 아득한 하늘에서 형적을 감추듯 하니, [이것이] 이른바 적수에서 현주를 얻었다는 것이다. 혹 그들의 글씨를 계승하는 자는 비록 백세가 지나더라도 알 수 있을 것이다.

然史籒李斯, 卽字書累葉之祖, 其所制作, 並神妙至極, 蓋無夷等. 八分書則伯喈制勝, 出世獨立, 誰敢比肩. 至如崔及小張韋衛皇索等雖則同品, 不居其最, 並不備載較量. 然各峻彼雲峰, 增其海派, 使後世資瞻仰而露潤焉. 趙壹有貶草之論,[433] 仍笑重張芝書爲秘寶者. 嗟夫! 道不同, 不相爲謀.[434] 夫藝之在己, 如木之加實, 草之增葉. 繪以衆色爲章, 食以五味而美, 亦猶八卦成列, 八音克諧, 聾瞽之人, 不知其謂. 若知其故, 耳想心識, 自該通審, 其不知則聾瞽者耳.

그러나 사주와 이사는 곧 문자와 서예의 누대(累代)의 조상으로, 그들이 제작한 것은 모두 신묘함이 지극하여 필적할 만한 것이 없었다. 팔분서는 채옹이 쓴 것이 뛰어나 세상에 나와 홀로 서 있으니 누가 감히 비견하겠는가. 최원 및 장창·위탄·위관·황상·삭정 등의 경우에는 비록 같은 품등에 있다 하더라도 최고[의 품등]에 있지는 않아 모두 상세하게 기재하고 비교하지는 않았다. 그러나 각기 저

433) 趙壹有貶草之論(조일유폄초지론): 조일의 『비초서(非草書)』를 말한다.

434) 道不同不相爲謀(도부동불상위모): 『논어·위령공(衛靈公)』에 있는 구절이다.

구름 낀 봉우리처럼 높이 솟아 있고 바다로 흘러드는 물갈래를 더하여 후세인들이 [그들을] 바탕으로 삼아 우러러보고 윤택함을 드러내게 하였다. 조일은 초서를 폄하한 논의를 편 적이 있었는데, 이로 인하여 장지의 글씨를 중히 여겨 비장의 보배로 삼은 사람을 비웃었다. 아아! 길이 같지 않으면 서로 도모하지 말아야 한다. 무릇 기예가 자기에게 있는 것은 마치 나무에 열매를 더하고 풀에 잎을 더하는 것과 같다. 그림에 여러 색으로 문채가 나게 하고 음식을 오미로 맛있게 하는 것은 또한 팔괘가 열을 이루고 팔음이 조화를 이루고 있는 것과 같은데도 귀머거리와 소경은 그 연고를 알지 못한다. 만약 그 연고를 알아서 듣고 생각하여 마음으로 안다면 저절로 널리 통하여 알게 될 것이니, 그것을 알지 못한다면, 즉 귀머거리요, 소경일 따름이다.

庾尙書以臧否相推而列九品.[435] 升阮研與衛瓘索靖韋誕皇象鍾會同居第三等, 此若棠杜之樹, 植橘柚之林. 又抑薄紹之與齊高帝等三十人同爲第七等,[436] 亦猶屈鹽梅之量,[437] 處掾屬之伍. 李夫人以程邈居第一品,[438] 且書傳所載, 程創爲隸法, 其於工拙, 蔑爾無聞, 遺跡又無, 何以知其品第. 又云, 梁氏石書, 雅勁於韋蔡, 以梁比蔡, 豈不懸絶. 又張昶, 伯英之弟, 妙於草隸八分, 混兄之書, 故謂之亞聖. 衛恒兼精體勢, 時人云, 得

435) 庾尙書以臧否相推而列九品(유상서이장부상추이열구품): 유견오의 『서품(書品)』을 말한다.

436) 三十人(삼십인): 실제로는 30인이 아니라 20인이다.

437) 鹽梅(염매): 소금과 매실. 소금은 짜고 매실은 신맛이므로 모두 조미에 필요한 것들이다. 전하여 국가가 필요로 하는 현재(賢才)를 의미한다. 『서(書)·설명(說命)·하(下)』, "만약 간을 맞춘 국을 만들거든 네가 소금과 매실이 되어야 한다(若作和羹, 爾惟鹽梅)."

438) 李夫人以程邈居第一品(이부인이정막거제일품): 이사진은 『서후품(書後品)』에서 정막을 최원과 함께 상상품(上上品)에 두었다.

伯英之骨, 並居第四, 仍與漢王同流. 又黜桓玄謝安蕭子雲釋智永陸柬
之等與王知敬同居第五, 若第此數子, 豈與埒能. 嗜好不同, 又加之以
言, 況可盡之. 於剛柔消息, 貴乎適宜, 形象無常, 不可典要, 固難評也.
蕭子雲言欲作二王論草隸法, 言不盡意, 遂不能成. 又云,[439) 頃得書意
轉深, 點畫之間, 所言不得盡其妙者, 事事皆然, 誠哉是言也.

　유견오는 좋고 나쁨을 서로 추단하여 구품을 나열하였다. 완연을
올려 위관·삭정·위탄·황상·종회와 함께 삼등[上之下]에 놓았으
니, 이것은 마치 팥배나무를 귤밭이나 유자밭에 심은 것과 같다. 또
박소지를 내려 제고제 등 삼십 인과 함께 칠등[下之上]에 놓았으니,
[이것] 또한 현재(賢才)의 기량을 욕보여 보좌관의 무리에 처하게 한
것과 같다. 이사진은 정막을 첫 번째 품등[上上品]에 두었는데, 글씨
에 대해 전하는 글들에 기재되기로는 정막이 예서의 법을 만들었는
데, 그 좋고 나쁨에 대해서는 아주 조금도 전해지는 것이 없고 남은
필적 또한 없으니 무엇으로 그 품제를 알 수 있겠는가? 또 말하기를
"양곡의 석비 글씨가 위탄이나 채옹보다 고아하고 굳건하다"고 했
는데, 양곡을 채옹과 비교한다면 어찌 격차가 심하지 않겠는가? 또
장창은 장지의 동생으로 초서·예서·팔분에 뛰어났고 형 장지의
글씨를 섞은 듯했으므로 아성이라 부른다. 위항은 자체(字體)와 필세
에도 모두 정통했으므로 당시 사람들이 말하기를 장지의 골을 체득
하였다고 했으니, [장창과 위항] 모두 네 번째[中上品]에 두었으니
한왕 원창(元昌)과 같은 품등이다. 또 환현·사안·소자운·석지영·

439) 又云(우운): 이하의 말은 왕희지의 「자논서(自論書)」에 보인다. "요즘 서의가 점점 깊어져 점획의
　　사이에 모두 고아한 뜻이 있으니 절로 말로 다할 수 없는 것이 있었다. 묘함을 터득하는 것은
　　모든 일이 다 그러하다(頃得書意轉深, 點畫之間, 皆有雅意, 自有言所不盡, 得其妙者, 事事皆然)."

육간지 등을 떨어뜨려 왕지경과 함께 다섯 번째[中中品]에 놓았는데, 이 몇 사람들이 어찌 재능이 같다고 할 수 있겠는가. 좋아하는 것이 같지 않은데 또 거기에 말을 더했으니 하물며 다 말할 수 있겠는가. 강유와 소식에 있어서는 적절함을 귀하게 여기고 형상에는 일정함이 없어 일정한 준칙이 될 수 없으니 진실로 평하기 어려운 것이다. 소자운이 말하기를 왕희지와 왕헌지가 초서와 예서의 서법을 논한 글처럼 짓고자 하였으나 말로는 그 뜻을 다할 수 없어 결국 완성하지 못했다고 한다. 또 [왕희지는] 말하기를 "요즘 서의가 점점 깊어져 점획의 사이에서 말로 그 묘함을 다 표현할 수 없으니, 모든 일이 다 그러하다"라고 했으니, 이 말이 참으로 정확하도다.

藝成而下, 德成而上.[440] 然書之爲用, 施於竹帛, 千載不朽, 亦猶愈泯泯而無聞哉. 萬事無情, 勝寄在我. 苟視跡而合趣, 或染翰而得人. 雖身沉而名飛, 冀托之以神契. 每見片善, 何慶如之. 懷瓘恨不果遊目天府, 備觀名跡, 徒勤勞乎其所未聞, 祈求乎其所未見, 今錄所聞見, 粗如前列, 學慚於博, 識不逮能, 繕奇繢異, 多所未盡. 且如抱絶俗之才, 孤秀之質, 不容於世, 或復何恨. 故孔子曰, 博學深謀而不遇者衆矣, 何獨丘哉.[441] 然識貴行藏,[442] 行貴明潔, 至人晦跡, 其可盡知.

기예를 이루는 것은 하등이요, 덕을 이루는 것이 상등이다. 그러나 글씨의 쓰임은 대나무나 비단에 쓰여서 천 년이 지나도 썩지 않

440) 藝成而下德成而上(예성이하덕성이상): 『예기(禮記)・악기(樂記)』에 나오는 구절이다.

441) 博學深謀而不遇者衆矣何獨丘哉(박학심모이불우자중의하독구재): 『공자가어(孔子家語)』에 나오는 말이다.

442) 識貴行藏(식귀행장): 『논어・술이(述而)』편의 "등용되면 나아가 행하고 버려지면 물러나 숨는다(用之則行, 捨之則藏)"는 것을 의미한다.

으니, 또한 오히려 점점 다 사라져서 사람들에게 알려지지 않을 수 있겠는가. 모든 일에는 정이 없으니 훌륭함을 기탁하는 것은 나에게 달려 있다. 만일 필적을 보고 정취에 합치한다면 간혹 붓을 적셔 사람을 얻을 수 있다. 비록 몸은 없어지더라도 명성은 널리 퍼질 것이니, 그것에 기탁하여 신령과 합하기를 바란다. 매번 조금이라도 잘 된 것을 볼 때마다 무엇이 그만큼 기쁠 수 있겠는가. 나 장회관은 한스럽게도 조정의 장서를 두루 보고 명적을 두루 살피지 못했으므로, 다만 들어보지 못한 것에 부지런히 노력하고 보지 못한 것을 구하기를 바라, 이제 보고 들은 것을 기록한 것이 대체로 앞에 나열한 것과 같으나, 배움은 부끄럽게도 넓지 못하고 아는 것도 능함에는 미치지 못하여, 기이한 것을 모아서 이어놓기는 했으나 미진한 것이 많다. 하물며 속세를 떠난 재주와 홀로 빼어난 자질을 갖고 있으면서도 세상에 용납되지 않는다면 또한 얼마나 한스럽겠는가. 그러므로 공자께서 말씀하시길 "널리 배우고 깊이 모색하면서도 때를 만나지 못한 자가 많으니 어찌 오직 나뿐이겠는가!"라고 하셨다. 그러나 앎은 나아가고 물러남을 귀하게 여기고, 행동은 청렴하고 고결함을 귀하게 여기니 지인의 숨겨진 자취를 어찌 다 알 수 있겠는가?

開元甲子歲, 廣陵臥疾, 始焉草創. 其觸類生變, 萬物爲象, 庶乎周易之體也. 其一字褒貶[443] 微言勸戒, 竊乎春秋之意也. 其不虛美, 不隱惡, 近乎馬遷之書也, 冀其衆美以成一家之言, 雖知不知在人, 然獨善之與兼濟, 取舍其爲孰多. 童蒙有求, 思過半矣.[444] 且二王旣沒, 書或在玆. 語曰, 能言之者未必

443) 一字褒貶(일자포폄): 글자 한 자의 쓰임새에 따라 남을 칭찬하기도 하고 헐뜯기도 하는 것. 춘추(春秋)의 필법(筆法)을 의미함.

能行, 能行之者未必能言. 何必備能而後爲評. 歲在丁卯薦筆削焉.

개원 갑자년(724)에 광릉에서 병으로 눕게 되어 초고를 쓰기 시작했다. 그 비슷한 부류에 의거하여 변화를 낳고 만물로 상을 이룬 것은 『주역』의 체제와 거의 비슷하다. 한 글자로 포폄하고 은미한 말로 권계하는 것은 『춘추』의 뜻에 가깝다. 그 아름다움을 헛되이 하지 않고 추함을 숨기지 않은 것은 사마천의 『사기(史記)』에 가깝다. 부디 그 훌륭한 것들을 종합하여 일가의 말을 이루기를 바랐으니, 알고 모르고는 비록 사람에게 달려 있으나 독선기신(獨善其身)과 겸제천하(兼濟天下) 중 취하고 버린 것이 어느 것이 많겠는가? 초학자가 구한다면 생각이 반을 넘을 것이다. 왕희지와 왕헌지는 이미 죽었으나 글씨는 간혹 여기에 남아 있다. 옛말에 이르기를 "말을 잘하는 자가 반드시 행하는 데 능한 것은 아니며, 행함에 능한 자가 반드시 말에 능한 것은 아니다"라고 했다. 어찌 반드시 모두 능한 이후에 평할 수 있다고 하겠는가. 정묘년(727)에 필삭한 것을 올리다.

(이슬기)

444) 思過半矣(사과반의): 『주역·계사전』의 "지혜로운 자가 단사를 보면 생각이 반을 넘으리라(知者觀其象辭, 則思過半矣)"에서 나온 말이다.

안진경(顔眞卿): 술장장사필법십이의 (述張長史筆法十二意)

장 장사의 필법 12의를 서술함

■ 해제

　안진경(顔眞卿, 709~785)은 당대(唐代)의 서예가로, 자(字)는 청신 (淸臣)이며 경조(京兆) 만년(萬年: 현재의 섬서성陝西省 서안西安) 출 신이다. 개원(開元, 713~741) 연간에 진사가 되었다. 관직은 전중시 어사(殿中侍御史)에 이르렀다. 양국충(楊國忠)에게 배척을 당하기도 했고, 안녹산에게 저항한 충신으로 저명하다. 후에 노군공(魯郡公)에 봉해졌으므로, '안노공(顔魯公)'으로 칭해졌다. 서법은 처음에는 저 수량을 배웠고, 나중에는 장욱의 필법을 배웠다. 전서(篆書)의 필의 (筆意)로 해서를 써 단장웅위(端壯雄偉)하고 기세가 힘차 고법(古法) 을 일변(一變)시켰다. 행서 또한 강경다자(剛勁多姿)하여 왕희지, 왕 헌지와는 또 다른 새로운 풍격을 개창했다. 저서에 『안노공집(顔魯 公集)』이 있다. 비각(碑刻)으로는 <이현정비(李玄靖碑)>, <안씨가 묘비(顔氏家廟碑)>, <마고선단기(麻姑仙壇記)>, <다보탑비(多寶塔 碑)> 등이 있고, 묵적(墨迹)으로는 <제질고(祭侄稿)>, <고신첩(告 身帖)> 등이 있다.

　이 글은 장사(長史) 장욱(張旭)에게 필법을 전수받기를 청한 경과

를 서술하고, 문답식으로 필법에 대해 논한 글이다. 필법은 주로 종요(鍾繇)의 열두 가지 필법을 중심으로 그에 대한 견해를 주고받았다. 장욱이 종요의 필법의 뜻을 물으면 안진경이 그에 대한 자신의 견해를 서술하고 장욱의 인가를 받는 형식을 취하고 있다. 안진경의 서예관을 파악하는 데 중요한 가치를 갖는 글이다.

■ 역주

余罷秩醴泉,[445] 特詣東洛, 訪金吾長史張公旭, 請師筆法. 長史於時在裴儆宅憩止,[446] 已一年矣. 衆有師張公求筆法, 或有得者, 皆曰神妙. 僕頃在長安師事張公, 竟不蒙傳授, 使知是道也. 人或問筆法者, 張皆大笑, 而對之便草書, 或三紙, 或五紙, 皆乘興而散, 竟不復有得其言者. 予自再游洛下, 相見眷然不替. 僕因問裴儆, 足下師敬長史, 有何所得, 曰, 但得書絹素屛數本. 亦嘗論請筆法, 惟言倍加工學臨寫, 書法當自悟耳.

나는 예천의 관직을 그만두고 일부러 낙양(洛陽)으로 가서 금오 장사 장욱 공(公)을 찾아가 필법을 배우고자 청했다. 그때 장욱은 일 년 전부터 배경의 집에서 머물며 쉬고 있었다. 여러 사람이 장욱 공에게 필법을 배워 간혹 어느 정도 터득한 사람도 있었는데 모두 신묘하다고 말했다. 나는 예전에 장안에서 장욱 공을 사사했었는데, 끝내 가르침을 받지는 못했으니 이는 필법의 도리를 스스로 알게 하

445) 余罷秩醴泉(여파질예천): 안진경은 예천(醴泉: 현재 섬서성 지역)의 현위(縣尉)를 지낸 적이 있다.

446) 裴儆(배경): 배경(裴儆)의 자(字)는 구사(九思)로, 강주(絳州) 문희(聞喜: 지금의 산서성山西省 문희聞喜) 출신이며, 관직은 좌금오장군(左金吾將軍)에 이르렀다.

려는 것이었다. 혹 필법에 대해 묻는 사람이 있으면 장공(張公)은 크게 웃으며 그에게 곧바로 초서로 종이 세 쪽, 혹은 다섯 쪽을 써주었는데, 모두 흥에 겨워 쓴 것이라 쓰고 난 후엔 흩어졌으니 끝내 그의 말을 얻은 사람은 없었다. 내가 다시 낙양에 가서 만나고 나서는 서로 잊지 못하여 계속 만남을 유지했다. 나는 배경에게 "족하께서 장욱 공께 배웠는데 무엇을 얻었습니까?"라고 물었더니, 배경은 "다만 비단 병풍 몇 점을 써주셨을 뿐입니다. 전에 필법을 가르쳐달라고 청한 적이 있었는데, '더욱 열심히 배우고 임서하면 서법은 저절로 깨달을 것이네'라고 말씀하셨을 뿐입니다"라고 대답했다.

僕自停裴儆宅, 月餘因與裴儆從長史言話散. 却回長史前請曰. 僕旣承九丈奬誘, 日月滋深, 夙夜工勤, 耽溺翰墨, 雖四遠流揚, 自未爲穩. 倘得聞筆法要訣, 則終爲師學, 以冀至於能妙. 豈任感戴之誠也. 長史良久不言, 乃左右盼視, 怫然而起. 僕乃從行歸於東竹林院小堂. 張公乃當堂踞坐床, 而命僕居乎小榻. 乃曰, 筆法玄微, 難妄傳授. 非志士高人, 詎可言其要妙. 書之求能, 且攻眞草. 今以授子, 可須思妙.

내가 배경의 집에 머문 지 한 달 남짓 지났을 때, 그날도 나는 배경과 함께 장욱 선생을 모시고 이런저런 이야기를 나누고 있었다. 그러다 몸을 돌려 장욱 앞에 나가 다음과 같이 청했다. "제가 전에 어르신께 가르침을 받고 오랜 시간 동안 아침부터 밤늦게까지 열심히 글씨에 전념했습니다. 멀리까지 벼슬살이하면서도 편안히 있지 못할 정도였습니다. 만일 필법의 요결에 대해 들을 수 있다면 종신토록 받들어 배워서 능통하고 오묘한 경지에 이르고자 합니다. 그렇다면 어찌 그 감사함을 잊을 수 있겠습니까?" 선생은 오랫동안 말이

없다가 좌우를 둘러보더니 벌떡 일어났다. 나는 선생을 따라 동죽림원 소당으로 돌아왔다. 장욱 공은 평상에 다리를 뻗고 편안히 앉더니 나에게 작은 걸상에 자리하라고 말했다. 그리고는 다음과 같이 말했다. "필법은 현미(玄微)한 것이니 함부로 전하기 어렵다네. 지사와 수준 높은 사람이 아니면 어찌 그 오묘한 요체를 알려줄 수 있겠는가? 글씨에 능통하려면 일단 해서(楷書)와 초서를 공부해야 하네. 이제 그대에게 비결을 일러주리니 그 오묘한 이치에 대해 잘 생각해야 할 것이네."

乃曰, 夫平謂橫, 子知之乎. 僕思以對曰. 嘗聞長史九丈令每爲一平畫, 皆須縱橫有象. 此豈非其謂乎. 長史乃笑曰, 然.

그리고 다음과 같이 물었다.

"'평은 가로획을 말한 것이다'에 대해 알고 있는가?"

나는 그에 대해 잘 생각하여 다음과 같이 대답했다.

"예전에 어르신께 듣기로 '모든 평획을 그을 땐 반드시 종횡으로 상이 있어야 한다'라고 하셨습니다. 이것을 이르는 것이 아니겠습니까."

이를 듣고 선생은 웃더니 "그렇다"라고 말했다.

又曰, 夫直謂縱, 子知之乎. 曰, 豈不謂直者必縱之不令邪曲之謂乎. 長史曰, 然.

또 물었다.

"'직은 세로획을 말한 것이다'에 대해 알고 있는가?"

"'직이란 세로획을 비뚤거나 굽지 않게 한다는 것이다'를 말하는 것이 아니겠습니까?"

선생은 "그렇다"라고 말했다.

又曰, 均謂間, 子知之乎. 曰, 嘗蒙示以間不容光之謂乎. 長史曰, 然.

"'균은 간가(間架)에 대해 말한 것이다'에 대해 알고 있는가?"

"예전에 '틈이 없어야 할 곳엔 빛줄기도 새어나오지 않을 정도여야 한다'라고 말씀하신 것을 들었습니다. 이를 이름이 아닙니까?"

"그렇다."

又曰, 密謂際, 子知之乎. 曰, 豈不謂築鋒下筆, 皆令完成, 不令其疏之謂乎. 長史曰, 然.

"'밀은 제를 말한 것이다'에 대해 알고 있는가?"

"'붓 끝을 잘 만들어서 붓을 종이에 댈 때 항상 온전한 모습의 붓 끝을 이루게 하고 성글어지게 하지 말라'는 것이 아니겠습니까?"

"그렇다."

又曰, 鋒謂末, 子知之乎. 曰, 豈不謂末以成畫, 使其鋒健之謂乎. 長史曰, 然.

"'봉은 붓 끝을 말한 것이다'에 대해 알고 있는가?"

"'붓 끝으로써 획을 이루니 붓 끝을 굳건하게 해야 한다'는 것이 아니겠습니까?"

"그렇다."

又曰, 力謂骨體, 子知之乎. 曰, 豈不謂趯筆則點畫皆有筋骨,[447] 字體自然雄媚之謂乎. 長史曰, 然.

"'힘이 넘친다는 것은 골체에 대해 말한 것이다'에 대해 알고 있
는가?"

"'붓에 힘을 실어 생동감 있게 하면 점획에 모두 근골이 있게 되고,
자체가 자연히 씩씩하면서도 아름답게 된다'는 것이 아니겠습니까?"

"그렇다."

又曰, 轉輕謂曲折, 子知之乎. 曰, 豈不謂鉤筆轉角,[448] 折鋒輕過.[449]
亦謂轉角爲暗過之謂乎.[450] 長史曰, 然.

"'경쾌하게 한다는 것은 전절(轉折)에 대해 말한 것이다'에 대해
알고 있는가?"

"'획을 굽힐 때 전처(轉處)에서는 오히려 붓을 각도 있게 돈좌(頓
挫)하듯 하고, 절처(折處)에서는 오히려 붓 끝을 경쾌하게 지나가게
해야 한다. 또한 전처에서 각도 있게 돈좌한다는 것은 붓 끝을 감추
고 지나가게 함을 이른다'는 것이 아니겠습니까?"

"그렇다."

447) 趯筆(적필): 원래 영자팔법(永字八法)의 하나로서 세로로 그은 획의 끝을 멈추고 왼쪽 위로 삐친
것을 말한다. 그러나 여기에서 적획(趯畫)에 대해서만 말한 것이 아니므로, '적(趯)'을 일반적인
의미로 해석했다.

448) 鉤筆轉角(구필전각): '구(鉤)'는 굽은 획 일반을 가리킨다. '전(轉)'은 전절(轉折) 중의 '전'을 가리
킨다. 획을 꺾을 때 원필(圓筆)로 부드럽게 지나는 것이다. '전각(轉角)'은 '전'할 때 오히려 '절'
할 때처럼 각도 있게 붓을 돈좌(頓挫)함을 말한다.

449) 折鋒輕過(절봉경과): '절(折)'은 전절(轉折) 중 '절'을 가리킨다. 획을 꺾을 때 방필(方筆)로 돈좌
함을 말한다. '절봉경과(折鋒輕過)'는 '절'할 때 오히려 '전'할 때처럼 경쾌하게 붓을 지나가게
함을 말한다.

450) 暗過(암과): '암과(暗過)'는 위의 '경과(輕過)'와 대칭을 이루는 말이다. '경과'가 붓을 자연스러운
흐름에 맡겨 경쾌하게 지나는 것이라면, '암과'는 가능한 한 조심스럽게 붓이 지나는 것을 가리
키는 것으로 추측된다. 여기서의 '암(暗)'은 '은장(隱藏)'의 뜻도 내포하고 있다고 생각된다. 전절
처(轉折處)에서 붓을 오른쪽으로 그대로 순행(順行)시키지 않고 붓 끝을 멈추어 한 번 왼쪽으로
향하게 하여 붓 끝을 감추어[隱藏] 꺾어서 아래로 내리면, 그대로 순행하여 붓 끝이 노출되어
필획에 힘이 없어지게 됨을 피할 수 있다.

又曰, 決謂牽掣, 子知之乎. 曰, 豈不謂牽掣爲撇, 銳意挫鋒, 使不怯滯, 令險峻而成, 以謂之決乎. 長史曰, 然.

"'결은 붓을 끌어당김을 말한다'에 대해 알고 있는가?"

"붓을 끌어당겨 삐침[撇]을 할 때 가능한 한 예리하게 삐치려 하면서 붓 끝을 눌러서, 필획이 나약하게 막히지 않게 하여 험준한 기세로 필획을 이루게 함을 결이라고 한다'는 것이 아니겠습니까?"

"그렇다."

又曰, 補謂不足, 子知之乎. 曰, 嘗聞於長史. 豈不謂結構點畫或有失趣者, 則以別點畫旁救之謂乎. 長史曰, 然.

"'보는 부족을 말한다'에 대해 알고 있는가?"

"예전에 선생님께 들은 적이 있습니다. '결구나 점획에 혹 좋지 못함이 있으면 별개의 점획으로 그 옆에 보충한다'는 것이 아니겠습니까?"

"그렇다."

又曰, 損謂有餘, 子知之乎. 曰, 嘗蒙所授. 豈不謂趣長筆短, 長使意氣有餘, 畫若不足之謂乎. 長史曰, 然.

"'손은 남음이 있음을 말한다'는 것에 대해 알고 있는가?"

"예전에 가르침을 받은 적이 있습니다. '뜻은 길고 붓은 짧나니 항상 의기는 남음이 있게 하고 붓은 부족하게 해야 한다'는 것이 아니겠습니까?"

"그렇다."

又曰, 巧謂布置, 子知之乎. 曰, 豈不謂欲書先預想字形布置, 令其平穩. 或意外生體, 令有異勢, 是之謂巧乎. 長史曰, 然.

"'교는 포치를 말한다'에 대해 알고 있는가?"

"'글씨를 쓰려 하기 전에 우선 글자의 형태와 배열을 예상하여 그것을 평온하게 한다. 만약 뜻하지 않은 모습이 생겨나면 그것은 그것대로 따로 별개의 형세를 이루도록 한다'는 것이 아니겠습니까?"

"그렇다."

又曰, 稱謂大小, 子知之乎. 曰, 嘗聞敎授. 豈不謂大字促之令小, 小字展之使大, 兼令茂密. 所以爲稱乎. 長史曰, 然. 子言頗皆近之矣. 工若精勤, 悉自當爲妙筆.

"'칭은 크고 작음을 말한다'에 대해 알고 있는가?"

"예전에 가르침을 들은 적이 있습니다. '큰 글자는 필획 사이를 줄여 좁게 하고, 작은 글자는 필획 사이를 펼쳐 넓게 하여 모두 무성하고 빽빽하게 한다. 이것이 균형 있게 하는 방법이다'라는 것이 아니겠습니까?"

"그렇다. 그대의 말은 모두 대체로 바른 도에 가깝다. 열심히 갈고 닦는다면 묘필이 될 수 있을 것이다."

眞卿前請曰. 幸蒙長史九丈傳授用筆之法. 敢問功書之妙, 何如得齊於古人. 張公曰, 妙在執筆. 令其圓暢, 勿使拘攣. 其次識法. 謂口傳手授之訣, 勿使無度, 所謂筆法也. 其次在於布置. 不慢不越, 巧使合宜. 其次紙筆精佳. 其次變通適懷, 縱舍制奪, 咸有規矩. 五者備矣, 然後能齊於古人.

나는 앞으로 나가 청했다. "장사 어른께 용필의 법을 전해 받고 싶습니다. 글씨를 잘 쓰는 오묘한 이치가 어떻게 하면 옛사람과 같아질 수 있는지 감히 묻습니다." 장욱 공은 다음과 같이 말했다. "오묘한 경지는 첫째 붓을 잡는 것에 달려 있다. 원창하게 하고 구속되지 말아야 한다. 둘째는 법을 앎이다. 입으로 말해주고 손으로 전해준 비결을 지켜 언제나 이른바 필법의 법도가 있도록 해야 한다. 셋째로 포치가 중요하다. 소홀히 하거나 법도를 어기지 말고 적절함에 들어맞도록 해야 한다. 넷째 종이와 붓은 정결하고 아름다운 것을 써야 한다. 다섯째, 변통함과 뜻에 맞게 함, 풀어놓아 버림, 끌어당겨 빼앗음에 모두 법도가 있어야 한다. 이 다섯 가지를 갖추고 나면 옛사람과 나란히 할 수 있게 될 것이다.

曰, 敢問長史神用筆之理, 可得聞乎. 長史曰, 予傳授筆法, 得之於老舅彦遠. 曰, 吾昔日學書, 雖功深, 奈何迹不至殊妙. 後問於褚河南曰, 用筆當須如印印泥.[451] 思而不悟, 後於江島, 遇見沙平地靜, 令人意悅欲書. 乃偶以利鋒畫而書之, 其勁險之狀, 明利媚好. 自玆乃悟用筆如錐畫沙, 使其藏鋒, 畫乃沉著. 當其用筆, 常欲使其透過紙背, 此功成之極矣. 眞草用筆, 悉如畫沙, 點畫淨媚, 則其道至矣. 如此則其迹可久, 自然齊於古人. 但思此理, 以專想功用. 故其點畫不得妄動. 子其書紳. 予逡銘謝, 逡巡再拜而退. 自此得攻書之妙, 於玆五年, 眞草自知可成矣.

451) 印印泥(인인니): 봉니(封泥)에 도장을 찍음을 가리킨다. '추획사(錐畫沙: 모래에 송곳으로 획을 그음)'와 '인인니'는 모두 용필(用筆)법을 형용한 말이다. '용필을 인니를 찍듯이 해야 한다'는 것은 용필이 도장을 찍듯이 힘 있게 종이를 눌러야 하고, 결구가 아름다운 인장의 획처럼 잘 배치되어야 한다는 뜻이다.

나는 물었다. "선생의 신묘한 용필의 이치에 대해 들을 수 있겠습니까?"

장욱 공은 다음과 같이 말했다. "내가 전수하는 필법은 외삼촌 육언원(陸彦遠)에게 전해 받은 것이다. 외삼촌은 다음과 같이 말씀했다. '내가 예전에 글씨를 배울 때 열심히 파고들었지만 어쩐 일인지 글씨가 특별히 좋아지지 않았다. 나중에 저수량에게 물었더니, 용필은 마땅히 봉니(封泥)를 찍듯이 해야 한다고 말했다. 그에 대해 생각해보아도 깨닫지 못하다가, 나중에 강의 어느 섬에서 우연히 평평하고 고요하게 모래가 깔려 저절로 글씨가 쓰고 싶게끔 하는 곳을 발견했다. 그래서 마침 끝이 날카로운 송곳으로 획을 그어가며 글씨를 썼는데, 그 굳세고 험한 모습이 분명하고 예리하며 아름답고 좋았다. 이때에 비로소 용필을 송곳으로 모래에 글씨 쓰듯 해야 하고 붓 끝을 감추면 획이 침착해짐을 알았다. 용필을 할 때 항상 종이 뒷면까지 뚫어버리려 하듯 하는 것이 필법을 최고로 성취하는 방법이다.' 해서와 초서의 용필은 모두 모래에 획을 긋듯이 해야 하니, 점과 획이 깨끗하고 아름다우면 도가 최고로 발휘된다. 이렇게 하면 글씨가 오래도록 전해질 명품이 되어 자연히 옛사람의 경지와 같아질 것이다. 오로지 이 이치만을 생각하여 공용(功用)에 전념해야 한다. 그러므로 점획을 함부로 그어서는 안 된다. 그대는 이것을 명심하라."

나는 마침내 깊이 감사를 표하고 정중하게 두 번 절하고 물러나왔다. 이때부터 글씨 쓰는 오묘한 이치에 전념할 수 있었고, 오 년이 지나자 해서와 초서가 완성될 수 있음을 느낄 수 있었다.

(윤성훈)

한유(韓愈):
송고한상인서(送高閑上人序)[452]

고한 상인을 보내며

■ 해제

한유(韓愈, 768~824)는 당대 문학가로 자는 퇴지(退之)이며, 하남 하양(지금의 하남河南 맹현孟縣 남쪽) 사람이다. 군망(郡望)이 창려(昌黎)이기 때문에 창려 한유라고 자처했으며 세상 사람들이 한창려(韓昌黎)라고 불렀다. 관직이 이부시랑(吏部侍郎)까지 올랐으며 시호는 문공(文公)이므로, 한문공이라고 불렸다. 유종원과 함께 고문운동을 펼친 '당송팔대가(唐宋八大家)' 중 첫 번째 인물이다. 문집으로는 『창려선생집(昌黎先生集)』이 전해진다. 글씨에 뛰어나서 임온(林蘊)의 「발등서(拔鐙序)」에는 그의 필법이 호조에 전한다고 기재되어 있다.

452) 高閑(고한): 당나라 때 승려. 호주(湖州) 오정(烏程, 지금의 절강성 호주) 사람으로 생몰년 미상. 당 선종(宣宗)이 자줏빛 가사[紫衣袍]를 하사했다. 나중에 호주 개원사에서 원적에 들었다. 그는 삽천(霅川, 삽계霅溪라고도 하며 호주의 다른 이름이다)을 좋아했으며 백저(白紵, 백색의 모시와 삼베)에 진서와 초서를 썼다. 세상에 전하는 묵적으로는 초서 <천자문(千字文)> 잔권(殘卷)의 진적이 있으며 호주(湖州)에는 석각 <천자문>과 <영고초시(令孤楚詩)> 등이 전한다.

■ 역주

苟可以寓其巧智, 使機應於心, 不挫於氣. 則神完守固, 雖外物至, 不膠
於心. 堯舜禹湯治天下, 養叔治射,[453] 庖丁治牛, 師曠治音聲,[454] 扁鵲治
病,[455] 僚之於丸,[456] 秋之於弈,[457] 伯倫之於酒,[458] 樂之終身不厭, 奚暇
外慕? 夫外慕徙業者, 皆不造其堂, 不嚌其胾者也.

만약 기교와 지혜에 의탁할 수 있고 변화의 기미를 마음에 순응하
게 하고 기를 상하지 않게 한다면 정신이 온전하고 지조를 굳게 지
켜, 비록 [이익과 명예 같은] 외물이 다가와도 마음에 붙잡아두지 않
는다. 요, 순, 우, 탕은 천하를 잘 다스렸고 양숙은 활을 잘 쏘았으며
포정은 소를 잘 잡았고 사광은 음을 잘 구별하였으며 편작은 병을
잘 고쳤으며 의료(宜僚)는 구슬을, 혁추(弈秋)는 바둑을, 백륜은 술을
평생 즐기고도 싫어하지 않았으니 어느 겨를에 다른 것을 생각했겠
는가? 다른 것을 추구하여 업을 바꾸면 모두 그 깊은 이치에 도달하
지 못하고 훌륭한 맛을 보지 못한다.

453) 養叔(양숙): 춘추시대 초나라 신하 양유기(養由基)를 말한다. 『사기(史記)』에 따르면 그는 활을
잘 쏘았는데, 백보 떨어진 거리에서 버드나무 잎을 쏘아 백발백중했다고 한다.

454) 師曠(사광): 춘추시대 진나라 악사였다. 금을 잘 연주하였으며 특히 음을 잘 판별할 수 있었다.

455) 扁鵲(편작): 전국시대 명의.

456) 僚之於丸(료지어환): '료(僚)'는 춘추시대 말 초나라의 용사 태의료(態宜僚)를 말한다. 『장자(莊子)·
서무귀(徐無鬼)』에 의하면, "시남(市南)의 의료(宜僚)가 구슬을 가지고 놀면서 양가(兩家)의 난을
해결하였다(市南宜僚弄丸, 而兩家之難解)"고 한다. 그는 환령(丸鈴)을 잘 다루어 항상 구슬 8개
는 공중에 있고 1개는 손에 있었다. 초나라가 송나라와 전쟁할 때 의료가 군대 앞에 나가 환령
을 가지고 재주를 부리자 송나라 군대가 구경에 빠진 틈을 타서 마침내 승리하였다.

457) 秋之於弈(추지어혁): 『맹자(孟子)』에 따르면, 혁추(弈秋)는 전국에서 바둑을 가장 잘하는 자였다.

458) 伯倫(백륜): 진나라 유령(劉伶)의 자이다. 죽림칠현의 한 사람. 항상 사슴이 끄는 수레를 타고 술
병을 지니고 다녔다. 「주덕송(酒德頌)」을 짓고 "술 마시는 일만 하였으니 그 나머지 것들을 어찌
알겠는가"라고 하였다.

往時張旭善草書,[459] 不治他技. 喜怒窘窮, 憂悲愉佚怨恨思慕酣醉無聊
不平, 有動於心, 必於草書焉發之. 觀於物, 見山水崖谷, 鳥獸蟲魚, 草木之
花實, 日月列星, 風雨水火, 雷霆霹靂, 歌舞戰鬪, 天地事物之變, 可喜可
愕, 一寓於書, 故旭之書, 變動猶鬼神, 不可端倪, 以此終其身而名後世. 今
閑之於草書, 有旭之心哉. 不得其心而逐其跡, 未見其能旭也. 爲旭有道,
利害必明, 無遺錙銖,[460] 情炎於中, 利欲鬪進, 有得有喪, 勃然不釋, 然後
一決於書, 而後旭可幾也.

옛날에 장욱은 초서에 뛰어나 다른 기교를 익히지 않았다. 기뻐하
고 성내고 곤궁하며, 슬퍼하고 즐거워하며, 원망하고 그리워하거나
술에 한창 취하거나, 무료해서 불평하거나 마음에 동요가 있으면 반
드시 초서를 써서 표현하였다. 만물을 관찰하고, 산과 물, 낭떠러지
와 계곡, 새와 짐승, 벌레와 물고기, 초목의 꽃과 열매, 해와 달, 뭇
별과 비바람, 물과 불, 번개와 뇌성벽력, 가무와 싸움을 보면, 천지
만물의 변화 중 기쁘거나 놀라운 것을 한결같이 서예에 의탁하였다.
그러므로 장욱의 글씨는 귀신처럼 변화하여 시작도 끝도 없었으며
죽을 때까지 이렇게 하여 후세에 이름을 남겼다. [그런데] 지금 고한
스님은 초서에 대하여 장욱과 같은 마음이 있는가? 그의 마음을 이

459) 張旭(장욱): 675~750? 당나라의 서예가, 자는 백고(伯高) 혹은 계명(季明)이며, 소주(蘇州) 오군
(吳郡) 사람이다. 금오장사(金吾長史)를 지내 장장사(張長史)라고 불리기도 하고, 종종 술에 취해
글씨를 쓰며 머리채에 먹을 묻혀 쓰기도 하여 장전(張顚)이라고 불리기도 한다. 초서를 잘 써 당
문종(文宗) 이앙(李昂)이 장욱(張旭)의 초서를 이백(李白)의 시, 배민(裵旻)의 검무와 함께 "삼절
(三絶)"로 칭했다. 장욱의 글씨는 장지와 이왕의 서체를 변화시켜 일가를 이루었고 회소가 그의
글씨를 계승하여 발전시켰다고 평가되어, 중당시대의 낭만주의적 사의 서풍을 열었으며 당대의
서예 전성기를 대표한다고 할 수 있다. 세상에 전하는 작품으로는 <고시사첩(古詩四帖)>, <천
자문(千字文)>, <낭관석주기(郎官石柱記)> 등이 있다.
460) 錙銖(치수): '일치일수(一錙一銖)'와 같다. 아주 가벼운 무게를 이르는 말. 옛날 중국의 저울눈에
서 기장 100개의 낱알을 1수, 24수를 1냥, 8냥을 1치라고 한 데서 유래한다. 아주 작은 것을 비
유한다.

해하지 못하면서 그의 글씨를 따라 한다고 장욱처럼 할 수 있는 경우를 아직까지 보지 못했다. 장욱처럼 되는 데는 올바른 방법이 있다. 이익과 손해가 분명하여 미세한 것을 하나도 빠뜨리지 않으면, 정이 마음에서 불타올라 이익에 대한 욕망이 다투어 앞으로 나아가되, 얻는 것이 있고 잃는 것이 있더라도 고양된 정서를 잘 간직하여 풀어버리지 않고 있다가 그런 뒤 단번에 글을 써야 그 후에 장욱의 경지에 도달할 수 있다.

今閑師浮屠氏, 一死生, 解外膠. 是其爲心, 必泊然無所起, 其於世, 必淡然無所嗜. 泊與淡相遭, 頹墮委靡, 潰敗不可收拾, 則其於書得無象之然乎.[461] 然吾聞浮屠人善幻, 多技能, 閑如通其術, 則吾不能知矣.

지금 고한 스님은 승려이니 생사를 하나라고 여기고 외물의 얽매임에서 벗어났다. 그러므로 그의 마음은 담백하여 동요되지 않으며 세상일에 대해 담담하여 특별히 좋아하는 것이 없을 것임에 틀림없다. 담박함과 담담함이 만나 무너지고 스러져 수습할 수 없으니, 그는 글씨에 대하여 형상이 없는 경지를 얻은 것이 아닌가! 그러나 나는 스님이 환술을 잘하고 기예와 재능이 많다는 이야기는 들었지만 그래서 그가 글씨에 통달했는지는 모르겠다.

(명법)

461) 無象之然(무상지연): 고한 스님이 선승이므로 장욱이 창작할 때 느꼈던 것같이 마음으로 느낀 바가 없다는 점을 지적한 표현이다. 소식이 「송참요시(送參寥詩)」에서 "한유가 초서를 논하여 만사를 미처 가리지 못해, 근심 걱정과 불평을 한꺼번에 붓에 맡겨 치달은 것이라고 했거늘! 참 이상하구나, 스님은. 몸을 마른 우물처럼 여기고 맥없이 담박함에 의지하니 누구와 더불어 호방하고 용맹함을 펼치겠는가?(退之論草書, 萬事未嘗屛. 憂愁不平氣, 一寓筆所騁. 頗怪浮屠人, 視身如丘井. 頹然寄淡泊, 誰與發豪猛)"라고 쓴 것이 바로 이 단락의 내용을 말한다.

제3부

송(宋)

소식(蘇軾): 논서(論書)

■ 해제

소식(蘇軾, 1037~1401)은 송대 문학가이자 서화가로 자는 자첨(子瞻)이고 호는 동파(東坡), 시호는 문충(文忠)이다. 미주 미산 사람으로 소순(蘇洵)의 둘째 아들이다. 가우 2년 진사에 합격하여 단명전한림시독학사(端明殿翰林侍讀學士)와 예부상서(禮部尙書) 등의 벼슬을 지냈다. 당쟁에 의하여 혜주, 담주로 유배되었다. 휘종의 대사로일시 장안에 돌아와 벼슬을 하였으나 상주(常州, 현재의 강소성)에서객사하였다.

처음에는 <난정서(蘭亭序)>를 배우고 이옹(李邕), 서호(徐浩), 안진경(顏眞卿), 양응식(楊凝式)에게서 법을 취한 다음, 위진남북조 명가들에게 거슬러 올라가 배웠다. 안진경의 글씨에서 인간성의 발로를 발견하였으나 후에 고인의 모방을 배척하고 일가를 이루었다. 행서, 해서에 뛰어났으며 용필이 풍성하며 기름지고 거침이 없어 황정견(黃庭堅), 미불(米弗), 채양(蔡襄)과 함께 '송대 사대가'로 불린다.

전하는 작품으로는 <답사민사논문첩(答謝民師論文帖)>, <전적벽부(前赤壁賦)>, <제황기도문(祭黃幾道文)>, <신규각비(宸奎閣碑)>

등이 있다. 서예론으로 「논서(論書)」, 「자논서(自論書)」 등이 있다.

■ 역주

書必有神氣骨肉血 五者闕一, 不爲成書也.[1]

글씨는 반드시 신, 기, 골, 육, 혈 다섯 가지가 있어야 하니, 하나라도 빠지면 글씨를 이룰 수 없다.

書法備于正書, 溢而爲行草, 未能正書, 而能行草, 猶未嘗莊語,[2] 而輒放言, 無是道也.

서법은 정서에 다 갖추어져 있으며 [그것이] 넘치면 행초가 된다. 정서를 잘 쓰지 못하더라도 행초를 잘 쓸 수 있다는 것은, 엄정한 논의를 해본 적이 없으면서 걸핏하면 거리낌 없이 함부로 말하는 것과 같이 옳지 않다.

人貌有好醜, 而君子小人之態, 不可掩也. 言有辯訥, 而君子小人之氣, 不可欺也. 書有工拙, 而君子小人之心, 不可亂也.

사람의 얼굴 생김새에 잘생긴 것과 못생긴 것이 있지만 군자와 소

1) 이 글은 서예를 사람에 비유한 것이다. 사람에게 다섯 가지 중 하나라도 없어서는 안 되는 것처럼 서예도 다섯 가지를 갖추어야 한다고 보았다. 신은 풍신 또는 풍채를, 기는 기운이나 격조를, 골은 골력 또는 필력을, 육은 서체가 풍부하여 지취(旨趣)가 있고 색이 윤택함을 가리키며, 혈은 혈맥, 즉 점획이 서로 연결되고 호응하는 것을 가리킨다. 다른 해설에 따르면, 신은 정신, 기는 기력 또는 생기, 골은 골력, 육은 연미(軟味)함을 뜻한다.

2) 莊語(장어): 바르고 엄숙한 말. 정론. 『장자(莊子)·천하(天下)』에서 "천하가 혼탁해졌으므로 장어(莊語)를 할 수 없다"고 했다.

인의 자태를 숨길 수 없다. 말에도 달변과 눌변이 있지만 군자와 소인의 기운을 속일 수 없다. 글씨에도 훌륭한 것과 졸렬한 것이 있지만 군자와 소인의 마음을 어지럽힐 수 없다.

凡世之所貴, 必貴其難. 眞書難於飄揚, 草書難於嚴重, 大字難於結密而無間, 小字難於寬綽而有餘.

세상 사람들이 귀하게 여기는 것은 반드시 그 어려운 점을 귀하게 여기는 것이다. 진서는 표표하게 휘날리기 어렵고, 초서는 엄중하기 어렵고, 큰 글씨는 결구를 긴밀하여 빈틈이 없기가 어려우며, 작은 글씨는 넉넉하여 여유가 있기 어렵다.

把筆無定法, 要使虛而寬. 歐陽文忠公謂余, 當使指運而腕不知, 此語最妙. 方其運也, 左右前後, 却不免攲側, 及其定也。上下如引繩, 此之謂筆正. 柳誠懸之說良是,3) 古人得筆法有所自, 張長史以劍器, 容有是理, 雷太簡乃云聞江聲而筆法進,4) 文與可亦言見蛇鬪而草書長,5) 此殆謬矣.

3) 柳誠懸(유성현): 유공권(柳公權, 778~865)의 자. 당대 서예가. 경조화원(京兆華原, 지금의 섬서성陝西省) 사람이며 관직이 태자소사(太子少師)에 이르렀으므로 '유소사(柳少師)'라고 불린다. 해서로 유명하며 골력이 강건한 서체를 완성했으므로 후세 사람들이 "안진경의 근력과 유공권의 골(顏筋柳骨)"이라고 칭송했다. 안진경과 함께 '안유(顏柳)'로 병칭되며 "용필은 마음에 있고, 마음이 바르면 붓이 바르다(用筆在心, 心正則筆正)"는 말을 남겼다. 공경대신가의 비지(碑誌)를 많이 썼으며, 대표작은 <신책군기성덕비(神策軍記聖德碑)>, <대당회원관종루명(大唐回元觀鍾樓銘)>, <금강경각석(金剛經刻石)>, <현비탑비(玄秘塔碑)>, <풍숙비(馮宿碑)>가 있으며, 전해지는 묵적으로 <몽조첩(蒙詔帖)>, <왕헌지송리첩발(王獻之送梨帖跋)> 등이 있다.

4) 雷太簡(뇌태간): 뇌간부(雷簡夫)의 자. 송대 인물로서 초년에 장안에서 재물을 좋아하여 뇌물을 받아 만년에는 참담하게 되었다고 한다. 송대 주장문(朱長文)은 『속서단(續書斷)』에서 "뇌간부는 해서와 행서를 잘 썼다. 일찍이 아주를 맡고 있을 때 강물 소리를 듣고 필법을 깨달아 글씨가 매우 가파르고 통쾌하여 촉 지방에서 그것을 보배로 여겼다(簡夫善眞行書. 嘗守雅州, 聞江聲以悟筆法, 迹甚峻快, 蜀中珍之)"라고 하였다. 매요신의 시 중 <득뇌태간자제몽정차(得雷太簡自制蒙頂茶)>라는 시가 있으며, 소순(蘇洵)이「뇌태간묘명(雷太簡墓銘)」을 썼다.

5) 文與可(문여가): 문동(文同, 1018~1079)의 자. 북송 중기의 문인. 마지막 관직이 지호주(知湖州, 호주는 절강성 오흥吳興)였으므로 문호주(文湖州)라고 불린다. 전(篆)・예(隸)・행(行)・초(草)・비백

붓을 잡는 것에는 정해진 법이 없지만 요컨대 텅 비면서도 넉넉하게 해야 한다. 구양 문충공께서 나에게 손가락을 움직이더라도 팔이 [그것을] 알지 못하게 해야 한다고 말씀하셨으니 이 말이 가장 오묘하다. 막 그것이 움직일 때 전후좌우로 움직이기 때문에 옆으로 기울어지는 것을 면할 수 없지만, 정지하는 곳에 이르면 위아래에서 마치 먹줄을 잡아당기듯이 해야 한다. 이것이 '붓이 바르다'고 일컫는 것이다. 유공권의 말이 정말 옳으니, 고인이 필법을 체득할 때 유래가 있었는데, 장욱은 칼에서 배웠으니 참으로 이치가 있다. 뇌간부는 강의 물소리를 듣고 필법이 진보되었다고 이야기했으며 문여가도 뱀이 싸우는 것을 보고 초서가 발전되었다고 말했는데 이것은 이 말은 별로 믿을 수가 없다.

獻之少時學書, 逸少從後取其筆而不可, 知其長大必能名世. 僕以爲知書不在於筆牢, 浩然聽筆之所之, 而不失法度, 乃爲得之. 然逸少所以重其不可取者, 獨以其小兒子用意精至, 猝然掩之, 而意未始不在筆. 不然, 則是天下有力者, 莫不能書也.

왕헌지가 어려서 글씨를 배울 때 왕희지가 뒤에서 붓을 빼앗으려고 했으나 불가능했으므로 아들이 자라서 반드시 세상에 이름을 나타낼 것을 알았다. 나는 글쓰기를 안다는 것은 붓을 꽉 잡는 데 있는 것이라고 생각하지 않으며, 호연히 붓이 가는 대로 따르되 법도를 잃지 않아야 성공했다고 여긴다. 그러나 왕희지가 그것을 빼앗지 못

(飛白)을 잘 썼으며 '시(詩), 초사(楚詞), 초서(草書), 화(畵)'를 문동의 4절(四絶)이라고 한다. 그의 묵죽(墨竹)은 '소쇄(瀟灑)한 자태가 풍부하다'는 평을 받았으며, 담묵(淡墨)으로 그린 고목(枯木)그림은 '풍지간중(風旨簡重)'이라는 말을 들었다. 묵죽도의 전형을 세우는 등 문인화에 큰 영향을 주었다. 시문집에 『단연집(丹淵集)』이 있다.

한 것을 중요하게 여긴 까닭은, 오로지 그의 어린 아들이 글씨를 쓰려는 마음이 지극하여 갑자기 그것을 빼앗으려고 했지만 [아들의] 뜻이 붓에 있지 않은 적이 없었기 때문이다. 그렇지 않다면 천하에 힘이 있는 자 중 글씨를 잘 쓰지 못하는 사람이 없을 것이다.

筆成塚,[6] 墨成池,[7] 不及羲之卽獻之. 筆禿千管, 墨磨萬鋌, 不作張芝作索靖.

붓으로 무덤을 만들고 먹으로 못을 검게 물들이면 왕희지의 경지에는 미칠 수 없지만 왕헌지와 같을 수 있다. 천 개의 붓을 몽당 닳게 만들고 만 개의 먹을 갈면 장지와 같은 글씨는 쓸 수 없지만 삭정과 같은 글씨는 쓸 수 있다.

書初無意於佳乃佳爾. 草書雖是積學乃成, 然要是出于欲速. 古人云, 匆匆不及草書,[8] 此語非是. 若匆匆不及, 乃是平時有意於學, 此弊之極, 遂至於周越仲翼.[9] 無足怪者. 吾書雖不甚佳, 然自出新意, 不踐古人,

6) 筆成塚(필성총): 지영(智永)과 회소(懷素)의 고사에서 유래된 말이다. 지영의 고사는 유견오 「서품」을 참조하라. 회소의 고사는 『당국사보(唐國史補)』에 "장사의 승 회소는 초서를 좋아했다. 초서삼매를 얻어서 쓰고 버린 붓이 무덤처럼 쌓여서 산 아래 묻었다고 스스로 말하면서 호를 '필총'이라 지었다"라고 기록되어 있다.

7) 墨成池(묵성지): 장지(張芝)의 고사에서 유래된 말이다. 왕희지의 묵지에 대한 기록은 『송구역지(宋九域志)』에 "왕희지의 묵지는 월주(越州) 회계군(會稽郡)에 있다"라고 되어 있다.

8) 匆匆不及草書(총총불급초서): 후한의 조일(趙壹)이 지은 「비초서(非草書)」에서 "마침 급박하여 미치지 못하기 때문에 초서를 쓴다"라고 하였고, 위항(衛恒)의 「사체서세(四體書勢)」에도 "장지가 글씨를 쓰면 반드시 모범이 되었지만 바빠서 틈이 없어 초서를 쓴다고 큰 소리로 울면서 말했다"라고 한다. 후한 이후 초서가 크게 유행했던 것은 바로 이 이유 때문이다. 여기서 "총총불급초서(匆匆不及草書)"는 "너무 바빠서 미치지 못해 초서를 쓴다"는 뜻이다. 그런데 소식과 당대인들은 그것을 "너무 바빠서 초서에 미치지 못한다"로 해석했다. 소식은 이처럼 초서를 공부하는 풍토를 비판하였다.

9) 周越仲翼(주월중익): '주월(周越)'은 북송시대 서예가로서, 추평(鄒平) 사람이다. 관직은 주객랑중(主客郎中)에 이르렀다. 특히 초서를 잘 썼으며, 저서 『고금법서원(古今法書苑)』은 『설부(說郛)』에 수록되어 있다. 형 주기(周起)도 서예가이다. '중익(仲翼)'은 송나라 인종 때 태부사승(太府寺丞)을 지

是一快也.

글씨는 처음부터 아름다움에 뜻을 두지 않아야 아름다워진다. 초
서는 비록 배움이 쌓여야 이루어지지만, 대체로 빨리 쓰려는 데서
나왔다. 옛사람이 "바빠서 미치지 못하기 때문에 초서를 쓴다"고 말
했으나 이 말은 옳지 않다. 바빠서 미치지 못한다면 곧 평소에 배움
에 뜻을 두고 있다는 말이다. 이 폐단이 극에 이르러 드디어 주월과
중익이 된다고 해도 괴이하지 않을 것이다. 나의 글씨가 비록 그다
지 아름답지 않지만 스스로 새로운 뜻을 창출하여 고인을 답습하지
않았으니 통쾌한 일이다.

王莉公書得無法之法,10) 然不可學, 無法故. 僕書盡意作之似蔡君謨, 稍
得意似楊風子,11) 更放似言法華.12) 歐陽叔弼云,13) 子書大似李北海.14) 予

냈으며 비백과 초서, 예서에 뛰어나 당시 매우 이름이 높았다.

10) 王莉公(왕형공): 왕안석(王安石)을 일컫는다. 송대 문필가이자 정치인으로 자는 개보(介甫), 호는
반산(半山)이다. 북송의 6대 황제인 신종(神宗)에게 발탁되어 1069~1076년에 신법을 추진한 정
치개혁가였다. 강서성(江西省) 무주(撫州) 임천현(臨川懸) 출신이다. 죽은 뒤 형국공(荊國公)으로
봉해졌다. 그는 뛰어난 산문과 서정시를 남겨 '당송팔대가(唐宋八大家)' 중 한 명으로 꼽힌다. 만
년에 한자의 연원과 제자(製字) 원리 등을 연구하여 『자설(字說)』이라는 책을 남겼으며 문집으로
『왕임천문집(王臨川文集)』, 『임천집습유(臨川集拾遺)』가 전해진다.

11) 楊風子(양풍자): 양응식(楊凝式, 873~954)을 가리킨다. 자는 경도(景度)이고 호는 허백(虛白), 계
사인(癸巳人), 희유거사(希維居士), 관서노농(關西老農)이며, 화음(華陰: 지금의 섬서성) 사람으로
낙양에 살았다. 당나라 때 비서랑을 지냈고 후량, 후당, 후진, 후한, 후주 5대를 거치며 태자소보
(太子少保)에 올랐으나 관직을 그만두고 난세에 미치광이처럼 행동했으므로 '양풍자'라고 불렸다.
시와 문장이 뛰어나고 글씨를 잘 썼으며 해서는 구양순과 유공권의 정수를 얻었고 행서는 이왕
(二王)을 배웠다. 광초에 특히 뛰어났으며 안진경의 행서와 대적할 만했다. 전해지는 작품으로는
<구화첩(韭花帖)>, <노홍초당지발(盧鴻草堂志跋)>, <신선기거첩(神仙起居帖)>, <하열첩(夏熱
帖)>이 있다.

12) 法華(법화): 송대 승려 지언(志言, ?~1048)을 말한다. 『악전집(樂全集)』·권36·경덕사현화선사비
명(景德寺顯化禪師碑銘)』과 『송사(宋史)·권462·방기전(方技傳)』에 따르면, 지언(志言)의 호는 법
화(法華)였으며 수춘(壽春, 지금의 안휘성) 허씨의 아들이었다. 모습이 비범했으며 어려서 출가하
여 『운문록(雲門錄)』을 읽다가 깨쳤다고 한다. 일생 동안 많은 이적을 보였으며 항상 『법화경(法
華經)』을 독송하여 법화지언(法華志言), 언법화(言法華), 언풍자(言風子)로 불렸다.

13) 歐陽叔弼(구양숙필): 구양수의 셋째 아들 구양비(歐陽棐, 1047~1113)의 자. 송나라 길주(吉州) 여
릉(廬陵) 사람. 널리 읽고 기억력이 좋았으며, 문장도 아버지를 닮았다. 저서에 『요력(堯曆)』과 『합

亦自覺其如此 世或以爲似徐書者,[15] 非也.

　왕안석(王安石)의 글씨는 법이 없는 법을 얻었지만, 배울 수 없으니 법이 없었기 때문입니다. 그래서 저는 글씨를 쓸 때 마음을 다하여 그것을 하되 채옹(蔡邕)과 닮으려고 했고 약간 득의한 뒤에는 양응식(楊凝式)을 닮으려고 했으며, 더욱 멋대로 할 때에는 지언(志言) 스님을 닮으려고 했습니다. 구양비(歐陽棐)가 "당신의 글씨는 대체로 이옹을 닮았습니다"라고 말했습니다. 저 또한 이렇게 느끼고 있습니다. 세상 사람들 중에는 간혹 서호(徐浩)의 글씨와 닮았다고 여기는 사람도 있지만, 그것은 아닙니다.

<div align="right">(명법)</div>

삭도(合朔圖)』,『역대연표(歷代年表)』,『삼십국연기(三十國年紀)』,『집고총목(集古總目)』 등이 있다.

14) 李北海(이북해): 당대의 서예가 이옹(李邕, 678~747)을 가리킨다. 자는 태화(泰和). 양주(楊洲) 강도(江都) 사람. 『문선(文選)』을 주석한 이선(李善)의 아들이다. 천보 원년(742)에 북해(北海, 지금의 산동성) 태수가 되었으므로 이북해(李北海)라고 칭했다. 이옹은 시문과 서예에 뛰어났는데 특히 행서와 해서에 조예가 깊어 이왕(二王)서법에 새로움을 가미한 기골 있는 서풍을 만들었다. 비문을 많이 썼으며, 비지문(碑誌文)을 행서로 써서 정서로 비지문을 쓰는 전통을 변화시켰다. 비지문 중 <섭유도선생비(葉有道先生碑)>·<단주석실기(端州石室記)>·<녹산사비(麓山寺碑)>·<이사훈비(李思訓碑)> 등이 남아 있다.

15) 徐書(서서): '서(徐)'는 서호(徐浩, 703~782)로 당나라의 서예가이다. 자는 계해(季海), 월주(越州), 지금의 절강성 소흥시) 사람이다. 장구령(張九齡)의 조카이다. 여러 관직을 지냈으며 회계군공(會稽郡公)에 봉해졌다. 저술로는 「논서(論書)」(또는 「법서론(法書論)」이라고도 한다) 1편이 있다. 팔분, 행서, 초서를 잘 썼으며 특히 해서에 정통했다. 부친 서교(徐嶠)로부터 글씨를 배워 일가를 이루었으며, 원만하면서도 비후(肥厚)한 풍격을 이루어냈다.

황정견(黃庭堅): 논서(論書)

■ 해제

황정견(黃庭堅, 1045~1100)은 북송(北宋)의 시인이자 서예가다. 자(字)는 노직(魯直), 호(號)는 산곡도인(山谷道人), 부옹(涪翁)이며, 가향(家鄕)은 분녕(分寧: 현재의 강서성江西省 수수현修水縣)이다. 치평(治平, 1064~1067) 연간에 진사(進士)가 되었다. 교서랑(校書郞)으로 『신종실록(神宗實錄)』 검토관(檢討官)이 되었으며, 저작좌랑(著作佐郞)을 역임했다. 소식의 문하로서 소식과 나란히 명성이 있어 '소황(蘇黃)'으로 병칭되었으며, 강서시파(江西詩派)를 개창했다. 행초서에 능했는데, 처음에는 주월(周越)의 서법을 배웠다가 나중에는 안진경과 회소의 서법을 취했고 양응식(楊凝式)의 영향도 받았으며, <예학명(瘞鶴銘)>에서도 큰 영향을 받았다. 용필은 측험(側險)하여 기세가 있고 종횡기굴(縱橫奇倔), 풍운연미(風韻姸媚)하여 독특한 격조를 이루었다. 송나라 사대가의 한 명이다. 저서에는 『산곡집(山谷集)』이 있다. 비각(碑刻)으로는 <적량공비(狄梁公碑)>, <청원산고조대사(淸源山古釣臺詩)>, 묵적(墨迹)으로는 <송풍각시(松風閣詩)>, <왕장자묘지명(王長者墓誌銘)>, <화엄소(華嚴疏)>, <복파신사시권(伏

波神祠詩卷)>, <황주한식시권발(黃州寒食詩卷跋)> 등이 있다.

본 서론은 황정견의 『산곡문집』에서 서법에 관한 글들을 발췌한 것이다. 자신의 서법의 유래에 대해 논했는데, 옛사람들의 서법을 그대로 따라 하지 않고 그 정신을 파악하는 것이 요체임을 설파했다. 또 자신만의 창작법에 대해 논하기도 했다.

■ 역주

蘭亭雖眞行書之宗, 然不必一筆一畫爲準. 譬如周公孔子不能無小過, 過而不害其聰明睿聖, 所以聖人. 不善學者, 卽聖人之過處而學之, 故蔽 於一曲. 今世學蘭亭者, 多此也. 魯之閉門者曰,[16] 吾將以吾之不可, 學 柳下惠之可, 可以學書矣.

<난정서>는 진행서의 종조(宗祖)이지만 일필일획을 모두 준칙으로 삼을 필요는 없다. 비유하자면 주공과 공자에게도 작은 과실이 없을 수 없지만, 그 과실 때문에 그분들이 총명하고 지혜로운 성인이 아니게 되는 것은 아님과 같다. 제대로 배우지 못하는 사람은 성인의 잘못된 점을 배우는 까닭에 그 한 부분에만 집착한다. 오늘날

16) 魯之閉門者(노지폐문자): 원(元) 호병문(胡炳文) 찬(撰) 『순정몽구(純正蒙求)』 권상(卷上)의 '노인폐문(魯人閉門)' 조항에 다음과 같은 고사가 나온다. "노나라에 혼자 사는 남자가 있었는데, 이웃에 사는 어떤 과부가 어느 날 밤 세찬 비바람이 불어 집이 무너지자 달려와 의탁하려 했다. 그 노나라 사람은 문을 닫으며 '남녀가 예순 살이 되기 전에는 함께 거처할 수 없다. 지금 우리 둘 다 젊으니 당신을 들일 수 없다'라고 말했다. 부인이 '유하혜는 통금시간에 맞추지 못한 여자를 품어 따뜻하게 해주었지만 사람들은 그가 난행을 했다고 말하지 않았습니다'라고 말했다. 남자는 '유하혜는 괜찮지만 나는 안 된다. 나는 나의 불가함으로 유하혜의 가함을 배우겠다'라고 말했다 (魯有獨處室者, 隣有釐嫠, 夜暴風雨, 室壞, 趨而託之. 魯人閉門曰, 男女不六十, 不同居. 今皆幼, 不 可納. 婦人曰, 下惠煦嫗不逮門之女, 國人不稱其亂. 魯人曰, 下惠則可, 吾固不可. 吾將以吾之不可, 學下惠之可)."

<난정서>를 배우는 사람들이 대부분 이렇다. 노나라의 문을 닫[고 이웃집 과부를 들이지 않]은 사람이 "나는 나의 거부함으로 유하혜의 포용하는 덕을 배우겠다"고 말했으니, 이런 태도라야 글씨를 배울 수 있다.

王氏書法, 以爲如錐畫沙, 如印印泥. 蓋言鋒藏筆中, 意在筆前耳. 承學之人更用蘭亭永字, 以開字中眼目, 能使學家多拘忌, 成一種俗氣. 要之右軍二言, 群言之長也.

왕희지는 서법이 '송곳으로 모래에 획을 긋고, 도장으로 봉니(封泥)를 찍듯이' 해야 한다고 생각했다. 이는 붓 끝이 필선 안에 감춰져야 하고 뜻이 필선보다 앞서야 한다는 뜻이다. 그런데 왕희지의 서법을 계승하여 배운 사람들은 <난정서>의 '영(永)' 자 필법을 사용하여 글씨의 안목을 틔웠는데, 이는 배우는 사람들에게 하지 말아야 할 것만 늘게 해서 일종의 속기를 만들게 할 수 있다. 그러므로 왕희지의 위의 두 구절은 여러 서법론 중 가장 뛰어난 말이다.

東坡先生云, 大字難於結密而無間, 小字難於寬綽而有餘. 如東方朔畫像贊樂毅論蘭亭禊事詩敍.[17] 先秦古器, 科斗文字, 結密而無間. 如焦山崩崖瘞鶴銘永州磨崖中興頌李斯嶧山刻秦始皇及二世皇帝詔. 近世兼二美, 如楊少師之正書行草徐常侍之小篆. 此雖難爲俗學者言, 要歸畢竟如此. 如人眩時, 五色無主, 及其神澄意定, 靑黃皂白, 亦自粲然. 學書時時臨摹, 可得形似. 大要多取古書細看, 令入神, 乃到妙處. 惟用心不雜,

17) 東方朔畫像贊(동방삭화상찬): 왕희지(王羲之)가 소해(小楷)로 쓴 것이 있고, 안진경(顏眞卿)이 대자(大字) 해서(楷書)로 쓴 것이 있다. 여기서는 왕희지의 것을 가리킨다.

乃是入神要路.

소동파는 "큰 글씨는 빈틈없이 빠듯하게 구성하는 것이 어렵고, 작은 글씨는 여유롭고 넉넉하게 구성하는 것이 어렵다"라고 말했다. 이런 것으로는 왕희지의 <동방삭화상찬>, <악의론>, <난정계사 시서> 등이 있다. 선진의 옛 기물의 과두문자는 빈틈없이 빠듯하게 구성되어 있다. 이런 경지의 것으로는 진강(鎭江) 초산의 깨져 떨어진 마애석각인 <예학명>, 영주의 마애석각으로 안진경이 쓴 <대당중흥송>, 진시황 및 이세황제의 조서를 쓴 이사의 <역산각석> 등이 있다. 근세에 이 두 가지 아름다움을 겸비한 것으로는 양응식(楊凝式)의 해행초서, 서현(徐鉉)의 소전이 있다. 세속의 학자에게 이에 대해 말해주기란 어렵겠지만, 필경 이런 경지로 귀결되어야 한다. 이는 마치 눈이 어질어질할 때는 오색이 마구 섞여 있지만 정신이 맑아져 안정되면 청, 황, 흑백이 또렷이 찬란하게 드러나는 것과 같다. 글씨를 학습하며 자주 임모하면 형사를 얻을 수 있다. 그러나 가장 중요한 요체는, 옛 글씨를 많이 얻어 자세히 관찰하여 정신에 스며들게 하면 마침내 오묘한 경지에 도달할 수 있다는 것이다. 오로지 흔들림 없이 마음을 쏟는다면 이것이 곧 신묘한 경지에 들어가는 요로이다.

學書端正, 則窘於法度, 側筆取姸, 往往工左而病右. 古人作蘭亭敍 孔子廟堂碑, 皆作一淡墨本, 蓋見古人用筆, 回腕餘勢. 若深墨本, 但得 筆中意耳. 今人但見深墨本收書鋒芒, 故以舊筆臨倣, 不知前輩書初亦 有鋒鍔. 此不傳之妙也.

단정하게 글씨를 배우면 법도에 얽매이게 되고, 측필로 아름다움

을 추구하면 종종 한쪽이 보기 좋게 잘되어도 다른 쪽에 문제가 생기게 된다. 옛 사람들은 <난정서>와 <공자묘당비>를 쓰면서 항상 담묵본을 만들었는데, 대체로 그들은 이를 통하여 붓을 움직일 때 팔뚝을 돌리는 움직임을 잘 파악할 수 있었다. 만일 진한 묵본이라면 다만 필획의 대체적인 뜻만을 볼 수 있을 뿐일 것이다. 오늘날 사람들은 오직 진한 묵본이 붓 끝을 숨겨서 쓴 것만을 본 까닭에 구필로 임서할 뿐, [왕희지와 우세남과 같은] 이전의 훌륭한 사람들도 애초에 붓 끝을 드러내 쓴 부분이 있었음을 알지 못한다. 이는 전하지 못하는 오묘한 이치이다.

心能轉腕, 手能轉筆, 書字便如人意. 古人工書無他異. 但能用筆耳.
마음 가는 그대로 팔을 돌릴 수 있고 손 가는 그대로 붓을 돌릴 수 있다면, 쓴 글씨가 곧 마음먹은 그대로 될 것이다. 글씨를 잘 쓴 옛사람도 다른 것이 없었다. 다만 용필을 잘했을 뿐이다.

草書妙處, 須學者自得. 然學久乃當知之. 墨池筆冢, 非傳者妄也.
초서의 오묘함은 배우는 이가 자득해야 한다. 배움을 오래 추구하면 마땅히 알게 된다. 연못이 벼루 씻은 물로 검어지고 몽당붓이 무덤을 이루었다는 것이 전하는 이들이 지어낸 이야기가 아니다.

凡書要拙多於巧. 近世少年作字, 如新婦子妝梳, 百種點綴, 終無烈婦態也.18)

18) 烈婦態(열부태): 신부화장과 달리 내면의 정신적인 지조를 갖춘 여인의 모습과 같은 글씨의 예술미를 가리킨다.

글씨의 요체는 졸처(拙處)가 교처(巧處)보다 많은 데에 있다. 요사이 젊은이들은 글씨를 쓸 때 신부가 화장하고 빗질하듯 하여 온갖 것을 점철하니 끝내 절개를 지킨 부인의 모습은 없다.

學書須要胸中有道義, 又廣之以聖哲之學, 書乃可貴. 若其靈府無程, 政使筆墨不減元常逸少, 只是俗人耳. 余嘗言. 士大夫處世可以百爲, 唯不可俗. 俗便不可醫也.

글씨를 배울 때는 가슴 속에 도의가 있어야 하고 그것을 다시 성철의 학문으로 확장시켜야 글씨가 수준 높아질 수 있다. 만약 마음속에 제대로 된 길이 없다면 필묵이 설사 종요와 왕희지보다 못하지 않더라도 단지 속인일 뿐이다. 나는 다음과 같이 말한 적이 있다. 사대부는 모든 종류의 방식으로 처세할 수 있지만 오직 속되게 되어서는 안 된다. 속되게 되면 고칠 수 없다.

字中有筆, 如禪家句中有眼. 直須具此眼者, 乃能知之. 凡學書, 欲先學用筆, 用筆之法, 欲雙鉤回腕, 掌虛指實, 以無名指倚筆, 則有力. 古人學書不盡臨摹, 張古人書於壁間, 觀之入神. 則下筆時隨人意. 學字卽成. 且養於心中無俗氣, 然後可以作, 示人爲楷式. 凡作字須熟觀魏晉人書, 會之於心, 自得古人筆法也. 欲學草書, 須精眞書. 知下筆向背, 則識草書法, 不難工矣.

글자에 필획이 있음은 선구(禪句)에 안(眼)이 있음과 같다. 바로 이런 안을 갖춘 사람이라야 알 수 있다. 글씨를 배울 때는 먼저 용필을 배워야 하는데, 용필법은 쌍구법으로 팔을 [자유롭게] 돌리고자 한다면 손바닥은 비우고 손가락은 실(實)하게 하며 약지로 붓을 기

대게 하면 힘 있는 글씨가 된다. 옛사람은 글씨를 배울 때 임모만 하지 않고 옛사람의 글씨를 벽에 늘어놓고 정신에 들어올 때까지 바라보았다. 그러면 글씨를 쓸 때 뜻 가는 그대로 되어 글씨를 배우는 것이 완성된다. 또한 마음을 잘 길러 속기가 없어야 글씨를 쓸 수 있고 남에게 보일 만한 해식(楷式)이 된다. 글씨를 쓸 때는 위진의 작품을 잘 관찰하여 마음으로 터득해야만 옛사람의 필법을 자득하게 된다. 초서를 배우려면 해서에 정통해야 한다. 하필의 향배를 알아야 초서의 법도를 알게 되어 어렵지 않게 글씨를 잘 쓸 수 있게 된다.

肥字須要有骨, 瘦字須要有肉. 古人學書, 學其二處, 今人學書, 肥瘦皆病. 又常偏得其人醜惡處, 如今人作顏體. 乃其可慨然者.

살진 글씨에는 골이 있어야 하고 마른 글씨에도 육을 갖추어야 한다. 옛사람은 글씨를 배울 때 두 가지를 모두 배웠지만, 요즘 사람은 살진 글씨건 마른 글씨건 모두 잘못되었다. 게다가 항상 그 추악한 것만을 얻게 되니 요새 사람들이 안진경체를 쓰는 것이 바로 그러하다. 개탄스러운 일이다.

楷法欲如快馬入陣, 草法欲左規右矩, 此古人妙處也. 書字雖工拙在人, 要須年高手硬, 心意閒澹, 乃入微耳.

해서를 쓰는 법은 날랜 말을 타고 적진으로 쳐들어가는 듯하고, 초서를 쓰는 법은 좌우 모두 법을 따랐으니, 이것이 옛사람의 오묘한 점이다. 글씨를 씀에 그 공졸(工拙)함은 쓰는 사람에 달렸지만, 요컨대 노숙한 사람이 손은 굳었어도 마음은 여유롭고 담박한 듯이 해야 미묘한 경지에 들어가게 된다.

余在黔南,19) 未甚覺書字綿弱, 及移戎州,20) 見舊書多可憎. 大槩十
字中有三四差可耳. 今方悟古人沉着痛快之語, 但難爲知音爾.

검남에 있을 때는 내 글씨가 면약(綿弱)함을 그다지 깨닫지 못했
는데, 융주로 옮겨가고 나서야 이전 글씨가 미운 면이 많음을 알게
되었다. 대개 열 글자 중 서너 글자만 그나마 괜찮을 뿐이었다. 이제
야 옛사람의 "침착통쾌(沈着痛快)"란 말뜻을 깨달았지만, 그 지음(知
音)이 되기가 어려울 뿐이다.

元符二年三月十二日, 試宣城諸葛方散筆,21) 覺筆意與黔州時書李太
白白頭吟筆力同中有異, 異中有同. 後百年如有別書者, 乃解余語耳. 張
長史折釵股, 顔太師屋漏法, 王右軍錐畫沙印印泥, 懷素飛鳥出林, 驚蛇
入草, 索靖銀鉤蠆尾, 同是一筆法. 心不知手, 手不知心法耳. 若有心與
能者爭衡後世不朽, 則與書工藝史同功矣.

1099년 3월 12일 선성 제갈방의 산탁필(散卓筆)을 시험해보았는
데, 필의(筆意)가 검주에 있을 때 쓴 이태백의 <백두음>의 필력과
같으면서도 다르고 다르면서도 같았다. 백년 후에 이 붓으로 다른
글씨를 써보는 사람이 있다면 나의 말을 이해할 것이다. 장사 장욱
의 절차고 필법, 태사 안진경의 옥루법, 우군 왕희지의 추획사, 인인
니 필법, 회소의 '나는 새가 숲에서 나오고 놀란 뱀이 수풀로 들어가
는 듯한' 글씨, 삭정의 은으로 만든 갈고리, 전갈 꼬리와 같은 글씨

19) 黔南(검남): 귀주성(貴州省)의 별칭.

20) 戎州(융주): 현재의 사천성(四川省) 의빈시(宜賓市) 일대이다. 황정견은 원부(元符) 원년(元年)인
　　1098년 5월에 검주(黔州)에서 융주로 이배(移配)되었다.

21) 試宣城諸葛方散筆(시선성제갈방산필): '필(筆)'이 '탁(卓)'으로 되어 있는 판본도 있다. 선성(宣城:
　　현재의 안휘성 선성현)의 제갈씨(諸葛氏)는 당대(唐代)부터 붓을 잘 만들기로 유명했는데, 이 붓
　　이 제갈필(諸葛筆) 혹은 산탁필(散卓筆)로 불렸다.

는 모두 동일한 필법으로서, 마음은 손을 알지 못하고 손은 마음을
의식하지 못하는 필법이다. 만일 능필가(能筆家)들과 후세에 남을 불
후의 명성을 겨루려는 마음을 가졌다면, 글씨 잘 쓰는 예인(藝人)과
다름없을 것이다.

幼安弟喜作草, 求法於老夫. 老夫之書, 本無法也, 但觀世間萬緣, 如
蚊蚋聚散, 未嘗一事橫於胸中. 故不擇筆墨, 遇紙則書, 紙盡則已. 亦不
計較工拙與人之品藻譏彈. 譬如木人, 舞中節拍, 人歎其工, 舞罷, 則又
蕭然矣. 幼安然吾言乎.

유안 신기질(辛棄疾)은 초서 쓰기를 좋아하여 나에게 필법을 구했
다. 나의 글씨는 본래 별다른 법이 없다. 세상사 모든 일이 파리떼처
럼 모였다 흩어졌다 할 뿐 한 가지 일도 내 가슴속에 걸린 적이 없
다. 그러니 붓과 먹을 가리지도 않고 우연히 종이를 만나면 쓰고 종
이가 다하면 그친다. 또한 남과 품평이나 비판을 겨루어 공졸(工拙)
을 따지지도 않는다. 이는 마치 나무 인형이 박자를 잘 맞춰 춤을 추
어서 사람들이 잘한다고 탄복하지만, 춤이 끝나면 다시 조용히 있을
뿐인 것과 같다. 유안은 내 말이 맞다고 생각하는가?

余寓居開元寺之怡偲堂, 坐見江山. 每於此中作草, 似得江山之助.
然顚長史狂僧, 皆倚酒而通神入妙. 余不飮酒, 忽五十年. 雖欲善其事,
而器不利. 行筆處, 時時蹇躓, 計逐不得復如醉時書也.

개원사 이시당에서 잠시 머물 때, 나는 앉아서 강산의 경치를 바
라보곤 했다. 매번 이런 환경에서 초서를 썼으니 아마도 강산의 도
움을 받은 듯하다. 그러나 전장사 장욱과 광승 회소(懷素)는 모두 술

잔을 기울이며 신묘한 경지에 들었는데, 나는 술도 마시지 못한 채 어느덧 쉰 살이 되었다. 글씨를 잘 쓰고자 해도 솜씨가 못 따라간다. 붓을 놀린 곳에 때때로 부자연스러운 머뭇거림이 있으니, 술 취해 쓰는 경지의 글씨는 결국 쓰지 못할 것 같다.

晁美叔嘗背議予書唯有韻耳, 至於右軍波戈點畫, 一筆無也, 有附予者傳若言於陳留. 予笑之曰, 若美叔則與右軍合者, 優孟抵掌談說, 乃是孫叔敖邪. 往嘗有丘敬和者摹倣右軍書, 筆意亦潤澤, 便爲繩墨所縛, 不得左右. 予嘗贈之詩, 中有句云. 字身藏穎秀勁淸, 問誰學之果蘭亭. 大字無過瘞鶴銘, 晩有石崖頌中興. 小字莫作癡凍蠅, 樂毅論勝遺敎經. 隨人作計終後人, 自成一家始逼眞. 不知美叔嘗聞此論乎.

미숙 조단언(晁端彦)이 나 없는 곳에서 내 글씨를 논하면서 "오직 운치만 있을 뿐, 왕희지의 파과(波戈) 점획은 한 획도 없다"라고 했는데, 나를 쫓아다니던 어떤 이가 진류에서 이 말을 전해주었다. 나는 웃으며 "미숙의 말대로라면 왕희지와 합치한다는 것이 우맹(優孟)이 손뼉 치며 이야기하면 곧 손숙오가 되는 것과 같은 것이 아니겠는가? 예전에 구경화란 사람이 왕희지 글씨를 모방하여 필의도 윤택했으나, 법도에 얽매여 융통성이 없었다. 내가 시를 써주었는데 그 시구는 다음과 같다. '왕희지 글씨는 획 속에 붓 끝 감춰 빼어나고 굳세고 맑으니, 누가 그것을 배워 <난정서>의 경지를 이루리오. 큰 글씨는 <예학명>보다 나은 것 없는데, 뒤늦게 안진경의 마애석각 <대당중흥송>이 있게 되었네. 작은 글씨는 얼어 죽은 파리 꼴을 만들지 말지니, <악의론>이 <유교경>보다 낫다네. 남을 따라 이루려 하면 끝내 남보다 뒤처지고 마니, 스스로 일가를 이루어야 참됨에 다가갈 수

있으리.'" 미숙은 내 이런 논의를 들은 적이 없단 말인가?

往年定國常謂予書不工. 書工不工, 大不足計較事, 由今日觀之, 定
國之言, 誠不謬也. 蓋字中無筆, 如禪句中無眼, 非深解宗理者, 未易及
此. 古人有言, 大字無過瘞鶴銘, 小字莫學凍蠅. 隨人學人成舊人, 自
成一家始逼眞. 今人字自不按古體, 惟務排疊字勢, 悉無所法. 故學者如
登天之難. 凡學字時, 先當雙鉤. 用兩指相疊蹙筆, 壓無名指. 高提筆,
令腕隨己意左右. 然後觀人字格, 則不患其難矣, 異日當成一家之法焉.

예전에 왕정국(王定國)이 항상 내가 글씨를 잘 쓰지 못한다고 말
했다. 글씨를 잘 쓰고 못 씀은 크게 따질 일이 못 되지만, 오늘에 와
서 보니 왕정국의 말은 정말 틀림이 없다. 글씨의 필획이 살아 있음
은 선시(禪詩)에 안(眼)이 포함되어 있음과 같으니, 선종의 이치를 깊
이 깨달은 사람이 아니면 이런 경지에 쉽게 이를 수 없다. 옛사람이
말하길, "큰 글씨는 <예학명>보다 나은 것 없고, 작은 글씨는 얼어
죽은 파리 꼴을 만들지 말지니, 남을 따라 이루려 하면 끝내 남보다
뒤처지고 마니, 스스로 일가를 이루어야 참됨에 다가갈 수 있으리"
라고 했는데, 요새 사람들은 옛 글씨체를 잘 연구하지 않고 오로지
글자의 형세만을 죽 늘어놓아 쌓아올릴 뿐이라 전혀 본받는 바가 없
다. 그래서 배우는 이들이 마치 하늘을 오르는 것처럼 곤란을 겪는
다. 글씨를 배울 때는 먼저 쌍구법을 써야 한다. 두 손가락을 겹쳐서
붓에 대고 약손가락을 누른다. 붓을 높이 들어 팔뚝이 자기 뜻을 그
대로 따라 움직이도록 한다. 이렇게 한 후에 남의 글씨를 관찰하면
어려울 것이 없으니, 이것이 나중에 일가를 이루게 되는 법도이다.

(윤성훈)

미불(米芾): 해악명언(海嶽名言)

해악의 명언들

■ 해제

　미불(米芾, 1051~1107)은 북송(北宋)의 서화가다. 초명(初名)은 불(黻)이며 자(字)는 원장(元章)이고, 호(號)는 양양만사(襄陽漫士), 해악외사(海嶽外史)다. 대대로 태원(太原)에 살았는데, 양양으로 옮겨갔다가 마지막에는 윤주(潤州: 현재의 강소성江蘇省 진강鎭江)에 정착했다. 서화학박사(書畵學博士) 및 예부원외랑(禮部員外郎)을 역임했기에 '미남궁(米南宮: 남궁南宮은 예부禮部의 별칭)'으로 칭해졌다. 성격이 괴팍하고 호방하였으며 결벽증이 있어 '미전(米顚)'으로 불리기도 했다. 시문(詩文)에 능했고 서화로 이름을 날렸다. 서화 감별에도 정통하여 고금의 명적을 즐겨 수장하였다. 그의 행초서는 앞 시대 대가들의 장점을 흡수한 것이었는데, 특히 왕헌지(王獻之) 서체의 영향을 많이 받았다. 용필이 준매(俊邁)하여 "바람을 받은 돛단배요, 전쟁터의 말이니, 침착하며 통쾌하다(風檣陣馬 沉着痛快)"라는 평가를 받았다. 채양(蔡襄), 소식, 황정견 등과 함께 '송(宋) 사가(四家)'로 불린다. 전하는 글씨로는 <초계시(苕溪詩)>, <촉소첩(蜀素帖)>, <홍현시(虹縣詩)>, <상태후만사(向太后挽詞)> 등이 있고, 저서로는 『서사

(書史)』,『화사(畫史)』,『보장대방록(寶章待訪錄)』 등이 있다.

『해악명언』은 미불이 평소에 글씨에 대해 논한 글이다. 옛 서예가
들에 대해 비판한 대목이 많다. 휘종(徽宗)이 채양, 채경(蔡京), 채변
(蔡卞), 심요(沈遼), 황정견, 소식 등에 대해 질문하자 채경과 채변에
대해서는 심하게 비판했다. 자신의 글씨가 여러 대가의 장점을 총합
하여 이룬 것이라서 누구를 비조로 삼았는지 사람들은 알 수 없을
것이라고 말하기도 했다.

■ 역주

歷觀前賢論書, 徵引迂遠, 比況奇巧. 如龍跳天門, 虎臥鳳闕, 是何等
語. 或遣辭求工, 去法逾遠, 無益學者. 故吾所論要在入人, 不爲溢辭.

옛 현인들이 글씨를 논한 글을 보면, 대개 논거 제시가 불명확한
데 비유는 기상천외하다. "용이 천문을 뛰어넘고 호랑이가 봉궐에
누워 있는 듯하다"와 같은 것은 무슨 말인가? 문장 표현상 아름다움
을 추구할수록 법도로부터는 점점 멀어져 배우는 이에게 도움이 되
지 못한다. 그러므로 나의 논의는 사람을 이해시키는 것에 중점을
두고 화려한 언사를 쓰지 않겠다.

吾書小字行書, 有如大字. 唯家藏眞迹跋尾, 間或有之, 不以與求書者.
心旣貯之, 隨意落筆, 皆得自然, 備其古雅. 壯歲未能立家, 人謂吾書爲集
古字. 蓋取諸長處, 總而成之. 旣老始自成家, 人見之, 不知以何爲祖也.

내가 쓴 작은 글씨의 행서는 큰 글씨와 비슷하다. 오직 집에 소장

한 옛사람의 진적(眞迹)에 단 발미(跋尾)에 간혹 쓸 뿐, 내 글씨를 구하는 이에게 주지 않는다. 마음속에 구상을 품고 있다가 뜻 가는 대로 글씨를 쓰니 모두 자연스러움을 얻어 고아(古雅)함을 두루 갖추었다. 젊은 시절에는 일가를 이루지 못해서 사람들에게 내 글씨가 옛 글씨를 집자한 것이라는 평가를 받았다. 여러 대가의 장점을 모아 합하여 만들었기 때문이다. 늙은 후에야 스스로 일가를 이루었으니, 사람들이 보아도 누구를 법도로 삼아 본받았는지 알지 못했다.

江南吳琬登州王子韶大隷題榜有古意.[22] 吾兒友仁大隷題榜與之等. 又幼兒友知代吾名書碑及手大字更無辨. 門下許侍郞尤愛其小楷云, 每小簡可使令嗣書, 謂友知也.

강남의 오완과 등주의 왕자소의 대자(大字) 예서(隷書) 제방(題榜)은 고의가 있다. 내 아들 미우인(米友仁)의 대자 예서 제방도 그들과 같다. 또 그 아래 아들 미우지(米友知)가 내 이름으로 대신 쓴 비석이나 직접 쓴 대자도 구분할 수 없을 정도로 비슷하다. 문하의 허(許) 시랑은 그 아이의 소해를 특히 아껴서 "제게 편지를 보내실 땐 항상 아드님을 시켜 쓰게 해주십시오"라고 말할 정도였으니, 우지를 가리켜 말한 것이었다.

老杜作薛稷慧普寺詩云, 鬱鬱三大字, 蛟龍岌相纏. 今有石本得視之, 乃是句勒倒收筆鋒, 筆筆如蒸餅. 普字如人握兩拳, 伸臂而立, 醜怪難狀. 由是論之, 古無眞大字明矣.

두보는 설직이 쓴 혜보사 글씨에 대해 쓴 시에서 "아름다운 세 대자(大字)여, 교룡이 서로 뒤엉켜 솟아 있는 듯하구나"라고 썼다. 지금 탁본을 보았더니 장봉(藏鋒)으로 쓴 구륵의 필획이어서 필획이 모두 찐 떡 같다. '보(普)' 자는 양손을 맞잡아 팔뚝을 펴고 선 사람 모양이어서 그 못생긴 괴이함을 이루 말할 수 없다. 이를 통해 논해보자면 옛날에는 진정한 대자가 없었음이 분명하다.

葛洪天臺之觀飛白,[23] 爲大字之冠, 古今第一. 歐陽詢道林之寺, 寒儉無精神. 柳公權國淸寺, 大小不相稱, 費盡筋骨. 裴休率意寫牌, 乃有眞趣, 不陷醜怪. 眞字甚易, 唯有體勢難, 謂不如畫算句,[24] 其勢活也.

갈홍이 비백서(飛白書)로 쓴 <천대지관>은 대자의 으뜸으로서 고금 제일이다. 구양순의 <도림지사>는 싸늘하고 척박하여 활기찬 생명력이 없다. 유공권의 <국청사>는 크고 작음이 균형을 이루지 못해 근골을 모두 소모했다. 배휴는 뜻 가는 대로 편액을 썼는데 모두 진정한 지취가 있고 괴이한 추악함에 빠지지 않았다. 해서는 매우 쉬운데 오직 체세(體勢)를 제대로 갖추는 것이 어렵다. '산가지처럼 균일해서는 안 된다'라고 말하는 것은 그 체세가 살아 있어야 함을 이르는 것이다.

字之八面, 唯尙眞楷見之, 大小各自有分. 智永有八面, 已少鍾法. 丁道護歐虞筆始勻, 古法亡矣. 柳公權師歐, 不及遠甚, 而爲醜怪惡札之

23) 葛洪天臺之觀飛白(갈홍천대지관비백): 갈홍은 천태산(天台山: 절강성浙江省 동부의 명산名山)에서 수도했다고 전해진다.

24) 謂不如畫算句(위불여화산구): 문연각사고전서본 『해악명언』에는 '구(句)'가 '균(勻)'으로 되어 있음. 여기서는 '균'으로 보아 해석했다.

祖, 自柳世始有俗書.

글씨의 여덟 면모는 오히려 해서에서 볼 수 있으니, 대자와 소자
가 각기 나름대로의 몫이 있다. 지영(智永)의 글씨에는 여덟 면모가
있지만 종요(鍾繇)의 법도는 적다. 정도호(丁道護), 구양순, 우세남
(虞世南)에 이르러 필획이 균질해지기 시작하더니 고법(古法)이 없어
졌다. 유공권은 구양순을 사사하여 더욱 고법에서 멀어져 '추괴악찰
(醜怪惡札)'의 비조가 되었으니, 그로부터 세상에 속된 글씨가 있게
되었다.

唐官誥在世爲褚陸徐嶠之體, 殊有不俗者. 開元已來, 緣明皇字體肥
俗, 始有徐浩, 以合時君所好, 經生字亦自此肥, 開元已前古氣, 無復有矣.

당(唐)의 관고체(官誥體)는 당시에는 저수량(褚遂良), 육간지(陸柬
之), 서교지(徐嶠之)의 글씨체를 써서 속된 기운이 전혀 없었다. 그런
데 개원(開元) 이래로 현종(玄宗)의 글씨체가 살지고 속된 까닭으로
서호(徐浩)의 글씨체가 등장하여 당시 임금의 기호에 영합하기 시작
했고, 경학을 공부하는 서생의 글씨도 이때부터 뚱뚱해져서 개원 연
간 이전의 옛 기풍은 다시 찾아볼 수 없게 되었다.

唐人以徐浩比僧虔, 甚失當. 浩大小一倫, 猶吏楷也. 僧虔蕭子雲傳
鍾法, 與子敬無異, 大小各有分, 不一倫. 徐浩爲顏眞卿辟客, 書韻自張
顚血脈來. 敎顏大字促令小小字展令大, 非古也.

당나라 사람들은 서호를 왕승건(王僧虔)에 빗댔는데 매우 부적당
하다. 서호의 글씨는 대자건 소자건 한결같으니 서리(胥吏)가 쓰는
해서체이다. 왕승건과 소자운은 종요의 필법을 계승하여 왕헌지와

다름이 없어 대자와 소자가 각기 나름대로의 몫을 가져 한결같지 않았다. 서호는 안진경의 문객이라 글씨의 운치는 장욱의 혈맥에서 왔다. 그러나 안진경의 대자는 좁혀서 작게 하고 소자는 넓혀서 크게 했으니 옛 법도가 아니다.

石刻不可學. 但自書使人刻之, 已非己書也. 故必須眞迹觀之, 乃得趣. 如顏眞卿, 每使家僮刻字, 故會主人意, 修改披撇, 致大失眞. 唯吉州廬山題名, 題訖而去, 後人刻之, 故皆得其眞, 無做作凡俗之差, 乃知顏出于褚也. 又眞迹皆無蠶頭鷰尾之筆.[25] 與郭知運爭坐位帖, 有篆籀氣, 顏傑思也. 柳與歐爲醜怪惡札祖, 其弟公綽乃不俗於兄. 筋骨之說出于柳, 世人但以怒張爲筋骨,[26] 不知不怒張, 自有筋骨焉.

석각 글씨는 배울 만한 것이 못 된다. 자기가 쓴 글씨를 남을 시켜 새겼으니 이미 자기의 글씨가 아니다. 그러므로 반드시 진적을 보아야 제대로 된 경지를 얻을 수 있다. 안진경은 매번 집안 하인을 시켜 글씨를 새겼는데, 하인이 주인의 뜻을 자기 나름대로 이해하여 그 피별(披撇)을 고쳐서 크게 진적과 어긋나게 되었다. 오직 길주 여산의 제명(題名)은 제명을 다 쓰자 도망가 버려 후인이 새긴 것이어서 진적 그대로 될 수 있었고 범속한 잘못을 저지르지 않아 안진경의 글씨가 저수량에서 나왔음을 알 수 있다. 안진경의 진적에는 잠두연미의 필획이 전혀 없다. 곽지운에게 준 <쟁좌위첩>은 전주(篆籀)의 기운이 있으니 안진경의 걸출한 구성력을 볼 수 있다. 유공권

<hr>

25) 蠶頭鷰尾(잠두연미): 필획의 특징을 형용하는 용어. 필획의 첫 부분은 누에머리, 끝부분은 제비꼬리 모양을 하고 있다는 뜻.

26) 怒張(노장): 힘찬 기세로 펼쳐짐.

과 구양순은 ‘추괴악찰’의 시조인데, 유공권의 동생인 유공작(柳公綽)은 형처럼 속되지 않다. 글씨에서 근골이 중요하다는 이론은 유공권에게서 나온 것인데, 세상 사람들은 글씨가 노장한 것만을 근골이 있다고 여기고 노장하지 않은 것에 원래 근골이 있음을 모른다.

凡大字要如小字, 小字要如大字. 褚遂良小字如大字. 其後經生祖述, 間有造妙者. 大字如小字, 未之見也.

큰 글씨는 작은 글씨 같아야 하고 작은 글씨는 큰 글씨 같아야 한다. 저수량의 작은 글씨는 큰 글씨 같았다. 그 후 경전을 배우는 서생들이 저수량을 본받아 간혹 오묘한 경지로 나간 사람이 있었다. 큰 글씨가 작은 글씨 같은 경우는 아직 보지 못했다.

世人多寫大字時用力捉筆. 字愈無筋骨神氣, 作圓筆頭如蒸餅, 大可鄙笑. 要須如小字, 鋒勢備全, 都無刻意做作乃佳. 自古及今, 余不敏, 實得之. 榜字固已滿世, 自有識者知之.

사람들은 큰 글씨를 쓸 때 힘을 줘서 붓을 꽉 잡는 경우가 많다. 이렇게 할수록 글씨가 더욱 근골과 신기가 없게 되어 필선의 머리 부분이 찐 떡처럼 둥글게 되어 큰 웃음거리가 된다. 큰 글씨는 작은 글씨처럼 해야 붓 끝의 기세가 온전하게 갖추어지게 되며 억지로 만들어냄이 전혀 없이 아름다운 글씨가 된다. 이는 예로부터 오늘날까지 공통된 법칙인데 내가 불민하지만 이런 경지를 얻었다. 편액의 큰 글씨는 이미 세상에 널리 퍼져 있는데 식견을 갖추고 있는 이는 알아본다.

石曼卿作佛號, 都無回轉折之勢. 小字展令大, 大字促令小, 是張顚

教顏眞卿謬論. 蓋字自有大小相稱. 且如寫太一之殿作四窠分, 豈可將一字肥滿一窠, 以對殿字乎. 蓋自有相稱, 大小不展促也. 余嘗書天慶之觀, 天之字皆四筆, 慶觀字多畫在下, 各隨其相稱寫之. 掛起氣勢自帶過, 皆如大小一般, 眞有飛動之勢也.

만경 석연년(石延年)이 쓴 불호(佛號)에는 돌아가는 전절의 모습이 전혀 없다. 작은 글씨는 펼쳐서 크게 하고 큰 글씨는 좁혀 작게 했는데, 이는 장욱이 안진경에게 가르친 잘못된 이론이다. 글씨에는 그 글씨가 갖고 있는 고유한 크기 그대로 서로 어울려야 한다. 예를 들어 "태일지전"을 쓸 때 네 글자의 자리가 생기는데, '일(一)' 자를 뚱뚱하게 하여 한 자리 가득 차게 하여 '전(殿)' 자에 대칭되게 할 수 있겠는가? 글자 고유의 어울리는 크기가 있으니 크고 작음을 펼치거나 좁힐 수 없다. 내가 "천경지관"을 쓴 적이 있는데, '천(天)'과 '지(之)' 자는 모두 4획이고 '경(慶)' 자와 '관(觀)' 자는 모두 필획이 많고 아래쪽에 위치하여, 각기 그 어울리는 크기 그대로 썼다. 편액을 걸어보니 기세가 그대로 글자와 함께 흐름이 큰 글씨 작은 글씨가 마찬가지여서 정말 훨훨 생동하는 기세가 있었다.

書至隷興, 大篆古法大壞矣. 篆籒各隨字形大小, 故知百物之狀, 活動圓備, 各各自足. 隷乃始有展促之勢, 而三代法亡矣.[27]

글씨는 예서가 흥기하면서 대전의 옛 법이 크게 무너졌다. 전주는 글자에 따라 고유한 형태와 크기가 있어 글자를 보면 곧 무엇을 형상화한 것인지 알 수 있었고, 활발한 생동감이 원만히 갖추어져 각

27) 三代(삼대): 하(夏), 은(殷), 주(周) 세 왕조. 고대의 이상시대를 가리킨다.

기 자족적이었다. 예서에 이르러 비로소 펼치고 좁히는 체세가 생겨나 삼대의 법도가 없어졌다.

　歐虞褚柳顏, 皆一筆書也,[28] 安排費工, 豈能垂世. 李邕脫子敬體, 乏纖濃. 徐浩晚年力過, 更無氣骨. 皆不如作郞官時婺州碑也. 董孝子不空, 皆晚年惡札, 全無姸媚. 此自有識者知之. 沈傳師變格, 自有超世眞趣, 徐不及也. 御史蕭誠書太原題名, 唐人無出其右. 爲司馬繫南嶽眞君觀碑,[29] 極有鍾王趣, 余皆不及矣.[30]

　구양순, 우세남, 저수량, 유공권, 안진경은 모두 일필서였는데, 인위적으로 안배하고 기술적 노력을 들였으니 어찌 후세에 남을 수 있겠는가. 이옹은 왕헌지의 자체를 탈피했으나 섬세하고 농밀한 면은 결여되었다. 서호는 만년에 힘이 지나쳤고 기골(氣骨)도 없었으니, 모두 낭관 시절에 쓴 <무주비>만 못하다. <동효자묘갈(董孝子廟碣)>과 <불공화상비(不空和尙碑)>는 모두 만년의 보기 싫은 글씨로서 아름다운 면이 전혀 없다. 이는 식견이 있는 사람은 안다. 심전사는 독창적인 변격(變格)으로서 세상을 초탈한 진취(眞趣)가 있으니 서호가 미칠 수 없는 바이다. 어사 소성(蕭誠)이 쓴 '태원 제명'은 당나라 사람 작품 중 그보다 더 뛰어난 것이 없다. 사마가 되어서 쓴

28) 一筆書(일필서): 흐름의 끊김 없이 자연스레 기세를 이어 쓰는 것을 말한다. 이는 한 글자 안에서는 물론 글자와 글자 사이의 흐름에도 적용된다. 이는 후한(後漢)의 장지(張芝) 이래로 유행한 금초(今草)체의 특징이다. 금초는 예서의 간략체로서, 글자와 글자 사이의 구분이 명확했던 장초(章草)가 더욱 간략화되고 글자 사이도 연결되기 시작하여 탄생한 서체이다. 장회관(張懷瓘)의 『서단(書斷)·장초(章草)』 및 『서단·초서(草書)』 항목 참조.

29) 繫(계): 사고전서본에는 '계(繫)'가 '계(係)'로 되어 있다. 문연각사고전서본 『산호망(珊瑚網)』과 『식고당서화휘고(式古堂書畫彙考)』에는 '예(隸)'로 되어 있다. 일단 '계(繫)' 혹은 '계(係)'로 보아 '기(記)'의 뜻으로 해석했다. '예(隸)'일 경우 '예서로 썼다' 정도의 뜻이 될 것이다.

30) 余(여): 사고전서본 『해악명언』에는 '여(余)'가 '여(餘)'로 되어 있다. 여기에서는 '여(餘)'로 보아 해석했다.

<남악진군관비>는 종요와 왕희지의 지취(旨趣)를 지극히 갖추었으나, 나머지는 모두 미치지 못한다.

字要骨格, 肉須裹筋, 筋須藏肉, 秀潤生, 布置穩, 不俗. 險不怪, 老不枯, 潤不肥. 變態貴形不貴苦. 苦生怒, 怒生怪. 貴形不貴作. 作入畫, 畫入俗, 皆字病也.

글자에는 골격(骨格)이 있어야 하고 육(肉)이 근(筋)을 싸야 하며 근은 육을 간직하고 있어야, 빼어나고 윤택함이 생기고 포치가 온당하여 속되지 않게 된다. 험준하되 괴상하지는 않아야 하며, 노성(老成)하되 바싹 마르지 않아야 하고, 윤기가 있되 살지지 않아야 한다. 변태는 형태를 귀하게 여기며 억지로 짜낸 것을 높이 치지 않는다. 억지로 고안하면 노함이 생기고, 노함이 생기면 괴이함이 나온다. 형태를 귀하게 여기고 작위적인 것을 높게 치지 않는다. 작위가 획에 들어오면, 획이 속되게 되니 이는 모두 글씨가 잘못되게 되는 원인이다.

少成若天性, 習慣如自然. 兹古語也. 吾夢古衣冠人授以折紙書, 書法自此差進. 寫與他人都不曉, 蔡元長見而驚曰, 法何太遽異耶, 此公亦具眼人. 章子厚以眞自名, 獨稱吾行草. 欲吾書如排算子, 然眞字須有體勢乃佳爾.

"어릴 때 형성된 됨됨이가 타고난 성격과 같고, 습관은 자연과 같다." 이 말은 옛 성인이 한 말이다. 나는 옛 의관을 입은 사람이 종이를 접어 만든 책을 주는 꿈을 꾸고 서법이 나아졌다. 다른 사람에게 글씨를 써주었어도 모두 깨닫지 못했는데, 원장(元長) 채경(蔡京)

은 보더니 "서법이 어떻게 이렇게 갑자기 달라졌는가?"라며 놀랐으니, 이분도 또한 안목을 갖춘 사람이다. 자후(子厚) 장돈(章惇)은 스스로 해서를 자부했는데, 내 행초서만을 칭찬했다. 이는 내 글씨의 산가지 같은 면을 없애기 바란 것이다. 해서는 체세가 있어야만 아름답게 된다.

顔魯公行字可教. 眞便入俗品.

안진경의 행서는 배울 만하다. 해서를 배우면 속된 글씨가 되어버린다.

友仁等古人書, 不知此學我書多. 小兒作草書, 大段有意思.

미우인은 옛사람의 글씨와 같은데, 이는 아마도 내 글씨에서 배운 것이 많기 때문일 것이다. 나의 작은 아들 미우지가 쓴 초서에는 의사가 많이 깃들어 있다.

智永硯成臼, 乃能到右軍. 若穿透, 始到鍾索也. 可不勉之.

지영의 벼루는 오목하게 패어 있었으니, 그래서 왕희지의 경지에 도달할 수 있었다. 만일 구멍을 내어버렸다면, 종요와 삭정의 경지에 다다를 수 있었을 것이다. 어찌 글씨 공부에 노력을 쏟지 않을 수 있으랴!

一日不書便覺思澁, 想古人未嘗片時廢書也. 因思蘇之才,[31] 恒公至

31) 蘇之才(소지재): '재(才)'는 '순(純)'의 오기(誤記)이다. 소지순(蘇之純)은 당시 수장가이다.

洛帖字明意殊有工,[32] 爲天下法書第一.

하루라도 글씨를 쓰지 않으면 곧 생각이 둔해짐을 느끼니, 옛사람은 잠시라도 글씨를 쓰지 않을 때가 없었음을 짐작할 수 있다. 이를 통해 소지순(蘇之純)이 소장하고 있는 왕헌지의 <환공지락첩(桓公至洛帖)>이, 글씨가 명쾌하고 담긴 뜻은 남달라 글씨 공부의 결과가 담겨 있어 천하 법서 중 제일이 되었음을 생각해본다.

半山莊臺上多文公書,[33] 今不知存否. 文公學楊凝式書, 人鮮知之. 余語其故, 公大賞其見鑒.

반산장의 대에 문공 왕안석(王安石)의 글씨가 많았는데, 지금까지 남아 있는지 잘 모르겠다. 문공은 양응식의 글씨를 배웠는데 이를 아는 사람은 드물다. 내가 공의 글씨의 유래를 말하자 공께서는 내 감식안을 크게 상찬했다.

金陵幕山樓隸榜, 乃關蔚宗二十一年前書.[34] 想六朝宮殿榜皆如是.

금릉 막산루의 예서로 쓴 편액은 관울종이 21년 전에 쓴 글씨이다. 육조 때 궁전의 편액이 모두 그와 같으리라 생각한다.

薛稷書慧普寺, 老杜以爲蛟龍岌相纏. 今見其本, 乃如奈重兒握蒸餅勢. 信老杜不能書也.

설직이 쓴 '혜보사' 글씨에 대해 두보는 "교룡이 서로 뒤엉켜 솟

32) 桓公至洛帖(항공지락첩): '항(恒)'은 '환(桓)'의 오기이다. <환공지락첩(桓公至洛帖)>은 <파강첩(破羌帖)>이라고도 불린다.

33) 半山(반산): 종산(鍾山)에 있는 왕안석 구택(舊宅)의 이름이다.

34) 관울종(關蔚宗): 송(宋) 전당(錢塘) 사람. 경인(景仁)의 아우이며 여주사군(廬州使君)을 지냈다.

아 있는 듯하구나"라고 했다. 이제 그 탁본을 보니 두 아이가 찐 떡을 잡고 있는 듯했다. 두보는 정말로 글씨를 쓸 줄 몰랐다.

學書須得趣. 他好俱忘, 乃入妙. 別爲一好縈之, 便不工也.

글씨를 배울 때는 취(趣)를 얻어야 한다. 나머지 기호는 다 잊어야만 오묘한 경지에 들어설 수 있다. 다른 기호에 따로 얽매이면 곧 잘 쓰지 못하게 된다.

海嶽以書學博士召對, 上問本朝以書名世者凡數人. 海嶽各以其人對曰, 蔡京不得筆, 蔡卞得筆而乏逸韻. 蔡襄勒字, 沈遼排字. 黃庭堅描字, 蘇軾畫字. 上復問, 卿書如何. 對曰, 臣書刷字.

내가 서학박사로 부름을 받아 황제를 뵈었더니, 황제께서 우리나라에서 글씨로 이름난 몇몇 사람들에 대해 물어보셨다. 나는 각각의 사람에 대해 다음과 같이 말씀드렸다. "채경은 필법을 얻지 못했고, 채변은 필법은 얻었으나 뛰어난 운치[逸韻]가 부족합니다. 채양은 글씨를 굳세게 쓰고, 심요는 글씨를 배열할 뿐입니다. 황정견은 글씨를 그리고, 소식은 글씨를 획을 살려 씁니다." 황제가 다시 "그대는 어떠한가"라고 물었다. 나는 "저는 그저 먹을 바를 뿐입니다" 하였다.

(윤성훈)

강기(姜夔): 속서보(續書譜)

■ 해제

　강기(姜夔, 1163~1203?)는 남송시대의 사인(詞人)이자 음악가이며, 글씨에도 조예가 깊어 서론을 저술했다. 자는 요장(堯章)이고 호는 백석도인(白石道人)이다. 파양(鄱陽, 현 강서성江西城 소속) 사람이다. 평생 관직에 나아가지 않고 악(鄂)·감(贛)·환(皖)·소(蘇) 지역을 돌아다니며 사가(詞家)인 양만리(楊萬里)·범성대(范成大)·신기질(辛棄疾) 등과 교유했다. 그의 사는 후세에 많은 추앙을 받았다. 저서로는 『백석도인시집(白石道人詩集)』·『백석도인가곡(白石道人歌曲)』·『시설(詩說)』·『강첩평(絳帖平)』·『속서보(續書譜)』 등이 있다.

　『속서보』는 그 제목이 당 손과정의 『서보』에 대하여 보완한다는 의미를 지녀 강기가 손과정의 계승을 자임했다는 것을 보여준다. 내용은 진서, 행서, 초서에 대해 창작과 학습의 방법, 용필과 용묵 등 등의 기법을 설명하는 것으로 구성되어 있다. 체제를 살펴보면, 현행 사고전서본 『속서보』는 『사고전서제요』에 따르면 21칙(則)으로 구성되어 있다고 하는데, 그중 「조윤(燥潤)」·「경미(勁媚)」는 목차만 전하고 그 내용은 전하지 않는다. 그 외 진서와 초서 뒤에 진서와 초

서에 관한 「용필(用筆)」의 칙이 각각 있는데 초서 뒤의 「용필」은 필법이지 초서에 대한 것이 아니라는 점 등을 근거로, 현대의 연구자들은 칙의 구성에 오차가 있다고 의심하기도 한다.

■ 역주

總論 총론

眞行草書之法, 其源出於蟲篆八分飛白章草等.[35] 圓勁古淡, 則出於蟲篆, 點畫波發,[36] 則出於八分. 轉換向背,[37] 則出於飛白,[38] 簡便痛快, 則出於章草.[39] 然而眞草與行, 各有體制. 歐陽率更, 顏平原輩以眞爲草, 李邕西台輩以行爲眞.[40] 亦以古人有專工眞書者, 有專工草書者, 有專工行書者, 信乎, 其不能兼美也. 或云, 草書千字, 不抵行書十字, 行草十字, 不如眞書一字.[41] 意以爲草至易而眞至難, 豈眞知書者哉. 大抵下

35) 蟲篆(충전): 일반적으로 전서를 가리킨다고 해석하는데, 충서(蟲書)를 가리킨다고 해석하기도 한다. 본 번역에서는 둥글고 강경함, 예스럽고 담박함이 전서에 대한 일반적인 서술과 일치해 전서라고 해석했다.

36) 波發(파발): '파(波)'는 '날(捺)' 혹은 '책(磔)'을 가리킨다. '발(發)'은 '발(撥)'을 가리킨다.

37) 向背(향배): 결구 중 서로 향하는 것과 서로 등을 보이는 것을 말함.

38) 飛白(비백): 붓이 빠르게 지나갈 때, 붓털이 갈라지면서 필획 내부의 하얀 부분이 마치 날아가는 듯 드러나게 필획을 긋는 방법을 말한다. 비백법은 위진남북조 시기 전각의 제액(題額)에 이미 쓰였다고 한다.

39) 章草(장초): 초서의 일종으로 예초(隸草), 행장(行章)이라고도 한다. 한 글자 내 점과 획은 연결되지만 글자들은 서로 연결되지 않는다. 필의 끝에 예서의 파세(波勢)가 있다.

40) 李邕西台(이옹서대): '이옹(李邕)'은 당(唐)대의 서예가(678~747)이다. 본서 제3부 각주 14번 참조. '서대(西臺)'는 송(宋)대 서예가인 이건중(李建中, 945~1013)의 호이다. 이건중의 자는 득중(得中)이고, 송초 서경(西京) 유사(留司) 어사대(禦史臺)의 직책을 맡아 이서대라고 부른다. 묵적으로 <동년첩(同年帖)>, <보택첩(寶宅帖)>, <토모첩(土母帖)>, 그리고 석각으로는 <역산비(嶧山碑)> 번각과 <천자문(千字文)> 등이 있다고 한다.

41) 或云草書千字~不如眞書一字(혹운초서천자~불여진서일자): 장회관(張懷瓘)의 『서고(書佔)』에 "왕희지의 초서와 진서 같은 것은 105자가 한 줄의 행서에 대응하고, 세 줄의 행서는 한 줄의 진서

筆之際, 盡仿古人, 則少神氣。 專務遒勁, 則俗病不除。 所貴熟習精通,
心手相應, 斯爲美矣. 白雲先生歐陽率更書訣,[42] 亦能言其梗槪, 孫過庭
論之又詳,[43] 可參稽之.

진서, 행서, 초서의 법은 그 근원이 전서, 팔분, 비백, 장초 등에
있다. 둥글고 강경하고 예스럽고 담박한 것은 전서에서 나왔고, 점·
획·파·발은 팔분에서 나왔다. 필획의 전환과 [글자 내] 향배는 비
백에서 나왔고, 간편하고 빠르게 뻗어 나아가는 것은 장초에서 나왔
다. 그러나 진서·초서·행서는 각각의 체제가 있다. 구양순과 안진
경의 무리는 진서의 법으로 초서를 썼고, 이옹과 이건중 등은 행서
의 법으로 진서를 썼다. 역시 옛사람들 중 오로지 진서에만 능했던
이가 있고 오로지 초서에만 능했던 자가 있고 오로지 행서에만 능했
던 자가 있으나, 그들은 두루 겸비하지 못했다는 것은 분명하다. 혹
자가 말하길, 초서 천 자는 행서 열 자에 미치지 못하고, 행서 열 자
는 진서 한 자만 못하다고 한다. 초서가 매우 쉽고 진서가 매우 어렵
다는 의미일 것인데, 어찌 진실로 글씨를 안다고 할 수 있겠는가. 일
반적으로 글씨를 쓸 때 오로지 고인을 모방하게 되면 신기가 적어지
고, 오로지 주경하고자 하면 속됨의 병을 제거할 수 없다. 귀한 것은
숙련되게 연습하여 마음과 손이 일치하는 것이니, 이것이 아름답다.
『백운선생서결』과 구양순의 『서결』 역시 그 요체를 말할 수 있었으
며, 손과정이 이에 대해 논한 것은 더욱 상세하니 참조하여 살펴볼
만하다.

에 대응한다(如大王草書眞書, 一百五字乃敵一行行書, 三行行書敵一行眞正)”고 되어 있다.

[42] 白雲先生歐陽率更書訣(백운선생구양솔경서결): 동진 왕희지가 저술했다고 하는 「기백운선선서결
(記白雲先生書訣)과 당 구양순의 「전서결(傳書訣)」을 가리킨다.

[43] 孫過庭論之又詳(손과정논지우상): 당 손과정의 『서보(書譜)』를 지시한다.

眞書 진서

眞書以平正爲善, 此世俗之論, 唐人之失也. 古今眞書之神妙, 無出
鍾元常, 其次王逸少.[44] 今觀二家之書, 皆瀟灑縱橫, 何拘平正. 良由唐
人以書判取士,[45] 而士大夫字書, 類有科擧習氣. 顔魯公作干祿字書,[46]
是其證也. 夫歐虞顔柳前後相望, 故唐人下筆, 應規入矩, 無復魏晉飄逸
之氣. 且字之長短大小斜正疏密天然不齊, 孰能一之. 謂如東字之長, 西
字之短, 口字之小, 體字之大, 朋字之斜, 當字之正, 千字之疏, 萬字之
密. 畫多者宜瘦, 少者宜肥. 魏晉書法之高, 良由各盡字之眞態, 不以私
意參之耳. 或者專喜方正, 極意歐顔, 或者惟務勻圓, 專師虞永. 或謂體
須稍扁, 則自然平正, 此又有徐會稽之病.[47] 或云欲其蕭散, 則自不塵
俗, 此又有王子敬之風. 豈足以盡書法之美哉. 眞書用筆, 自有八法, 吾
嘗采古人字, 列之以爲圖. 今略言其指, 點者, 字之眉目, 全藉顧盼精神,
有向有背, 隨字異形. 橫直畫者, 字之骨體, 欲其堅正勻靜, 有起有止,
所貴長短合宜, 結束堅實. 丿(音鼈),乀(音拂)者,[48] 字之手足, 伸縮異度,
變化多端, 要如魚翼鳥翅, 有翩翩自得之狀. 挑剔者字之步履, 欲其沈

44) 鍾元常(종원상): 위(魏)의 종요(鍾繇, 151~230)를 가리킨다. 본서 제1부 각주 74번과『서단・중・
　　신품』의 종요 조(p.206) 참조.

45) 書判(서판): 글씨와 문리(文理)를 지칭한다.『신당서(新唐書)・선거지(選擧志)・하(下)』에 "사람을
　　뽑는 법에는 세 가지가 있으니 하나는 몸으로서 신체와 얼굴이 크게 아름다움이며, 둘째는 말이
　　니, 언사가 분별 있고 바름이며, 셋째는 글씨이니 해서의 법이 힘이 있고 아름다움이며, 네 번째
　　는 판단이니 문리가 우아하고 훌륭함이다(凡擇人之法有四, 一曰身, 體貌豊偉, 二曰言, 言辭辯正,
　　三曰書, 楷法遒美, 四曰判, 文理優長)"라고 되어 있다.

46) 干祿字書(간록자서): 당나라 때 간행된 글씨 학습서이다. 안원손(顔元孫)이 당 현종 때 귀양 가서
　　찬사(撰寫)하였다. 안원손은 안지추(顔之推)의 고손이자 안사고의 손자이다.『간록자서』는 안사고
　　의『안씨자양(顔氏字樣)』을 계승하였다. 이후 당 대종 연간(774) 그의 조카 안진경이 호주자사(湖
　　州刺史)로 있을 때『간록자서』를 다시 간행하고 돌에 새겼다.

47) 徐會稽(서회계): 당나라의 서예가 서호(徐浩, 703~782)를 말한다. 본시 제3부 각주 15번 참조.

48) 丿乀者(별불자): '별(丿)'은 별(丿) 부의 한자이며 강희자전 부수의 4번째 부수이다. 뜻은 없고 '내
　　(乃)' 등에서 삐침을 나타낸다. 변형자로 '불(乀)'과 '이(乀)'가 있다. '불(乀)'은 '별(丿)' 부수의 변
　　형자로서, 오른쪽으로 비스듬하게 내려쓰는 획을 말한다.

實. 晉人挑剔, 或帶斜拂, 或橫引向外, 至顏柳始正鋒爲之, 正鋒則無飄逸之氣. 轉折者, 方圓之法, 眞多用折, 草多用轉. 折欲少駐, 駐則有力, 轉欲不滯, 滯則不遒. 然而眞以轉而後遒, 草以折而後勁, 不可不知也. 懸針者, 筆欲極正, 自上而下, 端若引繩. 若垂而復縮, 謂之垂露. 翟伯壽問於米老曰,[49] 書法當如何. 米老曰, 無垂不縮, 無往不收. 此必至精至熟, 然後能之. 古人遺墨, 得其一點一畫, 皆昭然絶異者, 以其用筆精妙故也. 大令以來, 用筆多尖, 一字之間, 長短相補, 斜正相拄, 肥瘦相混, 求姸媚於成體之後, 至於今世尤甚焉.

진서가 평정을 훌륭하게 여긴다는 것은 세속인들의 논의로서 당나라 사람들의 착각이다. 고금을 통해 진서의 신묘함은 종요를 넘지 못하며, 그다음은 왕희지이다. 두 사람의 글씨를 보면, 모두 소쇄하고 종횡으로 뻗으니 어찌 평정에 구속되었다고 하겠는가. 당나라 사람들이 오랫동안 글씨와 문리로 관리를 선발하자 확실히 사대부의 글씨에 과거의 습기가 많아지게 되었다. 안진경의 『간록자서』가 이를 증명한다. 하물며 구양순·우세남·안진경·유공권이 앞뒤로 잇달아 나오자, 당나라 사람들이 글씨를 쓰면서 그 규범을 따를 때 다시는 위나라와 진나라의 표일한 기운이 존재하지 않음에랴. 또한 글자의 장단과 대소, 기울고 반듯함, 소밀은 본래 일정하지 않은 것이니, 누가 하나로 획일화할 수 있을 것인가. 예컨대 '동(東)' 자는 길고 '서(西)' 자는 짧으며, '구(口)' 자는 작고 '체(體)' 자는 크며, '붕(朋)' 자는 기울고 '당(當)' 자는 반듯하며, '천(千)' 자는 소략하고

49) 翟伯壽(적백수): 적기년(翟耆年)을 말한다. 백수는 그의 자이며 별호는 황학산인(黃鶴山人)이다. 육유(陸遊)의 『노학암필기(老學庵筆記)』에 의하면 그는 박식하고 전서와 팔문에 능했다고 한다. 저서에는 『주사(籒史)』가 있다.

'만(萬)' 자는 조밀하다. 획은 많을 때는 수척해야 하고 적을 때는 살쪄야 한다. 위나라와 진나라 서법의 위대함은 실로 각각 글자의 진실한 형태를 극진히 한 데서 비롯된 것이지 사사롭게 바꾼 데 있지 않다. 혹자는 오로지 방정한 것만 좋아하여 구양순과 안진경[의 글씨]에 극히 뜻을 두고, 혹자는 전적(全的)으로 균등함과 원만함에 힘써 오로지 우세남과 지영선사를 받든다. 어떤 이는 자체가 약간 짜인 듯해야 자연스럽게 평정하게 된다고 하는데, 이 또한 서호의 병통이다. 혹자는 소산하고자 하면 저절로 속되지 않게 된다고 하니, 이 또한 왕헌지의 풍기이지 어찌 글씨의 아름다움을 다했다고 할 수 있을 것인가. 진서의 용필에는 본래 팔법이 있는데 내가 일찍이 고인의 글자를 모아 나열하여 그림으로 그렸다. 지금 그 뜻을 간략하게 말하자면, 점은 글자의 눈과 눈썹과 같아, 전적으로 주위를 살펴보는 정신에 따라 향과 배가 생기고 글자에 따라 형태가 달라진다. 가로획과 세로획은 글자의 골격과 같으니, 굳고, 바르고, 고르고, 단정하려면 일어서고 멈춤에 대해 길고 짧음의 적당함, 결속의 견실을 중시해야 한다. '별(丿)'과 '불(乀)'은 글자의 수족과 같아 길고 짧은 정도가 다르고 변화가 다양해야 하니, 요컨대 물고기의 지느러미나 새의 날개가 여유롭게 자득한 듯해야 한다. '도(挑)'와 '척(剔)'은 글자의 걸음걸이와 같아, 깊고 건실해야 한다. 진나라 사람들의 도와 척은 혹 비스듬히 긋고 혹 옆으로 이끌어 바깥으로 향했는데, 안진경과 유공권이 정봉으로 쓰기 시작하였고, 정봉을 사용하면서부터 표일한 기운이 없어졌다. 전(轉)과 절(折)은 모나거나 둥글게 하는 법으로서, 진서에서는 절을 많이 쓰고, 초서에서는 전을 많이 사용한다. 절은 약간 정지하고자 해야 하니, 정지해야 힘이 있으며, 전은

머무르게 해서는 안 되니, 머무르면 주일(遒逸)하지 않다. 그러나 진서는 전을 써야 주일하며, 초서는 절을 써야 군세진다는 것을 알지 않으면 안 된다. 현침(懸針)은 붓을 극히 바르게 하려는 것으로서 위에서 아래로 먹줄을 당기듯이 반듯하다. 만약 아래로 내렸다가 응축시키면 수로(垂露)라고 한다. 적기년이 미불에게 묻기를 "서법은 어떠해야 합니까?"라고 하자 미불이 대답하기를, "획을 내리는데 곧지 않은 것이 없고, 가서 거두어들이지 않음이 없어야 한다"고 했다. 이는 지극히 정밀하고 지극히 숙련된 다음에야 할 수 있다. 옛사람들의 유묵에서 그 한 점 한 획이 모두 분명히 [지금과] 다른 것은 용필이 정묘하기 때문이다. 왕헌지 이래로 용필이 많이 뾰족하니, 한 글자 내에 길고 짧음이 서로 돕고 기울어짐과 반듯함이 서로 떠받쳐주고, 살짐과 마름이 서로 섞이게 하여 바탕을 구성하는데서 아름답게 하려는 이후로 지금에는 더욱 심하다.

用筆 용필

用筆不欲太肥, 肥則形濁. 又不欲太瘦, 瘦則形枯. 不欲多露鋒芒, 露則意不持重. 不欲深藏圭角, 藏則體不精神. 不欲上大下小, 不欲左高右低, 不欲前多後少. 歐陽率更結體太拘, 而用筆特備衆美. 雖少楷而翰墨灑落, 追蹤鍾王, 來者不能及也. 顔柳結體旣異古人, 用筆復溺一偏, 予評二家爲書法之一變. 數百年間, 人爭效之, 字畫剛勁高明, 固不爲書法之無助, 而魏晉風軌, 則掃地矣. 然柳氏大字, 偏旁淸勁可喜,[50] 更爲奇妙. 近世亦有倣效之者, 則俗濁不除, 不足觀. 故知與其太肥, 不若瘦硬也.

50) 偏旁(편방): 한자에서 한 글자를 조직하는 부분들 중 왼쪽을 '편(偏)', 오른쪽을 '방(旁)'이라고 한다. 지금은 글자의 모든 구성 부분을 통칭해 편방이라고 한다.

용필에서 너무 살지지 않게 해야 하니, 살지면 형태가 탁해진다. 또 너무 여위지 않게 해야 하니, 여위면 형태가 메마르게 된다. 붓 끝이 많이 드러나지 않게 해야 하니, 붓 끝이 드러나면 의(意)를 묵중하게 유지할 수 없다. 모서리를 깊이 감추려고 하지 말아야 하니, 감추면 글자체에 정신이 머물지 못한다. 위가 크고 아래가 작게 하지 말아야 하며, 왼쪽이 높고 오른쪽이 낮게 하지 말아야 하며, 앞이 많고 뒤가 적게 하지 말아야 한다. 구양순의 결구가 지나치게 구속되어 있지만 용필에서는 특히 여러 아름다움을 두루 구비했다. 그래서 비록 소해라도 글씨가 소쇄하여 위로 종영과 왕희지를 좇으니 후인들은 그들에 미치지 못한다. 안진경과 유공권은 그 결구가 옛사람들과 다를 뿐 아니라 용필도 한쪽에 치우쳤으니, 나는 이 두 사람은 서법을 변화시켰다고 평하겠다. 수백 년간 사람들이 다투어 본받았는데, 자획이 힘이 있고 [그 풍격이] 높고 밝아 서법에 진실로 도움이 안 되는 것은 아니나, 위진의 풍모의 자취가 모두 사라졌다. 그러나 유공권의 대자(大字)의 편과 방은 맑고 힘이 있어 좋아할 만하며 또한 기묘하다. 근래 이를 본받는 이들이 있는데 속됨과 탁함을 제거하지 않아 볼만하지 않다. 따라서 너무 살진 것이 마르고 단단함만 못하다는 것을 알 수 있다.

草書 초서

草書之體, 如人坐臥行立, 揖遜忿爭, 乘舟躍馬, 歌舞擗踊, 一切變態, 非苟然者. 又一字之體, 率有多變, 有起有應, 如此起者, 當如此應, 各有義理. 右軍書義之字當字得字慰字最多. 多至數十字, 無有同者, 而未嘗不同也, 可謂所欲不逾矩矣.[51] 大凡學草書, 先當取法張芝皇象索靖

等章草,52) 則結體平正, 下筆有源. 然後倣王右軍, 申之以變化, 鼓之以奇崛. 若泛學諸家, 則字有工拙, 筆多失誤, 當連者反斷, 當斷者反續, 不識向背, 不知起止, 不悟轉換, 隨意用筆, 任筆賦形, 失誤顚錯, 反爲新奇. 自大令以來, 已如此矣, 況今世哉. 然而襟韻不高, 記憶雖多, 莫涮塵俗. 若使風神蕭散, 下筆便當過人. 自唐以前多是獨草,53) 不過兩字屬連. 累數十字而不斷, 號曰連綿遊絲.54) 此雖出於古人, 不足爲奇, 更成大病. 古人作草, 如今人作眞, 何嘗苟且. 其相連處, 特是引帶. 嘗考其字, 是點畫處皆重, 非點畫處, 偶相引帶, 其筆皆輕. 雖復變化多端, 未嘗亂其法度. 張顚懷素規矩最號野逸,55) 而不失此法. 近代山谷老人,56) 自謂得長沙三昧,57) 草書之法, 至是又一變矣, 流至於今, 不可復

51) 所欲不踰矩矣(소욕불유의): 『논어·위정(爲政)』, "공자께서 말씀하시기를, 70세가 되니 마음먹은 바를 행해도 법도에 어긋나지 않는다(子曰, 七十而從心所欲不踰矩)."

52) 張芝皇象索靖(장지황상삭정): '장지'는 동한의 저명한 서예가이다. 본서의 제2부 각주 33번과 『서단·중·신품』의 장지 조(p.203) 참조. '황상(皇象)'은 삼국시대 오(吳)의 서예가이다. 본서 제2부 각주 314번과 장회관 『서단·중·신품』의 황상 조(p.207) 참조. '삭정(索靖)'은 서진(西晉)의 서예가로서, 자는 유안(幼安)이고 돈황 용륵(龍勒, 현 감숙성 돈황시) 출신이다. 장지 누이의 손자이다. 경사에 박학했으며 상서랑(尙書郎), 안문화주천태수(雁門和酒泉太守) 등을 지냈다. 초서에 뛰어났으며, 『삭자(索子)』, 「초서세(草書勢)」 등을 저술했다고 한다. 본서 장회관 『서단·중·신품』의 삭정 조(p.209) 참조.

53) 獨草(독초): 글자들이 연결되지 않는 초서의 종류이다.

54) 連綿遊絲(연면유사): '연면(連綿)'은 초서를 쓸 때 여러 자를 모나지 않게 연결해서 쓰는 방식을 말한다. '유사(遊絲)'는 초서를 쓸 때 한 글자 내에 획들을 하늘거리는 실처럼 가늘게 연결시키는 방식을 지칭한다.

55) 張顚懷素(장전회소): '장전(張顚)'은 당나라의 서예가 장욱(張旭, 675~750?)으로, 종종 술에 취해 글씨를 쓰며 머리채에 먹을 묻혀 쓰기도 하여 장전(張顚)이라고 불린다. 본서 제2부 각주 459번 참조. '회소(懷素)'는 당의 서예가로서 자는 장진(藏眞)이고 법명은 회소, 속성(俗姓)은 전(錢)이다. 영주(永州) 영릉(零陵, 현 호남성 영릉) 출신이다. 이백, 안진경 등과 교유했고 초서에 뛰어났다. 그의 초서는 광초(狂草)로 불리는데 용필에 둥글고 힘이 있으며, 분방하고 유창하여 장욱과 함께 전장취소(顚張醉素)로 병칭되기도 한다. <자서첩(自敍帖)>이 그의 대표작이다.

56) 山谷老人(산곡노인): 북송의 문인인 황정견(黃庭堅, 1046~1105)의 호이다. 황정견의 자는 노직(魯直)이고, 만년 호는 부옹(涪翁), 예장황선생(豫章黃先生) 등이 있다. 홍주(洪州) 분녕(分寧, 현 강서성 수수(修水) 출신이다. 시(詩)·사(詞)에 뛰어나 강서시파(江西詩派)를 이끌었다. 그는 초년에 안진경·회소·양응식 등의 영향을 받다가 후에 행초서에서 자신의 풍격을 이루었다. 대자(大字) 행서는 노숙하고 힘이 있으며, 결구가 특이하고 매 글자의 장획이 긴 특징을 지닌다. 초서는 결구가 기험하고 필세가 표일하며, 글자 사이 절주의 변화가 강력한 매력을 지닌다. 그의 작품으로는 소자 행서의 <영향방(嬰香方)>, <왕장자묘지고(王長者墓志稿)> 등이 있으며 대자행서로는

觀. 唐太宗云, 行行若縈春蚓, 字字如綰秋蛇,[58] 惡無骨也. 大抵用筆, 有緩有急, 有有鋒有無鋒, 有承接上文, 有牽引下字, 乍徐還疾, 忽往復收, 緩以倣古, 急以出奇, 有鋒以耀其精神, 無鋒以含其氣味, 橫斜曲直, 鉤環盤紆, 皆以勢爲主. 然不欲相帶, 帶則近俗. 橫畫不欲太長, 長則轉換遲, 直畫不欲太多, 多則神癡. 以捺代乀, 以發代辵, 辵亦以捺代之, 唯丿則間用之. 意盡則用懸針,[59] 意未盡須再生筆意, 不若用垂露耳.[60]

초서의 체가 마치 사람이 앉고 눕고 걷고 서고, [예의를 갖춰] 읍양하고 성내고 다투고, 배를 타고 말을 달리고, 노래하고 춤추며 발을 구르는 모든 변화무쌍한 모습과 같다는 것은 공연한 말이 아니다. 또 한 글자의 형체에 대체로 변화가 많으며 시작과 호응이 있으며, 이와 같이 시작하면 이와 같이 대응해야 한다는 것에 각각 규범이 있다. 왕희지가 쓴 글자 중 '희지'라는 글자, '당'이라는 글자, '득'이라는 글자, '위'라는 글자가 가장 많다. 많으면 수십 자에 이르는데 하나도 같은 것이 없으면서 같지 않은 것도 없으니, 하고 싶은 대로 해도 법도를 넘지 않는다고 할 만하다. 초서를 배울 때는 먼저

<소식황주한식시권발(蘇軾黃州寒食詩卷跋)>, <복파신사자권(伏波神祠字卷)> 등이 있다. 초서 작품으로는 <이백억구유시권(李白憶舊遊詩卷)>, <제상좌첩(諸上座帖)> 등이 있다.

57) 長沙三昧(장사삼매): '장사(長沙)'는 회소가 살던 호남성 일대를 가리키는데 회소는 스스로 장사에 살았다고 언급 한 바 있다. 따라서 장사는 회소를 가리킨다. '삼매(三昧)'는 황정견이 만년에 회소를 공부하여 삼매를 얻은 것을 말한다.

58) 行行~秋蛇(행행~추사): 이세민(李世民), 『진서(晉書)·왕희지전론(王羲之傳論)』, "소자운은 근세에 장강 이남에서 이름을 떨쳤다. 그러나 겨우 글씨를 쓸 줄 아는 것이지 장부의 기상이 없다. 행마다 봄 지렁이가 구불거리는 것 같고 글자마다 가을 뱀이 웅크린 것 같다[(蕭)子雲近世擅名江表, 然僅得成書, 無丈夫之氣, 行行若縈春蚓, 字字如綰秋蛇]."

59) 懸針(현침): 수획(豎畫)의 일종으로, 수침(垂針)이라고도 한다. 수획을 끝까지 내린 뒤 갑자기 회봉(回鋒)하지 않고 기세를 충분히 축적한 뒤 가볍게 거두는 것이다. 출봉(出鋒)한 것이 바늘이 선 모양이므로 현침이라고 하는 것이다.

60) 垂露(수로): 수획의 한 종류로서 수획을 끝까지 내린 뒤 약간 붓을 누르고 왼쪽으로 올라와 회봉하고 붓을 거둔다. 회봉하고 붓을 거둘 때 모습이 이슬이 떨어지려고 하는 모습과 같아 '수로'라고 부른다.

장지, 황상, 삭정의 장초 등을 먼저 배워야, 결구의 체가 평정하고 붓을 운용하는 데 근본이 서기 마련이다. 그러한 뒤에 왕희지를 방하되 변화를 익히면서 뻗어나가고 기굴함을 통해 고쳐해야 한다. 만약 여러 서예가를 두루 공부하면, 글자에 훌륭함과 서툰 것이 있고 필을 쓰는 데 오류가 많으며 이어질 데서 오히려 끊고 끊어야 할 데서 오히려 이으며, 향배를 모르고, 일어서고 멈춤을 모르고, 전환할 데를 깨닫지 못하게 되며, 또 마음대로 붓을 운용하고, 붓 가는 대로 형태를 만들게 되며 실수하고 엎어지고 뒤집는 잘못을 저질러도 오히려 신기라고 여기게 된다. 왕헌지 이래 이미 이와 같았는데 하물며 지금에서랴. 따라서 마음속 운치가 높지 않으면 기억하는 바가 많더라고 용렬하고 속됨을 씻어낼 수 없다. 풍모와 정신이 소산하면, 글씨를 쓰는 것이 모두 뭇사람들을 뛰어넘게 된다. 당 이전에는 독초가 많았으며 두 글자를 연속하는 것을 넘지 않았다. 계속해서 수십 자를 끊지 않고 잇는 것을 연면·유사라고 한다. 이것들은 옛사람들에게서 나왔지만, 기이하기에 부족하며 오히려 큰 병통을 만든다. 옛사람들이 초서를 쓰는 것은 요즘 사람들이 진서를 쓰는 것과 같으니 어찌 구차했겠는가. 서로 연결되는 곳은 특히 이끌어 연결시켰다. 전에 그 글자들을 살펴보았는데, 점과 획 부분은 모두 무거웠고, 점과 획이 아닌 부분은 서로 이끌어 연결시키는데 필획이 모두 가벼웠다. 변화가 무쌍하지만 그 법도를 어지럽힌 적이 없다. 장욱과 회소의 규범이 가장 야일하다고 일컬어지지만 그 규범에 어긋나지 않았다. 요즘 황정견이 회소로부터 삼매를 얻었다고 스스로 말하는데 초서의 법은 이에 이르러 또 한 번 변하였으며 지금에 이르러서는 다시 볼 수 없다. 당 태종이 말하길 "줄마다 봄 지렁이가 구불

거리는 것 같고, 글자마다 가을 뱀이 구불거리는 것 같네"라고 한
것은 [글자에] 골이 없다고 싫어한 것이다. 용필에는 완만한 것이 있
고 빠른 것이 있으며, 봉이 있는 것도 있고 봉이 없는 것도 있으며,
위 문장을 잇는 것도 있고 아래 글자를 이끄는 것도 있고, 문득 천천
히 가다 빠르게도 가며, 홀연히 뻗어 나아가다 다시 수렴하기도 하
며, 완만하게 옛것을 본받다가 급하게 기이함을 드러내며, 봉을 드
러내 정신을 빛나게 하기도 하고 봉을 감춰 기미를 머금기도 하며,
횡으로 누워 있는 것과 비스듬함이 있고, 굽은 것과 곧은 것이 있고
계속 원을 그리거나 구불거림이 있는데, [이] 모두 기세를 위주로 한
다. 그러나 서로 연결되려 해서는 안 되니, 연결되면 속됨에 가까워
진다. 가로획은 너무 길게 하려 해서는 안 되니, 길면 느리게 변화한
다. 세로획은 너무 많게 하려 해서는 안 되니, 많으면 신이 영활하지
못하게 된다. 날로 불을 대신하고 발로 착을 대신하며, 착 역시 날로
대신하되 오직 별은 간간이 사용하라. 뜻이 다하면 현침을 사용하며,
뜻이 다하지 않았을 때 반드시 필의를 다시 내야 하는 데는 수로만
한 것이 없다.

用筆 용필

用筆, 如折釵股,[61] 如屋漏痕,[62] 如錐畫沙,[63] 如壁坼,[64] 此皆後人之

61) 折釵股(절차고): 차고는 비녀의 다리를 말한다. 절차고는 비녀다리를 구부린 모습으로서, 용필에
 깊고 새긴 듯한 힘을 주는 필법이다.

62) 屋漏痕(옥루흔): 손과 팔뚝이 천천히 좌우로 힘을 주면서 나아가, 필의 형태가 빗물의 흔적이 곱
 게 구불거리며 내려오는 것과 같게 하는 필법이다.

63) 錐畫沙(추획사): 송곳 끝으로 모래에 획을 그을 때 모래 양쪽이 솟고 중간은 파이는 것과 같은 필
 법을 말한다.

64) 壁坼(벽탁): 벽이 갈라져 생긴 균열의 모양처럼 기교가 없이 자연스럽고 청신하고 단정한 필법을
 말한다.

論. 折釵股者, 欲其曲折圓而有力, 屋漏痕欲其橫直勻而藏鋒, 錐畫沙者
欲其無起止之跡, 壁坼者, 欲其無布置之巧. 然皆不必若是, 筆正則鋒藏,
筆偃則鋒出, 一起一倒, 一晦一明, 而神奇出焉. 常欲筆鋒在畫中, 則左右
皆無病矣. 故一點一畫, 皆有三轉,65) 一波一拂, 皆有三折,66) 一丿又有數
樣. 一點者, 欲與畫相應, 兩點者, 欲自相應, 三點者, 必有一點起, 一點帶
一點應, 四點者, 一起兩帶一應. 筆陣圖云,67) 若平直相似, 狀如算子, 便
不是書. 如囗, 當行草時, 尤當泯其稜角, 以寬間圓美爲佳. 心正則筆正,68)
意在筆先, 字居心後,69) 皆名言也. 故不得中行, 與其工也寧拙, 與其弱也
寧勁, 與其鈍也寧速. 然極須淘洗俗姿, 則妙處自見矣. 大抵要執之欲
緊, 運之欲活, 不可以指運筆, 當以腕運筆. 執之在手, 手不主運, 運之
在腕, 腕不知執. 又作字者, 亦須略考篆文, 須知點畫來歷先後. 如左右
之不同, 刺剌之相異, 王之與王, 示之與衣, 以至奉秦泰春, 形同體殊,
得其源本, 斯不浮矣. 孫過庭有執使轉用之法, 執爲長短深淺, 使爲縱橫
牽掣, 轉爲鉤環盤紆, 用爲謂點畫向背. 豈苟然哉.

용필에서 절차고, 옥루흔, 추획사, 벽탁과 같은 것은 모두 후대 사
람들이 논한 것이다. 절차고는 구부러지는 데서 둥글면서도 힘이 있
게 해야 하며, 옥루흔은 횡획과 직획이 균일하게 장봉을 써야 하며,
추획사는 그 일어나고 멈춘 흔적이 없어야 하며, 벽탁은 안배하는

65) 三轉(삼전): 붓의 방향을 세 번 뒤집는 용필법이다.

66) 三折(삼절): 붓의 방향을 세 번 꺾는 용필법이다.

67) 筆陣圖云(필진도운): 이 글에서 인용된 구절은 위부인(衛夫人)이 찬한 「필진도」가 아니라 왕희지
 (王羲之)의 「제위부인필진도후(題衛夫人筆陣圖後)」에 보인다.

68) 心正則筆正(심정즉필정): 많은 서론에서 언급되었는데, 당대 유공권(柳公權)의 언급이 가장 유명
 하다.

69) 意在筆先, 字居心後(의재필선, 자거심후): 이 구절은 왕희지(王羲之)의 「제위부인필진도후(題衛夫
 人筆陣圖後)」에 등장하는 유사한 문장인 "의재필전, 연후작자(意在筆前, 然後作字)" 등 많은 서론
 에서 언급된다.

기교가 없어야 한다. 그러나 모두 반드시 이와 같을 필요는 없으니, 붓을 바르게 하여 봉이 드러나지 않게 하고 붓을 뉘어 붓 끝을 드러내며, 일어나고 넘어지는 것, 어두움과 밝음 가운데 신기함이 드러난다. 늘 필봉이 획 안에 있게 하면, 왼쪽으로 가든 오른쪽으로 가든 모두 병통이 없게 된다. 그러므로 한 점과 한 획에 모두 삼전이 있고, 파와 불에도 모두 삼절이 있고, '가로획[一]'과 '별'에 여러 모습이 있게 된다. 한 개의 점은 획과 호응해야 하며, 두 개의 점은 자체 서로 호응해야 하며, 세 점의 경우 반드시 한 점은 시작하고 한 점은 잇고 [나머지] 한 점은 호응해야 하며, 네 점의 경우에는 하나는 시작하고 두 점은 잇고 한 점은 호응해야 한다. 「필진도」에서 말하기를, "평평하고 곧은 것이 서로 비슷하면 산가지처럼 되니 글씨가 아니다"라고 했다. '위'와 같은 글자는 행서와 초서로 쓸 때 각을 없애 관후하고 한가롭고 원만하게 아름다운 것을 좋은 것으로 삼아야 한다. "마음이 바르면 글씨도 바르다", "뜻이 붓에 앞서야 하며, 글자는 마음의 뒤에 존재해야 한다"는 것은 모두 명언들이다. 그러므로 중용을 얻지 못하면, 교묘하기보다 차라리 졸박해야 하며, 나약하기보다는 차라리 굳세야 하며, 노둔하기보다는 차라리 신속해야 한다. 따라서 속된 모습을 완전히 씻어내면 오묘함이 저절로 드러난다. 붓을 잡을 때는 단단하게 쥐고, 붓을 움직일 때는 활달하여야 하며, 손가락으로 붓을 움직여서는 안 되며 팔뚝으로 움직여야 한다. 손으로 잡을 때 손은 움직임을 주관하지 않고 팔뚝에 움직임이 있으며 팔은 [붓을] 잡았는지 알지 못할 [정도]여야 한다. 또 글을 쓸 때는 전서를 두루 연구해야 하며, 점과 획의 유래와 선후를 알아야 한다. 예컨대 '좌(左)', '우(右)' 글자가 다르고, '자(刺)'와 '자(剌)'가 서로 다르

며, '왕(王)'과 '숙(王)', 그리고 '시(示)'와 '의(衣)'부터 '봉(奉)'·'진(秦)'·'태(泰)'·'춘(春)'은 겉모습은 같으나 본래의 모습은 다르니, 그 근원을 알아야 미혹되지 않는다. 손과정은 집(執)·사(使)·전(轉)·용(用)의 법칙을 말했다. 집이란 [붓을] 길거나 짧게 얕거나 깊게 잡는 것이고, 사는 [붓을] 내리긋거나 옆으로 그으면서 끌고 당기는 것이며, 전은 붓을 각지게 돌리거나 둥글게 돌리는 것이며, 용은 [붓으로] 점과 획에 향배를 만드는 것이다. 어찌 소홀히 할 일이겠는가.

用墨 용묵

凡作楷, 墨欲乾, 然不可太燥. 行草則燥潤相雜, 以潤取妍, 以燥取險. 墨濃則筆滯, 燥則筆枯, 亦不可不知也. 筆欲鋒長勁而圓. 長則含墨, 可以取運動, 勁則强而有力, 圓則妍美. 予嘗評世有三物, 用不同而理相似. 良弓, 引之則緩來, 舍之則急往, 世俗謂之揭箭. 好刀, 按之則曲, 舍之則勁直如初, 世俗謂之回性. 筆鋒亦欲如此, 若一引之後, 已曲不復挺, 又安能如人意邪. 故長而不勁, 不如弗長, 勁而不圓, 不如弗勁. 紙筆墨, 皆書法之助也.

해서를 쓸 때는 묵이 마르게 해야 하지만 너무 마르게 해서는 안 된다. 행서와 초서의 경우는 마름과 윤택함이 섞여야 하니, 윤택하게 하면 곱게 되고 마르게 하면 험하게 된다. 묵이 짙으면 필이 막히고 마르면 필이 메마르게 되니, 반드시 알고 있어야 한다. 붓의 끝은 길고 단단하면서도 둥근 것으로 한다. 길면 먹을 머금고 움직일 수 있으며, 단단하면 강하고도 힘이 있고, 둥글면 곱고 아름답다. 내가 일찍이 세상에는 쓰임은 다르나 이치는 비슷한 세 가지가 있다고 평한 적이 있다. 좋은 활은 당길 때는 천천히 왔다가 튕기면 급하게 나

아가는데 세속에서는 계전이라고 한다. 좋은 칼은 누르면 굽었다가 놓으면 단단하고 반듯하기가 처음과 같은데, 세속에서는 회성이라고 한다. 붓의 끝 역시 이와 같아야 하니, 만약 한 번 [붓을] 끌었는데 구부러지고 다시 꼿꼿해지지 않는다면 어떻게 뜻대로 사용할 수 있겠는가. 그래서 길고 단단하지 않은 것은 길지 않은 것만 못하고, 단단하면서 둥글지 않은 것은 단단하지 않은 것만 못하다고 한다. 종이와 붓과 먹은 모두 서법을 돕는다.

行書 행서

嘗夷考魏晉行書, 自有一體, 與草書不同. 大率變眞, 以便于揮運而已. 草出於章, 行出於眞, 雖曰行書, 各有定體. 縱復晉代諸賢, 亦不相遠. 蘭亭記及右軍諸帖,[70] 第一, 謝安石大令諸帖次之,[71] 顔柳蘇米, 亦後世可觀者. 大要以筆老爲貴, 少有失誤, 亦可輝映. 所貴乎穠纖間出, 血脈相連, 筋骨老健, 風神灑落, 姿態備具. 眞有眞之態度, 行有行之態度, 草有草之態度, 必須博學, 可以兼通.

일찍이 위진시대의 행서를 살펴본 적이 있는데, 나름의 체식이 있어 초서와 달랐다. 대체로 진서가 변한 것으로서 운용하기에 편할 따름이다. 초서는 장초에서 나왔고, 행서는 진서에서 나왔는데, 행서라고 부르지만 각각의 정해진 체식이 있다. [그래서] 설령 진대의 여러 훌륭한 서예가라고 하더라도 [지금과] 멀리 떨어져 있는 것이 아니다. <난정기> 및 왕희지의 여러 서첩이 최고이며, 사안과 왕헌지의 여러 서첩은 그다음이며, 안진경·유공권·소식·미불[의 서첩

70) 蘭亭記(난정기): 왕희지(王羲之)가 쓴 <난정서(蘭亭序)>를 말한다.

71) 謝安石(사안석): 동진의 서예가 사안(謝安, 320~385)을 말한다. 본서 제2부 각주 51번 참조.

들] 역시 후대의 것 중 볼만한 것들이다. 일반적으로 필은 노숙한 것이 귀하니 약간 실수가 있더라도 빛난다. 귀한 것이 비수의 가운데 있고 혈맥이 서로 이어져 있고 근과 골이 노숙하고 강건하며, 풍신이 쇄락하며 자태가 모두 구비되는 데 있다. 진서에는 진서의 풍모가 있고, 행서에는 행서의 풍모가 있으며, 초서에는 초서의 풍모가 있으니, 반드시 널리 공부하여야 두루 통하게 된다.

臨摹[72] 임모

摹書最易. 唐太宗云, 臥王濛於紙中,[73] 坐徐偃于筆下,[74] 可以嗤蕭子雲.[75] 唯初學書者, 不得不摹, 亦以節度其手, 易於成就. 皆須是古人名筆, 置之几案, 懸之座右, 朝夕諦觀, 思其運筆之理, 然後可以摹臨. 其次雙鉤蠟本,[76] 須精意摹拓, 乃不失位置之美耳. 臨書易失古人位置, 而多得古人筆意, 摹書易得古人位置, 而多失古人筆意. 臨書易進, 摹書易忘, 經意與不經意也. 夫臨摹之際, 毫髮失眞, 則神情頓異, 所貴詳謹. 世所有蘭亭, 何啻數百本, 而定武爲最佳[77]. 然定武本有數樣, 今取諸本

72) 臨摹(임모): 임과 모를 합친 말이다. '임(臨)'이란 비와 첩을 보면서 그 글자를 따라 쓰는 것을 말하고, '모(摹)'는 비나 첩 위에 얇은 종이를 놓고, 그 종이 위로 비친 본 작품을 따라 종이에 글씨를 쓰는 것이다.

73) 王濛(왕몽): 309~347. 진(晉)의 서예가로 알려져 있다. 자는 중조(仲祖)이고, 진양(晉陽, 현 산서성 태원太原) 출신이다. 사도좌장사(司徒左長史) 등을 지냈으며, 진양후(晉陽侯)에 봉해졌다. 그림과 글씨에 능했는데, 예서는 종요를 배웠다고 한다.

74) 徐偃(서언): 남조 양(梁)의 서승권(徐僧權) 혹은 서언왕(徐偃王)을 가리키는 듯하다.

75) 蕭子雲(소자운): 소자운(487~549)은 남조 양(梁)의 역사가·문학가·서예가이다. 본서 제2부 각주 95번 참조.

76) 雙鉤(쌍구): 자획의 주변 선을 따라 똑같이 모사하고 선의 안쪽은 비게 두는 임서의 방식이다.

77) 定武(정무): 당 태종은 왕희지의 <난정서(蘭亭序)> 진본을 얻어 구양순(歐陽詢)·우세남(虞世南)·저수량(褚遂良)·풍승소(馮承素)로 하여금 임모하게 한 후 학사원에 각석해 놓고 측근의 신하들에게 나누어주었다. 구양순이 임모한 <난정서> 각석을 <정무본>이라고 하고, 풍승소가 임모한 것을 <신룡본>이라고 부른다. <난정서>는 4세기에 이미 소실되었다는 견해도 있으며 당 태종의 무덤에 합장했다는 이야기도 있다. 또한 <정무본>과 <신룡본> 원석 역시 당대 자취가 묘연

參之, 其位置長短大小, 無不一同, 而肥瘠剛柔工拙要妙之處, 如人之面, 無有同者. 以此知定武雖石刻, 又未必得眞蹟之風神矣. 字書全以風神超邁爲主, 刻之金石, 其可苟哉. 雙鉤之法, 須得墨暈不出字外.[78] 或郭塡其內, 或朱其背, 正得肥瘦之本體. 雖然, 尤貴於瘦, 使工人刻之, 又從而刮治之, 則瘦者亦變爲肥矣. 或云, 雙鉤時, 須倒置之, 則亦無容私意于其間. 誠使下本明上紙薄, 倒鉤何害. 若下本晦, 上紙厚, 却須能書者爲之, 發其筆意可也. 夫鋒鋩圭角, 字之精神, 大抵雙鉤多失, 此又須朱其背時, 稍致意焉.

모서는 가장 쉽다. 당 태종은 "[소자운의 글씨는] 왕몽을 종이 위에 뉘이고, 서언을 붓 끝에 앉혔구나"라고 하였는데, 소자운을 비웃을만했다. 단 초학자들은 글씨를 쓸 때 모서하지 않을 수 없으니, 손을 절도 있게 만들면 성취하기가 쉽기 때문이다. 모두 고인의 명필을 책상 위에 두거나 자리의 오른쪽에 걸고, 아침저녁으로 살펴 그 운필의 이치를 생각한 후에야 임서할 수 있다. 그다음은 [원본 위의] 밀랍 종이에 윤곽을 따라 그리는 것인데, 반드시 정밀하게 본떠 탑사해야만 포치의 아름다움을 잃지 않는다. 임서에서는 고인의 포치는 놓치기 쉽지만 고인의 필의를 얻게 되는 경우가 많고, 모서에서는 고인의 포치를 얻기 쉽지만 고인의 필의를 잃는 경우가 많게 된다. 임서는 발전하기 쉬우나 모서는 잊기가 쉬우니, [양자는] 생각하고 생각하지 않은 [차이가] 있다. 임모할 때 본래의 모습을 조금이라도 잃으면 신정이 갑자기 달라지니, 세심함과 조심스러움이 중요하

했다가 북송시기 발굴되었으나 남송 이래 다시는 찾을 수 없었다. 현재 고궁박물관에는 송탁본(宋拓本) <정무본>과 당탁본(唐拓本) <신룡본>으로 추정되는 작품들이 소장되어 있다.

78) 墨暈(묵훈): 묵의 번짐을 말한다.

다. 세상에 존재하는 <난정서>가 몇백 본뿐이랴만 <정무본>이 가장 아름답다. 그러나 <정무본>도 몇 종류가 되는데, 지금 여러 본을 가져다가 살펴보니, 그 포치·장단·대소에서 같지 않은 것이 없으나, 비수·강유·공졸이 오묘한 곳은 마치 사람 얼굴처럼 같은 것이 없다. 그래서 <정무본>이 석각이기는 하지만 진적의 풍모와 정신을 반드시 얻을 수 있는 것은 아니라는 것을 깨달았다. 글씨는 전적으로 풍모와 정신이 크게 빼어난 것을 위주로 하니, 이를 금석에 새길 때 어찌 소홀히 할 것인가. 쌍구법을 쓸 때는 묵훈이 글자 밖으로 나가게 하지 말아야 한다. 혹 윤곽 안쪽을 메우거나 혹 그 뒷면에서 붉은색으로 메우는데, 비수(肥瘦)의 본래 모습을 얻어야 한다. 그러나 마른 것이 더욱 귀한데, 장인에게 새기게 하고 또 문질러 다듬게 할 때 여윈 것이 변하여 살지게 된다. 혹 쌍구할 때는 반드시 거꾸로 두어야, [일하는] 중에 사의(私意)가 개입되지 않는다고 한다. 아래 있는 본이 명료하고 위에 있는 종이가 얇다면 거꾸로 놓고 쌍구한다고 무슨 문제가 있겠는가. 만약 아래 본이 모호하고 위의 종이가 두꺼우면, 반드시 글씨를 능숙하게 쓰는 자에게 하게 하여야만, 그 필의를 드러내는 것이 가능할 것이다. 붓 끝의 규각은 글자의 정신이라 쌍구로 하면 잃는 것이 많으니, 이 또한 반드시 그 뒤를 붉게 메울 때 매우 조심해야 한다.

方圓 방원

方圓者, 眞草之體用. 眞貴方, 草貴圓. 方者參之以圓, 圓者參之以方, 斯爲妙矣. 然而方圓曲直, 不可顯露, 直須涵泳一出於自然. 如草書尤忌橫直分明, 橫直多則字有積薪束葦之狀, 而無蕭散之氣. 時參出之,

斯爲妙矣.

　모나고 둥근 것은 진서와 초서의 체와 용이 된다. 진서는 모난 것이 귀하고 초서는 둥근 것이 귀하다. 모난 것은 둥근 것을 참작하고 둥근 것은 모난 것을 참작해야 하니, 이렇게 하면 오묘해진다. 따라서 모나고 원만함, 굽고 곧음은 분명하게 드러내어서는 안 되고, 반드시 [유유히] 함영하듯이 하여 오로지 자연스러워야 한다. 초서와 같은 것은 횡과 직이 분명한 것을 더욱 꺼리니, 횡과 직이 많으면 글자에 섶을 쌓아 놓고 갈대를 묶어 놓은 형상이 있게 되고 소산한 기상이 없게 된다. 가끔 [횡과 직을] 섞어 써야 오묘하게 된다.

向背 향배

　向背者, 如人之顧盼指畫相揖相背. 發于左者應于右, 起于上者, 伏于下. 大要點畫之間, 施設各有情理, 求之古人, 右軍蓋爲獨妙.

　향배는 사람이 주변을 둘러보고, 손가락으로 가리키고, 서로 인사하고, 서로 등을 맞대는 것과 같다. 왼쪽에서 나온 것은 오른쪽에 응대하고, 위에서 일어선 것은 아래에 부합해야 한다. 중요한 것은 점과 획 가운데에서 각각 상황과 이치에 맞추어 배치가 이루어져야 한다는 것이다. 고인 중에서 찾자면 왕희지가 오묘하다.

位置 위치

　假如立人挑土田王衣示,[79] 一切偏旁,[80] 皆須令狹長, 則右有餘地矣.

79) 立人挑土(입인날토): '입인(立人)'은 한자 편방 중 사람인변[亻]을 일컫는 말이다. '날토(挑土)'는 한자 편방 중 흙토변[土]을 일컫는 말이다.

80) 偏旁(편방): 한자에서 글자를 구성하는 부분의 이름이다. 전에는 왼쪽을 편(偏)이라고 부르고, 오른쪽을 방(旁)이라고 했는데 지금은 어떤 부분이든 편방이라고 부른다.

在右者亦然, 不可太密太巧. 太密太巧者, 是唐人之病也. 假如口字, 在左者皆須與上齊, 嗚呼喉嚨等字是也. 在右者皆須與下齊, 和扣等是也. 又如宀頭須令覆其下, 走辵皆須能承其上. 審量其輕重, 使相負荷, 計其大小, 使相副稱爲善.

'사람인변[亻]'·'흙토변[土]'·'전(田)'·'왕(王)'·'의(衣)'·'시(示)'와 같은 글자들은 모두 편방으로서 반드시 좁고 길게 해야 오른쪽에 여유가 생긴다. 오른쪽에 있는 것도 마찬가지여서, 너무 조밀하거나 너무 공교해서는 안 된다. 너무 조밀하거나 너무 공교한 것은 당나라 사람들의 병통이다. 예컨대 '구(口)' 자가 왼쪽에 있으면 모두 위쪽이 가지런해야 하니, '명(鳴)'·'호(呼)'·'후(喉)'·'롱(嚨)' 등의 글자가 그것이다. 오른쪽에 있으면 모두 아래쪽이 나란해야하니, '화(和)'·'구(扣)' 등이 이것이다. 또한 '멱(宀)'은 머리가 아래를 덮어야 하며, '주(走)'·'착(辵)'은 모두 그 위를 받들 수 있어야 한다. 그 가볍고 무거움을 헤아려 함께 무게를 나누고, 그 크고 작음을 계산하여 서로 적절하게 되는 것이 좋다.

疏密 소밀

書以疏欲風神, 密欲老氣. 如佳之四橫, 川之三直, 魚之四點, 畫之九畫, 必須下筆勁淨, 疏密停勻爲佳. 當疏不疏, 反成寒乞, 當密不密, 必至彫疏.

글씨는 성근 것을 풍취 있는 정신으로 삼고 조밀한 것을 노숙한 기운으로 삼는다. '가(佳)'의 네 개의 가로획, '천(川)'의 세 개의 세로획, '어(魚)'의 네 점, '화(畫)'의 아홉 [가로]획과 같은 것은 반드시 주경(遒勁)하고 청정하게 긋고, 소밀이 균등해야 좋다. 성글 곳에서

성글지 않으면 오히려 황량해지고, 조밀할 때 조밀하지 않으면 반드시 볼품없게 된다.

風神 풍신

風神者, 一須人品高, 二須師法古, 三須筆紙佳, 四須險勁, 五須高明, 六須潤澤, 七須向背得宜, 八須時出新意. 自然長者如秀整之士, 短者如精悍之徒, 瘦者如山澤之癯, 肥者如貴遊之子, 勁者如武夫, 媚者如美女, 欹斜如醉仙, 端楷如賢士.

풍신은, 첫째, 반드시 인품이 높아야 하고, 둘째, 반드시 옛 법을 배워야 하며, 셋째, 반드시 붓과 종이가 좋아야 하고, 넷째, 반드시 험경해야 하고, 다섯째, 반드시 고명해야 하고, 여섯째, 반드시 윤택해야 하고, 일곱째, 향배가 적절해야 하고, 여덟째, 적절할 때 새로운 뜻이 나와야 한다. 자연스럽게 긴 것은 마치 빼어나고 정갈한 선비와 같고, 짧은 것은 순정하고 용맹한 무리와 같다. 마른 것은 산속의 은자와 같으며, 살진 것은 유희하는 귀공자 같고, 강한 것은 무사와 같고 고운 것은 미녀와 같고, 기울어진 것은 취한 신선과 같고 단정한 것은 현사와 같다.

遲速 지속

遲以取妍, 速以取勁. 必先能速, 然後爲遲. 若素不能速而專事遲, 則無神氣. 若專務速, 又多失勢.

느리면 고움을 취하게 되고 빠르면 굳셈을 취하게 된다. 먼저 빠를 수 있어야만 느리게 할 수 있다. 만약 본래 빠르게 할 수 없고 오직 느리게만 할 수 있다면 신기가 없게 된다. 만약 오로지 빠른 데만

힘쓰면, 또 기세를 잃는 경우가 많게 된다.

筆勢 필세

下筆之初, 有搭鋒者,[81] 有折鋒者,[82] 其一字之體, 定於初下筆. 凡作字, 第一字多是折鋒, 第二三字承上筆勢, 多是搭鋒. 若一字之間, 右邊多是折鋒, 應其左故也. 又有平起者, 如隸畫, 藏鋒者, 如篆畫. 大要折搭多精神, 平藏善含蓄, 兼之則妙矣.

글자를 쓰기 시작할 때에 탑봉이 있고 절봉이 있으니, 그 한 글자의 형체는 처음 붓을 내리는 데서 정해진다. 글자를 쓸 때 첫 번째 글자는 절봉이 가장 많으며, 두세 번째 글자는 위의 필세를 이으므로 탑봉이 많다. 한 글자 내에서는 오른쪽에 절봉이 많은데 왼쪽에 호응해야 하기 때문이다. 또 평평하게 시작하는 것은 예서의 획과 같고 장봉은 전서의 획과 같다. 가장 중요한 점은 절봉과 탑봉은 정신이 풍부하고 평봉과 장봉은 함축하기에 좋으니 겸하면 오묘하다.

情性 정성

藝之至, 未始不與精神通, 其說見於昌黎送高閑序.[83] 孫過庭云, 一時而書, 有乖有合. 合則流媚, 乖則彫疏. 神怡務閑, 一合也, 感惠徇知,[84]

81) 搭鋒(탑봉): 글자의 첫 점이나 획을 시작할 때, 위 글자의 마지막 필획을 이어 쓰는 용필법을 말한다.

82) 折鋒(절봉): 필획을 전환할 때 쓰는 용필법의 하나이다. 획을 뒤집어 꺾어 모나게 하는 방법을 말한다.

83) 昌黎送高閑序(창려송고한서): 한유(韓愈, 768~7824) , 「송고한상인서(送高閑上人序)」, "전에 장욱이 초서에 뛰어난 것은 다른 기술을 연마한 것이 아니라, 기쁨과 노여움, 군색함, 걱정과 슬픔, 즐거움과 편안함, 원망과 사모함, 취해서 즐김과 무료, 불편함 들이 마음에서 생기면 반드시 초서로 드러내었다(往時, 張旭善草書, 不治他伎, 喜怒窘窮憂悲愉佚怨恨思慕酣醉無聊不平, 有動於心, 必於草書焉發之)"(p.243)

84) 惠(혜): 사고전서 본에는 '물(物)'로 표기되어 있다. 어떤 표기든 해석은 일정치 않다.

二合也, 時和氣潤, 三合也, 紙墨相發, 四合也, 偶然欲書, 五合也. 心遽
體留, 一乖也, 意違勢屈, 二乖也, 風燥日炎, 三乖也, 紙墨不稱, 四乖也,
情怠手闌, 五乖也. 乖合之際, 優劣互差.

 기예가 지극하면 정신과 통하지 않은 적이 없다고 하는데, 그 이
야기는 한유의 「송고한상인서」에서 나온다. 손과정이 말하기를, "글
씨를 쓸 때 [상황이] 맞지 않는 경우가 있고 맞는 경우가 있다. [상
황]이 맞으면 유려하고 고우며, [상황과] 맞지 않으면 엉성하게 된
다. 신이 편안하고 일이 한가한 것이 첫 번째 맞음이며, 영활하게 깨
닫고 감성이 예민하고 두루 아는 것이 두 번째 맞음이며, 계절이 온
화하고 날씨가 화창한 것이 세 번째 맞음이며, 종이와 먹이 서로 맞
는 것이 네 번째 맞음이며, 우연히 글씨를 쓰고 싶어지는 것이 다섯
번째 맞음이다. 마음은 급한데 몸이 움직이지 않으려고 하는 것이
첫 번째 어그러짐이며, 의지에 맞지 않고 기세가 뻗지 못하는 것이
두 번째 어그러짐이요, 바람이 불어 날씨가 건조하고 햇볕이 뜨거운
것이 세 번째 어그러짐이고, 종이와 먹이 맞지 않는 것이 네 번째 어
그러짐이요, 정서는 나태하고 손이 나른한 것이 다섯 번째 어그러짐
이다. 어그러짐과 맞음의 상황은 [글씨의] 우열의 차이를 나게 한다"
고 하였다.

 血脈 혈맥
 字有藏鋒出鋒之異,[85] 縈然盈楮, 欲其首尾相應, 上下相接爲佳. 後
學之士, 隨所記憶, 圖寫其形, 未能涵容, 皆支離而不相貫穿. 黃庭小楷

85) 出鋒(출봉): 노봉(露鋒)과 같은 뜻이다.

與樂毅論不同,[86]　東方畫讚又與蘭亭記殊旨,[87]　一時下筆,　各有其勢,
固應爾也. 予嘗歷觀古之名書,　無不點畫振動,　如見其揮運之時. 山谷
云,　字中有筆,　如禪句中有眼.[88]　豈欺我哉.

　글자에는 장봉과 출봉의 차이가 있어 찬연하게 종이를 채우는데,
수미가 상응하게 하고 위아래가 서로 연접하여 아름답게 해야 한다.
후학들은 기억을 따라 그 [임모하는 글씨의] 형태를 그리고자 하지
만 마음으로 받아들이지 못하니, 모두 지리하고 서로 연결되지 않는
것이다. <황정경> 소해와 <악의론>[의 소해]가 다르며, <동방삭
화상찬>은 또한 <난정서>와 지취가 다르다. 글씨를 쓸 때 각각 나
름의 기세가 있어 진실로 이에 응했을 뿐이다. 내가 이전에 옛 유명
한 글씨들을 두루 관찰했는데, 점과 획이 진동하지 않는 것이 없으
니 마치 그 글 쓸 때를 보는 것과 같았다. 황정견이 말하기를 "글자
에 필이 [살아] 있는 것은 마치 선가의 어구에 눈이 있는 것과 같다"
고 했다. 어찌 나를 속였겠는가.

書丹 서단

　筆得墨則瘦, 得朱則肥. 故書丹尤以瘦爲奇. 而圓熟美潤常有餘, 燥

86) 黃庭小楷與樂毅論(황정소해여악의론): '황정(黃庭)'은 왕희지가 썼다고 하는 <황정경(黃庭經)>을
　　말한다. <환아경(換鵝經)>이라고도 불린다. 소해로 쓰인 16행의 작품으로서, 비장(脾臟)을 상징
　　하는 황정을 중심으로 도교적 신체구조론에 바탕하여, 오장신(五臟神)을 비롯한 인체에 머무르는
　　800만 신들의 관상(觀想)과 호흡법을 실천하면 불로장생을 얻어 신선이 된다는 논의를 담고 있
　　다. 황정외경과 황정내경이 있는데 왕희지의 작품은 전자이다. '악의론(樂毅論)'은 왕희지가 영화
　　(永和) 4년 12월에 소해로 쓴 14행의 작품이다. 삼국시대 위(魏)나라의 하후현(夏侯玄)이 전국시대
　　(戰國時代)의 장군 악의에 대해 그의 왕도에 따른 전투방식을 설명한 문장이다.
87) 東方畫讚(동방화찬): <동방삭화상찬(東方朔畫像贊)>으로 왕희지가 소해로 쓴 것이 있고 안진경
　　이 대해로 쓴 것이 있다. 여기서는 왕희지의 작품을 지시하는 것으로 보인다. 서진의 하후담(夏侯
　　湛)이 한(漢)대 전설적인 문인인 동방삭을 기리는 찬문을 쓴 것이다.
88) 字中~有眼(자중~유안): 인용문은 『패문재서화보·송황정견논서(宋黃庭堅論書)』에 보인다.

勁老古常不足, 朱使然也. 欲刻者不失眞, 未有若書丹者. 然書時盤薄, 不無少勞. 韋仲將升高書凌雲台榜,[89] 下則須發已白. 藝成而下,[90] 斯之謂歟. 若鍾繇李邕, 又自刻之, 可謂癖矣.

붓이 먹과 만나면 수척하게 되고, 주사[朱]를 만나면 살지게 되므로, 주사로 쓸 때는 더욱 수척한 것을 뛰어나다고 여긴다. 원숙하고 아름답게 윤택함은 늘 남으면서도 주경(遒勁)하고 노숙하고 예스러움은 늘 부족하니, 주사 때문에 그런 것이다. [글씨를] 새기고도 본래의 모습을 잃지 않으려면, 주사로 쓰는 것만 한 것이 없다. 그러나 글씨를 쓸 때 아무리 다리를 쭉 펴 편한 자세를 취하더라도 약간이라도 힘쓰지 않을 수 없다. 위탄은 높이 올라가 능운대의 편액을 쓰고 내려오니 머리가 백발이 되었다고 한다. 기예가 아랫사람들에게서 이루어진다는 것은 이를 일컫는 것일진저. 종요와 이옹 또한 [글씨를 쓰는 것뿐 아니라] 스스로 새기기도 했으니 벽이라고 할 만하다.

(정혜린)

89) 韋仲將(위중장): 위(魏)나라의 위탄(韋誕)을 말한다. 본서 제1부 각주 60번 참조.

90) 藝成而下(예성이하): 『예기·악기(樂記)』에 "그러므로 덕은 위에서 이루어지고 예는 아래에서 이루어진다(是故德成而上, 藝成而下)"고 되어 있다.

해제

중국 서론(書論)의
이해와 미학적 관점

중국 서론(書論)의 이해와 미학적 관점

- 한(漢), 위진남북조(魏晉南北朝), 당(唐), 송(宋)

박 낙 규

Ⅰ. 서론이란

서론(書論)이란 중국에서 역사적으로 문자, 즉 한자(漢字)가 발생 및 진화하고, 이에 따라 이에 관한 다양한 논의들이 나타났는데, 이를 총칭하는 용어이다. 대체로 후한(後漢, 기원후 25~220) 무렵부터 발생한 서론은 특히 초서(草書)가 유행하기 시작한 이래 '붓글씨'에 관한 논의들이 주된 흐름을 형성하게 된다. 다시 말해서 전서(篆書), 예서(隸書) 등 서체(書體)에 관한 논의, 쌍구법(雙鉤法) 등 용필(用筆)이나 글자의 구조[結字] 등 서법(書法)에 관한 논의, 글씨란 심획(心劃)이라거나 마음[靈臺]에서 발원한다는 등의 서학(書學)에 관한 논의, 천연(天然) 또는 공부(工夫) 등의 기준으로 볼 때 누구의 글씨가 나은가를 등급화하는 서품(書品)에 관한 논의가 서론의 주된 네 가지 분야를 이루고,[1] 문자의 발생에 관한 문자론(文字論), 글씨의 아름다움을 침착통쾌(沈着痛快)로 규정하는 등의 서평론(書評論)[2], 글씨를 잘 쓴 역사적 인물들에 관한 전기나 일화를 적은 서인전(書人

1) 청(淸)의 강희제(康熙帝) 시기에 발간된 『패문재서화보(佩文齋書畵譜)』에서 보이는 분류 방식이다.
2) 글씨의 비평과 이를 통하여 나타난 미적 특징이나 범주의 용어를 논하는 서론의 부분.

傳) 등이 시대의 흐름에 따라 다양하게 확대 논의되고, 특히 송(宋) 시기 이후 청(淸)에 이르기까지 글씨의 수장(收藏)과 감상(鑑賞), 법첩(法帖), 금석문(金石文)에 관한 논의가 활발하게 전개되면서 학문의 수준으로 상승하는 양상을 보였다.

기원후 120년 무렵 발간된 최초의 자전(字典)인 허신(許愼)의 『설문해자(說文解字)』에는 서문에서 문자의 발생설을 비롯하여 육서(六書) 등의 한자의 구성 원리와 서체의 분류 등을 설명하고 있는데, 이는 문자론의 효시라고 할 수 있으나 본격적인 서론이라고 보기는 어렵고, 이후 170년 전후에 쓰인 조일(趙壹)의 「비초서(非草書)」가 현존하는 최초의 서론으로 알려져 있다. 이외에도 후한 시기에는 채옹(蔡邕)의 「필세(筆勢)」 등 다수의 서론이 등장하지만, 서론의 출현이 빈번해진 것은 위진남북조 시기에 들어서이다. 즉 위항(衛恒)의 「사체서세(四體書勢)」, 위삭(衛鑠)의 「필진도(筆陣圖)」 등 다양한 서론이 나타났는데, 이런 흐름은 유견오(庾肩吾)의 『서품(書品)』에서 위진남북조 시기 서론의 큰 봉우리를 이룬다.

당(唐) 시기는 서론의 확립의 시기라 할 수 있다. 당 초기 우세남(虞世南)과 구양순(歐陽詢) 등의 서론에 이어 이사진(李嗣眞)이 『서후품(書後品)』을 지어 위진 시기 글씨 품평의 전통을 계승하였으며, 687년에 발간된 손과정(孫過庭)의 『서보(書譜)』는 글씨의 예술철학이라 할 만한 심도 있는 서론의 면모를 보여주었다. 727년에 발간된 당 시기 서론의 가장 비중 있는 걸작이라 할 수 있는 장회관(張懷瓘)의 『서단(書斷)』은 서체론을 비롯하여 신품(神品), 묘품(妙品), 능품(能品) 등 세 기준으로 역대의 서인(書人)들을 등급화함으로써 서품의 가장 완비된 모습을 보여주었다. 847년에 장언원(張彦遠)이 찬

(撰)한 『법서요록(法書要錄)』은 후한 이래 46편의 서론을 시대순으로 편집하여 펴낸 최초의 서론 전집이다.

송(宋) 시기에는 당 시기와는 매우 다른 양상을 띠기 시작한다. 감식안(鑑識眼)과 고증(考證) 능력을 기초로 하는 금석학(金石學)의 자료를 모아 수록한 구양수(歐陽脩)의 『집고록발미(集古錄跋尾)』가 1063년에 출간되면서 같은 분야의 서론들이 뒤이어 나오는 한편, 거의 같은 시기에 문학과 예술에 탁월한 재능을 갖춘 인물들, 즉 소식(蘇軾), 황정견(黃庭堅), 미불(米芾) 등이 「동파제발(東坡題跋)」, 「산곡제발(山谷題跋)」, 『해악명언(海岳名言)』 등을 찬하여 시(詩), 글씨, 그림의 일치를 지향하는 문인의 예술관을 제시하고, 법서(法書)의 진위(眞僞), 인장(印章), 발미(跋尾) 등을 상세히 논하고 있다. 아울러 궁정의 서적(書跡)을 서체별로 분류하여 기록한 목록집 『선화서보(宣和書譜)』, 그리고 역대의 서론을 널리 수집하여 집록한 주장문(朱長文)의 『묵지편(墨池編)』과 진사(陳思)의 『서원정화(書苑菁華)』 등 글씨에 관한 국가 차원의 관리 및 서론에 관한 역사적 시야를 극대화하는 양상을 보여주었다.

원(元), 명(明), 청(淸) 시기에는 서화(書畵)에 대한 수요(需要)가 급격히 증대하고 감상의 식견이 깊어짐에 따라 첩학(帖學)과 비학(碑學)이 대립적으로 발전하고 성과를 내었다. 이런 가운데 명(明) 말기 동기창(董其昌)은 『화선실수필(畵禪室隨筆)』에서 문인의 예술론을 계승, 심화하여 시서화의 일치를 더욱 견고하게 주장하였으며, 청(淸)의 포세신(包世臣)의 『예주쌍즙(藝舟雙楫)』은 당시의 비학파의 입장에서 청 말기의 서단(書壇)에 큰 영향을 끼쳤다. 이보다 앞서 강희제(康熙帝)의 명으로 찬(撰)한 『패문재서화보(佩文齋書畵譜)』는 역

대의 서론을 통일적으로 정리하고 글씨의 이론체계를 세우려는 시
도를 보여주었다.

현재 문헌에 전해오는 서론을 도표로 열거하면 다음과 같다.

<p align="center">〈표 1〉 중국 역대 주요 서론 목록</p>

시대	저자	제목	본서 수록	歷代書法 論文選	歷代書法 論文選續編	中國書論大系
漢	許愼	說文解字序	○		○	○
	趙壹	非草書		○		○
	蔡邕	筆論	○	○		
		九勢	○	○		
魏晉 南北朝	成公綏	隷書體		○		
	衛恒	四體書勢	○	○		○
	陽泉	草書賦			○	
	索靖	草書勢		○		
	衛鑠	筆陣圖	○	○		
	王羲之	題衛夫人筆陣圖後	○	○		
		書論		○		
		筆勢論十二章(幷序)		○		
		用筆賦		○		
		記白雲先生書訣		○		
		自論書				○
	王愔	古今文字志目		○		
	羊欣	采古來能書人名		○		○
	虞龢	論書表		○		○
	王僧虔	論書		○		○
		筆意贊		○		
		書賦	○		○	
	江式	論書表		○		○
	陶弘景	與梁武帝論書啓		○		
		論書啓		○		

시대	저자	제목	본서 수록	歷代書法 論文選	歷代書法 論文選續編	中國書論大系
魏晉 南北朝	袁昂	古今書評		○		○
	蕭衍	觀鍾繇書法十二意	○	○		○
		草書狀		○		
		答陶隱居論書		○		
		古今書人優劣評		○		
	庾肩吾	書品	○	○		○
	庾元威	論書			○	○
	顔之推	論書			○	
	釋智果	心成頌		○		
	작자 미상	永字八法		○		
隋唐 五代	歐陽詢	八訣		○		
		三十六法		○		
		傳授訣		○		
		用筆論		○		
	虞世南	筆髓論	○	○		
		書旨述		○		○
	李世民	筆法訣		○		
		論書		○		○
		指意		○		
		王羲之傳論		○		
	孫過庭	書譜	○	○		○
	李嗣眞	書後品		○		○
	張懷瓘	書議		○		○
		書估		○		
		書斷	○	○		○
		文字論		○		○
		六體書論		○		
		論用筆十法		○		
		玉堂禁經		○		
		評書藥石論		○		
	竇臮	述書賦		○		

중국 서론(書論)의 이해와 미학적 관점 311

시대	저자	제목	본서 수록	歷代書法 論文選	歷代書法 論文選續編	中國書論大系
隋唐 五代	竇蒙	「述書賦」注		○		
		「述書賦」語例字格		○		
	蔡希綜	法書論		○		
	徐浩	論書		○		
	顏眞卿	述張長史筆法十二意	○	○		○
	李華	二字訣		○		
	陸羽	釋懷素與顏眞卿論草 書		○		
	韓方明	授筆要說		○		
	林蘊	撥鐙序		○		
	韓愈	送高閑上人序	○	○		
	盧携	臨池訣		○		
	釋亞棲	論書		○		
	李煜	書述		○		
	韋續	五十六種書(並序)		○		
	呂總	續書評			○	
	작자 미상	翰林密論二十四條用 筆法		○		
宋	歐陽修	試筆		○		
		與石守道書(二札)			○	
	蔡襄	書論			○	
	蘇軾	論書	○	○		
		評書			○	
		東坡題跋				○
	朱文長	續書斷		○		○
	黃庭堅	論書	○	○		
		山谷論書			○	○
	작자 미상	『宣和書譜』叙論*		○		○
	米芾	海嶽名言	○	○		○
	趙構	翰墨志		○		○
	陳槱	負暄野錄		○		
	李之儀	姑溪居士論書			○	
	黃伯思	東觀余論			○	

시대	저자	제목	본서 수록	歷代書法論文選	歷代書法論文選續編	中國書論大系
宋	董逌	廣川書跋			○	
	朱熹	晦庵論書			○	
	姜夔	續書譜	○	○		○
	沈作喆	論書			○	
	趙孟堅	論書法**			○	○
元	陳思	秦漢魏四朝用筆法		○		
	鄭杓	衍極		○		
	劉有定	「衍極」注		○		○
	陳繹曾	翰林要訣		○		○
	郝經	敘書			○	
		移諸生論書法書			○	
	趙孟頫	松雪齋書論			○	
		論宋十一家書			○	
		閣帖跋			○	
	釋溥光	雪庵字要			○	
	韓性	書則序			○	
	袁裒	評書			○	
	吾衍	論篆書			○	
	작자 미상	書法三昧			○	
明	陶宗儀	書史會要				○
	解縉	春雨雜述		○		
	豐坊	書訣		○		○
	王世貞	藝苑卮言				○
	項穆	書法雅言		○		○
	董其昌	畫禪室隨筆		○		○
	鐘人杰(輯)	性理會通			○	
	孫鑛	書畫跋跋(書跋)			○	
	李日華	六硏齋筆記				○
清	馮班	鈍吟書要		○		○
	笪重光	書筏		○		
	宋曹	書法約言		○		
	梁巘	評書帖		○		○

시대	저자	제목	본서 수록	歷代書法 論文選	歷代書法 論文選續編	中國書論大系
清	吳德旋	初月樓論書隨筆		○		○
	萬經	分隷偶存			○	
	何焯	義門題跋			○	
	朱履貞	書學捷要		○		○
	錢泳	書學		○		
	阮元	南北書派論		○		○
		北碑南帖論		○		○
	翁振翼	論書近言			○	
	楊賓	大瓢偶筆			○	○
	王澍	竹雲題跋			○	
		虛舟題跋			○	
		虛舟題跋補原			○	
		論書賸語				○
	蔣衡	拙存堂題跋			○	
	王昶	春融堂書論			○	
	楊守敬	學書邇言			○	○
	包世臣	藝舟雙楫***		○		○
	劉熙載	書槪(藝槪)		○		
	周星蓮	臨池管見		○		○
	朱和羹	臨池心解		○		○
	康有爲	廣藝舟雙楫		○		○
	章太炎	小學略說			○	
		論碑版法帖			○	
		說單鉤			○	
	徐謙	筆法探微			○	
	王潛剛	清人書評			○	
	李祖年	翰墨叢譚			○	
	錢振鍠	名山書論			○	
	張宗祥	書學源流論			○	
	劉咸炘	弄翰餘瀋			○	○
	姜宸英	湛園題跋				○
	梁同書	頻羅庵論書				○
	段玉裁	述筆法				○

* 『中國書論大系』에는 『宣和書譜』 전문이 실려 있음.

** 『中國書論大系』에는 「論書」라는 제목으로 실려 있음.

*** 『中國書論大系』에는 「安吳論書」라는 제목으로 실려 있음.

※ 이 표의 서론은 중국과 일본의 서론 관련 주요 서적인『歷代書法論文選』,『歷代書法論文選續編』(上海書畵出版社),『中國書論大系』(二玄社)에 실려 있는 서론의 목록을 모두 모은 것이다.『歷代書法論文選續編』의 목록 중 '唐人書論', '宋人書論', '元人書論', '明人書論'이라는 제목으로 되어 있는 항목의 글들은 목록에 반영하지 않았다.
이 글들이 실려 있는 주요 서론 총서로는 다음과 같은 것들이 있다.

唐	張彦遠	法書要錄
北宋	朱文長	墨池編
南宋	陳師	書苑菁華
淸	康熙帝	佩文齋書畫譜

Ⅱ. 서론의 출발과 전개 - 한(漢), 위진남북조(魏晉南北朝), 당(唐), 송(宋)

1. 한 및 위진남북조의 서론

본 서에서 번역한 서론 가운데 첫 서론은 허신의『설문해자』이다. 이미 언급한 바와 같이 이것은 중국 문자의 역사에 처음으로 등장한 자전(字典)으로서, 540개 부수(部首)에 9천 3백 여자를 수록하고, 각 글자마다 음, 의미 등을 기록하였다. 그리고 이 책의 서문(序文)인 「서(敍)」에 문자에 관한 저자의 이론적 총론을 서술하고 있는데, 문자의 탄생이 신화적인 초능력자에 의하여 상형(象形)된 것이라는 점, 문자의 구성 원리로서 육서(六書)[3]가 모든 문자에 적용되어 있다는 점, 진(秦)이 천하를 통일하기 이전에 지방마다 문자가 달랐는데 진시황이 소전(小篆)으로 통일한 후에 이어서 예서(隸書)가 생겨났다는 사실, 공자(孔子)의 옛집을 헐어서 고문(古文)이 나오자 세

3) 지사(指事), 상형(象形), 형성(形聲), 회의(會意), 전주(轉注), 가차(假借).

상에 문자에 관한 혼란이 생긴 점을 한탄함, 문자는 경전 기록, 교육, 관리 등용 등에 핵심적인 기능을 함으로써 인간의 문명을 가능하게 한다는 견해 등으로 이루어져 있다.

이 「서」에는 문자론이 주를 이루고, 서론이라 할 만한 것은 몇 가지 서체(書體)가 역사의 흐름에 따라 사라지기도 하고 새로 생겨나기도 했다는 정도이다. 이어서 나타난 것이 채옹(蔡邕)의 서론 「필론」과 「구세(九勢)」이다. 이 서론에서는 중국 서론 전체를 통하여 서예미학의 핵심 개념이라 할 수 있는 용어와 사상들이 보이고 있다. 즉, '글씨란 발산하는 것이다[書者, 散也]', '자신의 마음을 자유롭게 한 후에 글씨를 쓴다[任情恣性]', '의(意)가 이끄는 대로[隨意所適]', '신채(神彩)', '글씨란 자연에서 발원하는 것이다[肇於自然]', '오묘한 경지에 도달한다[造妙境]' 등의 취지는 이미 글씨에 관한 사고가 심원한 단계에서 이루어지고 있음을 보여주는 것이다. 글씨에 관한 이러한 사고들은 중국 예술론의 역사의 관점에서 볼 때 문학, 회화, 음악, 원림(園林) 종교 등의 관련 분야에서의 유사한 사고들과 더불어 궤(軌)를 같이하는 것으로서, 이에 관한 논의는 본고 제Ⅲ장에서 다시 언급하기로 한다. 다만 이 서론은 세밀한 텍스트 연구를 통하여 뒤를 잇는 위진남북조 시기의 몇 가지 사례와 마찬가지로 후대에 누군가에 의해 제출된 서론을 소급하여 고대의 명망 있는 서인(書人)의 이름을 가탁한 것으로 보는 견해가 있음을 지적해둘 필요가 있다.[4]

위진남북조 시기에 이르러 서론은 본격적으로 논의되기 시작한다

4) 본서에 수록한 채옹의 「필론」과 「구세」, 위삭의 「필진도」, 왕희지의 「제위부인필진도후」를 『中國書論大系』(二玄社, 東京, 1977, 제1권 漢魏晉南北朝)에서는 후대의 위작으로 보고 번역에서 제외하고 있다.

고 할 수 있다. 위항의 「사체서세(四體書勢)」는 네 가지 서체(고문古文, 전서篆書, 예서隷書, 초서草書)의 발생설과 역사적인 발전 과정에 관한 각종 일화들을 소개하고 각 서체의 특징과 글자 구성의 원리 등을 비교적 체계적인 관점에서 설명하고 있다. 특히 당시 유행하던 변려문(騈驪文)으로 쓰인 까닭에 수사가 매우 현란하여 글의 본뜻을 가늠하기가 어려운 대목이 많다. 그럼에도 각 서체의 아름다움을 충분히 형용하고, 특히 자연의 여러 사물과 현상들에 빗대어[5] 화려한 언사를 거침없이 구사하여 글씨의 생동하는 형세(形勢)를 묘사함으로써 당시까지의 서론 가운데 가장 주목할 만한 것으로 평가되고 있다.

「사체서세」에 의하면 고문은 저송(沮誦)과 창힐(倉頡)이 창시한 것인데, 진(秦) 시기의 분서갱유(焚書坑儒)와 소전(小篆)의 서체로 인하여 사라졌다가, 공자의 옛집 담에서 나온 옛 서책에서 다시 발견되었다고 한다. 그 문자 구성의 원리는 천지(天地), 군신(君臣) 등의 자연과 인간 사회의 구성 원리에 기반하고 있고, 그 아름다움에는 큰 그러기가 높이 날 듯이[鴻鵠飛高] 자연스러움이 발견된다.

전서(篆書)는 대전(大篆)이 사주(史籒)에 의하여 창조되었는데, 진(秦)의 이사(李斯)가 소전(小篆)을 만들어 간략화하였다. 그리고 예서(隷書)는 정막(程邈)이 창제하였다고 한다.[6] 이후 서체에 역사적 변화가 있었으나, 여러 서체 가운데 허신이 전서를 정통으로 삼았음을 언급하고, 이어서 글씨가 이사, 조희(曹喜), 한단순(邯鄲淳), 위탄(韋

5) 『中國書論大系』에서는 작품의 가치를 자연의 일월(日月), 풍우(風雨), 동물, 식물 등의 사물과 현상에 빗대어 설명하는 것을 비황법(比況法)이라 칭하고 있다.

6) 소전의 경우를 제외하고 대전과 예서의 창조설은 근거가 없는 전설임은 물론이다.

誕)으로 이어지는 사승(師承)의 계보를 밝히고 있다. 채옹이 찬(贊)했다고 하는 전세(篆勢)의 글에서 전서의 아름다움을 구룡(龜龍) 등의 자연물에 비유하고, 그 '필세는 구름 위로 솟으려 한다[勢欲凌雲]'고 극찬하고 있다. 예서는 전서를 간략화하면서 생겨난 것인데, 왕차중(王次仲)이 이를 표준화하였다고 한다. 당시 글씨로 유명한 사의관(師宜官)과 양곡(梁鵠)의 일화를 소개하면서 후자가 전자보다 '필세를 훨씬 잘 발휘하였다[盡其勢]'고 비교, 평가하였다. 종요(鍾繇)가 찬했다고 하는 예세(隷勢)에서도 그 아름다움을 자연의 여러 사물에 비유하여 극찬하고 있다. 초서는 한 시기에 나타났는데, 그 창시자는 알지 못하며 장지(張芝)에 이르러 완성도를 보여서 그를 초성(草聖)이라 일컫게 되었다고 하였다. 그리고 초서에 능한 인물들을 열거하고 그들을 상호 비교하였다. 최원(崔瑗)이 찬하였다는 초세(草勢)에서 한 시기에 관무(官務)가 많아지면서 효율성을 위하여 초서가 생겨났다는 속설을 소개하고, 그 생김새가 방원(方圓)에 의거하고, 아름다움은 새, 토끼 등의 자연물에 연원함을 밝히고 있다.

위작의 문제를 안고 있으면서도 서론의 역사에서 후대에 영향을 많이 끼친 까닭에 주목 받는 것이 위삭의 「필진도」와 왕희지의 「제위부인필진도후」이다. 「필진도」에서 '요즈음에 글씨를 배우는 사람들이 훌륭한 옛 전범(典範)을 스승 삼지[師古] 않고, 자신의 마음대로 쓰려는' 풍토를 개탄하고, 따라서 글씨의 결과가 실패로 돌아가고, 정신만 허비한다고 비판한다. 이어서 종이, 붓, 먹, 벼루의 품질이 중요함을 역설하고 있다. 글씨는 필력에 따라 시각적으로 골(骨)과 육(肉) 사이에 어떤 모습을 띠게 되는가가 결정되며, 네 가지의 양상을 띠게 된다. 즉 근(筋: 多骨微肉), 묵저(墨猪: 多肉微骨), 성(聖:

多力豊筋), 병(病: 無力無筋)이 그것이다. 그리고 유명한 글자의 7가지 획 긋는 법, 즉 필진출입참작(筆陣出入斬斫)을 자연의 사물이나 전쟁 무기에 빗대어 각 획의 생동하는 형세(形勢)를 설명하고, 이에 상응하여 집필법 7가지를 열거하고 있다. 이 집필법 안에는 '마음속의 구상이 글씨를 쓰기 이전에 준비되어 있어야 함[意前筆後]'이라는 구절이 있어서, 글씨의 형태가 쓰는 이의 마음으로부터 연원하고 조형됨을 지적하고 있다.

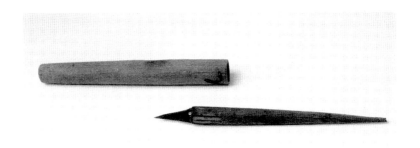

붓: 길이 28.5cm, 폭 2cm. 붓두껍: 길이 25cm, 폭 3cm.
1985년 甘肅省 武威市 柏樹鄕 下畦村 乾灘坡 19호묘 출토. 甘肅省文物考古硏究所
붓대는 소나무를 사용했고 붓털은 이리 털을 사용했다고 한다. 붓털의 결을 허리에서 붓끝을 향해 직선으로 수습하여 붓대에 삽입한 후 실로 묶어서 옻칠을 했다. 붓대가 끝으로 갈수록 가늘어지는 원뿔형으로 되어 있는 점이 희귀하다. 붓두껍은 통 모양으로, 끝부분에는 한 가닥의 칼집이 있다. 통 속에 남아 있는 먹의 흔적으로 미루어 보아 이 붓이 실제로 사용되었음을 알 수 있다. 고전에는 문관이 붓을 비녀[簪]로 사용했다는 기록이 보인다. 이 사진의 붓처럼 대필(大筆)을 비녀로 사용했는지는 알 수 없으나, 이 붓은 매장된 남성의 머리 부근에서 출토되었으므로 어쨌든 피장자에게는 소중한 붓이었을 것이다.
(출전:『中國: 美の十字路展』도록, 大廣 編集, 印象社, 2005, 72쪽, 사진 040)
* 이 붓이 사용된 4세기는 왕희지가 살았던 시기이다.(필자 주)

〈사진 1〉 붓과 붓두껍. 전량(前凉, 314~376)

「제위부인필진도후」에서는 글씨의 10가지 요건들을 10가지 전투 요건에 비유하고 있다. 즉 종이와 군사 포진[紙-陳], 붓과 칼[筆-刀], 먹과 갑옷[墨-甲], 물 및 벼루와 성 및 해자(垓字)[水硯-城池], 마음의

구상과 장수[心意-將軍], 재능(수완)과 참모[本領-副將], 글자의 구조와 지략[結構-謀略], 붓을 드는 것과 길흉[颺筆-吉凶], 붓의 출입과 군령의 출입[出入-號令], 붓의 굽히고 꺾음과 살육[屈折-殺戮]이 그것이다. 여기서도 글씨 쓰기 전에 마음의 구상이 준비되어 있어야 함[意在筆前, 然後作字]을 다시 강조하고 있다. 마음속으로 구상하는 과정은 필기구를 옳게 갖추는 것[先乾研墨]과 정신을 집중하고 마음의 평화를 유지하는 것[凝神靜思]을 동시에 요구하고 있다고 역설한다. 왕희지는 이 서론에서 초서를 학습하는 요령을 말하고, 팔분(八分)과 장초(章草)를 예서로 끌어들여 쓰는 이의 의기(意氣)를 표현하라고 말한다. 어려서 위부인(衛夫人, 위삭衛鑠)에게 글씨를 배웠는데, 후에 북쪽 지방 명산을 유람하며 명인들의 글씨를 보고 깊이 감동하고 비로소 위부인에게서 글씨를 배운 것이 헛된 일임을 깨달았다는 고백을 전하고 있다.

왕승건(王僧虔)의 「서부(書賦)」는 인간의 정(情)이 허(虛)와 유(有) 양면으로 관여되어 있으며, 인간의 사유 작용은 상상력에 의하여 허구를 지어내려 한다고 노래하여, 위진의 현학(玄學)을 기반으로 서론을 전개하고 있다. 글씨란 결국 눈[目]과 마음[心], 손[手]과 붓[筆]의 관계 위에서 이루어지는데, 이때 바람처럼 기운을 불어넣고 공력을 들여 글씨의 예술미를 성취해야함[風搖挺氣, 妍麛深功]을 강조하고 있다. 그리고 각 필획의 형상의 원리와 미는 자연의 이치에 연원하고 있음을 노래하였다. 글씨란 기본적인 원칙에 입각하되 기운을 몰고 가는 세(勢)를 타야 하고, 마음은 법도를 따르면서도 자유로움을 지향한다[迹乘規而騁勢, 志循檢而懷放]고 한다. 서법의 원칙 준수와 창의력 발휘, 양자를 모두 갖추어야 한다는 의미로 해석할 수 있다.

우화(虞龢, 5세기 중엽)의 「논서표(論書表)」는 텍스트에 탈오(脫誤)가 있는 것으로 지적되고 있다. 그럼에도 이는 당시로서 글씨의 수집에 관한 일화 및 이왕[二王, 왕희지(王羲之), 왕헌지(王獻之) 부자(父子)]의 일화를 가장 많이 소개한 서론으로 알려져 있고, 동시에 종요, 장지, 왕희지에 처음으로 왕헌지를 사현(四賢)에 포함하여 이들을 최고의 서인으로 추숭하였다. 우화는 글씨의 진화란 소박한 단순함[質朴]의 형태로부터 점차 세련된 아름다움[美妍]의 방향으로 전개되게 마련이라는 식의 일종의 양식사적(樣式史的)인 견해를 보인다는 점이 눈에 띤다. 이 당시 이미 유행하던 수집 열풍으로 말미암아 생겨난 복제물 제작과 수집의 기술적인 문제들을 적시하고 있다.

서인들의 인명을 선별하여 열거하고 인적 사항과 그들의 글씨에 관한 기록, 나아가 간결한 서품을 매긴 서론으로 양흔(羊欣, 370~442)의 「고래능서인명(古來能書人名)」과 왕승건(王僧虔)의 「논서(論書)」가 있다. 전자는 남제(南齊) 고제(高帝)의 칙명에 따라 진(秦)의 이사(李斯) 이래 69인의 서인들을 열거하고, 매우 간결한 품평을 가하고 있다. 후자는 송(宋)의 문제(文帝) 이하 30 여명의 서인들을 열거하고 간략히 품평을 하며, 글씨에 관한 세간의 이야기들을 수록하고 있다.

소연(蕭衍, 양梁 무제武帝)의 「관종요서법십이의(觀鍾繇書法十二意)」는 종요의 글씨에 나타나는 12가지 서법의 범주(평平, 직直, 균均, 밀密, 봉鋒, 력力, 경輕, 결決, 보補, 손損, 교巧, 칭稱)를 나열하고, 이를 간결하게 풀이한 것이다. 이것은 당(唐) 안진경(顔眞卿)의 「장장사필법십이의(張長史筆法十二意)」에 그대로 내용이 계승되고 있다. 이어서 당시 왕희지를 더 높이 추숭하던 분위기에 반발하면서

왕희지도 종요로부터 서법을 배웠음을 지적하고, 각기 장단점을 보이지만 종합적으로 종요가 더 우수하다는 결론을 내린다.

유견오(庾肩吾)의 『서품(書品)』은 128명의 서인들을 평가하여 9등급으로 서열을 매긴 서론이다. 서문에 해당되는 글에서 문자의 발생과 변천의 과정과 육서(六書)의 원리를 약술하고, 이로부터 모든 문물이 피어났음을 말하고 있다. 글씨의 발전은 대체로 예서와 초서로 귀결되는데, 유견오 자신도 역대의 유명한 글씨의 대가를 본받아 노력하였으나 그들의 경지에 도달하지 못하였음을 토로하고 있다. 『서품』은 이전의 서론이 서체론이나 서인전(書人傳), 또는 그 속에서 언급된 단편적이고 산만한 비교 우열론에 그쳤음에 비해 최초의 체계적인 서론으로 평가할만하다는 견해도 있다.[7] 다시 말해서 서체와 서인(작가) 중 어느 한 쪽에 치우쳐 기술하던 방식으로부터 양자의 문제를 연결하고 종합하려는 방식을 모색한 서론이라는 것이다. 유견오가 채택한 방법은 예서와 초서 두 가지만을 대상으로 하여 당시 익숙한 방식인 9품[8]으로 글씨의 우열에 등급을 매긴 것이었다. 중요한 것은 평가의 기준인데, 유견오는 자신의 서문에서 이를 명확히 밝히지 않고 있다. 연구자들은 평가의 내용 가운데, 초서에 능한 장지와 예서에 능한 종요보다도 두 서체를 겸비한 왕희지를 최고의 서인으로 평가한 것에 미루어, 이전부터 어느 정도 평가의 기준으로 삼아왔던 천연(天然), 즉 세련되지 않았으나 자연의 묘미가 살아 있는 글씨와 공부(工夫), 즉 인위적인 예술미가 충분히 발휘된 글씨를

7) 『中國書論大系』 제1권, p.236.

8) 구품중정제(九品中正制)의 영향으로 제(齊) 사혁(謝赫)의 『고화품록(古畵品錄)』, 양(梁) 종영(鍾嶸)의 『시품(詩品)』, 양(梁) 유운(柳惲)의 『기품(棋品)』 등의 사례에서 품등(品等)을 결정하는 방식으로 9품이 많이 쓰였다.

기준으로 삼은 것으로 보고 있다.9) 이러한 기준의 전통은 후대에 손과정(孫過庭)의 『서보(書譜)』와 장회관(張懷瓘)의 『서단(書斷)』에까지 영향을 미치게 된다.

2. 당의 서론

위진남북조 시기는 글씨의 역사에서 사현(四賢, 왕희지, 왕헌지, 종요, 장지)을 배출하여 예서와 초서를 중심으로 한 글씨를 예술로 자리 잡게 한 시기이다. 이에 따라 이 시기의 서론에서는 문자론, 서체론, 필세론, 서법론, 서품론 등이 다양하고도 심도 있게 논의되어 글씨의 예술미의 정립과 함께 이론적인 토대를 쌓은 시기라고 평가할 수 있다.

위진남북조 시기에 이어 당 시기는 이전 시기의 글씨의 발달과 서론의 분야에서 진일보한 단계로 볼 수 있다. 즉 서체의 면에서는 해서(楷書)가 완전히 자리를 잡았고, 서론에서는 예술철학이라 할 수 있는 체계성과 이론적 근거를 심화해 간 시기라 할 수 있다. 초당 시기에 왕희지의 적극적인 추숭자로 잘 알려진 태종(太宗) 이세민(李世民) 자신을 비롯하여 당시 초당사대가(初唐四大家: 구양순歐陽詢, 저수량褚遂良, 설직薛稷, 우세남虞世南) 중 설직을 제외하고 3인이 서론을 남기고 있다. 우세남의 「필수론(筆隨論)」은 이름을 빌린 위작일 가능성을 지적받고 있다.10) 이 서론에서는 서체, 의(意), 진서(眞書, 즉 해서楷書), 행서, 초서 등을 논하고 글씨의 창작론이라할 수 있는

9) 『中國書論大系』제1권, p.238.

10) 余紹宋, 『書畵書錄解題』北京圖書館出版社, Beijing, 2003, p.576.

계묘(契妙)를 논하고 있다. 글씨의 양식에 따라 근(筋), 골(骨), 육(肉) 등으로 구분할 수 있음, 각 서체를 학습할 때 지켜야 할 집필법(執筆 法), 글씨를 쓸 때는 감각의 일상적 작동을 멈추고[收視反聽] 정신을 집중할 것[絶慮凝神] 등 창작의 마음가짐과 그 때 성취할 수 있는 예술미의 오묘한 의미와 가치를 서술하였다. 「서지술(書旨述)」은 우세남의 진작일 것으로 인정되는 저작인데, 매우 간결하고 짧다. 문자의 발생 이래 유구한 변천의 과정을 거쳐 종요 등과 같은 빼어난 서인을 배출하고 마침내 왕씨 가문에서 왕희지와 왕헌지 부자가 나와서 글씨를 최고의 예술적 경지로 끌어 올렸다는 논지를 서술하고 있다.

위진남북조 시기 서품론의 걸작인 유견오의 『서품』의 뒤를 이어 이사진(李嗣眞)이 『서후품(書後品)』을 저술하였다. 이사진은 9품보다 위에 일품(逸品)을 더하여 모두 10개의 등급을 설정하였고, 총 82명의 평가 대상 중에 일품으로는 이사(李斯), 종요, 장지, 왕희지, 왕헌지 등 5명을 꼽고 있다. 여기서 일품의 의미는 이후에 화론(畵論)의 발달 과정에서 당(唐) 주경현(朱景賢)의 『당조명화록(唐朝名畵錄)』에서 신(神), 묘(妙), 능(能) 3품 외에 일품을 부가한 사례나 북송(北宋) 황휴복(黃休復)의 『익주명화록(益州名畵錄)』에서 신, 묘, 능 3품보다 일격(逸格)을 위에 놓은 사례에서의 의미와는 달리, 9품으로 등급화하는 취지의 연장선에서 상상(上上)보다 더 높은 등급을 새로 만든 정도의 의미이다. 이사진이 이처럼 일품을 첨가한 이유로는 태종 이래 왕희지를 적극적으로 추숭해온 전통에서 왕희지의 지위를 신격화하고 역대의 절작(絶作)임을 명시하기 위한 시도로 짐작하고 있다.[11] 육조(六朝) 시기의 서품과는 달리 서인들 개개인의 서체를 언급하고,

서품의 조건으로서 서체의 종류와 품평의 취지를 설명하고 있어 과거보다 진일보한 면모를 보여주고 있다. 특히 왕희지는 정체(正體)와 초행잡체(草行雜體), 비백체(飛白體)에서 빼어난 솜씨를 원만하고 조화롭게 겸비했다는 점을 들어 극찬하고, 서성(書聖), 초성(草聖), 비백선(飛白仙)이라고 칭하고 있다. 한가지 주목할 것은 중하품(中下品)을 평하는 구절에서 '예전에 글씨를 배우는 자는 모두 사법(師法)이 있었으나 요즈음 사람들은 자신의 마음[胸臆]에 맡기는지라 자연의 일기(逸氣)가 없고 단지 자신의 마음을 스승 삼고 혼자서 글씨를 맡아서 한다.[師心之獨任]'라고 함으로써 육조 이래 사현, 또는 이왕(二王)을 사법(師法)하던 전통으로부터 서서히 변화하는 경향이 당시에 나타나고 있음을 시사하고 있고, 이는 뒤를 이어 나오는『서보(書譜)』에서의 '혼자서 글씨를 공부한 사람들의 치우친 취향[獨行之士偏翫]으로서, 글씨의 본질에서 벗어나는 것이다.'라는 비판에서 보이는 개성적인 서인의 모습으로 맥락이 이어진다고 할 수 있다.

당 시기 서론의 백미(白眉)는 역시 손과정(孫過庭)의『서보(書譜)』라고 할 수 있다. 그의 기본 관점은 육조의 예술사상을 계승하고 있다.「상권」세 편,「하권」세 편에 발어(跋語)를 덧붙이고 있는 이 서론은 변려문(騈儷文)으로 쓰여 있는데, 왕희지를 전형으로 하여 한및 위진으로부터 제(齊)와 양(梁)에 이르는 뚜렷한 서인들의 글씨를 품평하고, 그 글씨의 가치를 논하며, 이전의 서론을 비평하고, 글씨의 기법과 학습법을 설명하며, 서법의 의미를 천명(闡明)하고 있다. 이 서론의 중요도를 고려하여 내용을 다음과 같이 요약하여 소개해

11)『中國書論大系』제2권, 12쪽.

본다. (a) 종요와 장지는 각기 한 서체에 능하여 왕희지보다 낮지만, 양자를 겸하여 통달한 점[兼通]에서는 왕희지가 최고이다. (b) 질박함과 세련된 아름다움은 시대에 따라 변화하게 마련이다[質文三變]. (c) 왕헌지가 자신의 아버지(왕희지)보다 글씨를 잘 쓴다고 자랑한 것은 잘못이다. (d) 나(손과정)는 15살부터 24년간 이왕(二王)의 글씨를 전범으로 하여 글씨 공부를 하려 온 힘을 기울여왔는데, 왕희지에는 못 미치지만 장지의 경지에는 어느 정도 이르렀다. (e) 옛 사람들의 훌륭한 필적은 바늘, 이슬, 우레, 기러기, 봉황, 절벽 등 자연의 사물과 일상의 기물의 모습과 형세를 잘 닮고 있다. (f) 글씨는 은자(隱者)의 바둑이나 출세에 뜻을 둔 자의 낚시보다 더 오묘한 것으로서, 도공(陶工)이나 대장장이처럼 무한한 조형을 창출한다. (g) 동진(東晉)의 글씨의 도가 쇠미(衰微)하여 다양한 글씨의 근원이 하나라는 요령을 아는 자가 없다. (h) 진서, 초서, 전서, 팔분의 서체는 각기 서법의 특징(사전使轉과 형질形質)이 있으면서도 보완적인 관계이다. (i) 글씨의 미(美)를 성취하는 데는 다섯 가지 호조건[五合]과 다섯 가지 악조건[五乖]이 있다. (j) 「필진도」 등 서론에 대한 평론 및 사의관(師宜官) 등 서인들에 관한 평가. (k) 문자의 발생 및 각종 서체에 관한 설명. (l) 세속에 왕희지의 저술이라고 유행하는 「필세론」은 가짜이다. (m) 붓 잡는 법, 획을 긋는 법[執使轉用]에 관한 설명. (n) 왕희지의 「악의론(樂毅論)」 등 구체적인 작품들을 열거하면서 칭찬하고, 이 작품들은 영원한 글씨의 전범으로서 그 가치와 의미가 천지의 마음에 근본을 드고 있는 것[本乎天地之心]이다. (o) 글씨 창조의 이치는 마음과 손이 하나가 되어 포정(庖丁)의 칼놀림처럼 붓놀림이 자연스러워지고, 글씨의 형세를 구상하고 나서 글씨에 착수

하면[意先筆後] 신묘한 솜씨를 성취한다. 이러한 이치는 마음의 깨달음을 손이 따르며, 말은 잊었으되 뜻을 터득하는 이치[言忘意得]와 같다. (p) 글씨를 배우는 과정은 평정(平正, 못 미침), 험절(險絶, 지나침), 평정(平正, 통달하여 깨달음 수준)의 3단계를 거치게 된다. (q) 공자가 노년에 인생의 경지가 원숙해졌듯이 왕희지의 글씨는 말년에 더욱 오묘해졌다. 이에 비해 왕헌지 이하의 서인들은 억지로 필력을 발휘하려는 흔적이 보인다. 이처럼 서품과 인품은 상호 연관된다. (r) 붓놀림의 빠름[勁疾]과 느림[淹留], 골기(骨氣, 또는 골력骨力)와 주윤(遒潤, 세련미)에 관한 언급. (s) 글씨는 서인의 타고난 성격과 밀접한 관련이 있는데, 9가지 성격의 유형에 따라 9가지 서체가 다르게 나타난다. (t) 글씨는 음악의 이치와 마찬가지로 마음[靈臺]에서 발원한다. (u) 글자는 획이 모여 이루어지고 글 전체는 여러 글자들로 이루어지므로, 서법의 원칙에 어긋나지 않으면서 조화를 추구해야 한다. (v) 사현(四賢)의 글씨를 벗어나도 훌륭한 글씨가 창조될 수 있다. (w) 세칭 식자라는 자들이 글씨에 대하여 오류를 범하고 한계를 드러내어 엉뚱하게 위작을 칭찬하는 일이 있다. (x) 채옹(蔡邕)이 좋은 악기[焦尾琴]의 재목을 알아보고 손양(孫陽)이 명마(名馬)를 잘 알아보는 것처럼 글씨에도 진정으로 훌륭한 식견[玄鑒精通]이 존재한다.

이렇듯 다양하고도 심도 있는 서론을 전개하는 가운데 손과정은 이전의 서론에서는 볼 수 없던 창의적인 견해를 『서보』에서 보여주고 있다. 예컨대 사전형질(使轉形質)의 설, 오합오괴(五合五乖)의 설, 집사용전(執使用轉)의 설, 엄류경질(淹留勁疾)의 설 등은 철저히 전고에 입각하는 변려문(騈驪文)의 문법을 따르지 않은 예외적인 용어

인 동시에 새로운 의미의 표현이라고 평가되고 있다.[12]

당 시기 서론의 백미로 『서보』를 지목할 수 있다면, 장회관(張懷瓘)의 『서단(書斷)』은 당 서론의 대작(大作)으로서, 당 시기까지의 글씨에 관한 자료로서 절대적인 가치를 지닌다. 이는 장언원의 『법서요록』에 기록된 서론 가운데 『서단』의 서론이 가장 많다는 사실과도 상응하는 면이 있다고 할 수 있다. 유견오의 『서품』에서는 9품으로 등급을 매겼는데, 『서단』에서는 이를 대폭 바꿔서 신, 묘, 능 3품으로 단순화하였다. 그와 동시에 『서단』에서는 품등의 대상을 실존인물[13]을 넘어 대전(大篆)과 주문(籀文)의 전설적 창시자로 일컬어져 온 사주(史籀)까지 소급, 확대함으로써 글씨 역사를 보는 시야를 통사적(通史的)인 차원으로 진전시킨 면모를 보이고 있다. 그리고 각 서인의 출신과 관직, 글씨와 관련된 사승(師承)관계 등의 일화 정도를 소개하는 데 그치지 않고 글씨의 양식적 특징의 비평도 행하고 있다. 이러한 점에서 『서단』은 서품 면에서 가장 완비된 형태의 저술로 평가되고 있다.

『서단』은 상·중·하 3권으로 구성되어 있는데, 이 앞에는 장회관 자신의 「서문(序文)」을 싣고, 마지막에는 「평(評)」으로 마무리하고 있다. 이 서문에서 전설적인 『역(易)』 괘상(卦象)의 출현 이래 문자가 발생하고, 문자로써 기록과 의사 전달이 가능해져서 인간의 문명이 서서히 발전하기 시작했음, 그리고 이 문자가 완성의 단계로 접근함에 따라 붓으로 쏟아내는 필획의 아름다움과 서체의 오묘한 구성으로 인하여 놀라운 문자 조형의 세계를 창출하게 되었음, 나아가

12) 『中國書論大系』 제2권, 169쪽.

13) 예컨대 이사진의 『서후품』에서는 서인 중 이사가 가장 오래된 인물이다.

이는 인간의 윤리, 종교, 서법을 통한 교육 등의 인간적 가치를 형성하는 데 필수적이고 효과적인 기능을 수행한다고 지적하고 있다. 그러면서도 한편 애석하게도 글씨의 이치와 원리, 즉 글씨라는 기예와 쓰는 이의 마음이 일치해야 함[技由心付]이나 마음과 손의 관계 등의 이치를 제대로 깨우치고 알아보는 역사적 감식안이 사라지고 점점 미혹에 빠져들고 있음을 탄식하고 있다. 이런 까닭에 장화관은 이 저서를 발간함으로써 글씨의 올바른 의미, 가치, 기능, 원리 등을 기술하고, 역대의 서인들을 정당하게 평가하려는 것이라고 역설하고 있다.

상권에서는 10가지의 서체(고문古文, 대전大篆, 주문籀文, 소전小篆, 팔분八分, 예서隸書[14], 행서行書, 장초章草, 비백飛白, 초서草書)의 유래(由來)와 변천 과정, 문자 구성의 원리, 기능, 관련 설화 및 일화 등을 상세하고도 짜임새 있게 설명하고, 각 서체마다 장회관 자신의 짤막한 찬(贊)을 붙여 역사적인 의미의 숭고함을 노래하고 있다. 중권은 신품과 묘품, 하권은 능품의 서인들에 대한 전기로 구성되어 있다. 우선 각 품등에 해당하는 서인들을 위의 10가지 서체별로 열거하여 총 174명의 서인을 대상으로 하여 등급을 매기고, 그 뒤에 각 품등에 해당하는 서인들의 전기를 시대 순으로 나열하고 있다. 각 서인마다 생애, 학서(學書)의 과정과 일화, 각 글씨에 보이는 옛 명인의 필법, 세평(世評), 장회관 자신의 양식적인 비평과 비교 평가 등을 소상하게 적었다. 맨 끝에 장회관의 「평(評)」 한 편이 덧붙여져 있다. 여기서는 신품 12현 가운데 이왕과 종요, 장지, 그리고 두도(杜度) 등 5인에 관한 역대의 서론을 천연(天然)과 공부(功夫)를

14) 오늘날의 해서(楷書)를 가리킴.

기준으로 제시하여 두루 비판적으로 고찰하고, 5인에 관하여 서체별로 세밀하게 상호 비교 평가를 내리고 있다. 아울러 그 가운데 부당하다고 생각되는 평가를 발견하면 이를 비판하고 자신의 수정된 평가를 제시하였다. 장회관은 결론적으로 '진서(眞書)와 같이 고아(古雅)하고 도(道)가 신명(神明)에 합하는 것은 종요가 제일이고, 진행서(眞行書)처럼 예쁘고 아름답지만 화장을 하지 않은 듯한 것은 왕희지가 제일이고, 장초(章草)처럼 고일(高逸)하여 운치를 지극히 높고 깊게 한 것은 두도가 제일이고, 장초에서 굳센 골기(骨氣)를 타고났으며 초서에서 무궁한 변화를 보이는 것은 장지가 제일이고, 그 가운데서 여러 서체를 정묘하게 한 것은 오직 왕희지 한 사람이고, 그다음이 왕헌지이다.'라고 종합적인 평가를 내리고 있다.

장회관의 서론으로서, 『서단』이외에 소론(小論)으로 「문자론(文字論)」과 「서의(書議)」가 전하고 있다. 「문자론」에서는 문(文), 자(字), 서(書)의 의미와 효용을 논하는 가운데, '마음[心]을 따르는 것이 상(上)이고, 눈[眼]을 따르는 것은 하(下)이다. 창의[草創]를 바탕으로 자신의 서체를 세우는 것이 먼저이고, 전통을 모방하여[因循] 이름을 내는 것은 그다음이다. 기교[功用]가 아무리 훌륭하여 명성(名聲)이 있어도 천성(天性)이 모자라서 의상(意象)이 결여되면 찌꺼기[糟粕]와 같아서 그 맛이 별로 없다.'라는 견해를 제시하고 있다. 「서의」에서는 다시 구체적으로 '[글씨의 품격들을 기록함에] 오직 재능(才能)만을 칭(稱)하는 것이 아니고, 모두 천성(天性, 선천적인 성격)을 우선으로 하고, 습학(習學, 후천적인 기술)을 나중으로 하며, … 풍신(風神)의 골기(骨氣)가 있는 글씨를 위로 놓고, 연미(姸美)한 공용(功用, 기술)을 아래로 놓는다.'라고 하였다. 장회관은 심(心), 초

창, 천성, 의상, 풍신골기 등의 개념 군(群)을 우선적, 근원적인 것으로 보고, 안(眼), 인순, 공용(습학), 명성, 연미공용 등의 개념 군을 종속적, 현상적인 것으로 보아 대립시켰는데, 이는 대체로 육조 이래의 글씨에 관한 가치관을 계승하여 반영하고 있다고 할 수 있다.

안진경(顔眞卿)은 성당(盛唐), 중당(中唐) 무렵 왕희지 중심의 귀족적인 사수(師授)의 전통을 벗어나 생동감이 넘치는 광초(狂草)와 일품화(逸品畵)가 새로운 움직임으로 발흥하던 시기에 그 움직임의 중심에서 활약하던 장욱(張旭)에게서 글씨를 배웠다고 한다. 따라서 안진경의 글씨도 전통파의 서법에 의거하지 않고, 예서(隷書)의 고법(古法)에서 나온 것으로 '자신의 인간성을 확립하고, 강의(剛毅)함과 엄숙함이 빼어난 서풍을 세웠다.'고 평가된다.15) 그의 「술장장사필법십이의(述張長史筆法十二意)」는 그가 장욱에게서 배운 필법을 기록한 것이다. 그 서술 방식을 보면, 먼저 장욱이 안진경에게 소연(蕭衍, 양梁 무제武帝)의 「관종요서법십이의(觀鍾繇書法十二意)」에 나오는 12가지 필법(평平, 직直, 균均, 밀密, 봉鋒, 역力, 전경轉輕16), 결決, 보補, 손損, 교巧, 칭稱)에 관하여 묻고, 안진경이 이에 답하는 순서로 되풀이된다. 이 대화에서 장욱은 이왕(二王)도 그 필법을 종요에게서 배운 것이므로, 무릇 글씨를 배우는 것은 이왕이 아니라 종요를 모범으로 삼아야 함을 강조하였다. 옛 사람만큼 글씨의 수준을 높이는 요령에 관해서는 집필이 원만하고 자유로워야 함[執筆圓暢] 등 5가지 조건을 제시하였다. 그리고 장욱은 안진경에게 진정한 용필은 '진흙에 도장을 찍듯, 모래 바닥에 송곳으로 획을 긋듯이 하

15) 『中國書論大系』 제2권, 32쪽.

16) 소연의 원래 글에는 '경(輕)'으로만 되어 있으나, 안진경은 이 항목을 '전경(轉輕)'으로 적고 있다.

고[印泥畫沙], 장봉(藏鋒)을 사용하여 필획을 침착(沈着)케 해야 함'을 강조하고 있다.

당송팔대가(唐宋八大家) 가운데 한 사람인 한유(韓愈)의 「송고한상인서(送高閑上人序)」는 한유가 고한 스님에게 보내는 짤막한 글[贈序]이다. 그러나 이 서론은 당 중기 이후 발흥한 광초와 일격화풍의 예술 움직임의 면에서 만당(晚唐)과 북송(北宋)의 서인들에게 많은 영향을 끼쳤다고 한다. 고한은 당시 진서와 초서를 잘 쓰기로 유명하였는데, 특히 장욱의 필법을 터득한 것으로 알려졌다고 한다. 황정견(黃庭堅)은 「노직자평서학(魯直自評書學)」에서 고한의 묵적(墨迹)을 터득하였다고 하였다.

이 서론의 요점은 두 가지이다. 즉 하나는 장욱의 글씨는 세상만사의 이치와 인간 내면의 희로애락 등 모든 감정의 움직임을 글씨를 통하여 유감없이 표현할 수 있다는 것이다. 둘째로 불승(佛僧)은 수양을 함에 따라 세속적인 이해관계를 초탈하고, 따라서 내면에 격정(激情)이 없이 담박(淡泊)한 경지로 돌아갈 것이므로, 불승의 필획은 '의미 없는 형식[無象之然]'일 수밖에 없다는 것이다. 그러므로 장욱의 글씨에서 넘쳐나는 진고(眞苦), 진락(眞樂), 진루(眞漏)가 고한 스님의 글씨에는 있을 것 같지 않다는 결론이다. 배불(排佛)하던 한유의 태도가 서론에도 반영되어 있는 것이라는 해석도 가능할 것이다.

3. 송의 서론

송 시기가 되면, 이전의 당 시기와는 정치사회의 체제와 문화적인 분위기의 측면에서 역사적인 변화가 나타난다. 주지하는 바와 같이

송의 정치는 문치주의(文治主義)를 기본으로 하였고, 구양수(歐陽脩) 등 여러 유능한 학자들이 학문을 진작(振作)시켰으며, 당의 귀족적인 통치 방식으로부터 벗어나 과거(科擧)를 통하여 사대부 지식인들이 관료 집단을 형성하였다. 당 중기 이후 흥기하기 시작하던 서화(書畵) 분야에서의 새로운 움직임은 송에 들어 더욱 본격화되었다. 당의 태종은 왕희지의 글씨를 숭상하여 수집하고 모본을 제작하여 신하들에게 하사하였지만 조정에서 글씨와 관련된 발간 사업을 한 적은 없었는데, 송의 태종은 궁내에 소장하던 역대의 글씨들을 모각(摸刻)하여 『순화비각법첩(淳化秘閣法帖)』을 발간하였다. 황실에서의 법첩 발간은 처음이었고, 그 내용도 이왕(二王)에 치우치지 않고 종요(鍾繇)를 포함한 역대의 제왕, 명신 및 여러 서인들의 글씨를 망라하였다.[17]

문장도 당의 변려문(騈儷文)을 물리치고, 시의 분야에서는 소식(蘇軾)의 새로운 문학의 경지가 나타났다. 고기(古器)의 감상과 연구, 법첩(法帖)의 감상과 수필 풍의 제발(題跋) 등이 유행하였다. 한편 수묵 산수화(水墨山水畵)가 사대부의 취향을 반영하기 시작했으며, 글씨도 진실한 인간성을 기반으로 하여 창작되고 비평되었다. 사대부 개인으로서 글씨를 창작하고 감상 및 비평을 행하는 새로운 풍토에서 당 시기에 보이던 서품이나 서법에 관한 논의는 사라지게 되었다. 송 시기에는 해서를 정체(正體)로 삼았고, 전서는 매우 희소해졌으며, 행서는 왕희지의 「난정서(蘭亭序)」 모본이 사대부 간에 유행하였다고 한다. 초서로는 지영(智永)의 「천자문(千字文)」이 학습에 많이 이용되었다고 한다.

17) 『中國書論大系』 제4권, 8쪽 이하.

이때는 사대부 지식인들이 개별적으로 서론을 저작한 경우가 많지만, 당의 『법서요록』의 뒤를 이어서 글씨 전체를 체계화하려는 의도로 광범하게 서론을 수집하여 내용별로 분류하고 편집한 집록(集錄)도 발간되었다. 북송 주장문(朱長文)의 『묵지편(墨池編)』과 남송 진사(陳師)의 『서원정화(書苑菁華)』가 그것이다.

소식은 「논서(論書)」에서 글씨의 5가지 필수 요소를 신(神), 기(氣), 골(骨), 육(肉), 혈(血)로 열거하였다. 글씨를 배우는 순서는 정서(正書, 즉 해서楷書)로 시작해야 하고, 이것이 차고 넘치면 행서와 초서의 학습이 가능해진다고 주장하였다. 또 소식은 글씨의 교졸(巧拙, 미추美醜)은 인품이 군자와 소인으로 나뉘는 것과 유사하다고 보았고, 천연스럽게 글씨를 쓰고 싶을 때 써야하며[偶然欲書], 좋은 글씨를 마음속에 의식하면서 쓰면 오히려 좋은 글씨가 안됨[無意於佳, 乃佳爾]을 역설하였다. 그리고 옛 사람의 글씨를 무조건 추종하지 말고 자신의 참신한 경지를 창출할 것을 주장하였고, 이렇게 해서 새로운 경계를 창조하는 것이 바로 법칙임[無法之法]을 말하였다. 소식은 자신의 꾸밈없는 성격, 즉 천진(天眞)함이 아무런 여과 없이 글씨에 나타날 수 있다고 생각하였다.

황정견은 「서론(書論)」에서 '글씨를 쓰는 이치란 마음이 팔을 움직이고, 팔은 붓을 움직이는 것이므로 글씨란 바로 마음먹은 그대로이다. 옛사람들도 바로 용필(用筆)을 잘 했을 뿐이다.'라고 하여 글씨를 마음먹음, 즉 내면세계의 표현과 동등한 것으로 보고 있다. 그에 의하면, 글씨를 배우는 목적은 가슴에 도의(道義)를 품고 성철(聖哲)의 학문의 경지로 나아가는 것으로서, 이에 실패하면 글씨는 곧 속된 것에 불과하게 된다. 황정견은 인격의 속됨과 글씨의 속됨을

동시에 크게 경계하고 있음을 볼 수 있다. 다시 말해서 그에게 서품은 곧 인품이었다. 황정견은 속됨을 벗어난 인물을 사대부라고 부르고, 글씨를 씀에 속기가 발생하지 않도록 붓끝을 필선 안에 감추고, 마음속의 구상이 완비된 후에 붓을 잡아야 한다[藏鋒筆中, 意在筆前]는 전통적인 자세를 다시 강조한다. 소식의 서론을 많이 계승하면서도, 그의 서론에서 새롭게 주목하게 되는 것은 글씨를 공부하는 과정을 선종(禪宗)의 수련 과정과 마찬가지[字中有筆, 禪家句中有眼]라고 생각한 점인데, 그 스스로가 초서에 전념하여 고인(古人)의 뜻을 깨달아 30년 만에 초서 삼매(三昧)의 묘(妙)를 터득하게 되었다고 하였다. 이런 경지에서의 글씨는 속기(俗氣)를 떨쳐내어 위진인(魏晉人)의 일기(逸氣)를 표현할 수 있고 개성을 발휘하게 되며, 외형적인 세련미를 극복하여 천연스런 소박(素朴)의 미(美)로 돌아가게 된다고 하였다. 이때 마음은 여유롭고 담박하여[心意閒澹] 글씨는 참착하고 통쾌한[沈着痛快] 모습을 띠게 된다고 하였다.

미불(米芾)은 소식과 황정견을 계승하면서도 글씨가 인간의 내면 세계를 그대로 표현한 것으로서 평담(平淡)하고 천진(天眞)함을 강조하면서 자신의 새로운 서론을 제시하였다. 소식과 황정견보다 수준 높은 전문성의 관점에서, 그는 글씨와 그림의 모든 면, 즉 감상, 감식, 수장, 압서(押署) 등에 전문적인 식견을 갖추고, 글씨의 본질을 탐구하고 많은 글씨를 대상으로 날카로운 비평을 가하였다. 우선 과거의 서론에서는 흔히 비유법(혹은 비황법比況法)으로, 즉 글씨의 조형적 구조와 미적 원리를 자연과 기물(器物) 등에 빗대어 화려한 언어로 기술해 왔는데, 이는 전혀 무의미한 것이라 일축하고 자신은 글씨의 비평에 화려한 언사를 버리고 이해하기 쉬운 말을 사용하겠다

고 선언하였다. 그리고 고의(古意)의 터득을 매우 강조하였는데, 이는 사실상 고법(古法)을 부정한 것으로도 볼 수 있다. 그는 글씨를 배우는 과정은 남의 장점을 두루 취하되 이를 종합하여 일가의 경지를 이루어야 한다[取諸長處, 總而成之]고 주장하였다. 이렇게 노련하게 되어 스스로 일가를 이루면[老始自成家], 별도로 스승이 있을 수 없게 된다. 이런 단계에 이르러 마음속에 구상을 품고 있다가 뜻 가는 대로 글씨를 쓰면, 글씨마다 자연스러움을 얻고 고아(古雅)함을 갖추게 된다[心旣貯之, 隨意落筆, 皆得自然, 備其古雅]. 그리고 이러한 기준으로 스스로 역대의 글씨를 두루 찾아다니며 일일이 감상하거나 수장하고 비평하였다. 그에 의하면, 당 초기의 구양순과 우세남에 이르면 종요의 고법(古法)마저 상실되고 속서(俗書)가 나타나기 시작했으며, 특히 현종 시기에 서호(徐浩) 등에 이르면 천자의 기호에 맞추다가[合時君所好] 비속(肥俗)을 낳았고, 당시의 경학서생(經學書生)들마저 이것에 빠져 버렸다고 통렬히 지적하였다. 그리고 그는 '8세 때부터 안진경, 유공권(柳公權), 구양순을 배웠으나 싫증이 나서 저수량을 흠모하였고, 단계전(段季展)의 글씨에 전절(轉折, 구불구불 곡선으로 긋는 필획)이 비미(肥美)하고, 팔면(八面, 영자팔법처럼 여덟 방향으로 운필함)이 두루 갖추어졌음을 알았는데, 한참 뒤에 그것이 난정서(蘭亭序)에서 나온 것임을 알고 법첩을 꺼내보고 위진(魏晉)의 평담(平淡)의 경지에 들어갔다'(米芾, 「自敍帖」)고 자술하였다. 이처럼 그는 글씨에서 평담의 경지를 궁극으로 보고, 이것의 원류를 위진 시기에서 찾고자 하였다. 고법을 두루 섭렵하되 옛 필법의 격식을 변화시키면 스스로 속세를 초월하고 참된 멋을 갖추게 된다[變格自有超世眞趣]고 하였다. 채경(蔡京)의 글씨를 보고 '필법은 얻었으나 일운(逸

韻)은 결여되었다.'는 비평이 바로 이런 의미라고 할 수 있다.

남송에 들어서 강기(姜夔)가 『속서보(續書譜)』를 저술하였다. 제목에서 나타나듯이 당(唐) 손과정의 『서보』의 취지와 내용을 계승한다는 의도가 저술의 목적에 포함되어 있다. 단순한 계승이 아니라, 『서보』의 불완전한 체재(體裁)와 치밀하지 못한 내용을 보완하여 좀 더 정리되고 명확해진 점이 있다고 평가된다. 약 20개의 크고 작은 칙(則)으로 이루어져 있고, 「용필」의 칙명으로 2개가 「초서」의 앞뒤로 실려 있는데, 구성상의 오류의 가능성을 제기하는 견해가 있음은 본 서의 역주에서 지적한 바 있다. 중요한 칙으로는 「진서(眞書)」, 「용필」, 「초서」, 「행서」, 「임모(臨摹)」, 「풍신(風神)」, 「필세」, 「정성(情性)」, 「혈맥」, 「서단(書丹)」 등이 있다.

「총론」에서 서체의 발생과 변천을 약술하고, 역대로 한 가지 서체에 능한 서인은 많아도 몇 가지 서체를 겸한 서인은 매우 드물다고 보았다. 글씨에서 중요한 것은 글씨의 정통(精通)을 익히고 마음과 손이 하나가 되어 진정한 글씨의 아름다움을 이루는 것[斯爲美]이라 지적하고 있다. 강기에 의하면, 진서의 경우 당 시기에 과거시험, 법고(法古)의 풍조 등으로 인하여 사대부의 글씨가 습기(習氣)에 완전히 빠져서 위진 시기의 글씨에서 보이던 표일(飄逸)의 서풍이 상실되었으므로, 이를 다시 살려 위진의 글씨를 전범(典範)으로 삼아야 한다. 용필은 붓끝이 드러나지 않음이 중요한데, 이에 실패하면 의(意)를 무게 있게 지탱하지 못함을 지적하였다. 초서는 어느 서체보다도 형태가 변화무쌍한데, 범인들이 초서를 흉내만 내어 커다란 병폐만 낳았다. 고인(古人)은 아무리 변화무쌍하게 초서의 필법을 구사해도 법도를 넘는 일이 없었다[不逾矩]. 행서에서는 왕희지의 「난정

기(蘭亭記)」 및 여러 서첩이 최고이며, 그다음은 왕헌지와 사안(謝安)이고, 그다음은 안진경 등 여러 서인들을 꼽을 수 있다. 강기에 의하면 풍신이 있는 글씨를 쓰려면 8가지 필요조건을 충족해야 하는데, 그 가운데 첫째가 인품이 높아야 함[須人品高]이다. 마지막으로 제시된 조건은 제때 신의(新意)를 창출해야 함이다. 강기가 손과정의 다섯 가지 호조건과 악조건, 즉 오합오괴(五合五乖)의 견해를 계승하여 이러한 8가지 조건을 제시하였음은 쉽게 짐작할 수 있다. 대체로 강기는 전통적인 서론을 벗어나서 새로운 서론이 심화되던 남송 시기에 다시 이왕을 전범으로 삼는 전통적인 서론의 입장에 서있지만, 글씨에서의 창의력[新意]를 필수조건에 포함시키고 있음에 주의할 가치가 있다. 손과정의 오합오괴의 견해를 강기는 「정성」에서 다시 인용하고 있다. 강기는 글씨를 사람의 혈맥에 비유하여 글씨 속에 심기혈맥(心氣血脈)이 잘 흘러야만 생동하는 예술미가 살아날 수 있다고 보았다.

Ⅲ. 서론에 나타나는 미학적 문제들

1. 서체의 변천사

중국의 서체의 변천 과정을 올바로 이해하는 일은 글씨 자체의 올바른 이해와 서론의 올바른 이해를 위한 전제 조건이 된다고 할 수 있다. 한, 위진남북조, 당 시기를 통하여 나타난 서론에는 서체의 변천사가 곳곳에 기술되어 있고, 이 변천사를 바탕으로 글씨의 시각적

양식과 미적 가치의 연관성을 논하고 있는 경우가 많기 때문이다. 그리고 서론에 나타난 변천사에는 신화 및 전설, 그리고 고증되지 않은 설화에 의거한 내용이 적지 않아 혼란스러운 느낌마저 주기 때문에 믿을 만한 텍스트 내용과 고증된 사실들을 종합하여 구성할 필요가 있다. 근자에 중국에서 발굴되고 있는 엄청난 양의 간독(簡牘)에 나타나는 글씨들은 그 동안 금문(金文)을 중심으로 상징과 기념을 목적으로 한 문자의 범위를 넘어 일상생활에서의 의사 전달과 기록을 목적으로 하는 통행체(通行體) 육필(肉筆)의 생생한 필치를 보여줌으로써 이런 필요성을 더욱 절감하게 한다. 최근 이러한 자료들을 종합하여 간명하게 구성한 변천사를 일단 여기서 요약하여 소개하고자 한다.[18]

현재 실재하는 중국의 가장 오래된 한자(漢字)는 갑골문(甲骨文)이다. 많은 연구의 결과 이 문자는 매우 정돈된 문자의 체계를 갖고 있었음이 밝혀졌고, 고대의 한자는 이로부터 비롯되어 향후 오랜 시간에 걸쳐 금문(金文), 대전(大篆), 소전(小篆), 예서(隸書, 즉 고예古隸 및 팔분八分), 장초(章草), 초서(草書), 행서(行書), 해서(楷書)의 순서로 진화, 발전해 왔다.

(1) 진(秦)의 서체

가. 진(秦)의 공용(公用) 서체
기원전 221년에 진이 중국을 통일하자 강력한 중앙집권제를 확립

18) 特別展『書聖 王羲之』, 東京國立博物館, Tokyo, 2013, 252쪽 이하.

하였다. 즉 황제의 명령이 군현(郡縣)의 구석구석까지 철저히 미치도록 도량형(度量衡), 화폐, 거궤(車軌)를 통일하고, 정치, 경제, 군사의 분야에서 엄격한 법률을 제정하여 이를 준수케 하였다. 법에 의한 통치를 엄격히 하는 과정에서 행정문서가 많아지고 이를 원활하게 하기 위하여 공용의 서체로서 그 이전까지 사용해오던 대전(도판 1)의 서체를 폐(廢)하고, 소전을 제정하여 권량(權量, 저울과 말)이나 조판(詔版, 도량형을 구리판, 철판, 목판에 적은 것)을 통하여 이를 전국에 공포하였다. 이 문자가 진의 덕을 칭송하는 비문, 즉 「태산각석(泰山刻石)」(도판 2)과 「낭야대각석(琅琊臺刻石)」에 지금도 남아 있다.

나. 진의 실용 통용체

허신의 『설문해자·서』에 '진시황 때 재판의 업무가 번잡하여 예서를 사용하여 간략화하였다.'는 구절이 있고, 이를 근거로 '소전을 간략화하면 예서가 된다'는 식의 오해가 있어 왔다. 소전은 당시의 공식 문자인데, 출토 자료를 보면 진이 점차 열국을 지배해 가는 과정에서 행정 문서에 공통적으로 진예(秦隸)를 썼을 것이고, 일찍이 전국 각지에 진예가 침투해 있었을 것으로 짐작할 수 있다[19]. 글자를 이처럼 빠르고 간략히 씀으로써 전서가 상형(象形)의 요소를 버리고 실용적인 모습으로 변모한 예서(진예)의 사례는 <수호지진간(睡虎地秦簡)>이나 <리야진간(里耶秦簡)>에 보이며, 예서는 당시

19) 이런 견해와 달리, 진의 통일 이전 전국시대에 진에서 쓰이던 문자(진계문자秦系文字)는 나머지 여섯 나라의 문자(육국문자六國文字)와 구별되며, 소전은 이것이 발전하고 간략화한 글자체라는 견해도 있다(윤성훈, 『한자의 모험』, 비아북, 서울, 2013, p.116).

서예에 가장 능통한 서좌(書佐, 공문서를 기초하고 처리하는 관리)들이 사용하던 서체로서 '좌서(佐書)'라고 불리는데, 이것이 지금의 예서이다. <리야진간>에 의하면 진예에도 매우 다양한 서풍이 있었음을 알 수 있다.

(2) 한(漢)의 서체

가. 초서, 행서의 발생

진의 공문서인 <리야진간> 등에는 급히 흘려 쓴 예서(즉 초예草隸)가 포함되어 있는데, 진 시기에 여러 곳에서 이런 서체가 쓰이고 있었음은 진예 뿐 아니라 초예로 분류될 수 있는 필치가 이미 세상에 스며들기 시작했음을 뜻한다. 『설문해자 · 서』에 '한이 흥하면서 초서가 있게 되었다.'라 했는데, 여기서 말하는 '초'는 '거칠다', '간편하다'라는 뜻으로 보아야 한다. 왜냐하면 진 문자의 속체(俗體)가 예서로 변화하는 과정(즉 예변隸變)에서 나타난 초예가 전한(前漢) 초에는 공문서에도 통행되고 있었음이 근래에 출토된 간독(簡牘)[20]의 자료에 보이기 때문이다. 요컨대 진과 한 초에 걸쳐 이미 초예가 널리 인지되고 있었다고 하지 않을 수 없는 것이다.

그런데 이 초예의 간략화가 더 진행되어 드디어 파책(波磔, 즉 파임)[21]을 간직한 장초(章草)가 나타난다. 장초는 낱개의 글자가 연속됨 없이 독립되어 있고, 각 글자의 마지막 획이 파세(波勢)를 이루고 있다. 후한(後漢)의 장제(章帝) 때에 상표문(上表文, 황제에게 올리는

20) <마왕퇴 3호묘 간독(馬王堆三號墓簡牘)>, <사가교 1호묘 간독(謝家橋一號墓簡牘)>.

21) 파임의 출현 과정과 의미에 관해서는 윤성훈, 위의 책, p.193 이하 참조.

의견서)에 초서를 쓰도록 하였는데, 위엄을 중시하여 끝에 파세를 보이는 '장초'가 채용되었다고 한다.

지금 우리가 알고 있는 초서는 '금초(今草)'인데, 윤만 한묘(尹灣 漢墓)에서 출토된 기원전 10년의 「신오부(부) 神烏傅(賦)」에 금초의 초기의 모습이 보이므로, 초서(금초)의 성립 시기는 전한 후기로 보는 것이 현재로서는 타당하다고 할 수 있다. 후한에 이 초서는 대유행을 하기에 이른다.[22]

행서는 초서와 마찬가지로 예서의 점획을 간략화한 것으로서, 점차 급히 쓰려는 필요성에 의해 생겨난 실용체이다. 이것의 성립 시기는 문헌에 의하면 후한 중기 이후가 된다. 이 명칭은 위(魏)의 종요가 잘 썼다고 하는 세 서체의 하나인 '행압서(行狎書)'에서 유래하였다.

후한 시기에는 글씨의 아름다움을 추구하고 문자의 조형성에 관하여 논의가 일어나기 시작했으며, 후한 말기 장지(張芝)는 '초성(草 聖)'으로, 사의관(師宜官)은 '팔분의 일인자'로 일컬어지기에 이른다.

나. 고예(古隸), 그리고 팔분(八分)의 정형화

고예란 파세를 억제한 예서로서 전한 시기에 통행하던 서풍의 하나인데, 후한 시기에 들어와서 석각(石刻)된 고예의 사례가 남아 있다.[23]

파책이 두드러지게 강조된 팔분 양식은 후한 시기에 정착되었다고 알려져 왔지만, 서역(西域)에서 출토된 전한의 간(簡)과 <정주 한간(定

22) 조일(趙壹)의 「비초서(非草書)」, 『후한서(後漢書)』, 「장환전(張奐傳)」 등.

23) <삼로휘자기일기(三老諱字忌日記)> 등.

州漢簡)> 등의 자료에 의하면 이 양식은 전한 후기에 이미 정착되었고, 한예(漢隸)로서 조금도 손색이 없는 글씨로 완성되었음이 분명하다.

2세기에 일상의 서체로서 간략해진 초서와 행서가 이미 쓰이고 있었음에도 비석에 중후(重厚)하고 정제(整齊)된 팔분이 새겨진 까닭은 위엄을 내보임으로써 후세에 영구히 남기고자 하였기 때문으로 볼 수 있다. 많은 경우 비석의 윗부분[碑首]에 새겨진 제액(題額)을 보면 예서보다도 장중하고 위엄이 있어 보이는 전서를 흔히 사용하고 있음은 이와 관련이 있다고 할 수 있다.

(3) 해서(楷書)의 발생

해서는 후한 말기에 예서가 차츰 세속화하고 전화(轉化)하면서 생겨났고 위진(魏晉) 시기에 이르러 성행하게 되었다. 해서의 정의(定義)를 획에 '삼과절(三過折)'[24]을 갖춘 것이라고 한다면, 1984년 삼국 중 오(吳)의 주연(朱然) 묘에서 나온 명자(名刺, 명함)에 분명히 삼과절의 필법이 보이므로 해서의 성립 시기를 삼국 시대로 거슬러 올려야 할 상황이다.

이렇게 발생한 해서는 당(唐) 전기에 이르러 오늘날 우리가 알고 있는 완비된 해서의 모습으로 정착하게 되었으며, 진서(眞書)라고도 불리게 되었다.

이상의 변천 과정을 도표로 요약하면 다음과 같다.

24) 해서를 쓸 때 획을 연속하지 않고 한 획 한 획씩 끊어서 쓸 때, 횡획(橫劃)의 경우 첫째로 붓이 들어가고, 다음으로 중간의 선을 긋고, 마지막으로 마무리를 짓는 과정을 말함.

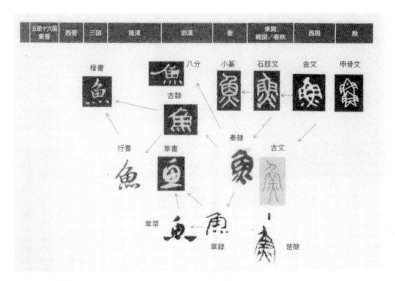

출전: 特別展, 『書聖 王羲之』, 東京國立博物館, Tokyo, 2013, 259쪽

〈그림 1〉 魚자의 서체 변천 과정

2. 글씨의 아름다움의 발견과 서론의 탄생

인간은 예로부터 경이로움을 경험해왔다. 일식이나 황혼 같은 자연의 현상에 경이로움을 경험하였고, 춤이나 노래 같은 인간 스스로의 행위에 경이로움을 느꼈다. 이 경이로움의 경험으로부터 인간은 자신의 내면에서 소중한 가치를 체험하고, 이로부터 다시 경이로움을 선사한 대상에 관하여, 그리고 자신 내면의 가치 체험 자체에 관하여 호기심을 갖고 사색하기 시작하였다. 그 이유는 인간이 그러한 가치의 체험을 되풀이하고 싶거나, 나아가 더 깊은 체험, 또는 색다른 체험을 갈구하기 때문이었다. 사색의 대상 범위는 처음에는 단순한 듯했지만 사색을 거듭할수록 관련된 대상이 잇달아 떠오르고 그

만큼 넓고 깊이 사색을 가해도 호기심은 끝나는 것이 아니라 오히려 그에 비례하여 더 넓고 깊어져 갔다고 할 수 있다.

상고(上古) 시기 이전에는 거의 없었을 것으로 짐작되는 글씨에 대한 경이로움의 경험이 후한(後漢) 시기에 이르러 차츰 가능해진 까닭이 무엇일까. 그것은 글씨의 변천 과정을 볼 때, 그 시기에 이르러 글씨로 '멋'을 부리는 행위가 나타나고, 따라서 멋진 글씨가 나타났고, 사람들은 이 멋을 알아보고 경이로워했기 때문이었다. 이 경우 글씨의 멋의 출발은 '예변(隸變)'의 출현이라고 보아도 무방할 것인데, 이 예변이 하필 왜 이때 나타났으며, 무엇이 이를 가능하게 하였는가라는 의문을 우리는 던지게 된다.

이에 대한 답은 여러 가지 요소를 고려하면서 구해야 할 것이다. 몇 가지 열거하자면, 우선 글자의 변천의 단계와의 관련성이다. 즉 복잡하고 조잡하던 글자의 구성이 대체로 차츰 단순화, 간략화의 과정을 거치고 있었다. 둘째로 글씨를 쓰는 정치사회적 환경이다. 글씨를 주된 업무로 하는 관리들의 공적인 일이 많아지고 번잡해졌으며, 사적으로는 편지의 왕래가 잦아지자 급히 쓸 필요로 인하여 개인의 필치(筆致)를 일으켰을 수도 있다는 가능성이다. 셋째로 멋진 글씨에 대한 정치사회적 예찬(禮讚)과 수집(蒐集), 그리고 자긍심 등의 분위기 형성을 꼽을 수 있다. 넷째로는 붓, 먹, 벼루, 종이(또는 죽간) 등 재료 및 도구의 발달이다.[25] 거북의 배 껍질에 날카로운 돌로 긁어서 부호(符號) 같은 문자를 쓰던 방식, 거푸집에 글자를 미리 도드라지게 만들어 놓고 구리 쇳물을 부어 청동 기물(器物) 내면에

25) 종이의 발명과 발달이 글씨의 변화에 미친 영향에 관해서는 김문경, 『삼국지의 세계』(사람의 무늬, 서울, 2011) 8장 5절 종이와 정보의 역할 423쪽 이하 참조.

음각(陰刻)되도록 하는 방식과 비교할 때, 붓으로 유연하고도 자유롭게 쓰는 방식은 실천적 경험의 양상이 판이하게 다를 것이다. 이외에도 요인은 더 찾아 열거할 수도 있을 것이다.

여기서 가장 주목하고자 하는 것은 글씨를 쓰거나 감상한다는 실천적 행위와 그 소산(所產)인 글씨 자체에 대한 사색의 기록이다. 이 기록의 총체를 당연히 서론(書論)이라 부를 수 있다. 이 서론은 글자의 연원(淵源)을 따져 거슬러 올라가기도 하고, 서체가 변천해 온 과정을 추적하기도 하고, 글자의 필획의 구성을 분석하고, 글씨를 멋지게 쓰는 사람의 능력을 비교 평가하고, 그 창의력의 연원을 다시 캐물어 가기도 한다. 멋진 글씨의 아름다움이라는 가치의 근거와 연원을 자연, 혹은 천지의 이치에서 강구하기도 하고, 너무 오묘하여 설명하기 어려운 글씨의 아름다움의 경험 자체를 다시 분석하기도 한다. 서체마다 각기 조형적 특징과 존재론적 의미와 가치가 있으며, 이를 서인의 성격과 연관하여 설명하려 하기도 한다. 나아가 필기구의 물질적 조건과 중요성, 글씨 창조의 심리적 조건과 중요성을 열거하기도 한다.

이하의 글에서는 각종 서론과 관련한 역사적 기록을 통하여 위진 시기에 보이는 '글씨의 멋'의 다양하고도 역동적인 진화 및 발전을 가능하게 한 정치사회적 원인을 살피는 것으로 시작하여, 서인의 창작의 원천인 정신세계 또는 내면세계에 관하여, 그리고 글씨의 양식적인 특징들에 관한 몇 가지 선행 연구를 종합하여 글씨의 미(美)의 원리에 관하여 설명하고자 한다.[26]

26) 이하의 글에서 위진 시기에 관한 부분은 졸고, "The Artistic Development of Calligraphy during the Wei and Jin Period and It's Aesthetic Significance"(*Journal of Confucian Philosophy and Culture*, Vol.19, 2013)에서 인용.

3. 청류(淸流), 일민(逸民), '위진인(魏晉人)'의 역사적 배경과 그들의 정신세계

주지하는 바와 같이, 후한 시대에 관료를 선발하는 제도는 '선거(選擧)'라는 것이었다. 이 제도는 전한 시대부터 국가적인 이념인 유교의 이념에 의거하여 성립되었고, 따라서 관료를 선발하는 여러 덕목 가운데 효렴(孝廉)이 가장 중시되었다. 즉 효도와 청렴의 행동으로 인정되면 국가의 관리로 등용될 수 있었던 것이다. 이 과정에서 효행이나 청렴을 위선적인 자선(慈善) 행위로 인정받거나, 과장 및 허위로 소문을 내서 그러한 명성을 사는 경향이 만연해 갔다. 이처럼 해당 인물들의 행실의 실제[實]와 추천 내용의 평판[名]이 일치하지 않는 현상이 많이 나타나기 시작하면서 이 제도는 부패하기 시작하였다. 이러한 부패의 풍조는 조정에 외척(外戚)과 환관(宦官)이 득세하면서 더욱 심해졌고, 이를 비판하며 기득권 세력에 저항하는 조정 내외의 사인(士人, 지식인)들이 결국 이른바 '당고의 화[黨錮之禍]'를 당하게 되자 비판 여론은 조정 밖에서 더욱 활발해졌다. 이를 주도한 사인들의 일련의 움직임을 '청류(淸流)'라 칭하고, 여기서 형성된 여론을 청의(淸議)라 부른다. 그런데 당시의 사람들은 이러한 청류로 인정받기 위하여 당시 영향력 있는 중심인물로부터 인정을 받으려 열망하였기 때문에 청류마저 권력화하게 되고 따라서 위선성(僞善性)을 드러내기도 하였다. 그리고 이들은 여전히 유교적인 덕목을 강조하고 있었다.

이러한 청류의 타락상을 다시 비판하는 사인들이 나타났으니, 이들은 효렴에 추천되는 것을 수치로 알고 벼슬을 거부하고, 국가의

체제, 즉 조정(朝廷) 밖에서 명성을 구하고, 세속의 영욕 밖에서 인생의 즐거움을 찾았다. 가난에 개의치 않고 유유자적하게 살아가는 기개 있는 이들 선비는 당시에 은일(隱逸)의 사(士), 혹은 일민(逸民)이라고 불리기도 했는데, 전한(前漢) 시대의 예교주의(禮教主義)와는 달리 국가를 넘어 '천하'의 존재를 생각하게 되었다.[27] 이들 사이에는 인물평이 매우 활발하게 전개되었는데, 이런 풍조 속에서 이들은 당시 사람들에 의하여 처사(處士)로서 이상화(理想化)되고 있었다.

위(魏) 시기를 맞이하여 개인의 덕(德)보다는 재능(才能)을 중시하는 정책[28]이 시행되자, 인간의 재능과 덕, 재능과 품성의 우선 관계가 큰 문제로 대두되었으며, 이로부터 이른바 '재성론(才性論)'이라는 인간론이 진지하게 전개되었다. 조조(曹操)의 참모 가운데 한 사람인 유소(劉劭)가 체계화한 인간론인 『인물지(人物志)』에서는 '지혜가 덕을 지배한다[智者, 德之帥也]'는 매우 혁신적인 견해를 제시하고 있다. 세간의 인물평론이 구체적인 개인에 대하여 행해지고 있었음에 비해, 이 인간론은 원리적, 추상적인 체계화로 등장하였다.[29] 이 이론의 핵심 가운데 하나는 인간의 겉모습을 식별함으로써 속마음을 감식(鑑識)하는 것이 가능하다는 것이다.

이러한 정책과 사상의 새로운 변화들의 영향으로 위진 시기에 청담(淸談)이 유행하기 시작한 것이다. 귀족 지식인들은 『노자』, 『장자』, 『주역』을 탐독하며 '현학(玄學)'을 출현케 하고, 유가의 예교주의를

27) 니시지마 사다오, 『중국의 역사-진한사』, 혜안출판사, 서울, 2004, 456쪽 이하

28) '재능을 등용의 으뜸의 기준으로 삼는다[唯才是擧]'는 정책은 과거 한(漢) 시기의 '덕을 등용의 기준으로 삼는다[唯德是建]'는 정책을 탈피한 큰 변화이다.

29) 이하는 박한제, 「後漢末・魏晉시대 士大夫의 政治的 志向과 人物評論」(『역사학보』 제134호, 1996) 참고.

벗어나 도가적 자연(自然)을 희구하였으며, 무명(無名)의 논리를 전개하였다.

위(魏) 시기는 유교의 이념인 명교(名敎)를 부정[30]하였으나, 진(晉) 시기는 덕(德)을 중시하였는데, 그러나 이 덕은 이미 한(漢) 시기의 덕과는 달리 개인마다 기준과 양태가 달라진 다양한 덕의 모습으로 전개되고 있었다. 그리고 주지하는 바와 같이 이때는 이미 도교와 불교가 신흥 종교로 떠오르고 있었고, 유교는 상대적으로 퇴조하면서도 여전히 강력한 삶의 규범으로 자리 잡고 있었다. 다시 말해서 한 시기의 단일 문화와는 달리 위진 시기는 복잡하고 살벌한 정치 상황 속에서 다양한 가치관과 개성적 삶의 방식이 나타나고, 따라서 일격(逸格) 혹은 탈격(脫格)의 시대라고도 칭할 수 있다.[31] 이러한 시대의 인간형을 '위진인(魏晉人)'이라 규정하는 견해가 있는데,[32] 위진인은 요컨대 예교주의가 그 속성으로 갖고 있는 형식의 위선(僞善)을 벗겨내고 인간으로서 진솔(眞率)하게 살되 풍류(風流), 즉 멋과 기개를 갖추려 했던 인간형이라 할 수 있다. 이들은 세인들에 의하여 명사(名士)로 불리고 부러움의 대상이 되었는데, 대 숲에 노닐면서 교유하였다는 '죽림(竹林)의 명사(名士)'가 대표적인 예이다. 이러한 위진인의 풍류는 당시 인물평론의 중요한 기준이 되었다. 그들은 자연 산수를 찾아 즐기면서 신선을 희구하고, 재기발랄한 언어와 행동을 좋아하였으며, 아량(雅量)을 심성으로 갖추려 하고, 긍지와 명예를 목숨처럼 소중히 여기고, 특히 외모의 멋, 심지어 목소리의 아

30) 稽康, "越名敎而任自然."

31) 박한제, 위의 글, 134쪽.

32) 박한제, 위의 글, 135쪽 이하.

름다움에까지 많은 정성을 쏟았다.

서진(西晉) 시기에는 명사들이 자신들의 마음을 의탁하되 진솔한 내면의 세계를 표현하는 방식이 기이하고 거칠었으나[放達], 동진(東晉) 시기에 이르면 자연에 의거하되 언행에 절도(節度)를 더하여 세련되고 우아한 모습을 보여주었다.33) 이들은 달을 완상(玩賞)하고, 악기를 연주하고, 술을 즐겨 마시고, 모여서 시를 짓거나 형이상학적인 담론[淸談]을 주고받았다. 한 명사의 멋진 언행을 보면 다른 인사들은 열렬히 추종하였는데, 예컨대 사안(謝安, 320~385)이 콧병이 나서 시를 읊는 소리가 탁(濁)해졌는데, 사람들은 오히려 이를 소쇄(瀟灑)한 멋으로 받아들여 서로 모방하였다는 일화를 남기고 있다.34)

이러한 위진인은 외모의 멋과 우아함뿐 아니라 자신들의 마음을 속세를 벗어난 산수에 의탁함으로써 내면 세계도 신선처럼 고매(高邁)하고 우아하다고 자부하였다.

후한 시기의 탁한 정치세계에 대하여 청류를 형성한 사인(士人)들은 다시 일민(逸民)의 모습으로 자신들의 청렴과 자긍심을 지켜갔으며, 위진 시기에 이르러서는 개성적인 멋을 우아하고 세련된 모습으로 표현하였다. 중국의 고대부터 귀족인 동시에 지식인들이 세속의 추함을 극복하고 세련됨과 우아함을 추구하는 전통을 이들은 이어가고 있었던 것이다.

33) 羅宗强, 『玄學與魏晉人士心態』, 浙江人民出版社, 杭州, 1991, p.296.
34) 『晉書·謝安傳』.

4. 위진남북조 시기 글씨의 세속적 명성과 미적 체험

이미 언급한 바와 같이 고대 중국에서 글씨가 미적 대상으로 떠오르기 시작한 시기는 대체로 후한 말경으로 볼 수 있다. 이 무렵부터 글씨에 관하여 개인의 명성이 세간에 전하기 시작하였다고 볼 수 있는데, 채옹(蔡邕, 133~192)이 비백체(飛白體)를 창조하였다는 설(說), 그리고 후대의 위작일 가능성이 있다고 지적되는 서론(書論)35)은 그러한 상황을 짐작케 해 준다. 그러나 위진 시기 이전에 비석의 글씨나 죽간(竹簡)의 글씨를 담당한 사람들은 대체로 낮은 신분에 속했었고, 따라서 글씨 자체가 세인의 관심의 대상이 되지 못하였다.

위진 시기에 이르면 글씨가 사인(士人)들 문화의 일부가 되기 시작하였고, 글씨가 실용적인 용도를 넘어 사인들의 출세를 위한 학업(學業) 중에서 오경(五經)의 독서 다음으로 중요한 필수 요소로 자리 잡게 되고,36) 사인들 사이에 자랑스런 솜씨[技藝]로 손꼽혔으며, 드디어 사인의 기풍과 내면의 세계를 표현하는 수단으로 활용되고 그들의 풍류(風流)를 구성하는 필수 요소 가운데 하나로 자리 잡게 되었다.

위탄(韋誕)이 자손들에게 글씨를 절대로 배우지 말라고 훈계했다는 고사(故事)37), 안지추가 '글씨로 남의 심부름꾼이 되는 일이 없도록 하라'고 가훈으로 남긴 일38)이 있다고 하지만, 글씨는 갈수록 사

35) 채옹의 「필론(筆論)」과 「구세(九勢)」는 남송(南宋)의 진사(陳思)가 편찬한 『서원정화(書苑菁華)』에 수록됨.

36) 어떤 사람이 종요(鍾繇)의 무덤을 도굴하여 「필세론(筆勢論)」을 얻었는데, 송익(宋翼)이 그것을 구하여 읽고 나서 글씨를 잘 써서 세상에 이름을 크게 떨치게 되었다는 이야기가 전한다[(왕희지, 「제위부인필진도후(題衛夫人筆陣圖後)」)].

37) 유의경(劉義慶)의 『세설신어(世說新語)·교예(巧藝)』에 위탄(韋誕)이 위(魏) 명제(明帝)의 명으로 궁전의 편액(偏額)에 사다리를 타고 올라가 글씨를 쓰고 내려와 보니, 너무 무서워서 머리카락이 하얗게 변했고, 자손들에게 글씨를 배우지 말라고 가르쳤다는 고사가 전한다.

인의 교양의 필수로 상승하고 있었다. 낮은 계층의 사람들이 주로 담당하던 글씨가 차츰 사인과 관리의 문화의 범위 안으로 들어오게 된 동기는 첫째로 글씨 자체가 감상의 대상이 되기 시작할 만큼 조형미를 조금씩 갖추어가기 시작했음을 암시한다. 둘째로 제왕을 비롯한 권력자들이 글씨를 감상의 대상으로 삼기 시작하고, 글씨에 공(功)이 있는 자에게 관직을 주는 사례 등이 더 큰 원인이 되었을 가능성이 있다.

전통적으로 기예는 낮은 신분의 사람들이 담당하는 것으로 취급되어 왔는데, 위진 시기에 이르면 글씨를 기예(技藝)로 칭하면서도 더 이상 낮추어 보고 있지 않음을 알 수 있다.[39] 이 과정에 어떤 변화가 있게 된 것일까에 대한 답을 구하려면 좀 더 상세한 연구가 필요하다. 다만, 성공수(成公綏)가 예서(隸書)의 미를 언급하면서 주(周) 시기의 문물의 훌륭함을 찬미하고, 위삭(衛鑠)의 이름으로 된 서론에서 주 시기 귀족 교육의 필수이었던 육예(六藝) 가운데 하나인 서(書)를 언급하면서 글씨를 상고대로부터 귀족의 문화의 핵심으로 다시 인정한 것은 고대 유가적(儒家的) 전통에서 형성된 글씨의 관념에 당시 새롭게 떠오르던 글씨의 기대되는 가치를 접목하여 더 이상 하층민의 담당이 아니라 귀족 또는 사인(士人)들의 몫임을 인식시키려는 노력으로 보아도 무방할 것이다.

한(漢) 제국의 와해에 이어 분열과 혼란의 위진(魏晉) 시기를 살면서, 이들은 자신의 정치적, 신분적인 지위를 유지하거나 상승시키기

38) 顏之推, 『顏氏家訓·雜藝』.

39) 이런 경향이 6세기에는 학예(學藝), 즉 학문과 기예라고 병칭되기에 이른다(顏之推, 『顏氏家訓·勉學』).

위하여 매우 치열한 권력의 경쟁을 벌이고 있었다. 이러한 양상은 이들이 자신이 남보다 우월한 능력과 품위를 지니고 있음을 세상 사람들에게 과시하고 인정받으려 경쟁하는 경향을 낳았고, 이 과정에서 덕(德)이라는 기준 외에도 재능의 기준이 다양한 형태로 등장하게 되자 글씨도 세속적 명성과 관직을 얻는 수단으로 등장하였다. 신하가 손수 글씨를 써서 군주에게 올리는 상소문은 군주에게 문장 짓는 능력과 글씨의 멋을 평가하는 기회가 되었고, 나아가 그 글씨를 쓴 사람의 인격적 가치[人品]까지 평가하는 사례가 적지 않았다.[40] 글씨를 통하여 상대방으로부터 인격적 가치를 인정받고 세상 사람들에게 명사라는 칭호를 얻는 데 더욱 중요한 역할을 한 것은 당시 종이의 보편화로 인하여 과거보다 훨씬 빈번해진 편지의 왕래였다. 안지추(顔之推, 약 531~595)는 '강남 지방에서 널리 쓰이는 속담에 편지는 천리 밖까지 얼굴(또는 인격)을 알리는 수단이다.'라고 하여 당시 편지의 사교적 역할이 얼마나 중요하였는지를 지적하였다.[41]

글씨가 권력과 명예를 얻는 수단이 되자 훌륭한 평가를 받으려는 경쟁심이 과열되어 세상에 권위가 인정된 글씨체를 습득하려 안간힘을 쓰고, 부당하다고 여겨지는 평론에 대해서는 조금의 양보도 없이 이의를 제기하기도 하였다.[42] 당시 귀족들은 상호 간에 계층이 분화되어 있었고, 이 때문에 혼인 문제가 매우 까다로웠으며, 정치 권력을 위한 투쟁으로 인하여 상호 간의 질시와 원망이 극심하였는

40) 王元軍, 『六朝書法與文化』, 上海書畵出版社, Shanghai, 2002, p.11.

41) 顔之推, 『顔氏家訓·雜藝』, "書疏尺牘, 千里面目也."

42) 劉義慶, 『世說新語·品藻』, "謝公問王子敬, 君書何如君家尊, 答曰固當不同, 公曰外人論殊不爾, 王曰外人那得知."

데, 이러한 양상이 글씨, 특히 편지의 글씨를 평론하는 데에도 연장
되어 우열의 다툼이 치열하였다.[43) 귀족 가문에서는 인재가 나타나
서 이러한 글씨의 개성적인 우아함을 성취하면 이것을 문중의 우아
한 가풍(雅風)을 이루는 계기로 삼고 이를 지극히 중시하였다. 여기
서 지적해야 할 것은 이러한 세속적인 정치적 동기가 글씨의 연마와
평론의 배경을 이루고 있지만, 그러나 글씨의 미적 가치는 인물평론
의 탈속적 경향[44)과 같은 궤도를 따라 세속을 벗어나고 초월하여
'자연(自然)'을 지향하고 있었다는 사실이다.

5. 글씨를 통한 위진인의 초월적 세계의 지향(志向)

상고대 중국에서 글씨는 점을 칠 때 사용되는 신성한 부호[甲骨文
字]로 출발하여 인간의 현실적 삶과 염원의 초월계를 매개하는 위치
를 점한 바가 있었다. 이러한 원시적인 종교성의 시기, 그리고 한(漢)
제국의 유교와 참위(讖緯)의 시기를 지나서, 위진인들은 정치적 지향
의 세속적 계기로 글씨를 연마하면서도 이를 통하여 새로운 초월적
세계를 끊임없이 탐구하고 있었다.

여기서 가장 주목해야 할 것은 이들이 이러한 과정에서 자신들이
창출하고 있는 글씨의 아름다움을 스스로 발견하고 있었다는 사실
이다. 그들은 궁전의 현판(懸板)에, 상소문에, 편지에, 부채에, 별장
건물의 벽에, … 다양한 모습으로 추상적 조형을 창출하고 있었던

43) 王元軍, 위의 책, 20쪽.

44) 劉義慶, 『世說新語』, 「賞譽」에서는 인물의 미(美)를 '굳건한 소나무 아래 부는 바람, 옥으로 다듬
은 나무, …' 같다고 비유하고, 「容止」에서는 '떠도는 구름, 봄버들, …' 같다고 비유하고 있다.

것인데, 이는 고대 중국의 다른 추상적 조형, 예컨대 청동기의 도철문(饕餮文)에서처럼 어두운 주술성이나 무거운 종교성에 구속됨이 없이 서인 자신의 '멋'을 부리는, 다시 말해서 내면에서 솟아나는 조형 충동(造形衝動)을 경쾌하고 세련된 형태로 표현하는 과정이었다.

여기서 그들은 스스로 창출하는 조형의 아름다움이 각 글자들의 구성 요소들(점, 획, 글자) 상호 간의 위치, 크기, 대칭, 운동방향[勢]에 따라 추상적 조형이 무한히 다양하게 창출되는 현상을 경험하고,[45] 이러한 창조 행위와 조형 자체의 의미와 가치를 설명하고자 노력하였다. 우선 그들은 글씨라는 추상 조형의 미를 언어로 규정하기가 극히 곤란하다는 경험적 사실로부터 글씨가 하나의 '어떤' 심오한 의미의 존재이고, 글씨의 조형미를 창출하는 능력은 '어떤' 깨달음의 성취로부터 얻어진다고 보았다. 따라서 글씨의 교육과 연마는 종이와 붓, 먹 등의 재료의 차원과 붓을 쥔 손의 움직임, 완성된 글씨의 모습을 예상하며 손의 움직임을 좌우하는 마음의 세계[意]가 모두 긴밀하게 연관되어 있다는 사실, 그리고 이 가운데 의(意)의 심리적 역할이 글씨 창조의 가장 중요한 원천임을 그들은 인식하게 되었다. 그리고 글씨의 조형미, 그리고 이를 가능하게 하는 의(意)는 모두 언어로 규정하기에는 너무 오묘하고 신비롭기[神采] 때문에 이는 인간의 감각의 세계와는 다른 어떤 세계에 속해 있을 것이라는 생각이 글씨의 아름다움[46]을 평론함에 인간 세계로부터 벗어나 있는 '자연물들'의 비유를 낳은 것이라고 볼 수 있다.

그들은 섬세하고 풍부한 감성적 직관의 능력을 발휘하여, 한편 글

45) 王羲之, "字字新奇, 點點圓轉, 美不可再."(『全晉文』卷二六)

46) 劉義慶, 『世說新語·文學』, "時人以爲神筆."

씨를 쓰면서 다른 한편 산수(山水)를 바라보고 자신의 감정을 실컷 발산하는 것을 즐거워하였으며,[47] '손으로는 금(琴)을 타고 눈으로는 멀리 날아가는 기러기를 전송하며, 마음을 저 초월의 세계에서 노닐고자' 하였다.[48] 그들은 글씨의 미와 창작의 원리를 탐구함에 있어 『노자(老子)』, 『장자(莊子)』의 사상에 정신적으로 적극 의존하고, 당시 새로 하층민으로부터 발흥하던 도교(道敎) 신앙을 문화적으로 세련된 차원으로 이상화[雅化]하여[49] 도교적인 양생술(養生術)에 깊이 탐닉하면서 세속의 때를 벗고 신선(神仙)의 세계, 나아가 불리(佛理)의 세계로 나아가는 꿈을 꾸었던 것이다.[50] 그런 한편으로 시(詩) 속에서 정신과 몸이 아울러 속세를 초탈하는 고도의 미적 체험을 하였던 것이다.[51]

그들은 자신들의 글씨 세계를 남에게 전수하기보다는 스스로 즐기는 태도, 즉 자오(自娛)[52]의 태도를 보였다. 글씨에서뿐만 아니라, 그들은 악기를 연주하면서, 산수의 아름다움에 심취하면서, 그림을 그리면서[53] 자오하였던 것이다. 여기서 자오의 의미는 세속적인 모든 인연과 동기를 단절하고 자신의 연주 행위와 작품의 독자적인 세계에서 자유로움과 즐거움을 향수(享受)한다는 의미로 해석할 수 있는 것이다.

47) 王羲之, 「蘭亭序」, "游目騁懷, 足以極視聽之娛, 信可樂也."

48) 嵇康, 「贈兄秀才入軍」, "手揮五絃, 目送歸鴻, 俯仰自得, 游心太玄."

49) 羅宗强, 위의 책, 323쪽.

50) 劉義慶, 『世說新語』, 「文學」, "王孝伯在京行散.";「德行」에 실려있는 王獻之의 일화.

51) 劉義慶, 『世說新語·文學』, "輒覺神超形越."(郭景純의 詩)

52) 『晉書·戴逵傳』, "常以琴書自娛."

53) 王羲之, 「蘭亭序」; 宗炳, 「畵山水序」

6. 인물 품평의 유행과 글씨의 평론

후한 이래 위진 시기에 행하여진 인물의 평가가 문학과 예술론에 얼마나 지대한 양향을 미쳤는지는 재언을 요하지 않는다. 인물의 도덕적 품성이나 선천적인 재주에 관하여 품등(品等), 즉 우열의 등급을 매김으로써 관리를 선발하는 방식이 위진 시기에는 다른 분야에도 양향을 끼친 결과, 종영(鍾嶸)의『시품(詩品)』, 사혁(謝赫)의『고화품록(古畵品錄)』, 유견오(庾肩吾)의『서품(書品)』등이 잇따라 나났다. 이 가운데 인물평론이 글씨의 평론에 직접 미친 영향에 관한 연구도 진행되어 왔다.[54]

위진 서론에서의 글씨 평론이 인물평론으로부터 영향을 뚜렷이 받은 것으로 보이는 사례는 원앙(袁昂, 461~540)의 경우 자연물을 비유로 하여 행하는 경우와 당시의 알려진 실제의 인물이나 인물 이미지를 비유로 하여 행한 것을 찾아볼 수 있다. 전자로는 "왕희지의 글씨는 사씨(謝氏) 집안의 자제들 같아서 비록 차림새를 아무렇게나 하고 있어도 수려한 멋이 풍부하다. … 서회남(徐淮南)의 글씨는 남강(南岡)같은 시골의 사대부인지라 오직 멋만 부리려 하나 결국 초라함을 면치 못했다. … 심산(深山)의 도사(道士)와 같다, 고려(高麗)의 사신(使臣)과 같다, 꽃을 꽂은 미녀와 같다. …"[55]라는 언급들이 그 예이고, 후자로는 "소자운(蕭子雲)의 글씨는 상림(桑林)의 봄꽃과 같아서 멀리서 보거나 가까이서 보거나 활짝 피지 않은 것이 없

54) 阮忠勇,「論人物品藻對魏晉南北朝書法品評的影響」,『浙江海洋學院學報』26卷, 1期, 2009.

55) 袁昂,「古今書評」, "王右軍書如謝家子弟, 縱復不端整者, 爽爽有一種風氣, … 徐淮南書如南岡士大夫, 徒互尙風範, 終不免寒乞, … 深山道士, … 高麗使者, … 插花美女, …"

다. … 최자옥(崔子玉)의 글씨는 해가 걸린 높은 봉우리 위에 소나무 한 그루 같아서 세상 끝을 바라보려는 의(意)가 있도다. … 무너지는 산의 깎아지른 절벽 같다."[56]라는 등의 예가 그것이다.

흥미로운 것은 종영이 시를 평론하는 핵심 기준의 개념으로 제기한 '자미(滋味)', 그리고 사혁이 그림 평론의 으뜸의 기준으로 제시한 '기운(氣韻)' 등의 용어가 원앙(袁昂)에 의하여 글씨의 평론에도 사용되고 있다는 점이다. 이러한 사례가 시사하는 중국의 미학사적인 의미에 관해서는 차후의 심도 있는 연구를 필요로 한다.

글씨의 평론 가운데 대부분은 당시의 서예가들의 글씨를 비교하면서 우열을 논한 것들이다. 예컨대 "왕헌지는 왕희지에도 미치지 못하니 이는 마치 왕희지가 종요에 미치지 못함과 같다. 왕헌지를 배우는 것은 호랑이를 그리는 것과 같고, 종요를 배우는 것은 용을 그리는 것과 같다."라는 식으로 직접적인 비교와 비유적인 비교의 방식을 사용하고 있다.[57] 그리고 왕희지 부자(父子)의 글씨의 우열에 관한 언급, 예컨대 '왕헌지(王獻之)는 글씨의 굵직하고 힘찬 면에서는 아버지(왕희지)에 미치지 못하지만, 예쁘고 세련됨의 면에서는 아버지보다 훌륭하다.'는 식의 언급이 상당 수 있다.[58]

56) 위의 글, "蕭子雲如上林春花, 遠近瞻望, 無處不發. 崔子玉書如危峰阻日, 孤松一枝, 有極目遠望之意. … 崩山絶涯."

57) 蕭衍, 「觀鍾繇書法十二意」, "又子敬之不迨逸少, 猶逸少之不迨元常. 學子敬者如畫虎也, 學元常者如畫龍也."

58) 羊欣, 「古來能書人名」, "骨勢不及父, 而媚趣過之."

7. 위진남북조 서론에 나타난 중요 미학적 개념과 의미

(1) 글씨의 미적 범주의 발견

서예가들의 수준 여하에 따라 미적인 성취도의 차이가 있게 마련이고, 또 높은 수준에 오른 서예가들이라도 각자 개인적인 양식을 발휘하게 마련이다. 이에 관하여 당시의 서예가들이 많은 글씨를 평가하면서 시각적인 차이와 경향을 바탕으로 하여 몇 가지 미적 범주를 발견하고 개념화하기에 이르렀다. 예컨대 "필력(筆力)이 좋은 글씨는 골(骨, 뼈대)이 많고, 반대로 필력이 좋지 않은 글씨는 육(肉, 살)이 많다. 골이 많고 육이 적은 글씨를 근서(筋書, 근육질 글씨)라 하고, 반대로 골이 적고 육이 많은 글씨를 묵저(墨猪, 먹 덩어리)라고 한다. 힘이 많고 근육이 풍부한 글씨를 성(聖, 거룩함)이라 하고, 힘도 없고 근육도 없는 글씨를 병(病, 병폐)이라고 한다. 그러므로 한 글자 한 글자 조형의 이치에 맞게 써야 한다."59)

고금의 시대에 따라 나타나는 범주도 논의되고 있다. 즉 "항상 고대의 글씨체는 질(質, 소박)하고, 현대의 글씨체는 연(妍, 곱다)하기 마련이다. 그런데 세상 사람들은 언제나 고운 글씨를 좋아하고 소박한 글씨는 경시하는 경향이 있다."고 한다.60)

소연(蕭衍)은 종요(鍾繇)의 글씨를 '예스럽고 살지다[古肥]'고 평하였고, 왕희지의 글씨는 '요즈음 스타일이고 깡마르다[今瘦]'라고

59) 衛鑠, 「筆陣圖」, "善筆力者多骨, 不善筆力者多肉, 多骨微肉者謂之筋書, 多肉微骨者謂之墨猪, 多力豐筋者聖, 無力無筋者病. ――從其消息而用之."

60) 虞和, 「論書表」, "夫古質而今妍, 數之常也; 愛妍而薄質, 人之情也."

평하고 있다.[61]

이러한 글씨체의 문제는 세상 사람들의 가벼운 취향에 쉽게 호소하는 세속적 양식과 전통을 지키고 두터움과 깊이를 추구하는 고전적 양식 사이에 갈등적인 관계를 성립시키게 된다. 위삭은 "근래에 풍조를 보면, 예부터 내려오는 전통의 글씨를 배우지 않는다. 정통의 서법을 외면하고 즉흥적으로 글씨를 익혀서 겨우 자기의 이름만 쓸 수 있는 수준이다."라고 하면서 당시의 경박한 세태를 비판하고 있다.[62]

(2) 신채설(神彩說)과 '잊음[忘]'

왕승건(王僧虔, 426~485)은 "글씨의 오묘한 이치는 신채(神彩)를 최고로 삼고, 형질(形質)이 그다음이다. 이 두 가지를 겸하는 사람이라야 고인(古人)을 계승할 수 있다."고 하였다.[63] 이 구절은 '글씨의 예술적 가치를 구성하는 요소로서, 가장 중요한 것은 작품에 담겨 있는 최고의 정신적 아름다움이고, 그다음이 물질적인 아름다움이다. 그런데 이 두 가지 요소는 독립적으로 분리되는 것이 아니라 하나의 작품 안에 겸비되어야 글씨의 최고 경지에 도달할 수 있다'는 의미로 해석할 수 있다. 예술 작품을 이처럼 비가시적인 내면적 가치와 가시적인 외면적 가치로 분리하여 파악하고, 그 중 한 쪽만을 성취하는 것보다는 양자를 온전히 작품 안에 성취하는 것이 예술 작

61) 蕭衍, 「觀鍾繇書法十二意」

62) 「筆陣圖」, "近代以來, 殊不師古, 而緣情弃道, 纔記姓名."

63) 「筆意贊」, "書之妙道, 神彩爲上, 形質次之, 兼之者方可紹于古人."

품으로서 올바른 모습이며 동시에 최고의 가치를 실현하는 것임을 강조한 말이다.

위진남북조 시기에는 중국의 심신(心身)이론이라고 할 수 있는 형신론(形神論)이 많이 논의되고 있었는데, 특히 불교의 교리가 더욱 널리 전파되면서 '인간의 영혼은 육신의 죽음을 따라서 같이 소멸하는가, 아닌가'라는 신멸불멸론(神滅不滅論)이 대두되는 가운데 논의가 활발해졌다. 이 논의는 당시에 문학에서 유협(劉勰)의 『문심조룡(文心彫龍)』의 이론에, 그리고 그림에서 고개지(顧愷之)의 '이형사신(以形寫神)', 즉 '그림이란 시각적 형태를 통하여 정신을 그리는 것이다'는 이론에 직접적인 영향을 미쳤는데, 이런 사고가 글씨의 분야에도 영향을 미친 결과 왕승건의 신채의 이론이 나온 것으로 볼 수 있다.

그런데 왕승건의 이 언급에 이어서 다음과 같은 언급이 나온다. 즉 이러한 예술적 성취를 위해서는 서예가가 반드시 자신의 마음의 경지에서 붓놀림을 의식하지 않는 상태를 유지해야하며, 붓을 쥐고 있는 손은 어떤 글자를 쓰고 있는지를 일일이 의식하지 않는 상태를 유지해야 한다는 것이다.[64] 다시 말해서 최고의 창작을 가능하게 하려면, 글씨를 구상하는 마음과 붓을 잡은 손, 그리고 종이 위에 쓰여지는 글씨가 각기 분리된 상태에서 진행되지 않고, 세 부분의 기능과 진행 동작이 하나로 통일되어 한 동작이 다른 동작을 의식하지 않고 마치 없는 듯이 '잊음(忘)'의 심리적인 상태를 유지해야 한다는 것이다.

64) 「筆意贊」, "必使心忘于筆, 手忘于書, 心手達情."

주지하는 바와 같이 이 '잊음'의 개념은 『장자』의 '득어망전(得魚忘筌)', 즉 물고기를 잡고 나면 그 도구인 통발을 잊는다는 언급에서 유래하였고, 위진 시기 왕필(王弼)의 『주역약례(周易略例)』에서 말한 '득의재망언(得意在忘言)', 즉 언어라는 수단을 잊어야만 그것이 전달하려는 의미를 깨달을 수 있다는 사상을 거쳐서 서론에 반영된 결과라고 할 수 있다.

(3) 글씨의 심오한 이치: 언어와 깨달음의 문제

위진 시기의 서론에서 가장 많이 등장하는 언급은 언어와 깨달음의 문제이다. 성공수(成公綏)는 "글씨의 지극히 훌륭한 솜씨는 언어로 전수하기가 매우 어렵기 때문에 그 기예에 능통한 사람이 드물다. 마음에서 터득하고, 손에 완전히 익히는 것은 반드시 '의(意)'라는 심리적 기능을 통하여 깨달음으로써 가능하다."[65]라고 언급하였다. 위항(衛恒)도 "글씨의 오묘함은 사람이 사물의 모습을 바라보고 획득한 깨달음[思]이므로, 언어로써 나타낼 수 있는 것이 아니다."[66]라고 하였다. 이러한 사상은 소연(蕭衍)에 이르면 "글자 너머의 기이함은 글로 표현할 수 없다."라는 언급으로 계승된다.[67]

이러한 사상은 위에서 언급한 『장자』의 '득의망언(得意忘言)'과도 관계가 있지만, 같은 문헌의 「천도(天道)」편에서 나오는 글[書]과 언어와 깨달음[意]의 관계를 언급한 구절[68]과 바로 뒤이어 나오는 윤

65) 「隸書勢」, "工巧難傳, 善之者少; 應心隱手, 必由意曉."
66) 「四體書勢」, "睹物象以致思, 非言辭之所宣."
67) 「觀鍾繇書法十二意」, "字外之奇, 文所不書."

편(輪扁)의 고사에서 암시하는 진리의 언표(言表) 불가능성의 문제로 부터 영향을 받아 서론에 반영된 것으로 볼 수 있다.

이러한 깨달음은 보통 사람들의 지적인 능력으로 쉽게 접근하거나 획득될 수 있는 것이 아니다. 즉, 예리한 통찰력을 갖춘 자, 자연 만물에 관하여 남다른 교감 능력을 갖춘 자라야 이러한 깨달음이 가능하다. 그래서 위삭(衛鑠)은 "글씨란 신령스러움에 통하고 만물에 감통하는 것이므로 이를 알지 못하는 자와는 글씨를 논할 수 없다."[69] 라고 하였다. 왕희지도 같은 취지로 "만약 사리에 통달하고 속뜻이 곧은 자가 아니라면, 글씨를 아무리 많이 배운다 해도 그 깨달음의 경지에 도달할 수 없다."[70]고 강조하고 있다.

심오한 글씨의 이치와 의미는 비범한 깨달음의 지적 능력으로만 도달할 수 있는 것이고, 따라서 글씨란 세계의 깊은 진리의 차원에 존재한다는 믿음을 위진의 서예가들은 형성해 가고 있었다고 보아야 할 것이다.

(4) '의(意)'의 개념과 창작의 심리적 과정

바로 앞에서 성공수가 '의(意)'의 문제를 진지하게 제기한 것을 보았다. 이 개념은 『장자』이래 문학과 예술의 분야에서 매우 중요한 개념으로 수용되고, 의미를 확대 적용하는 방식으로 다루어져왔다. 위진의 서론(書論)에서도 역시 여러 서예가들에 의해서 자신들의 체

68) "世之所貴道者, 書也. 書不過語, 語有貴也. 語之所貴者, 意也, 意有所隨. 意之所隨者, 不可以言傳也."

69) 「筆陣圖」, "自非通靈感物, 不可與談斯道矣."

70) 「論書」, "若非通人志士, 學無及之."

힘을 바탕으로 하여 이 개념을 자주 언급하고 있다.

위삭(衛鑠)은 서예가가 붓을 잡는 방식 7가지를 열거하여 설명하면서, "만약 손으로 붓대의 아랫부분(즉 붓털 가까이) 잡았으나 힘을 줄 줄 모른다면 마음과 손이 일치하지 않으므로 의(意)가 붓의 뒤에 있게 된다. 이런 방식으로는 글씨의 미를 성취하는 데 실패하게 된다. 만약 손으로 붓대의 윗부분(즉 붓털로부터 멀리)을 잡고 힘을 주면 의(意)가 붓보다 앞서게 된다. 이러한 방식으로는 글씨의 미를 원만하게 성취할 수가 있다."[71]

왕희지는 이러한 개념과 사상을 곧바로 계승하면서[72] "글씨 가운데 한 점, 한 획에도 예외 없이 의(意)가 있게 된다. 그러다 보면 써 놓은 글씨의 아름다움에 관하여 말로써 표현 할 수 없는 측면이 저절로 있게 되는 것이다."라고 하여 더 자세한 창작의 경험을 바탕으로 의(意)의 중요함을 설명하고 있다. 왕희지는 자신의 글씨에서 동일한 글자, 예컨대 '之(갈 지)'라는 글자를 여러 군데에 많이 썼지만, 어느 하나도 똑같은 모습을 나타내지 않고 다양하게 변화를 주고 있음으로 유명하다. 이러한 창작 태도와 경험을 바탕으로 하였기 때문에 "한 쪽의 종이 위에 글씨를 쓸 때에도 모름지기 글자마다 의(意)를 달리함으로써, 같은 글자가 같은 모습으로 나타나는 것을 피해야 한다"[73]고 강조하고 있다.

왕희지는 글씨를 창작하는 마음의 상태에 관하여 매우 섬세하고 안정된 자세를 필수로 요구하고 있다. 글씨를 쓰기 전에는 반드시

71) 「筆陣圖」, "若執筆近而不能緊者, 心手不齊, 意後筆前者敗; 若執筆遠而急, 意前筆後者勝."

72) 王羲之, 「題衛夫人筆陣圖後」, "意在筆前, 然後作字."

73) 王羲之, 「論書」, "若作一紙之書, 須字字意別, 勿使相同."

'정신을 집중하고, 조용한 가운데 사색을 진행'74)해야 함을 말하고, 또 글씨에서 가장 중요한 것이 내면의 세계로 깊이 침잠하는 것임을 강조하기도 하였다(「論書」).

왕승건(王僧虔)도 서예가의 마음 상태와 눈, 손, 붓 등 네 가지 요소들이 동시에 작용하는 예민한 창작의 심리 과정 및 행위에 관하여 "마음은 법칙을 따르고 눈은 그 모습을 본뜬다. 손은 마음을 따라 휘두르고 붓은 손을 따라 움직인다."75)라고 주의 깊게 언급하고 있다.

의(意) 개념의 문제는 선진 시기에 제기된 후, 위진 시기를 거치면서 이처럼 문학과 예술의 분야에서 중요한 미학적인 함의를 심화하고 확대해 가고 있다. 이 개념의 중요성은 당(唐) 시기 이후에 불교 사상으로부터의 영향을 받으면서 더욱 두드러지게 되었다. 즉 왕창령(王昌齡, 690~756)이 문학에서 '의상(意象)'의 개념으로 발전시키고, 마침내 이후의 역사 시기에 '의경(意境)'의 개념으로 확립되는 계기가 되었기 때문이다.76) 위진 시기의 서예가들이 자신들의 풍부하고 섬세한 경험77)을 통하여 규정하고 있는 창작의 심리적 주관으로서의 '의(意)' 개념이 정확히 어떤 의미를 갖고 있는가, 서예가들의 개념 용례에 따라 어떤 의미의 다양성을 보이는가 등의 미학적 연구 과제는 중국의 문학과 예술의 본질적 의미를 규명하고 설명하는 데 그만큼 중요한 의미를 갖는 것이다.

74) 王羲之, 「題衛夫人筆陣圖後」, "凝神靜思."

75) 王僧虔, 「書賦」, "心經於則, 目像其容. 手以心麾, 毫以手從."

76) 張福慶, 『唐詩美學探索』, 華文出版社, 北京, 2000, p.202 이하.

77) 庾肩吾, 「書品」, "敏思藏於胸中, 巧態發於毫銛."

(5) 글씨에서의 타고난 재주와 후천적인 노력

중국의 미학적 사상의 역사에서 예술적 재능이 선천적인 소질에 의한 것인가, 후천적인 노력에 의한 것인가는 근대에 이르기까지 중요한 쟁점으로 기나긴 역사를 보여 왔다. 그러한 개념사의 출발이 위진 시기의 서론에서 싹트고 있었음을 지적할 수 있다. 즉 "장지(張芝)는 후천적인 노력이 훨씬 우수하고 반면에 타고난 재주는 그보다 못하며, 종요(鍾繇)는 타고난 재주가 훨씬 우수한 반면에 후천적인 노력을 별로 하지 않는다."라고 두 사람의 서예가를 매우 명백한 대비를 통하여 평론하고 있다.[78]

재주와 노력의 문제는 유견오의 『서품』 이래 서품의 사실상의 중요한 기준으로 적용되었는데, 이 문제는 서인의 관점, 즉 창조론의 관점에서 출발하지만, 개념이 진화하면서 이후에 천연과 공부의 개념으로 논하게 되면, 글씨의 조형성의 특징 자체, 즉 분별되는 양식을 지칭하는 의미도 갖게 된다. 다시 말해서 글씨가 인위적인 요소를 넘어 '자연'의 차원으로 승화(昇化)하였는가, 쉬지 않고 연마하여 경지에 올랐으나 아직 인위적 흔적이 보이는가라는 '솜씨'의 양식적 구분을 지칭하기도 한다.

8. 당(唐)과 송(宋) 시기에 나타난 서론의 변화와 미학사적 의미

앞에서 살펴본 바와 같이, 위진 시기에 글씨가 하나의 예술 형태로 자리 잡았고, 글씨에 관한 사색도 무르익어 서체, 서학(書學), 서품, 서법, 서평 등에 관한 논의가 매우 풍부해지고 있었다. 이에 앞서 후한 및

78) 庾肩吾, 「書品」, "張工夫第一, 天然次之, 鍾天然第一, 工夫次之."

위 시기에 풍미하던 인물 평가에 관한 방법론, 즉 인물품조론(人物品藻論)에 정치적 동기, 도덕적 가치관, 사회적 효용성[名士], 유교적 이념과 도교적 염원 등이 복합적으로 작용하던 상황이 서론에도 그대로 영향을 미쳐서, 서품의 기준은 글씨 자체의 시각적 가치의 우열에만 의존하지 않고, 예술 외적인 요인들이 동시에 작용하는 매우 복잡하고 미묘한 양상을 띠고 진행되었다. 그럼에도 글씨의 최고의 전범으로는 이왕(二王)과 종요, 장지 등이 백중지세로 떠오르고 있었다고 할 수 있다.

당 초기에 이르면 정치적인 요인이 결정적으로 작용하기 시작했다고 볼 수 있다. 즉 태종(이세민)의 왕희지 추숭으로 인하여 그 휘하의 정치인과 지식인들이 절대적인 영향을 받아 왕희지 글씨의 전문가가 제작한 모본을 공유하고 임모에 열을 올리게 되었다. 특히 홍문관(弘文館)이 설치되고 관리들의 자제가 빈번하게 출입하게 되었고, 우세남과 구양순 등 당시 글씨의 명인들이 이들의 훈도를 지도하였고, 다른 한편 과거 시험에 신언서판(身言書判)의 4가지 과목을 설치하여 글씨의 교육과 습득은 필수 과정으로 정착되었다. 이미 언급한 바와 같이, 해서(楷書)의 서체는 이때에 완결되었다고 할 수 있다.

이러한 정황들이 글씨를 중시하고 습득하는 풍조를 매우 광범(廣汎)하고도 수준 높게 발전케 하는 원동력이 되었다. 다만, 이 흐름은 황실과 권력 주변의 지식인들의 취향에 의하여 왕희지 등 소수의 서인들을 추숭하고 전범으로 하여 필법을 전수하고 연마하는 결과를 낳고 있었다. 게다가 필법의 전수는 추숭의 정도가 높아짐에 따라 왕희지 등의 글씨에 대하여 자꾸 권위를 더하고 심지어 신비화하는 경향마저 생기고 있었다.[79]

이러한 흐름은 현종(玄宗) 시기, 즉 8세기 무렵부터 변화를 맞이하

게 된다. 이 변화는 글씨에만 국한되지 않고 문학과 회화 등의 분야에도 같이 생겨나고 있었다. 회화에서는 육조 시기 사혁(謝赫)의『고화품록(古畵品錄)』에서 제시된 기운생동(氣韻生動) 등의 화육법(畵六法, 그림의 여섯 법칙)이 창작의 원리이자 품평의 기준으로 적용되어 9품으로 등급을 매기는 것이 관례로 되어 왔는데, 당의 주경현(朱景賢)은『당조명화록(唐朝名畵錄)』에서는 신묘능(神妙能)의 3품을 설정하고, 다시 그 외에 일품(逸品)을 둠으로써 화육법에서 벗어난 화풍을 인정하고 그 기준을 전자에 대립적으로 제시하였다.[80] 이 시기의 일품 풍의 화가들로서 예컨대 왕묵(王墨)은 손으로 문지르기도 하고, 술에 취하여 머리카락으로 먹물을 찍어 그렸으며, 장지화(張志和)는 악기의 박자에 맞추어 뒤돌아 눈을 감고 붓을 휘두르기도 하여 종래의 선(線) 위주의 필법을 버리고 이른바 발묵(潑墨)의 기법, 즉 먹을 번지게 하여 면(面)을 창출하는 기법을 구사하기 시작하였다. 이러한 시도는 회화사적으로 볼 때 선묘에 의한 대상 묘사의 사실성(事實性)에서 후퇴하는 면이 있지만 반대로 화가의 내면세계, 혹은 정신을 표현하는 데는 그 폭을 무한히 넓히고 회화적 효과와 함의를 지극히 풍부한 방향으로 이끌어주는 결과를 낳는다. 더욱이 차츰 발전하기 시작한 수묵화(水墨畵)의 기법과 결합하게 되면 대상물의 복잡하고 다양한 채색을 그대로 묘사하지 않고, 단색의 방향으로 단순화함으로써 순수하고 본질적, 근원적인 것을 지향하게 되는 것이다. 이러한 새로운 문학과 예술의 흐름에서 당의 궁정에서 오위

79) 『中國書論大系』 제2권, 9쪽.

80) 백윤수, 「석도 예술 사상과 그 양명학적 배경에 관한 연구」, 서울대학교 박사학위논문, 1996, 107쪽 이하.

(吳偉)가 술에 취한 채로 먹을 문질러 그림을 그리고, 종례(鍾禮)가 묵좌(默坐)를 하거나 왕조(汪肇)가 검무(劍舞)를 애호하고 술을 코로 마신다거나 하는 등의 광기(狂氣)의 퍼포먼스가 출현하게 되었다. 이러한 경향은 결국 이후에 절파(浙派)의 화풍으로 이어지고, 사상적으로 명(明) 시기의 광태사학파(狂態邪學派)와 교섭하게 되며, 광(狂)이라는 개념을 대두시키게 되는데, 여기서의 광이란 단순히 미쳤다는 뜻이 아니라, 자신이 옳다고 생각하는 바를 절박한 심정으로(개성적으로) 실현한다는 의미로 새겨야 하는 것이다.[81]

한편 같은 현종 시기에 이백(李白)의 시가(詩歌), 배민(裵旻)의 검무, 장욱(張旭)의 초서가 유명했는데[82], 장욱은 글씨에서 자아(自我)의 인간적 주체성을 확고히 하여 굳세고 엄숙한 서풍을 보여주기 시작하였다. 장욱은 초서를 쓸 때 술에 취하여 미친 듯이 퍼포먼스를 행하였는데, 이로 인하여 그가 쓴 초서를 광초(狂草)라고 불렀고, 그의 이러한 광일(狂逸)한 예술 행위를 당시의 사람들은 매우 좋아하고 존경하였다고 한다. 그의 뒤를 이어 회소(懷素)도 술에 대취하여 절규하면서 담벼락에 종횡으로 붓을 휘둘러 초서를 썼고, 군중을 이를 보고 환호하였다고 한다. 장욱의 글씨는 한유(韓愈)의 이론화를 거쳐 송 시기에 더욱 존경의 대상이 되었다고 한다.[83]

당 시기의 광일한 퍼포먼스의 소산이라 할 수 있는 광초의 출현과 영향은 송 시기로 이어져 서론으로 이론화되고 해석되었다. 이 시기 서론의 주체는 화려한 귀족이 아니라, 학문을 숭상하는 사대부들이

81) 백윤수, 위의 논문, 115쪽.

82) 이들을 후대에 삼절(三絶)이라고 일컬었다.

83) 『中國書論大系』 제2권, 33쪽.

었다. 육조 이래 글씨의 모범을 이상화하여 추종할 뿐 자신의 표현을 최소화하던 경향으로부터 차츰 화가와 서인의 내면의 정신적 가치를 표현하는 방향으로 변화해왔기 때문에 화론과 더불어 서론도 글씨에 관하여 글씨를 쓰는 사람의 학식, 인품, 인간성, 덕망 등을 이전보다 더욱 깊이 연관시켜 논의하게 되었다. 즉 글씨는 그 사대부의 인격과 동일한 것이라는 인식이 확고히 자리 잡아가고 있었던 것이다. 이로부터 어느 사대부가 비록 글씨의 명인이 아닐라 하더라도, 그의 학식이 인정되고 덕망이 높으면 당연히 글씨를 남기는 관례가 생겨났다.[84] 그리고 남의 글씨를 모범으로 하여 쓴 글씨를 '노서(奴書)'라 하여 낮게 평가하고, 독창성을 차츰 중시하면서도 글씨의 배움은 옛 글씨로부터 두루 섭렵함으로써 자신만의 독창적인 경지에 이를 수 있다는 습숙(習熟)의 풍토를 굳혀가고 있었다. 독창적인 글씨의 창출은 당연히 옛 글씨체의 단순한 모방을 벗어난 것, 즉 속기(俗氣)를 털어내고, 자신의 개성적인 양식을 창출하는 것인데, 여기서 송의 사대부들은 한결같이 그 양식적 특징을 '자연(自然)스러움', '천진(天眞)함', 나아가 '평담(平淡)'의 멋이라고 미적(美的)으로 범주화하였다. 그리고 이를 가능하게 하는 마음의 능력을 의(意)라고 지칭하여 육조와 당의 서론의 핵심 개념을 계승하고 발전시켜 나아갔다. 소식, 황경견, 미불 등의 인물들은 자신이 그러한 취향을 보여주는 글씨를 남겼으며, 이를 이론화하여 서론의 새로운 국면을 열었다. 덧붙이자면, 이러한 예술관은 글씨와 더불어 시 및 회화의 분야에서도 마찬가지로 전개되고 있었다는 점이다. 주지하는 바와

84) 『中國書論大系』 제4권, 17쪽.

같이 회화에서는 문인화가 발달하면서 동시에 소식이 문인화론(文人畵論)에서 '시 속에 그림이 있고, 그림 속에 시가 있다.[詩中有畵, 畵中有詩]'라는 견해를 제시하여 시와 그림의 거리를 좁히고 있었고, 엄우(嚴羽)는 『창랑시화(滄浪詩話)』에서 시와 선(禪)의 거리를 좁혀 놓았다. 당 시기의 장언원(張彦遠)이 서와 화는 근원이 같음[書畵同源]을 주창한 이래 송에 들어오면 선(禪)을 기반으로 하여 시서화(詩書畵)가 일률(一律)로 나아가고 있었다.[85]

당의 장회관은 「육체서론(六體書論)」에서 황자(皇子)들에게 초보의 글씨를 가르쳐 본 경험, 제왕(諸王)이 글씨를 공부할 때 고본(古本)을 학습하지 않음을 목격한 일 등을 술회하면서, 그러므로 지금의 글씨가 옛 글씨를 넘어서지 못하던 원인을 지적하였다. 다시 말해서 한 분야의 역사를 두루 섭렵한 후에라야 지식을 충분히 얻을 수 있을 뿐 아니라, 옛 것을 뛰어 넘으려는 성숙한 경지에 접근이 가능해지는 것이고, 이것이 바로 '사람됨', 즉 인격 또는 인품으로 교양화(敎養化)되는 것임을 역설한 것으로 풀이할 수 있다고 생각된다. 당 시기에 이처럼 글씨의 교육을 국가적 인재를 인격화하는 과정으로 인식하고 있었다면, 송 시기에는 이에서 더 나아가 사대부의 평생의 수양 과정에 글씨가 그림자처럼 따랐던 것이다. 이것은 중국에서 '예술이 곧 인품'이라는 도덕과 예술의 접근 및 일치를 굳히는 계기가 되었으며, 이와 병행하여 송 사대부의 글씨에 관한 관심의 외연은 서화의 감상과 감정은 물론 금석문, 골동취미, 문방의 취미로까지 확대되어 가고 있었던 것이다.

85) 명법, 『선종과 송대사대부의 예술정신』, 씨아이알, 서울, 2009, 199쪽 이하

9. 서론 연구의 사례와 향후 과제들

서론의 연구에서 다음의 두 가지 사례를 소개하고자 한다.

첫째는 서론에서 나타나는 글씨의 미를 다른 관련된 미의 양태와 연관 지어 보려는 시도이다. 글씨와 이를 둘러싼 다른 요소들과의 관계를 규명하는 일은 서론 연구의 중요 목표 가운데 하나일 것이다. 이 도표가 실린 저서에서는 위진 시기의 글씨에 관하여 의미 있는 내용을 많이 제시하고 있으나, 이 도표에 관해서 상세한 해설은 보이지 않는다. 그러나 향후 연구에 참고할 만한다고 판단하여 소개해 본다.

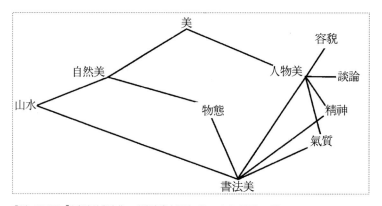

출전: 王元軍, 『六朝書法與文化』, 上海書畵出版社, Shanghai, 2002, p.56.

〈그림 2〉 서예 품평 요소들의 관계망

다음으로 서론에 등장하는 미적 범주에 관한 용어를 샅샅이 조사하여 상호 관련성을 찾아내려는 연구의 결과로 제시된 일종의 개념 지도이다. 집요한 연구를 통하여 나온 결과인 만큼 그 의미를 충분히 파악하고 해석해야 할 것이다. 한편 개념표가 매우 도식적인 인상을 주는 점에 대해서는 향후의 비판적 연구를 기다린다고 하겠다.

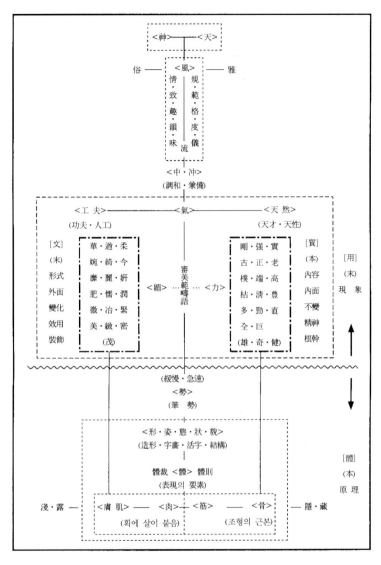

출전: 河内利治, 『書法美學の硏究』, 汲古書院, Tokyo, 2004, pp.46〜47.

〈그림 3〉 남조(南朝)에서 당(唐)에 이르는 시기의 서품론에 나오는
서예의 미적 범주 용어 체계

[범례]

~~~ 선의 위쪽은 用, 아래쪽은 體를 의미하고, 用은 구체적인 작품을 가리킨다.

------ 선은 그 틀 안의 용어들이 연관되거나 대비됨을 뜻한다.

---- 선은 그 안에 〈媚〉-〈力〉의 대비, [文]-[質]의 대비, 本·末의 대비가 있음을 뜻한다.

―― 선은 직접적으로 연관됨을 뜻한다. 〈氣〉는 모든 것을 꿰뚫는다.

―・ 선은 안에 있는 용어 하나하나가 서예의 미적 범주 용어이다.

〈 〉는 술어, ( )는 보충설명, [ ]는 필요한 개념으로 부가된 것이다.

[體]와 [用]의 관계는 이중의 구조인데, (1) '원리와 현상'의 관계로서의 이중구조. (2) 〈天然〉과 〈工夫〉의 대비관계에 있어 '현상 또는 표현으로서의 본체와 효용의 관계'로서의 이중구조이다.

[해설]

이 그림은 남조(南朝)에서 당(唐)에 이르는 서론, 특히 서품론에 보이는 〈골력(骨力)〉, 〈골세(骨勢)〉, 〈골기(骨氣)〉, 〈골체(骨體)〉, 〈풍골(風骨)〉, 〈근골(筋骨)〉, 〈천골(天骨)〉, 〈신골(神骨)〉, 〈기골(氣骨)〉, 〈기골(肌骨)〉을 고찰함으로써, 〈골(骨)〉, 〈근(筋)〉, 〈육(肉)〉, 〈부(膚)〉, 〈체(體)〉, 〈형(形)〉, 〈세(勢)〉, 〈력(力)〉, 〈미(媚)〉, 〈천연(天然)〉, 〈공부(工夫)〉, 〈기(氣)〉, 〈중(中)・충(沖)〉, 〈풍(風)〉, 〈신(神)〉, 〈천(天)〉이라는 용어가 서예에 관한 미학 용어로서 중요한 상관관계에 있음을 도식화한 것이다. 즉 〈체(體)〉 → 〈형(形)〉 → 〈세(勢)〉 → 〈기(氣)〉 → 〈중(中)・충(沖)〉 → 〈풍(風)〉 → 〈신(神)〉 = 〈천(天)〉으로 이어지는 논리의 구조를 밝히는 것이 서예의 비평어와 미적 범주에 있어 중요하다는 점을 제기하는 것이다. 이 그림에 나오는 미적 범주 용어들은, 전부를 망라하지 못하고 빠진 것도 많으리라 생각하지만, 기본적인 것은 열거하였다. 다만, 송 시기 이후에 자주 나오는 〈혈(血)〉은 표현 요소인 〈체(體)〉의 하나로 추가되지만, 이 그림에서는 제외하였다. 그리고 미적 범주 용어 가운데 하나의 범주에만 귀속하기 어려운 것, 예컨대 〈풍(豊)〉, 〈려(麗)〉 등이 있는데, 이들은 일단 적절하다고 생각되는 범주에 넣었다.

이 그림으로부터 알 수 있는 점을 구체적으로 몇 가지 살펴보기로 한다.

[體]는 〈骨〉, 〈筋〉, 〈肉〉, 〈膚〉, 〈肌〉로 이루어지고, 〈骨〉, 〈筋〉은 〈肉〉, 〈膚〉, 〈肌〉와 대립, 대비된다.

〈筋〉・〈骨〉은 「은(隱)」・「장(藏)」이 좋고, 「천(淺)」・「현(顯)」이 좋지 않다.

〈筋〉・〈骨〉로부터 〈力〉이 생겨나고, 〈膚〉・〈肌〉・〈肉〉으로부터 〈媚〉가 생겨난다.

〈工夫〉로부터 생겨나는 〈氣〉와 〈天然〉으로부터 생겨나는 〈氣〉를 조화롭게 겸비해야 한다.

〈風(流)〉은 「정(情)」・「치(致)」・「취(趣)」・「운(韻)」・「미(味)」의 계열과, 「규(規)」・「범(範)」・「격(格)」・「도(度)」・「의(儀)」의 계열로 이루어진다.

〈風〉에는 「아(雅)」・「속(俗)」이 있다.

「강(剛)」・「강(强)」・「실(實)」…의 미적 범주는 〈力〉 또는 [質]의 범주에 속하고, 「화(華)」・「주(遒)」・「유(柔)」…의 미적 범주는 〈媚〉 또는 [文]의 범주에 속한다. 그리고 이 두 가지 범주는 본말(本末)의 관계에 있는 미적 범주이다.

이 그림은 관점에 따라 서예와 다른 문예 분야에 국한되지 않고, 중국사상을 이해하는 데도 도움이 된다고 본다. 왜냐하면 이 그림이 천인(天人)의 상관관계를 나타내고 있다고 볼 수 있고, 생성의 과정 면에서는 유교, 노장, 역경 등의 중국사상이 서예의 미적 범주의 형성에 큰 영향을 미친 결과라고도 볼 수 있기 때문이다. 적어도 이 그림에 기재된 미적 범주 용어가 그에 대한 증거이다.

# 참고문헌

곡계, 사맹해 외 저, 박상영 역, 『중국 서법사의 이해』, 학고방, 2008.

곽노봉 편저, 『중국서학논저해제』, 다운샘, 2000.

곽노봉 선역, 『중국서예논문선』, 동문선, 1996.

邱振中 저, 신영호 역, 『신(神)은 어디에 있는가』, 서울대학교출판문화원, 2011.

백윤수, 「석도 예술 사상과 그 양명학적 배경에 관한 연구」, 서울대학교 박사
　　　학위논문, 1996.

伏見沖敬 저, 석지현 역, 『書藝의 歷史』, 열화당, 1978.

宋民 저, 곽노봉 역, 『중국서예미학』, 동문선, 서울, 1998.

神田喜一郎 저, 이헌순 역, 『중국서예사』, 불이사, 1992.

熊秉明 저, 곽노봉 역, 『중국서예이론체계』, 동문선, 서울, 2002.

劉濤, 唐吟方저, 박영진, 조한호 역, 『중국 서예술 오천년사』, 다운샘, 2000.

위싱화 저, 김희정 역, 『(簡明)중국 서예 발전사』, 다운샘, 2007.

윤성훈, 『한자의 모험』, 비아북, 서울, 2013.

임태승 역, 『손과정 서보 역해』, 미술문화, 서울, 2008.

姜澄淸, 『中國書法思想史』, 河南美術出版社, Zhengzhou, 1994.

潘運告 編注, 『中國歷代書論選』, 湖南美術出版社, 2007.

潘運告 主編, 『漢魏六朝書畫論』, 湖南美術出版社, 1997.

徐利明, 『中國書法風格史』, 河南美術出版社, Beijing, 1997.

史紫忱 撰, 『書法史論』, 中國文化大學出版部, 1982.

史仲文 主編, 『中國藝術史: 書法篆刻卷, 上-下』, 河北人民出版社, 2006.

王 强, 劉樹勇 『中國書法導論』, 社會科學文獻出版社, 1992.

王元軍, 『六朝書法與文化』, 上海書畫出版社, Shanghai, 2002.

王鎭遠, 『中國書法理論史』, 黃山書社, Hefei, 1990.

姚淦銘, 『漢字與書法文化』, 廣西教育出版社, 1996.

劉濤, 『中國書法史: 魏晉南北朝卷』, 江蘇教育出版社, 2002.

劉詩, 『中國古代書法理論管窺』, 江蘇教育出版社, Nanjing, 2003.

朱仁夫, 『中國古代書法史』, 北京大學出版社, 1992.

陳方旣, 『中國書法美學史』, 河南美術出版社, Beijing, 1994.

湯大民, 『中國書法簡史』, 江蘇古籍出版社, 1999.

田中勇次郎 編輯,『中國書論大系』 제1-6권, 二玄社, Tokyo, 1977.

河內利治,『書法美學の研究』, 汲古書院, Tokyo, 2004.

特別展,『書聖 王羲之』, 東京國立博物館, Tokyo, 2013.

참고도판

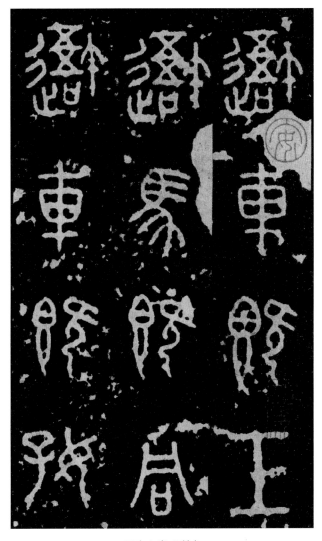

도판 1　秦　石鼓文

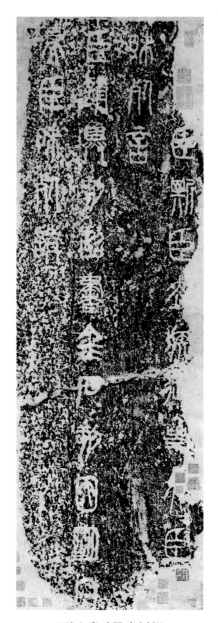

도판 2 秦 李斯 泰山刻石

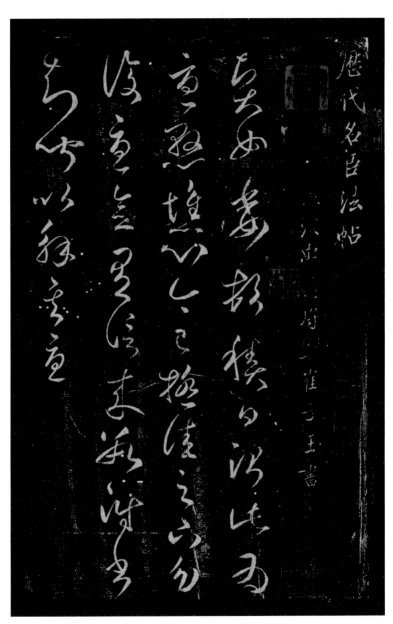

도판 3 漢 崔瑗 賢女帖 (≪淳化閣帖≫)

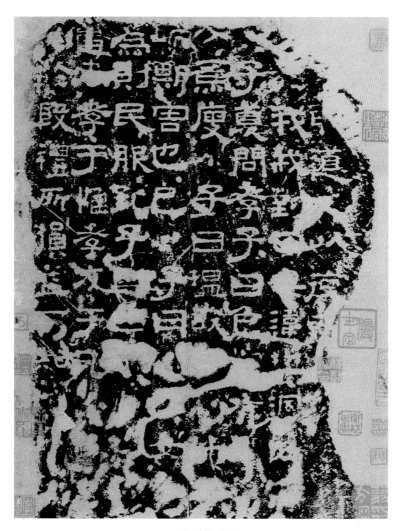

도판 4 漢 蔡邕 熹平石經

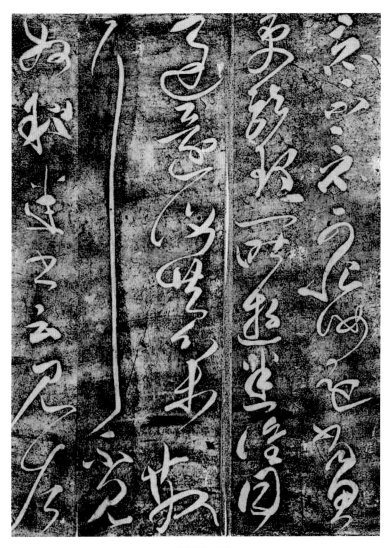

도판 5 漢 張芝 終年帖

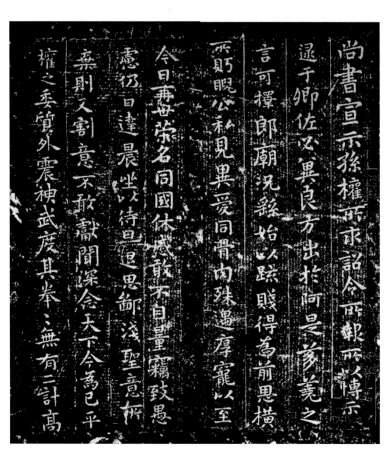

도판 6 魏 鍾繇 宣示表

도판 7 魏 三體石經

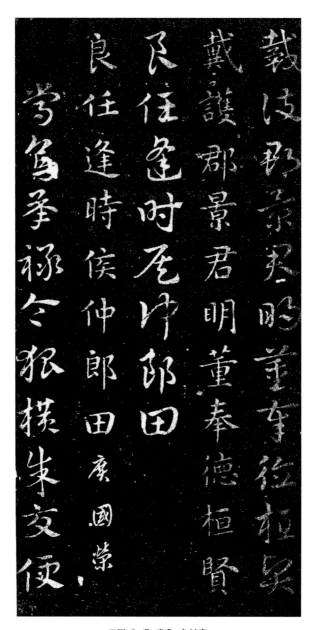

도판 8 吳 皇象 急就章

도판 9 西晉 索靖 月儀帖

衛夫人書

衛楷首和南近奉勅寫急就章

遂不得與即書耳但衛隨世所

學規摹鍾繇遂廢。多載年廿

著詩論草隸通解不敢上呈衛

有一弟子王逸少甚能學衛真書

咄咄逼人筆勢洞精字體遒媚師

可謂晉尚書舘書耳仰憑至鑒大

少之弟子李氏衛和南

도판 10 東晉 衛鑠(衛夫人) 近奉帖

도판 11-1 東晉 王羲之 蘭亭序 ① 定武本 부분

도판 11-2 東晉 王羲之 蘭亭序 ② 定武本 전체

永和九年歲在癸丑暮春之初會
于會稽山陰之蘭亭脩禊事
也群賢畢至少長咸集此地
有崇山峻嶺茂林脩竹又有清流激
湍映帶左右引以為流觴曲水
列坐其次雖無絲竹管弦之
盛一觴一詠亦足以暢敘幽情
是日也天朗氣清惠風和暢
仰觀宇宙之大俯察品類之盛
所以遊目騁懷足以極視聽
之娛信可樂也夫人之相與俯仰
一世或取諸懷抱悟言一室之內
或因寄所託放浪形骸之外雖
趣舍萬殊靜躁不同當其欣
於所遇暫得於己快然自足不
知老之將至及其所之既倦情
隨事遷感慨係之矣向之所欣
俛仰之間以為陳跡猶不
能不以之興懷況脩短隨化終
期於盡古人云死生亦大矣豈
不痛哉每覽昔人興感之由若合
一契未嘗不臨文嗟悼不能喻
之於懷固知一死生為虛誕齊
彭殤為妄作後之視今亦猶今
之視昔悲夫故列敘時人錄
其所述雖世殊事異所以興
懷其致一也後之覽者亦將有
感於斯文

그림 11-3 東晉 王羲之 蘭亭序 ③ 唐 褚遂良 摹本

도판 11-4 東晉 王羲之 蘭亭序 ④ 唐 虞世南 摹本

永和九年歲在癸丑暮春之初會于會稽山陰之蘭亭脩禊事也群賢畢至少長咸集此地有崇山峻領茂林脩竹又有清流激湍映帶左右引以為流觴曲水列坐其次雖無絲竹管弦之盛一觴一詠亦足以暢敘幽情是日也天朗氣清惠風和暢仰觀宇宙之大俯察品類之盛所以遊目騁懷足以極視聽之娛信可樂也夫人之相與俯仰一世或取諸懷抱悟言一室之內或因寄所託放浪形骸之外雖趣舍萬殊靜躁不同當其欣於所遇暫得於己快然自足不知老之將至及其所之既倦情隨事遷感慨係之矣向之所欣俛仰之間以為陳迹猶不能不以之興懷況脩短隨化終期於盡古人云死生亦大矣豈不痛哉每覽昔人興感之由若合一契未嘗不臨文嗟悼不能喻之於懷固知一死生為虛誕齊彭殤為妄作後之視今亦猶今之視昔悲夫故列敘時人錄其所述雖世殊事異所以興懷其致一也後之覽者亦將有感於斯文

도판 11-5 東晉 王羲之 蘭亭序 ⑤ 唐 馮承素 摹本

도판 12 東晉 謝安 中郎帖

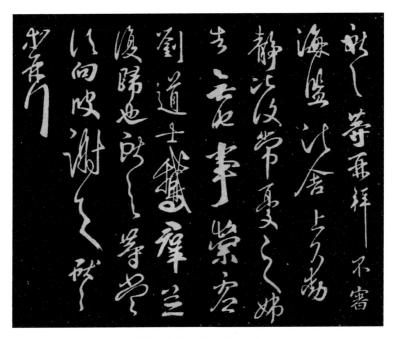

도판 13 東晉 王獻之 鵝群帖

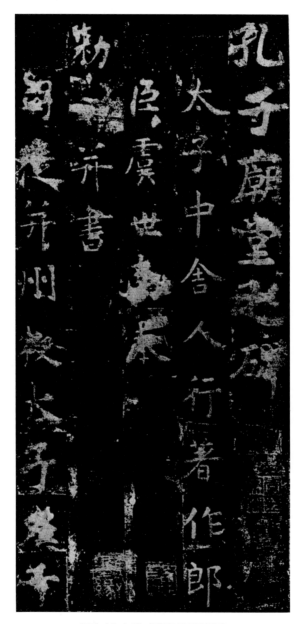

도판 14-1 唐 虞世南 孔子廟堂碑

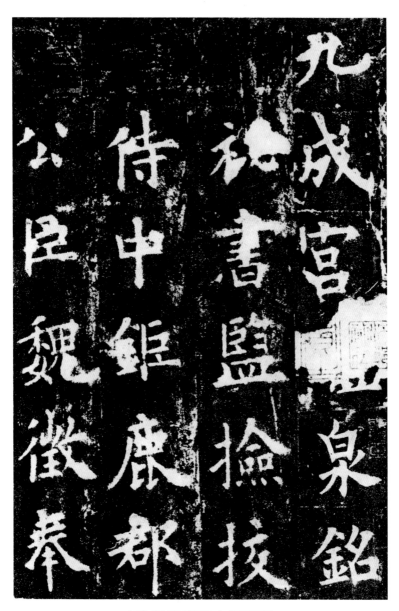

도판 15 唐 歐陽詢 九成宮醴泉銘

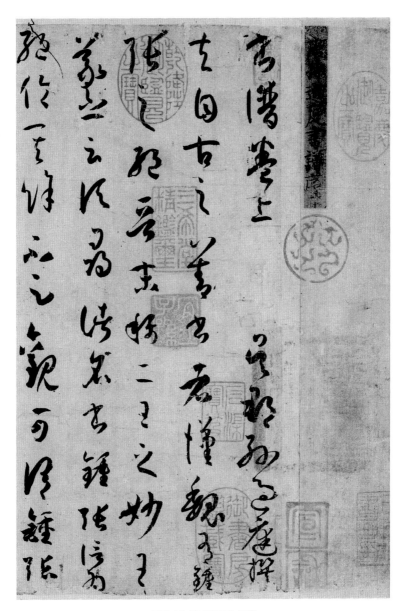

도판 16 唐 孫過庭 書譜

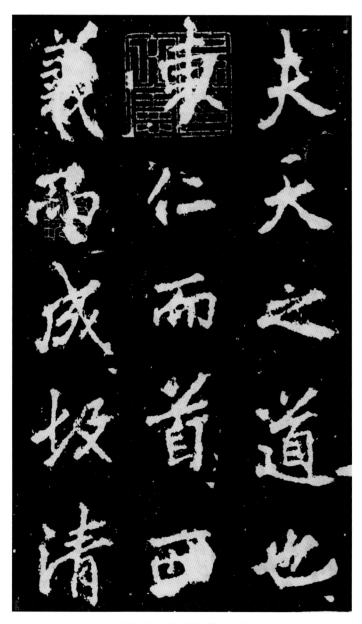

도판 17-1 唐 李邕 麓山寺碑

도판 17-2 唐 李邕 雲麾將軍李思訓碑

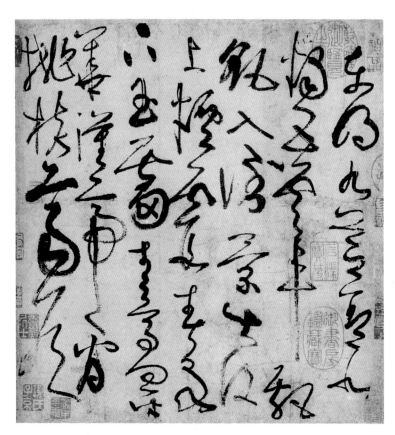

도판 18 唐 張旭 草書古詩四首

도판 19-1 唐 顔眞卿 顔勤禮碑

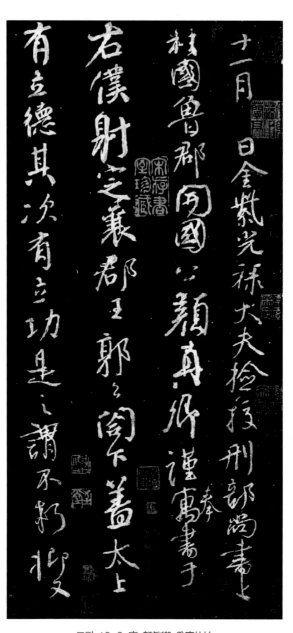

도판 19-2 唐 顔眞卿 爭座位帖

図版 19-3 唐 顔真卿 祭姪文稿

图版 20 唐 怀素 自叙帖

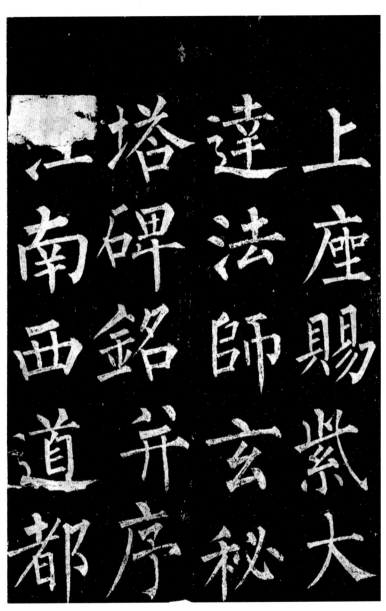

도판 21 唐 柳公權 玄秘塔碑

所示要去母今得一小罷手封全
諧遂不知可用否是新安數
門兩虫者復未知何所用淨
批示春冬衣曆頭賢郎未拾到
其它地基尹宅者根本未知
明難商量耳見別訪尋

도판 22 宋 李建中 土母帖

图版 23 宋 苏轼 黄州寒食诗帖

도판 24-1 宋 黃庭堅 黃州寒食詩卷跋

ユ판 24-2 宋 黃庭堅 杜甫寄賀蘭銛詩神帖

古擬

青松勁挺姿，淩霄恣盤屈。
種種出枝葉，牽連上松梢。
三花集瓊蕊，回首自相羽。
韶光明媚，
赤心貞志不自叫，
年少正堪憐。

龜鶴年壽齊，羽介所托殊。
種種是靈物，相得忘形軀。
鶴有沖霄心，龜厭曳尾居。
以竹兩附口，相將上雲衢。
報汝慎勿語，一語墮泥塗。

## 박낙규

서울대학교 미학과 졸업 및 동 대학원 수료
현) 서울대 미학과 교수

「중국 선진 시기에 나타난 미학적 문제와 초기의 사고」(공저)

## 백윤수

서울대학교 법학과 졸업 및 미학과 대학원 졸업
고려대학교 디자인 조형학부 전문교수 역임
현) 서울대학교 강사

「석도 예술 사상과 그 양명학적 배경에 관한 연구」

## 명법(주성옥)

서울대학교 불문과 졸업 및 미학과 대학원 졸업
현) 서울대학교 강사

『선종과 송대사대부의 예술정신』

## 정혜린

서울대학교 미학과 졸업 및 동 대학원 졸업
현) 성균관대학교 연구교수

『추사 김정희의 예술론』

## 이슬기

서울대학교 미학과 졸업 및 동 대학원 수료
현) 서울대학교 강사

「이이 문론 연구」

윤성훈

서울대 미학과 졸업 및 동대학원 수료
현) 태동고전연구소 연구원

『한자의 모험』

중국 고대

# 서예론
# 선역

초판인쇄　2014년 4월 30일
초판발행　2014년 4월 30일

편역자　박낙규 외
펴낸이　채종준
펴낸곳　한국학술정보㈜
주소　경기도 파주시 회동길 230(문발동)
전화　031) 908-3181(대표)
팩스　031) 908-3189
홈페이지　http://ebook.kstudy.com
전자우편　출판사업부　publish@kstudy.com
등록　제일산-115호(2000. 6. 19)

ISBN　978-89-268-6203-2　93640